아티스트를 위한

해부학 가이드

일러두기:

* 해부학 용어는 대한해부학회에서 출간한 「해부학용어집 제6판(2014, 2021)」을 따랐으며, 우리말 신용어를 사용하였다.

* 나이는 만 나이로 하였다.

아티스트를 위한 해부학 가이드

초판 인쇄 2022년 1월 3일

초판 발행 2022년 1월 10일

옮긴이 | 안희정

감수 | 이재호

펴낸이 | 안창근

기획·편집 | 안성희

편집 | 장도영 프로젝트

영업 | 민경조

디자인 | JR디자인 차보람

펴낸곳 | 아트인북

출판등록 | 2013년 10월 11일 제2013-000297호

주소 | 서울특별시 마포구 동교로 22길 22, 301

전화 | 02 996 0715

팩스 | 0504 447 9776

홈페이지 | www.koryobook.co.kr

이메일 | koryo81@hanmail.net

ISBN 979-11-89375-04-1 03650

ANATOMIA PER L'ARTISTA, GIOVANNI CIVARDI

ⓒ Il Castello S.r.l., Milano 73/75, 20010 Cornaredo (Milano), Italia

Korean translation copyright ⓒ 2021 by KORYOMUNHWASA PUBLISHING.

Korean translation rights arranged with Il Castello S.r.l. through Agency-One, Seoul, Korea.

아티스트를 위한
해부학
가이드

지은이 **조반니 굴리엘모 치바르디** | 옮긴이 **안희정** | 감수 **이재호**

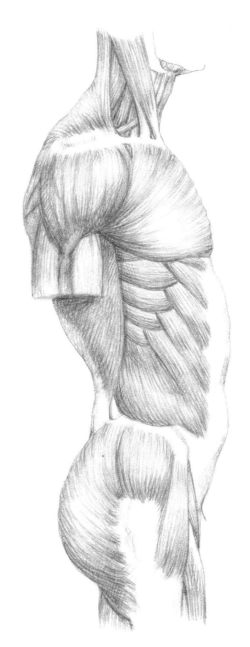

아트인북

Contents

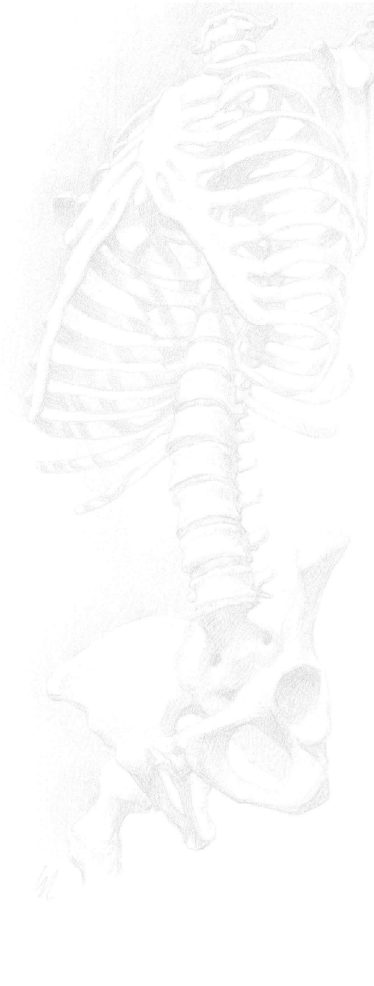

팔

다리

부록

4판 서문

예술가를 위한 인체 해부학에 집중한 이 책이 세상에 나온 지 25년 가까이 되면서 글과 이미지의 전면적 업데이트가 필요하다는 생각이 들었다. 책도 나이 드니까. 이 책을 구성하는 데 영감을 주었던 방법론과 원칙은 초판 서문에 실려 있고 달라진 것이 없다. 물론 미적 감수성과 지식과 문화의 발전을 설명하는 지적이고 기술적인 도구는 발전하였다.

4판에서는 사진만으로 구성된 이미지 갤러리 부분을 대부분 없앴는데, 그렇게 한 이유가 몇 가지 있다. 인체 사진은 역사적으로 지극히 중요했고 지금도 마찬가지다. 정체성을 밝혀내는 인류학 자료와 대상을 식별하는 문서로서, 예술가들에게 살아 있는 모델을 대체하거나 대신하는 보조도구로서, 미학을 체험하거나 움직임을 기록하고 신속한 표현을 돕는 도구로서 여전히 활용되고 있다. 하지만 (컴퓨터로 보정한) 인체 사진과 (해부학적으로 또는 미학적으로 해석한) 인체 드로잉은 (개념과 표현의 측면에서) 엄청난 차이가 있다. 예컨대 드로잉은 모델의 개성을 드러내려 어떤 신체 특징을 빼거나 포함하거나 강조할지 선택하는 과정이 포함되지만, 사진은 신체와 관련된 정보를 빠짐없이 기록하므로 대상을 규명하는 데 더 적합한 매체다. 따라서 드로잉과 도해를 선호하면서도 사진을 인체 탐구의 필수도구로 줄곧 여겨왔다. 하지만 과정상 몇 가지 트릭을 끌어들였다. 예컨대 사진으로 찍기 전에 속성으로 인체 스케치를 하고, 음영과 빛의 세기에 집중하고(인공조명보다 확산광인 자연채광을 선호), 원근법과 인체 비례에 과도한 변형을 가하지 않으려 약한 줌렌즈를 사용했다(일단 사진을 찍어두면 확대해서 인물의 윤곽만 딸 수 있으므로 비례 따위를 쉽게 확인할 수 있다).

4판에서는 오타를 바로잡고 몇몇 부분을 개정하고 더 적합한 이미지로 교체하는 작업을 했다. 이와 더불어 비례(카논)의 역사, 얼굴 표정과 관련된 몇 가지 내용을 더하고, 부록으로 인체의 정지 자세와 동적 자세를 추가했다.

이 주제에 대해 내가 이해하고 해석한 내용을 바탕으로 다음의 조언을 덧붙인다.

- 해부학은 인체를 부위별로 나누는데, 기술적 탐구와 지식과 묘사라는 실제적 목적을 위해서 구분한다. 인체는 유기적이고 체계적인 단위이다. 또한 구상미술가에게 인체 묘사는 형태의 해석과 관련이 깊다. 이런 논리적인 분석 과정을 거쳐야 감정적·표현적 해석으로 나아갈 수 있다.
- 예술가에게 해부학 스케치는 포즈를 취한 인체를 그대로 그려내는 작업이 아니라, 원하는 자세를 취한 인체를 재구성할 수 있도록 방법론과 관찰 도구를 제공하기 위한 것이다. 자신의 지식과 역량을 활용하고, 생동감 있게 묘사하거나, 상상력이나 기억을 떠올릴 수 있게 한다.
- 예술해부학 스케치는 전통적인 도구(드로잉, 회화, 조각 등)뿐만 아니라 3D 모델링, 애니메이션, 가상현실 등 컴퓨터로 작업하는 작가들에게 특히 필요하다.
- 예술해부학은 의학해부학과 달리 인체의 구성과 기능 익히기에 집중하지 않는다. 또한 미학이라는 변수를 도입해서 인체의 외적 측면뿐만 아니라 정상적인 환경이나 다양한 형태와 비율의 측면에서 형태의 특성과 여러 부위 간의 상호관계를 점검한다. 그것은 우리의 시선을 중요한 요소에 집중시켜서 변화하거나 불분명한 것들에 시선이 가지 않도록 한다. 이것은 미지의 것과 명확한 것을 구분하는 데 유용하다.
- 인체는 진화의 측면에서 일정한 단계에 도달했다. 해부학은 이것을 있는 그대로 설명한다. 진화의 경로를 설명하고, 신체 형태와 통합하거나 인공기관과의 연계성을 예측하는 연구는 다른 과학 분야에서 진행되고 있다.
- 해부학 스케치는 예술가에게 (사실 조사와 정보 제공, 교육과 작업에 모두 활용할 수 있는) 도구와 이것을 어떻게 봐야 할지를 알려준다. 창의적인 생각과 상상력을 표현할 때 객관적 정보에 바탕을 두고 체계적으로 계획하면 훨씬 효과적으로 발전시킬 수 있다. 정리되지 않은 소리는 음악이 아니라 소음이듯 정리되지 않은 흔적은 표현이 아니라 자국에 지나지 않는다. 하지만, 결국, 한계가 없다면 일탈도 나올 수 없다.
- 인체해부학 스케치와 형태학은 그림이나 조각 등을 감상한다고 해결되지 않는다. 실제 모델을 보고 연구하는 과정을 거쳐야 한다. 해부학 연구에서 뼈와 근육의 분포도는 길을 안내해주는 지도에 해당된다. 횡단면을 보완하는 세 가지 표준 투사(앞모습/뒤모습/옆모습)는 필수다. 이것으로 고전적인 학습 과정과 현재의 컴퓨터, 3D 디지털 도구에서 인체를 입체적으로 재구성할 수 있다. 전통적인 사진과 함께 컴퓨터 단층 사진, 자기공명 영상, 초음파, 제로그래피, 디지털 스캐닝 등의 인체 이미지를 생산하는 다양한 기술이 있다. 최근에 디지털로 만든 가상 시신이 급증하는데, 이것이 실제 시신을 대신할 날이 올지도 모르겠다. 이 기술은 머리부터 발끝까지의 횡단면 여러 개를 컴퓨터 스크린에서 재구성함으로써 가상 인체를 만들어낸다. 이때 프리핸드 드로잉과 컴퓨터 드로잉의 차이를 고려해야 한다. 현재 상업 드로잉(일러스트, 만화, 영화 등) 대부분은 컴퓨터에서 곧장 그리므로 전통적인 그래픽 도구의 활용은 줄어드는 추세이다.
- 의학해부학 드로잉은 분류하고 설명하는 용도에 맞춰 대상의 일반적 속성에 집중하고 관습적인 그래픽 매체를 활용하는 경향이 있다. 그러나 미술해부학 드로잉은 표현과 재현이 우선이므로 관찰 대상의 개별적 특징을 잡아내는 데 집중한다.
- 현대미술과 동시대 미술계의 작가들 대다수는 격분해서 받아들이든 노골적으로 거절하든 다양한 열정으로 해부학을 공부해야 할 필요성에 반응한다. 대부분의 경우, 예외는 있지만, 현대미술은 더 이상 바깥세계를 그대로 모방하고 재현하는 데 관심이 없다. 대신 개념적이

든 기술적이든 온갖 매체를 활용해 아이디어를 끌어내고, 물리적 작업보다 미술가의 표현을 더욱 중요하게 생각한다. 작업실의 규모가 작아지고, 미술가 스스로 창작 이벤트의 참관자나 그 일부라고 여기기도 한다. 또한 조각이나 회화, 음악, 무용 등 예술 장르의 구분이 모호해졌다. 형태가 해체되어가는 이 시대에 더 이상 전통과의 비교는 불가능하고, 예술을 규정하던 공통된 규범도 사라지고 있다.

• 오늘날 미술계의 주류는 아니지만 인체의 유기적이고 해부학적인 구조는 표현과 재현, 변형이라는 온갖 방식으로 여전히 탐구되고 있다. 시작점이자 종착점인 것이다. 오늘날 인체는 표현을 추구하는 예술가들과, 첨단 생물학과 기술 연구에 참여하는 과학자들에 의해 재평가되고 있다. 가까운 미래에 거의 모든 것이 가능해지리라 생각이 든다. 조만간 인공장기로 장기이식을 하고, 인공지능이 통제하는 자동 앤트로포모피(anthropomorph) 장치를 만들고, 유전자 돌연변이를 프로그래밍하고, 인체의 형태와 장기를 바꾸거나 추가하며 인체를 개조할 것이다. 이런 놀라운 연구들이 예술가들에게 '전통적인' 해부학을 탐구할 기회를 열어줄 것이다.

조반니 치바르디
2018년 2월 밀라노

2판에 대하여

2판은 초판에서 거의 변하지 않았다. 오타를 수정하고 빠진 것들을 채우는 것으로 제한했다. 도움을 준 출판사에 고마움을 표하고 싶다. 세상에 나온 지 몇 년이 된 책은 초판 그대로 남든가, 아니면 다시 써야 한다. 원래 프로젝트에 추가하고 변화를 주다 보면 보통 장점을 망치고 단점을 강조하게 된다. 반면 이 책을 받아들이고 이것이 이룬 성과(이탈리아뿐만 아니라 외국에도 알려지고 예술 분야와 의학 분야 둘 다에서 활용됨)는 선택된 방법론적 형식의 가치를 보여준다. 하지만 조만간 더 크고 더 넓은 주제를 담은 비슷한 작업을 시작하고 싶다. 예술가를 위해 심층적인 연구와 분석, 지식과 훈련의 도구로서 해부학의 내용과 의미를 포함하고 싶다.

조반니 치바르디
2000년 9월 니스

3판에 대하여

3판도 마찬가지로 이전 판들과 내용이 거의 변하지 않았다. 하지만 설명하는 내용 몇 가지를 바로잡았고, 일부 사진 이미지를 대체하고 추가하고 참고자료를 보강했다.

조반니 치바르디
2011년 4월 밀라노

│초판 서문

인체를 대상으로 작업하는 예술가는 누구라도 해부학 스케치를 할 수밖에 없고, 이 스케치에서 어떤 점에 집중해야 할지를 스스로 묻게 된다. 사실 해부학은 인체 구조를 연구하는 학문이고, 해부학자는 인체의 구성 요소와 조직 체계를 설명하는 일을 한다. 구상미술에 전념하는 미술가들에게 해부학은 시각적 능력을 강화하는 학문임이 분명하다. 다시 말해 눈으로 관찰하고 제대로 수련할 수 있도록 도움을 준다. 어쩌면 해부학 스케치에 그밖에 다른 용도가 없다고 짐작할 수도 있다. 미술가로는 핵심 지식과 기본적인 기술만 알면 되고, 그 외는 대부분 시각적 경험으로 가능하다고 생각할 수도 있다. 이쯤에서 몇 가지 사항을 언급하겠다. 우리가 실제 대상(이 책에서는 인체)을 그럴듯하게 그리고 싶다면 대상의 구조에 대해 알아야 한다. 조직과 구성의 기본 원리 정도는 파악하고 있어야 한다. 이런 내용을 잘 모르면 과도하고 잘못 인식된 세부로 빠지기 쉽고, 결국 형태에 대해 분별 있고 핵심적인 이해를 할 수 없다. 또한 예술가는 지식의 한계를 해결할 수 있어야 한다. 자신이 본 대로 그려내기 위해 무엇이 중요하고 유용한지를 알고, 표현과 관련 없는 것들을 뺄 수 있어야 한다. 하지만 해부학을 '너무 많이 알면' 기억에만 의존하게 될 수도 있다. 그 이미지에 대한 자신의 지식에 근거하다 보면 개별적인 특성보다 일반적인 내용을 따르기 쉽다.

예술가는 의사들과 다른 측면에서 해부학에 관심을 갖는다. 다시 말해 예술가는 인체를 구조물이 아니라 덩어리, 면, 부피, 선, 색채와 명암, 움직임으로 파악한다.

의학해부학(전부는 아니지만 역사적으로 시신과 관련되어 있음)과 예술해부학의 관계는 지극히 복잡하므로 여기에서 전부 설명하는 것은 불가능하다. 그저 '과학적 정확성(관찰자의 감정에 영향을 받지 않고 객관적으로 현상을 분석하고, 그 결과를 통제하고 비교할 수 있음)과 예술적 정확성(관찰하는 대상과 소통하는 한편 기억을 보존하고, 작가가 느낀 감정을 표현할 수 있음)은 다르다'고 말하는 것으로 충분하다. 예술심리학자인 루돌프 아른하임은 흥미로운 설명을 내놓았다. 미술가는 맹수인 호랑이를 정확히 묘사해서 알아보게 할 수 있지만 색채와 필치에서 사나운 느낌을 주지 못하면 박제된 호랑이처럼 보일 것이고, 대상의 특징을 정확히 파악해 표현하지 않으면 색채와 필치에서 사나운 느낌이 날 수 없다고 말한다.

마찬가지로 인체 역시 조직의 특징과 그것을 나타낸 필치가 표현상으로 연결될 수 있다. 이를테면 단단한 부분(뼈, 수축된 근육, 힘줄)은 진하고 강하고 명확한 필치로 표현하고, 부드러운 부분(이완된 근육, 지방조직)은 흐릿하고 부드럽고 정교한 필치로 표현한다.

최근 시신의 해부를 스케치하는 작업이 예술가에게 도움이 되는지 의문이 제기되었다. 미술학교(그리고 일부 의학교)에서는 답이 없는 이런 논쟁을 접고 다른 기술(사진, 3차원 모형, 전자 드로잉 따위)로 대체하고 있는 듯하다. 이론적 이유도 있지만 대부분 현실적인 어려움 때문에 이런 방식을 택한다. 나는 예술가가 해부의 전 과정을 실행하거나 하다못해 부

검에 참관하는 방식이 도움이 된다거나 반드시 그래야 한다고 생각하지 않는다. 시신은 살아 있는 몸과 비교하면(조직이 굳고, 납작해지고, 근육과 지방이 오그라드는 등) 형태에서 중대한 변화가 일어나기 때문이다. 예술가는 살아 있고 움직이는 대상을 감안해야 한다. 따라서 살아 있는 사람의 형태를 관찰하고 해부학 이론을 통해 외형을 만드는 구조를 이해하고 해석하는 것이 가장 좋은 방법이다. 인체 해부는 인체 형태를 잘 아는 예술가에게는 이미 알고 있는 지식을 보완하고 확고히 한다는 점에서 도움을 줄 수도 있다. 하지만 이런 방식으로 기본적인 사실을 관찰한다고 해서 예술적 능력을 더 높은 차원으로 끌어올리지는 못한다.

미술학교의 사명은 학생들에게 합리적이고 사용 가능한 표현 도구를 제공하고 학생들이 그 도구를 각자의 적성에 맞게 가장 적절한 방식으로 활용하도록 이끌어주는 것이다. 한편 예술해부학을 진지하게 가르치고 싶은 이들은 해부를 실제로 경험하는 것이(물론 어떻게 그릴지 아는 것과 더불어) 반드시 필요하다. 책뿐만 아니라 현대 교육의 요구와 일치하는 방식이라고 생각해서다. 미술과 과학은 늘 이러한 관계에 놓여 있다. 정반대로 보이는 두 분야에서 해부학은 언제나 애매한 면이 있었고, 극소수의 경우에만 행복하게 공존한다. 폴 리셰르(Paul Richer)의 작업은 두 분야의 공존을 이루어낸 본보기다. 리셰르는 의사이자 조각가이고 교수로서 이후의 인체 형태 스케치에 어마어마한 영향을 끼쳤다. 그는 의학계에서는 훌륭한 예술가로 인정을 받았고, 예술계에서는 훌륭한 의사로 인정받았다.

우리와 같은 현대인에게 살아 있는 인체는 세 가지 층, 곧 피부(감각 작용), 근육(움직임), 뼈대(안정성)가 겹쳐진 결과물로 이해할 수 있다. 이는 해부학을 예술에 적용할 때 몸과 정신의 영향과 상호관계를 고려해야 한다는 뜻이다. 이것은 범위가 더 넓은 형태학으로 진화해야 한다. 형태학은 생물학과 재현이라는 관점에서 아주 흥미로우면서 지적이고 미학적인 자극으로 넘쳐난다. 사실 형태학 학자들은 유기체의 구조와 기능을 파악하는 것(해부학)은 물론이고, 어떤 형태가 된 이유와 같은 종에 속한 개체가 구조적 변화를 일으키는 이유를 파악하려 모든 기술을 이용한다. 이를테면 해부, 현미경 분석, 방사선 촬영, 해부학적 비교, 영상 촬영, 컴퓨터 프로세싱과 시뮬레이션 기술 따위를 사용한다. 예술해부학(형태학)이 쓸모가 있으려면 미술가의 표현 욕구에 따라 활용 가능하면서도, 지식이 창의성을 방해한다면 밀어둘 수 있는 합리적인 도구가 되어야 한다. 받아들일지 아니면 밀어둘지는 미술가가 선택한 경로에 달려 있다. 해부학 스케치를 찬성하는 이유는 다음과 같다. 인체의 형태는 뼈와 근육을 배우지 않아도 그릴 수 있지만, 제대로 알면 훨씬 잘 그리고 더 자유롭게 그려낼 수 있다. 전체를 통찰하고 분석한 이후에야 요약에 제대로 도달할 수 있는 것처럼 말이다. 자유의지(또는 자유분방함)는 근본적인 지식이 있어야 받아들일 수 있지만, 잘못 사용하면 실수나 무지한 행동이 나올 뿐이다. 하지만 미술가의 감수성과 지적 능력

이 인체와 해부학 스케치를 약화시키면 안 된다. 자칫하면 지루하고 고루한 실습이 되면서 몇 가지 형태 문제를 해결하는 유용한 참고에 머물 수 있다. 이런 스케치는 흥미와 문화적 확장에 자극을 주지 못한다. 이렇게 되면 예술해부학은 유능한 '장인'을 기르는 데 그칠 뿐 더 훌륭한 예술가를 배출하지는 못한다.

작가들이 자신의 책 서문을 쓸 때에는 (책의 과오를 장점처럼 보이도록 애쓰거나, 놓친 내용에 대해 변명하거나, 의도를 분명히 하는 등) 다양한 목적을 생각할 테지만 일반적으로는 책을 쓰게 된 이유를 정리하고 알리려고 한다. 단순하고 체계적으로 정리하는 게 적절해 보여서 나도 그러한 형식을 택했다. 다음은 내가 이 책을 기획할 때 따르고자 했던 몇 가지 기준이다.

- 실제로 적용하면 결과가 달라지기 마련이므로 나는 독자들이 각자가 발견할 수 있도록 길을 알려주고자 했다. 먼저 인체(우리에게 다양한 사례를 제공하는 주변 사람들)를 관찰한다. 그리고 일반적이거나 전형적인 형태와 관찰 대상의 형태를 규정하는 해부학적 근거를 찾아본다. 구상미술가는 본래 시각적으로 표현하지만, 나는 인체 부위, 예를 들어 눈, 손 등의 형태를 언어로 묘사하는 방식을 고수했다. 이렇게 반복적이고 통합적으로 설명하면 정확한 분석 방법을 발전시키고 특징을 드러내야 하는 필요성을 강조할 수 있기 때문이다. 그러면 모든 예술가가 형태학적 특징을 스스로 점검하는 데 도움이 된다.
- 뼈대 구조는 기초적인 내용을 지극히 간략히 다룬다. 오늘날 뼈대(혹은 인공재료로 만든 교육용 뼈대)는 어느 학교에서나 쉽게 볼 수 있다. 이것은 뼈 각각의 형태를 익히고, 다양한 시점에서 관찰하고, 결합된 형태들을 그리거나 조각을 만들 때 사용한다. 뼈의 3차원적 형태와 공간 관계를 파악하는 것이 일차적이고, 그 명명법은 부차적이다. 직접 완전한 뼈대를 참조할 수 있는 상황에서 해부학 도해를 따라 그리는 작업은 지루하고 무의미한 실습이 된다. 따라서 뼈 드로잉은 요약해서 실행하고, 가장 중요한 돌출부(그 부위를 탐구할 때 길잡이가 되는 일종의 지형도)만 따라간다.
- 반면에 근육 구조는 훨씬 광범위하게 다루었다. 뼈와 달리 근육은 이미지를 통해 간접적으로만 탐구할 수 있기 때문이다. 하지만 이 경우에도 엄청나게 자세한 해부학 도해를 따라 그리는 작업이 무의미하다고 나는 생각한다. 시신의 근육 형태는 살아 있는 몸의 근육과 매우 다르기 때문이다. 따라서 이미 우리가 알고 있는 이미지를 복제하는 것은 진실과 부합하지 않으므로 의미가 없을 뿐 아니라 머릿속에 실제 같은 가짜 인상이 자리 잡아 그릇된 결과로 이끌 위험성이 있다. 따라서 지형적 위치, 뼈대 위로 근육이 붙은 지점을 외우는 데 도움이 되도록 도해를 그렸다. 이 도해는 표면해부학에 끼치는 영향을 세밀히 묘사하는 데 중점을 두었다. 일부는 이 책의 구성에 맞추기 위해 기존에 알려진 근육의 순서를 바꾸었다.
- 이 책에 묘사된 해부학 부위와 뼈와 근육의 관계를 보여주는 도해는 일반적인 성인 남성을 기준으로 했다. 또한 불가피하게 전통을 따라 몸의 오른쪽 부분을 나타냈으며, 왼쪽 부분은 이것과 대칭을 이룬다.

마지막으로 이 책의 본문에 실린 사진(거의 흑백사진)을 위해 포즈를 취한 모델들에 대해 몇 가지 유의사항을 덧붙이는 게 좋을 듯하다. '모델'이라는 용어는 일반적으로 이상적이고 완벽한 원형으로서 흉내 내고 따라야 할 본보기를 일컬을 때 사용된다. 이것은 내가 피하고자 한 개념이

다. 여기에 등장한 대상들은 완벽한 형태가 아니라 '정상(normality)'이라는 기준에 따라 선택했다. 미술가는 해부학적 시점에서 자신을 주변 현실과 비교해야 한다. 일반적으로 기준이 되는 이상적 아름다움을 추구하는 것은 다른 분야에서 다룰 주제이다. 또 완벽하다는 개념 자체는 문제가 있고, 주관적이며, 문화와 사회적 배경과 관련되어 있지만 흔히 실제 몸을 다룰 때에는 그리 중요하지 않다. 우리에게 더 중요한 것은 일명 '개성', 표현적인 형태다. 미술학교에서 포즈를 취하는 남성과 여성 모델은 보통 '전형적인' 대상으로서 우리가 사회생활을 하면서 매일 만나는 수많은 사람들과 비슷하다. 해부학 스케치는 몸의 내부 구조가 어떤 바깥 형태를 만드는지, 움직임이나 중력·질병으로 인해 바뀌는지를 확인하는 것을 목표로 한다. 바깥 형태를 연구하는 학자들은 스스로 훈련하여 각 주제에 속하는 개별 특성들을 알아내고, '정상적인' 묘사와 비교되는 가변성을 받아들여야 한다고 생각한다. 따라서 이렇게 제공하는 이미지에서 불완전한 측면이나 기형이 흔히 발견될 수 있지만, 그럼에도 이런 몸은 완벽히 정상적인 기준과 일치한다.

이 책을 준비하면서 철저히 연구하고 검증을 했는데, 주제에 대한 개인적인 관심이 동력이 되었다. 모든 저자는 자신보다 앞서 동일한 주제를 다루고 또 일조할 수 있도록(그러기를 바람) 층층이 지식을 쌓은 선구자들에게 엄청난 빚을 진다. 나에게 도움을 준 수많은 이들 중에서 몇 사람에게 고마운 마음을 직접 전하고 싶다.

- 코펜하겐대학교 의학해부학연구소의 소장 마르틴 E. 마티에센(Martin E. Matthiessen) 교수는 자신의 연구소에 있는 해부실을 내어주었고, 덕분에 여러 구의 시신을 확인하고 검증할 수 있었다. 또한 이런 기회를 마련해준 의사이자 과학 일러스트레이터인 클라우스 라르센(Claus Larsen) 박사에게 고마움을 전한다.
- 화가이자 디자이너, 창작자이자 밀라노 인물화연구소(Osserva torio Figurale in Milan)의 소장인 엔리코 루이(Enrico Lui) 교수는 자신의 수업에 참여한 여러 남성 모델과 여성 모델을 스케치할 기회를 주었다. 그의 작업실에서 좋은 조건을 누리며 오랜 시간 동안 작업을 이어갈 수 있었다.
- 수많은 이미지를 전문가답게 기꺼이 촬영해준 사진가 귀도 카탈도(Guido Cataldo)의 협업에 고마움을 표한다. 또한 로마의 E.M.S.I 출판사에서 펴낸 로헨(Rohen)과 요코치(Yokochi)의 『인체해부도(Atlante di Anatomia)』의 이미지 몇 개를 이 책에 싣게 해준 안토니오 디오마이우타(Antonio Diomaiuta) 박사에게도 고마움을 표한다.
- 마지막으로, 이 책을 위해 포즈를 취한 모델들에게 고마움을 전한다. 누구인지 본인들은 알 것이다.

조반니 치바르디
1994년 밀라노

감수의 말

해부학은 의학 분야에서 기본이 되는 학문이다. 하지만 해부학의 발전에는 의학자뿐만 아니라 다른 분야의 전문가들, 특히 예술가들의 많은 노력과 헌신이 있었다. 우리가 우리의 몸을 안다는 것은 어떻게 생각하면 사람으로서 사람에 대해 알아가는 매우 중요한 출발점이라 하겠다. 그런 점에서 해부학은 단순히 사람 몸의 형태만 연구하는 학문이 아니라 그 형태의 이유와 의의에 대해 고민하고 생각해보는 학문이다. 따라서 철학자, 예술가 그리고 스포츠 전공자까지 다양한 전문가들의 시선이 모아지는 분야로 거듭났다.

벌써 4회의 개정을 거친 이 책은 1994년에 이탈리아에서 초판(『Anatomia Per L'artista』)이 나온 이래 2020년엔 영문판 (『Artist's Guide to Human Anatomy』)으로도 출간되었고, 오랜 기간 사랑받은 만큼 고전이라고 부를 수 있을 것 같다. 저자인 조반니 굴리엘모 치바르디는 경제학과 의학을 전공한 후 미술 분야까지 공부하며 쌓은 수준 높은 해부학 지식을 체계적으로 정리하였다.

이 책은 최근 요구되고 있는 융합적인 해부학 도서로서 미술 전공자가 알아야 할 해부학에 관한 모든 지식을 상세하게 설명하였다. 해부학의 역사나 의의를 풀어서 설명하였으며, 흔히 일어나는 변이에 대한 내용도 포함하였다. 일부분에서는 해부학자들이나 체질인류학자들이 연구하는 인종과 남녀에 따른 크기나 차이에 대해서도 기술하였다. 특히 각 근육마다 그림과 함께 형태, 기능, 이는곳, 닿는곳 등을 상세히 정리해놓아 해부학 전공자가 공부하기에도 매우 유익하게 기술되어 있다. 마지막에는 움직임이나 자세에 따른 형태의 주요 변화를 정리하여 작품에서 유의해서 표현할 부분을 기술하였다. 이 책이 유익한 가장 큰 이유가 해부학 지식에 대한 이런 수준 높은 접근 때문이다. 더불어 이 책으로 학습을 하는 미술 전공 학생들에게 해부학 공부의 흥미와 동기를 부여할 것으로 기대된다.

이 책에서 사용된 용어는 대한의사협회에서 발간한 『의학용어집 제6판(2020년)』과 대한해부학회에서 출간한 『해부학용어집 제6판(2014년, 2021년)』을 따랐다. 이 책이 해부학을 공부하고자 하는 미술가들에게 많은 도움이 되길 바라며, 앞으로 판을 거듭하면서 계속 다듬어 나갈 수 있었으면 한다.

이재호(계명대학교 의과대학 해부학교실 주임교수)

16 XII 2005 h. 9,00 - 10,15

16 XII 2005
h. 9,10 - 10,15

21 XII 2005 Effetti di controluce

인체해부학에 대한 개요
해부학이란 무엇인가

해부학은 넓은 의미에서 해부 및 기타 연구 방법을 이용해 사람, 동물, 식물의 유기체 전반과 개별 기관의 구조와 형태를 연구하는 학문이다. 생명과학의 한 분야로 일컫기도 한다. 생명체의 구조와 기관들의 상호 관계를 연구하는 기본 과제를 맡기 때문이다. 해부학은 동물을 대상으로 하는 수의해부학, 사람을 대상으로 하는 인체해부학, 식물을 대상으로 하는 식물해부학으로 구분된다. 또한 발생학적으로 같거나(상동기관) 기능이 유사한(상사기관) 동물의 구조를 비교 연구하는 비교해부학이 있다. 비교해부학은 인체해부학의 한 부문으로 여겨지기도 한다. 비교는 단일한 동물 '유형'(척추동물)으로 한정되지만 예술가에게 매우 유용할 수 있다. 한편 다른 동물 유형에 대한 비교 연구는 동물해부학에 포함된다.

인체해부학은 우리가 연구하는 특별한 주제로 아주 오래전부터 시신(카데바)을 대상으로 시행되었다. 절개하고, 피부를 벗겨내고, 기관들을 떼어내고, 시각과 촉각 따위 감각을 이용해 거시 구조를 파악했다.

이러한 연구 방법에서 유래한 학문이 '해부학'이다(해부학의 영어단어 anatomy는 '속속들이'를 뜻하는 그리스어 ana와 '분리'를 뜻하는 tomé가 합쳐진 합성어). 훗날 광학 현미경과 전자 현미경, 방사선 촬영, 컴퓨터 단층 촬영, 초음파 같은 관찰도구들이 사용되면서 초미세 구조 해부학으로 발전했다. 이 도구들은 사체뿐만 아니라 살아 있는 유기체에 대해 한층 정교하고 풍부한 지식을 제공한다. 다시 말해 거시 해부학은 미시적 차원의 세포학, 조직학, 발생학으로 보완되고 있다. 미시 해부학은 세포가 조직과 기관으로 발전하는 과정을 탐구한다. 근래에 컴퓨터를 활용한 연구, 시뮬레이션이나 영상 진단 도구는 삼차원 검사기와 복원 매체와 연계된다. 전통적인 해부와 법의학 부검 역시 전자 스캐닝 프로그램이라는 보조도구를 이용하면서 사체에 직접 하는 수술을 줄이거나 피하고 있다.

의학계에서 인체해부학은 연구 방식과 대상에 따라 다음의 분야로 구분된다.

- '정상' 기술해부학과 계통해부학은 기관의 자세, 관계, 형태와 구조를 기술하고 이 자료에 바탕을 두고 계통을 구분한다. 이를테면 골학(뼈대), 근육학, 관절학, 혈관학, 신경학, 내장학 등의 계통으로 구분된다. ('정상'의 뜻은 앞으로 설명할 것이다.)
- 국소해부학(topographic, '장소'를 뜻하는 그리스어 topos에서 유래)이나 부위해부학은 기술해부학에서 파생했다. 만지거나 눈으로 봐서 알 수 있는 기준점에 따라 부위를 나누어 해부하고 연구한다. 이것은 수술할 때 유용하므로 수술해부학이라고도 불린다. 맨 바깥의 피부층에서 시작해 안쪽으로 들어가면서 연속된 층을 해부한다. 그리하여 각 부위에 놓인 온갖 기관을 기술하고, 기관들의 상호관계를 파악해 인체 표면에 어떻게 드러나는지를 밝힌다.
- 기능해부학은 온갖 기관의 구조와 구조 안에서 개별 또는 공통의 기능이 어떻게 관련되는지, 그리고 인체의 역동적 특성을 해부학을 통해 밝혀낸다. 현대 해부학은 기술적인 방향과 기능적인 방향을 모두 고려한다.
- 병리해부학은 질병으로 인해 기관의 형태와 부피, 구조, 기능, 관계에 나타나는 변화를 연구한다. 그 과정에서 정상적인 기술해부학의 자료들과 지속적으로 비교한다. 전통적으로는 사후 부검과 조직에 미세 구조 검사를 실시해서 연구를 진행한다.
- 예술해부학(성형, 표면, 형태 해부학)은 인체의 바깥 형태를 주로 탐구한다. 기술해부학과 국소해부학 지식을 바탕으로 움직임이 없는 인체와 움직이는 상태의 살아 있는 인체를 탐구한다. 이것은 자연인류학(온갖 인종과 인체 유형의 외적 특징을 비교하고 연구하는 학문)과 신체운동학(인체 움직임의 메커니즘을 연구하는 학문)에서 얻은 지식, 예술과 사회 관습, 동시대의 미적 취향을 결합한다.

해부학과 예술: 역사적 관점

해부학이 어떻게 기원했고 또 선사시대 사람들이 인체에 대해 얼마나 알았는지를 파악하는 것은 어려운 일이다. 다만 그라피티(낙서)나 표식, 바위그림, 의인화한 돌조각과 점토 조각, 유골을 바탕으로 짐작할 뿐이다. 그중에서 유골은 절단이나 머리뼈 구멍 뚫기와 같은 기초적인 수술이 오래전부터 이루어졌음을 보여준다. 하지만 구석기시대(기원전 4만~기원전 1만 년)에 처음으로 남성과 여성에 대한 묘사가 나타났고, 이 무렵에 벌어진 일은 대개 추측에 기댈 뿐이다. 선사시대 사람들은 식량으로 먹거나 자신을 지키려고 죽인 동물들의 해부 구조를 자신의 몸보다 더 잘 알았을 가능성이 크다. 자신의 몸 구조에 대해서는 몸의 바깥 형태를 관찰하고 큰 상처를 치료하고 또 시신을 매장하는 동안 조금씩 깨달았을 것이다. 바위 따위에 새긴 흔적, 파피루스, 고고학 발굴지에서 파낸 미술품과 도구 파편들이 역사시대 초반에 이미 꽤 정확하고 올바른 해부학 지식을 갖고 있었음을 알려준다. 당시에 심장과 폐, 간, 비장, 창자, 자궁, 혈관 같은 내부 장기를 가리키던 명칭이나 도안은 지금까지도 사용되고 있다. 고대의 바빌로니아, 유대, 이집트, 인도, 에트루리아, 로마의 의사와 사제들은 동물이나 인간을 희생이나 속죄의 제물로 바치는 의식을 하거나 전쟁이나 사냥에서 입은 큰 상처를 치료했고, 그러는 동안 장기들을 직접 관찰했을 것이다.

특히 고대이집트는 몸속 장기에 대해 상당한 해부학 지식을 가졌고 시신을 방부 처리하는 관습이 널리 퍼져 있었다. 또한 외과의사들이 상처를 치료하면서 제한된 해부학 지식을 얻었음을 보여주는 증거가 몇 가지 남아 있다.

서구에서 인간과 동물의 몸에 대해 합리적인, 곧 과학적인 해부학이 처음으로 시작된 때는 기원전 6세기, 그리스와 이탈리아의 식민지 시대로 거슬러 올라간다. 이 지역에서 대규모 철학 학파가 형성되었고, 수많은 의학과 자연과학 학자들이 참여했다. 알크마이온, 파르메니데스, 히포크라테스, 아리스토텔레스, 아그리젠토의 엠페도클레스, 아폴로니

아의 디오게네스가 활약했다. 이들은 먼저 동물의 몸을 대상으로 해부학과 생리학을 탐구했지만 인체 해부를 직접 실행했는지는 알 길이 없다. 하지만 이들은 실험과 이론적 탐구를 이어갔고, 올바르다고 판명이 난 통찰을 인체에도 적용했다.

헬레니즘 시대의 해부학은 이집트 알렉산드리아 학파에서 엄청난 발전을 이룬다. 헤로필로스(기원전 340~기원전 300년)와 에라시스트라토스(기원전 320~기원전 250년)는 의학자로서 인체 해부를 실행했다. 공공기관에서는 이 의학자들에게 인체 해부에 대한 권한을 위임하고 장려했으며, 이들은 인체 해부에 대한 상당한 기초 지식을 제공했다. 이 지식들은 당시까지 축적된 가설과 비교에 근거했다.

그 무렵의 알렉산드리아의 문화유산은 후에 로마로 옮겨갔지만, 인체 해부 관행은 점차 사라졌다. 그 오랜 기간 동안 켈수스(1세기에 활동)와 갈레노스(131~201년)를 포함한 몇 명의 이름만이 남았다. 갈레노스는 중세 시대 내내 서구 세계의 의학에 막대한 영향을 미쳤다. 사실 갈레노스가 죽은 후에 문화 전반이 쇠락하면서 여러 문명권에서 과학 발전이 멈췄다. 비잔틴인, 이슬람인, 기독교인 들은 시신을 훼손하면 안 되고 온전히 보전해야 한다는 종교적인 이유로 시신 해부를 허용하지 않았다. 그리하여 1,000년 동안 갈레노스의 해부학과 의학서는 1,000년경에 활약한 이슬람 의사 아비센나의 글과 더불어 반론이 나오지 않았으며, 의학자들 사이에서만 회자되고 전해졌다.

14세기 초반 해부학 연구에 대한 관심이 본격적으로 일기 시작했다. 볼로냐와 파도바, 몽펠리에의 대학에서 연구한 몬디노 드 루치(1275~1326년경), 기 드 숄리아크(1300~1368년경) 등 학자들의 저술에서 이 사실을 확인할 수 있다. 교회의 시신 훼손 금지와 시신의 비밀을 파헤치는 것에 대한 거부감이 있었음에도 대학에서 시신 해부가 재개되었다. 이 시기의 해부학 자료는 글로 쓴 설명을 보완하기 위해 시각 자료를 강조하기 시작했다. 시각 자료는 지극히 간략했고, 때로는 상상으로 그린 삽화를 곁들였다. 15세기 들어 인체해부학 스케치의 진정한 부활이 시작되었다. 시신을 통해 인체 구조를 직접 관찰했으며(의학 연구자들과 몇몇 미술가들이 이런 관습을 실행했다), 이 과정에서 오류를 바로잡고 고전에 대한 맹신을 떨쳐내면서 비로소 과학적 탐구와 실험 연구가 시작되었다.

안드레아스 베살리우스(1514~1564년)의 작품과 15세기, 16세기 미술가들의 해부학 스케치는 르네상스 시대의 인문주의와 철학이라는 배경이 있기에 가능했고, 의사뿐만 아니라 화가와 조각가 들에게 근대 인체 해부학의 기초를 마련해주었다. 따라서 예술해부학이 뿌리내리기 시작한 때는 16세기라고 할 수 있다.

고대 서구의 미술, 특히 그리스와 로마의 조각상 대부분은 인체라는 주제를 표현했다. 그 이후로 문화적·미적 환경의 영향을 받아서 인체를 재현할 때 정확하거나 정밀하거나 이상화하거나, 반대로 완전히 관심을 거두었다. 그 무렵 운동선수들의 겉근육에 대한 연구가 해부학 지식을 발전시켰다. 이에 미술가와 철학가 들은 이상적인 인체 묘사 비례 규칙을 찾아내 이것을 인체를 재현할 때의 카논(canon)[1]으로 정립했다. 한편으로 인체 구조를 충실하고 정확하게 나타내고자 노력했다.

[1] 이상적인 인체의 비례. 가장 조화로운 인체 비례는 팔등신으로 불린다.
(출처: 표준국어대사전)

몇 권의 노트에 요약된 레오나르도 다빈치(1452~1519년)의 해부학 연구는 안타깝게도 당대 사람들에게는 제대로 알려지지 않았지만 그의 스케치가 나온 이후로 책이나 삽화 모음집이 잇달아 출간되었다. 로렌초 기베르티(1378~1455년), 도나텔로(1382~1466년), 루카 시뇨렐리(1441~1523년경), 레온 바티스타 알베르티(1404~1472년), 알브레히트 뒤러(1471~1528년)의 연구가 여기에 포함된다. 그리고 여러 미술가가 의사와 협업해 작업을 남겼는데, 이들은 미적 가치와 삽화적 관심을 기반으로 인체의 뼈대와 근육을 집중적으로 묘사한 판화를 제작했다. 해부의 필요성을 줄여준 이 판화들을 예술가들은 대단히 유용히 여겼다. 인체 해부를 허용했다고는 하나 그 시대의 사회제도는 미심쩍은 시선을 거두지 않았기 때문이다.

벨기에의 해부학자인 베살리우스의 의학서 『사람 몸의 구조(De Humani Corporis Fabrica Libri Septem, 1543년)』(한국어판: 그림씨, 2018년)와 『여섯 점의 해부도(Tabulae Anatomicae Sex, 1538년)』에 실린 판화 삽화 대부분은 티치아노의 제자인 조반니 스테파노 다 칼카르(Giovanni Stefano da Calcar)가 제작했을 가능성이 있다. 이 판화는 미술가들 사

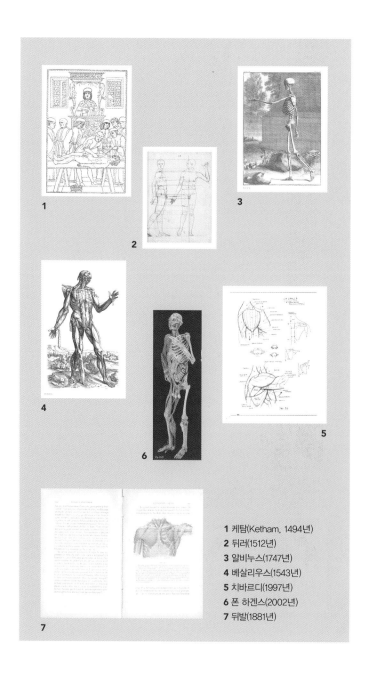

1 케탐(Ketham, 1494년)
2 뒤러(1512년)
3 알비누스(1747년)
4 베살리우스(1543년)
5 치바르디(1997년)
6 폰 하겐스(2002년)
7 뒤발(1881년)

이에서 해부학 스케치를 위한 참고자료로 오랫동안 활용되었다. 이런 흐름은 17세기까지 지속되어 당시 바로크 시대의 미적 취향에서 영감을 얻은 일부 저자들이 화가를 위한 해부학에 초점을 맞추었다. 예를 들어 파올로 베레티니 다 코르토나(Paolo Berrettini da Cortona, 1596~1669년)의 『해부학 도해(*Tabulae Anatomicae*, 1741년)』, 베르나르디노 젠가(Bernardino Genga, 1655~1734년)의 『해부학 데생(*Anatomia per Uso et Intelligenza del Disegno*, 1691년, 프랑스의 화가 샤를 에라르와 공저)』, 카를로 체시오(Carlo Cesio, 1626~1686년)의 『회화 해부학(*Anatomia dei Pittori*, 1697년)』이 전해진다. 베른하르트 알비누스(1697~1770년)의 삽화는 과학적으로 정확하고 미적으로도 비할 데 없이 아름답다. 또 얀 반델라르(Jan Wandelaar)가 판을 새기고 1747년과 1753년 사이에 발간된 『인체 골격과 근육 도해(*Tabulae Sceleti et Musculorum Corporis Humani*, 1747년)』는 일종의 '지면해부학'을 구성하기 시작했고, 18세기 말과 19세기 초 동일한 주제를 다룬 수많은 저서의 본보기가 되었다. 해부학 전문가들이 쓴 이 책들은 예술가들도 활용했다. 자크 가믈랭(Jacques Gamelin, 1738~1803년경)의 『새로운 골격과 근육 도감

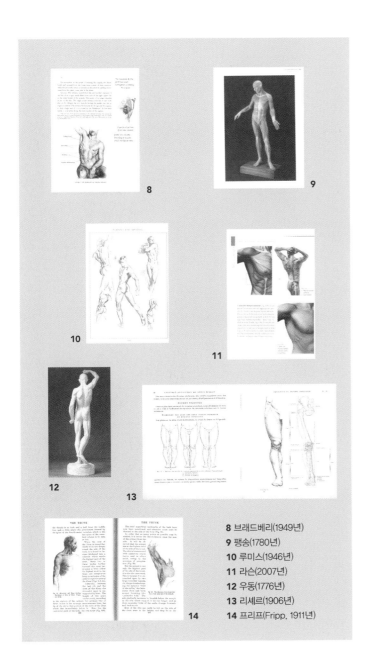

8 브래드베리(1949년)
9 팽송(1780년)
10 루미스(1946년)
11 라슨(2007년)
12 우동(1776년)
13 리셰르(1906년)
14 프리프(Fripp, 1911년)

(*Nouveau Recueil d'Ostéologie et de Myologie*, 1779년)』, 잠바티스타 사바티니(Giambattista Sabattini)의 『회화와 조각으로 본 해부도(*Tavole Anatomiche per li Pittori e Gli Scultori*, 1814년)』, 에르콜레 렐리(Ercole Lelli, 1702~1766년)의 『인체 외형 해부학(*Anatomia Esterna del Corpo Umano*, 1750년경)』, 장 갈베르 살바주(Jean Galbert Salvage, 1772~1813년)의 『검투사의 해부도(*Anatomie du Gladiateur Combattant*, 1796년경)』, 주세페 델 메디코(Giuseppe del Medico)의 『회화와 조각으로 본 해부학(*Anatomia per uso dei pittori e Scultori*, 1811년)』, 피에르-니콜라 제르디(Pierre-Nicolas Gerdy, 1797~1856년경)의 『인체의 외적 형태에 대한 해부학(*Anatomie des Formes Extérieures du Corps Humain*, 1829년)』이 여기에 해당된다. 또한 최초의 해부학 삽화로서 피부를 벗겨낸 인체를 묘사한 근육학 조각이 등장했고, 이는 표면 근육을 뚜렷하게 나타냈다. 이 조각은 16세기 말 무렵에 치골리라고 불리던 루도비코 카르디(Ludovico Cardi, 1559~1613년)와 마르코 페라리 다그라테(Marco Ferrari d'Agrate, 1490~1571년)에 의해 처음으로 제작되었다. 18세기에는 에르콜레 렐리, 에듬 부샤르동(1698~1762년), 장-앙투안 우동(1741~1828년)이 만든 조각이 알려졌다. 이 조각들을 바탕으로 여러 세대 동안 화가들과 조각가들이 아카데미에서 작업을 진행했다. 20세기 초까지 미술 아카데미에서 해부학 수업은 살아 있는 모델을 관찰하고 시신을 해부하면서 (또는 해부 과정을 지켜보면서) 골격과 근육 이미지를 그리는 방식으로 진행되었다. 때때로 의학교와 긴밀히 협력하기도 했다. 골격 옆에 나란히 부위별 해부학 석고상이 여전히 남아 있지만, 명망 있는 학교들에서는 이것들을 활용하지 않은 지 오래되었다.

1977년에는 독일의 의사 군터 폰 하겐스가 장기 및 인체 조직에 합성수지를 주입하는 '플라스티네이션(plastination)'이라는 인체 표본 제작 기술을 활용해 근육 조각상을 만들었다. 폰 하겐스는 (기증을 받은) 진짜 시신을 방부 처리하고 해부하고 '탐구'해서 고전 근학의 조각과 달리 파괴적인 취향에 맞춰 우아하지 못한 자리에 갖다놓았다.

밀랍 성형은 실제 모델의 신체 부위를 밀랍으로 떠서 복잡한 부위를 충실하게 재현하는 기법이다. 이 인체 표본은 의대생들에게 보조도구로 활용되지만 미술가에게도 매우 유용하다. 이런 전통은 이탈리아에서 가에타노 줄리오 줌보(Gaetano Giulio Zumbo, 1656~1701년), 에르콜레 렐리, 클레멘테 수시니(Clemente Susini, 1754~1814년), 조반니 만촐리니(Giovanni Manzolini, 1700~1755년), 안나 모란디(Anna Morandi, 1716~1774년)가 처음으로 개발했고, 프랑스에서는 앙드레-피에르 팽송(André-Pierre Pinson, 1746~1828년)이 활발히 제작했다.

19세기 후반에 들어서면서 예술해부학에 대한 책이 여러 권 출간되었다. 이 책의 저자들은 당시의 풍부한 의학해부학 지식을 예술적 표현에 적용시켰다. 무엇보다 인체 비례, 움직임, 바깥 형태, 얼굴의 표정근육을 집중적으로 포착했는데, 이는 당시 실증주의가 우세하던 문화적 흐름과 맞아떨어졌다. 이 저자들은 엄청난 양의 자료와 기술해부학, 생리학과 관련된 실험 관찰을 체계적으로 정리하고, 사람뿐만 아니라 동물의 몸도 끌어들였다. 전문가들은 또한 사진 기술과 이후 영상 촬영, 방사선 촬영을 활용했다. 선구적인 사진가들은 움직이는 인체를 분석하기 위해 연속 사진을 촬영했고, 이것이 미술 발전에 중대한 영향을 끼쳤다. 에드워드 마이브리지(1830~1904년), 프랑스의 생리학자 에티엔-쥘 마레(1830~1904년), 프랑스의 사진가이자 화학자 알베르 롱드

(Albert Londe, 1858~1917년)가 활약을 펼쳤다. 우리는 이렇듯 움직임을 포착한 과학적이고 예술적인 연구와 더불어 다양한 사회적 조건을 지닌 사람들의 신체와 골격 구조를 이해하려는 신체 인류학 연구도 배치해야 한다. 이는 통계적이고 분류 가치가 있는 측정과 과학적 서술의 확장된 목록을 만드는 것을 목표로 한다. 독일의 화가이자 의사 카를 구스타프 카루스(1789~1869년), 카를 하인리히 스트라츠(Carl Heinrich Stratz, 1858~1924년), 알퐁스 베르티옹(Alphonse Bertillon, 1853~1914년), 스위스의 인류학자 루돌프 마르틴(1864~1925년)의 작업은 지금도 미술해부학 스케치에 도움이 된다. 19세기에 석판화와 포토그라비어 등 인쇄 기술이 발달하면서 만들어진 해부도와 정밀한 해부학 목록은 의학생뿐만 아니라 구상미술가들에게도 (운동 장치라는 주제에 관해) 도움을 주었다. 일부 미술가는 의학 삽화에 몰두한 반면, 정확한 정보를 얻고 참고하기 위해 해부도를 활용하기도 했다. 예를 들어 해부학자 장-바티스트 부르제리(Jean-Baptiste Bourgery)와 니콜라 야콥(Nicolas Jacob, 1832/1854년 출간), 요하네스 소보타(Johannes Sobotta, 1904년 출간), 에두아르트 페른코프(Eduard Pernkopf, 1937년 출간)의 해부학 도감은 아직도 참고할 만하다.

19세기 말과 20세기 초에 발간된 책 대다수는 순전히 뼈대와 근육을 다루는 방식에서 형태학으로 초점을 바꾸었다. 그중에서도 마티아스-마리 뒤발(Mathias-Marie Duval, 1844~1907년), 폴 리셰르(Paul Richer, 1849~1933년), 앙투안-쥘리앵 포(Antoine-Julien Fau, 1811~1880년), 존 마셜(John Marshall, 1818~1891년), 윌리엄 리머(William Rimmer, 1816~1877년), 아서 톰슨(Arthur Thomson, 1858~1935년), 알베르토 감바(Alberto Gamba, 1831~1883년), 줄리오 발렌티(Giulio Valenti, 1860~1933년), 빌헬름 탕크(Wilhelm Tank, 1888~1967년)의 책은 오늘날에도 유용한 정보로 가득하다. 이들은 자신들이 수행한 연구와 업적으로 잘 알려진 일부 학자들일 뿐이다. (고대 전통에서 인상학과 연계되던) 표정근육이라는 특정 분야에서는 요한 라바터(Johann Lavater, 1741~1801년), 기욤 뒤셴 드 불로뉴(Guillaume Duchenne de Boulogne, 1806~1875년), 찰스 다윈(1809~1882년), 파올로 만테가차(Paolo Mantegazza, 1831~1910년)가 업적을 남겼고, 최근에는 레오네 아우구스토 로사(Leone Augusto Rosa, 1959년 출간)와 폴 에크먼(Paul Ekman, 1978년 출간)이 관찰하고 기초적인 내용을 정리했다.

19세기 말과 20세기 초에는 미술가들뿐만 아니라 의학 연구자들을 위한 정밀한 해부학 스케치가 정점에 올랐다. 기술보다 기능적 측면이 선호되면서 체계적인 데이터를 한층 쉽게 이용할 수 있도록 축약했다. 반면 예술의 흐름이 급변하면서 점차 실제의 객관적 재현에서 미적 연구로 전환되었고, 예술가들에게 기본적인 문화 자산이자 재현의 도구였던 해부학에 대한 관심이 줄어들었다. 예를 들어, 예술가를 위한 해부학 연구라는 현대적 방향에 시간을 쏟은 저자 몇몇은 교사로서 특별한

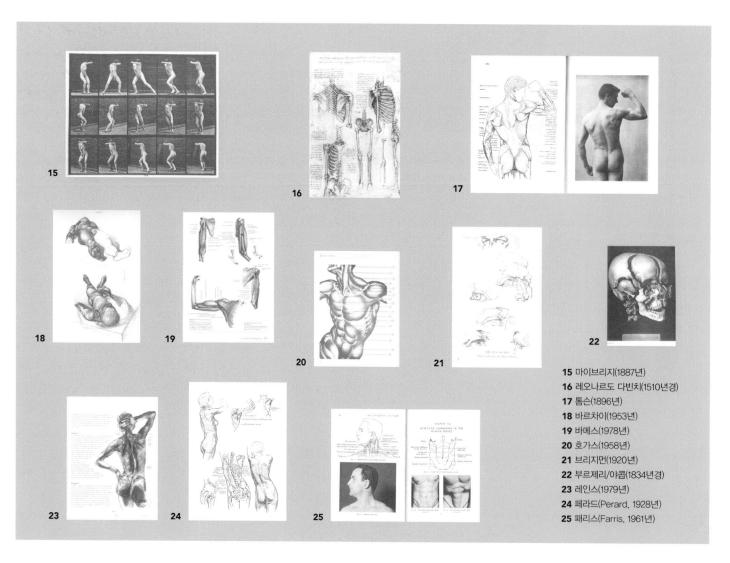

15 마이브리지(1887년)
16 레오나르도 다빈치(1510년경)
17 톰슨(1896년)
18 바르차이(1953년)
19 바메스(1978년)
20 호가스(1958년)
21 브리지먼(1920년)
22 부르제리/야콥(1834년경)
23 레인스(1979년)
24 페라드(Perard, 1928년)
25 패리스(Farris, 1961년)

성공을 누렸다. 여기에는 예누 바르차이(Jenő Barcsay, 1900~1988년), 고트프리트 바메스(Gottfried Bammes, 1920~2007년), 찰스 얼 브래드베리(Charles Earl Bradbury, 1888~1967년), 조지 브랜트 브리지먼(George Brant Bridgman, 1864~1943년), 게오르게 기테스쿠(Gheorghe Ghitescu, 1915~1978년), 폴 벨뤼그(Paul Bellugue, 1882~1955년), 안젤로 모렐리(Angelo Morelli)와 존 레인스(John Raynes)가 포함된다.

오늘날의 예술해부학 책들은 이런 불확실한 흐름의 영향을 보여준다. 인체 관찰에 바탕을 둔 학구적인 스케치와, 심리적으로 자유롭고 치유적 관점에서 인체를 즉흥적·직관적·감정적으로 재현하고 해석하는 스케치가 공존한다. 의사가 아닌 예술가들이 쓴 이 책들은 인간 형상을 관찰하는 방법을 일러준다. 특히 앤드류 루미스(Andrew Loomis, 1892~1959년), 로버트 포셋(Robert Fawcett, 1903~1967년), 번 호가스(Burne Hogarth, 1911~1996년)의 책이 주목받고 있다. 이 작가들은 고전적인 해부학 개념들에 현대의 시각 인지 이론, 형태와 몸짓 표현과 연계된 심리학을 결합했다.

형태 분석법

지난 수십 년간 해부학은 장기의 구조와 몸의 바깥 형태를 그대로 묘사하는 것에서 벗어나 형태학이나 형태과학을 받아들이기 시작했다. 형태학(morphology, '형태'를 뜻하는 그리스어 morphé에서 유래)은 분석적 기술 방법을 유지하지만 해부학을 목적이 아닌 수단으로 여긴다. 형태학은 갈릴레오 이후 근대 과학의 사상, 특히 자연과학을 태동시킨 기본적인 사실 확인 과정에 뿌리를 둔다. 곧 기술(관찰의 결실)에서 범주(이름이나 분류 체계)가 생성되면서 '법칙'을 정립(체계화 또는 법칙화)하고, 마지막으로 비판적 해석으로 이어진다.

형태학의 목적은 말 그대로 형태를 분석하는 것이다. 학자들은 자신의 감각이나 도구를 사용해 형태를 인식한 후 의미와 기능적 가치를 규명해서 지식을 얻으려 노력한다. 따라서 분석하고 서술하는 과정은 인체 형태의 내적 작동을 파악하는 첫 단계일 뿐이다. 여기에 결정적인 원인을 찾고 진화와 기능적 의미를 탐구하고 실증하는 과정이 뒤따라야 한다. 이런 연구는 시신을 대상으로 할 수 없고, 생체(살아 있는 몸)를 대상으로 생리학, 생화학, 조직학, 유전학, 방사학을 활용해 기능과 형태를 검증하고 보완해야 한다. 이러한 학문들이 장기의 진화 연구를 도우면서 시신과 살아 있는 사람의 형태 차이는 더욱 확연해졌다.

형태 분석법을 활용하는 데는 실용적 이유뿐만 아니라 철학적이고 사회이론적인 근거가 있다. 이는 형태와 질료, 또는 형태를 결정하는 '본질(essence)'을 거론한 플라톤으로 거슬러 올라간다. 넓은 의미에서 형태는 '전체'로 인식되지만, 좁은 의미에서는 단지 '형태(form)'일 뿐이다. 따라서 진정한 형태는 형태와 질료를 하나로 묶지만, 결정적인 것은 언제나 형태이다.

이런 의미에서 형태학은 살아 있는 형태의 본질을 파악하는 과학이라

고 볼 수 있다. 따라서 환원주의 관점에서 해부학의 진화를 바라보면서, 나누고 분류해서(수세기 동안 탐구 자료들을 수집하고 발전을 심화하는 과정) 종합적이고 해석적이고 기능적인 속성을 아우르는 접근법으로 나아간다. 이런 변화에 발맞추어 해부학은 발생학과 생리학, 생화학 연구를 끌어들였다. 덕분에 생체 실험을 비롯한 최신 연구법을 활용해 시신 해부에서 얻은 자료보다 정확한 해석이 가능해졌다.

이렇듯 다양한 나이, 성별, 유전적 영향, 체격을 고려해 개별 부위의 해부 등 여러 가능성을 고려할 수 있다. 예술가가 해부학 지식을 갖추면 문화적 감수성이 풍부해지고 작품의 가치를 높일 수 있기 때문에, 이러한 연구들은 그 안에서 영감의 원천을 찾으려는 구상미술가들에게 중대한 의미를 갖는다.

정상과 변이의 개념

해부학 연구는 기본적으로 정상적인 인체를 대상으로 하고, 이는 앞에서 말했듯이 해부학의 특수 분야들과 연결된다. '정상(normal)'이라는 용어를 보면 직관적으로 건강한 사람이 떠오른다. 질병에 걸린 유기체 연구에 집중하는 병리해부학의 상대적 개념이라고 짐작할 수 있다.

하지만 생물학과 의학에서 '정상'은 아주 복잡한 개념이다. 일상의 언어와 마찬가지로 과학 용어에서 정상은 전형적임, 보통, 건강함, 규칙적임, 용도에 부합함, 똑바름, 모델과 부응함 등 다양한 의미를 갖는다. 사실 정상이라는 개념은 자료를 찾아내고 자료 사이의 연관성을 파악하는 통계학과 수학적 기법에서 나왔다. 그 기법은 통계 집단을 이루는 요소들을 관찰해서 얻은 자료를 연속된 항으로 구성해서 수준(레벨)이나 빈도수(서열화)를 나타내는 것이다. 이는 연구 중인 현상이 양적 특성을 갖는지(측정과 계산이 가능한지), 아니면 질적 특성을 갖는지(속성에 따라 정의될 수 있는지)로 구분된다. 이렇게 얻은 자료들은 다양한 방법으로 처리된다. 정확도와 관련해서 가장 간단한 방식은 산술평균을 내는 것이다. 항의 합을 제수로 나누어 평균을 알아내는 방식이다. 하지만 이렇게 얻은 평균값은 '정상'을 정의하는 데 도움이 되지 않는다.

정상이라는 개념은 빈도 분포에 관한 다른 통계 방법에서 나온다. 바로 카테시안 좌표이다. 카테시안 좌표는 두 개의 직선, 즉 가로좌표를 나타내는 X축과 세로좌표를 나타내는 Y축이 원점에서 수직으로 교차하는 좌표계에 바탕을 둔다. 여기에 관찰하고 수집한 자료들이 배열된다. 카테시안 좌표를 활용하면 한 현상이 다른 현상에 미치는 영향이 드러난다.

각각의 통계 자료는 카테시안 좌표에서 점으로 나타내 상대적인 좌표를 얻고, 그리하여 카테시안 좌표의 점 숫자로 연속성을 파악할 수 있다. 수집된 자료를 표시한 모든 점을 연결하면 (일직선, 수직선, 곡선, 깨진 선이 되기도 하는데) 그 현상의 속성이 관찰된 다른 두 수량이 어떤 관련이 있는지 설명할 수 있다. 많은 양의 자료를 제1사분면 축에 세로좌표의 빈도와 가로좌표의 강도에 따라 배열하면, 아래의 빈도곡선(이항곡

선 또는 가우스곡선이라고도 불림)이 만들어진다. 이 곡선은 일반적으로 종 모양을 이룬다. 초기에 강도의 빈도는 천천히 늘다가 급속히 증가하면서 정점(평균)에 다다른 이후에 대칭적으로 줄어들기 때문이다. 이것이 전형적인 가우스곡선(가우스분포)이다. 하지만 인간이나 생물과 관련(예를 들어, 키, 몸무게, 몸통의 지름 등)해서는 이런 이상적인 곡선이 나오기 힘들다는 사실에 유의해야 한다. 간단히 말해 이상적인 곡선은 평균값과 가로좌표 자료가 만나는 선(최빈값)이 중간값으로 표시되고 관찰한 자료의 정확히 가운데에 위치해 절반으로 가른다. 따라서 이 연속의 양상(즉 정상치)은 가장 높은 빈도를 나타내는 측정값이며, 이는 가장 흔히 일어나는 현상의 강도를 드러내는 빈도 분포의 특정 평균값이다. 하지만 (대칭을 이루는) 전형적인 가우스곡선의 빈도 분포의 경우에만 산술평균이 정규값(정상치) 및 중간값과 일치한다는 점에 유의해야 한다. 빈도곡선과 가로좌표 사이의 구역은 해당 사례의 총계와 일치한다.

정규값은 여러 면에서 다른 평균값보다 더 중요하다. 그 이유는, 예컨대 추상적 값인 산술평균이나 다른 평균과 달리 구체적으로 나타난 양이나 강도이기 때문이다. 또한 정규값은 수집된 일련의 자료에서 가장 빈번하다는 뜻이므로, 발생 가능성이 가장 높은 현상의 범위를 강조하는 것이 중요한 모든 통계 문제에서 대표 효능을 가질 수 있다.

연구 중인 현상들은 양적으로 그리고 질적으로 다른 양상을 갖기 마련이고, 변동성이 있고, 이는 하나 또는 여러 개의 수치에서 통계 자료나 분포 세트의 특징을 표시하는 수치로 주어질 수 있다. 이런 결과는 전 세계적으로 연속성을 나타내는 평균값을 알아낼 수 있지만, 이런 평균값은 그 세트의 양적 차원을 가리킬 뿐이다. 그 일련에서 나온 값들의 실제 양을 보여주지도 않고, 값들의 분포를 설명하지도 않는다.

자료의 분산 정도를 나타내는 또 다른 중요한 수치는 표준편차(σ)다. 표준편차는 평균값과 비교해서 분산의 정도를 나타낸다. 간단히 말해 표준편차는 중간값과 종 곡선이 볼록한 데에서 오목한 곳으로 변하는 점 사이의 거리이다. 평균값과 이 점 사이에서는 언제나 해당 자료의 34%가 발견된다. 따라서 곡선에서 대칭적으로 굴절하는 점 사이에 해당 자료의 68%가 분포한다.

평균으로부터 계차를 2배(2σ)로 늘리면 다른 두 대칭점은 해당 자료

의 95%에 해당하는 곡선에서 발견된다. 이 한계를 넘어서면 곡선은 가로좌표에 붙지 않은 채 가까이 가고 일치하는 자료는 급격히 줄어든다. 통계학의 관점에서 보면 생물학적 정상치가 관찰된 사례의 95%에 해당하므로 평균 ±2σ로 결정된다. 이 정상치를 벗어나는 자료는 '비정상'으로 분류된다. 따라서 통계적 의미의 정상치는 자료의 서열화를 통해 형성된다는 점에 주목해야 한다. 곧 시신 해부의 관습이 더 빈번해지고 수집된 정보의 양과 비교 대상이 많아지면서 한편으로는 장기에서 형태와 기능의 변화가 자주 발견되었을 뿐 아니라, 정상치에서 약간 벗어난 질병과 관련된 병리해부학 자료들이 대량 추가되었다.

하지만 결론적으로는 해부학에서 정상과 비정상의 경계를 말하는 것이 현명하다. 이 개념들은 유전적 구조와 연결지어 어떤 조건에서 벗어난 대상을 말하기 위해 사용한다. 따라서 특정한 조상이나 종, 유형에서 유래한 대상들의 특징을 요약하는 데 필수다. 이는 '정상성'이라는 용어로 (사람을 언급할 때) 인종과 유전적 특징을 언급한다는 뜻이다. 예를 들어, 정상적인 손가락 개수는 다섯 개이다. 인간 대부분에게서 공통적으로 보이는 이런 형태적 특징은 생리학적 매개변수와 함께 '전형적'이라고 기술된다. 개인이나 특정 조상을 둔 인구집단의 수집자료 안에서 관찰된 외형과 특성은 적절하고 필수적일 때에만 강조된다. (충치나 시력 결함처럼) 높은 빈도의 어떤 조건은 인간종 대부분에서 발견되더라도 정상성을 뜻하지 않는다. 그것들이 원형적이고 생물학적으로 기능하는 인류의 조건에 해당하지 않기 때문이다.

변이의 개념 또한 정상성의 개념과 연결되는데, 관찰된 특징이 표준과 거리가 있다는 뜻이다. 다양한 유기체의 구성을 고려하면 장기 역시 (생김새, 무게, 크기, 지형적 위치 등에서) 해부학적으로 개별적인 다양성이 있다. 동일한 장기라도 모든 사람이 똑같은 특징을 보이지 않는다는 뜻이다. 제 기능을 다하는 정상적인 변이도 심심찮게 발견된다(해부학에서는 '예외가 곧 법칙'이라는 역설이 통용된다).

운동 장치와 관련된 변화(다양성)는 또한 장기의 존재와 부재, 수치에 관여한다. 대부분의 영구기관(언제나 존재하고 영원히 일을 하는 기관. 비정상적인 경우엔 부재) 옆에는 영구적이지 않은 기관들이 있다. 이것들은 흔히 없거나 나타나지 않고, 발달이나 분화·융합의 정도가 다를 수 있다. 예술가는 이것들이 표면해부학에 영향을 미칠 때 관심을 갖고 뼈대와 근육을 분석 관찰하고, 이 중 몇몇의 변화를 묘사한다.

그리고 장기의 기능이 변할 정도로 정상 범위를 벗어난 사례에 대해서는 '기형'이라고 규정한다.

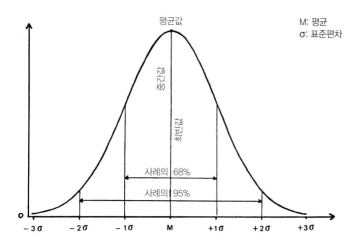

가우스곡선(가우스분포)은 무작위 사례들의 통계 분포를 곡선으로 나타낸 것이다. 종 모양의 이 곡선에서 가장 빈번한 사례는 좌표의 가운데 부분을 차지하고, 상대적으로 빈번하지 않은 사례는 말단부에서 발견된다.

해부학 지형과 용어

• 해부학자세와 기준면

똑바로 서서 팔은 몸통을 따라 아래로 바로 내리고, 손바닥은 (두 위팔의 뼈가 평행을 이루도록) 앞쪽을 향하고, 손가락을 펴고, 발은 뒤꿈치를 모으고 발가락을 약간 벌린 자세가 해부학자세이다. 이 자세는 인체 장기의 관계와 공간 방위를 나타낼 때 기준이 된다. 자세와 운동을 지칭하는 특수한 용어는 인체의 전반적 특징을 나타내므로 나중에 설명할 것이다(32~33쪽 참조). 여기서는 평행육면체 안, 해부학자세를 취한 인체의 이미지를 관찰하는 것으로 충분하다. 기준이 되는 면(기준면)은 가상의 평면으로, 인체를 두 면으로 표시하는데, 이것은 인체에서 가장 튀어나온 부위들에 접한다. 기준면은 다음과 같이 규정된다. 몸통을 앞면과 뒤면으로 똑같이 나누는 관상면, 몸통을 오른쪽 면과 왼쪽 면으로 나누는 시상면(가운데 면은 시상정중면이라 불리고, 몸을 정확히 좌우 절반으로 나눈다), 몸통을 위면과 아래면으로 나누는 수평면이다. 수평면은 발바닥과 머리 꼭대기에 접한다.

• 인체 부위와 지형상의 경계: 지표가 되는 점과 선

여느 척추동물과 마찬가지로 사람의 몸은 부위로 구분된다. 어떤 부위는 축을 이루며 한쪽만 있고(머리와 목, 몸통), 어떤 부위는 부속에 해당하며 좌우대칭으로 있다(팔과 다리). 인체는 지형에 따라 몸통과 팔다리로 구분되고, 이것은 다시 다음처럼 구분된다. 머리는 머리뼈와 얼굴로, 몸통은 가슴과 배로, 팔은 어깨·위팔·아래팔·손으로, 다리는 엉덩이·넓적다리·종아리·발로 구분된다. 이는 관습적인 기준점(지표)을 경계로 구분한 것이다. 몇 가지 기준점은 남성과 여성의 몸에서 똑같이 확인된다.

인체를 부위별로 규정하면 해부학적으로 기술할 수 있을 뿐 아니라 의학 분야에서 매우 실용적이다. 예컨대 질병이나 병변에 걸린 곳을 정확히 짚어낼 수 있다. 외과적 관점에서는 표면에서 그 부위에 곧바로 개입할 수 있는데, 국소해부학에서 부위별로 겉에서 안으로 들어가면서 장기들의 공간과 기능적 관계를 밝혀내기 때문이다.

예술적 관점에서는 인체 부위를 상세하고 정확히 구분할 필요는 없다. 물론 조각가에게는 의학자처럼 인체의 바깥 형태를 정확히 이해하는 일이 도움이 될 수 있다. 하지만 부위를 가리키는 용어들이 엄청나게 많은데다 때로는 모호하고 부적절하다. 이를테면 예술해부학에서의 부위 설명이 국소해부학과 다른 경우가 있다. 예를 들어, 예술해부학에서는 어깨와 겨드랑을 몸통에 포함시키고 가슴과 함께 탐구한다. 어깨와 겨드랑은 근육들이 이는곳과 관절 역학을 고려하면 엄밀히는 팔의 일부에 해당된다. 예술가는 다만 해부도를 주의 깊게 관찰하고, 각 부위의 경계를 알고, 몸통은 적어도 수직 기준면(관상면)에 의한 앞면과 뒤면을 구별할 수 있어야 한다. 이런 개념들은 인체의 바깥 형태와 그것을 좌우하는 해부학적 표면 구조를 파악하는 데 도움을 준다.

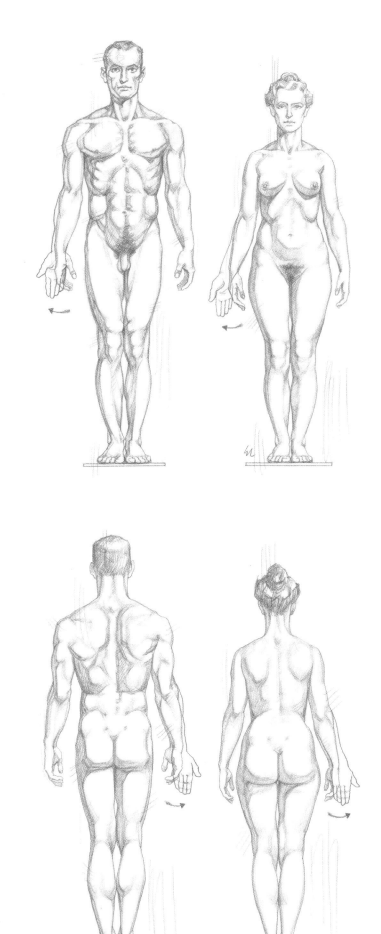

자연스러운 자세를 취한 인체를 앞과 뒤에서 본 모습. 손바닥을 앞쪽으로 돌리면 해부학자세가 된다.

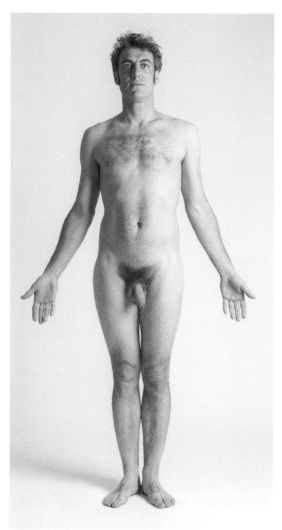

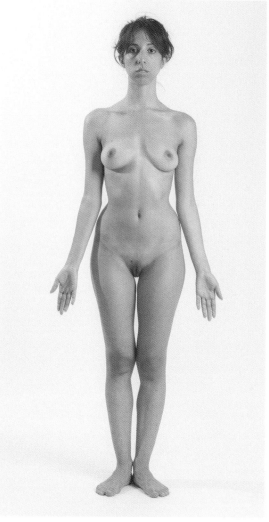

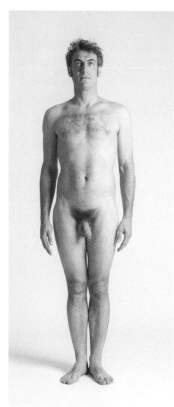

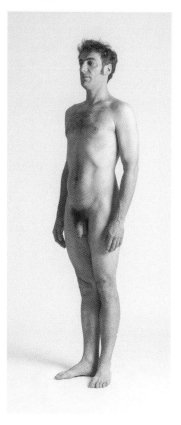

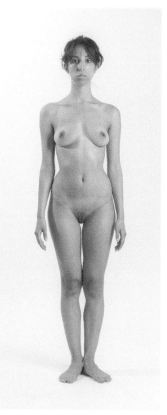

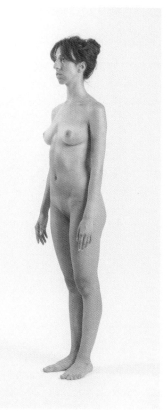

앞과 비스듬한 위치에서 본 평상시 자세

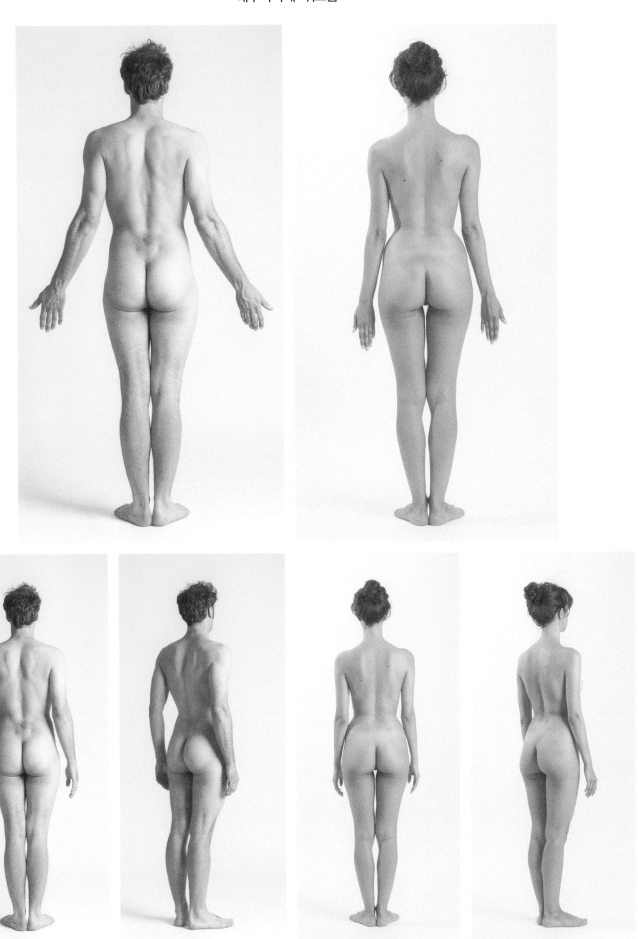

뒤와 비스듬한 위치에서 본 평상시 자세

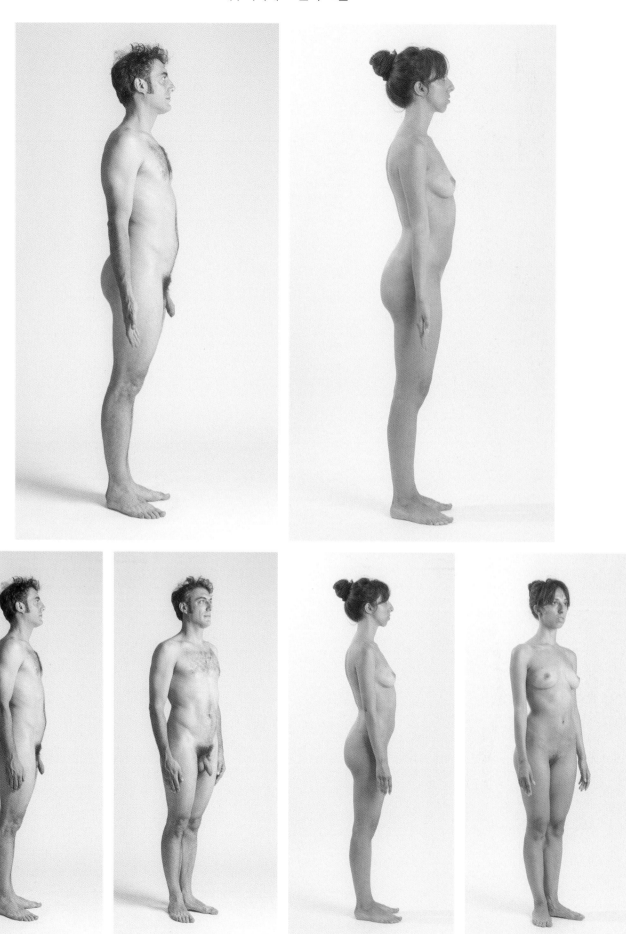

옆과 비스듬한 위치에서 본 평상시 자세

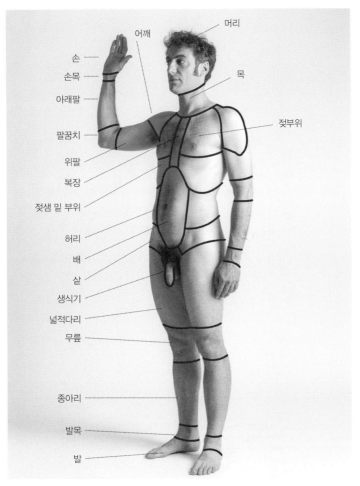

머리
어깨
손
손목
아래팔
목
팔꿈치
젖부위
위팔
복장
젖샘 밑 부위
허리
배
샅
생식기
넓적다리
무릎
종아리
발목
발

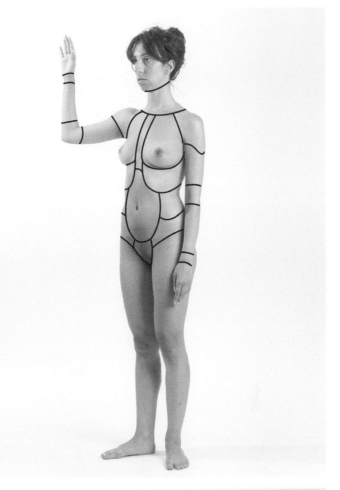

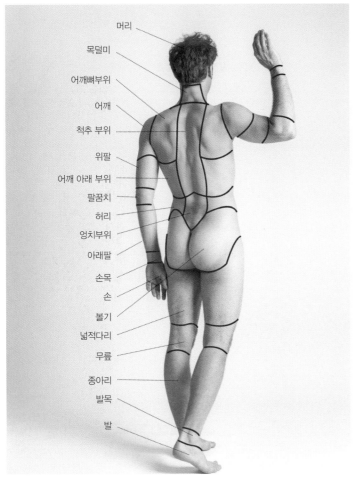

머리
목덜미
어깨뼈부위
어깨
척추 부위
위팔
어깨 아래 부위
팔꿈치
허리
엉치부위
아래팔
손목
손
볼기
넓적다리
무릎
종아리
발목
발
젖부위

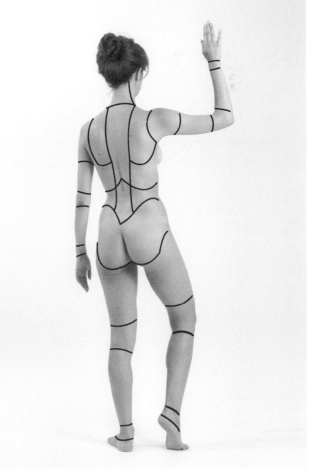

진화, 다양성, 체형, 성별에 따른 차이

• 진화에 따른 차이

진화는 동물 종이나 식물 종이 단순한 형태에서 점점 복잡한 형태로 바뀌는 현상을 일컫는다. 진화론에 따르면 생물 유기체는 시원세포로부터 진화한 공통의 조상으로부터 진화했다. 동물학의 관점에서 보면 현재의 인류는 호모사피엔스종에 속하고, 호모사피엔스는 약 7천만 년 전에 등장한 영장목에 속한다.

포유강[1]에 속하는 영장류는 여러 가지 특징을 고려하면 가장 진화한 동물이다. 이를테면 기어오르기에 적합한 팔, 이동하고 균형 잡기에 적합한 다리, 모든 방향으로 움직일 수 있는 팔과 다리, 납작한 손톱, 잡식에 적합한 치아, 나무 위에서의 생활, 얼굴에 비해 발달한 머리뼈가 그러하다.

동물학적으로 인간은 꼿꼿하게 선 자세와 두 발 보행, 손과 발의 형태와 기능, 발달된 뇌와 두꺼운 두개골, 정신적 사고와 언어 사용 등의 속성을 가지고 있다는 점에서 다른 영장류와 구별된다. 비교해부학을 통해서 파악할 수 있는 특징들도 있다. 해부학의 관점에서 두 발을 가진 인간을 뺀 모든 영장류는 기본적으로 나무 위에서의 생활에 적합한 네 발을 가지고 있다. 이는 두 가지의 진화 흐름에 특화되어 적응했기 때문이다. 사실 영장류 목에서 유인원 슈퍼패밀리는 소형 유인원류와 대형 유인원류라는 두 방향으로 진화를 시작했다(500만~600만 년 전). 인간을 원래 형태와 상당히 다르게 변화시키고 문화적 발달을 가져온 중대하고 복잡한 특징은 후에 다양한 분파가 나타나면서 천천히 생겨났다.

그중에서 직립 자세와 그에 따른 두 발 보행이 인간의 뇌와 언어능력, 여러 기능의 발달에 영향을 끼쳤다. 몸을 꼿꼿하게 세우면서 내장기관의 위치를 비롯해 움직임과 자세 변화에 어우러지게 뼈대와 근육, 관절과 신경계에 중대한 변화가 일어났다. 이런 해부학적인 변화와 보행 적응으로 이끈 선택압[2]의 원인을 기후와 환경 조건의 변화 때문이라고 해석하는 경향도 있다. 다시 말해 풀과 나무, 숲을 갖춘 거대 평원이 형성되고 기후 변화가 뒤따르면서 다양한 종이 경쟁해야 하는 자연선택의 조건이 만들어졌고, 그 변화에 가장 적합한 종만이 살아남았다는 것이다. 인류가 직립해서 두 팔과 두 다리를 이용해 쉽게 이동할 수 있는 능력은 진화에 유리하게 작용했다. 즉 수백만 년 동안 직립보행한 개체가 살아남았다.

직립보행은 인간에게 많은 장점과 유리한 특징을 가져다주었다. 인간과는 다른 진화의 방향을 따른 영장류는 땅과 나란한 수평적인 척추축을 지니고 있다. 따라서 체중을 뒤쪽 사지(다리 또는 골반 부분)에 싣는 동시에 앞쪽 사지(팔 또는 가슴 부분)로도 지탱한다. 이동 시 앞쪽과 뒤쪽의 사지가 모두 사용된다는 뜻이다. 하지만 구세계 유인원들이 잠깐씩 반직립 자세를 취한다는 사실에 주목해야 한다. 이때에는 체중을 골반 부분으로 지탱하는 한편, 가슴 부분을 보조적인 지지대로 활용한다. 이

1 동물계에서 사람의 분류 - 동물계, 척추동물문, 포유강, 영장목, 사람과, 호모속, 호모사피엔스종, 호모사피엔스(사피엔스)아종.
2 자연돌연변이체를 포함하는 개체군에 작용해 생존에 유리한 개체군의 선택적 증식을 재촉하는 생물적, 화학적 또는 물리적 요인을 가리킨다. (출처: 생명과학대사전)

런 자세의 차이가 사람을 '의인화된 원숭이'로 만들었다. 직립보행으로 진화한 인간은 몸의 무게를 척주, 엉치뼈, 다리를 따라 수직으로 싣는다. 그 결과로 골반은 정지해 있건 움직이건 몸의 무게중심이라는 기본적인 역할을 한다. 다리가 이동을 전담하면서 팔은 자유로워졌고 손은 다른 기능을 수행할 수 있게 되었다. 손은 엄지와 나머지 손가락들이 마주보도록 진화하면서 물건을 잡을 수 있게 되었고, 발은 강하고 유연한 뼈 구조로 발전하면서 체중을 지탱하는 한편 다양한 표면에 적응할 수 있게 되었다.

구세계 유인원의 뼈대와 인간의 뼈대를 비교하면 비슷한 점과 다른 점을 발견할 수 있다. 이것이 미술해부학에서 뼈대의 형태와 그것이 표면에 미치는 영향을 파악하는 데 특히 도움을 준다. 머리뼈는 흥미로운 특징이 있다. 구세계 유인원은 얼굴 부위가 발달된 반면, 사람은 뇌가 발달하면서 머리덮개뼈(뇌머리뼈)가 얼굴(얼굴머리뼈)보다 크다. 머리뼈의 형태도 차이가 있다. 구세계 유인원의 머리덮개뼈는 낮고 눈구멍 쪽이 납작하고 아치 형태가 뚜렷한 것에 비해 인간은 눈구멍 위쪽의 앞쪽 융기와 아치 형태가 덜 도드라진다. 이런 형태로 인해 앞면의 윤곽에 차이가 난다. 구세계 유인원의 머리뼈는 탄알 모양에 가깝다. 머리 꼭대기의 가장 넓은 옆면에서 턱의 약하게 굽이진 정점으로 내려가면서 가파르게 좁아든다. 그러나 인간의 머리뼈는 '편자' 모양에 가깝다. 아래쪽은 좁고 관자놀이 높이에서 가장 넓다가 머리덮개에서 일반적인 곡선 형태로 마무리된다.

뒤통수뼈의 생김새는 구세계 유인원과 인간의 자세가 어떻게 다른지를 뚜렷하게 보여준다. 구세계 유인원은 마루뼈의 모서리에 납작한 뒤머리 비늘이 부착되어 있고, 앞으로 기울어진 면 위에 큰구멍이 있다. 이 구멍을 통해 척주의 목 부분과 연결된다. 유인원은 네발로 걸으려면 얼굴이 앞을 향하고, 머리뼈는 척주와 수평을 이루어야 한다. 반면 인간은 둥글고 볼록한 뒤통수뼈 비늘과 큰구멍이 뒤쪽으로 기울어져서 척주와 수직을 유지하기 쉽다. 이는 똑바로 선 자세의 전형적인 모습이다.

머리뼈의 차이는 관자놀이 부위, 광대뼈 부위(유인원의 얼굴 부위는 평평하고 앞을 향한다. 또한 인간에게서 전형적으로 보이는 송곳니오목, 눈구멍 관이 없다), 위턱뼈(유인원은 단단하며 작고, 인간에게서 보이는 턱의 융기된 부분이 없다), 치아에서 한층 두드러진다.

인간의 몸통뼈대는 두 발 보행 시의 수직 자세와 관련 있는데 목과 등, 허리 부위에서 척주가 살짝 굽으면서 앞쪽과 뒤쪽에서 오목함과 볼록함이 교대한다. 구세계 유인원은 등과 허리의 곡선이 덜 도드라지지만, 목 굽이가 없거나 미미하다(척주의 이 부분은 두개골과 만나고 움직이는 방식과 관련되어 있다).

네발로 걷는 구세계 유인원의 골반은 좁고 긴 반면, 인간의 골반은 짧고 넓으며 장기를 담을 수 있도록 위쪽으로 열린 커다란 구멍들이 있다.

구세계 유인원의 팔은 매우 길어서 숲속 생활에 적합하다. 유인원은 주로 양팔로 매달리며 나무의 가지와 가지 사이를 이동하는 방식을 택한다. 반면 인간의 팔은 물건을 잡는 데 유용하다. 따라서 인간의 팔은 넓적다리 중간에 가까스로 이를 만큼 짧지만, 유인원은 똑바로 섰을 때

무릎 아래에까지 닿을 정도로 팔이 길다. 손 또한 다르다. 인간의 손은 다른 손가락들과 맞닿을 만큼 기다란 엄지를 갖고 있어서 다른 유인원들보다 물건을 더 잘 잡고 민첩성이 뛰어나다.

구세계 유인원의 다리는 다소 짧고 단단해 뻗기가 힘들어서 때로 일부를 구부리는 자세를 취한다. 이에 비해 인간의 다리는 길어서 넙다리뼈와 정강뼈가 같은 축에 놓일 때까지 뻗을 수 있다. 덕분에 인간은 균형의 문제를 해결하고 두 발 보행에 적응했다. 두 발 보행은 발의 구조적 특징을 바꾸었다. 구세계 유인원은 발이 길고, 걸을 때 발바닥 면 전체를 바닥에 딛지 않는다. 또한 발가락이 커서 다른 발가락들과 맞닿지만 물건을 잡지는 못한다. 인간의 발은 땅을 딛고 서는 자세에 특화되면서 지면에 딱 '붙일' 수 있으며(그러나 구세계 유인원처럼 발 옆면으로 서지는 못한다), 뼈대 구조는 저항력과 탄력성 있게 발달했다.

다양한 단계와 수백만 년의 시간을 거쳐 출현한 인간 종의 경우, 현재 형태가 되기까지의 진화 과정을 연구하면 오래 전 인간의 특징을 비롯해 장기의 형태, 위치, 구조와 기능의 파생 과정을 이해할 수 있다. 생명의 최초 형태는 30억 년 전 무렵으로 거슬러 올라가지만, 가장 오래된 척추동물 화석은 6억 년 전 무렵의 물고기이다. 이들은 양서류, 파충류, 포유류(2억 년 전 무렵)로부터 구분되어야 한다. 여기서 유인원이 파생되었다(7,000만 년 전 무렵). 인간 종은 약 300만 년 전 구분되기 시작해서 '해부학적 근대 인류' 또는 '태고 인류' 단계로 진화한다. 이들은 오늘날의 인류와 해부학적으로 유사하다. 최근에 발견된 근대 인류(호모사피엔스) 화석은 4만 년 전에 생성되었다고 추정하고 있다. 몸속 기관이나 몸 부위의 기원과 진화 역사를 알아보면 흥미로운 내용이 많다. 예를 들어 소화관의 시작 부분에 해당되는 입은 수백만 년 전에 수생물체에서 기원해 발달했다. 인체의 전체 구조는 이 소화관을 중심으로 구성되어 있다. 식량을 수색하는 부위는 몸의 앞부분이 되었고, 그 반대쪽에는 배설 기능이 발달했다.

머리는 인체에서 가장 중요한 부위로, 소화관의 앞쪽 끝 주변부에 발달하면서 가능한 최고의 방법으로 식량을 찾아내고 선별할 수 있는 기능을 수행해왔다.

인간의 코는 특별한 위치 덕분에 후각을 완벽히 활용해서 음식을 인지하고 검사할 수 있다. 비록 음식을 찾아내는 원래의 수단은 시력이 가져갔지만.

인류의 먼 조상은 오늘날의 물고기와 파충류처럼 눈이 머리 양옆에 위치해 두 개의 다른 이미지를 볼 수 있었지만 심도를 인지하지는 못했다. 하지만 이 인류 조상들이 물 밖으로 나오고, 양서류 그리고 나무를 기어오르는 동물로 진화하는 동안 눈은 새로운 환경에 적응했다. 즉 눈은 앞쪽으로 이동했고 두 개의 시계가 일치하게 되었다. 이렇게 인간은 세상을 입체적으로 파악하는 능력을 획득했다. 귀 또한 물속에서 원시적인 물고기처럼 기압의 변화를 인지하던 기관에서 청각기관으로 진화했다.

최근 인간의 뼈대는 가장 오랜 조상의 뼈대와 비교했을 때 기능적인 면에서 몇 가지 변화를 보인다. 인류의 가장 오랜 조상은 겉면에서 몸을 보호하기 위해 딱딱한 구조물인 겉뼈대(외골격. 오늘날에도 가재의 껍데기 등에 여전히 남아 있음)를 갖고 있었다. 하지만 이것은 이동과 성장을 제한하므로 속뼈대(내골격)가 진화하기 시작했고, 이는 소화관 둘레에 분포하는 장기는 물론 가슴우리와 골반에 든 내용물을 지탱하고 보호하는 기능을 하게 되었다. 어깨관절은 인간의 뼈대 중 잘 발달한 부위이다. 움

직임이 자유롭고 강한 어깨관절은 인류의 가장 오랜 조상이 양서류로서 육지로 나온 뒤 이동을 위해 원시 물고기의 등지느러미에서 진화한 것이다. 팔에서도 비슷한 진화 과정을 볼 수 있다. 팔은 지느러미에서 시작해서 양서류의 사지를 지나 영장류의 앞쪽에 위치한 기관으로 진화했다. 인체 뼈대의 기본 구조인 척주는 인간이 다리로 일어서서 나무 위 식량을 붙잡고 주위를 둘러볼 수 있게 한 진화 과정을 보여준다. 골반은 척주와 다리 사이의 연결점이다. 골반은 진화를 거쳐 연결되고 넓어지면서 직립 자세에서 내부의 장기를 담고, 또 여성에게 머리가 커진 태아가 지나는 통로를 마련해주었다.

손은 손가락의 진화로 인간의 신체와 문화적 발달을 모두 가져왔다. 다른 무엇보다 무언가를 잡을 수 있는 손과 두 발은 음식을 찾는 주요 장기로서 입을 대체했다. 손은 인간을 동물계에서 유일무이하고 다재다능한 존재로 거듭나게 했다.

현재의 지식에 따르면, 근대적 인간은 약 3만 년 전에 출현한 이후로 세계 전역으로 흩어지기 시작했다. 인류는 아프리카와 서아시아에서 시작해서 북극의 추운 지역부터 뜨거운 적도까지 다양한 기후와 환경에 적응하며 진화를 이루었다. 작은 기능과 구조의 변화(돌연변이)가 축적되면 진화가 이루어지는데, 환경 적응에 의한 자연선택은 변이를 통해 작동하고 다음 세대에게 전달된다. 종의 관점에서 보면 호모사피엔스는 최근에 등장했으나 유전자 구조가 완전히 안정화되었다고 볼 수 없다. 최신 연구에 따르면 환경적 요인과 자연 유전자 선택은 여전히 진행 중이고 유전자에 변화를 가져올 것이다. 다시 말해 인간 종은 여전히 진화하는 중이다.

선사시대 이후로 인간의 몸 형태에는 중대한 변화가 일어나지 않고 있다. 하지만 몇 가지 발달은 알아볼 수 있다. 이를테면 셋째 어금니(사랑니)가 퇴화하면서 치아 개수가 줄었고, 백인종은 머리뼈의 앞뒤 길이가 줄고 폭이 증가했고(단두화 현상), 평균 키가 커졌다. 하지만 이런 관찰들은 한정된 통계 자료일 뿐이다. 인간은 환경에 적응하면서 운동 장치의 소소한 변화(예를 들어 근육량 감소와 팔다리의 부피 감소)는 물론 양쪽 뇌를 사용해서 보완하는 뇌의 발달 등 진화의 추세를 보여준다.

따라서 먼 미래에 진화의 방향은 간단하고 자연스러운 해부학적 변화가 아니라 뇌와 운동 기능, 사회적 상호작용과 관련이 깊을 것이다. 아마도 사소한 신체적 적용이나 환경 변화의 결과로 인해 순전히 생물학적인 속성을 강화하거나 통합하거나 전기 인공기관으로 대체될 수도 있다.

특징이 복합적으로 이루어진다는 사실을 고려해야 한다(형태학-신체적 특징뿐만 아니라 생리학, 심리학, 유전학, 환경적·지리학적 특징 등). 또한 인구들이 서로 섞이면서 그 영향력이 점점 넓어지는 현실을 유념해야 한다.

• 다양성에 따른 차이

'종'은 생물학적으로 유사한 개체들의 집단으로, 유전자와 품종을 공유하고 있으며 서로 교배하는 자연집단으로 구성되어 있어 다른 종과는 생식적으로 격리되어 있다. 여기서 '품종'은 생물학적으로 비슷한 유전적 특성(차이점이나 유사점)이라는 한정된 수치 덕분에 같은 종에 속하는 다른 것들과 구분되는 동물이나 식물 무리를 가리킨다. '인종'은 표현의 간결함 때문에 여전히 사용되는 용어이지만 오늘날에는 과학적이고 도덕적으로도 적절한 인간유형, 인간집단, 인구라는 용어를 더 선호한다. 따라서 인종의 개념은 여전히 의문스럽지만, 부적절한 의미를 걸러

내고 법의학과 인류학적 관점에서 이해하면 그림이나 조각 작업에 유용한 인류학적이고 형태학적 자료를 탐구할 때 도움이 될 수 있다. 또한 인종은 '민족'의 개념과 다르다. 민족은 주로 문화적인 개념에 해당된다. 외형과 형태적 차이가 상당해도(부차적이고, 예술의 재현적 목적에서 아무런 가치가 없는) 오늘날 지구에서 살아가는 사람들은 동일한 종, 즉 호모사피엔스에 속한다.

유전적 특질은 생리학(장기들의 기능), 심리학(인지와 감정적 대응), 병리학(질병에 대한 민감도)에서 다루지만, 장기들의 구조와 신체 형태를 다룬다는 점에서 해부학 역시 관련이 있다. 해부학은 가장 분명한 증거와 직접적인 특징을 토대로 인류의 각종 생태형을 구분한다. 따라서 인종의 개념은 불분명해지고 문화나 언어, 종교, 국가적 특성과 일치하지 않는다. 여기서는 형태가 복잡하고 다양한 사람들을 조심스럽게 꾸준히 관찰해 인간 종의 다양성을 발견하려 노력한다. 여기에는 유전의 법칙에 따라 전달될 수 있는 여러 신체적·표현적 특질이 포함된다. 이 중 일부(피부·머리카락·눈동자 색깔, 머리카락 유형, 키, 머리·코·입술·눈의 모양, 지방층의 분포, 털의 분포 등)는 인체 해부도를 스케치하는 구상미술가들에게 매우 흥미로운 소재가 된다. 이 부분에 대해서는 인체의 바깥 형태에서 다시 설명할 것이다.

인종(국적, 국가 조직, 인구의 문화와 동일하지 않음)은 3가지 계열인 코카소이드, 니그로이드, 몽골로이드로 구분하고, 각 계열의 신체적 특징은 세대를 거쳐 유지되는 경향을 보인다. 이 3대 인종군은 다소 불분명하고 때로는 구분하기 어려운 여러 집단으로 나뉘는데, 인구의 혼혈이 빈번히 일어남을 감안해야 한다. 여기에 더해 피부색으로 유형을 구분하기도 한다. 피부색에 바탕을 둔 명칭은 학자들에 따라 백인종계, 황인종계, 흑인종계, 코카소이드, 몽골로이드, 니그로이드 등으로 다르다. 이것보다 한층 분석적이고 복잡한 분류 방식도 있는데, 기원과 거주지, '인류학 지역'에 집중해서 (북극 지역, 적도 지역 등; 아프리카, 아시아, 아메리카 원주민, 유럽 등으로) 분류하기도 한다.

• 체형에 따른 차이

체형은 한 사람의 신체와 기능적 특징을 뜻하고, 이것은 유전자 전승(유전자형)과 환경 요인에 적응한 진화의 결과이다. 모든 개인은 인구집단과 인종적 특성과 별개로 공통된 신체적 특징이 있다. 인체는 두 개의 성 중 하나이고, 그 자체로 체형의 차이를 보인다(바깥생식기관, 가슴, 털의 분포 등). 성이 같아도 키와 몸 크기가 엄청나게 차이 날 수 있다. 이런 매개변수에 바탕을 두고, 생리학과 심리학적 측면을 더해서 사람의 체격 유형을 분류하려는 시도가 있었다. 하지만 전문가들의 기준이 일치하지 않아 인간집단의 형태적 특징을 나타내기는 어렵고, 바깥 형태를 고려하는 수준에 한정된다. 이런 목적에서 동물과 식물을 분류할 때 '유형'과 동일한 조직 계획에 따라 모든 개체를 포함하는 체계적 단위를

체형의 유형

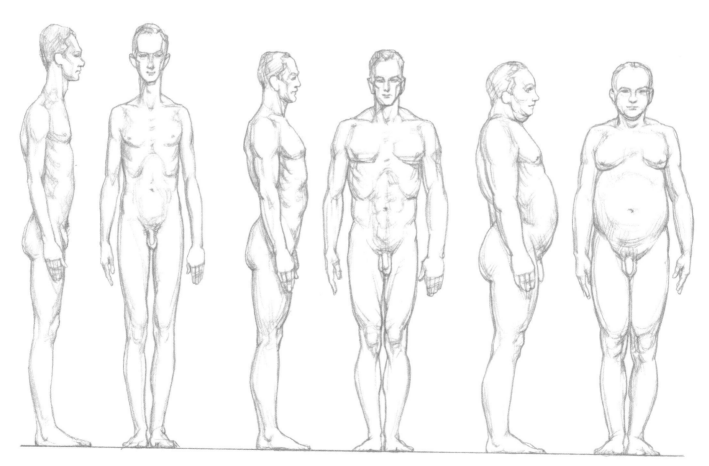

세장형/무력형/외배엽형 정상형/투사형/중배엽형 단신형/비만형/내배엽형

정의하는 방식이 도움이 된다. 여러 저자들이 형태 유형을 분류하는 다양한 방식을 제시하지만 여기에서는 미술가에게 도움이 되는 몇 가지 방식을 언급할 것이다.

가장 간단한 유형 분류는 신체 구조에 대해 두 개의 양극단을 설정하는 방식이다. 한쪽에는 세로 수치가 우세한 수직 구조 유형이 있다. 이 유형의 특징은 몸통에 비해 긴 다리와 좁고 긴 얼굴이다. 한편 다른 쪽에는 수평적 차원이 우세한 수평 구조 유형이 있다. 이 유형은 다리에 비해 넓고 긴 몸통과 발달된 복부, 턱 주위가 도드라지는 넓은 얼굴이 특징이다. 이 두 극단적 유형 사이에 위치한, 중간적인 특징을 가진 개체는 조화 유형으로 분류된다. 이런 유형의 분류에서는 키가 결정적인 요소가 아님을 주의해야 한다. 대신 수직과 수직의 치수 사이의 비율이 결정적인 분류 근거가 된다.

그다음으로 유용한 분류는 이탈리아의 의사 자친토 비올라(Giacinto Viola, 1870~1943년)가 몸통(자율신경계의 기능과 관련됨)과 팔다리(관계 기능과 관련됨)의 비례를 고려해 세 가지 체형으로 구분한 방식이다. 여기서는 선보다 부피가 강조된다. 정상형은 몸통과 팔다리가 조화롭게 발달한 유형을 가리킨다. 세장형은 몸통이 아주 길고, 비만형은 팔다리가 짧다. 평균값은 정상형으로, 세장형보다는 짧고 비만형보다는 길다. 독일의 정신의학자 에른스트 크레치머(1888~1964년)는 여기에 정신적 측면을 추가해서 기본 체형을 분류했다. 허약형은 신체 형태가 가늘고 길며 때때로 과도하게 기다랗고(세장형), 가녀린 흉곽과 좁은 어깨, 길고 좁은 얼굴과 소화기 질병에 걸리기 쉬운 상태가 특징이다. 한편 투사형은 잘 발달한 근육, 건장한 뼈대, 균형 잡힌 정신과 신체로 특징지어진다. 비만형은 살이 찌고 가슴우리가 좁고 배가 나오고 넓은 육각형 얼굴을 지녔으며, 고혈압과 조울증(순환성 기분장애)에 걸리기 쉽다.

미국의 생리학자이자 심리학자인 윌리엄 허버트 셸던(William Herbert Sheldon, 1898~1977년)은 세 가지 배아층(내배엽, 중배엽, 외배엽)과 연계해서 체형을 분류했다. 배아층에서 조직과 장기들이 발달되는데, 어떤 층이 우세한지를 고려해 세 가지 체형으로 분류한 것이다. 내배엽형은 살이 쪄서 윤곽이 둥글며 팔다리에 비해 몸통이 크고, 골반 부위가 어깨보다 넓고, 근육이 약하고 뼈가 가늘며 손과 발이 작다. 중배엽형은 뼈마디가 굵고 강하며, 잘 발달한 근육에 날렵한 체격, 긴 손발, 배와 골반에 비해 넓은 흉곽과 가슴이 특징이다. 외배엽형은 몸의 윤곽이 날씬하고, 몸통에 비해 팔다리가 길고, 납작한 가슴과 배, 얼굴머리뼈가 뇌머리뼈에 비해 작은 특징을 보인다.

지금까지 간략히 설명한 대로 인간의 기원과 신체 형태는 미술가들에게 흥미로운 주제가 될 수 있다. 매우 광범위하고 전문적이며 아직도 밝혀지지 않은 부분이 많고 고전적인 미술해부학 영역 안으로 들어오지 않았지만, 과학 지식과 더불어 실제 모델을 주의 깊게 꼼꼼히 관찰하다 보면 영감을 얻고 인간을 이해하고 그려내는 데 도움을 받을 수 있다.

• 성별에 따른 차이

앞서 말했듯이 개개인의 외형은 인종적 특징과 상관없이 남들과 구분되지만, 남성이냐 여성이냐에 따라서도 몸의 발달 양상이 구분된다. 다시 말해 체형을 관찰하면서 신체 특징에 대해 다양한 해석을 할 수 있다. 앞에서 설명한 체형은 한 사람의 신체적(해부학적) 특징과 기능적(병리학적이고 심리학적인) 특징을 반영한다. 이 특징들은 유전, 변화무쌍한 환경

과 행동 요인들 사이의 상호작용에 달려 있다. 성적이형성은 한 사람이 어느 성에 속하는지를 결정하는 생물학적 특징을 가리키는데, 어떤 인구유형에서든 가장 즉각적으로 인지할 수 있는 체형의 차이를 의미한다. 이런 다양성은 유전자와 염색체의 차이(남성은 XY 성염색체를 갖고 여성은 XX 성염색체를 갖는다)에서 기인하고, 생식 기능에서는 '1차적' 성적 특징(내적·외적 특징)에서 발생한다. 예술가들의 관심을 끌 만한 특징은 '2차적' 특징이다. 성인기에 2차적 특징은 (일반적으로) 남성과 여성으로서 서로 다른 외모를 뜻하더라도, 대부분 두 성 모두에 공통으로 나타난다. 남성과 여성의 몸에서 가장 중요한 형태 차이는 주로 운동기관(특히 뼈대)과 피부 계통과 관련이 있다. (적어도 정상적인 발달에서의) 남성과 여성의 생물학적 차이는 두 가지로 요약된다. 첫째는 생식 기능이다(예를 들어, 여성은 골반이 넓고 낮으며, 젖샘이 훨씬 발달되어 있다). 둘째는 성적 성숙에 도달하는 속도이다(여성은 더 빨리 도달한다. 이로 인해 일부 운동 장치의 크기가 작고 힘이 약하다). 미술가는 예비 혹은 심화 스케치를 할 때 가장 중요한 신체적 차이를 정리하고 비교하면 인체를 더 잘 이해하고 묘사할 수 있다. 이때 남성과 여성 모델을 세심히 관찰해서 다양한 개인의 신체적 특징에서 전형적인 형태 차이를 파악해야 한다.

남성은 여성보다 머리뼈가 크다. 남성은 이마의 기울기가 더 가파르고, 눈구멍의 위쪽 뼈가 더 도드라지고, 아래턱 측면이 더 각지고, 목의 정면 중앙에 방패연골이 더 튀어나와 있다(후두융기). 일반적으로 남성의 머리가 여성의 머리보다 더 길고, 머리뼈 둥근 천장이 볼록하고, 얼굴은 더 높이 있다. 반면 여성은 머리가 남성보다 더 둥글고, 턱 부분이 작고 좁으며, 입술이 더 크고 입술 가장자리가 더 또렷하다.

남성의 털은 더 많은 부위에 나며 풍성하다. 얼굴(턱수염, 콧수염), 머리

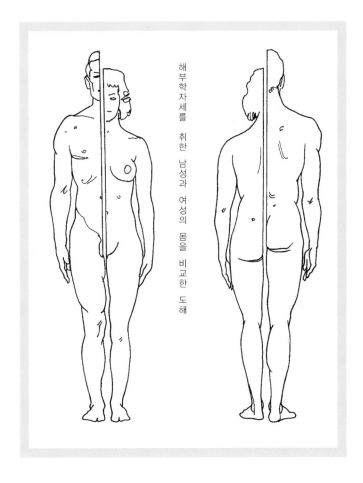

해부학자세를 취한 남성과 여성의 몸을 비교한 도해

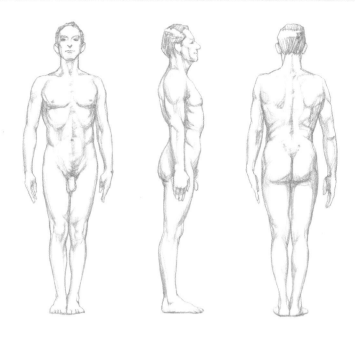

중배엽형

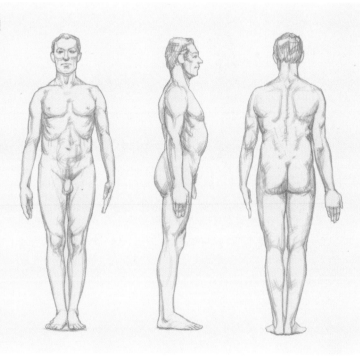

내배엽형

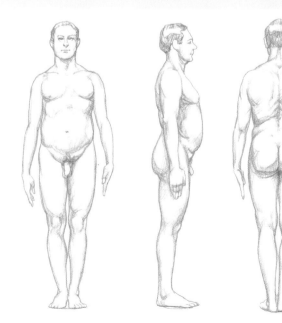

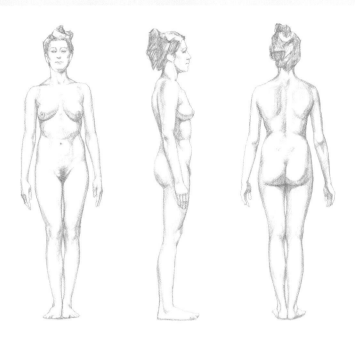

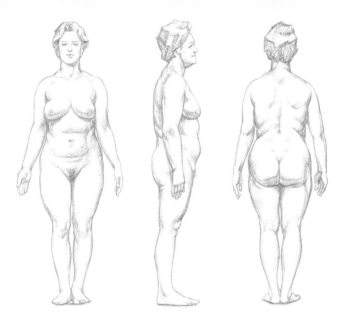

(머리카락), 가슴, 아래팔의 등과 손등, 다리에 나 있다. 남성의 음모는 외부 생식기에서 뻗어 나와 배꼽 쪽을 향하는 반면, 여성의 음모는 가로로 퍼진다. 여성의 털은 남성보다 적은 부위에 나고, 얼굴에는 거의 없다.

남성은 어깨가 골반보다 발달한 반면, 여성은 어깨보다 골반이 더 발달해 있다. 다시 말해 여성은 골반이 어깨보다 넓다. 앞쪽 엉덩뼈가시 두 개와 어깨뼈 봉우리 사이를 재보면 확인할 수 있다. 여기서 남성의 엉치뼈 부위에서 각각의 엉덩뼈가시에 해당하는 부분 네 곳이 얕게 들어간 반면, 여성은 아래뒤엉덩뼈가시에 해당하는 두 곳이 훨씬 움푹 들어가 있다(가쪽허리 오목). 또한 여성은 팔(위팔과 아래팔 사이)과 다리(넓적다리와 종아리 사이)의 축이 남성보다 두드러진다.

지방조직의 배치 또한 남성과 여성이 다르다. 남성의 몸통 부피는 어깨에서 엉덩이로 내려가면서 급격히 줄어드는 반면, 여성의 몸통 부피는 그와 반대 현상을 보인다. 몸을 그릴 때 남성은 직선과 각진 선으로 특징이 드러나는 반면, 여성은 부드러운 곡선으로 나타난다. 남성의 신체를 요약하는 가장 간단한 윤곽은 역삼각형이고, 여성의 신체는 타원형이다. 여성의 평균키는 남성의 평균키보다 작지만, 비례 기준은 8개의 모듈('머리')을 공통적으로 사용한다(37쪽 참조).

남성의 몸에서 갈비활(가슴과 배의 경계)은 매우 넓은 반면, 여성의 갈비활은 더 좁다. 남성의 배에는 배곧은근 사이 가운데에 세로 모양의 고랑(백색선)이 있다. 반면 여성의 몸에서 그 부위는 지방조직에 덮이면서 섬세한 곡선을 이룬다. 또 여성은 가슴우리가 조금 짧은 반면에, 배 주위가 남성에 비해 길어 보인다. 배꼽은 백색선 위에 위치한다. 남성의 몸에서 배꼽은 두덩뼈와 복장뼈 아래부분과 거의 같은 거리에 있다. 반면 여성의 배꼽은 몸에서 더 높이 위치하고 세로로 길어 보인다.

몸통을 그릴 때에는 뼈대 구조(척주, 골반, 어깨 이음 부위)의 위치를 정확히 잡아야 한다. 뼈대 구조에서 남성과 여성의 특징적 형태가 유래하기 때문이다. 인체를 이루는 또 다른 요소인 근육과 피부는 사람마다 제각각이어서 비례의 지표로 삼기는 어렵다.

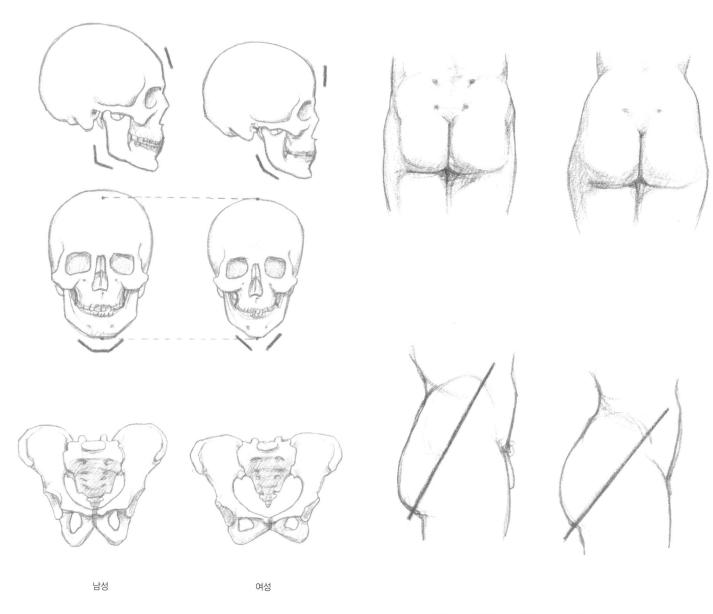

남성 여성

남성과 여성의 골반과 두개골을 비교한 그림

남성과 여성의 엉치허리 부위에서 보이는 공간의 개수(남성은 네 개, 여성은 두 개)와 골반 기울기

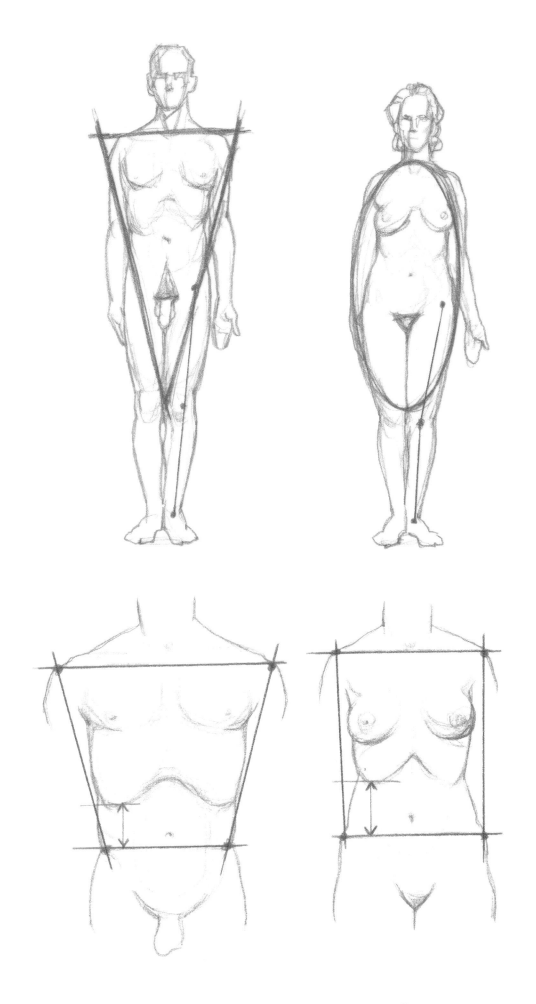

남성과 여성의 몸통에서 지름, 축, 형태(뼈와 근육 둘 다) 등 구조 차이를 강조한 도해

맨눈으로 본 인체 구조

인체의 복잡한 구조는 기관이나 계통, 다시 말해 같은 기능으로 연결된 장기들의 조직으로 나눌 수 있다.

따라서 소화 계통, 호흡 계통, 심혈관 계통, 내분비 계통, 신경 계통 등을 확인할 수 있다. 이 각각의 계통은 특수한 기능을 담당하지만 생물이자 유기체로서 기능적으로 통합된다. 이러한 지식들을 알면 심화 학습에 도움은 되겠지만, 응용해부학 연구에서 구상미술가의 관심을 끄는 것은 인체의 운동 장치이다. 이는 세 가지 계통과 관련되는데, 뼈대와 관절, 근육 계통이다. 이 계통들은 내부 장기를 지탱하고 보호하는 동시에 움직임을 가능하게 한다. 여기서는 운동 장치에 대해서만 설명할 것이다. 하지만 인체의 바깥 형태는 뼈와 근육의 형태와 작용(그리고 살아 있는 개인의 형태적 특징에서 매우 중요한 피부 계통)에 의해 주로 결정되며, 다른 계통들의 상당한 영향을 받고 역으로 영향을 준다는 사실을 잊지 말아야 한다.

인체를 묘사할 때는 전통적으로 여러 부위로 구분한다. 이를테면 머리, 목, 몸통(가슴과 배로도 구분), 팔다리(짝수이고 대칭적인 구조로 팔과 다리로 구분)로 나뉜다. 연구와 묘사의 편의성을 위해 몸의 여러 부위를 표면 구역으로 더 나누기도 한다(23쪽 참조). 운동 장치와 관련된 부위는 15세기와 16세기의 미술가들이 참여하고 스케치한 해부학 탐구의 주제였다. 이 미술가들은 때때로 과학자들과 더불어 작업했고, 그리하여 근대 해부학의 기초를 마련했다.

베살리우스의 작품(1543년)이 나온 이후로 뼈대와 근육 계통을 묘사한 작품들은 오늘날에도 활용된다. 논리적이고(지형과 기능에 바탕을 둠), 인체에 대한 용어와 일관되고 유기적인 시각을 익히는 데 가장 유익하다고 증명되었기 때문이다. 그리하여 운동 장치는 세 기본 방위인 앞, 뒤, 옆에서 관찰되고 묘사된다. 이것은 형태의 부피를 제대로 이해하는 데 필수적이다. 몸의 축에 해당하는 몸통에서 시작해서 목과 머리, 마지막으로 팔과 다리로 구성된 부속 부위로 진행된다. 부속 부위에서 뼈대와 관절, 근육 구조는 몸통(큰 관절, 어깨와 엉덩이)과 가장 가까운 부위에서 시작해 멀리 있는 손과 발로 옮겨간다. 하지만 다른 순서, 즉 더 지엽적인 부위를 따르는 책들도 있다. 미술해부학에서는 머리, 목, 몸통, 팔, 배, 다리 순서로 나타낸다. 인체의 바깥 형태(표면해부학)를 묘사할 때 이 방법을 선호하는 듯하다.

해부학 묘사에서 사용하는 위치와 움직임 관련 용어를 떠올려보는 게 도움이 될 수 있다.

• 위치와 관련된 용어

해부학 묘사는 성인기에 속한 평균인체를 참조하는데, 똑바로 서서 팔을 몸통 옆으로 늘어뜨리되 손바닥 면을 앞쪽으로 향하고, 발뒤꿈치는 붙이고 발가락은 살짝 벌린 자세를 기준으로 한다. 이런 자세를 해부학자세라고 부른다(기본적으로 바로 누운 자세, 곧 시신이 해부학 테이블에 등을 대고 누운 자세를 가정한다). 해부학자세는 평상시 서 있는 자세와 다르다. 평상시에는 팔을 몸통을 따라 늘어뜨리되 손바닥 면은 몸 쪽을 향한다. 모든 인체 구조는 형태와 상호관계가 설명되며 언제나 해부학자

세를 취한 대상을 참고한다. 신체 부위를 설명하기 위해 인체가 평행육면체로 둘러싸여 있다고 상상해본다. 이때 가상 평행육면체의 면은 다음과 같이 구분한다.

- **앞면**(배쪽 면, 이마면, 손바닥 면)
- **뒤면**(등쪽 면)
- **오른쪽 면**(검토 중인 몸의 오른쪽)
- **왼쪽 면**(검토 중인 몸의 왼쪽)
- **위면**(머리쪽 면, 부리 쪽)
- **아래면**(발쪽 면, 꼬리쪽 면)

평행육면체에서 정중면이라는 또 다른 면을 고려할 수 있다. 정중면은 시상 방향(앞-뒤쪽)에 있고 위면에서 아래면으로 그으면 대칭을 이룬다. 정중면은 몸을 (거의) 대칭하는 두 개의 절반, 즉 왼쪽과 오른쪽 대

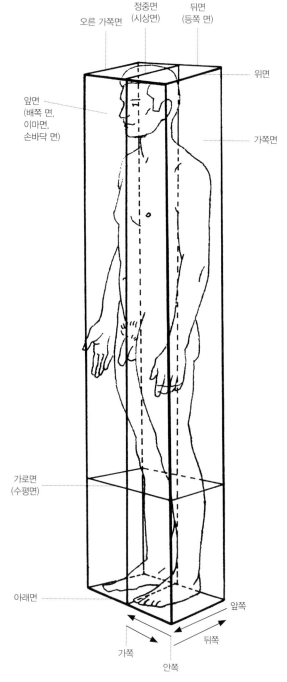

평행육면체에서 기준면과 공간 방위

칭면으로 나눈다. 다음의 용어는 정중면을 기준으로 한다.

- **안쪽**: 좌우를 이등분하는 정중면을 향하고 가까운 쪽을 일컫는다.
- **가쪽**: 바깥 가쪽면(오른쪽이나 왼쪽)에 가깝다. 몸속 공간의 장기들은 바깥쪽(표면쪽)과 안쪽(공간)으로 구분하며, 이는 벽쪽과 내장쪽으로도 구분한다.

팔다리와 관련해서는 다음의 위치를 가리키는 용어들을 사용한다.

- **몸쪽과 면쪽**: 몸의 중심(몸통)에 더 가까운 쪽(몸쪽), 또는 더 멀리 있는 쪽(면쪽) 부위나 장기를 이른다.
- 팔에서는 **노쪽**(가쪽, 바깥쪽)과 **자쪽**(안쪽, 내부)으로 구분한다.
- 다리에서는 **종아리쪽**(가쪽)과 **정강쪽**(안쪽)으로 구분한다.
- **시상면**: 대칭의 중심인 정중면과 나란한 면을 가리킨다.
- **가로면**: 수평을 이루는 모든 면을 가리킨다.
- **바닥쪽**: 일부 장기(위팔, 손가락, 다리)가 구부러지는 쪽을 가리킨다.
- **등쪽**: 손바닥, 발바닥의 반대쪽 부분을 일컫는다.

• 움직임에 대한 용어

동적이든 정적이든 인체의 자세에서 무게중심(중력중심: 몸의 무게가 집중되는 위치를 나타내는 가상의 점)은 움직임이나 일시적인 동작에 따라 다양하게 나타날 수 있다. 해부학자세에서의 무게중심은 골반 안, 엉치뼈 앞에 위치한다.

중력선은 무게중심을 수직으로 지나고, 따라서 다양하게 나타날 수 있다. 평형 자세에서 중력선은 지지면 안에 포함되어야 한다.

움직임은 관절이 있기 때문에 가능하다. 움직임에 대해서는 다음의 용어를 공통적으로 사용한다.

- **굽힘**: 정중면을 따라 진행되는 움직임으로, 앞면쪽을 향한다.
- **폄**: 반대의 움직임으로, 뒤면쪽을 향한다.

팔다리를 말할 때 굽힘은 앞면쪽 방향으로 향하는 움직임을 일컫고

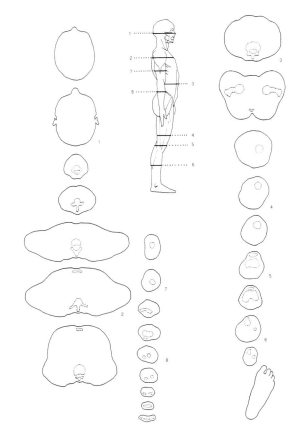

여러 높이에서 본 남성의 몸 가로면

구부림을 결정한다. 반면 폄은 팔다리를 펼쳐서 길게 하고 뒤면쪽을 향하는 움직임을 일컫는다. 발에서 폄은 발바닥굽힘이라 불리고, 발등굽힘과 반대가 된다(몸통의 가쪽 움직임을 말할 때에는 가쪽 굽힘이라는 용어를 사용한다). 다른 부위의 움직임도 포함된다.

움직임의 방향

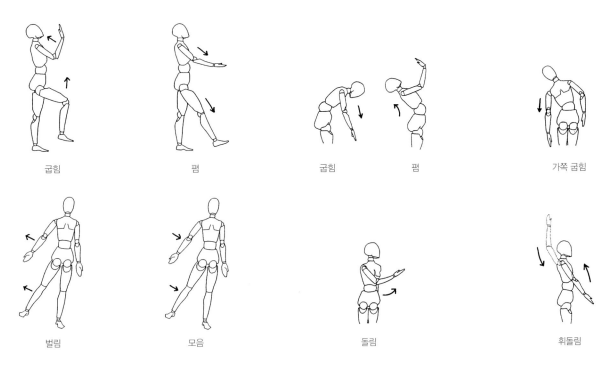

| 굽힘 | 폄 | 굽힘 | 폄 | 가쪽 굽힘 |

| 벌림 | 모음 | 돌림 | 휘돌림 |

- **벌림**: 팔다리가 좌우대칭의 정중면에서 멀어지는 움직임을 일컫는다.
- **모음**: 팔다리가 정중면으로 향하는 움직임을 일컫는다.
- **돌림**: 몸의 한 부위를 그 부위의 축을 중심으로 움직이는 것을 일컫는다.
- **휘돌림**: 여러 면에서 진행되는 복잡한 원형 움직임을 일컫는다. 일반적으로 앞의 움직임 몇 가지가 합쳐져서 일어난다.

현미경으로 본 인체

해부학은 형태를 다루는 학문이다. 다시 말해 동물과 식물 유기체의 형태와 구조를 연구하고, 유기체 안의 온갖 부위나 장기들을 탐구한다. 온갖 부위나 장기들은 조직으로 만들어지고, 이것들이 함께 모여서 계통과 기관을 이룬다. 해부학 서술은 두 가지 탐구 방법을 활용한다. 해부(다양한 시점에서 시신을 절개하는 것)와 준비(장기를 떼어내서 분리하는 것)가 그것이다. 이 두 가지 연구 방법은 맨눈으로 보거나 확대경의 도움을 받아 연구하는 방법으로, 전통적으로 육안해부학(32쪽 참조)에 속한다. 매우 작은 구조를 볼 수 있는 현미경(광학 또는 전자)을 사용하는 검사 방법도 있다. 이것은 현미경해부학의 분야로, 조직학과 세포학과 관련이 있다. 당연히 이런 연구는 미술가들의 관심거리가 되지 않는다(현미경으로만 확인 가능한 일부 이미지를 제외하고). 그럼에도 이 주제에 대해 간략한 개요를 알고 있으면 유기체, 곧 인체를 구성하는 요소를 더 이해하는 데 도움이 될 수 있다.

세포는 유기체의 가장 작은 구조적·기능적 부분으로서 살아 있다. 따라서 살아 있는 요소의 특질인 반응성, 물질대사, 자기 조절, 성장 및 생식 능력을 갖는다.

세포는 하나의 핵과 세포소기관을 갖고 있는 세포질로 구성되고 세포막으로 둘러싸여 있다. 또한 세포는 스스로 복제하고 (수축, 분비, 흡수처럼) 다양한 기능을 수행할 수 있다. 이것이 기능적 차이를 결정해 같은 구조와 기능을 가진 세포 무리로 정의될 수 있는 조직을 구성하도록 이끈다.

조직에 대한 연구는 조직학의 주제로 형태의 특징, 기능적 활동, 발생적 기원에 따라 분류한다. 이 문제에 대해 수정란 세포가 계속해서 쪼개지고, 이런 분할로 얻은 세포들이 단기간에 세 가지 중복된 층으로 배열되면서 세 가지의 시원 층을 만들어낸다. 여기서 분화에 의해 최종 조직들이 발달하면서 몸의 장기들을 형성한다. 최종 조직은 상피조직, 결합조직, 근육조직, 신경조직으로 분류한다.

- **상피조직**
- 상피 내벽 조직: 몸의 겉면, 바깥 부위와 연결되는 안쪽면 공간을 덮고 있다.
- 상피 분비샘 조직: 분비에 특수화된 세포들로 구성되어 있다.
- 상피 감각기관 조직: 감각을 수용하는 데 특화되어 있고 특정 감각기관과 연결되어 있다.

- 분화된 상피조직: 눈의 각막, 치아 에나멜, 머리카락, 손톱 등을 말한다.
- **결합조직**: 다른 조직들을 결합하고 장기들을 지탱하는 다양한 조직들을 가리킨다. 점액성조직, 연골조직, 뼈조직, 내복조직, 혈액과 림프, 지방조직이 있다.
- **근육조직**: 수축 능력, 다시 말해 어떤 신경 자극을 받으면 그 형태를 변형할 수 있다. 민무늬(또는 내장) 근육조직, 가로무늬(또는 뼈대) 근육조직이 있다.
- **신경조직**: 외부 환경에 의한 자극을 모으고 유기체의 적절한 반응을 결정하는 기능이 있으며, 다른 조직들 전체에 퍼져 있다.

마지막으로 인체 유기체를 구성하는 다양한 요소를 정리하면 도움이 될 수 있다. 이것들이 뼈와 근육의 전반적 특징이기 때문이다.
- **세포**: 유기체를 이루는 가장 작은 부분으로, 독자적으로 살 수 있다.
- **조직**: 형태와 구조가 비슷한 세포 무리로, 동일한 기능을 수행한다.
- **장기**: 유기체의 다소 독립된 부위로, 정해진 기능을 수행하고 여러 조직으로 이루어진다.
- **계통**: 같은 조직으로 형성된 유기체의 모든 부분의 집합이다. 주어진 무리의 기능과 상관없다.
- **기관**: 장기들의 무리로, 다른 조직들에 의해 형성되고 동일한 기능이나 일련의 통합된 기능을 수행한다.
- **몸**: 유기체 전체를 말한다.

미시적인 구조를 더 깊이 탐구하고 싶다면, 이 분야를 충분히 그리고 상세히 다룬 훌륭한 책들이 많으니 참고하라.

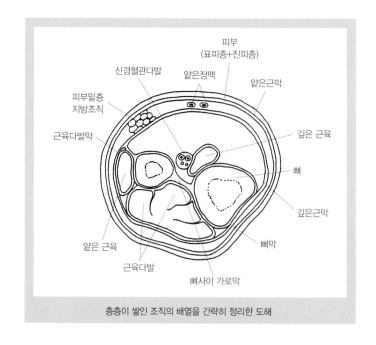

층층이 쌓인 조직의 배열을 간략히 정리한 도해

인체 형태에 대한 개요

인체의 바깥 형태는 살아 있는 인체의 해부를 설명하는 부분에서 다룰 것이고, 여기서는 전반적인 정보(대부분 일반 지식)를 정리하겠다. 뒤에서는 운동 장치에 대해 체계적으로 분석할 것이다.

앞서 말했듯이, 해부학 서술과 바깥 형태의 스케치는 인체의 가장 자연스럽고 특징적인 자세를 취한 상태에서 진행한다. 특징적인 자세란 몸을 바로 세우고, 팔을 몸통을 따라 앞으로 향한 채 늘어뜨리고, 다리는 모으는 자세이다. 이 자세를 취하면 앞면(배쪽), 뒤면(등쪽), 두 옆면의 윤곽을 관찰할 수 있다. 몸 전체 모습은 적당히 떨어져서 봐야 확인할 수 있다. 개별 부위를 관찰하기 전에 인체 구조의 전체적 특징을 살피는데 부위 사이의 비례, 성별의 차이, 근육과 뼈대의 형태, 지방 덩이의 위치, 털 분포가 포함된다.

앞에서 보면 몸의 중앙을 수직으로 가로지르는 정중면과 비교해 몸의 (비록 완벽하지 않아도) 대칭, 어깨와 골반의 가로 배열, 가슴과 배의 비례, 다리의 축을 볼 수 있다. 옆에서 보면 몸의 축이 보인다. 이 축은 보통 바깥귀길(외이도)과 가쪽복사 앞에서 나타나는 수직선을 따르고, 어깨관절의 가운데, 팔꿈치, 엉덩이와 무릎을 지나간다. 몸통의 앞 윤곽, 목과 등의 곡선, 배와 엉덩이, 넓적다리 근육과 지방 밀도 또한 확인할 수 있다.

몸의 전체 형태는 기본적으로 몸의 무게를 지탱하는 구조인 뼈대, 뼈대에 붙은 근육과 피부밑 지방층(피하지방)에 의해 좌우된다. 몸의 주요 부위는 몸통(또는 축 부위)과 동그란 위부분(머리), 그보다 좁고 원통 모양에 가까운 중간부분(목), 그보다 넓은 아래부분이다. 아래부분은 앞뒤 방향에서 보면 납작한 원통 모양이고(일반적으로 몸통이라고 부른다), 몸통의 위부분에 두 개의 부속인 팔이 있다. 팔은 해부학자세에서 옆으로 늘어진다. 몸통의 아래부분에는 또 다른 부속인 다리가 있다. 다리는 지면에 바로 섰을 때 몸통의 밑면에서 아래로 붙어 있다.

• 머리와 목

머리는 두 부분으로 나뉜다. 타원 모양인 위부분은 앞뒤 방향의 축이 더 크고, 옆과 앞(이마)이 납작하다. 머리의 위부분에 머리뼈와 뇌가 자리하고, 아래부분의 앞쪽에는 얼굴이 있다. 머리는 성별에 따라 차이가 있는데, 특히 얼굴에서 차이가 크다. 성인 남성에게만 얼굴 털(콧수염과 턱수염)이 있고, 여성의 머리뼈 구조는 남성보다 작고 섬세하다. 또한 개별 기관(눈, 귀, 코, 입)의 형태는 사람마다 사소한 부분에서 차이가 난다. 이 차이들은 사람들을 구분하는 바탕이 된다. 또한 같은 사람도 나이와 영양 상태, 버릇에 따라 생김새가 달라진다. 예를 들어, 어릴 적 늦은 발달로 인해 짧았던 얼굴은 노년기가 되면 아래턱이 마르거나 치아가 빠지면서 다시 짧아진다. 영양 상태가 좋았던 젊은 시절에 동글했던 얼굴은 나이가 들면 피부밑층 지방이 줄고 피부 탄력이 떨어지면서 주름이 잡힌다.

목은 전체적으로 원통 모양에 가깝거나, 흔히 원뿔대 모양이다. 앞뒤 방향으로 납작하고 더 넓은 밑면이 가슴 위에 있다. 따라서 어깨 부위 근육의 발달 양상에 영향을 받는데, 어깨가 내려가는지 올라가는지에 따라 목이 더 가늘거나 굵어 보인다. 목의 뒤부분을 목덜미라고 한다.

• 몸통

몸통에서 납작한 뒤부분을 등이라고 부른다. 이 납작한 형태 덕분에 편안하게 등을 대고 몸을 누일 수 있는데, 이는 인간 종의 특징으로도 꼽힌다. 하지만 절대적이지는 않다. 특히 배 높이, 허리부위에서 등은 가로로 볼록하고 세로로 오목하다. 앞에서 보면 몸통은 가슴(흉곽)과 배, 골반으로 구분된다. 하지만 가슴과 배의 바깥 경계는 내부의 경계와 일치하지 않는다. 가슴은 복장뼈를 통해 앞부분에서 서로 결합하는 활 모양의 뼈, 곧 갈비뼈 열두 쌍으로 이루어져 있기 때문이다. 그 아래의 바깥 경계는 가슴우리의 아래모서리와 일치하는 반면, 안쪽 경계는 가로막(횡격막) 근육이 돔 형태를 이룬다.

갈비뼈가 없는 곳의 배는(골격 지지대는 척주의 허리부분에서만 제공됨) 다음의 몇 가지 요소에 의해 형태가 결정된다. 가슴우리 안의 마지막 갈비뼈에 의해 형성되는 위쪽 뼈대고리의 너비, 다리가 붙어 있는 뼈의 아래고리(골반 뼈고리), 공간 안에 들어 있는 장기들의 부피, 그리고 두 개의 뼈대고리 사이에 확장된 근육의 긴장도에 따라 배벽 가까이 내부 장기들의 압박이 다소 달라진다. 남성의 배는 원통 모양이고, 여성은 아래부분이 약간 넓고(넓은 골반 너비에 상응함), 어린아이들의 배는 위가 더 넓다.

지방과 관련해서 배는 앞부분이 팽창되고 어느 정도 늘어지기도 한다. 골반 대부분은 다리의 뿌리에 덮인다. 뼈와 근육은 찾기 힘든 경우에도 다소 숨겨져 있을 수도 있다. 몸통에서 관찰되는 성별, 나이차는 대부분 근육 발달 정도, 뼈대의 형태, 피부밑 지방 결합조직의 양에 달려 있다. 가슴에서 성별의 차이가 상당히 두드러지는데, 여성은 유방이 훨씬 도드라지고, 골반이 더 넓고, 털이 두덩 언저리만 덮는다. 반면 남성은 드문 경우이지만 털이 가슴 중간 위쪽까지 퍼지고, 옆쪽의 가슴부위까지 확장되기도 한다.

• 팔과 다리

팔(상지, 흉지)과 다리(하지, 골반지)는 서로 다른 기능에 적응했지만(팔은 물건을 집는 기능, 다리는 걷고 몸을 지탱하는 기능), 비슷한 방식으로 형성되고 해당 부위에 맞춰 분화되었다. 그리고 몸통에서 몸의 말단으로 나아가면서 어깨와 엉덩이, 위팔과 넓적다리, 아래팔과 종아리, 손과 발, 손가락과 발가락이 제각기 위치한다. 하지만 중대한 차이가 있다. 어깨는 가슴의 위쪽 끝의 양옆에 놓이고 움직임 범위가 넓다. 반면 엉덩이와 골반은 척주의 아래부분에 고정된 견고한 그룹을 형성한다. 따라서 어깨에 붙은 위팔의 움직임 범위가 엉덩이에 붙은 넓적다리보다 훨씬 넓다.

아래팔과 위팔 사이에 팔꿈치가 있고, 다리에는 무릎이 있는데, 이것은 굽힘의 반대 방향에 위치한다. 아래팔과 손 사이에는 발의 '목'(발목)에 해당하는 손목이 있다. 하지만 손의 세로축은 아래팔의 세로축으로 곧바로 이어지는 반면, 발은 종아리와 직각으로 만나므로 손바닥에 해당하는 발바닥은 땅에 서 있을 수 있다.

어깨는 둥글게 돌출된 부분이 있고, 가슴의 위부분이 넓은지 아닌지에 따라 올라가거나 처져 있다. 위팔이 몸통에서 떨어지면서 고랑으로 줄어든 팔의 아래면은 공간(겨드랑)이 되고, 앞과 뒤의 겨드랑 주름에 의해 앞뒤로 제한되고, 성인의 겨드랑은 털로 둘러싸인다. 여성과 어린아이의 위팔이 원통 모양에 가까운 반면, 남성의 위팔에는 근육 흔적

이 뚜렷하고 다소 가로로 납작하다. 한편 팔꿈치는 가로로 넓고, 위팔과 대응되고, 아래팔은 축을 유지하면서 옆쪽으로 열린 둔각을 이룬다.

아래팔은 끝을 자른 원뿔 모양이고, 앞뒤 방향은 납작하고 손 쪽으로 갈수록 가늘어진다. 손목은 손에 가까워지면서 가로로 넓어지고, 손은 납작하고 앞면(손바닥)과 뒤면(손등)이 있다. 손바닥은 두 근육의 융기로 인해 오목하다. 융기는 손목 쪽의 위에서 만나 세 번째 가로 융기가 있는 곳에서 갈라진다. 가쪽융기는 엄지두덩, 안쪽은 새끼두덩, 가로 융기는 새끼손가락 두덩이다. 다섯 개의 손가락은 손에 대하여 거의 모든 방향으로 움직일 수 있다. 손가락들은 마디, 손가락뼈로 이루어지고, 서로 굽히거나 펴기 위해서 함께 결합해 있다. 손가락은 바깥쪽에서 안쪽으로 숫자를 붙여 각기 엄지, 검지, 중지, 약지, 새끼손가락으로 불린다. 엄지손가락은 손가락뼈가 두 개이고(다른 손가락들은 세 개임), 손 가장자리에서 옆쪽으로 분리되어 반대 방향으로 움직일 수 있고, 이것으로 인해 물건을 집을 수 있다. 딱딱한 껍질인 손톱은 각 손가락 끝마디뼈의 등쪽 절반 위에 붙는다.

다리는 전체적으로 팔보다 길고 튼튼하다. 엉덩부위는 골반으로 합쳐지고, 넓적다리는 끝을 자른 원뿔 모양으로 원뿔의 아래가 넓적다리의 꼭대기이다. 무릎은 불규칙한 원통형 모양이다. 넓적다리와 더불어 바깥을 향한 열린 둔각을 형성하는 종아리는 원통 모양이고, 위면에서 가로로 넓어지고 종아리 뒤쪽에 넓은 수직형 융기가 있다. 발의 바닥은 손바닥과 비슷하며 뒤쪽 융기(발꿈치)와 앞쪽 가로 융기(바닥쪽 발가락 융기)가 있다. 발바닥은 이들 융기와 새끼발가락에 대응하는 옆면이 있어 바닥을 디딜 수 있고, 중간과 안쪽(엄지발가락의 옆)에서 발이 아치 모양인지 평평한지에 따라 다양한 각도로 높아질 수 있다. 발등은 볼록하다.

발에도 다섯 개의 발가락이 있고, 손가락과 모양이 비슷하지만 상당히 짧고 움직임의 범위가 작다. 또 발가락 전체가 발의 끝 가장자리에서 멀고, 엄지발가락을 제외한 나머지 발가락들은 아래로 구부정한 형태이다. 발가락은 안쪽에서 가쪽 순서로 숫자를 붙이는데, 첫째와 마지막만 엄지발가락과 새끼발가락이라는 이름이 따로 있다. 엄지발가락은 다른 발가락들에 비해 꽤 길지만 맞서는 움직임은 수행할 수 없다.

인체 비례에 대한 개요

인체의 비례는 머리 길이에 대한 비율로 생각할 수 있다. 비례를 측정하는 여러 방법들이 있지만 오늘날에는 머리 길이를 가장 많이 활용한다. 이상적인 인체 비례에 관한 연구는 의학보다 구상미술에서 먼저 진행되었는데, 몸을 직접 관찰하고 이상적인 아름다움의 개념에 기초해서 일련의 규칙(카논)을 찾아냈다. 물론 이 규칙은 시대마다 문화마다 지역마다 다르지만, 미술가가 일반적으로 비례 평가를 할 때는 길이와 너비를 비교하고, 몸의 한 부분(예를 들어 머리)을 측정 단위(모듈)로 선택하고 벌거벗은 몸에서 확인되는 뼈나 근육 기준점과 연결한다.

머리의 높이(혹은 '길이')는 두 개의 수평면, 즉 머리뼈의 꼭대기에 접하

는 면인 머리계측점(정수리)과 턱끝 밑면에 접하는 면인 턱끝융기점(아래턱뼈 끝점) 사이의 거리를 일컫는다.

일련의 인체 측정 자료를 분석해서 얻은 카논에 따르면, 몸 전체의 길이는 머리 7½개의 길이와 같다. 미적인 측면에서 머리 8개나 9개의 길이를 권장하기도 한다. 그 결과로 몸통과 목은 머리 3개의 길이와 같고, 양 어깨에서 가장 튀어나온 지점 사이의 최대 거리는 머리 2개의 길이와 같고, 볼기의 최대 너비는 머리 1½개의 길이이고, 팔은 머리 3개, 다리는 머리 3½개의 길이와 같다. 몸의 중간 높이는 두덩결합의 높이 즈음에 해당된다. 여성의 몸에서 이 비례는 남성의 몸과 약간 다른데 뼈와 근육, 지방의 특성에 차이가 있기 때문이다(27쪽 참조).

몸의 비례는 나이에 따라서도 달라진다. 성장기 동안 뼈대 성장이 고르지 않은 것에 부합해 여러 부위의 길이 비례가 달라지기 때문이다. 자궁 안의 태아는 머리 대부분이 발달해서 매우 크다. 이는 뇌의 발달 때문이다. 따라서 태어났을 때 아기의 머리는 다른 부위보다 더 발달해 키의 약 1/4에 달한다. 이처럼 뇌는 일찌감치 부피 성장을 완료해, 성장기에는 몸 성장과 비교하면 머리 치수가 줄어든다.

태어날 때 약 50cm이던 키는 여성은 약 20세, 남성은 22세까지 다른 비율로 자란다. 여성의 평균 키는 168cm, 남성은 174cm이지만[1] 정

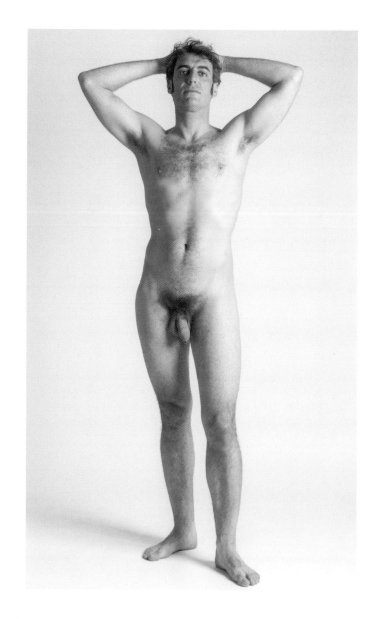

상적인 범위에서 기후, 영양 상태, 사회적 조건과 인종에 따라 상당한 차이가 있다. 게다가 얼추 50세부터 남성과 여성 모두 척추사이원반의 두께와 다리의 관절연골이 줄어들면서 역전 과정이 시작된다. 이로 인해 키가 몇 센티미터씩 줄어든다.

인체 비례론의 역사

인체 비례는 부분들끼리 또는 전체와 부분을 비교해 비례를 나타낸 것이다. 비례는 수학 개념이지만 시각예술(회화, 조각, 건축 등)에서도 중요하게 다루는데, 그것이 속한 전체의 부분을 조화롭고 올바르게 분배한다는 뜻이기 때문이다. 사실 인간은 늘 균형과 아름다움을 추구해왔으며, 미술 형태의 언어를 이해하려 노력했고, 기하학적 유추와 비율을 활용해 기술적 표준을 정립하고자 했다. 모듈 단위로 전체를 부분으로

나누거나, 한 부위를 곱해서 전체를 알아내는 식이다. 이는 시와 음악에서 운율을 찾는 것과 같은 의미다. 형태를 객관적으로 파악하기 위해 비례를 도입했지만, 예술에서는 주관적인 감각을 지녀야 한다. 다시 말해 미술가는 창작을 할 때 표준을 인식하고 받아들이거나 수정하거나 무시할 수 있어야 한다. '비례 이론'의 역사를 살펴보면 문명권, 문화적 환경, 예술가마다 이론이 달라지고 변형되었다. 미술가들은 흔히 창의적이고 미학적인 '이상화 도구'를 만들었다. 고대부터 인체를 비교 기준으로 삼았고, 또한 외부 세계에서 길이를 표시하는 도량형으로 삼았다. 이를테면 머리, 손, 손가락, 큐빗[2], 엄지손가락, 발 등의 길이가 활용되었다. 고대 그리스 사람들은 전체에서 한 부위의 치수를 알아내거나 한 부위에서 전체 치수를 이끌어내는 규칙과 치수를 '카논(canon, 지팡이 또는 막대기 자를 뜻하는 'kanon'에서 유래)'이라고 불렀다. 이것이 문학, 미술, 음악의 카논을 발생시켰다. 예술 관습에서 제시되거나 도입된 여느 규범과 마찬가지로 카논은 (반복과 관행으로 이끄는) 제약인 동시에 상상의 자유를 향한 자극제가 되었다(오늘날 이것을 적용하는 이들에게도 마찬가지다). 지적이고 표현적인 방식으로 그것들을 능가하거나 적용하는 것에 비해 이 분야에 대한 연구는 아직도 부족한 실정이다. 과거의 구상미술에서 공식적으로 표현된 미학적 카논을 확인하기가 어렵고, 이것

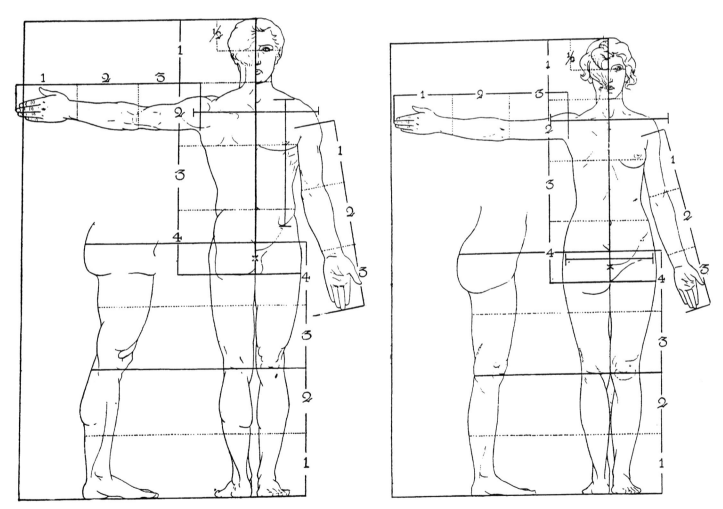

폴 리셰르의 『미술해부학(*Artistic Anatomy*, 1971년)』에서 가져온 남성과 여성의 평균 비례

1 2018년 이탈리아 인구통계를 기준으로 함.
2 팔꿈치에서 손끝까지의 길이로, 약 18인치, 곧 45.72cm에 해당한다.

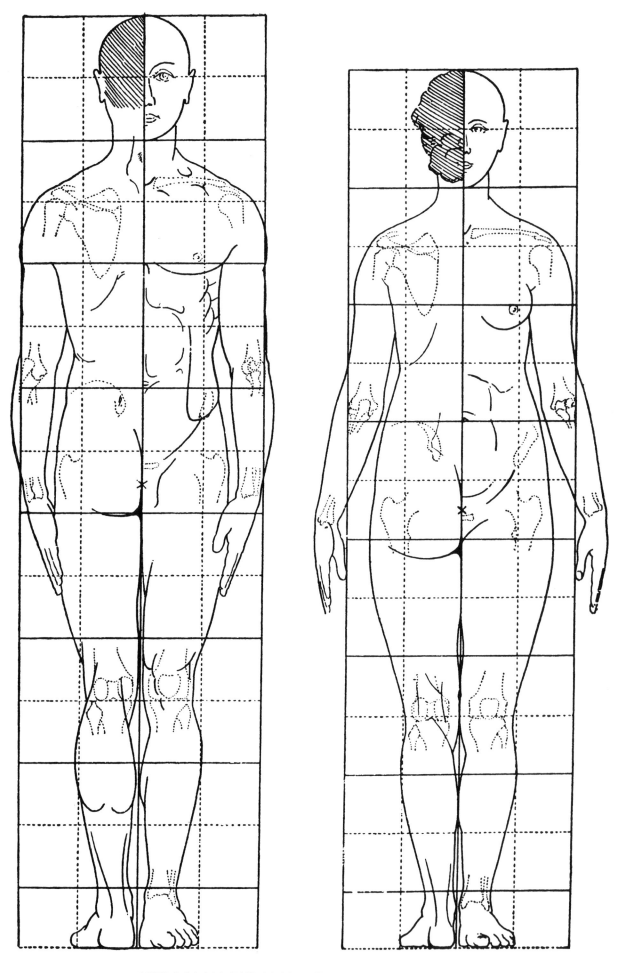

아서 톰슨이 머리 길이와 이등분한 머리 길이로 표시한 여성과 남성의 인체 비례

을 고리타분하다거나 흥미롭지 않다고 여기는 현대의 문화적 환경 때문이다. 인체를 묘사할 때 서 있는 자세의 몸을 '정상적인' 시각에서 관찰하면 비례가 잘 들어맞는다. 하지만 원근법에 의하거나, 움직이거나 비정상적인 시점에서 보면 인체는 상당한 변형을 겪는다. 그림과 조각 작품의 규모가 크거나 작품을 높은 데 설치하려면 (원근법에 의해 가장 멀리 있는) 몸의 위부분은 아래서 올려다볼 관객을 납득시키고 정확하게 보이게 하기 위해 더 크게 만들어야 한다. 예를 들어, 미켈란젤로의 다비드 조각상은 높은 단 위에 올리기로 했기에 몸 중간의 눈높이에서 보면 머리가 다소 크다.

이 시대의 미술가들을 위해 인체 비례의 주요 이론을 간략하게라도 훑어보는 게 도움이 될 수 있다. 인체 비례는 보통 정상인 성인의 형태에서 관찰하고, 때때로 평균적인 남성과 여성을 비교하거나, 다양한 성장 단계를 비교한다.

• 고대 미술의 카논

이집트의 카논: 오랜 이집트 미술의 역사를 살펴보면 복원할 수 있는 인체 비례 카논이 여럿 있다. 이 조각들은 모두 그리드 체계를 토대로, 정지 자세의 인체를 정형화해서 재현했다. 26대 왕조(사이스 왕조, 기원전 663~525년)까지 몸 길이를 정사각형 18개로 구성한 그리드 체계를 활용하였다. 여기서 그리드는 손바닥 너비와 길이가 같은 가운데손가락의 길이가 기준이었던 듯하다. 예를 들어, 서 있는 인물은 이렇게 정해졌

다. 이마 맨 위부분(머리카락이 나기 시작하는 끝부분, 피부와의 경계선)부터 목 밑면까지는 정사각형 2개, 목부터 무릎까지는 정사각형 10개, 무릎부터 발바닥까지는 정사각형 6개로 나타냈다. 여기에 머리카락의 높이로 정사각형 1개를 추가했다. 한편 앉아 있는 인물은 전체 길이를 정사각형 14개로 하고, 머리카락을 위해 정사각형 1개를 추가했다. 머리카락을 뺀 머리는 정사각형 3개가량으로 나타냈다. 서 있는 인물상은 서구의 공통적인 카논으로 보면 6등신에서 7등신 사이에 해당한다. 이집트의 26대 왕조 이후로, 21¼개의 정사각형에 해당하는 서 있는 인물(머리카락 제외)의 카논을 찾는 일이 많아졌다. 여기서 몇몇 인체 부위의 위치는 영구적으로 고정되었다. 예를 들어, 발목은 1번 가로선, 무릎은 6번 가로선, 어깨는 16번 가로선에 설정되었다. 발 길이는 정사각형 3개 안팎, 걷는 동작을 할 때 두 다리 사이의 공간은 정사각형 10½개로 정해졌다. 고대 메소포타미아와 초기 그리스 미술에서도 조각과 벽화 같은 작품을 제작할 때 실용적인 이유에서 엄격한 비례 체계를 적용했을 가능성이 크다.

그리스의 카논: 그리스 사람들은 비례를 재현을 위한 실용적 도구라고 생각하지 않았다. 오히려 비례는 인체를 구성하는 부분들의 조화라는 미적 이상, 곧 실물을 주의 깊게 관찰하고 정확히 측정할 대상이라 여겼다. 이 시기부터 제작된 다양한 양식의 예술 작품들과 현재까지 남아 있는 몇몇 문헌들을 살펴보면, 카논이 천천히 정립되고 원숙해졌음을 알 수 있다. 가장 오래된 작품(부위들이 완전히 대칭하고 머리를 모듈로 사용해 7½로 인물의 키를 설정함)부터 고전기의 조각가 폴리클레이토스가 적용한 작품까지 있다. 기원전 5세기에 폴리클레이토스는 운동선수들을 묘사해 인체(주로 남성)의 미적 개념을 혁신했다. 운동선수의 몸은 (지금은 사라진 글에서) 그가 제시하고 자신의 조각들에 적용했던 카논과 일치했다. 지금 로마의 복제품으로 남아 있는 도리포로스 조각상은 탁월한 표준으로 자리 잡았고, 미술가들에게 오랫동안 꾸준히 영향을 주었다. 이들 중 몇몇(파르하시우스, 에우프라노르, 아펠레스)이 이 주제에 관한

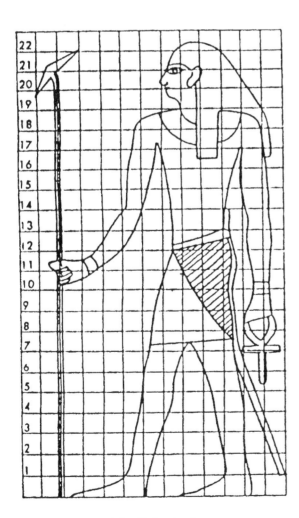

이집트 미술의 그리드 카논

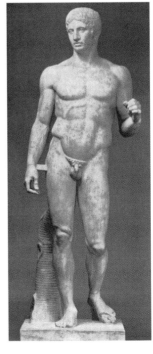

폴리클레이토스의 카논을 재구성한 도해

이론을 글로 썼을 수도 있다. 갈레노스가 남긴 메모에 따르면, 폴리클레이토스의 추종자들이 적용한 표준은 가운데손가락이 가장 작은 단위였고, 몸의 중간 높이는 다리 뿌리에 위치했다. 또 머리는 몸길이의 대략 1/8이고, 얼굴은 몸길이의 1/10이고 발은 몸길이의 1/6이라고 정했다. 폴리클레이토스의 비례 체계는 리시포스(기원전 4세기의 조각가)와 다른 미술가들에 의해 수정되었다. 이들은 움직임을 표현하고자 신체적, 심리적 성격을 연구했고 이는 헬레니즘 미술(기원전 4세기~기원전 1세기)의 특징이 되었다.

이 시기의 가장 공통적인 카논은 비트루비우스(기원전 1세기의 로마 건축가)가 쓴 『건축십서(De architectura)』(국내에서는 모리스 히키 모건이 엮은 『건축십서』가 2006년 번역 출판됨)를 통해 알려졌다. 비트루비우스는 다른 작가들도 널리 언급하면서 인체의 각 부위의 비율에 바탕을 둔 '에우리트미아(Eurythmia, 비례나 조화를 뜻함)'와 대칭이 건축의 아름다움을 결정하는 두 가지 원칙이라고 했다. 예를 들어, 얼굴(턱에서 이마 맨 위부분까지)과 펼친 손은 몸길이의 1/10에 해당하고, 머리(턱에서 머리뼈 꼭대기까지)는 몸길이의 1/8, 발 길이도 몸길이의 1/6에 해당한다. 또한 얼굴은 3등분할 수 있다. 턱 밑면부터 코 밑면까지, 코 밑면부터 코 뿌리까지, 코 뿌리부터 이마 맨 위부분까지의 길이가 똑같다. 인체의 '중심'은 배꼽이므로, 등을 대고 누워서 팔다리를 활짝 벌린 다음 배꼽을 중심으로 원을 그리면 손가락과 발가락 끝이 원에 접할 수 있다고 했다. 또는 (발바닥에서 정수리까지 잰 키가 최대로 벌린 팔의 길이와 같다고 생각하면) 정사각형에 접할 수도 있다고 했다. 이런 내용들은 체사리아노(Cesariano, 16세기의 건축가)에게 전해지고, 레오나르도 다빈치가 일부를 바로잡았다.

• 기독교 미술의 카논

고대에서 중세시대로 넘어가면서 비례 카논은 다양한 방식으로 변화했지만, 기록이 거의 남아 있지 않아 밝혀내기가 어렵다. 당시 해부학은 일관되게 적용되는 규칙들에 대해 무관심했다. 인체를 있는 그대로 연구하지 않고, 간단 비례 모듈을 따랐다. 중세시대의 미술가들은 인물상에 비례 규칙을 적용할 때 강력하고 이상적이고 종교적인 지표를 따르는 것을 선호했던 듯하다. 이는 실용적이고 구조적이던 이집트의 개념과 인체 계측을 하고 미적 이상을 중시하던 그리스의 개념과 달랐다.

비잔틴의 카논: 비잔틴 미술에서 이미지는 피상적으로 여겨졌고, 자연을 참조하지 않았으며, 앞에서 본 얼굴의 비율은 연속되는 동심원의 모듈로 설정되었다. 여기에서 이마의 길이는 코와 턱의 길이와 같았다. 이 방법은 사제인 푸르나의 디오니시우스가 1730년께에 쓴 『도상의 해석 방법(Hermeneia)』에서 화가의 매뉴얼로 전해지고 있다. 이 책은 모자이크나 프레스코화에서 인물을 창작할 때 지침서로 사용되었다. 이것은 수백 년 동안 가장 널리 적용되던 캐논을 나중에 체계화 했다.

예를 들어, 이마부터 발끝에 이르는 남성의 몸길이는 머리 길이의 9배이고, 머리(측정 단위)는 3등분(이마, 코, 턱수염)되고 네 번째 등분은 머리카락으로 설정된다. 또 턱(또는 목 일부를 덮는 수염)에서 몸의 중간점까지는 머리 3개로 설정되었다. 두 눈은 서로 똑같고 눈 사이의 공간은 눈 하나의 길이와 같다. 무릎은 코 길이와 같다는 식이었다. 비잔틴 미술이 발달했던 몇 백 년 동안 (그리고 오늘날 이콘화를 제작할 때) 다른 카논들이 공존하거나 포개졌다. 서 있는 인체의 길이는 머리 길이의 7.5배부터 8배나 9배까지 적용할 수 있다. 이렇게 기다란 인물은 14세기 이후 러시아 미술에서 뚜렷하게 등장한다. 이와 비슷한 비례 분할을 첸니노 첸니니(14세기 말)의 책 『예술의 서(Libro dell'arte)』에서 볼 수 있다. 여기서 설명하는 모듈 카논은 아마도 조토 디 본도네의 그림을 참조한 듯하다. 예를 들어, 인체의 길이는 얼굴 8⅔개이고, 몸통의 길이는 얼굴 3개에 해당되고, 몸의 기하학 중심은 두덩 높이에 위치한다.

로마네스크와 고딕 카논: 13세기 프랑스의 건축가 비야르 옹느쿠르는 자연스러운 이미지를 그리는 간편한 방법을 글로 남겼다. 그는 인물 형상을 기하 형태(삼각형, 원, 정사각형, 원뿔) 안에 집어넣고 비잔틴 시대의 카논의 특징 몇 가지를 유지했다. 이를테면 머리를 원으로 그리고 키를 머리의 7.5배로 설정했다. 기하 형태를 적용하자 때때로 생기 있고 장식적인 인물로 재현되었다. 예를 들어, 고딕 성당 안의 많은 조각상을 이 관점에서 관찰하면 인체의 길이는 건축의 요구 조건과 관련해 다양한 방식으로 해석할 수 있는데, 머리의 7.5배, 8배, 8.5배, 때로는 9배가 될 수도 있다. 모듈식 카논과 나란히 다양한 인체 부위 간의 수치적·수학적 비율을 나타내는 분수 카논 또한 발견된다. 이런 수치적 비율은 이미 폴리클레이토스와 비트루비우스의 카논에서 고려한 것이다. 이들은 단위(모듈)를 곱하기보다 몸 전체 길이를 나누는 방법을 이용한다. 이 방식들은 모듈러보다는 덜 엄격하지만 꽤나 복잡하고 또 적용하기 어렵다.

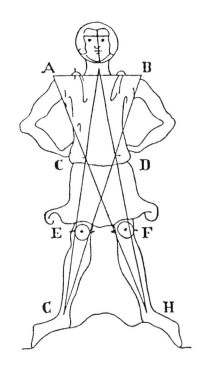

13세기에 비야르 옹느쿠르가 제작한 인물상 앞면의 구성 방법

• 르네상스 시대의 카논

15세기 말이 되면서 이론적이고 기하학적이고 완전한 모듈식 카논은 인기를 잃었고, 자연에 관한 주의 깊고 정확한 관찰과 해부 구조에 바탕을 둔 비례 체계가 이 틈을 파고들었다. 르네상스 시대는 새로운 해법을 찾아서 고대 카논의 문제로 돌아갔고, 미술가들은 그 시대의 과학 문화를 따라가려 노력했다. 이들은 고대 조각상들에서 얻은 수치와 살아 있는 사람들(대부분 남성이지만, 여성에게도 관심을 가졌음)에게서 얻은 수치를 비교해서 비례 체계를 작성하고 보완했다. 무수한 인간 유형이 있다는

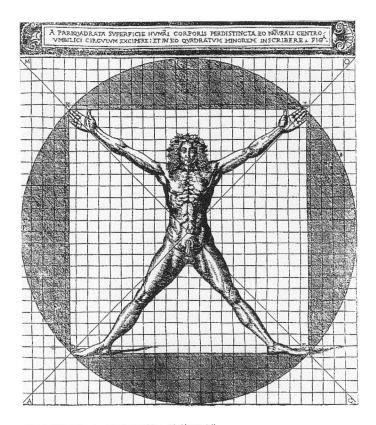

A PARIQVADRATA SVPERFICIE HVMAI CORPORIS PERDISTINCTA EO NATVRALI CENTRO VMBILICI CIRCVLVM EXCIPERE: ET IN EO QVADRATVM MINOREM INSCRIBERE. FIG.

체사레 체사리아노가 그린 비트루비우스 인간(1521년)

사실을 인정하고, 그 결과로 이상적인 카논의 영역을 차별화한 것이다. 레온 바티스타 알베르티는 자신의 책『조각상(*De statua*, 1435년께)』에서 새로운 비례 카논을 만들었다. 그는 귀납적 관찰과 진짜 도구를 사용해 인체 계측 검사에 바탕을 둔 방법을 채택했다. 알베르티의 체계는 비트루비우스의 체계와 연결되었고 '발'을 몸길이의 단위로 사용한다. 이 표에 실린 단위가 복잡한 미터법 카논(전체 몸길이가 발 6개에 해당됨)을 형성하고 여러 기본 단위와 팔다리의 길이를 표시한다. 발은 10인치로 분할되고 인치는 10분(minutes)으로 분할된다. 레오나르도 다빈치는『비례에 대한 논문(*Trattato delle proporzioni*, 1498년께)』에서 기베르티를 좇아 원과 정사각형 속에 들어간 남성의 동판화에 대한 비트루비우스의 설명을 확인했다(왼쪽 위 그림). 그리고 잘 알려진 드로잉(왼쪽 아래 그림)에서 그것을 바로잡고, 인체를 제작할 때 참조할 정확한 위치를 설정했다. 즉 손을 폈을 때 손가락 끝이 머리 위에 위치하고, 벌린 다리는 이등분삼각형으로 묘사한다. 또한 고대 그리스 카논과 무엇보다 리시포스를 선호해 머리 길이를 몸 전체 길이의 1/8로 생각했고, 움직임과 나이, 단축법과 원근법의 영향을 연구하고 비례를 정했다. 북유럽과 고딕미술의 전통을 계승한 알브레히트 뒤러는 범위를 확장해서 남성과 여성의 몸 둘 다, 그리고 다양한 나이대의 인체를 관찰하고 측정했다.『인체의 대칭(*Della simmetria del corpo*, 1528년께)』을 보면 때로는 기형과 결함이 있는 인체도 관찰했던 것으로 보인다. 뒤러는 자신의 발견에 알베르티의 방법을 적용했지만(아마도 뒤러가 이탈리아에 머무는 동안 야코포 데 바르바리에게서 발

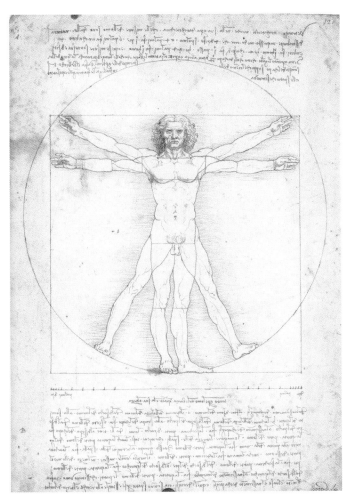

레오나르도 다빈치가 그린 비트루비우스 인간

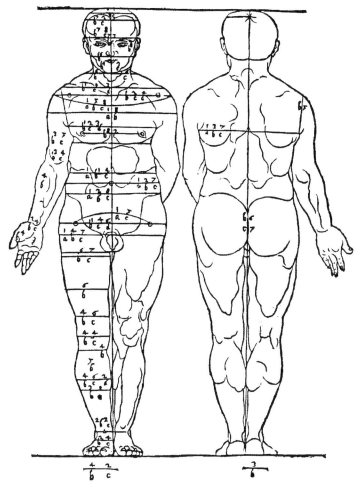

알브레히트 뒤러가 그린 남성 몸의 비례(1528년)

견했을 가능성이 큼), 대신 자신의 연구를 하나의 이상적인 카논으로 요약하려 했다. 그는 이것들을 다양한 인체 유형에 맞춰 여러 개의 다른 카논으로 확장했다. 다른 미술가들과 이론가들도 이탈리아[미켈란젤로, 일 단티(Il Danti), 일 가우를코(Il Gaurlco), 피에로 델라 프란체스카 등]에서 인체 비례에 관심을 가졌지만, 르네상스 말기에는 시대와 환경에 대한 인간 유형의 상대성을 고려할 때 절대적이고 반론의 여지가 없는 아름다움의 카논을 달성할 수 없다는 확신도 있었다. 엄격한 비례 카논을 따르지 않아도 완벽한 인체 형태를 만들 수 있다고 한 조르조 바사리는 자신의 책 『르네상스 미술가 평전(*Le Vite de' più eccellenti pittori, scultori, e architettori*, 1568년)』(동명의 책이 한길사에서 출간됨)에서 르네상스 시대부터 대부분의 미술가들이 받아들인 인체 비례 기준을 정리했다.

• 동양의 카논

비례 탐구와 인체의 이상적 카논 연구는 대부분 서구에서 발달하였고,

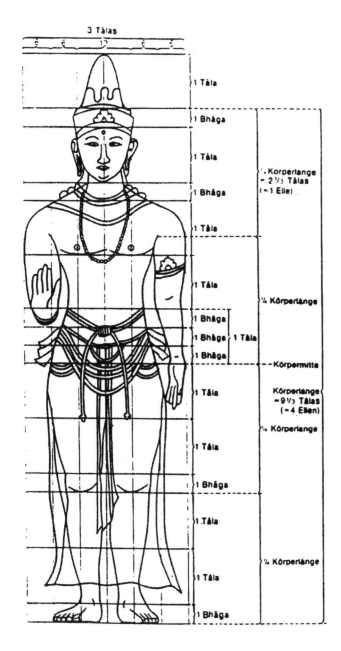

인도에서 제작된 인체 비례 카논(6세기)

우리가 보듯이 많은 수의 이론 공식이 복잡한 분야에서 살아남았다. 그러나 이것은 비유럽권 미술에는 해당하지 않는 이야기다. 비유럽권 미술에서는 극소수의 자료만 남아 있고 그마저도 대부분 수천 년 전 것이라 작품뿐만 아니라 전통을 참고해야 한다. 중국과 일본에서 인체 카논을 탐구한 기록이 있다. 예컨대, 18세기 말에 작성된 글에는 '몸 전체 길이는 머리 8개 길이와 같고, 배꼽까지의 높이는 머리 5개 길이와 같고, 두덩까지의 높이는 머리 4개 길이와 같다'는, 서구의 비례 규칙과 유사한 내용이 담겨 있다. 인도 미술은 해부학적 정확도보다 계산된 감정의 강도에 공감하도록 미적이고 상징적인 카논에 따라 이상화된 인체를 묘사하려 했다. 고대 인도 미술에서 그리스 미술을 떠올리게 하는 카논이 발견되었는데, '탈라마나(talamana)'라 불리는 비례 체계이다. 측정의 기본 단위로 '탈라'(손바닥 폭과 같음)를 12개의 작은 단위 또는 손가락으로 나눈 것에 기초한다. 몸의 일부분은 이 단위에 따라 구성된다. 예를 들어, 얼굴은 손가락 12개이다. 목은 손가락 4개, 몸통(목부터 두덩까지)은 손가락 12개씩 세 부분으로 나뉘고, 넓적다리와 종아리는 각각 손가락 24개이다. 무릎과 발은 각각 손가락 4개이다.

• 근대의 카논

16세기 말 무렵 정확한 해부학 도감이 배급되고 자주 사용되면서 인체 비례 카논은 예술가들에게 실용적인 중요성을 많이 상실했다. 많은 화가와 조각가(그들 중 일부는 해부도를 그리는 데 적극적으로 참여했다)는 해부학 도감을 보면서 필요한 사항을 찾아 참고하고 더 쉽게 비교할 수 있었다. 미술가들이 정립한 인체 비례는 과학적 객관성 아래에 숨었고, 예술가들[먼저 베살리우스, 그리고 피에로 다 코르토나, 비들루(Bidloo), 알바누스 등]의 삽화는 근대 초기 해부학 책에 실렸다. 머리 길이를 8배쯤 곱하면 키가 나오는 '모듈'은 여전히 전통으로 내려온다.

르네상스 시대(14~16세기) 이후로 그리고 18세기 말까지 예술의 아름다움은 주로 고대 그리스와 로마의 조각상과 동일시되었다. 대부분 실물에 충실했던 조각상에서 연구한 비례가 정형화되었고, 고전적이고 이상적인 형태의 모방과 자세에 대한 일반적인 설정이 부차적 요소가 되었다. 특히 신고전주의 시기에는 당시 작업하던 실제 예술가들보다 고대와 조각상들에 바탕을 둔 카논이 고안되었다. 이 조각상들은 오드란(G. Audran), 트레스틀린(H. Testelin), 데 비트(J. de Wit), 빙켈만(J. Winckelmann), 와틀릿(C. Watelet), 커즌(J. Cousin), 데 라이레서(G. de Lairesse), 보시오(Bosio) 등 고고학자와 미술 전문가들이 수집했다. 18세기 말부터 예술가들과 미술이론가들은 인체 비례에 대한 탐구를 포기했고, 오로지 고고학자와 과학자 들만 관심을 가졌다. 또한 인류학자와 과학자 들은 남성과 여성의 비교, 성장 단계와 노화, 다양한 민족의 형태 차이를 탐구해 일반적이고 과학적인 카논을 작성했다. 이 카논은 미적인 영감과는 거리가 멀었고 살아 있는 인체에 대한 수많은 측정에 바탕을 둔 통계적인 평균과 일치했다. 이 카논에서 머리(얼굴이 아님) 길이가 다시 한 번 활용되었는데, 평균 키의 남성은 키가 머리 길이의 7.5배, 키가 큰 남성은 8배에 달한다는 사실이 밝혀졌다. 또 지면에서 샅굴 부위까지의 다리 길이는 머리 길이의 4배, 머리부터 볼기 주름까지의 길이가 머리 길이의 4배라고 알려졌다. 이렇게 하면 몸의 위부분과 아래부분은 머리 1/2개의 길이만큼 겹쳐진다. 과학에서 만든 카논은 사실성과 19세기 후반부의 호의적인 분위기 덕분에 이내 미술학교에서

인기를 끌었고 '화실의 카논(canon d'atelier)'이라는 이름이 붙었다. 이것은 오늘날에도 인물을 구성하는 객관적이고 정확한 기준으로 유용하게 쓰인다. 물론 최근 세대의 평균 키가 커지면서 키를 비롯한 몇 가지는 변경되었다. 이 기준에 바탕을 둔 인체 계측학은 미적·예술적 재현보다 우선했고 인체공학과 산업적 응용을 위해 권장되고 지지받았다. 이런 주제를 연구했던 많은 저자 중에서 우리가 꼭 알아둘 작가는 살바주, 스트라츠, 리셰르, 샤도(Schadow), 토피나르(Topinard)이다. 가장 현대적이고 독창적인 카논은 슈미트(Schmidt, 1849년)가 창안하고 프리치(Fritsch, 1895년)가 개선했다. 그는 서 있는 자세의 남성을 앞면에서 고려하고, 코 밑면과 두덩결합의 위 가장자리 사이의 거리를 모듈로 정했다. 이 거리를 4등분한 것이 서브모듈이다. 인물은 이 단위를 활용해 잘 발달된 몸의 부위 사이의 비례에 따라 윤곽이 정해졌다. 또 이 과정을 활용하면 (모듈의 단위를 알고) 한 부위에서 인물의 전체 크기를 재구성할 수 있다. 20세기 미술은 인체를 객관적으로 묘사하는 경로에서 급격

히 벗어난다. 물론 출판과 광고 삽화 부문이 꾸준히 성장하는 등 몇 가지 중대한 예외가 있었다. 그 이후로는 정교한 컴퓨터 프로그램으로 인물을 그리면서 형태와 움직임을 구성할 때 자동적으로 비례가 적용되기도 했다. 하지만 입체주의의 영향을 받아서 모방의 목적보다는 상징적이고 미적–수학적인 속성을 가진 최적의 비례를 탐구했다. 예를 들어, 르 코르뷔지에의 모듈러(Le Corbusier's Modulor, 1949년), 바우하우스의 비례 체계, 지노 세베리니나 마틸라 지카(Matila Ghyka)의 모듈러가 있다.

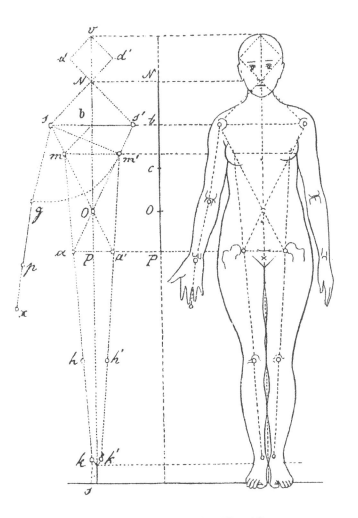

구스타프 프리치의 비례 카논 구성(1895년)

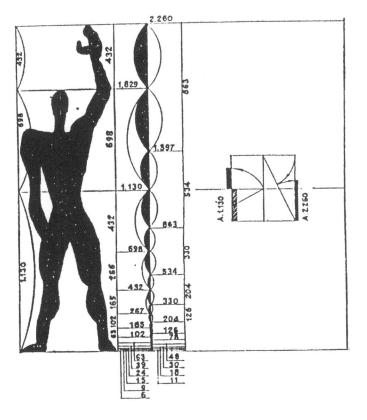

르 코르뷔지에의 비례 모듈러 스케치(1949년)

축 부분:
Np = 모듈
Nv = 모듈의 1/4 = 서브모듈
dd' = 머리의 Nv 너비 = 1서브모듈
ss' = 어깨관절 사이의 거리 = 2서브모듈
mm' = 젖꼭지 사이의 거리
aa' = 엉덩관절 사이의 거리 = 1서브모듈
O = 배꼽

팔 부분:
sg = 위팔 길이 = sm'
gp = 아래팔 길이 = mo
px = 손 길이 = oa

다리 부분:
ah = 넓적다리 길이 = ma'
hk = 종아리 길이 = ma
ks = 발 높이 = 1/4서브모듈

운동 계통의 해부학: 개요
뼈대의 구성 요소: 골학

• 뼈대 구조에 대한 개요

뼈대(골격계)는 모두 뼈로 이루어져 있다. 뼈대는 내부 장기를 지탱하고 보호하는 단단하고 강한 구성 요소이다. 인대, 관절, 근육이 붙은 뼈는 근육 수축에 의해 자극되고 힘줄에 의해 자극을 전달받는 수동적인 운동기관으로, 환경 적응에 기여한다. 또한 뼈는 미네랄의 보관 창고이고, 무엇보다 칼슘 수치를 유지하는 데 필수적이다. 뼈 사이의 빈 공간을 채우는 골수는 혈구(적혈구와 백혈구)를 생산하는데, 성인기에 특정 뼈(긴뼈, 복장뼈, 엉덩뼈능선)에 위치한다.

성인의 뼈대는 뼈와 연골로 구성된다. 연골조직은 뼈와 다른 결합조직을 지탱하는데, 부드럽고 유연하며 미네랄이 보관되어 있지 않다. 연골은 갈비뼈 끝, 콧날, 고막 등 특정한 구역에 있다. 특정한 유형의 연골(관절연골)은 움직관절에서 서로 접하는 뼈 부위를 감싼다.

뼈대를 구성하는 모든 뼈는 (목뿔뼈를 제외하고) 서로 연결되어 척주에 의존한다. 정중선에 위치하는 척주는 유기체 전체 구조를 떠받치는 가장 중요한 버팀대이다. 머리를 받치고, 가슴우리(그 위에서 팔이 만남)를 형성하는 데 기여하고, 몸통의 하중을 골반을 통해 다리로 옮긴다.

이런 자료에 바탕을 두고 머리뼈와 척주, 가슴우리를 포함하는 몸통뼈대(중축골격), 팔과 다리로 이루어진 팔다리뼈대(부속 골격)를 구분한다. 몸통뼈대와 팔다리뼈대는 각각 어깨띠(견갑대)와 골반으로 이어져 있다. 뼈는 두 가지 범주로 나눌 수 있다. 중앙의 짝이 없는 단일 뼈와, 좌우가 있으며 형태가 같은 쌍이 있는 뼈다. 단일 뼈의 경우 그 길이와 그것이 속한 개체의 높이(키) 사이에 비례 관계가 형성되므로 성별, 키, 체형, 나이, 인종과 민족성에 대한 믿을 만한 정보를 수집할 수 있는 측정 방법이 고안되었다. 또한 뼈에 삽입된 힘줄 부위의 형태와 확장을 연구하면 발달 정도와 근력을 파악할 수 있다. 미술가가 관심을 가질 만한 뼈에 대한 기본 정보는 다음에 간략하게 요약할 것이다.

• 뼈대의 바깥 형태

과학과 의학 연구에서 인체 뼈 모형은 때때로 진짜 사람의 뼈로 만든다. 이때 생체의 뼈를 둘러싸거나 달라붙어 있던 유기적 요소의 흔적(뼈막, 골수, 혈관, 신경 따위)을 제거하기 위해 뼈를 물이나 다른 용매에 담근다. 이렇게 하면 뼈가 석회화되어 흰색을 띠게 된다. 생체의 뼈는 성인의 경우 상앗빛이고 나이가 들면 노르스름해지는 경향이 있다. 용매에 담그면 골격의 모든 요소가 완벽히 탈구된다. 다시 말해 개별 뼈에서 떨어져 나오고, 고정 관절로 단단히 결합되어 있던 뼈들이 분리된다.

이렇게 분리된 뼈들은 형태적 특징은 유지하지만, 저항력이나 탄력 같은 기계적 속성은 잃어버린다는 사실을 명심해야 한다. 또 정상적인 관절 뼈대로 재구성되는데, 개별적 요소들은 금속선이나 다른 고정 수단을 사용해서 결합되고 방향과 위치의 자연적 비례를 시뮬레이션한다. 하지만 관절 뼈대를 연구하거나 그릴 때에는 다른 뼈들과 비교해서 뼈마디의 경직이나 과도한 가동성 같은 한계를 명심해야 한다. 예를 들어

어깨뼈와 빗장뼈가 고정되고(갈비뼈와 복장뼈에서 금속선으로 차단됨), 위팔뼈머리의 관절 덮개, 절구 안에서 넙다리뼈머리의 가동성이 상대적으로 줄어들며, 척주와 무릎뼈의 위치는 경직된다. 이런 뼈 모형을 참조할 때 부정확하거나 심지어 틀린 정보를 피하려면 살아 있는 모델을 주의 깊게 관찰해야 한다.

• 뼈대의 기능적 특징

뼈대는 형태, 위치와 함께 인체의 전체 형태를 결정하고, 앞서 말한 대로 장기들을 지탱하고 보호하는 기능을 한다. 하지만 무엇보다 근육 수축의 당기기 동작에 의해 움직임의 핵심적 역할을 한다.

그것과 관련해서 움직임은 여전히 관절의 너비에 의해 제약을 받는다. 이 주제는 역동적인 인체를 그리는 데 중요한 의미가 있으므로 나중에 자세히 설명할 것이다.

뼈가 지렛대 역할을 한다는 사실을 기억하면 유용하다. 지렛대는 지렛목(받침점)으로 알려진 점 둘레를 도는 강체[1]이다. 돌림을 작동시키는 세 가지 요소는 작용하는 힘(근육), 지렛목(받침점, 관절), 저항하는 힘(저항력, 팔다리에 실린 무게)이다. 이 요소들의 위치에 기반해서 지렛대는 일차 지렛대(지렛목이 작용하는 힘과 저항력 사이에 있다), 이차 지렛대(저항력이 작용하는 힘과 지렛대 사이에 있다), 삼차 지렛대(작용하는 힘이 지렛목과 저항력 사이에 있다)로 분리할 수 있다.

뼈가 지렛대 역할을 할 때, 예컨대 서 있는 자세에서 버팀목이 될 때는 기계적 축을 고려할 필요가 있다. 기계적 축은 문제의 뼈끝에서 관절

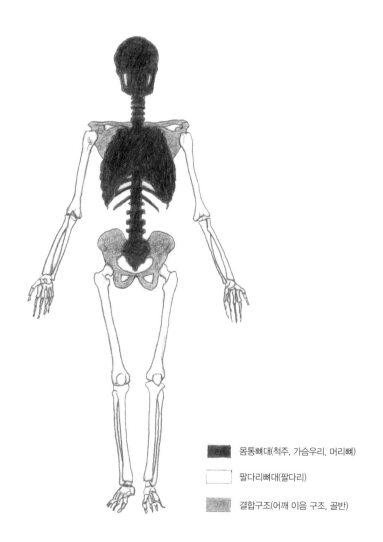

몸통뼈대(척주, 가슴우리, 머리뼈)

팔다리뼈대(팔다리)

결합구조(어깨 이음 구조, 골반)

의 중심을 연결하는 직선을 말한다. 만일 말단 부분에 자리한 뼈라면(예 컨대 셋째발가락이나 새끼발가락 등) 기계적 축이 자연 축인 뼈몸통과 일치하지 않을 수 있다. 예를 들어 넙다리뼈에서는 뼈몸통이 명확히 드러난다.

• 뼈의 개수
인체 골격에서 뼈의 개수는 분류 체계와 여러 전문가들이 따르는 발생 학적 규명 규준, 그리고 개인의 차이에 달려 있다. 이는 여분의 뼈의 존 재(일부 시원 골조직을 형성하는 핵의 비융합 때문에 뼈가 두 부분으로 나뉜 결과), 과잉뼈(몸의 비정상적인 구역에서 발견되고, 대부분 진화를 거치는 동안 사라진 속 성), 종자뼈(태어난 후에 생길 수 있는 작은 뼈들로 힘줄이나 인대 안에 박혀 있고, 기계적 작용을 하는 구역 가까이에 있음)가 해당된다.

보통 뼈의 개수는 200개가 약간 넘는다(203개와 206개 사이인데, 꼬리뼈의 개수에 따라 차이가 난다). 이 개수는 뼈 붙음, 즉 뼈 구성 요소의 융합 과정 때문에 줄어들 수 있다.

맘대로운동(수의운동)[2]에 사용되는 뼈는 얼추 177개로 계산된다. 성인 뼈대의 총 무게는 9kg 정도로, 평균 성인 몸무게의 16%에 해당된다.

• 뼈의 형태
뼈대의 형태는 아주 다양하지만, 앞서 말했듯이 크게 두 범주로 나눌 수 있다. 가운데에 자리 잡은 짝이 없는 뼈와 좌우가 있어 서로 대칭을 이 루는 뼈로 구분된다. 여기에 세밀한 형태, 치밀골질과 해면골질의 비율 같은 구조적 특징을 고려하면 다음처럼 구분된다.

- **긴뼈**: 주요 변수는 길이이다. 이 뼈는 가운데 부분(뼈몸통)이 길고 양쪽 끝(뼈끝)이 더 넓은 형태이다.
- **짧은뼈**: 이 뼈의 길이와 너비, 두께는 얼추 비슷하다.
- **납작뼈**: 길이와 너비가 두께에 비해 우세하다.
- **불규칙뼈**: 복잡한 모양이고 짧은뼈나 납작뼈가 융합되는 과정에서 발생한다.
- **머리뼈**: 공기가 차 있는 공간을 가진 공기뼈들로 이루어진다.

사례를 찾아보면 다음과 같다. 긴뼈에는 자유끝[3]이 있는 뼈들로 위팔뼈, 자뼈, 노뼈, 손허리뼈, 손가락뼈, 넙다리뼈, 정강뼈, 종아리뼈 등이 해당된다. 짧은뼈는 척추뼈, 무릎뼈, 손목뼈, 발목뼈 등이 해당된다. 납작뼈는 머리뼈, 복장뼈, 어깨뼈, 갈비뼈가 해당된다. 불규칙뼈에는 엉치뼈, 꼬리뼈, 관자뼈, 뒤통수뼈가 포함된다.

• 용어
해부학에서는 관습적으로 통일되고 성문화된 명칭을 사용한다. 이 용 어들은 기하 도형이나 기능이 비슷한 고대의 개념에서 기원했다. 입방 뼈, 쐐기뼈, 보습뼈, 마루뼈 등이 그 예다. 더불어 개별 뼈를 정의하고 형태적 특징을 지칭하기 위해 특정 용어가 사용된다. 이 용어들은 대부 분 직관적이지만 그 의미를 익혀야 한다.

- **뼈몸통**(diaphysis)**과 뼈끝**(epiphysis): 긴뼈에서 긴 가운데 부분과 양

<hr>

1 물리적 힘을 가해도 모양과 부피가 변하지 않는 가상의 물체. 이 물체 안에서 임의의 두 점 사이의 거리는 일정한 것으로 간주한다. 일반적으로 외력에 의한 변형이 미미한 물체를 이르는 말이다. (출처: 표준국어대사전)
2 척추동물에서 의지에 따른 근육의 움직임을 일컫는다.
3 아무런 지지 또는 구속을 받지 않는 끝부분을 일컫는다.

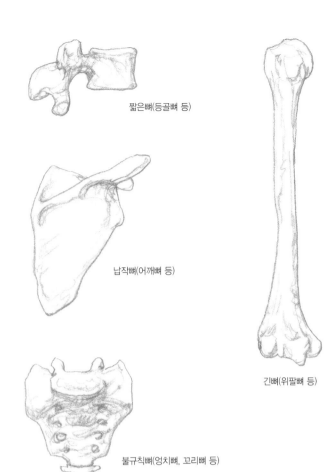

짧은뼈(등골뼈 등)

납작뼈(어깨뼈 등)

긴뼈(위팔뼈 등)

불규칙뼈(엉치뼈, 꼬리뼈 등)

뼈의 유형(형태와 치밀골질과 해면골질의 비율에 따라 분류)

쪽 끝의 넓은 부분을 가리킨다.

- **뼈돌기**(apophysis): 짧게 바깥쪽으로 뻗어 나간 돌기를 가리키고, 뼈 표면에서 나오고 밑면이 약간 넓다.
- **돌기**(process): 크고 두드러지게 돌출한 형태를 가리키고, 밑면이 좁다.
- **융기**(tuberosity): 둥그렇게 돌출한 형태를 가리키고, 밑면이 넓다.
- **결절**(tubercle): 작고 동그랗게 돌출한 형태를 가리킨다.
- **뼈곁돌기**(spur): 길고 납작하게 돌출한 형태를 가리킨다.
- **능선**(crest): 둥그렇게 돌출한 선 모양을 가리킨다.
- **오목; 우묵**(fossa): 동그란 구멍을 가리킨다.
- **오목**(recess): 기다란 구멍을 가리킨다.
- **고랑**(sulcus): 얕고 얇은 구멍을 가리킨다.
- **구멍**(foramen)**과 틈새**(fissure): 뼈를 관통하는 다양한 크기의 구멍을 가리킨다.
- **관**(canal): 길이가 긴 구멍을 가리킨다.
- **판: 층**(lamina)**과 비늘**(squama): 지름 크기가 다양한 납작뼈의 얇은 부분을 가리킨다.
- **면**(facet): 관절 안에 있는 작고 평평한 부분을 가리킨다.
- **관절융기**(condyle): 관절 표면에 반원 모양으로 돌출된 형태를 가리 킨다.
- **도르래**(trochlea): 속이 빈 관절면을 가리킨다.

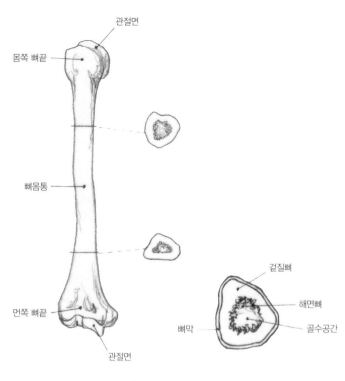

관절면
몸쪽 뼈끝
뼈몸통
먼쪽 뼈끝
관절면
겉질뼈
해면뼈
뼈막
골수공간

긴뼈(위팔뼈)의 부분과 가로 단면

장할 수 있다(기능적 모델링의 효과).

이 짧은 소개 후에 골학을 인체에서 뼈의 형태적 특징과 작용을 연구하는 해부학의 분야로 규정해서 결론을 낼 수 있다. 앞에서 말한 대로 뼈는 보통 용액에 담가 주변의 물렁 조직들을 떼어낸 후에 그 모습을 관찰해서 기술하고 연구했다. 뼈대의 구성 요소가 대부분 근육이며 다른 장기에 싸여 있다는 사실은 예술적 목적으로 해부학에 관심을 갖는 이들에게 뼈 구조의 중요성을 간과하게 할 수도 있다. 반대로 각 주요 뼈의 특징, 전체적 윤곽과 상호 의존적인 공간 관계에 대한 지식은 움직임이 없는 인체와 움직이는 인체에 느낌을 부여하는 데 필수적이다. 또한 예술적 표현에서 인체를 변형하거나 강조하거나 요약하고, 인체의 자연적이고 생물학적 특성을 그럴듯하게 그려내기도 한다. 나중에 설명하겠지만, 관절의 대칭적 특성은 예술가들에게 매우 중요하다. 움직임의 범위가 넓은 살아 있는 인체의 다양한 부위를 주의 깊게 관찰하고 관절의 메커니즘을 이해하면 근육과 힘줄을 더 정확한 위치에 배치할 수 있고, 역동적인 자세를 그릴 때 자연스럽게 표현할 수 있다. 해부학 연구에 가치를 부여하려면(그렇지 않으면 건조하고 무의미해진다), 예술가는 전체 구조를 이해해야 한다. 즉 살아 있는 사람에게서 뼈 위치를 정확히 짚어내고, 피부밑에서 눈으로 찾거나 손으로 만져 찾을 수 있어야 한다.

• **위관절융기**(epicondyle)**와 안쪽위관절융기**(medial epicondyle): 관절융기와 도르래 위쪽으로 작게 돌출된 형태를 가리킨다.
• **뼈머리**(head): 긴뼈의 몸쪽에 있는 넓은 끝부분을 가리킨다.

• 미시 구조

모든 뼈는 형태와 상관없이 겉질뼈라는 겉 부분과 (해면뼈로 이루어진) 속 부분이 있다. 겉질뼈는 치밀 조직으로 이루어진, 표면의 얇은 층이다. 해면뼈는 뼈의 잔 기둥들이 서로 얽혀 있는 부분으로, 이러한 특성이 뼈를 가볍게 하면서 탄력을 부여해 외부 응력에 상당히 강하다. 골수는 해면뼈의 뼈 기둥들 사이 공간에서 발견된다. 뼈는 미네랄이 풍부한, 두껍고 비결절성 세포 사이에 있는 물질 속에 담긴 세포(뼈세포)로 이루어져 있다. 이것은 끊임없는 개조, 다시 말해 뼈세포에 의해 성장과 분해를 계속한다는 것을 뜻한다. 이렇게 성장한 조직은 입자 파괴와 이어지는 새로운 저장 과정을 통해 교체되고 쇄신된다.

뼈막은 관절과 달리 모든 뼈의 바깥면을 감싼 얇은 결합조직으로, 관절연골이 있고 또한 힘줄의 시작점이 없다. 뼈막은 광대한 혈관 침투를 통해, 감싸고 있는 뼈에 영양을 공급한다. 그리고 힘줄의 닿는곳을 강화하고, 조골세포가 풍부하므로 손상되거나 골절된 뼈조직의 재생에 관여한다.

가장 작은 구조(골세포, 골 층판, 하버스관, 뼈 단위 등)는 조직학이라는 특수 분야의 일부이고, 예술적 표현이라는 관점에서는 큰 가치가 없다. 따라서 이것을 언급하는 것은 의미가 없다. 문화 지식과 적절한 설명을 갖춘 읽어볼 만한 훌륭한 책들이 여럿 있으니 참고하라.

또한 나이가 들어서 뼈의 속성과 밀도가 변하고(골다공증: 뼈 재생이 늦어지고 뼈가 약해지고 칼슘이 손실되는 것) 습관적 자세와 운동, 움직임으로 인해 뼈에 생리학적이고 형태적인 변화가 있다는 점을 고려하는 것이 좋다. 근육 발달과 힘의 변화에 더해 뼈에 특정 힘줄 삽입을 강화하고 확

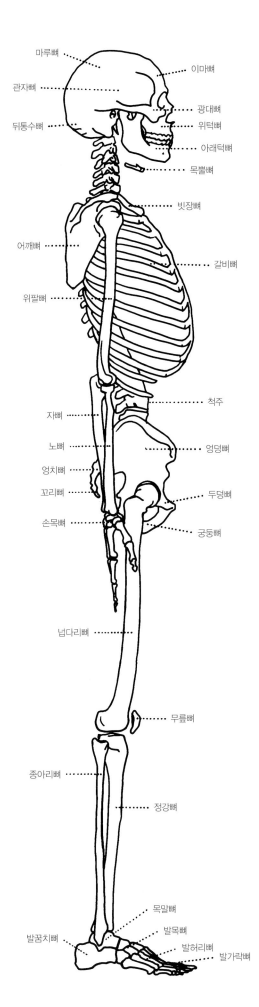

마루뼈
이마뼈
관자뼈
광대뼈
뒤통수뼈
위턱뼈
아래턱뼈
목뿔뼈
빗장뼈
어깨뼈
갈비뼈
위팔뼈
척주
자뼈
노뼈
엉덩뼈
엉치뼈
꼬리뼈
두덩뼈
손목뼈
궁둥뼈
넙다리뼈
무릎뼈
종아리뼈
정강뼈
목말뼈
발목뼈
발허리뼈
발꿈치뼈
발가락뼈

옆에서 본 남성 뼈대의 구조

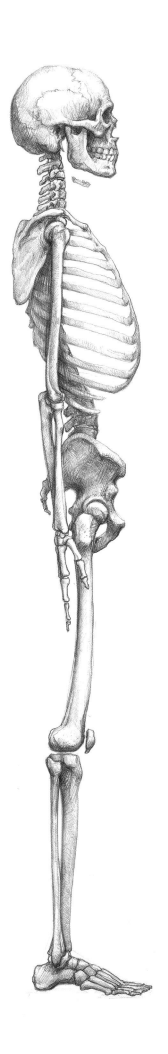

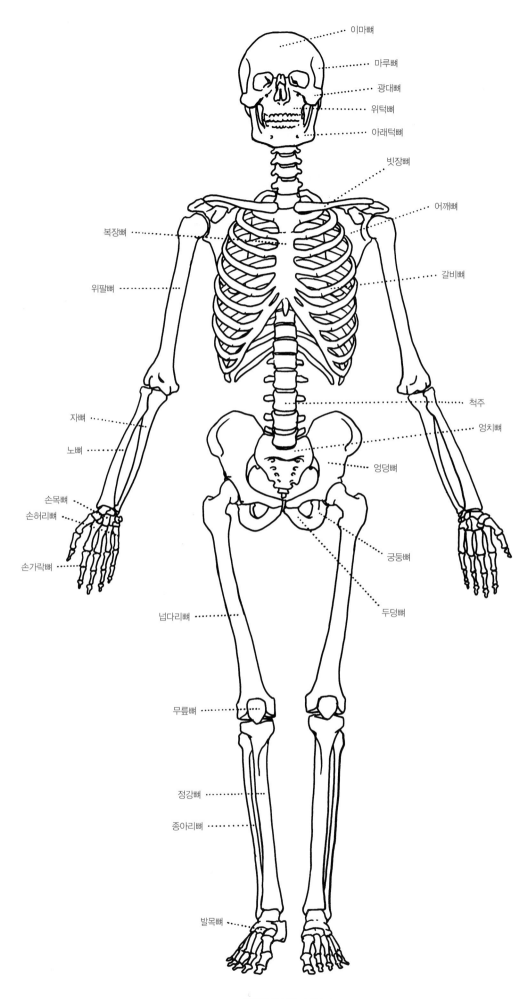

이마뼈

마루뼈

광대뼈

위턱뼈

아래턱뼈

빗장뼈

어깨뼈

복장뼈

갈비뼈

위팔뼈

척주

자뼈

엉치뼈

노뼈

엉덩뼈

손목뼈

손허리뼈

궁둥뼈

손가락뼈

두덩뼈

넙다리뼈

무릎뼈

정강뼈

종아리뼈

발목뼈

앞에서 본 남성 뼈대의 구조

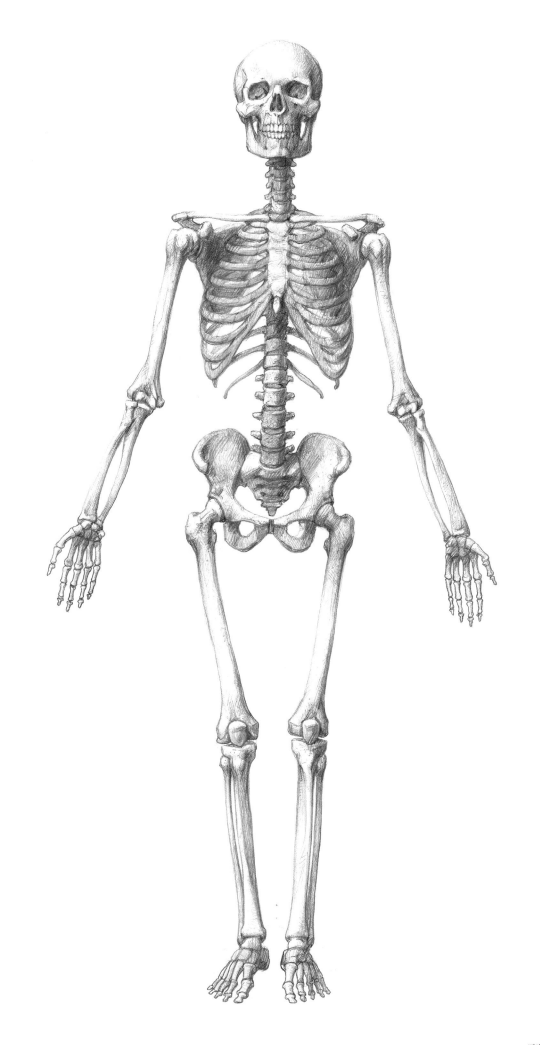

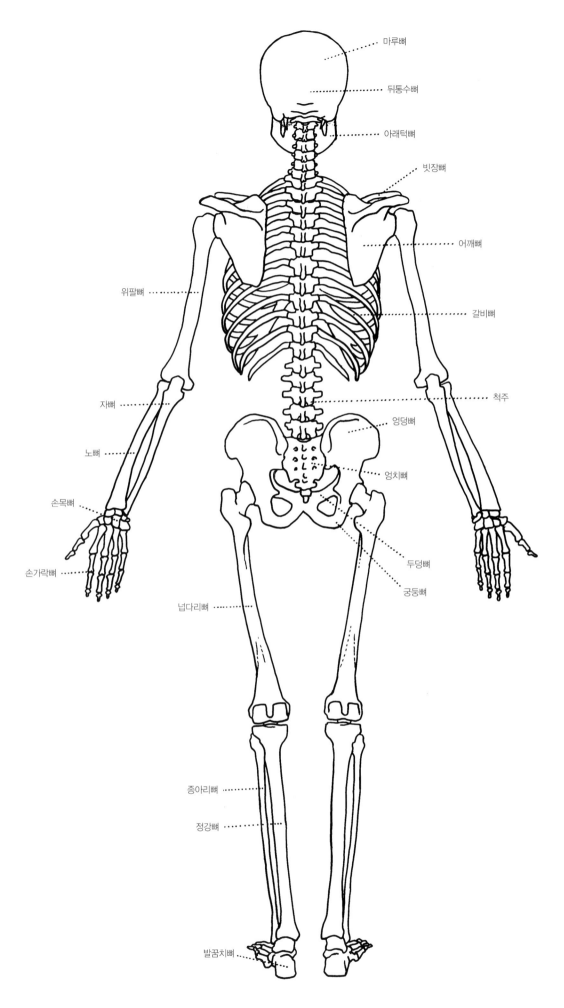

마루뼈

뒤통수뼈

아래턱뼈

빗장뼈

어깨뼈

위팔뼈

갈비뼈

자뼈

척주

노뼈

엉덩뼈

엉치뼈

손목뼈

손가락뼈

두덩뼈

궁둥뼈

넙다리뼈

종아리뼈

정강뼈

발꿈치뼈

뒤에서 본 남성 뼈대의 구조

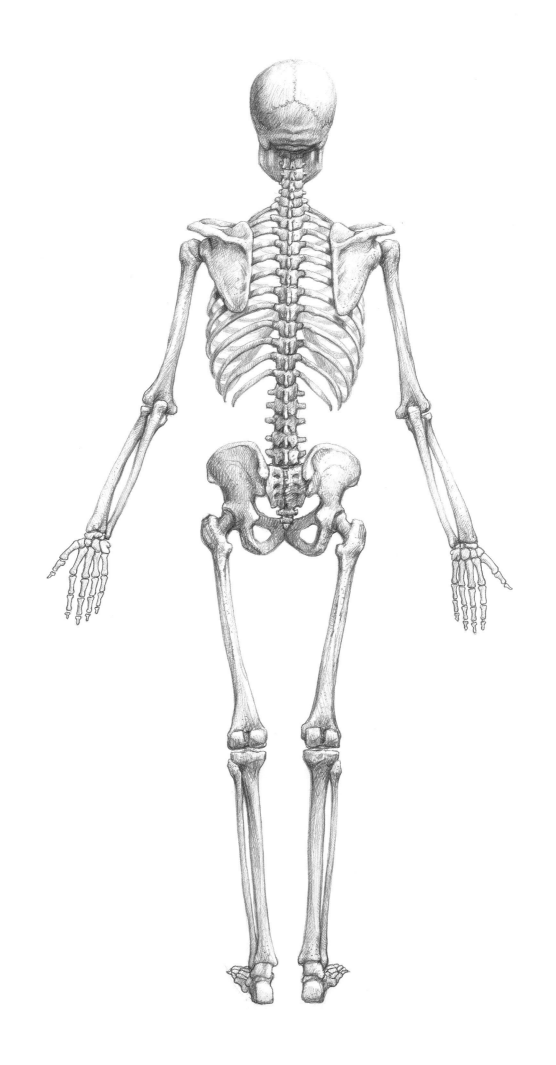

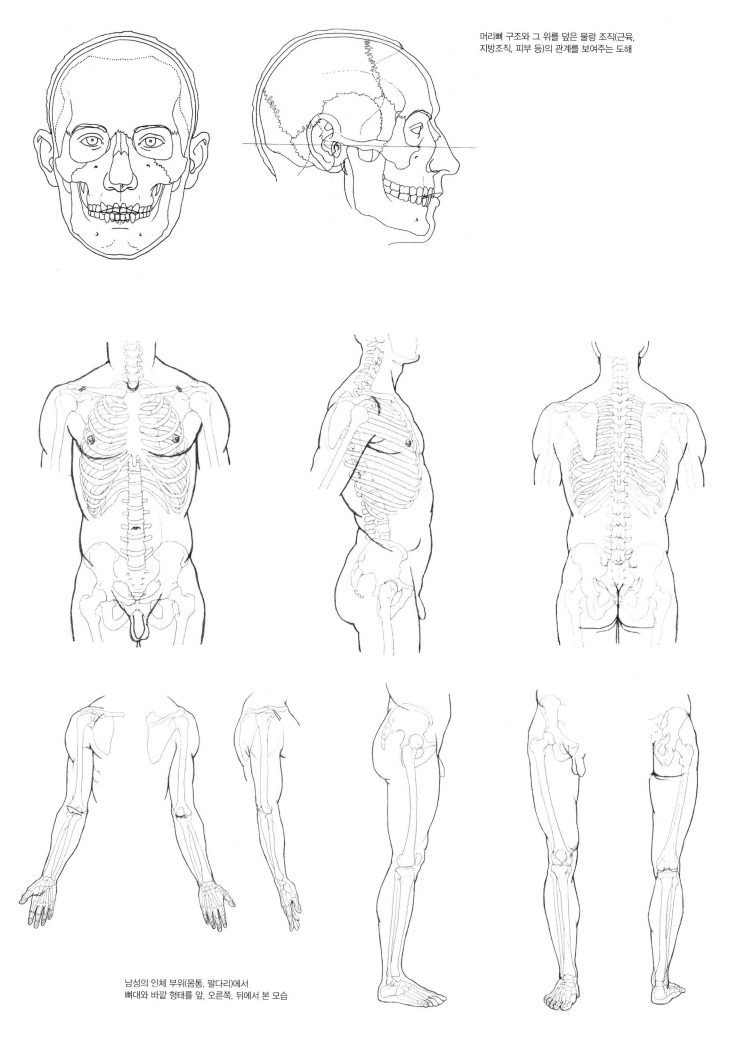

머리뼈 구조와 그 위를 덮은 물렁 조직(근육,
지방조직, 피부 등)의 관계를 보여주는 도해

남성의 인체 부위(몸통, 팔다리)에서
뼈대와 바깥 형태를 앞, 오른쪽, 뒤에서 본 모습

관절 요소: 관절학

• 관절 구조에 대한 개요

관절은 뼈와 뼈가 연결되는 부위로, 개별 뼈의 움직임을 가능하게 하는 동시에 뼈대 요소들을 확고히 결합하는 인체 장치이다. 뼈는 형태가 다양하고 연결되는 뼈머리도 다양하기 때문에 결합 방식이 복잡하고 다양할 수밖에 없다. 따라서 관절은 관절면, 움직임, 그 사이 조직의 종류를 고려해서 복잡하게 분류한다. 공통되는 한 가지 분류 체계는 뼈끝 사이에 관절안이 있는지의 여부이다. 관절안은 관절을 이루는 두 뼈 사이에 관절주머니로 둘러싸인 공간으로, 윤활액이 차 있어 관절의 움직임을 원활히 한다. 이 분류는 이번 페이지와 다음 페이지에 걸쳐 설명한다. 못움직관절(움직임이 없는 고정 관절 또는 연결 부위의 관절)과 움직관절(자유로이 움직이는 관절이나 인접 부위의 관절)이 그것이다.

• 못움직관절

이 관절은 구조가 단순하다. 관절안이 없고 결합조직(연골이나 섬유)이 있는 관절면 두 개로 이루어진다. 이것들도 분리되지만 동시에 서로를 달라붙어 있게 한다. 따라서 움직임이 제한적인 대신 상당히 견고하다. 못움직관절에는 다음과 같은 유형이 있다.

- **유리연골결합**(연골 못움직관절): 가운데 조직이 연골로 이루어져서 굽힘이나 비틀기 동작이 제한된다(예를 들어 척주 사이의 관절).
- **봉합**(섬유 못움직관절): 일반적으로 가는 뼈의 모서리는 뼈막 안으로 이어지는 섬유조직으로 결합된다. 이것은 움직임이 불가능한 고정 관절이다(예를 들어 머리덮개뼈 사이의 봉합).
- **인대결합**(인대 못움직관절): 바로 옆에 인접하거나 약간 떨어진 뼈들은 인대(노끈, 띠, 판)로 결합되면 움직임이 제한된다(예를 들어 부리봉우리관절).

• 움직관절

움직임 범위가 넓고 복잡한 움직임이 가능한 관절이다. 뼈머리 사이에 관절안이 있어서 두 개의 관절면(부드럽고 연골에 싸여 있음)이 서로 미끄러지듯이 움직일 수 있다. 이런 움직임은 관절안에 든 윤활액 덕분에 가능하다. 윤활액은 관절주머니의 안쪽 면면에 붙어 있는 윤활막에서 분비되는 액체로, 관절머리 사이의 마찰을 줄여주는 역할을 한다.

뼈마디는 섬유 이음 소매, 관절주머니에 의해 연결되고, 다양한 굵기의 섬유질로 이루어진 관절 인대에 의해 강화된다. 이런 구조는 관절끝의 이탈을 방지하고, 움직임을 도와주고, 가능한 관절 역학을 제한하거나 중지한다.

관절 인대는 마찰에 저항력이 높은, 강하고 유연한 섬유조직으로 이루어지지만, 약간의 탄력도 있다. 이것은 가느다란 띠, 근막이나 작은 판 모양을 하고 하얀색을 띠며 뼈와 비슷하다. 관절주머니 가장자리의 관절뼈(마디뼈)에 견고히 끼워져 있지만, 일부는 그 관절에서 멀리 있는 뼈의 부분들에 닿고, 커다란 막 안으로 이어진다. 몇몇 복합관절(엉덩이, 무릎)에서는 관절주머니 안에 자리 잡은 관절 내 인대를 볼 수 있는데, 인대는 기계적 강도가 크다.

움직관절은 관절머리의 형태를 토대로 여러 유형으로 분류된다. 관절

관절의 유형

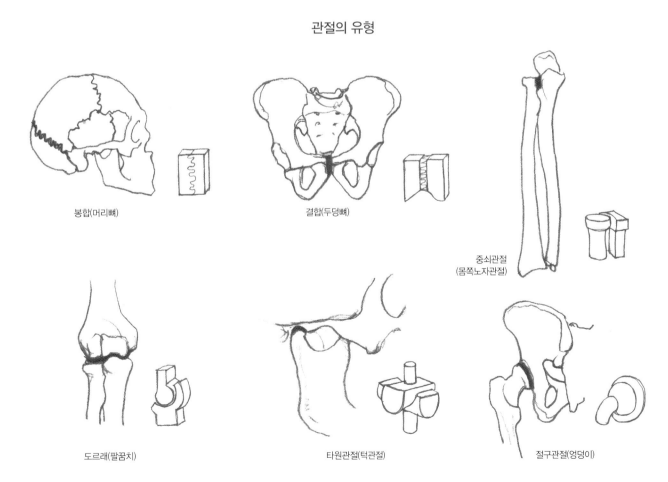

봉합(머리뼈)

결합(두덩뼈)

중쇠관절
(몸쪽노자관절)

도르래(팔꿈치)

타원관절(턱관절)

절구관절(엉덩이)

머리는 움직임의 정도와 특징을 결정한다.

- **평면관절**: 관절면이 평평하거나 약간 굽은 관로로, 각각의 연골막을 통해 서로 접하고 주변 연골에 삽입된 관절주머니 소매에 의해 지탱된다. 이 관절은 서로 접한 면이 평평해서 각운동(굽힘, 폄, 벌림, 모음, 휘돌림 등)을 할 수 없으므로 미끄럼과 돌리는 움직임만 일어난다.
- **타원관절**: 두 관절머리가 달걀이나 타원 모양의 면에서 접하는 관절이다. 한 면은 오목하고(관절안) 다른 면은 볼록하다(관절융기). 이 관절은 각운동이 가능하지만 돌림은 일어나지 않는다. 턱관절, 손목관절, 위팔노관절이 여기에 해당된다.
- **절구관절**: 두 관절머리 중 하나는 반구 모양에 볼록하고, 다른 하나는 오목해 절구관절을 만든다. 이 유형의 관절은 축이 3개라서 돌림과 각운동이 전부 가능하다. 가로로 관절주머니와 인대의 제약만 받기 때문이다. 여기에는 엉덩관절(엉덩넙다리 관절), 팔관절(어깨 위팔 관절)이 포함된다.
- **안장관절**: 한쪽 끝은 오목하고 다른 쪽 끝은 볼록하다(말안장을 포개어 놓은 것 같은 모양이다). 두 뼈가 볼록/오목 면을 가지므로 서로 받아들이며 연결된다. 이 관절은 타원관절의 변형이므로 두 축에서 똑같이 움직이면서 가동성은 더 크다. 엄지손가락의 손목손허리관절, 발목관절(정강발꿈치 관절), 발꿈치입방관절이 포함된다.
- **경첩관절**: 관절머리가 원통 뼈마디 비슷하고, 하나는 오목하며 고랑이 있고 다른 하나는 볼록하다. 이 관절은 두 가지 유형이 있다.
 - 가쪽 경첩관절(중쇠관절): 고리에 둘러싸인 뼈 축이 하나이므로 축을 중심으로 돌아가는 움직임은 제한된다(중쇠뼈와 고리뼈 사이). 또는 관절 뼈머리가 바로 옆에 인접한다(노자관절).
 - 각 경첩관절(도르래관절): 한 관절머리에 세로로 긴 관이 있고 다른 관절머리가 그 공간으로 들어가므로 경첩운동이 일어난다. 한 축을 중심으로 한 면만 움직일 수 있다(위팔자관절).
- **복합관절**: 두 개의 뼈머리가 한 관절안에 자리하고 같은 관절주머니

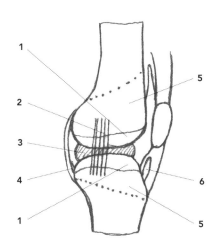

전형적인 움직관절의 구성 요소: 무릎뼈

1 관절연골
2 인대
3 관절 내 디스크
4 관절주머니
5 관절머리
6 윤활주머니

에 의해 결합된다. 팔꿈관절과 무릎관절이 여기에 해당된다.

관절에 의해 일어나는 움직임은 단순하거나(하나의 관절만 관여), 복합적이다(둘 이상의 관절이 관여). 간단한 움직임은 하나의 축 위에서 일어난다. 다시 말해 서로 연결된 두 개의 뼈가 몸의 해부학자세에서 취한 각을 변경하지 않거나, 관련된 두 뼈머리 사이의 기존 각에 변화를 가져오는 각운동이다.

하나의 축으로는 두 가지 움직임만 가능하다. 즉 관절머리가 서로 미끄러지면서 축을 움직이지만, 두 관절머리 사이의 각이 변하지 않을 때 제한적인 미끄럼운동이 일어난다. 그리고 두 관절머리가 서로 미끄러지면서 두 뼈의 공통 축 주위로 돌아가는 움직임이 일어난다. 각운동은 굽힘, 폄, 벌림, 모음, 휘돌림 등 여러 가지가 있고, 이는 앞의 움직임 관련 용어에서 이미 개념을 다루었다. 또한 복합적인 움직임이자 휘돌림의 변형으로서 비틀기를 기억해야 한다. 이것은 (휘돌림과 마찬가지로) 하나의 축을 중심으로 일어나는 움직임이 아니고, 여러 관절의 미끄럼운동이 합쳐진 결과이다. 예컨대 척주의 비틀기가 해당된다.

관절의 주요 기능은 뼈가 근육의 장력(잡아당기는 힘)을 작동하려 할 때 지렛대 역할을 하는 것이다. 하지만 관절면의 형태, 인대의 제한, 대항근이나 주동근의 작용 그리고 근육의 닿는 힘줄(꾸준히 훈련하면 길어져서 관절운동의 범위를 향상시킨다) 같은 요소들을 고려해야 한다. 한마디로 동적 역량을 늘리면서 뼈마디의 안정성을 보장하고, 가동성을 방해하지 않으면서 뼈대 요소들의 결합을 확실히 하는 것이다.

구조와 관절의 역학 관계를 아는 것은 구상미술가의 해부학 연습에서 중요하다(주요 메커니즘만이라도). 이미 지적한 대로, 다른 뼈 유형들과 그 움직임의 한계가 누드모델의 표면에 미치는 영향을 알면 인체의 역동적 움직임을 일관되고 효과적으로 나타낼 수 있다. 하지만 관절 구조 그리고 구조와 기능의 내재적 관계를 제대로 이해하려면 뼈대 모형을 주의 깊게 관찰하는 것에 더해 책, 해부학 모형, 방사선 사진을 참고하고 디지털 매체의 도움을 받아야 한다. 적어도 팔다리 관절과 관련된 뼈의 관계를 가능한 정확히 재구성하고, 뼈들의 상호작용을 알고 탄력 있는 물질로 관절주머니와 인대를 모방해볼 필요가 있다. 이런 인체 모형을 그려보면 교육적 효과가 있다. 특히 두 극단적인 자세의 사이관절 운동의 중간 단계들(보통 팔다리나 몸통)을 연속적으로 기록하면 도움이 된다.

마지막으로 실제 모델(아니면 자신)과 인체 골격 모형을 비교할 때는 주요 관절에서 움직임의 실제 범위를 확인하고, 주변 뼈나 관절의 움직임을 비교하고(예를 들어 빗장뼈, 어깨뼈), 각각의 움직임이 일으키는 몸 전체(특히 척주와 골반)의 변화를 관찰해본다.

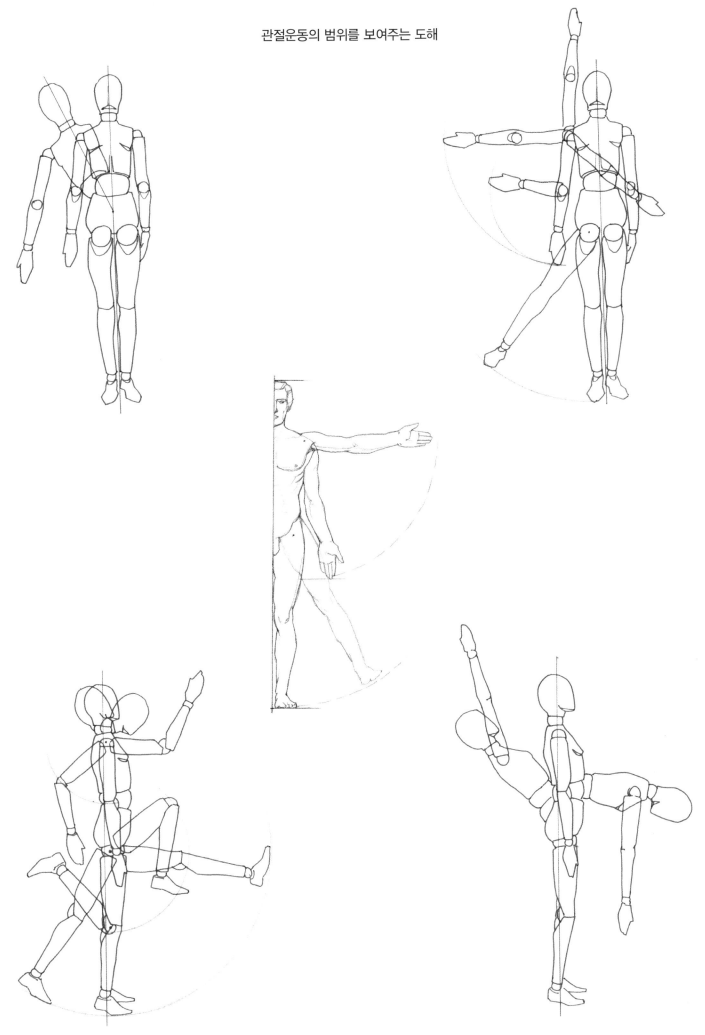

근육 요소: 근육학

• 근육 구조에 관한 개요

근육은 신경 자극에 반응해 수축하는 능력을 가진 기관이다. 운동기관의 하나인 근육은 인체의 자세를 유지하고 움직임을 조절하는 기능을 한다. 이러한 뼈대 근육은 중추신경계를 통해 의지에 따라 움직일 수 있으므로 맘대로근(수의근) 범주에 속한다.

기능과 구조적 특성에 따라 근육은 세 무리로 나눌 수 있다. 맘대로근(이 책에서 살펴보게 될 유일한 근육)은 인체의 활동적인 움직임을 담당하고, 의지에 따라 움직인다. 이 근육은 힘줄로 뼈에 붙어 있고, 수축하면(짧아지면) 움직임을 일으킨다. 물론 관절마다 움직임의 한계가 있다. 근육은 가로무늬근 섬유다발로 이루어지고 세 가지 주요한 속성인 연장성, 탄력, 수축성을 갖는다. 근육은 수축 속도가 빠르고 힘이 세서 아주 짧은 시간에 기능을 효과적으로 달성할 수 있다.

제대로근(불수의근, 백색근육)은 주로 장기의 벽과 혈관에서 발견된다. 이 근육의 수축과 이완은 의지와 관계가 없고 오히려 자율신경계에 의해 작동된다. 이것은 민무늬 근육조직에 의해 형성되고 오랜 시간 동안 천천히 수축된다. 심근은 심장의 근육조직으로, 특별한 속성을 갖는다. 이 근육은 뼈대 근육처럼 가로무늬근이지만 의지와 상관없이 규칙적으로 그 어떤 방해를 받지 않고 수축한다.

뼈대 근육은 종류가 많다. 대략 327쌍이라고 하는데, 몸의 양쪽에 하나씩 위치한다. 내장근과 몇 개의 짝이 없는 근육을 포함해서 전체는 대략 700개가 넘는다. 수가 정확하지 않은 것은 연구자들마다 기준이 달라서이기도 하지만, 무엇보다 때때로 짝이 없는 근육도 있고, 수가 과도하거나 주변의 다른 근육들과 합쳐지는 등 개별 근육의 변동적인 성격이 영향을 미친다. 보통 체격인 사람은 근육 무게가 몸무게의 절반에 약간 못 미친다.

근육에는 다음의 요소들이 포함된다.

• 수축 부분: 힘살로 불리는 두툼한 부분이다. 시신에서 이 부분은 갈색에 가까운 검붉은 색을 띠고 처음엔 뻣뻣하다가(사후경직) 이후 이완된다. 살아 있는 사람에게서는 연한 붉은색을 띠고(철과 산소를 함유한 단백질인 미오글로빈 때문), 수축된 상태에서는 매우 뻣뻣하다. 하지만 이 근육이 이완될 때도 근육의 부분적인 수축 증상(근긴장도)과 나머지 근육의 긴장이 일어난다.

• 근육 힘살: 표면은 매끄럽지만 이것을 덮은 결합 근막(근육바깥막) 아래에는 작은 세로 근막 다발이 있고, 이는 큰 근육(볼기근, 어깨세모근, 가슴근 등)에서도 볼 수 있다. 이것은 수축 부분의 미시적 구조 때문이다. 수축 부분은 커다란 근막 다발(삼차 근막)로 구성되고, 각 근막은 결합 근막집(근육다발막)에 싸여 있고 가로막이나 다양한 크기의 결합 조직 판에 의해 분리된다. 삼차 근막 다발은 더 작은 다발(이차다발)로 이루어진다. 이것은 다시 매우 긴 근육 다발의 더 작은 다발(일차다발)로 구성된다.

• 근섬유: 근육조직을 구성하는, 수축이 일어나는 구조의 기본 단위이다. 근섬유는 많은 세포(많은 핵이 있음)와 근육원섬유로 구성된다. 근육원섬유는 단백질(가는근육잔섬유[1])이 사슬처럼 연결되는 구조로 되어 있고 특유의 가로무늬가 있다. 근육이 수축하거나 이완할 때 단백질 구조가 변하면서 밝은색과 어두운색이 교차하는데 그로 인해 가로무늬가 생긴다. 신경 자극을 받으면 가는근육잔섬유가 수축되면서 근육 전체의 길이가 짧아지는 것이다.

설명한 대로 근섬유는 여러 다른 색을 띤다. 붉은색 근섬유는 미오글로빈을 많이 함유하고, 대부분 느린 수축에 사용된다(예를 들어 오랫동안 뼈대의 특정 부분을 어떤 위치에 고정시키는 역할을 하는 정적인 근육에서 이런 현상이 보인다). 흰색 근섬유는 주로 빠르고 역동적이고 짧게 지속되는 근육에서 보인다. 굽힘근이 여기에 해당된다.

• 힘줄: 근육 힘살의 각 끝마디에서 조직들이 뻗어나가 힘줄을 형성한다. 힘줄은 섬유조직으로 이루어지고, 매우 강하고 반짝거리며 흰색을 띤다. 수축 부분의 내부 결합막은 점차 힘줄다발로 변한다. 다시 말해 근육 힘살의 이차다발과 일차다발이 힘줄 끝에서 합쳐진다. 힘줄은 실제로 늘어나지 않지만(탄력성을 가진 소수의 섬유가 급작스럽게 수축될 때 염좌를 줄여주는 역할을 하지만), 수축 근육이 일으키는 장력을 뼈의 닿는곳으로 옮긴다.

일반적으로 힘줄은 밧줄 형태를 하고 있지만, 넓은 근육이나 납작근육에서 수축이 일어나면 평평해지거나 판 모양이 된다. 이 경우에 넓힘줄이라고 부른다. 보통 수축 부분과 힘줄 부분 사이의 통로는 다른 높이에 놓이지만, 넓은 근육이나 납작한 근육의 경우 좁은 구역에서 근육 사이 결합막이 나타난다. 이 경우에 보통 힘살이 원뿔이나 얇은 판 모양을 한다.

주요 근육 구조, 힘살과 힘줄 옆에는 또 다른 부속 부분이 있다. 근막은 일반적으로 몇몇 부위의 얇은 근육을 덮거나(목근막, 위팔근막 등. 피부 속 가장 깊은 층에 곧장 붙은 피부근육을 빼고), 비슷한 기능을 가진 깊은 근육 무리를 싸고 분리하고, 수축하는 동안 덮고 있다. 얇은 근막은 느슨하거나 지방이 많은 결합조직으로, 피부밑층에 자리한다는 사실을 기억해야 한다. 피부밑층은 피부가 포함되고 특유의 주름을 만든다. 근육집과 섬유근막(지지띠 등)에는 장치가 담겨 있다. 특히 긴 근육들의 힘줄이 있고, 이것들이 관절 위로 지나가는 지점의 뼈면에 붙어 때때로 기계적 반사점[2]으로 작용한다. 이것은 손목, 팔꿈치, 발목 등에서 발견된다. 뼈 위에 근육 힘줄이 붙은 곳은 보통 두 가지 유형으로 나뉜다. 먼저, 이는 곳은 가동성이 낮고 힘줄 길이가 짧고 일반적으로 몸쪽, 몸통뼈대 가까이에 위치한다. 그리고 닿는곳은 가동성이 크고 힘줄이 길고 뼈대에서

뼈대 근육의 구조

움직일 수 있는 뼈에 붙는다. 근육이 붙는 이 두 곳에 장력이 미치고, 상대 쪽으로 움직이려 한다는 사실을 기억해야 한다. 뼈대 근육에서 이는 곳과 닿는곳은 주요한 근육 작용에 의해 결정되지만, 많은 경우 환경에 따라 이 지점이 뒤바뀌기도 한다. 한편 소수의 피부근육은 언제나 피부의 깊은층 위에 붙는다.

뼈대 근육은 이는곳에 따라 복잡한 이름을 갖는다. 예를 들어, 형태(등세모근, 어깨세모근, 가자미근 등), 담당하는 작용(올림근, 벌림근, 뒤침근, 굽힘근, 폄근), 차지하는 부위(가슴근, 등근, 위팔근), 방향(빗근, 곧은근, 가로근), 갈래의 개수(두갈래근, 세갈래근), 구성 요소의 개수(반힘줄근, 반막근), 붙는 뼈(목빗근) 등에 의해 정해진다. 해부학 용어는 위원회에서 업데이트하고 개선하고 명칭과 기능을 분류해 국제 표준을 결정하면(이전에는 'Nomina Anatomica', 최근에는 'Terminologia Anatomica') 과학계에서도 이를 사용한다.

근육은 또한 기능에 따라 형태가 달라지고, 여러 무리로 나눌 수 있다.

- **둘레근육**(둘레근)이나 **조임근육**(조임근): 구멍 주위를 둘러싸는 구조이고, 때때로 그 가운데에 힘줄 부분이 있다. 골격 근육이 드문데, 주로 머리와 소화기로 제한되기 때문이다.
- **납작근육**(납작근): 납작하고, 때로는 판 모양이고, 두께는 몇 밀리미터에 불과하다. 근섬유는 서로 평행하고, 모양이 크고 넓은 힘줄의 방향을 따른다(널힘줄이라고 함). 납작근육은 주로 몸통에 위치하는데, 이것들이 배벽을 이루고 가슴우리를 덮는다.
- **긴 근육**(긴근): 원기둥이나 방추 모양이고 끝으로 갈수록 좁아지며, 이따금 매우 기다랗거나 리본 모양이 된다(넙다리빗근처럼). 근섬유는 긴 쪽으로 나란히 배열된다. 다양한 유형이 있는데, 여러 힘살이 하나의 힘줄(닿는곳)로 모이는 유형에는 두갈래근, 세갈래근, 네갈래근, 뭇갈래근이 해당된다. 각기 두 개의 힘살이 중간 힘줄에 의해 연결된다. 긴 근육은 주로 팔다리의 뼈 둘레에 위치한다.
- **짧은 근육**: 짧은 보통 관절(길이가 짧은 역동적인 움직임을 필요로 함)과 척주 둘레에 배열된다. 여기서 복합적인 근육 계통을 형성한다.
- **깃근육**: 힘살의 중간에 긴 힘줄이 있고, 힘줄 양쪽에 근섬유가 비스듬히 배열된다(넙다리곧은근처럼). 반쪽 새 깃 모양의 반깃근과 새의 깃과 비슷한 깃근육이 있다. 이 근육은 주로 '힘' 근육(짧은 근섬유)으로, 수축이 크지 않지만 많은 에너지를 사용한다.

마지막으로, 근육이 겹겹이 배열되어 있음을 알아야 한다. 표면을 덮는 근육층(얕은 근육)과 표면 아래로 깊숙이 내려가는 근육층(깊은 근육)이 있다. 얕은 근육과 깊은 근육은 긴밀히 연결되고, 둘의 상호작용이 예술가들의 작업에서 중요하다.

여러 신체 부위의 움직임은 기계적 기능과 관련되고, 이는 세 가지 기본 유형의 지렛대로 거슬러 올라갈 수 있다. 물론 근육 배열과 그 역선에 의해 차이가 있다. 근육이나 근육 무리가 단독으로 움직임을 일으키는 경우는 드물다. 다음의 용어들이 알려주듯, 흔히 복합적으로 작용한다.

- **주동근**: 같은 움직임을 일으키지만 이는곳과 닿는곳이 달라서 다른 부작용이 일어난다. 이것은 운동 근육이라고도 불린다.
- **대항근**: 반대되는 작용을 동시에 일부 또는 전면적으로 하는 한 쌍의 근육이다(굽힘근과 폄근이 대표적이다).
- **지탱 근육 또는 안정화 근육**: 수축되면 중력이나 운동 근육에 맞서 신체 일부를 지탱하거나 안정시키는 근육이다.

뼈대 근육의 유형과 형태

1 둘레근(눈둘레근)	**6** 반깃근육(자쪽손목폄근)
2 납작근육(넓은등근)	**7** 깃근육(손가락폄근)
3 긴 근육(넙다리빗근)	**8** 뭇힘살근(배곧은근)
4 방추근육(넙다리근막긴장근)	**9** 두힘살근(이복근)
5 두갈래근(위팔두갈래근)	**10** 뭇꼬리근(얕은손가락굽힘근)

- **중립근**: 작용근이 수축될 때 원하지 않는 2차적 작용을 예방하는 근육이다.
- **협동근**: 뼈대 일부의 움직임이나 위치를 정할 때 서로 도와 같은 작용을 하는 근육이다. 간단한 움직임부터 복합적인 움직임까지 모두 대항근이나 맞서는 협동근 무리 사이의 균형을 유지하려면 여러 근육의 도움이 필요하다. 수축하는 요소를 지닌 근육은 집행을 담당하는 모터 장치일 뿐이고, 중요한 기능은 오로지 신경계통이 제공한다. 신경계통은 수축과 이완 자극에 정확히 대응할 책임이 있다. 또한 근육의 수축은 작동 중인 근육이 반드시 짧아진다는 뜻은 아니다. 신체운동학에서는 근육 자체의 길이가 짧아지는 구심성(단축성) 수축과 근육의 길이가 길어지는 원심성(신장성) 수축을 구분한다. 원심성 수축은 근육이 길어지는 상태에서 근육 수축이 일어나고, 이때 근육은 길이 변화 없이 전부 또는 일부가 수축된다.

누드모델을 통해 근육들이 몸의 표면에 미치는 영향이 검증되면, 예술가는 이 정보를 통해 인체의 역동적인 상황을 인지하고 제대로 표현할 수 있게 된다.

재활의학에서는 다양한 방법으로 근육과 그 작용에 관련된 가설을 검

1 주로 액틴으로 이루어진, 수축성이 있고 가느다란 근육 미세 섬유의 하나이다.
2 신체의 어느 부위에 신경이 집결한 곳을 일컫는다.

증한다. 이런 종류의 연구는 제한된 범위에서 구상미술가들에게 도움이 된다. 그 방법들은 다음과 같다. 시신 해부를 통해 닿는곳, 경로, 각 근육의 지형적 관계, 관절의 형태를 관찰하고(물론 순전히 정적인 조건에서), 어떤 작용을 하는 살아 있는 사람의 근육을 사진, 영상과 전자 기술을 사용해 눈과 손으로 확인하며, 뼈 모형을 이용해 특정 동작에 작용하는 관절과 근육의 위치를 확인한다. 인체 골격 모형을 자주 사용하고, 근육 기능은 탄력이 있는 물질을 활용한다. 또한 작용 중인 근육이 내는 전류를 기록하는 근전도 검사 방법을 사용하기도 한다. 이 모든 방법은 서로 통합되어야 하고 오류에 빠지지 않도록 주의 깊게 해석해야 한다. 물론 예술가는 이 주제에 관해 풍부하고 심층적인 자료나 전문 연구가 실린 책을 참조할 것을 추천한다. 이것들은 결코 지루하지 않고, 반대로 인체해부학에 접근하는 누구라도 창의적이고 탐구적 측면에서 자극과 영감을 얻을 것이다.

뼈대 근육은 보통 다음의 지형적 기준에 따라 무리를 짓는다. 하지만 근육 무리는 경로와 방향이 비슷하기 마련이고, 기능적 기준도 일치한다. 척추 주위의 등 근육처럼 몇몇의 경우 발생과 연관된 이는곳을 기준으로 사용한다.

지금까지 설명한 개괄적인 내용을 마무리하자면 근육학, 즉 근육과 관련된 구조를 연구하는 인체해부학은 정지하거나 움직이는 인체를 정확히 이해하고 묘사하고자 하는 예술가들에게 필수적이다(아주 자유로이 표현하더라도). 근육은 인체에서 가장 눈에 잘 띄는 피부(지방층, 피부와 붙은 부속기관) 밑에 위치한다. 누드 인체를 가볍게 관찰하는 건 진지한 예술적 탐구로는 충분하지 않다. 모든 움직임을 해석하려면 관련된 근육들의 지형적 위치와 기능을 확인하고 그 작용과 협동근이나 대항근과의 상관관계를 알아야 한다. 이것들을 확인한다고 해서 창의적이고 예술적인 노력이 제약을 받는 것은 아니다. 오히려 예술가들을 자유롭게 하고 힘을 실어줄 것이다.

위팔 근육의 지형적 위치를 나타낸 가로면 도해

1 피부밑층 조직
2 뼈(위팔뼈)
3 혈관과 신경
4 근육 힘살

지렛대의 유형

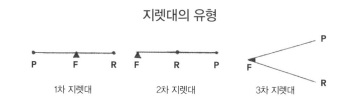

p = 작용하는 힘(근육)
F = 지렛목; 받침점(관절)
R = 저항하는 힘; 저항력(팔다리에 실린 무게)

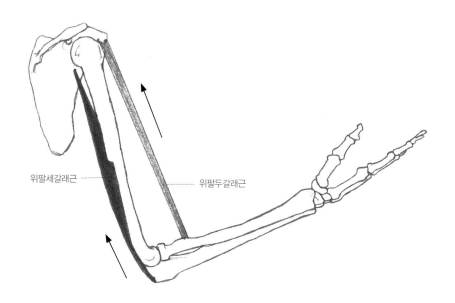

근육의 굽힘/폄 동작을 나타낸 도해: 굽히면 위팔두갈래근이 주작용근이 되고, 위팔세갈래근이 대항근이 된다. 펴면 반대로 작용한다.

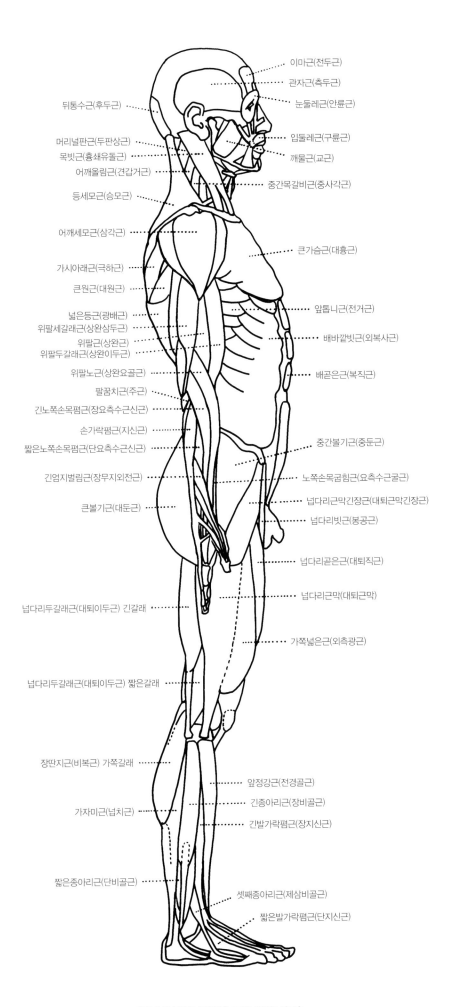

이마근(전두근)
관자근(측두근)
눈둘레근(안륜근)
입둘레근(구륜근)
깨물근(교근)
중간목갈비근(중사각근)

뒤통수근(후두근)
머리널판근(두판상근)
목빗근(흉쇄유돌근)
어깨올림근(견갑거근)
등세모근(승모근)

어깨세모근(삼각근)

가시아래근(극하근)
큰원근(대원근)

큰가슴근(대흉근)

넓은등근(광배근)
위팔세갈래근(상완삼두근)
위팔근(상완근)
위팔두갈래근(상완이두근)
위팔노근(상완요골근)
팔꿈치근(주근)
긴노쪽손목폄근(장요측수근신근)
손가락폄근(지신근)
짧은노쪽손목폄근(단요측수근신근)

앞톱니근(전거근)
배바깥빗근(외복사근)
배곧은근(복직근)

중간볼기근(중둔근)

긴엄지벌림근(장무지외전근)

큰볼기근(대둔근)

넙다리두갈래근(대퇴이두근) 긴갈래

넙다리두갈래근(대퇴이두근) 짧은갈래

장딴지근(비복근) 가쪽갈래

가자미근(넙치근)

짧은종아리근(단비골근)

노쪽손목굽힘근(요측수근굴근)
넙다리근막긴장근(대퇴근막긴장근)
넙다리빗근(봉공근)
넙다리곧은근(대퇴직근)
넙다리근막(대퇴근막)
가쪽넓은근(외측광근)

앞정강근(전경골근)
긴종아리근(장비골근)
긴발가락폄근(장지신근)

셋째종아리근(제삼비골근)
짧은발가락폄근(단지신근)

얕은층의 근육을 간략화한 도해: 오른쪽 옆모습

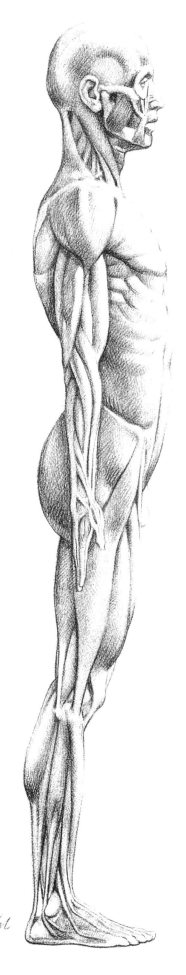

얕은층의 근육: 오른쪽 옆모습

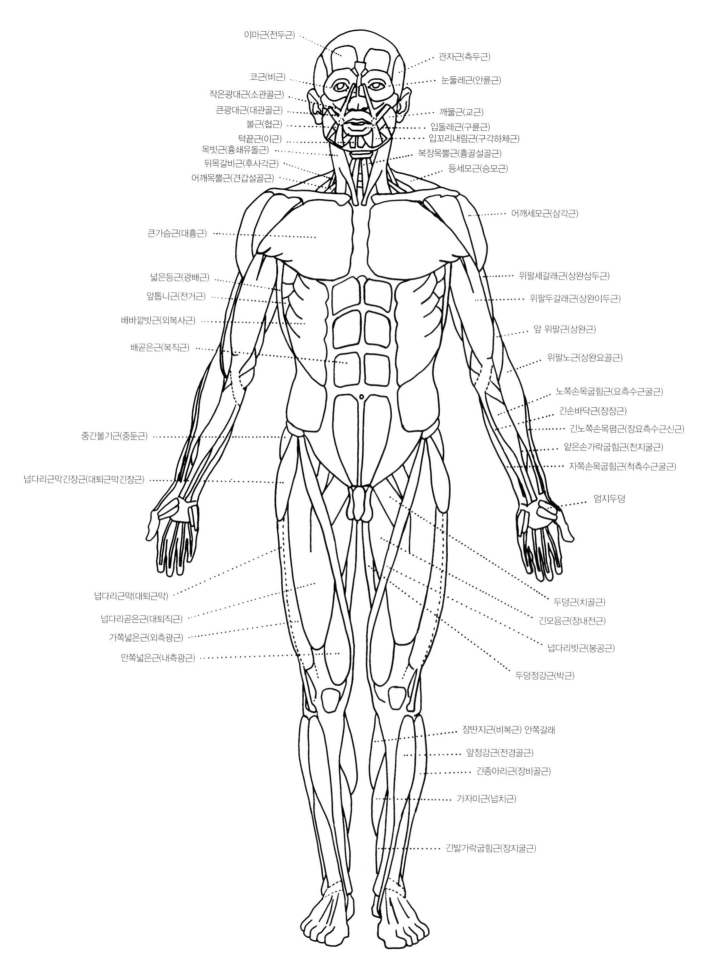

이마근(전두근)

관자근(측두근)

코근(비근)

눈둘레근(안륜근)

작은광대근(소관골근)

큰광대근(대관골근)

깨물근(교근)

볼근(협근)

입둘레근(구륜근)

턱끝근(이근)

입꼬리내림근(구각하체근)

목빗근(흉쇄유돌근)

복장목뿔근(흉골설골근)

뒤목갈비근(후사각근)

어깨목뿔근(견갑설골근)

등세모근(승모근)

어깨세모근(삼각근)

큰가슴근(대흉근)

넓은등근(광배근)

위팔세갈래근(상완삼두근)

앞톱니근(전거근)

위팔두갈래근(상완이두근)

배바깥빗근(외복사근)

앞 위팔근(상완근)

배곧은근(복직근)

위팔노근(상완요골근)

노쪽손목굽힘근(요측수근굴근)

긴손바닥근(장장근)

중간볼기근(중둔근)

긴노쪽손목폄근(장요측수근신근)

얕은손가락굽힘근(천지굴근)

자쪽손목굽힘근(척측수근굴근)

넙다리근막긴장근(대퇴근막긴장근)

엄지두덩

넙다리근막(대퇴근막)

넙다리곧은근(대퇴직근)

두덩근(치골근)

가쪽넓은근(외측광근)

긴모음근(장내전근)

안쪽넓은근(내측광근)

넙다리빗근(봉공근)

두덩정강근(박근)

장딴지근(비복근) 안쪽갈래

앞정강근(전경골근)

긴종아리근(장비골근)

가자미근(넙치근)

긴발가락굽힘근(장지굴근)

얕은층의 근육을 간략화한 도해: 앞모습

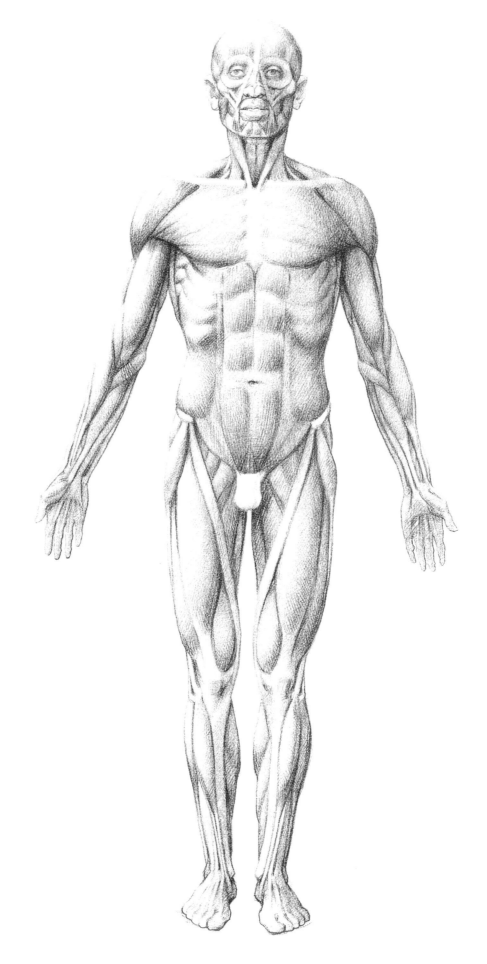

얕은층의 근육: 앞모습

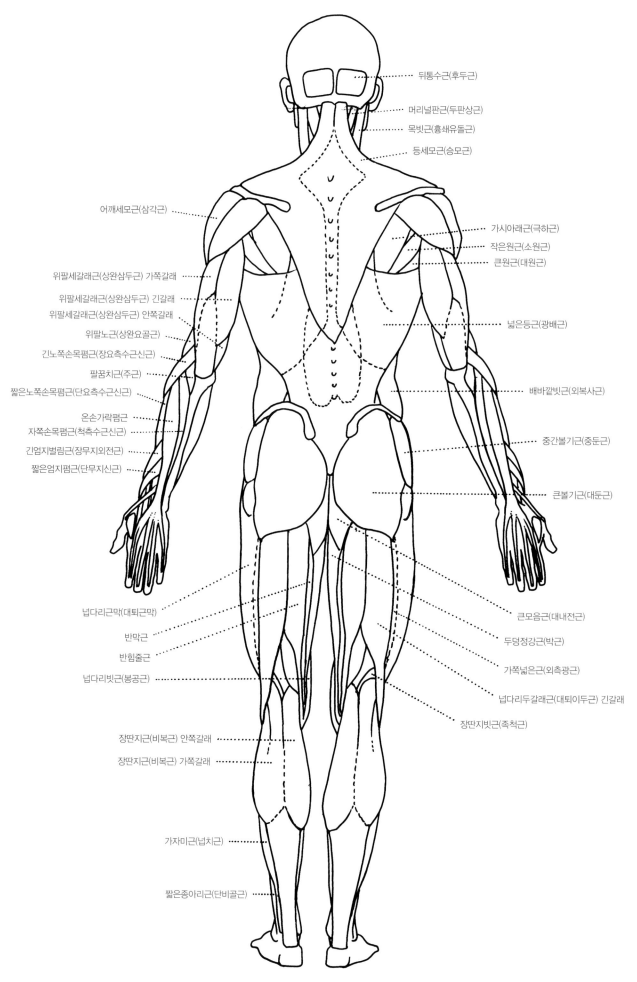

뒤통수근(후두근)

머리널판근(두판상근)

목빗근(흉쇄유돌근)

등세모근(승모근)

어깨세모근(삼각근)

가시아래근(극하근)

작은원근(소원근)

큰원근(대원근)

위팔세갈래근(상완삼두근) 가쪽갈래

위팔세갈래근(상완삼두근) 긴갈래

위팔세갈래근(상완삼두근) 안쪽갈래

위팔노근(상완요골근)

긴노쪽손목폄근(장요측수근신근)

팔꿈치근(주근)

짧은노쪽손목폄근(단요측수근신근)

온손가락폄근

자쪽손목폄근(척측수근신근)

긴엄지벌림근(장무지외전근)

짧은엄지폄근(단무지신근)

넓은등근(광배근)

배바깥빗근(외복사근)

중간볼기근(중둔근)

큰볼기근(대둔근)

넙다리근막(대퇴근막)

반막근

반힘줄근

넙다리빗근(봉공근)

큰모음근(대내전근)

두덩정강근(박근)

가쪽넓은근(외측광근)

넙다리두갈래근(대퇴이두근) 긴갈래

장딴지빗근(족척근)

장딴지근(비복근) 안쪽갈래

장딴지근(비복근) 가쪽갈래

가자미근(넙치근)

짧은종아리근(단비골근)

얕은층의 근육을 간략화한 도해: 뒤모습

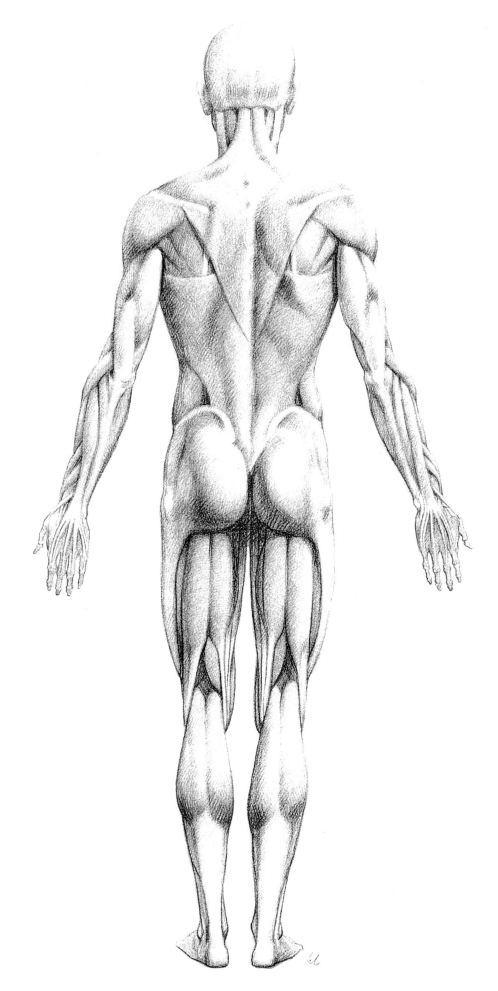

얕은층의 근육: 뒤모습

누드에서
뼈대와 근육의 기준점

여러 부위의 표면에서 뼈와 근육의 기준이 되는 지점을 쉽게 찾아낼 수 있다. 이런 지표가 되는 부분은 실제 모델을 보고 인체를 그리거나 스케치하거나 조각을 만드는 예술가들에게 유용하다. 특히 뼈대에서 이 지표들은 전체와 각 부위에서 몸의 비례를 계산하거나 검증할 때 도움이 된다. 언제나 같은 위치에 있고 모델의 자세나 체격이 달라져도 변하지 않기 때문이다.

이런 뼈대 지표는 피부밑층에 자리하고 있으며, 언제나 팽팽하고 얇은 피부 위로 튀어나와 있다. 따라서 이것들은 살집이 있든 없든, 남자든 여자든 눈으로 보거나 만져서 확인할 수 있다(67쪽 참조).

근육 지표는 뼈대 지표보다 훨씬 다양하고, 근육이 발달하지 않았거나 지방이 많은 사람은 찾아내기가 어렵다. 하지만 살아 있는 사람의 근육(배곧은근, 어깨세모근, 등세모근, 넙다리네갈래근 등)을 찾아내면 여러 부위의 부피와 비례를 규정하는 데 도움이 된다.

피부 지표(젖꼭지, 귓불, 코끝 등)는 뼈대와 근육 지표에 비해 변동이 많고, 또 사람마다 변화의 범위가 훨씬 넓다.

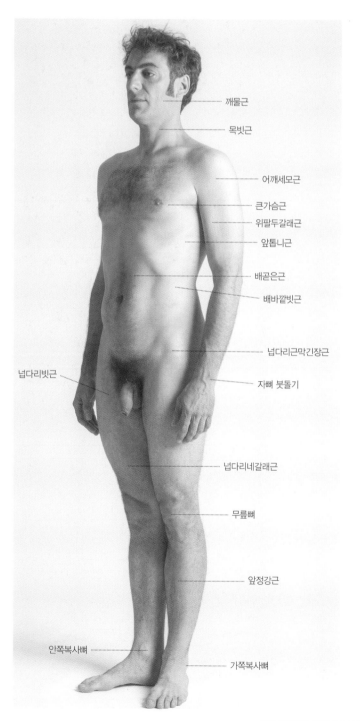
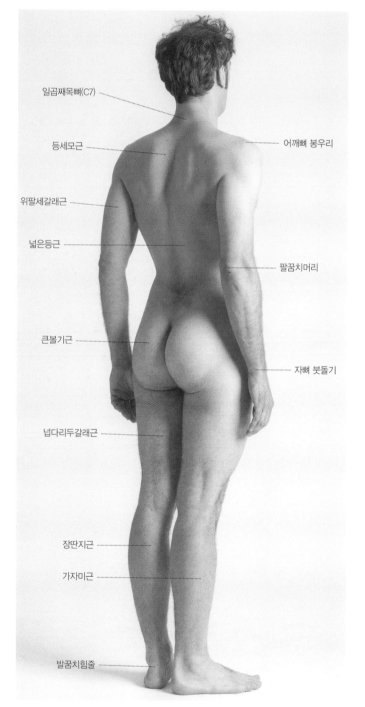

몸의 표면에서 확인되거나 보이는 뼈대와 근육의 기준점

자뼈 붓돌기

팔꿈치머리

등세모근

어깨세모근

위팔세갈래근

위팔세갈래근

위팔두갈래근

큰가슴근

위팔노근

앞톱니근

노쪽손목폄근

백색선

노뼈 붓돌기

배바깥빗근

엉덩뼈능선

배곧은근

넙다리근막긴장근

넙다리빗근

넙다리근막

두덩정강근

모음근

넙다리네갈래근

안쪽넓은근

무릎뼈

정강뼈거친면

장딴지근 안쪽갈래

장딴지근 가쪽갈래

앞정강근

가자미근

가쪽복사뼈

안쪽복사뼈

앞 정강뼈 힘줄

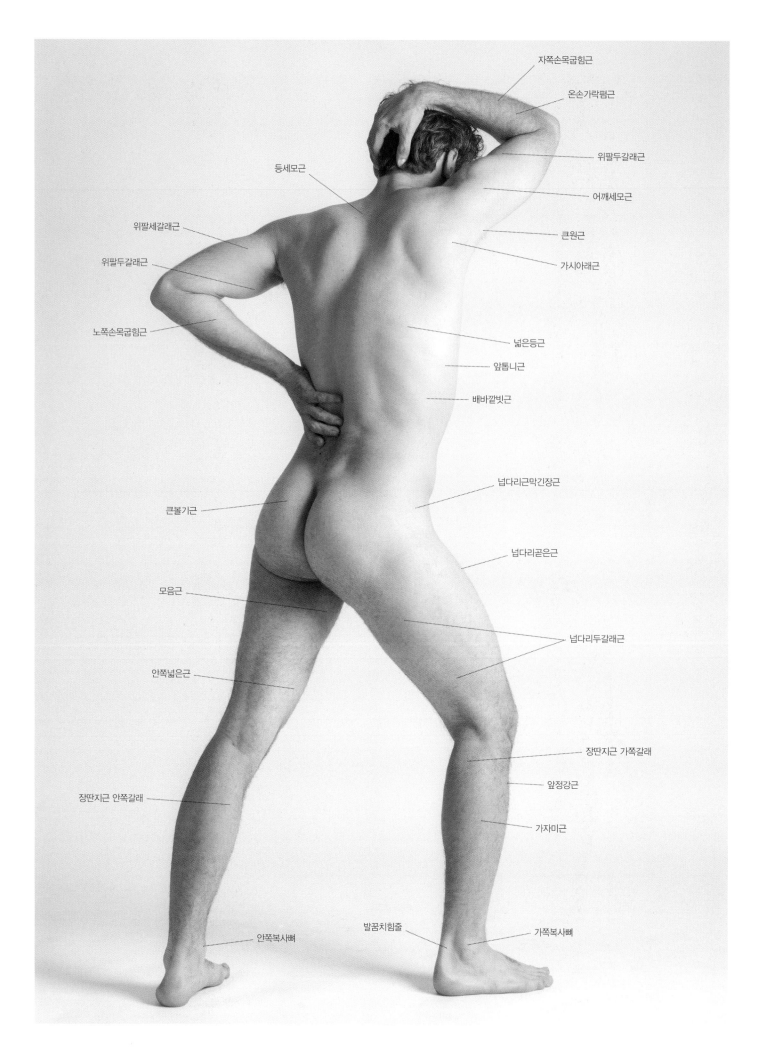

자쪽손목굽힘근

온손가락폄근

위팔두갈래근

어깨세모근

큰원근

가시아래근

등세모근

위팔세갈래근

위팔두갈래근

노쪽손목굽힘근

넓은등근

앞톱니근

배바깥빗근

넙다리근막긴장근

넙다리곧은근

큰볼기근

모음근

넙다리두갈래근

안쪽넓은근

장딴지근 가쪽갈래

앞정강근

가자미근

장딴지근 안쪽갈래

안쪽복사뼈

발꿈치힘줄

가쪽복사뼈

지표가 되는 주요 피부밑 뼈대

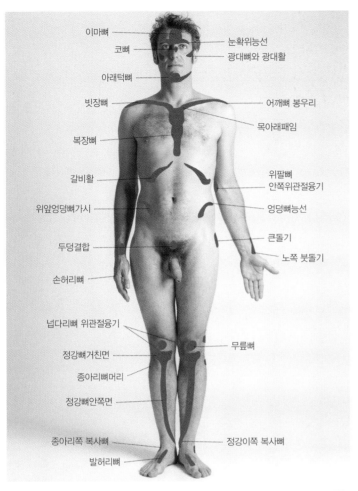

이마뼈
코뼈
아래턱뼈
빗장뼈
복장뼈
갈비활
위앞엉덩뼈가시
두덩결합
손허리뼈
넙다리뼈 위관절융기
정강뼈거친면
종아리뼈머리
정강뼈안쪽면
종아리쪽 복사뼈
발허리뼈

눈확위능선
광대뼈와 광대활
어깨뼈 봉우리
목아래패임
위팔뼈 안쪽위관절융기
엉덩뼈능선
큰돌기
노쪽 붓돌기
무릎뼈
정강이쪽 복사뼈

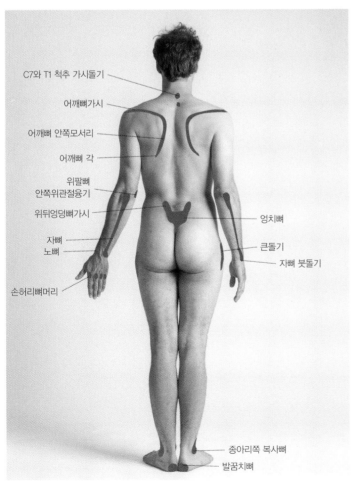

C7와 T1 척추 가시돌기
어깨뼈가시
어깨뼈 안쪽모서리
어깨뼈 각
위팔뼈 안쪽위관절융기
위뒤엉덩뼈가시
자뼈
노뼈
손허리뼈머리

엉치뼈
큰돌기
자뼈 붓돌기

종아리쪽 복사뼈
발꿈치뼈

외피 계통

외피 계통은 인체를 덮어 외부 환경으로부터 인체를 보호하는 피부와 피부에 연결된 구조로 구성된다. 이 주제는 구상미술가에게 매우 흥미롭고 유용하다. 미술가들은 먼저 살아 있는 모델의 인체 표면을 관찰하고 그것을 지탱하고 바깥 형태를 좌우하는 뼈대와 근육 구조를 살펴 표현하기 때문이다.

피부는 인체 표면 전체를 덮은 복합 막으로서, 자연개구부와 관련해서 호흡 계통, 소화 계통, 비뇨생식기의 점막으로 이어진다. 피부는 표피층과 진피층, 피부밑층(피하층)이라는 세 층이 포개져 있다. 표피층은 인체의 맨 바깥쪽 표면을 덮는 상피조직으로 다섯 개 층으로 나뉘는데 첫째 층과 마지막 층은 특별한 속성을 갖는다.

- **바닥층**: 표피층 중 가장 안쪽에 위치하고 진피층과 잇닿아 있다. 오돌토돌한 바닥세포에 의해 진피층에 강력하게 붙어 있다. 바닥층은 새로운 세포를 만드는 기능을 하기 때문에 피부세포 간의 균형을 유지하는 데 필수적이다. 피부세포는 자연스럽게 제거되고 새로운 세포로 대체된다. 또한 이 층에서 피부색을 결정하는 멜라닌 색소가 생성되고, 유전과 태양광 노출에 따라 피부에 특유의 색을 부여한다. 그리고 태양광선으로부터 인체를 보호하는 역할을 한다.
- **가시층, 과립층, 투명층**: 둘째 층부터 넷째 층을 이루는 층들로, 여기에서 각질화가 본격적으로 일어난다(각질화는 표피층의 전형적인 특징이다). 각질화 과정에 따라 세포는 점점 편평해지고 피부 소기관, 특히 세포핵이 소실된다.
- **각질층**: 표피층의 가장 바깥쪽에 위치한다. 이 층은 핵을 잃어버린 후에 더 이상 복제를 할 수 없는 세포로 이루어지며, 단지 납작하고 불침투성을 가진 덮개가 된다(머리카락과 손톱 발톱을 이루는 케라틴의 도움을 받음). 각질층은 체액의 손실을 막는 방어막을 제공한다. 여기서 세포는 각질화에 의해 끊임없이 탈락되고 다른 세포로 대체되고, 보호층을 통합해 제구실을 하게 한다.

진피층은 표피층 안쪽에 있다. 조직이 치밀하고, 황백색을 띠며, 두께가 다양하고, 섬유가 풍부하다. 또한 혈관의 시점이 되고, 신경종말과 샘이 자리한다. 진피층 속 콜라겐 섬유는 피부의 탄력과 탄성을 결정한다.

피부밑층은 결합조직과 지방세포로 구성된다. 이 층은 지방조직이 포함된 피부의 가장 깊은 층으로(피부밑지방층을 이룸), 그 밑에 위치한 조직들을 위해 열을 차단하고 기계적 부하를 막아주는 기능을 한다. 또한 피부가 근막 면과 떨어지면 주름 같은 변화를 일으킨다. 피부밑층의 지방층은 두께가 다양해서 어떤 부위는 없고 다른 부위는 풍부할 수도 있다. 예술가는 해부학 테이블 위 시신이나 조각 누드에서 유사성을 찾거나, 모델에게서 얕은 근육 구조를 확인할 때 이 사실을 기억해야 한다. 어쩌면 시신을 그리거나 해부학 테이블 실습에 참여한 (혹은 이 점을 고려하지 않는) 예술가는 대개 기초적인 실수와 오류에 빠질 수 있다. 해부학 근육 그림에서는 지방층과 피부를 빼고 재현하는 경우가 많은데, 이것이 개별 부위의 부피를 훨씬 작아 보이게 한다. 하지만 구상미술가는 해부학 구조를 이해해야 하고, 자신이 본 것을 미학적으로 해석하고 재창조해야 한다. 따라서 이 지방층에 대해 시신(변형이 분명하고 꺼진 부위가 있음)이 아니라 인체 부위의 가로 단면을 시각화한 자료를 참조하는 것이 바람직하다. 컴퓨터 단층 촬영이나 다른 방사선 기술로 얻은 이미지를 활용할 수 있다.

피부는 인체에서 복합적이고 다양한 기술적·화학적 기능을 수행한다. 피부는 미생물의 침투를 막는 보호막 역할을 하고, 환경과 체액과 열의 교류를 조절하고, 감각 자극을 받아들이고, 태양 복사열을 화학적으로 변화시키고, 감정 상태를 드러낸다. 여기에 예술가에게 도움이 될 수 있는 정보 몇 가지를 더하겠다. 보통 체격을 가진 성인의 피부 전체 면적은 2.5m²이고, (피부밑층을 포함한) 무게는 대략 16kg에 달한다. 피부는 굽힘 면에 비해 폄 면이 더 두껍다. 또한 여성에 비해 남성이 더 두껍고, 지방층은 여성이 더 발달되어 있다. 피부의 두께는 0.5~5mm로 개별 부위에 따라 달라진다. 눈꺼풀과 얼굴, 가슴, 아래팔 앞면 등의 피부는 얇다. 손바닥과 몸통 뒤면의 피부는 중간 두께이고, 발바닥의 피부가 가장 두껍다. 마찰이나 기계적 부하가 지속되는 부위의 피부는 두꺼워진다. 또한 피부밑층은 포함된 지방조직의 양에 따라 두께가 다양하다. 볼기, 배, 젖샘 부위에서는 지방층이 두드러진다. 더 깊은 면에 붙은 피부를 고려하면, 피부밑층에는 지방층이 없거나 얇고 따라서 두께는 제한된다. 여성과 남성의 몸은 지방층이 분포된 부위가 다른데, 이는 호르몬과 관련 있다고 잘 알려져 있다. 남성은 배부위에 지방이 축적되고, 여성은 넓적다리부위, 볼기부위, 가슴부위에 지방이 쌓이는 경향이 있다. 피부는 기계적 작용에 저항하는 막으로, 탄력이 있다. 따라서 당김이나 압력에 의해 변형되더라도 점차 회복되고 원래의 형태로 돌아간다. 탄력은 나이가 들수록 떨어지고, 나이가 들수록 원래 형태로 돌아가는 시간이 매우 느려진다.

피부는 피부밑층과 기관을 감싼 얕은근막과 깊은근막 등의 결합조직층과 단단하게 붙어 있다. 하지만 피부 일부가 아래의 결합조직층과 떨어지면 움직이면서 주름처럼 올라올 수도 있다. 이런 움직임의 정도는 신체 부위에 따라 다르고, 일부에서는 지극히 제한된다. 이를테면 정강뼈 앞, 엉치뼈의 뒤면, 어깨뼈 봉우리, 엉덩뼈능선, 머리뼈, 손바닥, 발바닥이 해당된다. 예술가들은 특히 피부의 톤과 표면 형태에 관심을 보인다.

피부는 유분기가 있는 얇은 층이 전면에 퍼져 있으므로 약간 반짝거린다. 유분이 많은 곳(이마와 콧대)에서 빛은 대부분 반사되면서 투명한 지점을 만들기도 한다. 피부 표면은 오돌토돌한 요철이 털이 있는 부위 사이에 불규칙하게 형성되어 있으며, 손바닥처럼 털이 없는 부위는 약간의 평행 고랑과 세로 고랑(표피가 융기된 피부)이 있다. 피부 주름은 얕은 함몰부로 두께와 길이가 다양한 고랑인데 되돌리기가 거의 불가능하고, 반복되는 근육과 관절의 작용에 의해 특정 부위에서 형성된다. 일부 주름은 움직임에 의해 생기지만, 주름 대부분은 모든 사람한테 똑같은 부위에서 일관되게 발견된다. 일반적으로 주름은 근섬유와 관절의 움직임 방향을 따라서 가로로 배열된다. 곧 팔다리의 손바닥 발바닥에 주름이 나타나고(예를 들어 손가락 관절, 손바닥, 오금 오목, 팔꿈치, 발목 위), 반면 반대쪽 면으로 굽히는 동안 피부가 과다하게 늘어나면서 뚜렷한 주름이 형성된다.

마지막으로 노화로 피부의 탄력이 떨어지고 지방층이 줄어들고 기동성이 감소하고 근육의 부피가 작아지면서 주름을 만든다. 얼굴의 주름

(이마주름과 표정 라인)은 손등, 팔꿈치, 무릎관절의 주름과 마찬가지로 노화의 전형적인 징후이다.

피부색은 여러 요인에 의해 결정된다. 먼저, 피부에 포함된 색소(멜라닌)의 양이 있다. 진한 피부는 밝은색 피부보다 멜라닌 색소의 양이 많다. 하지만 같은 유럽인이라도 북유럽 사람들과 지중해 사람들은 피부색이 다르다. 태양광 노출 정도, 기후, 유전적 요인, 체형에 따라 피부색이 달라진다. 하지만 같은 사람이라도 다른 부위보다 멜라닌 색소가 많은 피부 부위가 있다. 예를 들어 젖꼭지와 젖꽃판, 바깥생식기관, 얼굴, 손등은 더 진한 색을 띤다. 한편 손바닥과 발바닥 피부는 색소가 거의 없고, 이것은 모든 인종과 개인에게 공통적으로 나타난다. 색소의 양은 상아색부터 핑크색, 황금색, 짙은 갈색, 검정에 가까운 색까지 다양한 피부색을 부여한다. 각질층이 발달해 피부가 두꺼우면 빛을 더 많이 반사하면서 피부는 노란색을 띠게 된다.

두 번째 요인은 피부에 흡수되고 반사되는 빛과 관련된다. 이것은 표면을 오돌토돌하게 만들 뿐 아니라 불투명한 굴절 재료로서 정맥과 동맥 혈관의 붉은색에 영향을 미친다. 흔히 피부밑층에 자리한 정맥은 푸른색 띠처럼 보인다.

가장 특수한 요인인 세 번째 요인은 모세혈관 그물에 포함된 혈액의 색과 피부의 두께이다. 정상적인 상태의 혈관과 중간 두께의 피부에서는 모세혈관이 쉽게 보이지 않으므로 피부색은 색소에 의해 정해진다. 하지만 피부가 얇은 곳(예를 들어 입술 가장자리 주위와 광대뼈 위, 손가락 끝과 콧마루)에서는 모세혈관의 색이 더 뚜렷하고 피부는 붉은 기를 띤다. 이것은 감정 상태와 외부 환경의 온도에 의해 강조되거나 약화되기 때문이다.

피부에 대한 연구는 관련 구조, 곧 털의 성장을 조절하는 피부세포 안의 세포소기관, 기름샘과 땀샘, 손톱과 발톱 등을 알아야 완전해질 수 있다. 여기서는 몇 가지 일반적인 내용만 설명하지만, 머리카락과 얼굴털, 손톱과 발톱을 확인하는 것은, 그리고 이 기관이 위치한 부위를 다루는 것은 바깥 형태의 관점에서 예술가의 관심을 끈다.

털은 각질로 이루어진 실 모양의 구조체로 지름과 길이가 다양하다. 털은 유연하고 탄성이 있고 재생이 가능하다. 털 기관에는 털주머니(모낭), 털세움근, 털기름샘이 포함된다. 털주머니는 진피층이나 피부밑층에 자리하고 피부 표면과 비스듬한 경사를 이룬다. 털주머니는 털을 만들고 자라게 하는 복합 구조이다. 털세움근은 털뿌리에 붙어 있는 작은 민무늬 근섬유 다발로, 바로 옆에 있는 털주머니와 둔각을 이룬다. 털세움근은 외부의 감각 자극이나 기온에 대한 반사작용으로 수축하면서 털을 세운다. 이때 털은 열이 빠져나가지 않도록 피부를 동그랗게 올라가게 한다. 이런 현상을 '닭살'이라고 부른다. 털기름샘은 피지를 분비해서 털과 주변의 피부를 보호한다.

몇몇 부위에서 털기름샘은 털주머니 부근에서 떨어져 피부 면에 나타난다. 몸의 표면 대부분에는 털이 나 있지만 발바닥, 손바닥, 손가락 끝마디의 손등 면, 여성 생식기의 안쪽면에는 털이 없다. 때때로 털은 가는 솜털의 형태를 한다. 사춘기 동안 나타나는 가장 거친 털의 유형은 몸의 한 부위에 집중되고, 그것의 크기와 위치는 호르몬 활동과 관련해 사람마다 다르다. 여성에게 털은 주로 두피, 바깥생식기, 겨드랑 부위에서 발달한다. 남성은 앞에서 말한 부위에 더해 아래팔과 손등, 가슴과 때로는 등, 다리와 회음부에서 성긴 털이 자란다. 남성은 또한 얼굴에 털이 밀집되어 턱수염과 콧수염을 이룬다.

털의 색깔은 빛의 흡수와 반사에 의해 결정되는데, 이는 색소의 양과 관련이 있다. 예를 들어, 색소가 많고 광선의 많은 부분을 흡수하면 머리카락은 짙은 색으로 보인다. 건조하고 깨끗한 머리는 기름기가 약간 있는 머리카락에 비해 미세 표면이 불규칙하므로 더 밝은색으로 보인다. 회색이나 흰색 머리카락은 색소가 부족하거나 없고, 털줄기를 이루는 요소 사이에 미세한 공기방울이 있을 때 생긴다. 피부 전체에는 땀샘이 퍼져 있다. 땀샘은 유형이 다르지만 공통적으로 땀을 배출하는 역할을 한다. 땀은 쉽게 증발하는 체액으로, 변화무쌍한 외부 조건(어느 정도 한계가 있음)에도 내부의 체온을 항상 일정하게 유지해준다. 예술가는 땀이 피부 위에 얇게 덮여 있을 때의 모습을 알아두면 유용하다. 땀은 감정 자극을 받고 육체노동을 할 때도 배출되는데 이때 피부는 반짝거리고 빛을 반사한다. 마지막으로 얇은 모세혈관과 정맥의 복잡한 그물은 진피층과 피부밑층에서 일어나고, 압력·접촉·열·고통 같은 감각은 신경 수용체들(말단 감각기관들)의 작용으로 인지하게 된다.

얕은정맥

정맥은 말단부의 모세혈관계에서 혈액을 모아서 동맥계로 보내고, 혈액을 심장으로 보내는 역할을 하는 혈관이다. 동맥과 일부 정맥은 깊숙이 위치하는 반면, 빽빽하게 연결된 다양한 크기의 정맥은 피부밑층으로 흐른다. 이 혈관은 감정과 신체 운동처럼 개인적이고 생리학적 요소에 영향을 받기 쉽다. 이 요소들은 몸의 바깥 형태 일부에 영향을 끼치고, 때때로 띠 같은 모양으로 융기하거나 푸른색으로 피부밑 경로를 드러낸다. 밝고 얇은 피부를 가진 사람은 얕은정맥이 눈에 더 잘 띈다.

• 머리의 피부밑정맥

이마, 관자, 눈꺼풀, 아래턱 밑면 등 피부가 얇은 부위의 피부밑에서 볼 수 있다.

• 목의 피부밑정맥

주로 앞가쪽면에서 볼 수 있다. 바깥쪽 경정맥은 아래턱 모서리 뒤에서 보이기 시작해 세로로 흘러 목빗근을 가로지르고 빗장위오목 안으로 들어간다. 눈에 잘 보이지 않는 중간정맥은 안쪽의 목뿔위 부위에서 목아래패임으로 흐른다.

• 가슴과 배의 피부밑정맥

몸통의 얕은정맥얼기는 등에서는 보이지 않고 가슴과 배에서만 보이는데, 대부분 선명하지 않다. 가슴배벽정맥은 가슴의 가쪽벽, 갈비활 바로 아래에서 나타나고, 세로로 겨드랑 안으로 흐르고, 갈비뼈를 가로지른다. 얕은배벽정맥은 배꼽 둘레의 정맥에서 시작되어 세로로 사타구니 쪽(넙다리정맥)으로 흐르고, 배곧은근막 위를 지나간다. 마른 사람이나 운동선수들의 배부위와 가슴부위의 피부에서 볼 수 있는데, 특히 여성은 수유하는 동안 가슴과 젖꼭지 둘레에서 얕은정맥얼기를 볼 수 있다.

• 팔의 피부밑정맥

팔의 얕은정맥그물은 위팔과 아래팔의 앞면, 손등에서 가장 눈에 잘 띈다. 이 정맥들은 사람마다 위치가 다르고, 몸의 옆쪽을 따라 팔을 늘어뜨리면 매우 도드라질 수 있다. 한편 팔을 올리면 중력의 영향을 받아 혈액이 흐르면서 대부분 사라진다. 손등의 정맥(손등 쪽 손가락과 손허리)은 서로 연결되어 두 팔의 가장 큰 정맥 안으로 흘러간다. 노쪽피부정맥은 엄지 뿌리 부근의 손등에서 시작되어 가쪽 손목으로 가서, 가쪽 가장자리와 함께 긴 팔의 앞면을 따라 흐르고, 삼각근과 가슴근 사이의 고랑으로 들어간다. 자쪽피부정맥은 손등에서 시작해 아래팔의 자쪽모서리를 따라 흐르고, 아래팔의 앞면에서 합류하는 여러 다른 정맥들을 모은다. 팔에서 다음 부분은 위팔두갈래근의 일부를 따라 안쪽으로 흐르고 깊은 혈관계 쪽으로 밀고 나간다. 노쪽피부정맥과 자쪽피부정맥은 비스듬한 방향에서 아래팔중간정맥이 만든 팔꿈치 주름에서 합쳐진다.

• 다리의 피부밑정맥

다리에서 얕은정맥그물은 특히 발등, 종아리의 안쪽면과 뒤면, 무릎, 넙

적다리의 앞 안쪽면에서 보인다. 발등의 정맥얼기는 발허리뼈머리의 정맥활 안으로 흐르는 작은 등쪽발가락정맥과 함께 시작하고, 안쪽모서리정맥과 가쪽모서리정맥으로 이어진다. 복사뼈 뒤로 흐르는 이 정맥은 각기 큰두렁정맥과 작은두렁정맥이 일어나는 곳이 된다. 큰두렁정맥은 사타구니까지 다리의 안쪽면을 따라 흐르고, 여러 지류를 모은다. 작은두렁정맥은 대부분 가쪽복사뼈에서 다리오금까지 종아리의 뒤면을 따라 흐르지만 종아리 아래 절반에서만 잘 보이며, 또한 여러 다른 정맥 가지들을 모은다. 한편 위부분은 두 장딴지근 사이의 고랑 안으로 흐르고 연결된 근막에 덮여 있다.

피부밑 지방조직

지방(지방조직)은 다양한 두께로 몸 전체에 분포되어 있고, 피부의 깊은 층(진피층)과 근육 전체를 감싸는 섬유질 근막 사이인 피부밑층에 놓인다. 이것은 다른 범위로 인체의 겉모습에 영향을 끼치는데 대부분 나이, 영양 상태, 건강 상태뿐 아니라 성별과 민족에 따라 다르다.

72쪽 도해는 남성과 여성의 몸에서 피부밑 지방조직의 주요 분포지를 보여준다. 인체의 표면 형태에서 지방조직은 대부분 선명하게 드러난다.

주요 피부밑정맥의 경로

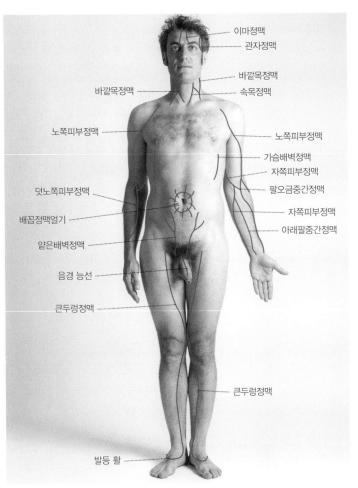

이마정맥
관자정맥
바깥목정맥
바깥목정맥
속목정맥
노쪽피부정맥
노쪽피부정맥
가슴배벽정맥
자쪽피부정맥
덧노쪽피부정맥
팔오금중간정맥
배꼽정맥얼기
자쪽피부정맥
얕은배벽정맥
아래팔중간정맥
음경 능선
큰두렁정맥
큰두렁정맥
발등 활

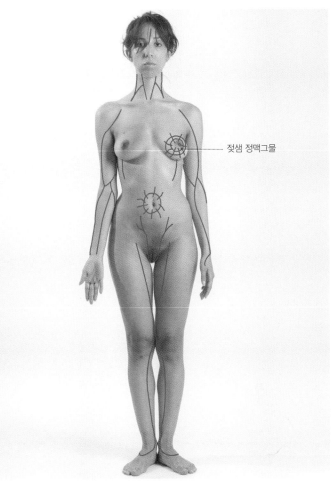

젖샘 정맥그물

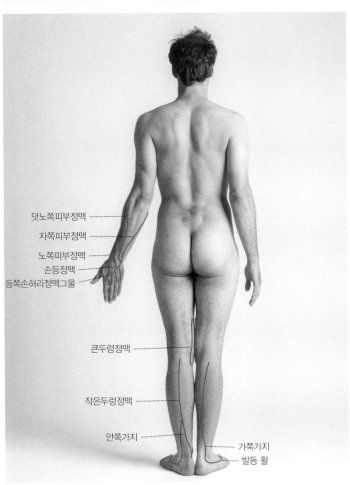

덧노쪽피부정맥
자쪽피부정맥
노쪽피부정맥
손등정맥
등쪽손허리정맥그물
큰두렁정맥
작은두렁정맥
안쪽가지
가쪽가지
발등 활

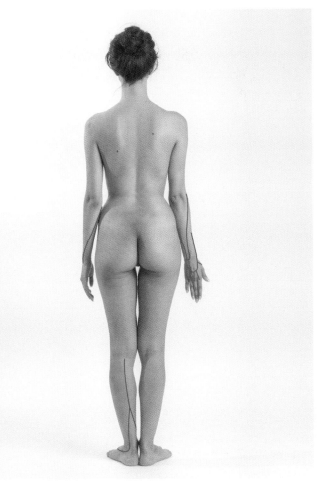

피부밑 지방조직의 주요 분포지

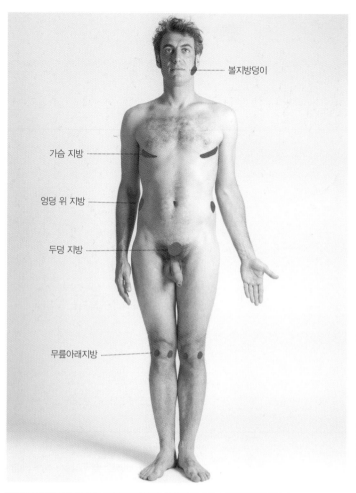

볼지방덩이

가슴 지방

엉덩 위 지방

두덩 지방

무릎아래지방

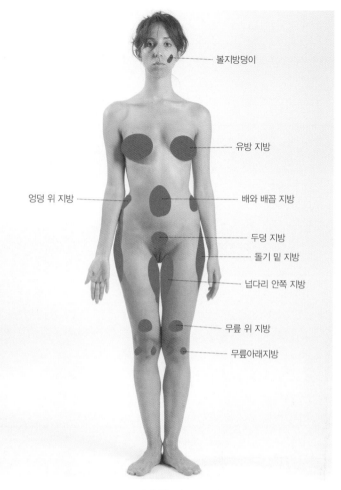

볼지방덩이

유방 지방

엉덩 위 지방

배와 배꼽 지방

두덩 지방

돌기 밑 지방

넙다리 안쪽 지방

무릎 위 지방

무릎아래지방

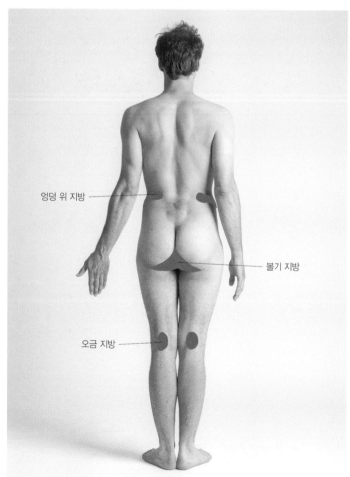

엉덩 위 지방

볼기 지방

오금 지방

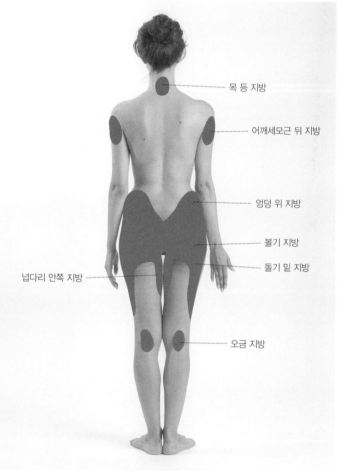

목 등 지방

어깨세모근 뒤 지방

엉덩 위 지방

볼기 지방

돌기 밑 지방

넙다리 안쪽 지방

오금 지방

운동 계통(근육 뼈대 계통)의 표면해부학

┃ 머리말

미시적 차원에서 보면 인체를 이루는 가장 기본이 되는 단위는 세포로, 구조와 기능이 같은 세포들이 모여서 조직을 형성한다. 단세포 유기체인 원생동물은 동물 위계의 맨 아래에 위치하면서 생존에 호의적인 환경에서 생존과 번식을 위해 활동한다. 다세포 유기체인 후생동물을 구성하는 세포는 그 수가 가변적이다. 여러 작업들에 맞춰 세포들이 합쳐지면서 특화된 그룹을 이루기 때문이다. 이렇게 하면 처한 환경에서 더잘, 그리고 오랫동안 생명을 유지할 수 있다.

각 세포는 자신의 생존을 위한 기본 활동(물질대사, 성장, 번식 등)과 더불어 유기체 전체를 위한 특수한 기능(분비, 흡수, 수축 등)을 담당한다. 세포가 분화하고 집합하는 과정은 특정한 곳에서 일어난다. 이 과정을 통해 세포는 다른 기능을 지닌 세포 복합체, 조직, 경로를 구성하고, (혈액과 림프 등) 순환하는 체액을 통해 연결된다.

하나의 조직은 다른 조직들의 협력 없이는 기능을 완수할 수 없으므로, 다른 특성을 가진 조직들이 한데 모여서 장기(내장)를 형성한다. 즉 장기는 동일한 기능을 하도록 설계된, 여러 조직들이 모인 별개의 집단이다(눈, 폐, 신장 등). 복합적인 유기체는 장기들 또한 합쳐져 기관(소화기관, 호흡기관, 운동기관 등)을 구성하고 기능을 완수한다. 기관을 이룬 장기무리는 상피조직, 결합조직, 근육조직, 신경조직(34쪽 참조) 중 어느 조직이 우세하느냐에 따라 그 구조를 따라 계통을 이룬다(근육계통, 신경계통 등). 기관과 계통은 다음처럼 두 가지 기능에 따라 분류한다.

- **관계 기능**: 외부 환경과 관계를 유지하는 계통
- **자율 기능**: 유기체의 내부 환경을 조절해서 생명을 유지하고 생식하는 계통

피부기관과 내분비기관은 이 두 기능 무리의 중간에 자리 잡고 있다. 아래 개요는 인체 구조에서 전체 조직을 압축해서 보여준다.

- **관계 계통**
- 신경: 주요 기관, 말초 기관, 감각 기관
- 운동: 골격 기관, 근육 기관, 관절 기관
- **외피 계통**
- **내분비계통**: 내분비, 외분비
- **자율신경계통**
- 영양: 소화, 호흡, 순환, 소변 생성
- 생식: 남성생식기, 여성생식기

예술해부학은 전통적으로 운동기관과 외피 계통이라는 한정된 영역에 집중했다. 이 책도 다른 기관들에 대해서는 자세히 설명하지 않을 것이다. 인체의 기관을 전반적으로 이해하려면 생물학과 의학에 대한 심도 깊은 공부가 필수적이기 때문이다. 그렇다고 예술가가 이것을 알 필요가 없다는 뜻은 아니다. 적어도 여러 계통이 개별적으로 작동하지 않고 서로 도움을 주고받아야 유기체가 제대로 유지된다는 사실을 헤아려야 한다. 예술에서 해부학을 다루는 목적은 인체를 다양한 차원에서 인식하고 이해하고 해석하는 데 필요한 경험을 얻기 위함이다. 예술가는 인체가 어떻게 이런 모습을 갖게 됐는지 이해하는 차원에서 형태학을 받아들여야 한다. 전통적인 해부학적 형태를 탐구에 그치지 않고

(바깥 형태와 작용에 영향을 끼친다면) 동역학, 생리학, 유형학에도 관심을 가져야 한다. 때로는 병리학에도 관심을 가져야 할 수 있다. 이렇듯 예술가는 인체해부학을 다룬 책을 읽음으로써 문화적으로 심화되고 창조적인 자극을 받을 수 있다(오늘날에는 구조적 가변성, 생리학, 병리학과 이른바 표면해부학 관련 개념을 엄격히 기술하고 기능적 개념을 통합하는 경향이 있다).

그럼에도 우리의 몸을 덮는 겉면부터 시작해 안쪽으로 들어가면서 주요 구조를 짚어가는 방식이 도움이 된다. 여기서는 68쪽에서 설명한 외피 계통을 이루는 일련의 층을 정리한다.

- **피부**
- 표피층(상피, 바닥막)
- 진피층(결합조직, 탄력섬유, 모세혈관 등)
- **피부밑층**
- 원형층(피부밑지방층): 결합조직, 지방질
- 피부밑 얕은근막: 얇은 결합 근막, 얼굴에 없음: 얼굴 표정근육
- 층판층: 구조가 다른 결합조직과 지방질에서 원형층까지, 정맥
- 얕은층(깊은층): 근육층을 싸고 지탱하는 일련의 얇은 결합조직

뼈와 관절, 골격 근육(44쪽 참조)으로 구성된 운동기관은 주로 운동 기능을 수행한다. 하지만 몸통 부위에서 커다란 몸안(체강)과 그 안에 담긴 내장들과 인접하므로 보호하는 기능도 맡는다.

뼈대, 근육, 관절 계통을 탐구하다 보면 다양한 생의 단계에서 유기체의 성장과 발전을 결정하는 생물학적·환경적 메커니즘을 알게 된다. (발육학에서 연구하는) 진화는 중요한 형태 변화(성장기와 노화기 둘 다에서 나타남)를 포함한다. 이는 예술로 재현할 때 상당히 흥미로운 측면이므로 운동기관에 한정해 태어난 이후에 대해 간략히 설명하겠다.

- **성장**

신체 성장은 키(똑바로 섰을 때 몸의 길이), 무게, 부피 따위의 변화를 뜻한다. 사람들은 보통 다음의 특징이 나타나는 단계를 거쳐 성장한다.

- **신생아기**(생후 15일간)

태어난 직후의 신생아는 대략 키가 50cm이고, 남자아기가 여자아기보다 약간 크고, 몸무게는 3.5kg 정도이다. 신생아의 신체 비례는 성인과 다르다. 머리는 키의 약 4분의 1에 해당할 만큼 길고 크다. 또 몸통이 팔다리보다 길고, 배가 가슴보다 크고, 팔이 다리보다 길다. 뼈대의 일부는 아직 연골로 이루어져 있다.

- **영아기**(생후 16일부터 1세까지)

이 시기가 끝날 즈음 아기의 몸무게는 대략 10kg, 키는 76cm에 달한다. 보통 남자아기가 여자아기보다 약간 더 크다. 몸집은 동그란 형태이고, 여전히 머리와 몸통이 크고 팔다리는 짧고 둥글고 근육은 전혀 드러나지 않는다. 가슴은 원통형이지만 넓은 편이고 뚜렷한 경계 없이 배로 이어진다. 이 시기의 초반에 척추가 한 차례 굽어지면서 앞쪽으로 오목한 형태를 한다. 생후 12개월이 가까워지면 목과 허리에 굴곡이 생기기 시작하고, 처음으로 머리를 똑바로 하고 발을 들어 올리려는 시도를 한다.

- **1차 체중 급증가기**(2세부터 3세까지)

키는 천천히 크는 반면 몸무게가 급격히 늘어난다. 또한 피부밑층에 지방조직이 점점 쌓인다. 특히 엉덩이와 넓적다리에 집중되지만 몸 전체에 골고루 쌓이면서 동글한 체형이 되고 팔다리 부위에 말랑한

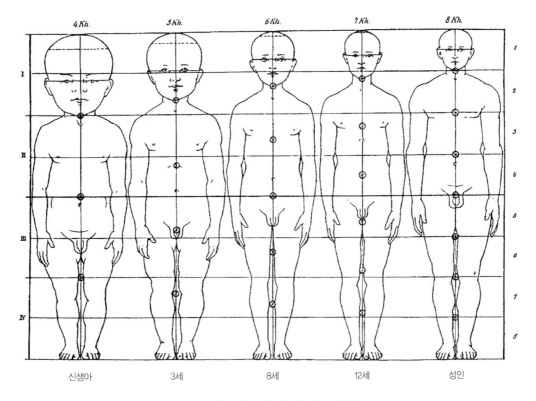

신체 성장을 나타낸 도해(카를 스트라츠, 1904년)

주름이 잡힌다.

- **1차 키 급성장기**(4세부터 7세까지)

 몸통이 길어지고 지방 비율이 상당히 줄어든다. 이 시기가 끝날 즈음 길고 가는 체형이 되는데, 키가 급격히 자라기 때문이다. 몸무게는 남자아이보다 여자아이가 더 많이 늘어난다.

- **2차 체중 급증가기**(8세부터 11세까지)

 몸무게가 늘고 주요 근육이 발달하기 시작한다. 호르몬의 영향으로 남성과 여성의 인체 형태가 달라지기 시작하고, 이후로 남성과 여성은 서로 다른 성장 단계에 접어든다. 보통은 여성의 성장이 더 일찍 일어난다.

- **2차 키 급성장기**(12세부터 13세까지)

 이 단계의 특징은 키가 크는 것이다. 특히 몸통에 비해서 팔다리(특히 다리)의 발달이 두드러진다. 뼈대는 빨리 자라는 반면, 근육량은 천천히 늘어난다. 여성은 골반이 커지고, 가슴이 발달하고, 엉덩이와 배, 넓적다리에 지방이 쌓인다.

- **사춘기**(대략 14세부터 18세까지)

 이 시기 동안 생물학적·심리학적으로 엄청난 변화가 일어나면서 남성과 여성의 인체는 한층 차이가 두드러진다. 여성은 키와 몸무게가 부쩍 늘고 골반이 넓어지고 근육이 발달한다. 또한 넓적다리와 위팔이 종아리와 아래팔보다 길어진 모습을 보인다. 남성은 고환이 자라고 음경이 길어진다. 또한 목젖이 나오고 얼굴에 털이 난다. 근육량이 늘어나는데, 특히 몸통 위부분에서 두드러진다. 뼈대는 넓적다리와 위팔에 비해 종아리와 아래팔 부위가 길어진다. 남성과 여성 둘 다 음부에 털이 자라면서 특정한 분포 패턴을 보인다.

- **후기 사춘기**(대략 20세까지)

 이 시기에는 키가 다 자라면서 뼈대 크기와 몸통과 다리가 정상적인

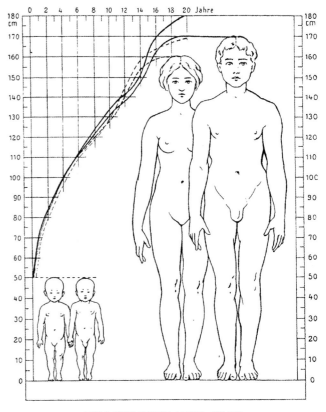

남성과 여성의 성장(카를 스트라츠, 1904년)

비례에 도달한다(38쪽 참조). 더불어 남성과 여성 인체의 형태적 특징이 더욱 뚜렷해진다. 남성과 여성의 키는 다리 길이의 차이로 인해 달라지는데, 보통 여성보다 남성의 다리가 더 길다.

- **성숙기**(대략 40세까지)

 부분적으로 지방조직이 축적되면서 몸무게가 늘어나고, 몸통 치수,

특히 가슴의 앞뒤 지름이 넓어진다. 키는 유지된다.

인간의 성장 단계를 탐구하면 공통적인 특징(발육의 법칙)을 발견할 수 있는데, 이를 통해 성장 과정을 이해할 수 있다. (1)키는 사춘기 직전 몇 달 동안 급격히 자라는 반면, 몸무게는 사춘기 이후에 급격히 늘어나는 경향을 보인다. (2)뼈는 사춘기 이전에 주로 성장하고, 근육은 사춘기 이후에 주로 성장한다. (3)뼈의 늘임과 확장 단계는 번갈아 나타나고 다양한 부위에서 동시에 일어나지 않는다. (4)몸통의 성장은 팔다리의 성장 단계와 번갈아 나타난다.

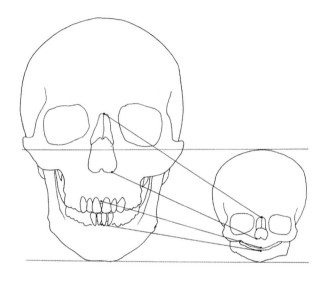

생후부터 성인기까지 얼굴 부위의 비율 발달

• 노화

인체의 노화 과정은 노년기 초기(50세부터 70세 사이)에 시작해서 죽기 전까지 계속되는데, 이는 유기체의 자연적인 소멸과 관련이 있다. 노화의 징후는 눈으로 관찰하기 쉽고 일반적으로 잘 알려져 있다. 여기서는 예술가가 흥미를 가질 만한 노화의 특징 몇 가지를 짚어본다.

- 40세 이후에는 키가 줄어드는데, 80세까지 대략 6cm가량 감소한다. 이 과정은 남성과 여성 모두에게 나타나고 주로 몸통에 영향을 끼친다. 척추사이원반의 길이가 줄어들면서 옆면을 포함한 척주의 곡선이 두드러지고, 어깨가 앞으로 굽는 경향을 보인다.
- 뼈대는 칼슘을 비롯한 미네랄이 손실되면서 가늘어지고 약해진다. 아래턱뼈는 크기가 작아지고, 더불어 치아가 손실되면서 얼굴 비율에도 변화가 생긴다.
- 관절은 관절을 이루는 조직이 퇴화되면서 가동성이 떨어진다.
- 유기체에 포함된 수분이 빠져나가면서 근육량은 줄어드는 반면, 지방층이 곳곳에 자리를 잡으며 두드러진다. 몸 전체의 털은 가늘어지고 회색으로 바뀌지만, 콧구멍과 귓속에 꺼칠한 털이 듬성하게 나는 경우가 있다.
- 피부는 탄력을 잃고 고랑과 주름이 곳곳에 생기는데 이는 회복이 불가능하다. 또한 피부는 오돌토돌해지고 얼룩덜룩한 색을 띨 수도 있다. 특히 얼굴과 손등은 멜라닌 색소가 침착되면서 반점이 생긴다. 피부밑정맥이 눈에 띄게 증가하는데, 다리와 손등에서 두드러진다.

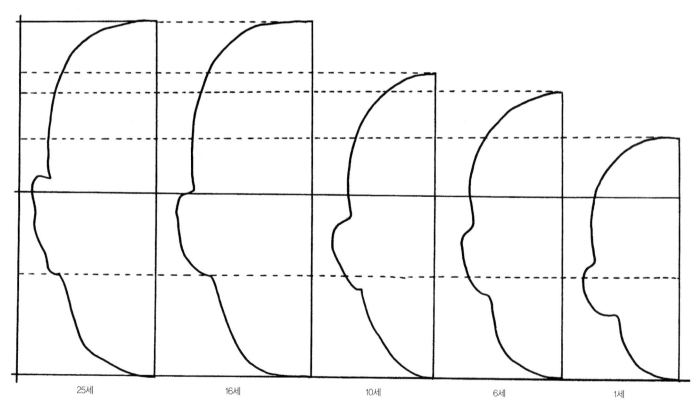

| 25세 | 16세 | 10세 | 6세 | 1세 |

머리 비례와 크기의 발달 비교

머리

THE HEAD

형태 분석법

머리는 척추 위 인체에서 가장 위에 자리한다. 머리는 전체적으로 타원형이고, 머리뼈와 얼굴로 구성된다. 머리의 가장 위부분을 차지하는 머리뼈는 타원 형태이고 앞뒤 방향으로 더 길다. 얼굴은 머리뼈 아래의 앞쪽에 자리하고, 마찬가지로 타원 형태이고 세로 방향으로 더 길다. 머리의 바깥 형태는 뼈대의 형태에 따라 달라진다(79쪽 참조). 바깥 형태에서는 이마도 얼굴에 포함되고, 그 가장자리는 귓바퀴까지의 앞머리와 옆머리의 헤어라인을 따라간다. 머리뼈는 강한 두피로 덮여 있다. 두피에는 귓바퀴부위까지 머리털이 심겨져 있는 반면, 이마부위의 피부는 매끄럽고 얇다. 얼굴의 위쪽은 머리카락 뿌리가, 아래쪽은 턱이, 옆면은 바깥귀가 경계를 이룬다. 얼굴의 뼈대는 여러 개의 피부밑 근육에 덮이고, 주요 감각기관을 포함하며 이마, 눈썹, 눈, 코, 입술, 바깥귀로 구분된다. 눈썹 일부는 눈확(눈구멍) 위 활의 형태와 대응된다. 눈은 두 개의 눈확 안에 담겨 있다. 피라미드 모양의 코는 얼굴 가운데 축에서 길게 튀어나와 있다. 입술은 입안(구강)의 위와 아래 가장자리와 일치한다. 바깥귀는 머리 양쪽에서 대칭을 이루고, 연골로 구성되고 오목한 형태이다.

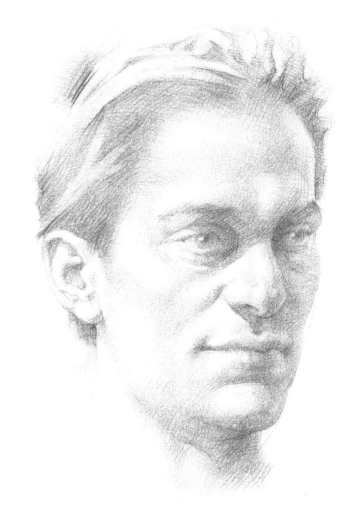

남성 머리의 바깥 형태 윤곽

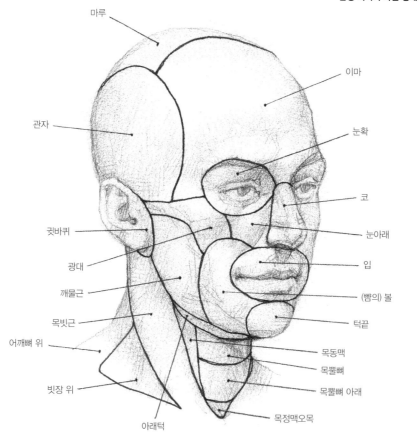

머리 주요 부위의 경계선

뼈대

• 전반적인 특징

가장 넓은 의미의 머리뼈는 머리와 몸통 위부분을 지탱하는 뼈대 구조로서 첫째등뼈를 통해 척주와 연결된다. 머리뼈는 여러 개의 뼈로 구성된다. 이 뼈들 대부분은 서로 견고하게 결합되어 있으며, 두개골을 나누는 두 부위의 경계를 이룬다. 곧 뇌머리뼈와 얼굴머리뼈다.

뇌머리뼈(머리덮개뼈 또는 뇌두개골)는 편평한 뼈들이 결합해 타원 형태의 공간을 만들고 뇌를 둘러싸고 보호하는 역할을 한다. 머리의 바깥쪽 근육 또한 머리뼈에 닿고, 척주와 목에서 시작된 근육들 덕분에 머리가 여러 방향으로 움직일 수 있다.

얼굴뼈(얼굴머리뼈)는 뇌머리뼈 앞쪽에 위치하고, 복잡한 모양의 뼈들로 구성된다. 이 뼈들은 시각과 청각, 촉각, 후각 등의 감각기관과 호흡기와 소화기의 시작 부위가 들어가는 여러 구멍의 경계가 되기도 한다. 얼굴뼈의 안쪽 근육은 얼굴 부위에 영향을 끼치는데, 이는 표정근육에 따라 구분된다. 또한 아래턱뼈는 깨물근이 닿으면서 머리뼈 중에서 유일하게 움직일 수 있다. 뇌머리뼈와 얼굴뼈는 뼈대와 기관의 기능, 발생학적 측면에서 차이를 보이지만, 수용과 보호라는 기능에 맞추어져 있다.

머리뼈를 바깥에서 확인할 때는 눈확가장자리를 지나 바깥귀까지 이어지는 선을 기준으로 한다. 개별 뼈를 익히기에 앞서 머리 뼈대의 전체 형태를 살펴보는 게 도움이 된다. 삽화를 통해 형태와 기능의 상관관계, 형태적 특징, 명칭, 비례를 알아보겠다.[1]

머리뼈의 발달 과정은 특히 복잡하고 오랜 과정을 거친다. 두 머리뼈가 모양과 기능의 상관관계로 인해 부피가 자라는 속도가 다르기 때문이다. 이를테면 생후 몇 개월은 뇌머리뼈가 얼굴뼈보다 빨리 자라지만, 18세까지는 얼굴뼈의 성장 속도가 더 빠르다. 신생아부터 첫돌이 막 지난 아기들은 머리뼈의 교차점에 숨구멍(섬유성 결합조직으로 이루어진 부분)이 남아 있다. 이 뼈들 사이의 나머지 부분이 봉합부를 이루는데, 여기에 관절이 형성되면서 머리뼈가 성장한다. 성장이 완료되면 결합조직은 뼈조직으로 바뀌고, 머리둥근천장 안에 자리 잡은 뼈들은 완벽히 융합된다(이 과정을 '뼈 붙음'이라고 부른다).

머리뼈는 성별과 인종, 나이에 따라 형태와 크기가 다르고, 피부와 근육층 밑에 자리하면서도 머리의 겉모습에 영향을 미치고 인상을 좌우한다. 예술가에게 머리뼈 구조는 아주 흥미로운 소재이다. 성인의 머리는 무게가 약 5kg에 달하고, 정지해 있거나 움직이는 몸에 막대한 영향을 미친다. 머리뼈는 다양한 방향에서 관찰할 수 있다. 이를테면 옆쪽, 앞쪽, 아래쪽, 위쪽, 뒤쪽에서 본 옆면, 앞면, 아래면, 위면, 뒤면이 있다. 인체해부학에서는 전통적으로 외부에서 개별 뼈의 위치를 찾아내기 쉽도록 똑바로 선 자세(표준 해부학자세)에서 머리뼈를 확인한다. 따라서 눈확 아래 경계와 바깥귀구멍 위 경계가 같은 수평면에 위치하고, 이 두 지

[1] 머리뼈의 구조는 아주 복잡하다. 머리뼈 안에 있는 기관 중 기능과 의학적 관점에서 중요한 뼈들은 설명하지 않을 것이다. 이 뼈들은 머리의 표면해부학에 영향을 끼치지 않으므로 예술적 재현과 관련이 없기 때문이다. 바깥 형태와 직접적으로 관련 있는 뼈들만 간략히 살펴본다.

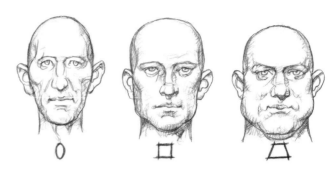

머리와 얼굴의 유형(타원형, 정사각형, 사다리꼴)은 뼈대 구조와 그것을 덮은 물렁 조직의 두께에 의해 정해진다.

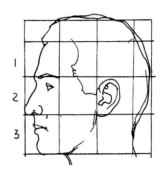
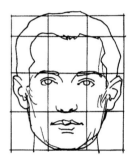

성인 남성의 머리 비례를 파악하는 데 유용한 그리드 도해

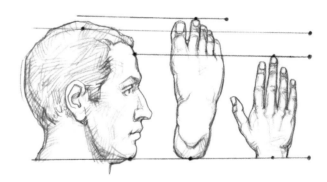

같은 성인의 머리 길이와 손발 길이를 비교한 그림

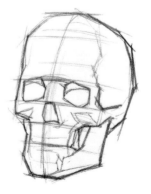

머리뼈 구조를 기하 도형으로 나타낸 드로잉

점을 이은 면을 프랑크푸르트 수평면(Frankfurt plane)[1]이라고 부른다.

한편 머리뼈의 안쪽면은 뇌를 꺼내야 형태를 제대로 확인할 수 있다. 톱이나 수술용 메스를 이용해 뇌머리뼈의 밑면에서 머리둥근천장을 떼어내고, 눈확 위 활과 뒤통수뼈융기 바로 위를 지나는 가로면을 따라 절개한다.

머리의 부피를 원근법으로 나타낸 도해. 눈썹, 코, 입술 높이에 선을 표시해서 다양한 위치와 방향에 따라 달라지는 비례를 보여준다.

뼈 표면과 그것을 덮은 조직의 비율을 나타낸 도해. 가로선은 프랑크푸르트 수평면과 나란한 선이다. 프랑크푸르트 수평면은 눈확 아래 경계와 바깥귀구멍 위 경계를 일직선으로 연결한 선과 일치한다.

남성 머리뼈의 비례를 보여주는 그리드 도해: 오른쪽 옆과 앞에서 본 모습

뇌머리뼈(머리덮개뼈, 1)와 얼굴뼈(얼굴머리뼈, 2)의 경계선

안구 높이의 가로선은 머리의 길이를 대략 2등분한다.

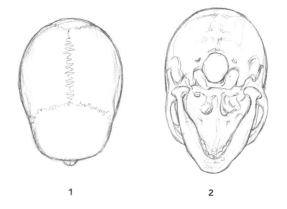

1 2

머리뼈의 위면(1)과 아래면(2). 머리뼈에서 가장 넓은 곳은 뒤통수극 부근이고, 여기서 마루뼈에서 가장 튀어나온 부분(융기)과 만난다.

1 1884년 프랑크푸르트 학회에서 머리뼈의 기준 면으로 채택하면서 이 이름이 붙었다.

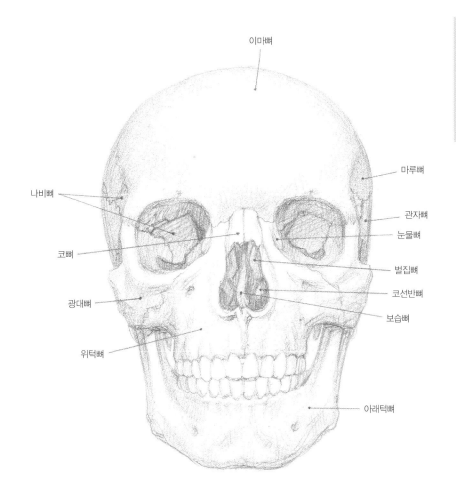

눈에 띄고, 예술가에게 머리뼈의 전체 구조를 파악하는 데 도움이 되는 부위에만 이름을 표기했다. 여기서 의학용어를 낱낱이 밝히는 방식은 적합하지 않다. 다만 더 심층적으로 알고 싶다면 의학해부학 책을 참조하기 바란다.

이마뼈

마루뼈

나비뼈

관자뼈

눈물뼈

코뼈

벌집뼈

코선반뼈

광대뼈

보습뼈

위턱뼈

아래턱뼈

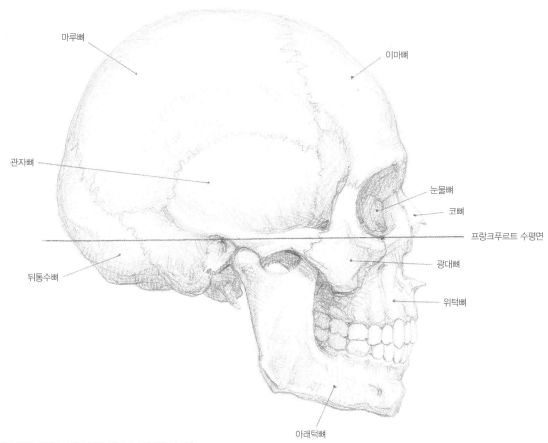

마루뼈

이마뼈

관자뼈

눈물뼈

코뼈

프랑크푸르트 수평면

광대뼈

뒤통수뼈

위턱뼈

아래턱뼈

머리뼈의 전체 형태와 개별 뼈의 배열을 나타낸 도해: 앞과 오른쪽에서 본 모습

• 뇌머리뼈

뇌머리뼈(뇌두개골)는 총 7개의 뼈(일부에서는 벌집뼈를 포함하는데, 이것은 얼굴 부위에 있다)로 이루어져 있다. 이 중 3개는 짝이 없고(뒤통수뼈, 나비뼈, 이마뼈), 2개는 짝이 있다(관자뼈, 마루뼈).

- **이마뼈**: 뇌머리뼈에서 앞부분을 이루는 뼈이다. 가장 큰 부분은 바깥에서 보면 볼록한 비늘부분이다. 아래쪽에 두드러지게 솟은 이마뼈융기 한 쌍이 있고 이것은 납작한 부분(미간)에 의해 분리된다. 둥그렇게 올라간 눈썹활이 있고, 그 뒤로는 눈확면이 펼쳐진다. 눈확면 사이에는 벌집패임 윤곽 위로 코면이 자리한다. 옆에서 보면 비늘부분은 관자면으로 알려진 대칭하는 두 부분 안으로 사라진다.

- **마루뼈**: 커다란 사각형 모양의 뼈로 뇌머리뼈의 가쪽 전체를 차지한다. 마루뼈의 바깥면은 볼록하면서 매끈하지만, 관자뼈 봉합 부근에 고랑이 여러 개 있다. 여기에 위관자선과 아래관자선, 그리고 관자근이 일어나는 곳이 있다.

- **뒤통수뼈**: 머리뼈 뒤 아래쪽에 위치하고 바닥부분, 곧 뼈몸통을 이룬다. 바닥부분은 작은 정육면체 모양이고 여기서 뒤통수 구멍을 둘러싸는 가쪽의 두 덩이(관절융기)가 시작된다. 커다란 판에 넓고 오목한 비늘부분이 있고, 여기에 고랑과 능선(위목덜미선, 아래목덜미선)이 형성된다.

- **관자뼈**: 뇌머리뼈에서 모양과 이는곳이 가장 복잡한 뼈이다. 관자뼈는 쌍을 이루고 뇌머리뼈 가쪽 아래에 위치하고 이마뼈와 마루뼈, 뒤통수뼈, 나비뼈에 둘러싸여 있다. 관자뼈의 바깥 옆면은 매끄러운 반원형 판(비늘)으로 이루어지고, 이 판에서 광대돌기가 일어난다. 그 아래로 바깥귀길과 원뿔 모양의 꼭지돌기가 있다. 관자뼈의 바깥면은 불규칙한 돌출부와 함몰부 몇 개(턱관절오목, 꼭지패임 등)가 이어진다. 그중 하나에서 붓돌기가 나와서 붓꼭지구멍을 지나간다.

- **나비뼈**: 나비 모양의 뼈로 뇌머리뼈 밑면 아래로 깊숙이 자리하고 머리뼈 앞면을 향한다. 날개 모서리에 해당하는 부분은 바깥에서도 확인할 수 있다. 나비뼈는 짝이 없고 중간 크기이다. 몸통과 양끝 날개부분(큰날개, 작은날개), 두 쌍의 수직 돌기(날개돌기)로 구성된다. 나비뼈 몸통 위면에는 오목한 부분(안장)이 있고, 그 위로 뇌하수체가 놓인다.

이마뼈

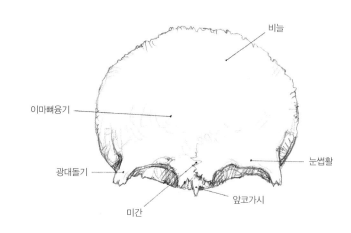

마루뼈(오른쪽)

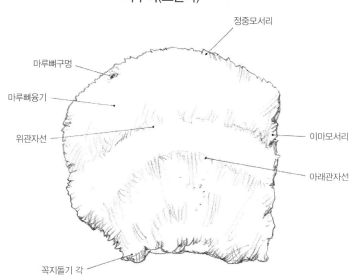

뒤통수뼈(바깥면)

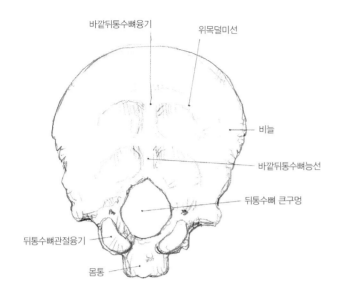

바깥뒤통수뼈융기
위목덜미선
비늘
바깥뒤통수뼈능선
뒤통수뼈 큰구멍
뒤통수뼈관절융기
몸통

관자뼈(오른쪽)

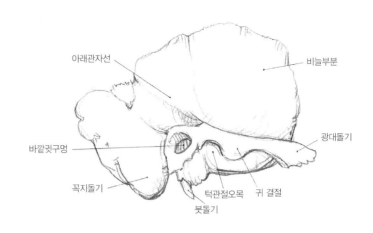

아래관자선
비늘부분
바깥귓구멍
광대돌기
꼭지돌기
턱관절오목
귀 결절
붓돌기

• 얼굴뼈

얼굴 부위는 대부분 대칭을 이루는 뼈와 일부 짝이 없는 뼈 몇 개로 구성되어 있으며, 코부위와 위턱으로 구분된다. 여기에 아래턱을 추가하는 경우도 있다.

얼굴의 바깥 형태에 영향을 끼치지 않는 섬세한 뼈 대부분은 코부위에 몰려 있다(두 개의 코뼈를 빼고). 벌집뼈, 눈물뼈, 보습뼈, 코선반뼈, 코뼈가 여기에 해당된다. 이것들은 맞은쪽 뼈와 함께 바깥코 위부분과 옆모습 일부를 결정한다. 여기에 코연골이 추가되어야 한다. 코에는 콧속(비강)을 구획하는 코중격연골, 콧방울의 옆벽을 형성하고 중격연골과 함께 콧등에서 만나는 가쪽코연골 한 쌍, 코 아래부분과 두 콧구멍 둘레에 위치하고 코끝에서 만나는 콧방울연골 한 쌍이 있다.

위턱 부위에는 다음의 뼈가 자리 잡고 있다.

- **입천장뼈**: 이 뼈는 얼굴 안쪽으로 깊숙이 자리하고, 가로로 놓인 판부분이 콧속을 형성하는 데 도움을 준다.
- **위턱뼈**: 머리뼈 안의 여러 뼈들과 경계를 이루는 한 쌍의 커다란 뼈이다. 이 두 뼈는 결합해서 치열궁 안에 박힌 치아를 지탱한다. 둥근 앞면의 뼈몸통은 가쪽으로 뻗어 있다. 눈확부분 안에 송곳니오목이 있고, 여기서 눈확공간이 나타난다. 눈확면은 위쪽으로 비스듬히 위치하고, 뒤면은 안쪽으로 입천장뼈와 만난다. 마지막으로 안쪽면은 콧속과 마주한다.

뼈몸통에서 돌기 몇 개가 나온다. 이를테면, 이마돌기는 콧속 옆면에 앞쪽으로 자리한다. 입천장돌기는 안쪽 판이 맞은쪽 판과 결합해서 입천장을 이루는 데 도움을 준다. 앞쪽에 위치한 코가시는 연골이 없어지고 뼈만 남은 뼈콧구멍 바닥으로 뻗어 있다. 또 반원 모양의 이틀돌기는 치아확 안에 박힌 치아를 지탱한다. 광대돌기는 광대뼈 쪽으로 돌출해 있고 그 안으로 광대뼈가 들어간다.

위턱뼈(오른쪽)

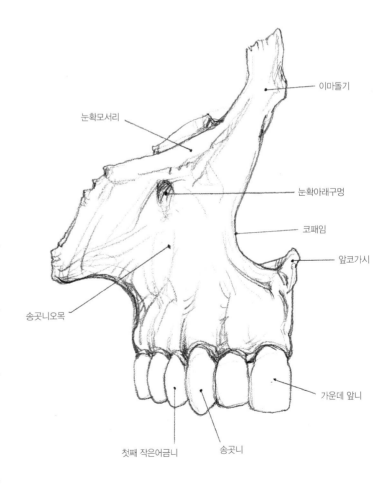

이마돌기
눈확모서리
눈확아래구멍
코패임
앞코가시
송곳니오목
가운데 앞니
첫째 작은어금니
송곳니

- **광대뼈**: 이 뼈는 개인적 특징과 유전적 특징을 구별하는 데 중요한 기준이 된다. 주요 부위는 피라미드 형태이고 여기서 몇몇 돌기가 일어난다. 광대뼈에서 뒤쪽으로 돌출한 관자돌기는 광대활을 형성하는 데 도움을 준다. 광대뼈와 위턱뼈(이마돌기)를 연결하는 광대돌기는 위쪽으로 돌출되고 눈확 둘레에 좌우로 자리한다.
- **아래턱뼈**: 아래턱을 이루는 큰 뼈로, 대칭을 이루는 두 부분이 결합한 형태이다. 이 결합 지점을 아래턱 결합선이라고 부르고 상대적으로 융기되어 있다(턱끝). 아래턱뼈는 판 형태의 몸통(말발굽과 비슷한 모

양)으로 구성된다. 안쪽면은 고랑과 융기가 있는 반면, 겉면은 상당히 매끄럽다. 그리고 두 개의 턱뼈가지가 양쪽 옆으로 뻗어 있다. 이 가지의 끝부분은 두 개의 돌기로 갈라진다. 앞쪽에 있는 근육돌기는 두껍고 둥글고, 뒤쪽에 있는 관절돌기는 원통 모양이고 끝자락에 관자뼈와 연결하는 관절융기가 있다. 아래 활 안에 자리한 이틀은 아래턱의 위쪽 모서리에서 일어난다.
- **목뿔뼈**: 아래턱뼈 아래와 목 안쪽에 활 모양의 목뿔뼈가 자리한다. 목뿔뼈는 입안(구강)의 바닥을 형성하는 데 도움을 준다. 여기서 아래턱뼈를 움직이는 근육(목뿔위근, 목뿔아래근)이 일어난다.

• **머리 뼈대의 바깥 형태**

머리뼈는 전체적으로 긴 타원 모양이고, 개인마다 둘레는 다르지만 뒤부분이 더 넓다. 앞쪽에 자리한 얼굴뼈는 전체적으로 뇌머리뼈보다 크기가 작고, 바닥 앞쪽에 정점이 있는 피라미드 형태이다. 아래턱을 포함한 머리뼈의 평균 길이는 18~22cm로, 머리뼈 천장 맨 위부분(정수리)과 아래턱 맨 아래부분(턱끝) 사이의 수직 거리로 잰다.

뼈의 표면은 전반적으로 매끄럽지만 매끈하지 않은 부분이 있는데 여기에 씹기근육(깨물근) 등의 근육이 닿기 때문이다. 혈관과 신경이 지나가는 부분은 함몰부, 돌출부, 구멍과 관 등이 있어서 불규칙한 모양을 한다.

얼굴 부위에 자리한 여러 뼈들은 크기도 제각각이고 때로는 복잡한 형태를 띠는 공간과 구멍의 경계를 이룬다. 이 공간과 구멍은 섬세한 형태의 감각기관, 위 소화관, 기도를 수용하기 위해 만들어졌다.

초기에 관찰할 때에는 봉합과 턱관절의 배열 상태가 눈에 띈다. 앞서 설명했듯이 머리뼈의 바깥 형태는 여러 시점에서 관찰해야 정확히 파악할 수 있다. 이는 설명에 일관성을 부여하고 손쉬운 비교를 위해서도 필요하다.

- **머리뼈위면**: 여기에서는 뇌머리뼈 천장이 보인다. 천장은 눈확 위 활에서 바깥뒤통수뼈융기까지 이어지고, 이마뼈의 넓은 부분과 마루뼈, 뒤통수뼈 일부를 포함한다. 이 뼈들은 이는곳, 봉합으로 연결된다. 이를테면 시상봉합은 정중선에 위치하고 좌우 마루뼈를 연결한다. 관상봉합은 이마뼈와 마루뼈를 연결하고, 시옷봉합은 뒤통수뼈와 마루뼈의 뒤모서리에 자리한다. 살아 있는 사람, 특히 대머리일 경우에 머리 둥근 천장의 위부분을 볼 수 있다. 머리 둥근 천장은 머리덮개널힘줄과 피부로만 둘러싸여 있기 때문이다. 피부의 두께에 따라 머리뼈의 볼록한 형태가 고스란히 드러나기도 한다.
- **머리뼈아래면**: 뇌머리뼈 바닥의 바깥면에서 시작되어 위턱뼈 안의 앞니에서 뒤통수뼈의 위목덜미선까지 뻗어 있다. 아래턱뼈를 떼어내면 아래면의 특징이 잘 드러나므로 보통 아래턱뼈를 별도로 다룬다. 아래면은 앞부분이 대부분 얼굴뼈로 이루어져서 불규칙하고 복잡한 모양을 보인다. 뒷부분에서는 뒤통수뼈가 가장 두드러진다. 커다란 뒤통수뼈 구멍과 관자 꼭지돌기가 경계를 이룬다. 살아 있는 사람의 머리뼈아래면은 목근육과 입안 바닥이 덮고 있어서 겉으로 드러나지 않는다.
- **머리뼈뒤면**: 불규칙한 정사각형 형태다. 직선의 맨 아래부분은 두 개의 꼭지돌기와 접하고, 둥근 다른 면들은 두 개의 마루뼈로 이루어진다. 가장 큰 면은 뒤통수뼈이고, 살아 있는 사람에게도 바깥뒤통수뼈

광대뼈(오른쪽)

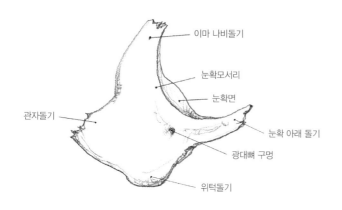

아래턱뼈

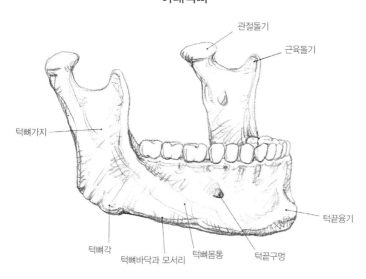

정상 맞물림 상태의 치열궁

앞에서 본 모습　　　**왼쪽에서 본 모습**

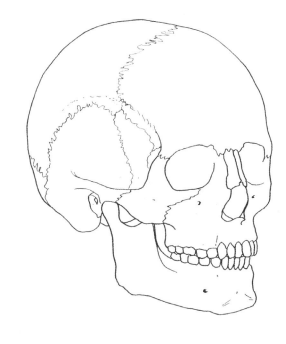

머리뼈 구조가 바깥 형태에 미치는 영향

융기가 보일 수 있다. 위목덜미선과 아래목덜미선도 마찬가지로 감지될 수 있다. 여기에 목근육 일부가 닿는다.

• **머리뼈옆면:** 둥근 머리 천장의 가장자리에서 아래턱뼈의 모서리까지 뻗어 있다. 뇌머리뼈와 얼굴뼈 둘 다에 꼭지돌기, 바깥귓구멍, 오목과 돌기가 있어서 모양이 불규칙하고 복잡하다. 다양한 뼈 표면의 특징으로 인해 관자우묵과 근육 속 오목이 나타날 수 있다.

관자우묵은 넓고 열려 있다(살아 있는 사람에서는 관자근과 다른 근막이 차지한다). 위쪽은 관자뼈 비늘부분의 둥근 모서리에, 바닥은 광대활 위 모서리에 둘러싸인다. 일부 아시아계 사람들은 관자우묵이 유독 넓은 경향을 보인다.

근육 속 오목은 턱뼈가지에 덮이고, 이 불규칙한 공간은 광대활과 머리뼈 가쪽벽 사이의 구멍을 통해 관자우묵을 연결한다.

• **광대활:** 광대뼈의 관자돌기와 관자뼈의 광대돌기에 의해 형성된다. 이 두 돌기가 만나 나머지 머리뼈와 별도의 뼈 다리를 이루고, 이는 뺨과 관자 사이에서 쉽게 볼 수 있다. 바깥귀길은 광대돌기와 꼭지돌기 사이 끝부분에서 관자우묵으로 통한다.

• **머리뼈앞면:** 이마뼈의 눈확 위 활에서 아래턱뼈 밑면까지 뻗어 있다. 따라서 얼굴은 포함되지만, 이마뼈의 비늘부분에 의해 모양이 결정되는 이마는 제외된다. 정중면 위로 살짝 융기된 눈확 위 활은 여성보다 남성에게서 두드러진다. 눈확 위 활은 좁고 평평한 미간부분 안으로 사라진다.

눈확공간들은 눈확 위 활 아래로 열려 있다. 이 공간의 벽은 여러 뼈로 이루어진다. 각 공간은 정점이 밑쪽에 자리하는 피라미드 형태이고, 안쪽으로 시각신경관에 이른다. 앞쪽 눈확은 살짝 둥근 모서리로 이루어진 정사각형에 가깝다. 다음처럼 구분될 수 있다. 위 눈확위모서리는 이마뼈에 의해 형성되고, 안쪽모서리는 살짝 올라간 코뿌리와 만난다. 아래모서리는 가쪽으로 비스듬하고, 위턱뼈와 광대뼈로 이루어져 날카롭다. 뚜렷하게 융기된 가쪽모서리는 광대뼈에 의해 형

성되고 이마뼈의 광대돌기로 마무리된다. 안구와 관련 구조를 담도록 설계된 눈확은 깊이가 약 4cm, 너비가 약 4cm, 높이가 약 3.5cm에 달한다. 또 안쪽모서리는 가쪽모서리에 비해 앞으로 튀어나오고, 눈확에 접한 면은 가쪽 방향으로 비스듬하다.

미간 아래와 눈확공간 사이에는 코뼈가 위치한다. 코뼈는 위턱뼈와 함께 밑면이 넓은 조롱박 모양의 콧속 앞쪽을 에워싼다. 코뼈 아래로 두 개의 활에는 성인의 경우 32개의 치아가 위턱뼈와 아래턱뼈 안의 치아활에 박혀 있다. 치아머리는 모양이 제각각이고 앞니, 송곳니, 작은어금니, 어금니로 구분한다. 치아는 양쪽 치열궁에 똑같은 개수로 나뉘어 배열된다. 위턱뼈 위 치열궁에 16개, 아래턱뼈 위 치열궁에 16개가 놓이고, 정중선부터 대칭적으로 앞니 2개, 송곳니 1개, 작은어금니 2개, 어금니 3개 순서로 배열된다. 입을 다물어 어금니가 맞물리면 위쪽 치열궁은 아래쪽 치열궁과 완벽히 들어맞지 않는다. 위쪽 앞니들이 앞에서 아래쪽 앞니 일부를 덮는다.

• 머리 뼈대가 바깥 형태에 미치는 영향

머리 뼈대는 대체로 바깥 형태와 얼굴의 특징을 결정한다. 머리카락이 머리뼈의 큰 부분을 가리지만, 머리카락을 밀면 둥근 머리 천장이 드러난다. 밀착성이 뛰어난 근막과 두피로만 덮여 있기 때문이다. 바깥귀 뒤쪽에서는 꼭지돌기를 분명하게 볼 수 있다. 이마도 마찬가지로 얇은 이마 근육에 덮여서 뼈 구조가 고스란히 드러난다. 눈확은 관련 근육과 함께 안구를 담고 있으며, 그 형태가 위쪽과 가쪽모서리에서 선명하게 드러난다. 눈썹활과 눈썹은 코뿌리 쪽을 향하고 눈썹이 눈썹활보다 약간 아래에서 시작되면서 중간부분만 완벽히 겹친다. 반면 가쪽에서는 눈썹활이 대각선 방향으로 꺾이면서 그 위를 지나간다.

코뼈와 코연골은 콧등과 콧속을 형성한다. 살아 있는 사람의 경우 코뼈와 연골은 피부밑에 위치하고, 그 옆의 광대뼈와 광대활은 쉽게 확인할 수 있다. 광대활 아래모서리는 잘 보이는 반면 위모서리는 관자근막

이 닿으면서 흐릿해진다. 마지막으로 바깥귓구멍은 귓바퀴의 위치를 정확히 일러주므로 측정하고 비례를 확인할 때 기준점으로 활용된다. 아래턱에서는 활 형태, 융기와 턱뼈각이 항상 드러난다.

• 인류학적인 측면

나이에 따른 머리 뼈대의 형태 변화

태어나서 노인이 되기까지 머리 뼈대는 바깥 형태나 다양한 구성 요소 간의 비례에 엄청난 변화를 겪는다. 태어난 직후의 머리뼈는 구 모양이고 얼굴 부위보다 넓다. 이때 코와 위턱의 뼈들은 아직 자라는 중이다. 이런 특징은 어린아이 시기 내내 유지되고, 뇌와 뇌머리뼈의 엄청난 발달로 인해 이마뼈와 머리뼈 융기가 두드러져 보인다.

사춘기부터 성인이 되기까지 얼굴뼈는 튼튼해지는데 아래턱, 코와 위턱 부위가 특히 발달한다. 한편 뇌머리뼈는 타원형에 가까워지고, 머리뼈대 전체가 완전하고 최종적인 형태에 이른다. 노인이 되면 뼈위축으로 인해 중대한 변화가 일어난다. 아래턱은 얇아지고, 뇌머리뼈 천장의 두께가 줄어들고, 자연치아는 치열궁 속으로 주저앉거나 헐거워지고, 머리뼈 봉합선은 대부분 흐릿해진다.

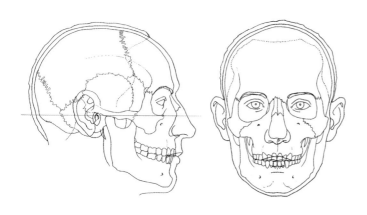

뼈 구조와 물렁 조직의 비율을 보여주는 투명 도해,
오른쪽 옆면과 정면의 모습을 포개서 나타냈다.

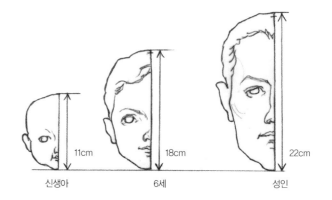

11cm 18cm 22cm

신생아 6세 성인

나이별 머리의 평균 길이

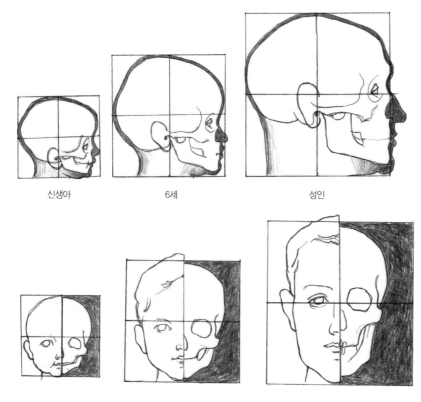

신생아 6세 성인

2세 무렵의 아이와 성인의 머리 윤곽과 부피를 비교한 그림

뼈 구조와 (물렁 조직으로 이루어진) 바깥 형태의 두께 비율. 신생아의 머리 최장 길이(이마~뒤통수)는 약 11cm이고,
최대 너비(양쪽 마루뼈 지름)는 약 9cm이다.

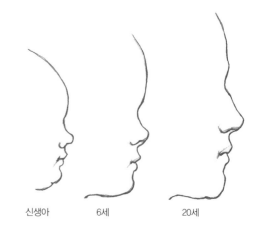

신생아 6세 20세

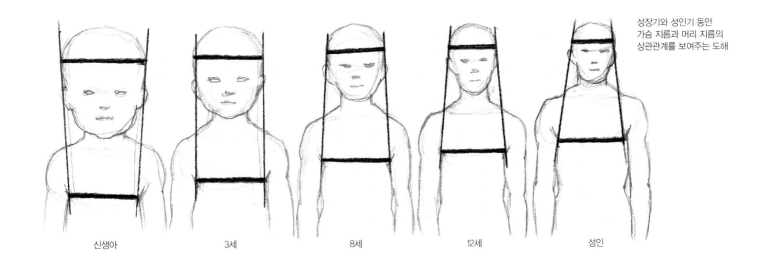

성장기와 성인기 동안 가슴 지름과 머리 지름의 상관관계를 보여주는 도해

신생아 3세 8세 12세 성인

머리뼈 모양과 머리뼈 측정

해부학과 인류학에서는 머리뼈에 기준점을 설정하고(머리계측점) 계측을 진행한다. 다양한 정상적 형태와 정상을 벗어난 병리학적 형태를 비교하기 위해서이다. 주로 두 머리뼈 부위를 측정하는데, 앞뒤지름(미간과 뒤통수뼈 결절 사이의 거리)은 보통 남성이 17cm, 여성이 16cm이다. 가로지름(두 개의 마루뼈융기 사이 가장 먼 거리)은 남성과 여성 모두 13cm에 이른다. 세로지름(뇌머리뼈 천장 위면과 뒤통수뼈 구멍 사이의 거리)은 남성이 13cm, 여성이 12cm에 이른다.

얼굴 부위의 경우, 세로지름(코이마 관절과 턱 사이의 거리)은 11~12cm이고, 가로지름(두 개의 광대활 사이 가장 먼 거리)은 남성과 여성 모두 11~14cm에 이른다.

이런 계측을 통해 두지수 등을 산출할 수 있다. 두지수는 머리뼈의 가로지름과 앞뒤지름의 비를 백분율로 나타내서 머리형을 분류하는 방식이다. 이 지수가 75까지일 때 장두형, 75와 80 사이는 중두형, 80이 넘으면 단두형으로 분류한다.

얼굴각을 측정하는 방식(캄퍼르의 얼굴각[1])도 도움이 된다. 얼굴각은 바깥귓구멍과 코가시를 지나가는 선과, 미간과 위쪽 앞니와 접하는 또 다른 선의 각을 비교해서 얼굴의 돌출 정도를 나타내는 방식이다. 직각보다 작은 예각에 해당되면 돌출된 턱(주걱턱)을 가진 얼굴로 분류된다.

얼굴각의 크기(캄퍼르의 얼굴각)

돌출된 턱 정상적인 턱

머리계측점. 자연인류학에서는 머리뼈 구조를 측정하고 비교할 때 머리계측법을 활용한다. 여러 기준점을 정해서 지수와 수치를 산출한다. 이러한 머리계측점은 딱딱한 머리뼈가 아니라 물렁 조직으로 둘러싸인 머리의 바깥면 위에 설정된다.

위에서 본 머리뼈의 모양

장두형 단두형 중두형

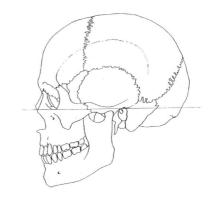

머리뼈 전체의 왼쪽 옆면.
인류학 연구에서 관례적으로 채택하는 프랑크푸르트 수평면을 확인할 수 있다.

1 네덜란드의 해부학자 페트루스 캄퍼르가 인종 차이를 나타내기 위해 고안한 측정법이다.

• 머리 뼈대에 성별과 유전적 특성이 미치는 영향

발달이 끝난 성인 남성과 성인 여성의 머리는 형태가 언제나 분명하지 않아서 적절한 비교와 측정을 해야 구분할 수 있다. 하지만 여성의 머리뼈는 남성과 비교하면 다음과 같은 특징이 있다. 즉 뇌머리뼈가 더 작고, 머리 둥근 천장이 덜 볼록하고, 벽이 더 얇으며, 이마가 더 수직적이고, 이마뼈융기가 더 도드라지고, 꼭지돌기가 더 뾰족하고, 광대활이 더 좁다. 여성의 얼굴뼈는 남성보다 크기가 작고 비례상 더 넓다.

유전적 특성의 경우, 오늘날의 인류가 지극히 복잡하고 혼합된 신체 특징을 갖고 있다는 사실을 고려해야 한다. 따라서 역사적으로 구분되는 인구의 머리뼈 형태에 대해 몇 가지 특징만 열거할 수 있다. 이를테면 아프리카계 조상을 둔 이들의 머리뼈는 대체로 콧구멍이 넓고 턱이 뚜렷이 돌출된 장두형이다. 아시아계 조상을 둔 이들의 머리뼈는 넓고 둥근 단두형에 넓고 평평한 얼굴과 돌출된 뺨, 넓은 코를 지니는 경향이 있다. 북유럽의 후손들은 중두형 머리뼈에 긴 얼굴형과 일자형 코를, 중유럽의 후손들은 단두형 머리뼈에 넓은 얼굴을, 지중해 후손들은 긴 머리뼈에 좁은 타원형 얼굴과 좁은 일자형 코를 지닌다.

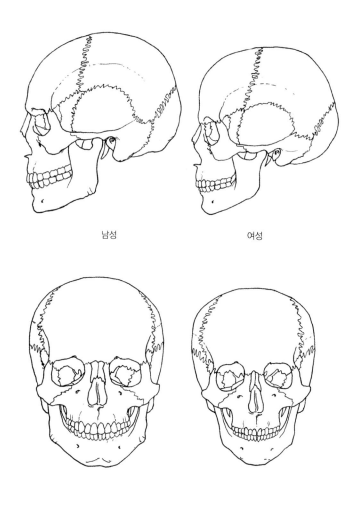

남성　　　　　　　　여성

성인 남성과 성인 여성의 머리를 옆면과 앞면에서 비교한 그림.
크기와 비례의 차이가 확연히 드러난다.

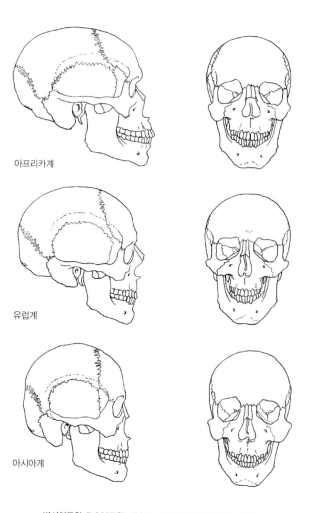

아프리카계

유럽계

아시아계

법의인류학에서 분류한 기본 인구에 속한 성인 남성의 머리뼈

관절

뇌머리뼈와 얼굴뼈 대부분은 봉합에 의해 연결되어 있다. 이는 거의 움직일 수 없다는 뜻이다. 지그재그 모양의 모서리가 최소의 결합조직으로 물려 있어서 움직이기 어렵다. 아래턱뼈의 관절이 유일한 움직관절에 해당한다. 머리뼈에는 여러 개의 봉합이 있다. 관상봉합은 이마뼈 뒤모서리와 두 마루뼈가 만나 물려 있는 곳을, 시상봉합은 대칭을 이루는 두 마루뼈가 만나 물려 있는 곳을, 시옷봉합은 두 마루뼈 벽의 뒤모서리와 뒤통수뼈 위모서리가 물려 있는 곳을 가리킨다. 관자마루봉합은 마루뼈 벽의 겉면 아래모서리와 관자 비늘부분이 물려 있는 곳을 가리킨다. 이 외에 관자나비봉합, 나비이마봉합, 뒤통수꼭지봉합, 관자광대봉합을 볼 수 있다. 얼굴뼈 사이에도 여러 개의 봉합이 있는데, 이 중

몇몇은 눈으로 보기 힘들다. 관자뼈와 아래턱뼈를 연결하는 관절(턱관절)은 관자우묵의 관절 부분에 위치한 두 개의 관절융기를 통해 작동된다. 이것은 타원관절(오목한 공간으로 인해 타원형의 오목한 면을 갖는 관절)로, 관절면은 완벽히 일치하지 않지만 그 사이에 섬유연골 디스크가 있어서 매끄러운 부착을 돕는다.

관절머리는 성기고 가는 섬유피막에 의해 결합되고, 섬유피막의 모서리가 관절머리를 둘러싼다. 관절은 여러 개의 인대에 의해 보강된다. 관자아래턱인대, 나비아래턱인대, 붓아래턱인대가 있다.

턱관절의 움직임은 꽤 넓어서 아래턱뼈를 내려서 입안(구강)이 열리게 한다. 아래턱뼈는 올리거나 내릴 수 있고, 또한 앞뒤로 살짝 움직이고 옆쪽으로는 얼마간 움직인다. 이는 씹기에 필수적인 기능으로 작용한다. 마지막으로, 머리뼈 밑면이 첫째 척추뼈인 고리뼈와 연결된다는 사실을 기억해야 한다. 고리뼈는 몸통과 척주를 이어주는 관절이다.

맞물린 상태로 입안을 최대한 벌릴 때 턱관절의 움직임을 나타낸 도해. 이 경우에 아래턱 관절융기가 살짝 앞쪽으로 밀려난다.

열린 정도에 따른 아래턱뼈의 관절 역학을 여러 시점에서 보여주는 도해

근육

머리뼈 위에는 이는곳과 기능이 다른 여러 근육이 배열되어 있다. 이 근육들은 눈에 붙은 근육 무리, 위쪽 소화관에 소속된 근육 무리, 무엇보다 골격 근육으로 구분된다. 골격 근육은 유일하게 운동 장치에 소속되어 있다. 골격 근육은 씹기근육과 표정근육으로 구분된다. 씹기근육은 턱관절 위에서 아래턱뼈의 움직임을 결정한다(깨물근, 관자근, 날개근). 표정근육은 표정이 나타나도록 작용하고, 주로 얼굴에 있고 일부가 뇌머리뼈에 배열된다. 이 근육은 대부분 피부에 닿고 눈꺼풀, 코, 입술, 볼, 바깥귀에서 작용한다. 목, 등, 척주의 일부 근육 또한 머리뼈에 닿아 있다(이 근육들은 나중에 더 자세히 설명할 것이다). 머리근육의 구조를 분석하려면 복잡하다. 근육의 개수가 엄청나게 많은 데다가 특히 피부 안에 닿은 근육들을 구분하기 어려울 때가 있기 때문이다(때로는 일치하지 않는다).

머리근육을 그럴 듯하게 묘사하고 싶다면 아래를 참조하라. 또한 다양한 인구에서 얼굴근육의 (모양, 두께, 개수나 배열 상태 등에서) 차이가 주목된다. 예를 들어, 아프리카계와 아시아계는 몇 가지 표정근육이 아예 없거나 줄어들거나 두꺼운 다발로 묶여 있다. 유럽계는 그리 차이가 크지 않다. 기본적인 얼굴 표정은 모든 인구에서 비슷하지만, 미묘한 표정에서는 근육 요소가 표현 강도를 좌우하기도 한다.

• 씹기근육의 보조 기관
씹기근육에는 다음과 같은 보조 기관이 있다.
- **관자근막**: 판 모양의 막으로, 머리뼈 위관자선에서 일어나고 광대활의 안쪽면에 붙는다. 관자근막은 관자근을 덮고 관자우묵을 막는다.
- **귀밑샘 깨물근막**: 귀밑샘과 깨물근을 덮는다.
- **볼지방덩이**: 일부는 관자우묵 안에 자리하고 일부는 깨물근의 앞모서리를 따라 뻗어 있는 지방조직 덩어리이다.

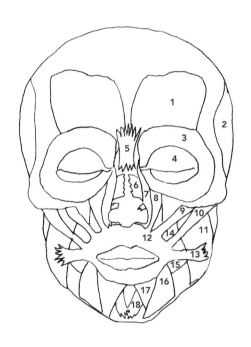

앞에서 본 머리근육의 배열

1 머리덮개근(이마 부분)
2 관자근(측두근)
3 눈둘레근(안륜근, 안구 부분)
4 눈둘레근(안륜근, 눈꺼풀부분)
5 눈살근(비근근)
6 코근(비근)
7 위입술올림근(상순거근, 가장자리부분)
8 위입술올림근(상순거근, 눈구멍 아래부분)
9 작은광대근(소관골근)
10 큰광대근(대관골근)
11 깨물근(교근)
12 입둘레근(구륜근)
13 입꼬리당김근(소근)
14 입꼬리올림근(구각거근)
15 볼근(협근)
16 입꼬리내림근(구각하체근)
17 아래입술내림근(하순하체근)
18 턱끝근(이근)

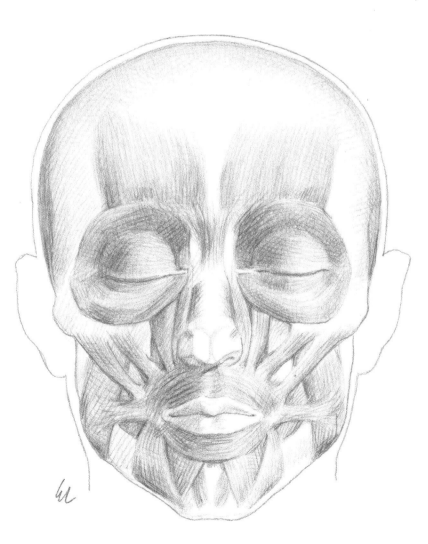

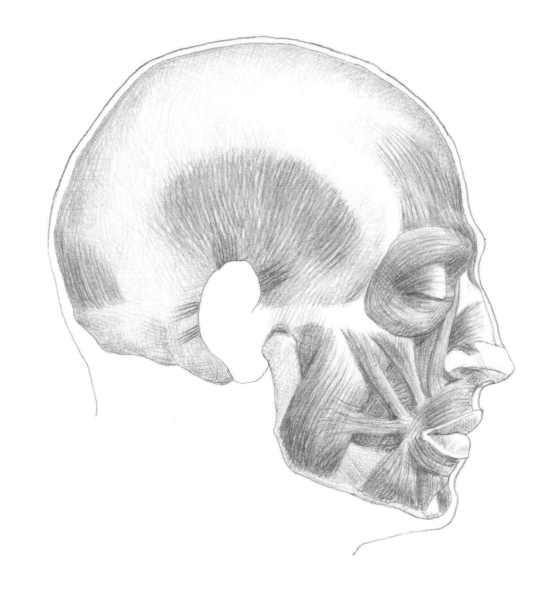

오른쪽에서 본 머리근육의 배열

1 머리덮개근(이마 부분)
2 관자근(측두근)
3 눈둘레근(안륜근, 안구 부분)
4 눈둘레근(안륜근, 눈꺼풀부분)
5 눈살근(비근근)
6 코근(비근)
7 위입술올림근(상순거근, 가장자리부분)
8 위입술올림근(상순거근, 눈구멍 아래부분)
9 작은광대근(소관골근)
10 큰광대근(대관골근)
11 깨물근(교근)
12 입둘레근(구륜근)
13 입꼬리당김근(소근)
14 입꼬리올림근(구각거근)
15 볼근(협근)
16 입꼬리내림근(구각하체근)
17 아래입술내림근(하순하체근)
18 턱끝근(이근)
19 머리덮개근(뒤통수 부분)
20 앞귓바퀴근(전이개근)
21 위귓바퀴근(상이개근)
22 뒤귓바퀴근(후이개근)

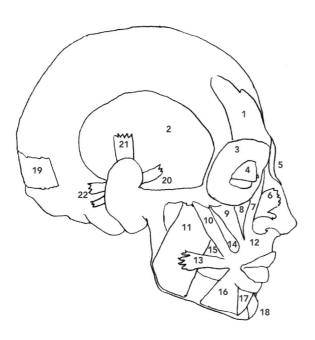

예술가가 눈여겨볼 머리근육

머리덮개근(뒤통수이마근/두개표근)

모양, 구조, 연결된 근육: 머리 둥근 천장에 위치한 근육으로, 길고 얇은 정사각형 모양의 힘살 두 개로 이루어져 있다(앞쪽: 이마근, 뒤쪽: 뒤통수근). 이 근육들은 두껍고 커다란 섬유판인 머리덮개널힘줄로 결합되어 있다. 여기에 관자마루근이 추가된다. 관자마루근은 얇은 세모 근육판으로 관자근을 덮고 있다. 머리덮개근은 가쪽으로 머리덮개널힘줄에서 일어나서 귓바퀴연골까지 이어지고, 흔히 위귓바퀴근과 합쳐진다. 이마근과 뒤통수근 둘 다 모양이 똑같은 쌍이 좌우로 있지만, 때로는 미간 바로 위에 있는 이마근 한 쌍의 힘살이 안쪽모서리의 아래부분을 연결하는 작은 띠에 의해 결합된다.

이는곳: 이마근 – 머리덮개널힘줄의 앞모서리.

뒤통수근 – 위목덜미선 가쪽부분(뒤통수뼈)과 꼭지돌기(관자뼈).

닿는곳: 이마근 – 눈썹 전체와 코뿌리에 해당되는 피부의 깊은 면.

뒤통수근 – 머리덮개널힘줄의 뒤모서리.

작용: 이마근 – 이마와 코뿌리의 피부를 위쪽으로 당기고, 눈썹을 올린다.

뒤통수근 – 머리덮개널힘줄을 당기고 뒤쪽으로 움직인다. 두 근육이 협동해 머리덮개널힘줄을 고정하거나, 하나씩 수축하면 두피를 앞과 뒤로 살짝 움직인다.

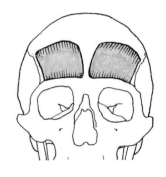

표면해부학: 이마근이 수축하면(보통 대칭하는 두 근육이 동시에 수축되지만, 하나씩 개별적으로 수축되기도 함) 이마에 가로 주름이 만들어진다. 각 이마근의 안쪽부분이 (눈썹주름근과 협동해) 동시에 수축하면 이마의 중간부분이 올라가며 주름이 지고 눈썹머리만 올라간다. 반면 두 이마근의 더 가쪽부분이 수축하면 주름은 관자놀이까지 이어지고 눈썹 전체가 올라간다. 이것이 놀람, 두려움, 관심, 주목, 고통, 경탄, 의아함 등의 감정을 눈을 부릅뜬 표정으로 표현하게 한다. 뒤통수근은 보통 머리카락에 가려진다. 대머리인 사람도 뒤통수근이 수축하면 미세한 가로 주름만 생길 뿐이다.

귓바퀴근

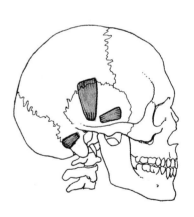

모양, 구조, 연결된 근육: 얇은 띠 모양으로, 귓바퀴의 안쪽면과 일치하는 부분의 관자뼈에서 시작되는 근육이다. 귓바퀴의 앞, 위, 뒤에 위치해 있고, 근섬유는 각기 다른 방향을 향한다. 이 중 위귓바퀴근은 이는곳에서 닿는곳까지 수직으로 흐르는 작은 다발로 이루어진다. 아주 얇은 앞귓바퀴근과 뒤귓바퀴근은 수평에 가깝고, 하나는 앞쪽에서 다른 하나는 뒤쪽에서 시작해 귀 안에서 끝난다. 위귓바퀴근은 때때로 관자마루근의 일부가 된다('머리덮개근' 참조). 귓바퀴근은 동물에서 더 발달되었고, 인간에서는 바깥 형태와 거의 관련이 없고 기능 면에서도 그리 중요하지 않다.

이는곳: 앞귓바퀴근과 위귓바퀴근 – 머리덮개널힘줄, 관자근막과 귀밑샘근막.

뒤귓바퀴근 – 관자뼈 꼭지돌기의 밑면(목빗근의 힘줄이 닿는곳).

닿는곳: 앞귓바퀴근과 위귓바퀴근 – 바깥귀와 귀둘레 안 귓바퀴연골 부위의 피부.

뒤귓바퀴근 – 바깥귀, 귓바퀴 안의 연골 부위 피부.

작용: 귓바퀴를 약하게 당기고 앞쪽, 위쪽, 뒤쪽으로 살짝 움직인다.

표면해부학: 관련이 없다.

아래입술 앞니근

모양, 구조, 연결된 근육: 매우 작고 얇으며 입둘레근의 영향을 받는 근육이다. 안쪽으로 턱끝근(깊은 턱 근육)과 맞닿아 있고, 입둘레근의 아래모서리를 따라 흐른다.

이는곳: 아래턱뼈, 송곳니의 이틀 능선 부분.

닿는곳: 입술선 가장자리부분(홍순)의 피부, 송곳니, 입둘레근, 입꼬리내림근과 합쳐진다.

작용: 95쪽 '입둘레근' 참조.

표면해부학: 95쪽 '입둘레근' 참조.

입꼬리내림근(턱끝 세모근/구각하체근)

모양, 구조, 연결된 근육: 아래턱뼈에서 일어나며, 밑면이 넓으나 입꼬리 쪽으로 갈수록 좁아지는 세모 모양의 근육이다. 이 근육은 얕은부분과 깊은부분으로 나뉜다. 얕은부분(입꼬리당김근으로 불리고, 일반적으로 별개의 근육으로 여겨짐)은 귀밑샘 깨물근막에 붙는다. 깊은부분(턱끝가로근으로도 불림)은 근막이 결절과 턱끝 결합까지 뻗어 있다.

이 근육의 안쪽모서리 일부가 아래입술내림근을 덮는다. 시작 부분은 넓은목근과 맞닿아 있고, 닿는곳은 입둘레근(그리고 입꼬리당김근)과 접한다.

이는곳: 아래턱뼈 밑면의 빗선.

닿는곳: 입꼬리 피부.

작용: 입꼬리를 내리고 가쪽으로 당긴다. 입술 맞교차를 아래쪽으로 둥글게 한다. 슬픈 표정을 짓는 데 도움을 준다.

표면해부학: 이 근육은 입꼬리와 아래턱 밑면 사이에 대각으로 뻗은 약한 피부밑층 융기처럼 보인다. 경멸, 조롱, 혐오, 당황스러움, 또는 억지미소(큰광대근에 대항함) 등의 감정을 표정으로 나타낸다.

아래입술내림근(아래입술 네모근/하순하체근)

모양, 구조, 연결된 근육: 이는곳에서 닿는곳까지 대각선으로 흐르는 사각형 근육이다. 닿는곳에서 맞은쪽 내림근 그리고 입둘레근과 합친다. 인접한 근육들과 결합되는 경우도 있다. 근육 일부는 턱끝 삼각근에 덮이고, 아래턱뼈 밑면의 넓은목근 안으로 이어진다.

이는곳: 아래턱뼈 밑면의 빗선. 위턱뼈 구멍과 아래턱뼈 턱끝 결합 사이의 부분.

닿는곳: 아래입술 아래의 피부.

작용: 아래입술을 아래쪽으로 당긴다. 그러면 아래입술은 가쪽으로 살짝 움직이고 앞쪽이 돌출되면서 안쪽 덮개 점막[1]이 드러난다.

표면해부학: 아래입술의 안쪽부분이 아래쪽으로 둥그렇게 보이게 한다. 말할 때 비꼬는 표정과 역겨운 감정을 나타낸다. 이 근육이 작용하는 동안 입술 아래의 턱끝입술고랑을 또렷이 볼 수 있다.

위입술올림근(위입술콧방울올림근/상순거근)

모양, 구조, 연결된 근육: 정사각형 근육으로, 이는곳에서 세 부분으로 갈라질 수도 있다. 이 중 두 부분, 곧 작은광대근과 위입술올림근은 흔히 자율적으로 움직이는 제대로근으로 분류된다. 이 세 부분은 닿는곳에서 합쳐지고, 또한 입둘레근까지 뻗어 있다. 이 근육 전부가 아예 없거나, 코 쪽 다발이 없는 경우도 있다(각 부분).

이는곳: 각 부분(코 쪽) – 위턱뼈 이마돌기의 가쪽면.

눈확아래(눈확 밑) 부분 – 위턱뼈의 아래쪽 눈확모서리, 눈확아래구멍 위.

1 입술과 볼, 혀 아래, 물렁 입천장을 덮고 있는 구강 점막을 일컫는다.

광대(작은광대근) 부분 – 광대뼈의 아래안쪽모서리(큰광대근의 이는곳 안쪽이나 위).

닿는곳: 큰콧방울연골과 콧방울 피부, 위입술 가쪽부분의 피부.

작용: 가쪽부분(광대 쪽)은 위입술을 위쪽과 옆쪽으로 당겨서 앞니를 드러낸다. 안쪽 다발은 콧구멍을 팽창한다.

근육을 구성하는 세 부분이 동시에 수축하면 위입술을 올리고 코입술고랑을 위쪽으로 움직인다.

표면해부학: 이 근육은 슬픔, 경멸, 혐오, 못마땅함 등의 감정을 표현할 때 작용한다. 단독으로 또는 반대쪽 근육과 동시에 수축하면 위입술이 올라갈 뿐 아니라 살짝 뒤집어진다. 이때 코 양쪽과 콧마루 피부에 가로 고랑이 생기고(눈썹내림근, 눈살근과 협동함), 콧구멍이 팽창되고 위로 당겨진다.

위입술 앞니근

모양, 구조, 연결된 근육: 위입술을 따라 가쪽을 향하는 얇은 띠로 이루어진 근육이다. 이 근육은 입둘레근의 말단 부분으로 여겨지고, 입꼬리에서 볼근, 세모근, 입꼬리올림근 다발과 합쳐진다.

이는곳: 위턱뼈의 이틀돌기, 가쪽 앞니.

닿는곳: 위입술의 피부, 입술각까지.

작용: 아래 '입둘레근' 참조.

표면해부학: 아래 '입둘레근' 참조.

입둘레근(구륜근)

모양, 구조, 연결된 근육: 이 근육은 입술 주변에 고리 대열로 배열된 여러 개의 근섬유로 이루어진다. 위쪽으로는 코의 밑면, 아래쪽으로는 턱끝, 턱끝입술고랑까지 뻗어 있다. 이 근육은 턱뼈결합에서 근섬유가 추가되는 경우도 있다. 복잡한 구조 때문에 다음처럼 구분한다. 깊이 자리 잡은 안쪽부분은 입술에 더 가깝고 대부분 볼근에서 나온 근섬유로 이루어지고, 입술과 나란하게 배열된다. 피부밑층에 자리한 말단 부분은 표면에 더 가깝고 입꼬리올림근, 입꼬리내림근, 위입술올림근, 광대근, 아래입술내림근에서 나온 섬유들로 이루어진다. 더 주변부에 있는 근섬유 일부는 아래입술내림근, 위입술올림근이라는 별개의 근육으로 분류된다. 여러 근육에서 나온 근섬유들은 입꼬리에서 모여 두 개의 결절(볼굴대)을 이루는데, 이는 뚜렷해서 쉽게 볼 수 있다. 이결절은 그 위치에 닿은 근육들이 수축될 때 고리 모양을 만든다.

이는곳: 여러 근육 다발이 입술 안에 닿은 근육들(볼근, 입꼬리내림근, 입꼬리올림근)에서 나온다.

닿는곳: 입술 피부와 점막의 깊은층.

작용: 입술을 닫고, 오므리고, 내민다.

표면해부학: 이 근육이 약하게 수축하면 입술이 닫히고 치아 가까이로 오며, 입술 위와 아래부위의 피부가 살짝 튀어나온다. 반면 강하게 수축하면 입꼬리가 안쪽으로 가까이 가면서 입술을 내밀고 입술 둘레에 여러 개의 수직 고랑이 생긴다. 이 근육은 무언가를 마시거나, 빨거나, 키스하거나, 말할 때 작용한다. 또한 다른 표정근육과 협동해 공격성, 의심, 결심 따위의 감정을 나타낸다.

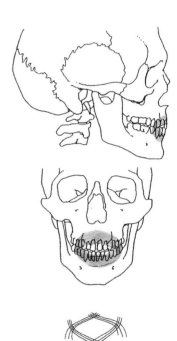

코근(가로부분 – 콧구멍 압축근, 콧방울부분 – 콧구멍 확대근/비근)

모양, 구조, 연결된 근육: 위턱뼈에서 시작되는 근육판으로, 펼쳐져서 콧방울 쪽으로 나아간다. 코근은 두 부분으로 이루어진다. 먼저 코근 가로부분(콧구멍 압축근)은 콧방울 위에서 갈라지고 콧등의 널힘줄 위로 삽입되어 반대쪽 근육과 합쳐진다. 두 번째 코근 콧방울부분(콧구멍 확대근)은 보이지 않는다. 이는곳이 짧고 매우 넓다. 코근 가로부분은 위입술올림근과 콧방울에 비해 깊숙이 자리하고, 눈살근과 잇닿기도 한다. 코근 콧방울부분은 입둘레근의 말초섬유에 의해 일부가 덮인다.

이는곳: 가로부분 – 위턱, 콧구멍의 밑면 옆쪽(뼈콧구멍).

콧방울부분 – 가쪽 앞니오목에서 콧구멍 밑면 아래와 가쪽.

닿는곳: 가로부분 – 콧등의 널힘줄.

콧방울부분 – 콧구멍과 코연골 바깥부분의 피부.

작용: 가로부분 – 콧구멍, 특히 코안뜰과 코오목 사이관 안의 코안을 좁힌다.

콧방울부분 – 콧방울을 가쪽으로 움직여서 콧구멍을 확대한다.

표면해부학: 가로부분이 수축하면(일반적으로 반대쪽 근육과 함께 일어남) 콧등과 코 옆의 피부가 납작해진다. 콧방울부분이 수축하면 콧구멍이 벌어지고 가쪽모서리가 살짝 위로 올라가면서 구멍이 더 커지고 안쪽 코중격이 더 잘 보이게 된다. 전체적으로 코근은 들이마실 때 작용하고 열망, 탐욕, 놀라움 따위의 감정 표현에 관여한다.

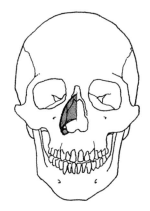

코중격내림근(비중격하체근)

모양, 구조, 연결된 근육: 위턱과 머리에서 시작되어 대각으로 코중격으로 나아가는 섬유들로 이루어진 작은 근판이다. 이것은 코근 콧방울부분의 일부로 여겨지기도 한다. 두 근육이 협동해서 숨을 들이마실 때 콧구멍을 확대하기 때문이다.

이는곳: 위턱, 안쪽 앞니 위부분.

닿는곳: 피부와 코중격연골 뒤부분.

작용: 코중격과 코근 콧방울부분의 움직부분을 아래로 잡아당긴다.

표면해부학: 코중격내림근이 수축하면 코중격이 내려가면서 코가 세로로 더 길고 코끝이 더 얇아 보인다. 뒤모서리를 아래와 살짝 가쪽으로 잡아당기면서 콧구멍이 더 넓어 보이게 한다.

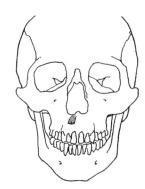

큰광대근(대관골근)

모양, 구조, 연결된 근육: 길고 얇은 띠 모양에 가까운 이 근육은 짧은 힘줄로 시작해서 입꼬리의 위와 아래로 비스듬히 자리 잡고 있다. 일부는 광대뼈가 아니라 깨물근막이나 볼근막에서 시작될 수도 있다. 인접한 근육들과 더불어 눈둘레근에서 나온 얇은 층의 근육(광대근)에 덮여 있을 수도 있다(97쪽 참조).

시작 부분에서는 깨물근 위로 지나가고, 입꼬리내림근을 가로지르고, 입꼬리올림근, 입둘레근, 입꼬리내림근 위로 갈라진다.

이는곳: 광대뼈의 관자돌기, 광대관자봉합.

닿는곳: 입꼬리의 피부.

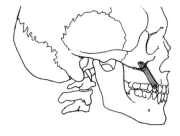

작용: 입꼬리를 위와 옆으로 끌어당기고, 입술교차를 늘이고, 입술을 살짝 빗나가게 한다. 이것은 위입술올림근의 가지인 작은광대근과 함께 작용한다.

표면해부학: 이 근육은 수축하면 다른 표정근육들(입꼬리당김근, 작은광대근, 입둘레근 등)과 협동해 웃음과 미소 등 행복한 표정을 짓는다. 즉 코입술고랑이 더 깊어지고 관련된 피부 주름이 만들어진다. 입부위의 피부가 늘어나고, 입꼬리와 아래눈꺼풀 밑면에 살짝 주름이 진다. 때로는 피부밑층 지방조직이 움직이면서 뺨에 약한 함몰부가 형성된다.

입꼬리올림근(송곳니근/구각거근)

모양, 구조, 연결된 근육: 작은 근육으로, 근섬유는 아래와 옆으로 입술의 근육이 붙는 곳까지 가고 큰광대근, 입꼬리내림근, 입둘레근 근섬유와 엮인다. 이 근육은 다른 얼굴근육에 비해 깊숙이 자리하고, 크기는 때때로 큰광대근과 반비례한다.

이는곳: 위턱의 송곳니오목, 눈확아래구멍 아래.

닿는곳: 입꼬리와 입술교차의 피부.

작용: 위입술을 위로 당기고, 입술연결을 들어 올리고 송곳니를 드러낸다.

표면해부학: 코입술고랑이 만들어지는 데 도움을 준다. 수축하면 입꼬리가 옆과 위쪽으로 움직여서(온화한 미소) 입술과 턱끝 피부를 잡아당긴다.

입꼬리당김근(웃음근/소근)

모양, 구조, 연결된 근육: 이는곳이 넓고 닿는곳이 좁은 얇은 섬유 다발로 이루어진 근육이다. 이 섬유들은 뺨에서 입술까지 거의 수평 방향으로 자리한다. 흔히 입꼬리내림근의 일부로 여겨진다. 이 근육은 형태와 크기가 아주 다양하다. 광대활에서 나오거나, 넓은목근까지 이어지거나, 아예 없는 경우도 있다.

이는곳: 귀밑샘 깨물근막.

닿는곳: 입꼬리와 입술연결의 피부.

작용: 입술연결을 가쪽과 뒤쪽으로 당긴다.

표면해부학: (큰광대근과 함께) 미소, 비웃음, 조롱의 감정을 표현하거나 말할 때 움직인다. 감정을 표현할 때 입술을 옆쪽으로 끌어당기면서 얇아지고, 코입술고랑의 아래부분이 뒤쪽으로 당겨지면서 한층 분명히 보인다.

눈둘레근(눈꺼풀근/안륜근)

모양, 구조, 연결된 근육: 넓고 납작한 고리 모양의 근육이다. 눈확을 에워싸고 안구를 덮어서 눈꺼풀 근육판을 형성한다. 이 근육은 세 개의 큰 부분으로 구성되어 있으며, 함께 근육 고리의 말단을 형성한다. 얇은 눈꺼풀부분은 눈꺼풀 틈새 가까이에 있고, 눈물샘 부분(호너근[1])은 안쪽으로 눈물뼈 가까이에 있다. 눈확부분의 일부 근육은 위쪽으로 눈썹내림근을 형성하는 눈썹 부분의 피부와 피부밑에 닿는다. 눈확부분의 또 다른 근육 다발은 관자근막에서 코입술고랑 피부까지 뻗어 있는 큰광대근, 작은광대근, 위입술올림근을 얇은 막으로 덮어서 광대 근육을 형성한다. 눈둘레근은 표정을 지을 때 외부의 기계적 자극, 빛이나 소리에 자발적이고도 반사적으로 반응하는데, 찡그리고 리듬감 있게 재빨리 눈꺼풀을 수축해서 안구 표면을 건조하지 않게 한다. 때로는 양쪽의 눈확 근육이 정중선에서 맞닿기도 한다.

이는곳: 눈확부분 – 이마뼈의 코부분; 위턱뼈 이마돌기, 안쪽 눈꺼풀 인대.

　　　　눈꺼풀부분 – 안쪽 눈꺼풀 인대.

　　　　눈물샘 부분 – 눈물막, 눈물능선 위부분과 눈물뼈 가쪽면.

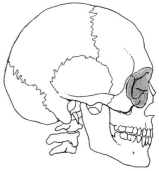

닿는곳: 근섬유는 눈확 둘레 고리 안에 배열되고, 위쪽으로 눈썹 피부와 피부밑층 안, 눈꺼풀 인대와 눈꺼풀판(섬유 결합조직으로 된 판) 위에 닿는다.

작용: 눈꺼풀을 모으고 닫는다. 이때 눈확부분은 단단히 닫고 이마뼈와 관자뼈, 뺨의 피부를 코 쪽으로 당겨서 눈꺼풀 둘레에 깊은 주름을 만든다. 눈꺼풀 부분은 잠을 자거나 윙크할 때 눈꺼풀을 살짝 닫는다. 이때 내림근 다발이 (위눈꺼풀내림근에 대항해) 위눈꺼풀을 내리고, 올림근 다발은 아래눈꺼풀을 살짝 올린다. 눈물샘 부분은 눈물의 분비, 분배, 배출을 돕는다.

표면해부학: 이 근육이 수축하면 관련된 감정(미소, 웃음, 주목, 고통, 집중, 적대 등)의 강도에 따라 다양한 주름과 고랑이 만들어진다. 근육 수축은 보통 좌우대칭으로 이루어지지만, 윙크할 때처럼 한 쪽에서만 일어날 수도 있다. 눈꺼풀올림근(나비뼈 작은날개 아래면에서 위눈꺼풀의 피부와 눈꺼풀판까지 늘어남)과 이마근이 함께 작동하고 눈둘레 섬유 일부에 대항해 눈꺼풀 테두리를 넓혀서 눈이 휘둥그레진 표정(공포, 혼미함)을 나타낸다.

1 스위스의 안과의사 요한 호너(Johann Friedrich Horner, 1831~1886년)의 이름을 딴 근육으로, 눈꺼풀긴장근이라고도 한다.

볼근(협근)

모양, 구조, 연결된 근육: 볼, 입안 점막과 피부 안에 닿는 얇은 판 형태의 근육으로 큰 네모 모양을 하고 있다. 세 다발의 근섬유가 앞에서 모인다. 위부분은 아래로 향하고, 아래부분은 위로 향하고, 중간부분은 수평에 가깝게 배열된다. 반면 가장 말단에 위치한 위와 아래 근섬유는 입꼬리에서 모이지 않지만 입술 피부를 따라 이어지고, 주변의 근육들이나 인두근육과 연결되면서 볼인두근육 무리를 형성하는 경우도 있다. 이 근육의 이는곳은 아래턱뼈 가지에 덮이고, 여기서는 지방덩이에 의해 분리된다. 안쪽날개근, 큰광대근, 입꼬리당김근, 입꼬리올림근, 입꼬리내림근과 맞닿아 있다.

이는곳: 위턱뼈와 아래턱뼈 이틀돌기 바깥면, 어금니와 대응된다. 날개아래턱솔기.

닿는곳: 입술연결 모서리의 피부와 점막.

작용: 볼근이 수축하면 입술연결 모서리를 (가쪽이 아니라) 뒤쪽으로 당기고, 또 치아에 맞댄 볼을 누른다. 무언가를 씹을 때 볼 안에 든 음식이나 공기에 의해 팽창된다.

표면해부학: 이 근육이 수축하면 입꼬리가 움츠러들고, 입술이 살짝 늘어나고 입술연결의 가쪽부분이 약간 위로 굽이진다. 입꼬리에서, 입술고랑 아래 가쪽과 아래쪽 방향으로 짧은 주름이 생기는 경우도 있다. 즐거움, 반감, 웃음, 울음 따위의 감정을 표현하는 데 도움을 준다.

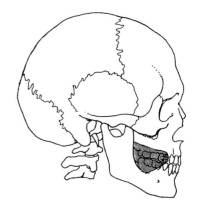

눈살근(비근근)

모양, 구조, 연결된 근육: 얇고 납작한 세모 모양의 근육이다. 근섬유는 코뿌리에서 이마(미간)까지 거의 수직 방향으로 배열된다. 이 근육은 쌍을 이루지만 흔히 정중선에서 하나의 대형으로 합쳐지고, 이마근의 영향을 받는다. 가쪽으로는 가로 눈썹주름근 일부를 덮고, 아래쪽으로는 코근 가로부분과 잇닿아 있다.

이는곳: 코뼈 아래부분과 가쪽 코연골의 위부분을 덮는 근막.

닿는곳: 두 눈썹활 사이의 피부와 이마 가운데 아래부분의 피부.

작용: 미간 부분의 피부를 아래쪽으로 당기고, 코뿌리의 피부를 위쪽으로 당긴다.

표면해부학: 이 근육이 수축하면 코뿌리 피부에 가로 고랑이 생긴다. 눈썹주름근, 눈썹내림근과 함께 작용하면 주목, 위협, 분노, 고통 따위의 감정이 표현된다.

눈썹주름근(추미근)

모양, 구조, 연결된 근육: 납작하고 얇고 긴 삼각형 모양의 근육이다. 근섬유는 이는곳에서 닿는곳까지 위로 대각선 방향으로 배열되고, 눈썹과 거의 나란히 위치한다. 이 근육은 안쪽부분을 제외하고 대부분 이마근과 눈둘레근보다 깊숙이 자리한다. 안쪽부분은 피부 안에 닿아 있다. 이 근육은 눈확근과 합쳐지는 경우가 있어서 눈확근에 영향을 받는다고 할 수 있다.

이는곳: 이마뼈(눈확 아래 능선과 미간의 안쪽 끝부분).

닿는곳: 눈썹에 해당되는 눈확 위부분의 피부.

작용: 눈썹의 안쪽 부분을 안쪽과 살짝 아래쪽으로 움직인다.

표면해부학: 이 근육이 보통 좌우대칭으로 수축하면 두 눈썹 사이의 피부, 미간 부위에 수직 주름이 생긴다(눈살 찌푸리기). 이는 빛의 과도한 자극으로부터 눈을 보호하기 위한 반사작용이지만, 또한 많은 감정을 드러내기도 한다(주목, 집중, 고통, 관심, 걱정, 우려, 고통 따위).

턱끝근(이근)

모양, 구조, 연결된 근육: 작은 원뿔 모양에 가깝고 살짝 납작한 근육으로, 아래턱에서 턱끝까지 수직 방향으로 놓여 있다. 근섬유 또한 아래입술 피부에서 갈라지고, 눈둘레와 볼의 근육들과 엮인다. 이 근육은 많은 근섬유가 합쳐지면서 대개 맞은쪽 근육과 함께 수축한다. 이 두 근육이 완전히 분리되는 경우에 피부는 뼈 구조에 붙

고 (오렌지 껍질이나 골프공 홈처럼) 움푹 팬 홈을 만든다.

이는곳: 아래턱, 안쪽 앞니오목.

닿는곳: 턱끝의 피부.

작용: 턱끝의 피부 주름과 더불어 아래입술을 들어 올리고 내민다.

표면해부학: 이 근육이 수축하면 아래입술이 올라가면서 입틈새에 아래쪽을 향하는 곡선이 생기고 턱끝 피부에 여러 개의 작은 고랑이나 함몰부가 만들어지고, 턱끝입술고랑이 도드라진다. 무언가를 마실 때 작용하고, 의심과 증오, 경멸 따위의 감정을 드러낸다.

안쪽날개근(내측익돌근)

모양, 구조, 연결된 근육: 납작한 네모 모양의 근육으로, 짧고 강한 판을 통해 아래턱뼈 가지와 모서리에 닿은 다발과 함께 아래와 가쪽 대각선 방향으로 배열된다. 근처의 근육들에 밀접하게 연결되는 경우도 있다. 가쪽면은 아래턱뼈 가지의 안쪽면에 붙고, 아래턱뼈에서는 위쪽부분만 가쪽날개근과 떨어져 있다. 안쪽면은 인두 그리고 근처 내재근과 연결된다.

이는곳: 날개오목(나비뼈 날개돌기의 가쪽판과 안쪽판 사이), 입천장 근육의 날개패임돌기, 위턱뼈돌기.

닿는곳: 아래턱뼈 가지의 안쪽면, 입꼬리와 아래가장자리 둘레.

작용: 씹는 기능과 더불어 아래턱뼈를 올린다. 아래턱뼈를 내밀고 가쪽으로 움직인다.

표면해부학: 깊숙이 자리해서 분명하게 드러나지 않는다.

가쪽날개근(외측익돌근)

모양, 구조, 연결된 근육: 짧고, 때로는 원뿔 모양의 근육이다. 두 다발로 갈라지는데, 이 다발은 뒤에서 아래쪽을 향하고 닿는 힘줄에서 하나로 모인다. 인접한 근육들과 연결되는 경우도 있다. 가쪽날개근은 아래턱뼈 가지와 광대활 안쪽에 위치한다. 관자근 힘줄과 깨물근에 접하고, 안쪽면은 안쪽날개근의 위부분에 놓인다.

이는곳: 머리뼈 밑면에서 두 다발로 갈라진다. 위 다발은 나비뼈 큰날개의 위부분과 가쪽면에서, 아래 다발은 날개돌기 가쪽판의 가쪽면에서 일어난다.

닿는곳: 아래턱뼈 관절융기, 날개오목(관자 아래턱 관절의 관절주머니와 관절 원판).

작용: 위 다발은 관절융기에서 앞쪽으로 당겨 입을 벌리고 턱을 내민다(안쪽날개근과 협동하고, 관자근의 뒤 다발과 대항함). 아래 다발은 입을 다물고, 음식물을 씹고 삼키고, 이를 가는 움직임에 도움을 준다.

표면해부학: 이 근육은 깊숙이 있어서 분명하게 드러나지 않는다.

깨물근(교근)

모양, 구조, 연결된 근육: 너비가 약 4cm인 네모판 모양의 근육이다. 매우 강하고 두툼하고(두께 약 1cm) 광대활과 아래턱 모서리 사이에 대각선으로 뻗어 있다. 이 근육은 얕은층과 깊은층으로 구성되고, (강력한 씹기와 당기기를 반복적으로 수행하면서) 얼굴 부위의 뼈대 구조 발달과 아래턱 모서리의 크기에 영향을 미칠 수 있다. 얕은층과 깊은층이 완전히 분리되는 경우도 있다. 깊은층은 아래턱뼈 가지의 전체 면에 붙고, 아래턱뼈와 광대활 사이 관자근이 닿는곳을 덮는다. 얕은층은 피부밑층에 위치하고, 귀밑샘 깨물근막에 덮인다. 이는 광대활 아래모서리의 닿는곳까지 확장되고, 이 근육의 뒤모서리 둘레에 있는 귀밑샘을 덮는다.

또한 넓은목근, 큰광대근과 연결되고, 앞모서리를 따라 관자아래우묵의 지방덩이(비샤 지방덩이[1])와 연결된다.

이는곳: 광대활. 특히 강력한 널힘줄을 가진 얕은층은 위턱뼈 광대돌기 그리고 광대활 아래모서리의 앞 2/3 지점에서 일어난다. 깊은층은 광대활의 안쪽면 뒤부분과 아래모서리에서 일어난다.

1 '조직'의 개념을 처음으로 정립한 프랑스의 해부학자이자 생리학자인 사비에르 비샤(Xavier Bichat, 1771~1802년)의 이름을 땄다.

닿는곳: 아래턱뼈 가지의 가쪽면. 특히 얕은층은 아래턱뼈 가지의 모서리와 가쪽면의 아래 1/2 지점에 닿는다. 깊은층은 아래턱뼈 가지의 가쪽면 위부분과 갈고리돌기에 닿는다.

작용: 음식물을 씹을 때 아래턱을 올리고, 그 결과로 입이 닫힌다. 비스듬히 배열된 얕은층의 근섬유는 아래턱뼈의 앞쪽 움직임(내밀기)을 제약하는 반면, 수직 방향으로 배열된 깊은층은 뒤쪽과 가쪽으로 약한 움직임(뒤로 당기기)을 허용한다.

표면해부학: 이 근육은 피부밑층에 자리하므로 수축하는 동안 외피 아래에서 선명하게 보인다.

앞모서리는 특히 지방이 적은 마른 사람에게서 또렷이 보이는 반면, 뒤모서리는 귀밑샘에 덮인다.

광대활은 깨물근에 비해 살짝 올라가 있어서 언제나 눈에 보인다. 이 근육 덩어리는 음식물을 씹거나 분노, 공격성, 긴장감 등을 표현할 때 턱을 굳게 다물면 분명해진다.

관자근(측두근)

모양, 구조, 연결된 근육: 납작한 부채 모양의 근육이다. 넓은 위모서리는 얇은 반원 모양이다. 정점은 좁고 두툼하고(두께 약 2cm), 광대활 아래 관자우묵을 차지하고, 짧고 강한 닿는 힘줄로 마무리된다. 이 근육은 여러 방향으로 흩어지면서 제각기 수축하고 전체 작용에 영향을 미치는 근육 다발로 이루어진다. 앞다발은 수직 방향에 가깝게 내려가고, 중간다발은 비스듬히 아래와 앞쪽을 향하고, 뒤다발은 수평에 가깝게 배열된다. 이 근육의 깊은 면은 머리뼈의 가쪽벽에 붙고, 밑면에서는 관자우묵, 가쪽날개근, 안쪽날개근과 연결된다. 앞모서리는 광대뼈 옆에 있고, 지방덩이에 의해 분리된다. 이 지방덩이는 입을 크게 벌리면 앞쪽으로 밀려날 수도 있다. 아래턱뼈 관절융기의 앞쪽으로 움직이기 때문이다. 이때 광대활 아래는 살짝 융기된 듯 보인다. 관자근의 얕은층은 피부밑에 위치하고 관자근막으로 덮인다. 관자근막은 귓바퀴근육, 관자마루근, 입둘레근 일부가 붙고 표면으로 관자놀이 혈관이 지나가는 조밀한 섬유판이다.

이는곳: 관자널판(관자 비늘, 나비뼈 큰날개, 마루뼈 그리고 아래관자선으로 이루어진 부분을 포함), 관자우묵, 관자근막의 깊은 면.

닿는곳: 아래턱뼈 갈고리돌기의 정점과 안쪽면.

작용: 음식물을 씹을 때 아래턱뼈를 올려서 치열궁을 모으고 입을 다물린다. 아래턱뼈를 살짝 가쪽으로 움직인다.

표면해부학: 관자근은 피부밑층에 자리하므로 근육 전체가 눈에 잘 보인다. 하지만 음식물을 씹거나 턱뼈를 악다물면 근육이 수축하면서 커다란 관자막에 덮이고 관자 앞부분에서만 볼 수 있다. 근육의 나머지 부분은 보통 머리카락에 의해 가려진다.

눈

시각 장치를 구성하는 기관은 좌우대칭으로 눈확공간 안에 자리하고, 바깥쪽에 눈확 영역을 형성한다. 이 부위의 경계에는 눈썹, 안구 일부와 눈꺼풀이 있다.

- 눈(안구)은 앞뒤로 약간 평평한 구 모양이고 평균 지름이 2.5cm이다. 바깥에서 보이는 부분은 눈알의 앞부분으로 눈꺼풀이 경계가 되고, 구 모양의 투명한 막(각막)이 안구를 싸고 있다. 각막은 흰자위 부분(공막)에 비해 튀어나와 있는데, 안구 전체보다 곡률반지름이 작기 때문이다. 이 융기는 옆에서 눈을 관찰하면 쉽게 알아볼 수 있고, 또한 닫힌 위눈꺼풀을 통해서도 확인할 수 있다.

- 눈의 공막은 흰색을 띠고 결막으로 둘러싸여 있다. 공막은 눈물로 인해 반짝거리고, 곡선 가장자리가 있는 두 개의 세모 영역을 차지한다. 눈물언덕과 가쪽모서리가 홍채 양옆으로 있고, 가운데 모서리는 약간 더 크며, 눈의 움직임에 따라 노출 범위가 영향을 받는다. 눈물언덕에는 두 개의 결막이 접하면서 반달 모양의 주름이 생긴다.

- 홍채는 지름이 1cm가 넘는 원반 모양으로, 각막 바로 뒤에 위치해서 쉽게 볼 수 있다. 홍채는 색이 다양하고 가운데에 원 모양의 동공이 있다. 동공은 수정체가 두꺼워지면서 눈환을 향할 때 검정색으로 보인다. 동공은 빛의 강도, 감정 상태, 바라보는 대상과의 거리에 맞게 확대하거나 축소하는 능력이 있다.

홍채는 파란색, 회색, 갈색 등 다양한 색조를 띠고, 때로는 머리색과 관련이 있다. 예컨대 머리색이 검은 사람은 보통 눈 색깔도 검다. 게다가 이 색채는 균일하지도 조밀하지도 않고, 사람마다 다른 패턴을 띠는 다양한 광도의 색소로 구성된다. 흔히 바깥 둘레에 가까운 색 농도일 경우가 많고, 여기서 방사상으로 배열되고 동공 쪽으로 모이는 색 줄무늬가 있다.

- 눈확은 눈알보다 약간 더 크다. 눈은 앞부분을 제외한 나머지 부분들

눈꺼풀(열린 상태와 닫힌 상태)과 눈알의 관계

이 풍부한 지방질에 에워싸이면서 보호를 받는다. 이 지방질은 혈관, 신경, 근육 장치가 없는 공간을 채운다. 눈알은 눈확 속에 있는 안구 근육에 의해 섬세하고 정확하게 움직일 수 있다. 안구 근육인 위곧은근, 아래곧은근, 가쪽곧은근, 안쪽곧은근은 이름 그대로 눈알을 움직인다. 또 다른 근육인 위빗근과 아래빗근은 눈알을 위나 아래로 돌리는 작용을 한다. 정상 상태라면 두 눈알이 협동해서 똑같은 방향을 향해 동시에 움직인다. 먼 곳을 볼 때는 눈알의 축이 평행한 반면, 가까운 곳을 볼 때에는 살짝 모인다.

- 눈꺼풀은 위아래로 움직이는 살갗 주름으로, 위와 아래가 있으며 하나가 더 길다. 각 눈꺼풀은 뻣뻣한 털인 속눈썹이 난 자유모서리로 끝난다. 위눈꺼풀과 아래눈꺼풀의 자유모서리가 만나면 눈을 꼭 닫을 수 있다. 하지만 무언가를 보는 동안 두 눈꺼풀은 떨어지고 그 사이에 타원 모양의 눈꺼풀틈새가 생기면서 눈의 앞부분이 드러난다. 눈꺼풀틈새는 눈의 양옆(눈꺼풀연결)에서 예각으로 끝난다. 안쪽눈꺼

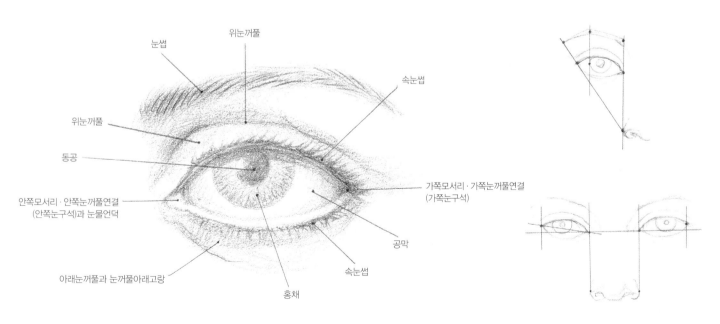

앞에서 본 왼쪽 눈의 바깥 형태와 주요 요소

눈썹
위눈꺼풀
위눈꺼풀
동공
안쪽모서리·안쪽눈꺼풀연결
(안쪽눈구석)과 눈물언덕
아래눈꺼풀과 눈꺼풀아래고랑
홍채
속눈썹
공막
가쪽모서리·가쪽눈꺼풀연결
(가쪽눈구석)
속눈썹

눈과 눈썹, 코의 위치와 비례

몽고주름

몽고주름

눈의 안쪽모서리(안쪽눈구석)를 덮은 위눈꺼풀 위 피부층

쪽으로 완만하게 오목하다. 위눈꺼풀은 홍채의 일부를 덮는 반면, 아래눈꺼풀은 홍채 가장자리를 스칠 뿐이다.

눈꺼풀은 두께가 약 3mm이고 그 벽은 섬유판인 눈꺼풀판으로 이루어진다. 눈꺼풀의 안쪽면은 눈알을 맞대고 결막에 싸여 있는 반면, 바깥면은 근육층(특히 눈둘레근)과 피부로 이루어진다. 위눈꺼풀은 아래눈꺼풀보다 훨씬 크고 눈을 감으면 쉽게 볼 수 있다. 눈을 뜨면 눈꺼풀은 위눈꺼풀올림근과 눈꺼풀판근 때문에 다양한 각도로 움츠러들고 위눈꺼풀과 눈썹활 사이에 깊은 주름(눈꺼풀위고랑)이 만들어진다. 아래눈꺼풀은 더 작고 움직임이 적다. 이것은 흔히 지방층으로 인해 불룩하고 눈꺼풀아래고랑에 의해 볼과 분리된다.

눈꺼풀을 덮은 피부는 매우 얇아서 그 속을 지나가는 모세혈관그물이 고스란히 드러난다. 또한 가쪽눈꺼풀연결 부근에 짧은 주름이 생기기도 한다.

• 속눈썹은 바깥쪽을 향하고 각 눈꺼풀의 자유모서리에 자리한다. 위눈꺼풀에 난 속눈썹은 위쪽으로 둥글고 길고 촘촘하다. 아래눈꺼풀에 난 속눈썹은 아래쪽을 향하고 짧고 성기다.

• 눈썹은 두 개가 좌우대칭으로 피부가 융기된 곳에 가로놓여 있다. 같은 위치에 여러 개의 안면표정근이 있어 움직임이 자유롭다. 눈썹의 형태는 이마의 눈썹활 모양과 일치한다. 눈썹은 이마에서 위눈꺼풀을 분리하고 양쪽의 살짝 아래를 향한 오목한 활 모양을 따르는 털에 덮인다. 눈썹 털은 보통 머리털의 색과 비슷하거나 약간 더 진하고, 특정한 방식으로 배열된다. 곧 눈썹의 안쪽부분(눈썹머리)은 더 촘촘하면서 살짝 가쪽으로 기울고 눈확 위 뼈보다 살짝 아래에 위치한다. 눈썹 중간부분(몸통)은 가쪽으로 기울어 거의 수평에 가깝다. 가쪽부분(눈썹꼬리)은 뼈 모서리 위에 위치하며, 눈썹은 흐려지고 성글게 비늘처럼 배열되다 점으로 끝난다.

눈썹 형태는 성별(여성의 눈썹은 보통 규칙적이고 섬세한 활 모양이다), 나이(나이가 들면 눈썹 털이 거칠어지고 튀어나오고 숱이 많아진다)에 따라 달라진다. 또한 유전의 영향을 받기도 한다. 예컨대 북유럽계나 동아시아계 사람들은 눈썹이 가는 반면, 지중해 지역 사람들은 더 두껍고 때때로 안쪽으로 미간 부위까지 이어진다.

풀연결(안쪽눈구석)은 넓고, 분홍빛의 약간 돌출된 형태의 눈물언덕이 있는데 여기서 눈물길이 나온다. 이 부분은 움직이지 않으므로 중요한 지표로 여겨진다. 반면 가쪽눈꺼풀연결은 더 좁은 구역의 가장자리를 이루고, 특별한 속성이 없고 눈을 따라 약간씩 움직일 수 있다. 눈꺼풀틈새는 타원 모양이고, (홑꺼풀과 쌍꺼풀처럼) 개인의 특징과 유전적 영향에 따라 형태가 달라진다. 또한 시선이 가는 방향에 따른 안구의 움직임에 따라서도 달라진다. 정상적인 상태에서 시선은 정면을 향하고, 눈꺼풀은 눈의 구 모양에 기대 곡면을 따른다. 여기서 주목할 특징이 있다. 눈확의 큰 축은 수평에 가까운 가로 방향이지만, 가쪽눈구석이 안쪽눈구석보다 높이 자리하면서 살짝 비스듬해진다. 위눈꺼풀의 테두리의 경우 가운데 절반은 아래쪽으로 오목하고 가쪽 절반은 직선에 가깝다. 아래눈꺼풀은 위눈꺼풀과 반대의 경향을 보인다. 즉 가쪽 절반이 더 오목하고 안쪽 절반은 직선에 가깝지만 위

열린 눈꺼풀 사이 홍채

머리　　　몸통　　　꼬리

왼쪽 눈썹의 방향을 보여주는 도해

눈확가장자리와 접한
눈알, 눈꺼풀, 눈썹의 위치

코

얼굴 가운데에 피라미드 모양으로 튀어나와 있는 코는 위쪽의 이마, 옆의 눈구멍과 뺨, 코 밑면과 위입술 사이 공간의 중앙에 배열되어 있다. 코 표면은 형태상 특징을 고려해서 부위를 나누는데 코연골 뼈대가 콧날, 콧마루, 콧방울, 코끝 등을 지지한다. 사실 콧날과 콧마루 위부분, 가쪽면은 얼굴에서 피라미드 모양 구멍(코안, 비강)의 가장자리가 되는 뼈들과 일치한다. 곧 코뼈, 이마뼈, 위턱뼈 입천장돌기이다. 반면 코의 다른 부위는 연골이 지탱하므로 움직일 수 있다.

코의 피부는 얇은 지방층 위에 펼쳐져 있고, 특히 코끝과 콧방울에는 표면을 반짝이게 하는 기름샘이 여러 개 있다. 또한 아래 구멍의 가장자리 둘레에 코안뜰이 있고 거친 코털이 있다. 콧날은 이마의 가운데 아래의 눈확 위 활 사이에 위치하고, 이마는 때때로 가로 주름(코이마 고랑)에 의해 구분된다. 남성은 보통 눈썹활이 튀어나오면서 이마와 콧날 사이가 들어가는 반면, 여성은 뼈 구조가 작으므로 이렇게 들어간 부분이 보통 없거나 살짝 표시만 난다(88쪽 참조). 콧날은 가운데 면의 가장자리가 둥근 콧마루를 따라 이어지고, 두 가쪽면의 접합면을 형성한다.

콧마루는 인종과 개인에 따라 가늘고 길거나 짧고 넓은 등 모양과 크기가 다양하다. 코의 윤곽에 따라 직선 코, 매부리코, 버선코, 들창코 등으로 분류할 수 있다. 때때로 콧마루가 살짝 솟으면서 코 뼈대와 연골 뼈대 사이에 통과 지점이 드러나기도 한다. 가쪽면은 콧날 쪽으로 좁고 납작하지만, 아래로 가면 볼록하고 더 넓어지면서 확장된다. 아래에서 콧방울이 형성되고 피부 지방에 따라 팽창하거나 좁아진다. 가장자리는 둥근 주름(콧방울 고랑)으로 코끝 둘레에서 시작되어 콧구멍을 에워싸며 앞뒤로 움직인다. 이 고랑은 뺨과 위입술까지 이어져서 코입술고랑을 만든다. 코입술고랑은 개인의 피부 특징, 나이, 습관적인 표정에 따라 깊이와 길이가 달라진다.

코끝 부위는 가쪽면과 밑면, 능선이 모이면서 만들어진 피라미드 정점에 위치하고 둥글게 솟아 있지만, 특히 남성은 코중격 아래의 연골이

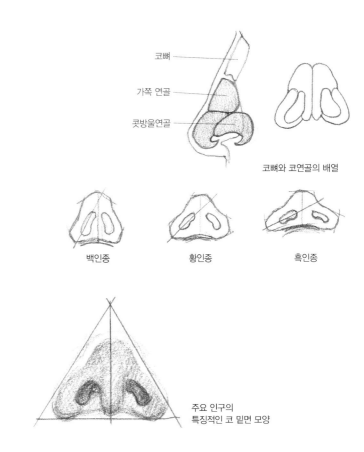

코뼈와 코연골의 배열

백인종　　　　황인종　　　　흑인종

주요 인구의
특징적인 코 밑면 모양

만든 뚜렷하고 선명한 면이 나타나는 경우도 있다. 많은 경우 코끝은 정중선의 희미한 수직 주름에 의해 좌우 양쪽이 대칭을 이룬 듯 보인다.

코의 밑면은 삼각형 모양이고 콧방울과 일치하는 두 개의 세모가 있고, 코끝 쪽으로 모이면서 두 개의 상기도 구멍이 있는 콧구멍의 가장자리를 이룬다. 콧구멍은 코중격 아래부분과 위턱 코가시에 의해 정중선에서 분리된다. 콧구멍은 타원 모양으로, 바깥부분은 넓고 벽이 약간 두껍고, 안쪽은 좁아지고, 가쪽으로 살짝 벗어나 있다. 코의 모양, 특히 콧구멍은 인류학적 분류에 따라 대략 공통된 유형으로 구분할 수 있다. 좁고 긴 백인 코 유형, 평평한 흑인 코 유형, 중간쯤 되는 동양인 코 유형으로 구분된다.

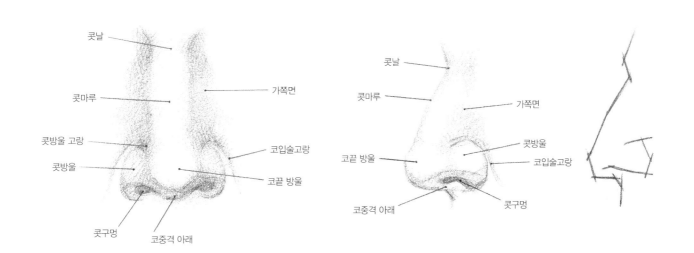

입술

입술은 입의 윤곽을 형성하고 치열궁의 앞부분을 덮는다. 위입술과 아래입술로 이루어지고, 위와 아래의 자유모서리가 접하면서 가로 개구부(입술 테두리 또는 볼 테두리)의 경계를 형성하고, 가쪽에서 모여 입꼬리에서 만난다(입술연결). 입꼬리에서는 두툼한 근섬유가 작은 타원(볼굴대)을 만든다.

위입술은 볼과 잇닿아 있고, 아래입술은 턱의 일부가 된다. 위입술과 아래입술이 합쳐져 입 어귀의 앞쪽 벽을 형성하고, 위와 옆 가장자리는 코 밑면과 코입술고랑이, 아래는 턱끝입술고랑이 경계가 된다. 입술의 벽은 세 개의 층, 곧 바깥의 피부층, 중간의 근육과 지방층, 안쪽의 점막층으로 구성된다. 바깥의 피부층과 안쪽의 덮개 점막은 이행부(위입술 홍순 경계)를 통해 서로 이어지고, 얇은 피부 때문에 분홍색으로 보이는데 일반적으로 입술의 표면과 일치한다. 중간층은 볼 부위에 작용하는 근육들(입둘레근, 볼근, 입꼬리당김근, 광대근, 올림근, 입꼬리내림근, 턱끝근)을 포함한다. 이 근육들이 수축하면 입술 모양에 여러 가지 변형이 나타난다. 입의 바깥면은 얇은 피부로 덮여 있다. 남성의 위입술은 주로 두껍고 거친 털(콧수염)로 덮여 있다. 그 정중선에는 살짝 타원 모양으로 오목하게 골이 진 부분(인중)이 있는데, 인중 고랑에서 시작되어 수직으로 입술까지 이어진다. 아래입술도 가운데에 작은 함몰부가 있고, 가쪽으로 두 개의 작은 기둥이 있고, 아래쪽으로는 가로로 형성된 턱끝입술고랑이 가장자리를 이룬다. 남성에게 이 부분은 턱수염(입술과 턱 사이에 세로로 길게 난 수염)으로 덮이고, 그 가운데가 살짝 솟아오른 경우도 있다.

입술의 전체 모양은 두툼한 입술부터 돌출된 입술, 얇고 납작한 입술까지 사람마다 다르다. 입술 테두리의 너비에 따라 작은 입, 큰 입, 중간 입으로 분류하기도 한다.

위입술과 아래입술은 형태에서 차이가 있다. 위입술은 얇고, 정중면에 인중 가장자리의 관절과 일치해 솟아 오른 부분(결절)이 있다. 양옆면에 작은 함몰부가 있고 살짝 볼록한 부분은 입술연결까지 이어진다. 아래입술은 두껍고 정중면에 수직의 작은 함몰부가 있으며, 여기에 결절과 양옆에 대칭의 타원 모양으로 솟아오른 부분이 있다. 피부와 홍순

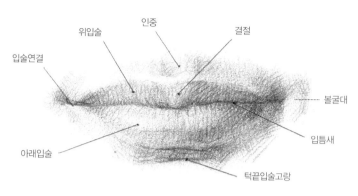

앞에서 본 입술의 바깥 형태

의 경계는 약간 올라가 있어서 쉽게 알아볼 수 있다. 홍순은 위입술 가장자리에서 선명하고 매끄럽고 굴곡이 있는 선으로 보이고, 아래입술은 고르게 곡선을 이루는데 때로 안쪽 함몰 부분과 입술연결 가까이까지 두껍다. 입술은 표정과 기능적 움직임과 관련해서 모양과 부피에 상당한 변화를 겪는다. 즉 수축되거나, 뒤집어지거나, 늘어나거나, 곡선을 이룬다. 입틈새는 다양한 각도로 열리면서 치아 일부가 노출되는 경우도 있다. 또한 입술을 오므리거나 내밀거나 벌리거나 당기면 표면에 수직 주름이 촘촘히 잡히거나 사라지기도 한다. 이런 변형에 적응하는 코입술고랑은 가쪽으로 볼굴대가 경계가 되고, 각 입술연결에 위치하고, 여러 근육 다발이 겹치고 교차하면서 형성된다(95쪽 '입둘레근' 참조).

입의 바깥면은 볼을 향해 가쪽으로 뻗어 있고, 위턱뼈와 피부밑층의 볼지방덩이에 의해 모양이 결정되고, 턱 안으로 이어진다. 이것이 인간종의 특징으로 꼽히는 융기를 이룬다. 정중면에 위치한 이 융기는 얼굴 밑면의 윤곽을 이루고, 아래턱뼈 형태와 피부밑층 지방조직 양과 관련되어 개인의 외모 특징이 되기도 한다. 보통 남성은 그곳이 넓고 튀어나오고 윤곽이 뚜렷하고 털(턱수염)로 덮이는 반면, 여성은 둥글고 작고 피부가 매끄럽다. 턱은 턱끝입술고랑에 의해 아래입술과 구분되고, 때때로 뼈에 피부가 직접 붙으면서 가운데가 움푹 들어간다.

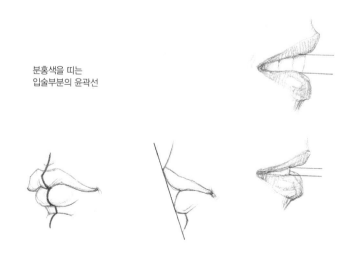

분홍색을 띠는
입술부분의 윤곽선

입술의 표면과 부피는 '튀어나온 결절, 위입술, 아래입술
안쪽 고랑으로 생겨난 면'으로 나눌 수 있다.

귀

바깥귀는 귓바퀴, 그리고 고막에 이르는 바깥귀길(외이도)로 이루어진다. 귓바퀴는 얼굴, 머리뼈, 목의 경계가 만나는 지점에서 머리뼈의 양쪽 측면에 대칭으로 위치한, 연골 뼈대가 있는 피부 주름을 일컫는다. 바깥귀길은 관자뼈 구멍과 일치하고 지형 파악에 도움을 주는 지표가 된다. 귀의 모양은 복잡하다. 타원 형태의 조개와 비슷하지만 위쪽이 가장 넓은, 납작한 달걀 모양이다. 큰 축은 수직에 가까운데 뒤쪽으로 살짝 기울고, 옆과 바닥은 비스듬하게 기울고, 평균 길이는 약 6cm에 달한다. 작은 축은 수평을 이루고, 가쪽으로는 뇌머리뼈 벽과 예각을 이루고, 뒤가 비어 있고, 평균 길이는 약 3cm이다. 머리를 옆쪽에서 보면 귓바퀴는 눈에 보이는 축과 직각을 이루지 않고, 앞쪽으로 약간 비스듬하다. 귓바퀴는 일반적으로 꼭지돌기에, 뒤로는 턱뼈가지에 위치한다. 귓바퀴 높이는 눈썹을 지나는 평행선과, 코 밑면을 지나는 평행선 사이에 포함된다. 그리고 큰 축의 기울기는 코와 아래턱뼈가지의 기울기와 비슷하다. 귓바퀴의 안쪽면은 머리뼈 쪽으로 돌아가 있고, 볼록하면서 바깥면에 일치하는 돌출과 함몰부에 의해 물결 모양을 이룬다. 또한 앞의 볼록한 부분만 뇌머리뼈 벽에 붙은 반면, 넓은 타원형 모서리는 자유모서리로 벽에서 떨어져 있다.

귓바퀴의 바깥면은 여러 개의 주름이 잡히면서 특유의 모양이 형성된다. 귀의 앞모서리 쪽을 향하는 가운데의 우묵한 부분에 귀조가비가 위치하고, 그 밑에서 바깥귀길이 시작된다. 말단에 자유모서리가 있는 부분은 귀둘레이다. 귀둘레의 둥근 주름은 귀조가비 바닥, 바깥귀길 바로 위에서 시작해(여기서 타원형의 위부분과 깊고 큰 아래부분이 나뉜다) 그다음으

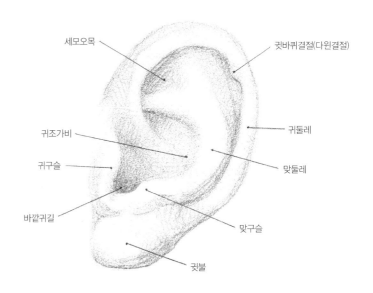

옆에서 본 왼쪽 귓바퀴

로 귓바퀴의 바깥 모서리 전체 윤곽을 나타내고, 귀의 아래쪽에 있는 귓불로 갈수록 점점 희미해진다. 귀둘레 위부분의 앞 가장자리에는 뾰족하게 튀어나온 귓바퀴결절(다윈결절)이 있다.

귓불은 작은 살덩어리로 납작한 타원 모양이다. 연골이 없고, 앞 가장자리의 위부분만 아래턱 밑의 머리뼈에 붙고 대부분 자유모서리를 갖는다. 귀조가비의 뒤부분에는 동심원 모양으로, 앞쪽이 볼록한 반원 모양의 연골 돌기인 맞둘레가 있다. 이는 두 개의 수렴 융기(밑부분이 더 뚜렷하고, 위부분이 덜 뚜렷하다)에서 시작되어 맞둘레의 배오목 모서리에서 동그스름한 맞구슬로 마무리된다. 귀둘레와 맞둘레 사이는 납작하고 동그스름하게 패여 있다(귀둘레 고랑).

귀조가비의 앞쪽 모서리에는 둥근 삼각형 모양으로 튀어나온 귀구슬이 위치하는데, 이곳의 안쪽 벽에서 털이 자라는 경우도 있다. 귀구슬은 아래턱 관절과 일치하고 높은 모서리와 함께 맞구슬과 잇닿고, 귀구슬 사이 패임의 모서리가 된다. 또한 귀조가비는 귓바퀴의 뒤 앞쪽 벽이 되고, (바깥귀의 오목한 형태와 관련되어) 상당히 볼록하고 귓바퀴 바깥면의 앞쪽으로 20~30도가량 기울어서 뇌머리뼈 벽과 결합된다.

귀는 귓불과 귀둘레의 아래모서리 짧은 부분을 빼고는 탄력이 있는 연골 뼈대 구조로 이루어진다. 따라서 귓바퀴는 유연하고, 귓바퀴근(93쪽 참조)과 내재 근섬유 덕분에 약간 움직일 수 있다. 피부는 매우 얇고 많은 혈관이 분포한다. 따라서 귀의 피부는 분홍빛을 띠는데, 감정과 체온의 영향을 받으면 한층 더 발그레해진다.

귓바퀴는 유전과 개인의 특징에 따라 모양이 달라질 수 있다. 예를 들어, 검은 피부를 가진 사람들은 귓바퀴가 더 작으면서 얇고, 때로는 귓불이 아예 없다. 또한 여성의 귀가 남성의 귀보다 더 얇고 작으며 주름이 더 뚜렷하다. 나이가 들수록 탄력과 지지섬유의 신축성이 떨어지면서 귀구슬 앞에 수직 주름이 잡히고 지름이 커지면서 귀가 길어지는 경향이 나타난다.

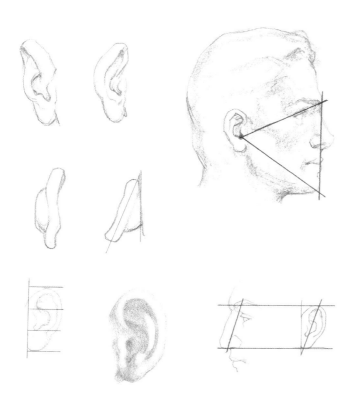

바깥귀의 방향, 위치, 크기

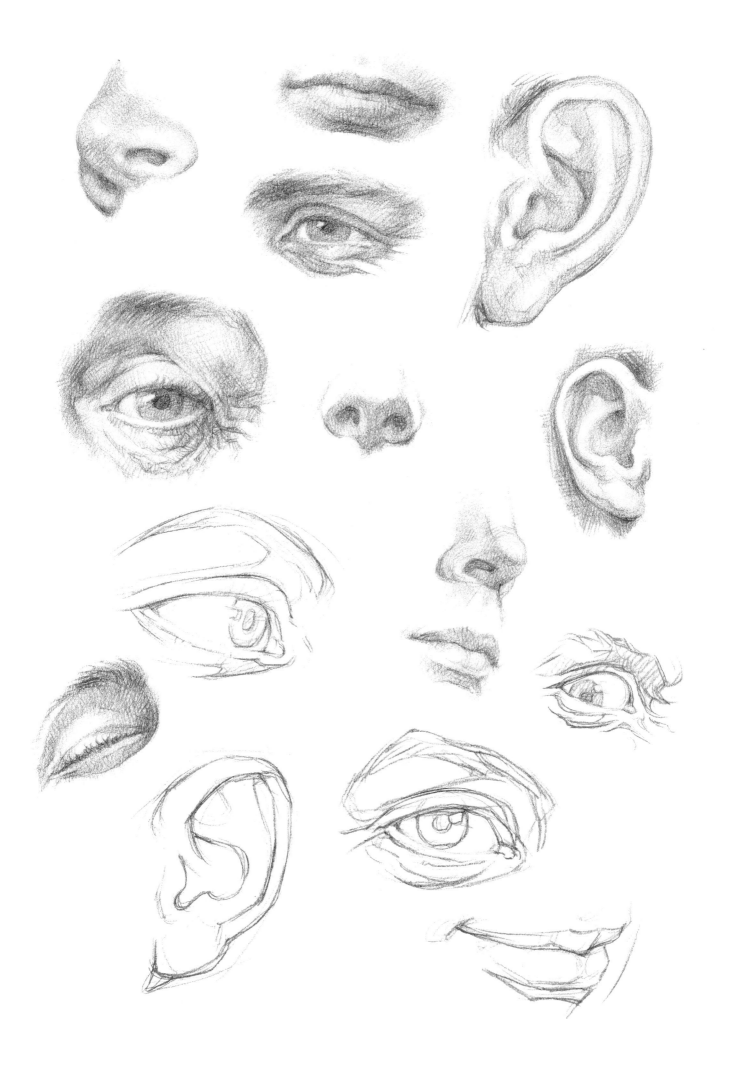

표정에서 얼굴근육의 기능

머리뼈에는 이는곳과 닿는곳이 제각각인 다양한 근육 무리가 배열되어 있다. 이 중 일부는 머리의 특정 기관에 속해 있다. 예를 들어, 안구를 움직이는 근육이나 소화계통 위쪽과 연결된 근육들이 있다. 하지만 뼈대 구조에 있는 근육 대부분은 운동 계통에 속하고, 이것이 예술가들의 관심을 끌 만한 유일한 근육이다. 기능을 고려하면 이 근육들은 다음의 두 무리로 나눌 수 있다. (1)아래턱뼈의 움직임을 결정하고 아래턱 관절에 작용하는 씹기근육, (2)얼굴에 표정이 나타나도록 작용하는 표정근육. 이 근육들은 얼굴에 집중되고 일부는 머리뼈에 배치된다. 그중 표정근육은 대부분 피부에 닿고 또 당김선에 따라 이마와 눈꺼풀, 코, 입술, 볼과 바깥귀에 작용하므로 피부근육이라고도 부른다.

표정근육은 그 수가 많고 개별 근육 다발을 짚어내기 어려워서 분석하기가 복잡하다. 이 근육 다발들은 매우 가늘고 여러 갈래로 갈라지고 또 부분적으로 협동해 작용한다. 그렇더라도 핵심적인 특성과 주요 머리근육의 위치를 알아두면 얼굴에 어떻게 표정이 만들어지는지 이해할 수 있다. 인간은 얼굴을 통해 다른 사람과 소통하고 반응을 확인할 수 있다. 자발적이고 솔직한 표현뿐만 아니라 흉내를 내거나 문화적 관습을 지키기 위해 두려움을 주입하고, 즐거움이나 고통, 관심이나 무관심을 내보일 수 있다. 얼굴 '언어'는 다른 동물들한테는 아예 없거나 지극히 기초적이다. 유일하게 포유류가 얼굴의 작용을 패턴으로 인식하지만 제한적이다. 예를 들어, 고양잇과 동물은 방어하거나 공격할 때 이빨을 드러내고 귀를 내린다. 침팬지는 입술을 오므리고 앞으로 내밀거나, 눈썹을 치켜 올린다. 그러나 인간은 얼굴 언어를 이용한 상호작용이 한층 다양해서 예전부터 인류학 연구의 주제로 삼을 정도였다. 신경생리학자인 기욤 뒤센, 찰스 다윈, 마레, 만테가차가 이 연구에 참여했다. 이 학자들은 19세기 후반에 처음으로 근전도 검사법을 이용해 과학적인 연구를 실행했다. 최근에는 정교하고 복잡한 컴퓨터 프로그램을 이용해 컴퓨터그래픽 이미지나 휴머노이드 로봇에 인간의 상호작용을 담아낸다. 기본 표정(우는 표정, 겁먹은 표정, 웃는 표정, 놀란 표정 등)은 본능이라 하지만 대부분 유전적으로 프로그래밍되고, 태어나면서부터 사교와 문화를 경험하면서 정교해지고 집적된다. 표정을 따라 하고 몸짓으로 극적 행동을 나타내는 흉내 내기 기술은 관상학을 연구하는 사람들의 관심을 끈다. 이 분야에서 개인의 성향과 성격을 파악할 때는 머리 골격의 특징을 먼저 확인한다. 얼굴에서 표정을 드러낼 때 가장 잠재력이 큰 부위는 눈과 입술이다. 이 두 부위는 단독으로도 얼굴 전체의 표정을 결정할 수 있기에 아주 중요하다.

표정근육에는 성별이나 나이대와 상관없이 똑같은 역학이 작용하지만, 뉘앙스가 달라진다. 따라서 눈과 입 부위의 몇 가지 특징을 파악할 필요가 있다. 얼굴의 위부분은 눈썹과 눈, 눈꺼풀이 표정근육을 좌우하는데, 앞에서 보았듯이 움직이는 요소들은 안구를 따라 배열된다. 눈에 잘 띄는 눈썹은 눈확 위 활을 따라간다. 눈썹은 근육에 의해 둘 다 또는 한 쪽(안쪽이나 가쪽)만 움직일 수 있으므로 여러 가지 표정에 도움을 준다. 사실 눈썹은 이마에서 흘러내리는 비나 땀이 눈으로 떨어지지 않게 하고, 또 너무 많은 빛이나 위협적인 상황에서 눈을 보호하는 작용을 한

다. 하지만 무엇보다 감정 상태를 드러내기 위해 진화를 거듭한 듯하다. 결과적으로 눈썹은 다양하게 움직일 수 있고 주변에도 영향을 미친다(이마에 주름살이 잡히게 하고, 눈꺼풀 언저리에 고랑을 만든다).

눈썹이 서로 가까워지면 콧날에 수직 주름이 생기고 이마의 수평 주름이 평평해지는데, 다른 사람에게 공격성을 보이거나 무언가에 집중을 하는 상황에서 나타난다(이 경우 눈썹의 회전, 아래눈꺼풀의 상승, 광대근의 수축이 일어날 수도 있다).

눈썹이 올라가는 것은 이마에 주름을 만들고 여러 감정(놀람, 감탄, 기대, 불안 등)을 표현하는 데 관여한다. 이때 눈이 커지고 시계가 넓어지기도 한다. 올라간 눈썹은 이마와 눈썹 사이에 주름이 잡히면서 불안하고 고통스러운 복합적인 감정이 드러난다.

한쪽 눈썹을 올리고 다른 쪽 눈썹을 내리면 피부에 다양한 영향을 미치고, 때로는 확실하지 않은 감정 상태(당황, 의심스러움)가 나타난다.

안구에서 눈에 보이는 부분은 움직이는 판인 눈꺼풀로 에워싸이는데, 수축하면 일부 또는 전체가 닫히거나 부풀면서 선명한 피부 주름이 생긴다. 특히 아래눈꺼풀 밑면과 관자 쪽을 향한 가쪽모서리가 뚜렷해진다. 얼굴의 아래부분은 입을 여닫는 입술이 좌우한다. 입술은 여러 움직임, 곧 벌리고 닫기, 앞과 뒤로 움직이기, 올리고 내리기, 굳게 다물거나 뒤로 끌어당기기 등이 결합되면서 다양하고 풍부한 감정 상태를 표현한다. 입둘레근은 깊은섬유가 입술을 치아에 밀어붙이면서 복잡한 반면, 얕은섬유는 입술을 밀어내고 더불어 굳게 다물리거나 찌그러뜨린다. 하지만 이 근육은 입 부위의 다른 근육들에 대항해(입을 벌리기 위해서) 작용하고 얼굴에 가장 미묘한 표정을 만들어낸다. 이것들은 간략히 세 무리로 나눌 수 있다. 입술을 올려서 걱정·증오·웃음·즐거움 따위를 표현하는 근육들, 입술을 낮춰서 조롱·혐오·고통·불행 따위를 표현하는 근육들, 입술을 밀거나 당겨서 도전·당황스러움·고통 따위를 표현하는 근육들이 있다.

다양한 크기로 입을 벌릴 수 있는 것은 목의 양쪽에 자리 잡은 얇고 넓은 근육(넓은근)이 작용하면서 아래턱뼈를 내리기 때문이다. 넓은근은 수축하면 대부분 평행하고 길고 얇은 융기를 만들어서 피부를 올라가게 만든다. 이것은 분노, 육체적 노력과 두려움을 나타낼 때 두드러진다.

과거의 예술가들은 사람의 표정을 연구하고 충실히 재현하기 위해 많은 노력을 쏟았다. 20세기 초까지의 역사적 사건이나 유명인, 종교를 주제로 한 그림과 조각을 생각해보라. 이후 수십 년 동안 그리고 오늘날 동시대 미술에서 인물을 사실적으로 재현하는 것에 대한 관심은 획기적으로 줄어들었지만, 초상화와 삽화에서는 여전하다. 특히 행동심리학, 인간행동학, 정보기술의 전문가들은 개인의 정체성, 소통, 상호작용이나 집단적으로 연계된 감정을 분석하기 위해 연구를 진행하고 있다. 표정을 정확히 담아내기 위해서는 몇 가지 기본적이면서도 중요한 관찰 내용을 알아두는 게 도움이 된다.

우선, 기본적인 특징을 알아두면 (캐리커처로 빠지지 않고) 감정을 더 효과적으로 담을 수 있다. 사소하고 중요하지 않은 세부사항, 예를 들어 과도한 잔주름은 삭제하는 게 효과적이다.

얼굴 표정은 매우 중요하지만, 몸짓도 소홀히 하면 안 된다. 몸은 비언어적인 보디랭귀지를 통해 감정 상태를 드러내기 때문이다. 손과 몸짓, 머리와 어깨의 관계에 주목해야 한다.

얼굴근육은 결코 단독으로 작용하지 않는다. 일반적으로 협동하고 때

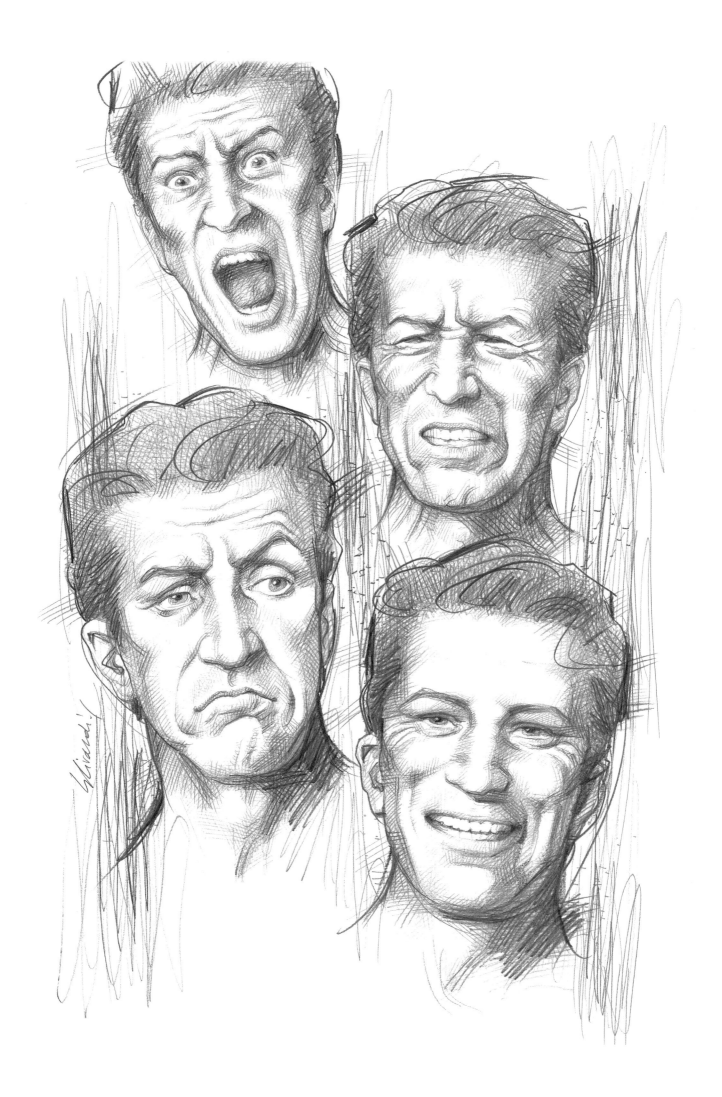

로는 대항해서 피부 표면에 복잡하고 미묘한 변화를 나타낸다. 표정은 종종 일시적으로 생겼다가 순식간에 사라지지만, 어떤 표정은 습관적으로 반복되면서 한 인물의 '역사'를 얼굴에 새기기도 한다. 표정을 잘 포착하려면 해부학 지식을 바탕으로 실제 인물에 대해 주의 깊게 관찰하고, 사진이나 비디오, 컴퓨터 재구성을 이용해서 보완해야 한다. 많은 삽화가가 거울 여러 개를 세워두고 거울에 비친 자신의 얼굴 표정을 관찰했는데 이는 정면만이 아니라 여러 시점에서 관찰하기 위해서이다.

얼굴 표정은 크게 3가지로 나눌 수 있다. 각각은 아래에서 간략히 설명한 경향이 주도한다.

- **무표정:** 얼굴 피부에서 근육 수축이나 변형이 일어나지 않는다. 각 구성 요소가 정상적인 해부학 관계에 있고, 이완의 상태, 결정하거나 적당히 집중한다고 인식될 정도의 느낌이 살짝 보인다.

- **긍정적 감정의 표현:** 이때 얼굴은 원심력의 영향을 받아서 바깥으로 나아가고 확장하려는 경향이 있다. 예를 들어 입이 벌어지고, 눈꺼풀이 부풀고, 눈썹 사이가 멀어진다. 이 모든 것이 웃음, 미소, 경탄, 행복 등 긍정적 감정을 나타낸다. 또한 두려워할 것이 전혀 없다고 말하는 듯하다.

- **부정적 감정의 표현:** 이때 얼굴은 구심력의 영향을 받아서 안으로 모이려는 경향이 있다. 예를 들어, 눈썹이 내려가고, 눈이 감기고, 코에 주름이 잡히고, 입술은 아래로 처진다. 이것은 울음, 고통, 혐오, 슬픔, 회의감, 적대심, 분노처럼 비관적인 감정을 나타낸다. 이 경우 사람은 바깥세계로부터의 공격을 두려워하거나, 적대감을 직접적으로 드러낸다. 따라서 자신을 보호하고 지키기 위한 방패로서 눈을 감는 경향이 있다. 동시에 강렬한 표정, 특히 격한 감정(분노, 강한 고통이나 공포심 등)은 콧구멍을 확장시키고 입을 벌려서 더욱 위협적인 모습을 만든다.

• 얼굴 표정에 작동되는 근육의 역학

- **진지함, 명상, 깊은 생각:** 눈썹이 서로 가까워지고 처지면서 이마 가운데에 세로 주름(2~3개)이 잡힌다. 눈꺼풀은 일부나 전체가 닫히지만, 수축되지 않는다.

 작용하는 근육: 눈썹주름근, 눈둘레근.

- **집중, 경탄:** 눈썹이 활 모양이 되고, 이마에 가로 주름이 생기고, 눈꺼풀이 넓어지고, 입은 살짝 벌어진다.

 작용하는 근육: 이마근과 뒤통수근, 눈꺼풀올림근, 아래턱뼈를 내리는 넓은목근과 턱두힘살근.

- **고통, 발작:** 눈썹이 올라가서 모이고, 안쪽부분(갈래)을 약간 추어올린다. 이마 가운데에 가로 주름과 세로 주름이 생기고, 시선은 위를 향하고, 입술은 벌어지거나 움츠러든다.

 작용하는 근육: 눈썹주름근, 이마근(안쪽부분), 눈꺼풀올림근, 위입술올림근, 입꼬리내림근, 입꼬리당김근, 때때로 관자근, 깨물근, 넓은목근.

- **기도, 애걸, 황홀감:** 눈썹 전체가 올라가고, 시선은 위를 향하고, 입 일부가 벌어지고, 이마에 몇 개의 가로 주름이 생긴다.

 작용하는 근육: 이마근, 눈꺼풀올림근, 작은광대근.

- **미소:** 입을 다문 채 입술은 살짝 당겨 위로 굽이지고, 볼에 작은 함몰부가 생기면서 코입술고랑이 강조되고, 아래눈꺼풀은 살짝 올라가면

서 밑면, 관자 근처에 짧은 주름이 생긴다.

 작용하는 근육: 눈둘레근(아래부분, 눈꺼풀), 작은광대근, 코근.

- **웃음:** 눈의 일부가 닫히고, 입 일부가 벌어지면서 위쪽으로 오목한 활 모양이 된다. 코입술고랑은 뚜렷해지고, 콧구멍이 확장되고, 눈꺼풀과 관자에 긴 주름이 생긴다.

 작용하는 근육: 눈둘레근, 코근, 위입술올림근, 입꼬리당김근, 큰광대근.

- **울음:** 눈의 일부가 닫히고, 눈꺼풀이 수축하고, 이마에 주름이 잡히고, 콧구멍이 확장되고, 코 옆면과 콧마루에 짧은 주름이 생기고, 입은 약간 벌어지며 사각형 모양이 되고, 턱에 주름이 생기고 목에 긴 주름(넓은목근)이 나타난다.

 작용하는 근육: 눈썹주름근, 눈둘레근, 위입술올림근, 입꼬리내림근, 턱끝근.

- **혐오, 경멸:** 눈썹이 몰리고 올라가면서 이마에 세로 주름이 생기고, 아래입술을 약간 바깥쪽으로 들어 올리고, 입술연결이 내려가고, 턱에 주름이 생긴다. 코입술고랑은 위쪽 끝부분에서 위쪽으로, 아래쪽 끝부분에서 아래쪽으로 당겨진다.

 작용하는 근육: 눈둘레근, 입둘레근, 위입술올림근, 입꼬리내림근, 눈썹주름근, 턱끝근.

- **의심, 당황스러움:** 아래입술은 위와 앞쪽으로 밀려나고, 턱에 주름이 잡힌다. 입술연결은 아래로 굽이지면서 아래입술 아래에 비스듬히 주름이 생기고, 이마는 살짝 주름이 진다. 눈썹은 활 모양이 된다.

 작용하는 근육: 이마근, 눈둘레근과 입둘레근, 턱끝근, 위입술올림근, 입꼬리내림근.

- **분노, 격분, 노여움:** 눈썹이 내려가고 함께 모이면서 이마 가운데에 수직 고랑을, 콧마루에 가로 고랑을 만든다. 눈은 크게 벌어지고, 살짝 올라가면서 아래눈꺼풀의 밑면에서 가쪽으로 퍼지는 주름이 생긴다. 입은 굳게 다물거나 벌릴 수 있고, 코입술고랑은 더 길어지고 깊어지고, 볼은 광대뼈 쪽으로 더 커진다.

 작용하는 근육: 눈썹주름근, 눈둘레근, 코근, 입꼬리올림근, 위입술올림근, 깨물근, 넓은목근.

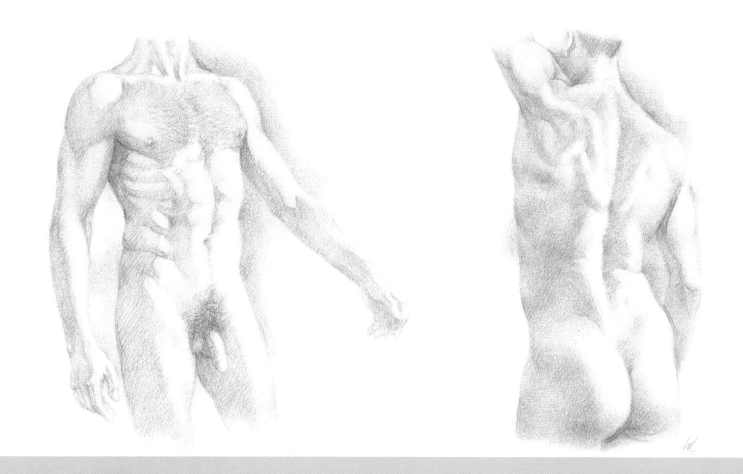

몸통

THE TRUNK

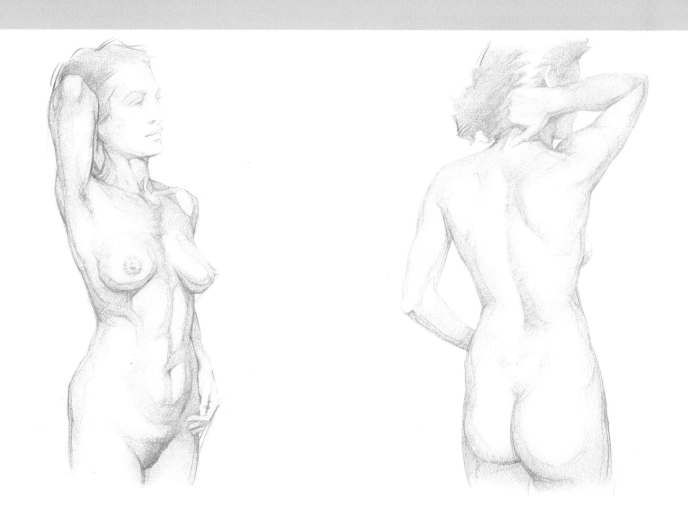

바깥 형태에 대한 개요

몸통은 머리를 뺀 인체의 축이다. 여기에 어떤 구조에도 붙어 있지 않은 팔과 다리가 붙어 있다. 몸통은 앞뒤 방향으로 약간 납작한 원통 모양이고, 위쪽 가슴과 아래쪽 배로 구분되고, 각각은 척주의 굽이를 따라 시상면에서 약간 기울어져 있다. 몸통의 바깥 형태를 더 완벽히 기술하기 위해 목(머리와 연결되는 원통 모양의 마디), 어깨와 엉덩이를 추가하는 경우도 있다. 가슴우리와 대응하는 가슴부분은 끝을 자른 원뿔 모양이고, 앞뒤로 납작하고, 넓은 밑면이 배 쪽에 해당한다. 몸통 앞면에는 융기된 가슴이 있는데 이는 복장뼈로 분리되고, 위쪽은 튀어나온 빗장뼈에 의해 경계가 정해진다. 몸통 뒤면에는 척주와 일치하고 옆쪽으로 어깨뼈와 갈비뼈로 경계가 되는 등부위가 있다. 가슴의 위쪽 부분은 어깨에 의해 넓어진다. 타원 모양의 배부위는 척주의 허리부위로만 지탱이 되고 그 아래는 골반뼈로 둘러싸인다. 다른 벽들은 큰 근육으로 형성된다. 배 앞면으로 함몰부의 안쪽 선이 이어지고, 여기서 아래 2/3지점에 탯줄의 흔적(배꼽)이 남아 있다. 아래쪽 끝에는 바깥생식기관이 있다. 뒤면과 가쪽면은 엉치뼈, 엉덩이, 볼기 부위로 이어지고, 뒤안쪽부분을 빼고 넓적다리의 표면 속으로 넘어간다. 그곳에서 볼기는 피부 주름에 의해 윤곽이 뚜렷해진다.

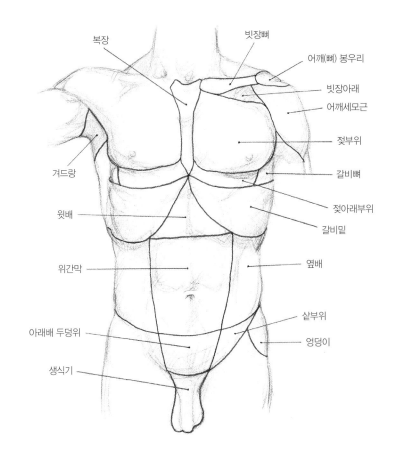

• 일반적인 특징

몸통은 머리를 더하면 인체의 축을 이루고, 여기에 부속 부분인 팔(팔이음부위를 구성하는 뼈들을 통해)과 다리(다리이음부위를 통해)가 붙어 있다. 몸통 전체를 더 잘 설명하려면 몸통뼈대(관련된 관절과 근육 연결부)를 위치와 기능에 따라 다음처럼 나누어야 한다.

전체 뼈대의 중심 구조로서 모든 골격이 연결되어 있는 척추는 몸통을 따라가며 인체를 지탱하고, 이를 둘러싼 관절 장치와 근육과 함께 척추를 형성한다. 몸통의 첫 부분은 척추의 목뼈에 해당하는 목이다. 몸통의 두 번째 부분은 등뼈와 가슴우리에 해당하는 가슴이다. 세 번째 부분은 허리뼈에 해당하는 배이다.

마지막 부분에는 골반이 포함된다. 골반은 다리가 붙어 있는 골격 부위인 한편, 여러 근육과 복부와 등쪽 근막이 이는 곳이므로 몸통에 포함하기도 한다. 기능적인 관점에서 팔과 관련된 팔이음부위(어깨뼈와 빗장뼈)도 비슷하게 다루기도 한다. 하지만 골반은 위치상으로 몸통에 포함된다.

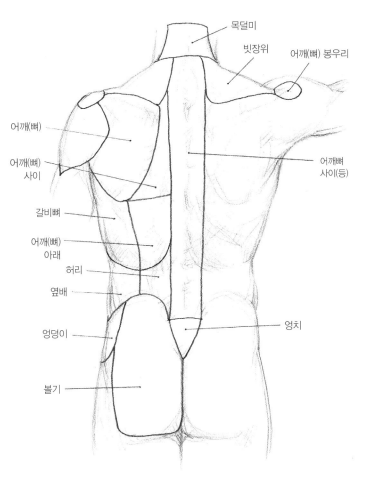

몸통의 주요 부위를 가르는 경계선

척추 THE SPINE

▌뼈대

• 척추

척추는 척추뼈로 구성된 기관이다. 척추뼈는 머리꼬리뼈 기둥에 위치하는 짧은뼈로서 관절과 인대로 연결된다. 약 33개 또는 34개의 척추뼈가 있는데, 꼬리쪽 끝부분에 있는 뼈 때문에 개수가 달라진다. 외형적 특징에 따라 목뼈(7개), 등뼈(12개), 허리뼈(5개), 엉치뼈(5개), 꼬리뼈(4개 또는 5개)로 나눌 수 있다. 이 중 목뼈, 등뼈, 허리뼈는 자유 척추뼈에 속하고, 엉치뼈와 꼬리뼈는 움직이지 않지만 척추 요소는 다른 것들과 거의 융합되어 있다.

척추뼈는 척추(뼈)몸통, 척추(뼈)고리, 가로돌기(목뼈와 등뼈), 갈비돌기(허리뼈), 가시돌기, 관절돌기로 구성되어 있다. 척추뼈 대부분이 이런 요소를 전부 또는 일부 갖고 있다. 따라서 자세한 설명 없이 또 크기와 상관없이 다른 뼈들과 함께 있어도 척추뼈를 구분할 수 있다. 척주는 원통 모양이지만, 척추는 목뼈에서 마지막 허리뼈까지 부피가 조금씩 커지다가 줄어든다. 척추의 부피와 척추뼈고리가 가장 큰 곳은 등뼈 부위다. 척추뼈몸통은 척추뼈마다 특징이 있는데 목뼈에서는 납작하고, 등뼈에서는 원통 모양이고, 허리뼈에서는 타원형에 가까운 넓은 원통 모양이다.

척주는 척추를 구성하는 강력한 근육들에 싸여 있고, 기본적으로 몸무게를 지탱하는 구조를 지닌다. 무엇보다 척추 각 부분의 형태에 따라 특징적인 동적 구조를 갖고 있다.

목뼈(Cervical의 약자 C)는 척주의 맨 위부분에 위치한 7개의 뼈다. 목뼈의 일반적인 바깥 형태는 다음과 같다. 척추뼈몸통은 가로로 더 넓고 속이 빈 위면과 튀어나온 아래면이 있어서 연속된 척추뼈를 끼워 넣을 수 있다. 가로돌기는 척추뼈고리의 뿌리부터 판 모양이고 가운데에 구멍(가로구멍)이 있다. 살짝 튀어나온 가시돌기의 끝부분은 두 개로 갈라져 있다. 그리고 척추사이구멍은 세모 모양의 척추뼈고리와 잇닿아 있다. 목뼈는 이런 공통된 특징을 기본으로 해부학적 특징에 따라 세 종류로 구별할 수 있다. 첫째목뼈(고리뼈)는 척추뼈몸통이 없고, 가쪽덩이(관절면)는 튀어나와 있고, 앞고리는 짧고 다음 척추뼈, 곧 둘째목뼈(중쇠뼈)에 걸려 있다. 뒤고리(척추뼈고리)는 매우 뚜렷하고 돌기가 전혀 없다. 둘째척추뼈인 둘째목뼈는 뼈몸통의 뒤면에 커다란 돌기(치아돌기)가 있어서 고리뼈의 앞고리와 연결된다. 일곱째목뼈(솟을뼈)는 속이 빈 뼈몸통에 작은 가로구멍이 있고, 가시돌기가 커다란 결절과 함께 돌출되어 있다.

가슴뼈, 곧 등뼈(Thoracic의 약자 T 또는 Dorsal의 약자 D)는 중간 크기의 척추뼈 12개로 구성되어 있다. 등뼈의 일반적인 특징은 첫째등뼈에서 일곱째등뼈까지 뼈몸통의 부피, 두께, 높이가 증가한다는 점이다(뼈몸통의 부피는 첫째등뼈부터 마지막 등뼈로 갈수록 점차 커진다). 가장 중요한 특징은 갈비뼈에 붙은 장치의 존재다. 가쪽면, 고리뼈의 이는곳에는 갈비뼈머리를 위한 관절면이 있다(따라서 두 척추뼈 사이에 닿는다). 하지만 열한째등뼈와 열두째등뼈는 옆면에 한 개의 관절면만 있다(척추뼈고리는 뼈몸통 위면의 다리로 시작해서 아래로 큰 패임의 경계를 이룬다). 척추뼈고리는 동그란 고리 모양이다. 가로돌기가 잘 발달되어 있고 위로 열째등뼈까지 갈비뼈머리와 함께한 관절면이 있다. 관절돌기는 판 모양이고 수직으로 발달한다. 마지막으로 가시돌기는 아래쪽 방향으로 비스듬히 돌출되어 있다. 앞에서 설명한 특징은 셋째등뼈부터 열째등뼈까지에 해당한다는 점을 기억해야 한다. 첫째등뼈와 마지막 등뼈는 각기 목뼈와 허리뼈 쪽으로 합쳐지는 외형적 특징을 갖고 있다.

허리뼈(Lumbar의 약자 L)는 척추뼈 5개로 구성되고 척주에서 가장 크다. 공통된 특징은 가쪽에 커다랗게 튀어나온 갈비돌기이고, 이것은 척추뼈고리에서 시작된다. 척추뼈몸통은 큰 타원형을 하고 있다. 위면과 아래면은 기울어져 있고 살짝 모인다. 관절돌기는 올라가 있고, 가시돌기는 짧고 뭉툭한 편이다. 허리뼈 각각은 고유의 특징이 있다. 이런

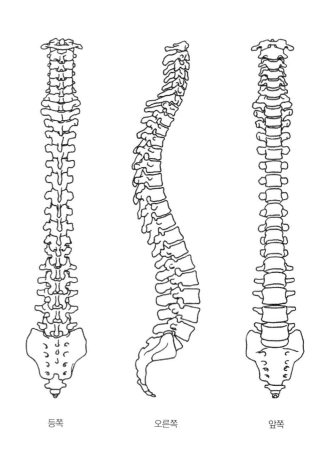

등쪽	오른쪽	앞쪽

척추뼈의 종류

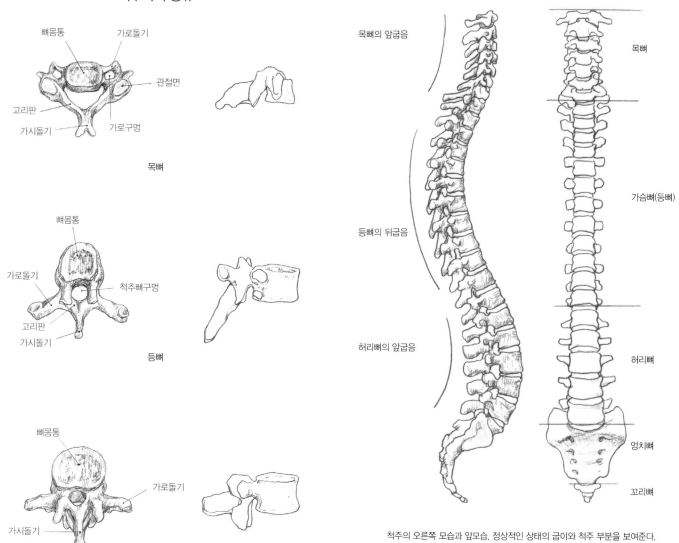

뼈몸통
가로돌기
관절면
고리판
가시돌기
가로구멍

목뼈

뼈몸통
가로돌기
척추뼈구멍
고리판
가시돌기

등뼈

뼈몸통
가로돌기
가시돌기

허리뼈

목뼈의 앞굽음

등뼈의 뒤굽음

허리뼈의 앞굽음

목뼈

가슴뼈(등뼈)

허리뼈

엉치뼈

꼬리뼈

척주의 오른쪽 모습과 앞모습. 정상적인 상태의 굽이와 척주 부분을 보여준다.

남성 몸통의 전체 뼈 구조

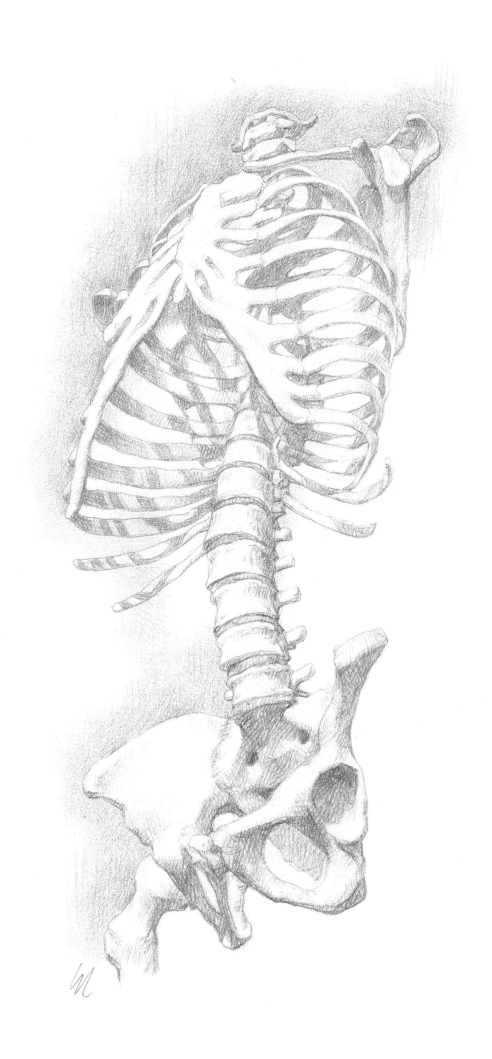

공통 요소의 변화는 알아보기 쉽다. 다섯째허리뼈의 척추뼈몸통 두 면은 척추뼈의 특징에 맞춰 기울어지는데 이는 뒤에서 함께 모인다. 그리하여 그것이 척주의 배열에서 차지하는 위치를 고려해 곶이라고 부른다. 엉치뼈는 5개의 뼈가 뼈융합에 의해 형성된다. 이 융합은 척추뼈 몸통과 가쪽 뼈돌기 덩어리 부위에서 일어나는 반면, 고리판 사이의 구멍(엉치뼈구멍)은 분리된 채 남아 있다. 엉치뼈는 피라미드 모양에 가깝다. 사실 위면(엉치뼈의 바닥)은 다섯째허리뼈와 관절로 이어져 있다. 매우 볼록하고 앞면이 바닥쪽으로 기울어져 있다. 오목한 뒤면은 가시돌기의 흔적으로 정중선을 따른 등선과 융합되어 있다. 그리고 두 가쪽면은 얇고 주름이 있으며 대부분 엉덩뼈와 결합되어 있다. 꼬리뼈는 완전히 발달되지 않았다. 세 개에서 다섯 개가 있고, 이것들이 합쳐져서 꼬리뼈를 형성한다.

척주의 구조적 특징은 예술가를 위한 해부학에 걸맞게 형태와 기능이 전체적으로 고려되어야 한다. 여기서 척추뼈 각각에 대해 자세히 분석하고 설명하는 것은 지나친 감이 있다.

• 척주의 바깥 형태의 특징

척주는 (척추뼈와 척추뼈 사이의 고리, 그것들을 결합하는 인대로 구성되어 있음을 고려하면) 정중면에 놓인 직선처럼 보이지만, 옆에서 보면 곡선이 드러난다. 이 곡선은 관절 기둥의 탄성을 고려할 때 전체 구조의 저항력과 유연성에서 중요한 요소이다. 머리뼈에서 꼬리뼈 사이의 굽은 곳을 살펴보면, 앞쪽을 향해 기운 목뼈(앞굽음), 뒤쪽으로 굽은 등뼈(뒤굽음), 앞쪽으로 굽은 허리뼈가 있다. 허리뼈는 남성보다 여성이 도드라지게 굽어 있다. 척주의 전체 형태는 척추뼈가 수직으로 겹쳐지고(척추뼈몸통의 크기는 허리에서 목으로 가면서 줄어듦), 밑면은 엉치뼈에 있는 원뿔 모양이다. 엉치뼈와 꼬리뼈는 작은 역피라미드 모양이다. 척주의 앞면은 척추뼈몸통의 앞면과 척추사이원반을 드러내는데, 세 부분 사이의 형태가 조금씩 다르다. 가쪽면에는 가시와 가로 뼈돌기가 있고, 세 부분이 차이가 있다. 뒤면에는 가시돌기가 여러 개 있는데, 목뼈에서는 끝부분이 두 개이고, 다른 두 부분에서는 둥근 머리가 돌출되어 있다.

척주의 전체 길이는 나이와 성별, 개인의 체형에 따라 달라진다. 남성은 키와 비례에 따라 조금씩 달라진다. 인체 계측에 따르면, 키가 170cm인 성인 남성의 평균 척주 길이는 73~75cm이고, 성인 여성은 60~65cm이다. 각 부위의 평균 길이를 보면, 목뼈는 13~14cm, 등뼈는 27~29cm, 허리뼈는 17~18cm, 엉치뼈와 꼬리뼈는 12~15cm이다.

해부학자세를 취하면 인체의 중력선은 척주의 수직선, 둘째등뼈의 뼈몸통 앞, 열두째등뼈의 가운데, 다섯째허리뼈의 뼈몸통 앞을 지나서 발이 놓인 지면으로 내려간다. 척주의 자연스러운(생리학적인) 굽음은 가쪽에서만 보이고, 측면은 굽지 않아서 앞이나 뒤에서는 보이지 않는다. 병리학에서만 약간의 측면 굽음이 나타나는데(이는 빈번히 발생함), 살아 있는 사람을 관찰해서 척추측만을 짐작할 수 있다. 척추측만은 척주가 다양한 각도로 옆으로 굽은 비정상적인 상태를 가리킨다.

관절

척추뼈는 강한 인대로 보강된 관절로 연결되어서 척주 전체에 가동성과 탄성, 강력한 힘을 부여한다. 관절은 기능에 따라 두 무리로 나눌 수 있다. 척추뼈몸통 사이의 관절은 못움직관절이고, 관절돌기 사이의 관절은 움직관절이다. 또한 척추뼈와 머리뼈 사이에 특히 주목할 만한 특징을 지닌 관절들이 있다.

• 척추뼈몸통 사이의 관절

두 개의 연속된 척추뼈몸통 사이에는 섬유 연골로 이루어진 원반이 있다. 이것은 둘레가 얇고 가운데는 둥근 렌즈 모양을 하고 있다. 원반에서 가운데 부분의 두께는 머리에서 다리 방향으로 갈수록 두꺼워진다. 곧 목은 3mm, 등부위는 5mm, 허리부위는 9mm이다. 나이가 들면 건조해지고, 특히 겔 상태의 중심핵 속 섬유가 변형되면서 크기가 점차 줄어든다. 척추사이원반은 몸무게 하중과 척주에 놓인 부위들의 움직임에서 오는 압박을 완화하는 기능이 있고, 세로로 긴 인대와 더불어 척추사이결합이라는 기능 단위를 형성한다.

• 관절돌기 사이의 관절

이 관절들은 허리부위를 빼고 움직관절이다. 허리에서는 둥근 관절면에 의해 관절융기와 더 가까이 붙어 있다. 이것은 작은 관절로서 서로 접하는 뼈머리는 얇은 인대로 보강된 주머니로 싸여 있다. 따라서 돌리기 등의 움직임은 거의 불가능하지만, 여러 개의 작은 충전물이 모여서 척주를 여러 방향으로 유연하게 움직일 수 있다.

척주의 인대계는 척주 전체로 확장되는 세로로 긴 인대 무리와 이웃한 척추뼈의 고리를 결합하는 인대 무리로 구성된다. 세로로 긴 인대는 척추뼈몸통의 앞면에 배열된다. 뒤통수뼈 밑면에서 가늘게 시작된 앞쪽 인대는 척추뼈 전체를 덮는 띠로서 엉치뼈의 골반쪽 면까지 이어진다. 뒤쪽 인대는 뒤통수뼈 밑면의 머리뼈 안쪽면에서 시작해 이웃한 척추뼈 사이의 짧은 다발로, 긴 다발에 덮이고 아래로 엉치뼈까지 이어진다. 엉치뼈와 꼬리뼈는 앞, 가쪽, 뒤엉치꼬리인대에 의해 결합된다.

척추뼈고리 사이의 인대는 짧은 섬유 다발로, 한 척추뼈에서 다음 척추뼈까지 늘어나고 뼈가시 사이의 공간을 닫는다. 이것은 다음과 같이 구분할 수 있다. 척추뼈고리 사이 인대는 (노란색을 띠는 탄성 물질이 다량으로 들어 있어서) 노란색 인대라고도 불린다. 이 인대는 이웃한 척추뼈고리의 위모서리와 함께 척추뼈고리의 아래모서리를 결합한다. 가로사이인대는 수직으로 위치하고 하나의 가로돌기를 다음 가로돌기와 연결한다. 가시사이인대는 이웃한 돌기들을 연결하고 전체 척추를 따라 확장되는 (가시끝)인대에 의해 보강된다. 이 인대는 특히 목뼈 높이에서 발달하고, 목덜미인대라고 불린다. 이것은 세모 판 모양이고 뒤통수뼈 밑면, 바깥뒤통수뼈융기와 가시돌기 사이에 위치한다. 뒤통수뼈관절융기와 목뼈 기둥에 놓인 머리가 평형 자세를 유지하는 데 매우 중요한 역할을 한다.

• 머리뼈와 척주를 잇는 관절

이 관절은 뒤통수뼈와 맨 위 두 척추뼈 사이를 지나가는데, 뼈와 인대의 구조 때문에 기능 복합체의 일부로 여겨진다.

고리뒤통수관절은 쌍으로 이루어져 있고, 두 개의 뒤통수뼈관절융기와 고리뼈의 가쪽 두 덩어리의 위쪽 관절에 위치하고, 관절주머니에 싸이고 앞쪽과 뒤쪽 인대에 의해 보강된다. 움직임은 대부분 굽힘과 폄에 한정되지만, 이웃한 다른 관절들과 협동해 움직임이 발생한다. 고리중쇠관절은 쌍으로 이루어져 있고, 고리뼈(첫째목뼈) 아래 관절면과 중쇠뼈(둘째목뼈) 위 관절면 사이에 위치한다. 이 관절은 앞과 뒤

의 얇은 인대에 의해 보강되므로 약간 앞과 뒤로 미끄러지는 운동이 가능하다.

고리뒤통수관절은 중쇠뼈 치아돌기의 관절면과 고리뼈 앞고리의 접합부를 형성한다. 이것은 경첩 움직관절이고 여러 개의 인대에 의해 보강된다. 곧 가로인대, 십자인대, 날개인대, 덮개막이 함께 치아돌기, 고리뼈와 뒤통수뼈 사이에 강력한 접합부를 형성한다. 이 관절 덕분에 머리를 가쪽으로 돌릴 수 있고, 중쇠뼈 치아돌기 위 중심축에 작용하고, 또 목뼈의 연속된 비틀기 운동이 합쳐지면서 넓은 범위의 운동이 가능해진다.

• 척주의 구조적 측면

척주는 인체 뼈대의 기본 구조 요소이다(생물학적으로 척추동물의 가장 분명한 특징이라고 여겨진다). 척주는 견고하고 유연하며 인체의 다른 부위에 있는 수많은 뼈들과의 이음부를 지탱한다.

유연성은 앞으로 굽히기 쉬운 상태 때문에 가능하다. 인체는 연속된 활 모양을 형성하고, 폄 동작은 목부위와 허리부위에 집중된다. 기계적 한계는 척추 돌기의 겹치기와, 무엇보다 뼈몸통 사이에 인대가 있기 때문이다. (나이나 운동 때문에) 인대가 느슨해지면 정상 상태보다 굽히고 펴지는 범위가 더 커진다.

가쪽으로의 굽힘 움직임은 상당히 제한적이다. 척주는 인체의 정지 자세에서 지극히 중요하다. 선 자세에서 머리와 팔의 무게를 떠받치고, 가슴의 기관들을 지탱하고, 전체 무게를 다리를 거쳐 지면으로 옮기고, 무게를 골반으로 균등하게 분산하기 때문이다. 척추의 굽음은 기계적으로 무게 받침을 보조해서 평형의 축을 무게중심선 더 가까이로 가져간다.

하지만 척주의 특징은 몸을 역동적으로 움직일 때 잘 드러난다. 앞에서 말한 대로 척주의 움직임은 굽힘, 폄, 가쪽으로 기울이기, 비틀기, 가쪽으로 돌리기가 있다. 이 움직임의 범위는 (척추뼈 모양과 인대로 인해 제한된 범위에서) 각 척추뼈의 부분적인 움직임과 척주의 다양한 부분이 결합되기에 가능하다. 목부위는 가장 움직임이 많고 모든 움직임을 수행할 수 있다. 허리부위는 제법 움직일 수 있는 반면에, 가슴부위는 움직임의 범위가 제한적이다.

몸통의 전체 움직임 또한 척주의 역학적 가능성뿐만 아니라 골반의 움직임에 달려 있고, 골반은 다리의 다양한 자세에 맞춰 적응한다.

• 척주의 기능적 특징과 움직임

여기서는 앞의 관찰 내용을 정리할 것이다. 인체를 예술로 재현하고자 한다면 (앞에서 설명한) 척추의 구조적 특징과 머리와 골반의 상관관계를 알아야 한다. 이렇게 하면 몸통의 움직임뿐만 아니라 몸 전체의 평형 자세를 올바르게 해석할 수 있다. 따라서 이 주제로 돌아가서 부분적인 요소가 아니라 척주 전체의 기능과 형태의 특징을 덧붙이는 게 도움이 될 수 있다.

머리부터 골반까지 정중선 뒤에서 몸통을 따라 흐르는 골격 구조를 척주라고 부르고, 강력한 관절 계통과 특정한 근육들과 함께 척추를 형성한다. 이것은 특히 정지 자세와 동적 자세에서 중요하다. 팔과 머리를 지탱하고 고정할 뿐만 아니라 자유롭게 움직일 수 있도록 보호하기 때문이다. 이런 특징은 여러 별개의 뼈로 형성된 해부학 구조와 관련되어 있다. 이 뼈들은 기능적 측면에서 밀접하게 연결되어서 안정성(정적인 기

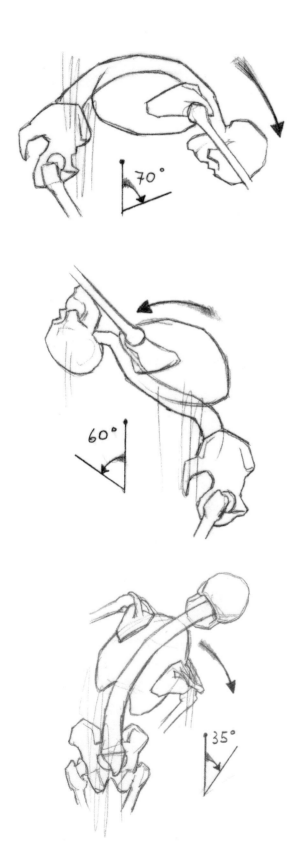

몸통을 굽히거나, 펴거나, 가쪽으로 굽힐 때 정상적인 운동 범위

능)과 가동성(역동적 기능)을 동시에 확보한다. 척주는 많은 뼈, 곧 척추뼈가 겹쳐져 있는데, 보통 32개에서 33개의 뼈가 다섯 부분으로 나뉜다. 목뼈 7개(목과 일치함), 동일한 수의 갈비뼈 쌍과 연결된 등뼈 12개, 허리뼈 5개, 엉치뼈 5개, 미발달되고 작은 꼬리뼈가 3개에서 4개가 있다. 앞의 세 부분은 움직일 수 있는 반면, 나머지 두 부분은 함께 융합된 뼈들로 이루어져서 움직일 수 없다. 이것은 골반의 일부분으로서 두 개의 엉덩뼈와 연결되어 있다. 척추뼈 대부분은(뒤통수뼈와 연결된 첫째목뼈인 고리뼈를 제외하고) 고유의 외형적 특징이 있어서 어느 부분에 속하는지 쉽게 구별할 수 있다. 하지만 공통되는 부분이 있다. 움직일 수 있는 부분의 척추뼈는 여러 부분이 융합되어 단일 뼈를 이룬다.

- 원통 모양의 뼈몸통은 위면과 아래면(척추사이원반이 담기는 곳)이 약간 오목하고, 목뼈에서 허리뼈로 갈수록 강해지고 커진다.
- 뒤쪽에 위치한 둥근 활 모양이 척추뼈구멍의 경계가 된다.
- (양쪽에 있는) 위관절돌기와 아래관절돌기는 이웃한 척추뼈의 돌기와 연결된다.
- 가로돌기는 뒤 가쪽에 위치한다.
- 가운데에 있는 짝이 없는 가시돌기는 등쪽으로 약간 아래를 향한다.

척추뼈의 구조가 복잡한 것은 척주가 맡고 있는 주요 기능 때문이다. 이를테면 몸통을 지탱하고, 가동성을 허용하고, 척수(척추뼈구멍이 겹쳐지면서 만들어진 척추관에서 시작되는 신경 다발)를 보호한다.

척주를 옆에서 보면, 목뼈에서 허리뼈로 가면서 척추뼈의 부피가 증가할 뿐 아니라(지탱해야 할 하중이 점점 커지기 때문이다), 적어도 3개의 생리적 굽음을 알아볼 수 있다. 곧 앞쪽을 향해 굽은 목, 뒤쪽으로 굽은 등, 앞쪽으로 굽은 허리로 인해 척주는 S자 모양을 한다. 앞에서 설명했듯이 이런 굽음은 노인이나 병리학적 상태에 놓인 사람일수록 한층 뚜렷하고 등 전체를 굽게 한다.

앞과 뒤(앞면과 등쪽 면)에서 본 척주는 특히 가슴부위에서 가쪽 굽이(척추측만. 병리학적 원인이 아니라도 약간 굽을 수 있음)를 제외하고 직선으로 보이고, 그리하여 자세 적응을 유발한다. 이런 외형적 특징은 때때로 모델들에게서도 보인다. 이는 정상을 벗어난 상태이므로 예술에서 재현할 때는 바로잡아야 한다. 척주를 구성하는 척추뼈는 관절로 연결되는데, 관절의 종류는 접하는 부위들의 형태에 따라 달라진다.

- 척추뼈몸통 사이의 관절은 못움직관절이고, 여기서 이웃한 척추뼈의 척추뼈몸통 표면이 척추사이원반에 의해 결합된다. 이 관절은 두께가 다양한 섬유조직으로 이루어지는데, 말단 부분이 더 두껍고 중간 부분은 점액 성분이 더 많다. 이것은 각 척추뼈의 가동성 범위를 넓힐 뿐 아니라 무게를 지탱하거나 충격을 흡수하는 기능을 한다. 나이가 들면 원반이 퇴화되고 얇아지면서 몸통의 움직임이 축소된다. 또한 3~5cm 정도 키가 줄어든다는 사실은 잘 알려져 있다.
- 관절돌기 사이의 관절은 움직관절이고, 관절주머니에 싸여 있다. 이 관절은 부위에 따라 다양한 정도와 방향으로 움직일 수 있게 한다. 주로 굽힘과 폄 운동을 한다.
- 척주를 따라 일부분에서는 또 다른 유형의 관절을 볼 수 있다. 예컨대 고리뒤통수관절(첫째목뼈와 뒤통수뼈 사이), 갈비가로돌기관절(등뼈와 갈비뼈 사이), 허리엉치관절(다섯째허리뼈와 엉치뼈 사이)이 있다.

척주의 관절은 여러 개의 인대에 의해 보강되고, 인대는 전체 구조에 견고함과 유연성을 부여한다. 척주 전체에 공통되는 인대는 다음과 같

다(다른 인대는 이웃한 척추뼈나 작은 척추뼈 무리 사이에 배열된다). 앞세로인대는 고리뼈에서 엉치뼈까지 몸통의 앞면 둘레에 자리한다. 뒤세로인대는 척추뼈몸통의 뒤면 둘레에 있다. 가시끝인대는 특히 일곱째목뼈에서 엉치뼈까지 가시돌기를 넘어간다(목덜미인대라고 알려진 목부위 인대는 꽤 강력해서 과도한 근육 긴장 없이 머리를 균형 잡힌 자세로 유지한다).

척주에 작용하는 근육은 여럿으로, 복잡하게 포개져 있고, 척주 근육(또는 척주옆근육. 이것은 척추뼈 옆에서 시작되어 직접적으로 작용한다), 등과 배벽의 근육으로 나뉜다. 이것은 이전 근육들과 팔과 다리의 몸통 부속 근육과 함께 가동되어서 몸통의 정지 자세와 다양한 움직임(굽힘, 폄, 돌림, 가쪽으로 기울이기)을 작동시킨다.

물론 예술가가 척주의 움직임 근육에 대해 상세한 지식을 갖출 필요는 없다. 이 근육 대부분은 깊숙이 위치하므로 눈에 보이지 않는다. 하지만 학구적 관심과 누드를 그릴 때 도움이 되므로 주요 근육 정도는 알아두면 좋다. 이 근육들은 담당하는 협동 기능과 작용에 따라 구분된다. 척주를 펴는 움직임은 다음의 근육 덕분에 가능하다.

- 척추세움근: 뒤쪽으로 엉치뼈에서 목덜미 사이의 척주로 이어지고, 이웃한 척추뼈고리와 가시돌기 사이에 뻗어 있는 작은 다발들이 겹쳐져 근육 계통을 형성한다.
- 긴 등근육: 엉치뼈와 허리뼈에서 갈비뼈까지 대각선으로 이어진다. 널판근은 척주 목뼈 부분에서 뒤통수뼈까지 이어지고 머리를 펴는 작용을 한다.
- 등세모근: 어깨뼈와 뒤통수뼈에서 뻗어 나온 다른 근육들과 더불어 머리와 목을 펴는 작용을 한다. 굽히는 작용은 대부분 배의 근육들이 수행한다. 갈비뼈와 골반 위에 닿아 있는 이 근육들(특히 배곧은근)은 가슴을 골반 가까이로 가져오고(특히 안쪽과 바깥쪽 빗근), 또 가쪽 굽힘과 함께 돌리는 움직임을 가능하게 한다. 엉덩허리근은 골반 안에 자리하고 허리뼈와 넙다리뼈 사이에 뻗어 있다. 또한 여기서 목뿔위근육과 목뿔아래근육, 넓은목근, 목빗근과 더불어 머리와 목을 굽히고 돌리는 움직임을 도와주는 작용을 한다.

허리돌림은 한쪽이 수축될 때 척주를 굽히는 작용을 하는 근육들이 마찬가지로 수행한다. 여기에는 (척주 중에서 가장 많이 움직이는 부위인) 머리와 목의 높이에 있는 목갈비근과 짧은 목덜미 근육들이 가담한다.

하지만 척주 전체를 완전히 돌리려면 양쪽의 여러 근육들과 돌리는 작용을 하는 척주옆근육들이 결합되어야 한다.

허리를 가쪽으로 굽히려면 (열두째갈비뼈, 허리뼈의 갈비돌기, 엉덩뼈능선에 이르는) 허리네모근, 허리근과 안쪽과 바깥쪽 빗근이 작용해야 한다. 목 부위의 가쪽 굽힘은 널판근(위의 네 개 목뼈와 어깨뼈 위 모서리 사이), 목갈비근(목뼈와 위 두 갈비뼈 사이), 부분적으로 목빗근(복장뼈, 빗장뼈, 관자 꼭지돌기 사이에 뻗어 있음)이 수행한다. 가쪽 굽힘은 또한 척추 옆에 위치한 가로근과 가로사이근이 보조한다. 척주의 주요 기능은 이미 말한 대로 몸통을 지탱하고, 골수를 보호하고, 가동성을 확보하는 것이다.

움직이지 않을 때의 안정적인 상태는 여러 기본 구조(척추뼈)가 겹쳐지면서 유지된다. 생리학적 굽음을 통해 반동을 흡수하고 똑바로 선 자세를 유지하는 데 필요한 탄성을 확보한다. 사실 척주의 여러 뼈마디들은 포개진 신체 부위의 무게를 받고 적절히 분산해 해부학자세에서 뒤통수뼈와 정중면에서 넷째허리뼈의 척추뼈몸통을 가로지르는 중력 축에 집중하게 한다. 이것은 골반 가운데를 지나서 발이 놓인 부분에 다다른다.

이동 기능은 동일한 구조적 특징에 의해 가능해진다. 따라서 개별 척추뼈(한편으로 돌기 형태와 관절 인대에 의해 제한을 받음) 사이의 약한 움직임이 전체 척주에 추가되면서 유연성이 높아진다. 곡예사들이 굽힘과 폄 동작을 어마어마한 범위로 해낼 수 있다는 사실을 떠올려보라. 이들은 어린 시절부터 오랜 기간 훈련한 결과로 인대가 유달리 이완된 상태에 있다.

척주의 정상적인 움직임은 다음과 같다.

- **굽힘:** 시상면을 따라 앞쪽과 아래쪽으로 구부리는 움직임을 일컫는다. 특히 목부위와 허리부위에 있는 척추사이원반의 앞부분을 압박하면서 발생한다. 가슴부위는 가슴우리의 형태로 인해 압박 정도가 약하다.
- **폄:** 시상면을 따라 뒤쪽으로 움직이는 동작을 일컫는다. 목부위그리고 허리부위(허리엉치관절)에서 일어나지만, 튀어 나온 가시돌기에 의해 기계적 제한을 받는다.
 (주의: 굽히고 펼 때 생리학적 굽음은 줄어들거나 사라진다. 최대로 굽히면 연속된 곡선이 두드러지지만, 편 상태에서는 가슴부위와 허리 일부가 일직선이 된다.)
- **돌림:** 수평면에서 왼쪽이나 오른쪽으로 움직이는 것을 일컫는다. 주로 목부위와 가슴부위(가슴우리의 경계)에서 일어나고, 허리부위는 관절과 인대의 강력한 결합으로 인해 가동범위가 작아진다.
- **가쪽 굽힘:** 앞면에서 볼 때 옆으로 구부리는 동작을 일컫는다. 대부분 목부위와 허리부위에서 일어나지만, 갈비뼈와 근육-인대 계통에 의해 제한을 받는다. 따라서 굽힘은 대체로 약한 비틀기 동작과 연결된다.

- **휘돌림:** 다양한 동작이 연속적으로 결합된 움직임을 일컫는다. 이 움직임은 목부위를 빼고 범위가 제한적이다.

몸통의 뒤쪽 중간부분을 차지한 척주는 대부분 등근육과 비교적 튼튼한 근막에 덮여 있다. 따라서 해부학자세를 취한 인체에서 그 부위의 바깥 형태는 눈에 보이지 않고, 이는 몸통을 그리거나 조각할 때 매우 중요하다. 이 중 가시돌기는 척추뼈에서 유일하게 피부밑에서 끝부분이 확인된다. 가시돌기는 허리부위에서 더 깊숙한 수직 고랑을 따라 이어지고, 표면 및 깊은 등근육의 돌기들과 경계를 이룬다(등근육은 매우 탄탄하고 허리부위에서는 기둥 모양에 가깝다). 이 돌기들은 고랑 전체를 따라 눈에 보이지 않지만, 일곱째목뼈(솟을뼈)와 맨 위 가슴뼈는 표면에서도 윤곽이 잘 드러난다.

하지만 같은 위치에서 몇몇 기준점을 고려하면 (특히 조각가에게 유용한) 다른 척추뼈를 쉽게 찾아낼 수 있다(예를 들어 일곱째등뼈 가시돌기의 맞은편 어깨뼈 아래모서리를 결합하는 선, 넷째허리뼈에서 척추 맞은편 엉덩뼈 능선을 결합하는 선).

가시돌기는 펴는 움직임에서 눈에 잘 띄지 않는데, 고랑 안쪽 깊숙이 움직이기 때문이다. 하지만 앞쪽으로 굽히는 동안 피부밑에 위치한 타원 모양의 융기가 뚜렷하게 드러난다. 근육이 가슴우리 위로 편평해지면서 고랑을 사라지게 하기 때문이다.

척주의 움직임은 또한 몸통 전체의 바깥 형태에 다양한 변화를 가져온다(배의 주름, 갈비뼈와 갈비활의 돌출, 골반 구부리기, 어깨뼈와 빗장뼈의 움직임 등). 이는 살아 있는 사람, 특히 남성 운동선수에게서 쉽게 볼 수 있다. 무엇보다 이런 움직임을 어느 단계에서 멈추기보다 천천히 그리고 반복적으로 수행하면 척주를 잘 볼 수 있다.

근육

척주의 근육은 함께 모여서 같은 기능을 수행하는 여러 개의 작은 척주 옆근육, 곧 엉덩갈비근, 가장긴근, 가시근, 뭇갈래근, 가로사이근, 가시사이근 따위로 이루어져 있다. 이것들은 다음 장에서 몸통의 다양한 부위에 자리한 근육들과 더불어 설명할 것이다. 일반적으로 척주를 펴고 구부리는 데 사용하는 근육과 인대는 강하고 튼튼하고, 또 가쪽 굽힘과 돌리기에 사용되는 것들보다 잘 조직되어 있다. 척추 근육의 전반적 특징은 앞장의 개요 부분에서 이미 설명하였다.

폄 굽힘

가쪽 굽힘

척추 굽음의 다양한 형태

목 THE NECK

뼈대

목의 뼈대는 척주의 목뼈 부분, 곧 위쪽 7개의 척추뼈로 구성된다고 앞에서 설명했다. 목에는 바깥 형태에 영향을 주는 두 가지 주요 구조인 뼈(목뿔뼈)와 연골(방패연골)이 있다.

목뿔뼈는 그리스 문자 hyoideum와 모양이 비슷해서 이런 이름(hyoid bone)이 붙었고, 목의 맨 위부분, 아래턱뼈의 밑면 바로 아래에 자리한다. 목뿔뼈는 반원 모양이고 가운데 몸통 양쪽으로 두 개의 가는 뼈인 큰뿔과 작은뿔이 있다. 목뿔뼈는 방패연골을 지탱하는데 여기서 막이 결합되고, 여러 개의 목근육과 입안 근육이 붙는다.

방패연골은 아래 숨길의 첫째 마디인 후두에 속하고, 살아 있는 사람에게서 볼 수 있는 연골 구조이다. 무언가를 삼킬 때 움직인다. 이 연골은 네모에 가까운 편평한 판 2개로 이루어져 있으며 앞과 안쪽을 향한

다. 판 2개는 중간부분에서 만나고 가장자리는 날카롭다. 둥그런 위모서리는 목뿔뼈에서 약 2cm 아래에 위치하고, 여기서 막과 결합된다. 연골 전체는 약 3cm이고 넷째목뼈와 셋째목뼈 높이에서 볼 수 있다. 여성의 후두와 방패연골은 보통 남성보다 작다. 방패연골과 이웃한 다른 작은 구멍들 아래에서 기관이 일어난다. 포개진 고리 모양과 같은 특징은 머리와 목이 크게 확장될 때 가끔씩 볼 수 있다.

근육

척주의 목뼈 부분에 위치한 근육은 115쪽을 참조한다.

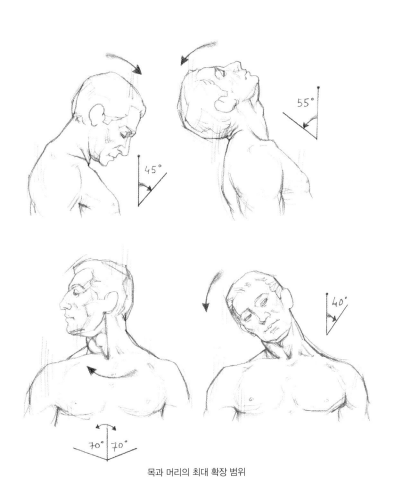

목과 머리의 최대 확장 범위

목의 바깥 형태에 목뼈 부위와 목뿔뼈를 포갠 그림

가슴 THE CHEST

뼈대

가슴의 뼈대는 척주 가슴부위의 12개 척추뼈와 12쌍의 갈비뼈로 이루어지고, 연골을 통해 등쪽으로는 척추뼈와, 배쪽으로는 안쪽에 쌍이 없는 복장뼈와 연결된다. 이 뼈들이 함께 가슴우리를 이룬다. 가슴우리뼈를 설명할 때 지형적 위치로 인해 팔이음뼈를 포함하기도 한다. 팔이음뼈는 빗장뼈와 어깨뼈로 이루어지고, 기능적인 관점에서는 팔과 밀접한 관련이 있다.

• 갈비뼈는 납작하고 둥근 모양이고 척추뼈 끝, 갈비뼈몸통, 복장끝이 있다. 갈비뼈 12쌍은 두 무리로 나눌 수 있다. 위쪽 7쌍은 참갈비뼈

이고, 갈비연골에 의해 복장뼈와 직접 연결된다. 나머지 5쌍은 거짓갈비뼈이고 그중 위쪽 3쌍은 복장뼈와 직접 연결되지 않고, 일곱째 참갈비뼈의 연골과 합쳐진 연골활을 통해 간접적으로 복장뼈와 연결된다. 나머지 2쌍은 복장뼈와 연결되지 않고 앞쪽 끝이 아무것에도 붙지 않으므로 뜬갈비뼈라고 부른다.

갈비뼈에서 척추 말단과 갈비뼈목, 복장끝을 볼 수 있다. 척추 말단은 뼈머리가 척추뼈와 연결된다. 갈비뼈목은 갈비뼈각에서 살짝 뒤틀린 후에 납작하고 반원 모양의 뼈몸통이 된다. 복장끝은 연골 마디를 통해 복장뼈와 직접 연결된다. 갈비뼈 각각은 비틀림과 굽음의 범위가 다르다. 첫째에서 열째까지는 비틀림과 굽음의 범위가 넓어지는 반면, 뜬갈비뼈는 짧고 굽은 데가 거의 없다.

• 갈비연골 10개는 납작한 모양이고 갈비뼈의 앞끝이 복장뼈 가쪽모서

오른쪽 어깨뼈

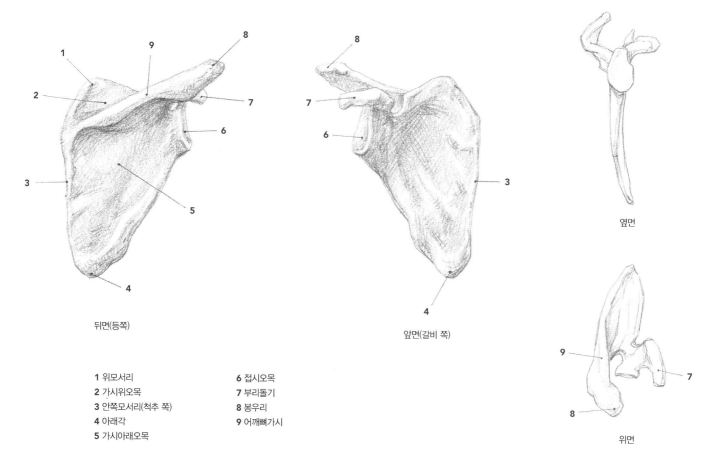

뒤면(등쪽)

앞면(갈비 쪽)

옆면

위면

1 위모서리	**6** 접시오목
2 가시위오목	**7** 부리돌기
3 안쪽모서리(척추 쪽)	**8** 봉우리
4 아래각	**9** 어깨뼈가시
5 가시아래오목	

리와 연결된다. 갈비연골은 뼈가 아니지만 관절 뼈대 자리에 항상 있
다. 갈비뼈를 지탱하고 기계적으로 연결하기 때문이다. 갈비연골은
길이가 제각각이다. 이를테면 첫째 연골은 매우 짧고(약 2cm), 그 아
래 연골은 길다. 둘째와 셋째 연골은 3cm, 일곱째는 12cm에 이른다.
마지막 셋째 뜬갈비뼈는 가슴우리의 둥근 아래모서리(갈비활)를 이루
는 연골부분과 결합된다.

- 복장뼈는 갈비뼈의 가운데를 가로지르는 짝이 없는 납작한 뼈를 가
 리킨다. 가슴우리 안의 앞쪽에 위치하고 갈비뼈와 결합되어 있다. 복
 장뼈는 길이가 약 20cm이고 세 부분으로 구성된다. 복장뼈자루는
 위가 평평한 마름모꼴이고, 2개의 작은 가쪽면은 빗장뼈와 결합하고
 위모서리에는 뚜렷한 패임이 있다. 그리고 복장뼈몸통은 납작하며
 길고 가로로 작은 능선이 있어 약간 오목한 타원 모양을 이룬다. 복
 장뼈몸통은 복장뼈자루와 결합해 작은 각(복장뼈각)을 형성하는데, 이
 곳은 둘째갈비뼈를 찾을 때 유용한 지표가 된다. 가쪽모서리에는 갈
 비연골을 위한 관절면이 있다. 작은 뼈로 이루어진 칼돌기는 길이가
 약 1cm이고 모양이 다양하지만 원뿔 모양에 가깝다. 복장뼈는 위에
 서 아래까지 앞쪽으로 기울어져 있다. 여성의 복장뼈 기울기는 남성
 의 그것보다 뚜렷하지 않고 수직에 가깝고, 질병이나 나이로 인해 변
 하는 경우도 있다.
- 빗장뼈는 길고 납작하고, 물결 모양처럼 보인다. 원통 모양의 뼈몸
 통과 양 끝이 있다. 납작한 가쪽(봉우리) 끝은 관절면이 어깨뼈 봉우
 리와, 안쪽(복장뼈) 끝은 복장뼈와 결합한다. 빗장뼈의 긴 축은 수평
 에 가깝다.
- 어깨뼈는 납작한 역삼각형 모양으로, 몇 가지 두드러진 부분이 있다.
 세모 모양의 판 부분은 앞면(또는 갈비 쪽, 갈비뼈를 마주보고 있음)과 뒤면
 (얕은 쪽, 척추돌기와 함께)이 있다. 어깨뼈가시는 뒤면에서 크게 튀어 나
 온 돌기이다. 평평하고 볼록하게 융기되고, 봉우리끝이 관절에 의해
 빗장뼈와 연결된다. 부리돌기는 어깨뼈의 위모서리 가쪽과 봉우리 맞
 은편에서 시작하는 둥근 원통 모양의 돌기이다. 관절오목은 가쪽모서
 리에 자리하고, 위팔뼈머리와 결합한다(170쪽 참조). 어깨뼈는 중간 길
 이의 한 쌍의 뼈이고, 가슴우리의 뒤쪽 벽에 위치하고, 셋째갈비뼈에
 서 일곱째갈비뼈까지 이어지고, 척추 쪽 모서리는 척주와 평행을 이
 룬다(해부학자세일 때). 어깨뼈의 움직임은 빗장뼈와 관절로 연결되면
 서 팔의 움직임과 연동된다.

• 가슴우리: 전체 형태

가슴우리는 인체가 서 있을 때 밑이 잘린 원뿔 혹은 앞뒤로 납작한 타원
모양이다. 위끝이 넓게 열리고, 아래끝이 더 열려 있고, 축이 아래와 앞
쪽으로 비스듬히 자리한다. 가슴우리의 길이(평균 30cm)는 개인마다 다
르지만, 언제나 앞뒤지름보다 크다. 앞뒤지름은 칼돌기에서 약 20cm이
고 가로지름은 여덟째갈비뼈에서 약 28cm이다.

위가슴문은 원이나 하트 모양으로, 그리 넓지 않고 복장뼈 위모서리,
첫째등뼈, 첫째갈비뼈의 안쪽모서리에 접해 있다. 가슴우리는 앞쪽으
로 기울어 있으므로 복장뼈자루 패임은 둘째등뼈의 척추뼈몸통에서 튀
어나와 있을 수 있다. 반면 아래가슴문(갈비활)은 넓고 가장자리가 둥글
고 가쪽 아래가 낮은 한편, 정중면에 있는 복장뼈 쪽으로 올라가는 경향
이 있어서 칼돌기의 꼭지점과 함께 각각의 특징에 따라 변화하는 너비

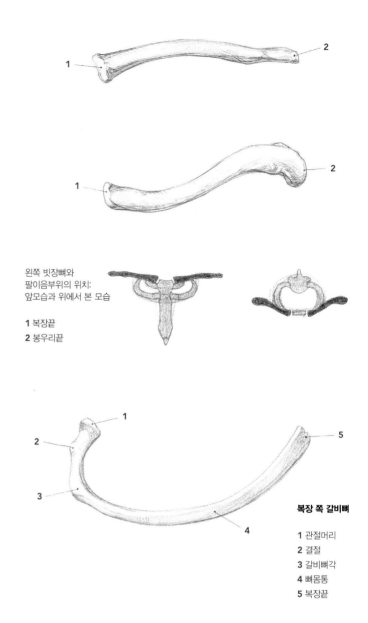

왼쪽 빗장뼈와
팔이음부위의 위치:
앞모습과 위에서 본 모습

1 복장끝
2 봉우리끝

복장 쪽 갈비뼈

1 관절머리
2 결절
3 갈비뼈각
4 뼈몸통
5 복장끝

로 삼각형 공간을 이룬다.

가슴우리의 앞면에서는 복장뼈, 갈비연골, 갈비뼈가 보이는데 갈비
뼈는 완만히 가쪽면을 지나간다. 이것은 가장 작은 표면으로, 다소 납
작하고 위에서 아래로 대각선을 이룬다. 가쪽면은 가슴우리의 최대 높
이를 이루고 특징적인 타원 형태가 보인다. 또한 모든 갈비뼈가 아래 방
향으로 기울고, 등쪽보다 앞쪽 면의 갈비사이공간이 더 넓다. 뒤면에는
척주의 가슴뼈 부분이 담기고, 여기서 갈비뼈들이 시작되고 아래 대각
선 방향으로 위치한다.

가슴우리의 전체 형태는 호흡 운동과 관련이 있고 체형에 따라 달라진
다. 이 뼈들 대부분이 피부밑에 있거나 눈에 잘 띄므로 살아 있는 사람에
게서 쉽게 감지할 수 있다. 지름과 아래가슴문의 형태에 기초하면, 좁고
긴 가슴우리를 가진 세장형과 낮고 넓은 가슴우리를 가진 단신형이 있
다. 그리고 근육량이나 병리적 상태 같은 개인적 특징에 기초해 중간 형
태의 가슴우리가 있다. 마지막으로, 가슴우리가 팔이음부위에 붙어 있
음을 언급해야 한다. 가슴우리의 크기와 비례는 사람마다 다를 뿐 아니
라 나이, 유전, 성별과도 연관이 있다. 예를 들어, 노년이 되면 더 넓어
지고 둥글어지는 경향이 있다. 또 성인 여성의 가슴우리가 남성보다 짧
고 복장뼈 부분이 대각선에 더 가깝다(발달된 가슴, 새가슴 등).

가슴우리

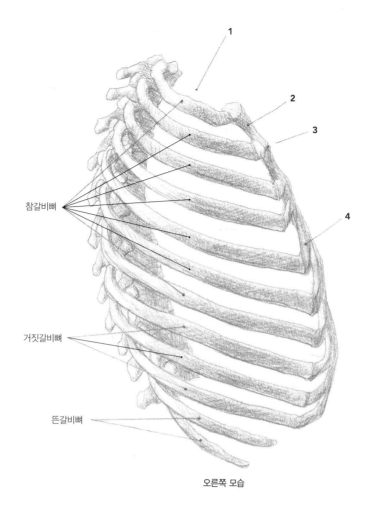

참갈비뼈

거짓갈비뼈

뜬갈비뼈

오른쪽 모습

1 위가슴문
2 복장뼈자루
3 복장뼈각
4 갈비연골
5 목아래패임
6 복장뼈몸통
7 칼돌기
8 갈비활
9 갈비뼈각

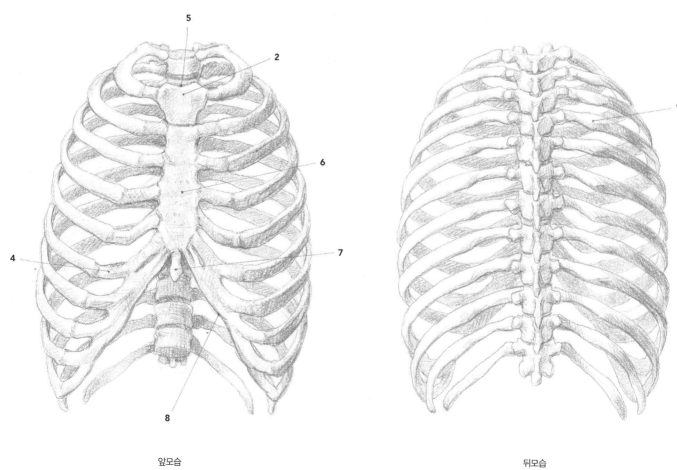

앞모습

뒤모습

관절

가슴우리뼈, 갈비뼈, 복장뼈의 뼈대 요소는 관절에 의해 서로, 그리고 척주와 연결된다(이 관절에 대해서는 앞에서 설명했다). 주요 관절은 갈비척추관절과 복장갈비관절이고, 다른 관절(복장관절, 갈비연골관절, 연골사이관절)은 움직임 측면에서 관련성이 크지 않다.

팔이음부위의 관절(봉우리빗장관절, 복장빗장관절, 특히 어깨위팔관절은 '팔' 파트에서 설명)은 몸통뼈대와 연동해서 팔을 움직인다.

- 갈비척추관절은 갈비뼈의 척추 끝이 각 갈비뼈와 결합하는 움직관절이다. 이것은 이중 관절로, 하나는 갈비뼈머리와 이웃한 두 척추뼈몸통의 관절면 사이에 있고, 다른 하나는 갈비뼈결절과 척추뼈 가로돌기 사이에 있다. 갈비가로돌기관절이라고 불리는 뒤쪽 관절은 아래의 두 갈비뼈(열한째등뼈와 열두째등뼈)에는 없는데, 그 갈비뼈에 가로돌기가 없기 때문이다. 갈비척추관절은 세 무리로 배열된 강력한 인대에 의해 강화된다. 노쪽 인대(갈비뼈머리와 척추뼈몸통의 관절), 갈비가로돌기인대(갈비뼈결절과 가로돌기 사이), 뼈사이인대(가로돌기와 밑에 있는 목 사이)가 그것이다. 다른 인대들은 이웃한 척추뼈와 각각의 척추사이원반으로 이어진다.
- 복장갈비관절은 타원형의 움직관절이고, 이 관절을 통해 갈비연골의 복장끝이 복장뼈의 가쪽모서리 위에 있는 각각의 관절면에 끼워진다. 이 관절은 인대에 의해 보강되는 섬유피막에 싸여 있다.
- 봉우리빗장관절은 빗장뼈 가쪽 끝의 관절면과 어깨뼈 봉우리를 연결한다. 이 관절은 주머니에 싸이고 강한 인대에 의해 보강된다. 곧 봉우리빗장인대는 주머니 위쪽을 봉우리에서 빗장뼈까지 뻗고, 부리빗장인대는 다른 인대 무리와 함께 부리돌기를 빗장뼈에 연결한다. 움직임은 제한적이다.

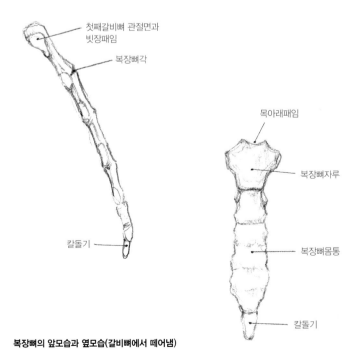

복장뼈의 앞모습과 옆모습(갈비뼈에서 떼어냄)

첫째갈비뼈 관절면과 빗장패임

복장뼈각

칼돌기

목아래패임

복장뼈자루

복장뼈몸통

칼돌기

들숨

날숨

들숨과 날숨을 반복하는 동안 가슴우리의 이탈(움직임) 한계

- 복장빗장관절에는 빗장뼈의 복장쪽 관절머리와 복장뼈의 관절면뿐만 아니라 첫째갈비뼈의 복장 부분도 포함된다. 이것은 복잡한 안장관절로서, 관절원반이 있고 관절주머니에 싸이고 인대에 의해 보강된다. 움직임은 제한적이고 뒤쪽과 앞쪽으로 내리는 움직임이 가능하다. 모든 움직임을 합치면 약한 휘돌림이 가능하다.

• 가슴우리의 움직임과 그 기능적 특징

가슴우리의 관절 부분은 갈비뼈의 움직임이 척추뼈와의 결합 방식에 좌우된다는 점을 알려준다.

이 중 갈비척추관절이 허용하는 움직임은 상당히 제한적이지만, 개별적인 움직임을 합치면 가슴우리의 아래부분이 상당히 확장될 수 있다. 여기서 가로막(횡격막) 이탈은 커지고 갈비뼈는 길어진다. 복장뼈는 앞쪽 갈비 연결점으로 작용하고 갈비뼈의 움직임을 따라 함께 위쪽과 바깥쪽으로 움직인다. 갈비뼈는 공간의 장기들을 보호하는 역할을 하지만, 숨을 쉬는 기계적 움직임에도 중요한 역할을 한다. 들숨과 날숨에 맞추어 리드미컬하게 부피가 늘었다가 줄었다가 한다. 숨을 들이쉬는 동안 갈비뼈는 올라가고 약간 비틀리면서 가슴우리의 아래부분이 앞뒤 방향과 가로 방향으로 팽창한다. 한편 척주 가슴부위는 움직이지 않거나 몇 가지 신체 움직임(어깨가 올라감, 배가 납작해짐)을 따라 약하게 펴진다. 숨을 내쉬는 동안에는 이와 반대되는 기계적 현상이 나타난다. 이를테면 갈비뼈는 내려가고 가슴우리의 부피는 줄어든다.

가슴과 배의 생리학적 관계로 인해 내부 용적은 두 부위 사이의 근육, 가로막에 의해 조절되며, 두 가지 호흡 유형이 있음을 알면 도움이 된다. 가슴호흡은 가슴우리의 관절 역학과 근육에 의존하고, 복식호흡은 가로막에 의해 조절된다. 이 두 호흡법은 공존하고 통합되지만 남성과 여성에 따라 정도의 차이가 있다. 이를테면 남성은 복식호흡이 우세한 반면, 여성은 가슴호흡이 우세하다.

배 THE ABDOMEN

▌뼈대

배에서 주요 뼈대는 골반뼈나 다리이음뼈이다. 배는 기능적으로 다리에 속한다. 관절과 근육이 붙는 점이 다리에 있지만, 이 또한 몸통 뼈대의 말단 부분이고, 내장기관이 담기고, 척주의 허리뼈와 엉치꼬리뼈 부분과 통합되기 때문이다. 또한 골반은 서 있을 때와 걸을 때 몸 위부분의 무게를 척주로 받은 후에 두 다리를 통해 지면으로 분산하는 중요한 역할을 한다. 배부위의 척주는 몸의 위쪽 마디를 지탱하는 유일한 뼈대이고, 내장기관을 담는 과제는 오로지 배의 근막과 근육판이 수행한다. 골반은 두 개의 복합뼈와 볼기뼈로 이루어진 뼈 기관이다. 앞부분은 두덩결합에 의해, 뒤부분은 두 움직관절을 통해 엉치뼈의 가쪽면과 연결된다.

볼기뼈는 한 쌍의 크고 납작한 뼈이고 두께가 다양하지만, 보통 위부분과 아래부분, 그리고 더 좁은 중간부분이 있다. 전체적으로 보면 곡선과 굽이가 여러 개 있는 것 같다. 볼기뼈는 세 부분이 뼈붙음으로 결합된다. 즉 엉덩뼈, 궁둥뼈, 두덩뼈가 볼기뼈절구에서 융합된다. 볼기뼈절구는 반구 모양의 오목으로 가장자리가 올라가 있고 패임에 의해 막히고 넙다리뼈머리의 덮개 역할을 한다.

엉덩뼈는 가장 큰 부위로 편평한 부분, 날개, 잘록한 뼈몸통으로 이루어진다. 뼈몸통은 절구를 이루는 데 도움을 준다. 엉덩뼈날개는 바깥면(볼기면)과 안쪽면(엉덩뼈오목)이 있는데, 바깥면에는 아래볼기근선, 앞볼기근선, 뒤볼기근선이 있다. 엉덩뼈능선은 날개의 위모서리이고 앞쪽에서 위뒤엉덩뼈가시에서 시작해 위앞엉덩뼈가시로 끝난다.

궁둥뼈는 볼기뼈의 아래 뒤부분이다. 궁둥뼈는 절구 안의 엉덩뼈와 잇닿아 있는 뼈몸통과 두덩뼈의 아래 갈고리와 접하는 가지로 이루어진다. 이것은 원형/세모형 공간(폐쇄구멍)을 결정하고 궁둥뼈 거친면을 형성한다. 등쪽으로는 크기가 다른 패임이 두 개 있다. 위쪽은 큰궁둥패임이고, 작은 것은 작은궁둥패임이다.

두덩뼈는 두툼한 뼈로, 궁둥뼈와 엉덩뼈와 융합해 절구 공간과 위쪽 내림가지의 형성을 돕는다. 내림가지는 궁둥뼈의 오름가지와 결합한다. 두 개의 두덩뼈 가지는 폐쇄구멍의 앞모서리와 안쪽모서리로, 이것들이 접하는 안쪽에서 맞은쪽 두덩뼈와 관절로 연결된다(두덩결합).

• 골반의 바깥 형태 특징

몸통 아래부분에 해당하는 골반은 넓은 공간을 둘러싸며, 정점이 잘린 원뿔형으로 넓은 바닥면이 위를 향한다. 바깥에서 보면 다음을 볼 수

있다. 뒤면은 엉치뼈와 엉덩뼈날개의 뒤면에 의해 형성되고 대부분 인대에 덮여 있다. 가쪽면은 엉덩뼈날개의 바깥면, 절구 공간, 궁둥뼈와 폐쇄구멍 일부를 드러낸다. 작은 앞면은 궁둥두덩가지, 두덩결합, 폐쇄구멍으로 이루어지고, 골반의 위 앞 구멍을 둘러싼다. 한편 이 공간을 살펴보면 크기가 다른 두 부분으로 분리된다. 곧 큰골반은 넓은 반원 모양의 공간으로, 위쪽이 열려 있고 엉덩뼈날개의 안쪽면이 경계가 된다. 작은골반은 원통 모양에 가까운 작은 공간이고, 큰골반 아래쪽에 자리하고, 벽은 두덩뼈 뒤면, 궁둥뼈 오름가지, 꼬리뼈, 엉치뼈 앞면으로 이루어진다.

골반은 산부인과뿐만 아니라 인류학과 인종 연구에서 특별한 뼈대 구조로 주목을 받는다. 따라서 전체 기울기(서 있을 때 수평선과 비교해서), 각 공간의 지름, 용적 비율을 알아내기 위해 체계적인 계측이 진행되었다. 예를 들어, 살아 있는 사람에게서 넙다리 양쪽 돌기의 지름을 계측할 수 있다. 또한 골반은 남녀 차이가 가장 두드러지는 뼈대 부분이기도 한다. 남성에 비해 여성의 엉덩뼈오목은 넓고 바깥쪽으로 기울어져 있고(출산과 관련 있음), 폐쇄구멍은 세모 모양이면서(타원형이 아니라) 더 기울어지고 전체적으로 더 낮고 넓다.

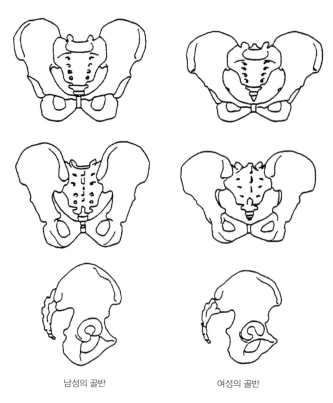

남성의 골반 여성의 골반

남성 골반과 여성 골반의 비교

| 관절

골반의 기본 관절 구조는 넙다리뼈, 곧 엉덩관절(또는 엉덩넙다리관절)이 붙은 관절이고, 기능적인 이유로 '다리' 파트의 '관절' 부분(207쪽)에서 설명할 것이다.

한편 골반 안의 관절들은 대부분 못움직관절이거나 움직임이 제한적이다. 여기에는 엉치엉덩관절과 두덩결합이 있다.

엉치엉덩관절은 엉치뼈 가쪽면과 엉덩뼈 관절면을 연결한다. 따라서 좌우대칭인 한 쌍이 있고, 대부분 움직임이 발생하지 않고(작은 미끄럼 운동은 가능), 관절주머니는 그 위를 덮은 강력한 인대(앞과 뒤 엉치엉덩관절)에 의해 보강된다.

두덩결합은 짝 없이 정중면에 있고, 두 두덩뼈가 섬유연골 부분을 통해 결합된다. 이것은 성별과 나이에 따라 크기와 두께가 다 다르다. 위쪽과 앞쪽으로는 관절머리를 살짝 넓히는 섬유인대 몇 개가 뻗어 있다.

여성은 임신 시 호르몬의 영향으로 인해 이 관절이 더 유연해지는데, 출산을 용이하게 하기 위해서이다.

골반 위에는 복합적인 인대 장치가 있어서 더 안정적이고, 또한 골반 공간의 벽을 이루는 데 도움을 준다. 엉덩허리인대는 강한 인대로 다섯째허리뼈(L5)와 여섯째허리뼈(L6)의 갈비돌기에서 일어나고 엉치엉덩관절 위에서 갈라진다. 엉치궁둥인대는 골반의 아래부분에 위치하고 엉치뼈와 꼬리뼈의 앞면에서 일어나는 두 무리로 갈라진다. 그중 하나(엉치가시인대)는 궁둥뼈가시 쪽을 향하고, 다른 하나(엉치결절인대)는 궁둥뼈결절을 향해 있다.

| 근육

몸통은 인체의 축이고 여기에 부속 부분인 팔과 다리가 결합되어 있다. 넓은 의미에서 몸통은 머리, 목, 몸통으로 구분되고, 몸통은 등(가슴), 배, 골반으로 나뉜다(111쪽 참조).

이런 몸통의 바깥 형태를 예술로 재현하기 위해서는 몸통과 부속 근육을 추가하는 게 도움이 된다. 몸통 근육은 축과 부속 부분에 붙은 근육을 가리킨다. 부속 부분에는 팔이음부위와 다리이음부위가 포함되지만, 계통과 기능에 따라 범주를 정하면 팔과 다리에 속한다. 따라서 여기서는 척주, 목, 등, 어깨, 가슴, 배, 엉덩이를 따라 자리하는 근육들만 설명할 것이다. 이 부위들의 뼈대와 관절에 대해서는 앞에서 이미 설명했다.

- **척추 근육:** 척추의 근육은 좌우대칭의 근육들로 이루어지고 머리뼈에서 꼬리뼈까지 척주를 따라 배열된다. 이 근육들은 두 무리, 곧 가시근육(또는 척주 고랑)과 가시의 배쪽 근육으로 나눌 수 있다. 이 근육은 전부 척추 옆 근육으로 척주 둘레에 위치한다.
- **목근육:** 목의 근육은 복합적인 근육 무리이다. 목갈비근으로 구성되고, 넓은목근에 덮인 가쪽(또는 척추 옆) 근육, 목빗근, 목뿔뼈 부위 근육(목뿔위근육과 목뿔아래근육)으로 구분할 수 있다. 몇몇 근육(뒤통수밑근, 널판근, 곧은근)은 가시근에 할당되는 반면, 등세모근은 목덜미의 바깥 형태를 결정한다.
- **가슴근육:** 가슴의 근육은 내재근, 곧 가슴우리와 척추뼈 안에 닿는 근육 기관으로 구성된다. 이 내재근은 주로 호흡에 관여한다. 가슴근육은 갈비사이공간 안의 근육(갈비사이근, 갈비올림근, 가슴가로근)과 척추갈비근(아래뒤톱니근, 위뒤톱니근)이 있다. 여기에 가로막근을 추가하는

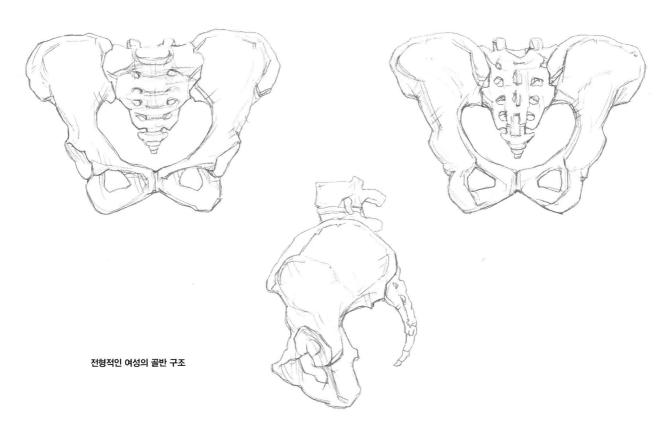

전형적인 여성의 골반 구조

경우도 있다. 하지만 가슴과 등의 바깥 형태는 맨 아래 축과 부속 근육이 결정하고, 가슴 부속 근육(큰가슴근과 작은가슴근, 빗장밑근, 앞톱니근)과 가시 부속 근육(등세모근, 넓은등근, 마름근, 어깨올림근)으로 구분된다. 여기에 어깨 근육(어깨세모근, 어깨밑근, 가시위근과 가시아래근, 큰원근과 작은원근)을 추가할 수 있다.

- **배근육:** 배의 근육은 큰 근육(허리네모근, 배곧은근, 배바깥빗근과 배속빗근, 가로근)과 회음부 근육으로 이루어져 있다.
- **골반과 볼기의 근육:** 가시 부속 근육 무리(작은허리근, 엉덩허리근, 허리근)와 볼기 근육(작은볼기근, 중간볼기근, 큰볼기근, 속폐쇄근, 쌍동근, 넙다리네갈래근, 넙다리근막긴장근)으로 이루어져 있다.

• 몸통 근육의 보조 기관
- **척추:** 목덜미근막과 등허리근막, 결합판이 있다. 이것들은 깊은 근육을 덮고 얕은층에 있는 근육들(등세모근, 마름근, 넓은등근)과 분리한다.
- **목:** 다양한 깊이에 근막이 자리한다. 얕은 목근막은 외피면 아래 목의 등쪽 덮개를 위한 근막면이고, 척추의 가시 부속 근막으로 이어진다. 중간 목근막은 더 깊이 자리하고 왼쪽과 오른쪽 어깨목뿔근 사이에 뻗어 있다. 깊은 목근막은 얇지만 강하고, 척추 옆 대형에 붙는다.
- **가슴과 등:** 여러 부위의 근육을 덮고, 함께 커다랗고 일관되고 얕은 판 덮개를 형성하는 근육이 있다. 큰가슴근막, 어깨세모근근막, 등세모근과 넓은등근의 얕은근막, 겨드랑근막이 있다.

- **배:** 배근육을 덮고 내부 장기를 담는 데 중요한 얕고 깊은 근막이 있다. 배바깥빗근 근막, 가로근 근막, 백색선(여기에 배꼽 대형이 붙음), 곧은근집, 고샅인대, 회음부 근막 구조가 있다.
- **엉덩부위:** 볼기 안의 근육을 덮는 근막이 있다. 얕은 볼기근 근막은 엉덩뼈능선에 붙고 큰볼기근과 넙적다리를 덮는 근막 위로 뻗어 있다. 큰볼기근 아래로는 꼬리뼈에 붙고, 볼기 주름의 바깥 형태를 좌우하는 주름을 만든다.

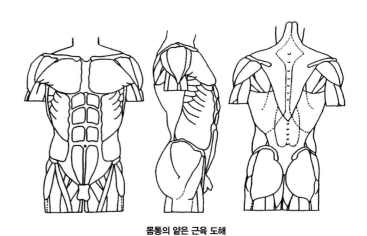

몸통의 얕은 근육 도해

남성의 골반

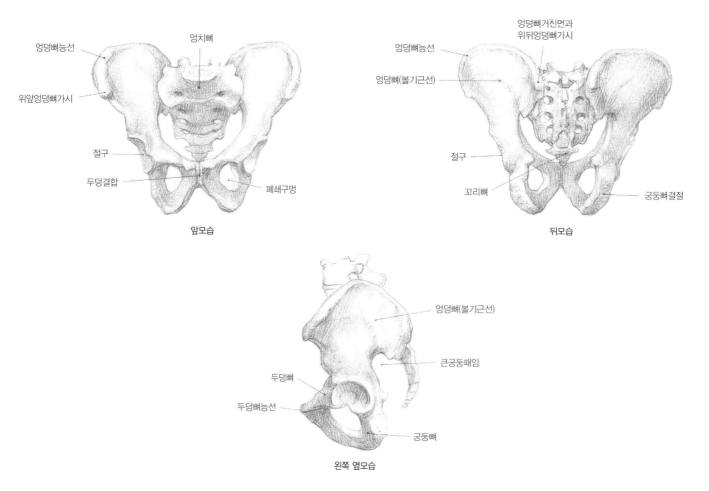

엉덩뼈능선
엉치뼈
위앞엉덩뼈가시
절구
두덩결합
폐쇄구멍

앞모습

엉덩뼈거친면과
위뒤엉덩뼈가시
엉덩뼈능선
엉덩뼈(볼기근선)
절구
꼬리뼈
궁둥뼈결절

뒤모습

엉덩뼈(볼기근선)
큰궁둥패임
두덩뼈
두덩뼈능선
궁둥뼈

왼쪽 옆모습

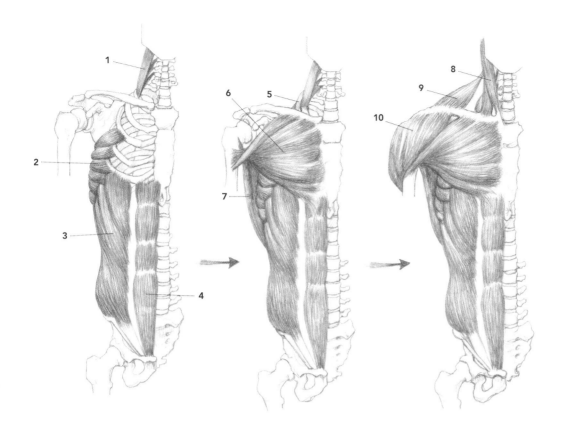

깊은층부터 얕은층으로 나타낸
몸통 근육(앞모습)

1 중간목갈비근(중사각근)
2 앞톱니근(전거근)
3 배바깥빗근(외복사근)
4 배곧은근(복직근)
5 어깨올림근(견갑거근)
6 큰가슴근(대흉근)
7 넓은등근(광배근)
8 목빗근(흉쇄유돌근)
9 등세모근(승모근)
10 어깨세모근(삼각근)

몸통의 표면 근육 도해(앞모습)

* 피부와 피부밑층의 두께
1 턱두힘살근(악이복근)
2 복장목뿔근(흉골설골근)
3 복장방패근(흉골갑상근)
4 목빗근(흉쇄유돌근)
5 어깨목뿔근(견갑설골근)
6 등세모근(승모근)
7 세모가슴근삼각
8 어깨세모근(삼각근)
9 큰가슴근(대흉근)
10 넓은등근(광배근)
11 위팔세갈래근(상완삼두근)
12 위팔두갈래근(상완이두근)
13 앞톱니근(전거근)
14 배바깥빗근(외복사근)
15 배곧은근(복직근)
16 배세모근(추체근)
17 넙다리빗근(봉공근)
18 두덩근(치골근)
19 긴모음근(장내전근)
20 두덩정강근(박근)
21 엉덩허리근(장요근)
22 넙다리근막긴장근(대퇴근막긴장근)
23 중간볼기근(중둔근)
24 배곧은근집
25 넓은목근(광경근)

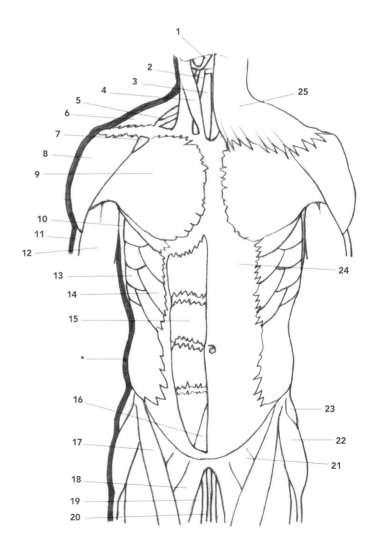

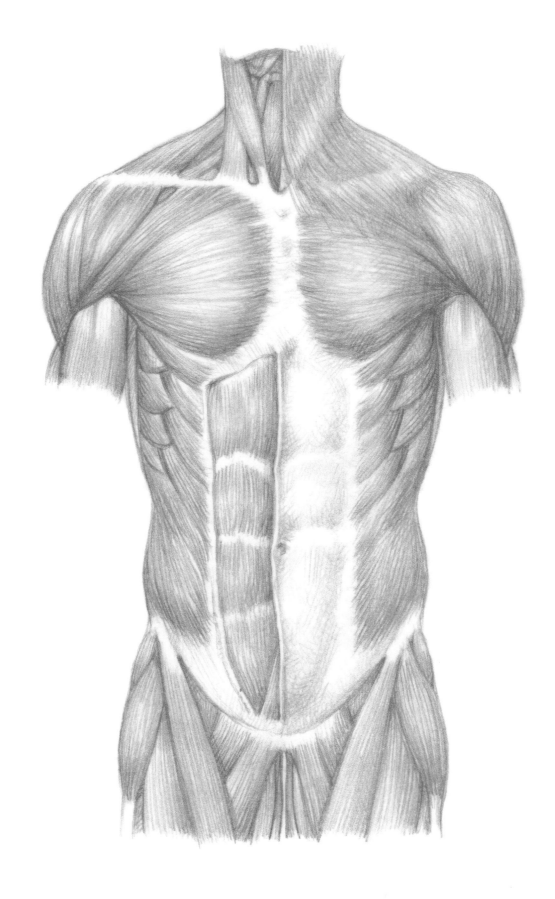

몸통의 표면 근육: 앞모습

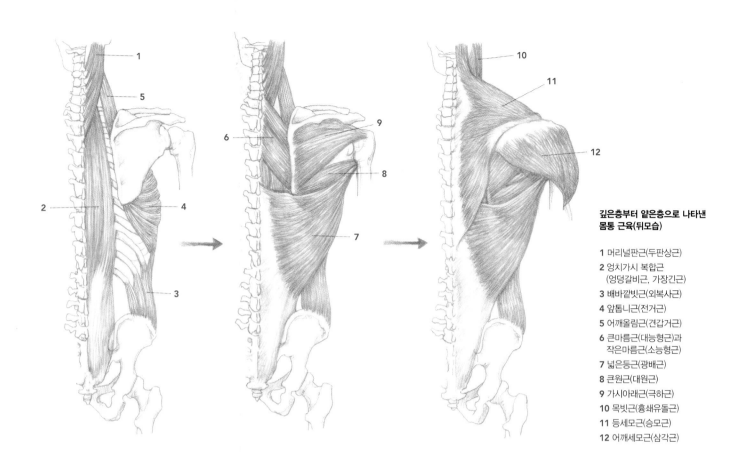

깊은층부터 얕은층으로 나타낸 몸통 근육(뒤모습)

1 머리널판근(두판상근)
2 엉치가시 복합근
 (엉덩갈비근, 가장긴근)
3 배바깥빗근(외복사근)
4 앞톱니근(전거근)
5 어깨올림근(견갑거근)
6 큰마름근(대능형근)과
 작은마름근(소능형근)
7 넓은등근(광배근)
8 큰원근(대원근)
9 가시아래근(극하근)
10 목빗근(흉쇄유돌근)
11 등세모근(승모근)
12 어깨세모근(삼각근)

몸통의 얕은 근육 도해(뒤모습)

* 피부와 피부밑층의 두께
1 머리널판근(두판상근)
2 등세모근(승모근)
3 가시아래근(극하근)
4 작은원근(소원근)
5 큰원근(대원근)
6 마름근(능형근)
7 위팔세갈래근(상완삼두근)
8 넓은등근(광배근)
9 배바깥빗근(외복사근)
10 허리삼각
11 큰볼기근(대둔근)
12 넙다리근막긴장근(대퇴근막긴장근)
13 넙다리두갈래근(대퇴이두근)
14 반힘줄근
15 두덩정강근(박근)
16 중간볼기근(중둔근)
17 어깨세모근(삼각근)
18 일곱째목뼈
19 목빗근(흉쇄유돌근)

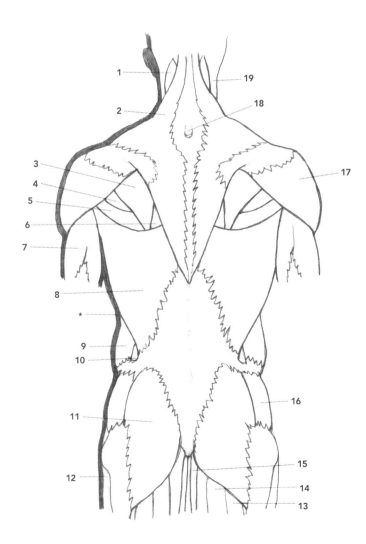

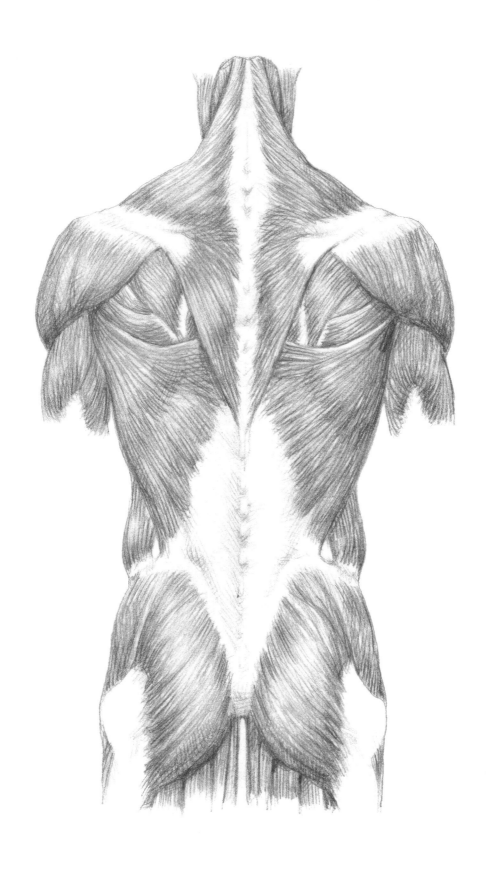

몸통의 표면 근육: 뒤모습

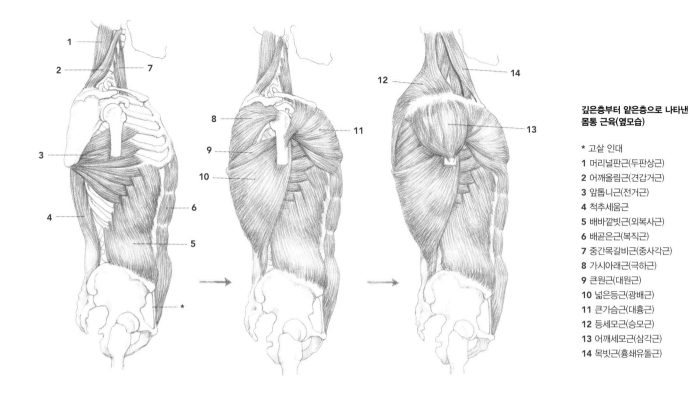

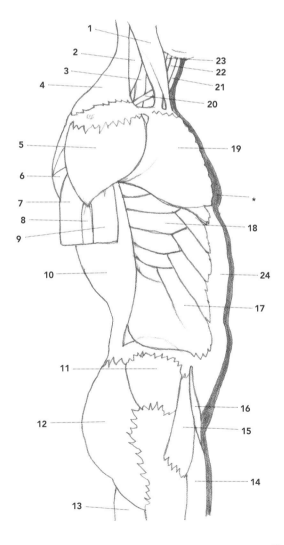

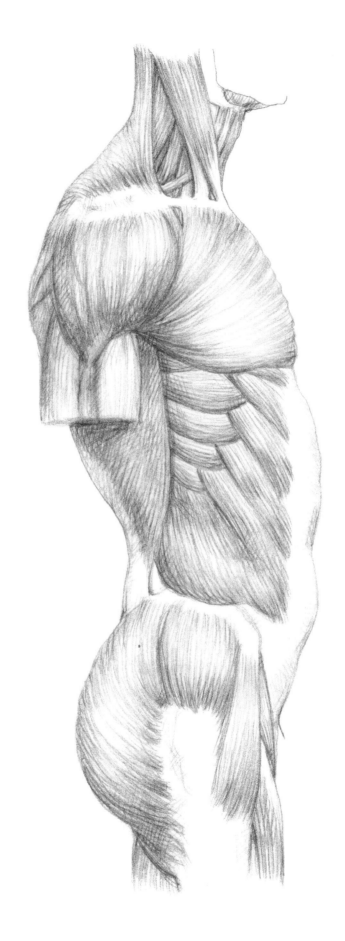

몸통의 표면 근육: 오른쪽 모습

예술가가 눈여겨볼 몸통 근육

넓은목근(광경근)

모양, 구조, 연결된 근육: 편평하고 넓고 얇은 판 모양의 근육으로, 목의 앞 옆면을 덮고, 빗장뼈 부위에서 아래턱뼈, 입꼬리까지 뻗어 있다. 표정근육으로 생각되나 일부 포유류의 피부밑 근육층처럼 제대로 발달하지 않았고, 개인에 따라 아예 없거나 한쪽에만 자그마하게 있거나, 얼굴 부위나 겨드랑 뒤쪽까지 뻗어 있는 등 상당한 차이가 있다. 넓은목근은 피부밑층에 위치해 그 바깥면이 피부에 접한다. 반면 얇은 근막에 붙은 깊은 면은 빗장뼈, 바깥목정맥, 큰가슴근, 어깨세모근, 목빗근, 어깨목뿔근, 턱두힘살근의 앞힘살, 턱목뿔근, 깨물근을 덮는다.

이는곳: 큰가슴근과 어깨세모근을 덮은 근막.

닿는곳: 아래턱뼈의 아래모서리, 얼굴 아래부분과 입꼬리의 피부, 맞은편의 넓은목근(안쪽모서리 둘레).

작용: 아래턱뼈, 입꼬리, 아래입술을 아래로 당긴다. 가슴부위 피부층을 위로 당긴다.

표면해부학: 이 근육이 수축하면 빗장뼈에서 아래턱뼈까지 비스듬한 방향으로 여러 개의 얕은 고랑과 주름이 생긴다. 특히 근력을 쓰거나 두려움, 고통, 공포, 혐오 따위의 강렬한 감정 표현과 관련이 있다. 이때 목이 굵어지고 목아래패임은 더욱 깊어 보일 수 있다. 나이가 들면 넓은목근의 안쪽모서리에 세로줄 같은 주름이 생기기도 한다. 이는 근육이 이완되어도 그대로 남아 어깨목뿔근 안쪽에 배치된다.

목빗근(흉쇄유돌근)

모양, 구조, 연결된 근육: 길고 납작한 띠 모양의 근육으로, 이는곳에서 복장뼈 쪽으로 위에서 아래로 비스듬히 기울어 있고, 관자뼈에 닿고, 목의 가쪽면을 가로지른다. 이는곳은 복장(안쪽)갈래와 빗장(가쪽)갈래가 있다. 이것들은 경로(빗장갈래가 복장갈래 뒤에 있음)가 겹치면서 하나의 두껍고 둥근 근육 힘살을 이룬다. 복장 다발은 원뿔 모양으로 시작되어 곧장 납작해지고, 너비가 약 2cm이다. 반면 빗장 다발은 이는 부분과 함께 얇은 판 모양을 한다.

목빗근은 넓은목근과 연결되고, 넓은목근이 그 아래 절반을 덮는다. 위쪽 절반에는 피부와 귀밑샘이 있다. 목뿔아래근육(복장목뿔근, 복장방패근, 어깨목뿔근)은 깊숙이 자리한다. 근육 뒤쪽은 널판근, 어깨올림근, 목갈비근과 연결된다. 목빗근은 닿는곳에서 널판근, 머리가장긴근, 턱두힘살근의 뒤쪽 갈래에 비해 얕게 자리한다. 이 근육은 아예 없거나, 두 갈래가 완전히 떨어져서 두 개의 별개 근육(복장 꼭지돌기, 빗장 꼭지돌기)을 이루는 경우도 있다. 또 이례적인 곳에 닿고, 부근의 근육들과 연결되는 경우도 있다.

이는곳: 복장갈래 – 복장뼈자루의 위모서리와 앞면 위부분.
빗장갈래 – 빗장뼈 안쪽으로 1/3 부분의 위면.

닿는곳: 관자뼈 꼭지돌기의 가쪽면, 위목덜미선의 가쪽 중간.

작용: 양쪽이 동시에 수축하면서 머리를 펴고 굽힌다. 한쪽만 수축하면 머리를 구부리고 가쪽으로 돌린다. 또한 다른 목근육들과 협동해 머리를 움직이고 똑바른 자세를 유지한다.

표면해부학: 이 근육은 얕은 곳에 자리한다. 얕은 목근막 안에 포함되고, 넓은목근과 피부에 덮여 있으므로 근육 전체가 눈에 보이고 두드러진다. 이것은 목 옆의 융기처럼 보이고 귓바퀴 뒤부분 쪽으로 비스듬히 향해 있다. 따라서 목은 두 개의 큰 삼각형 부위로 나뉜다. 곧 앞쪽(목뿔 위와 아래)은 아래턱 밑면, 목빗근의 앞모서리에서 목의 정중선이 경계가 된다. 뒤쪽(빗장 위 부위)은 빗장뼈의 가운데 1/3 부분과 등세모근의 앞모서리에서 목빗근의 뒤모서리가 경계를 이룬다. 또한 복장갈래의 이는 힘줄이 또렷이 보이는데, 목아래패임 옆쪽에 밧줄 다발처럼 보인다. 목아래패임은 복장갈래와 빗장갈래와 얕은 목정맥 사이의 삼각형 모양으로 움푹 들어간 부분을 가리킨다.

목갈비근(사각근)

척추 가쪽에 위치한 근육 무리로 갈비사이근과 머리뼈를 이어준다. 이 근육은 아래와 가쪽으로 비스듬히 척주의 목뼈 부분에서 첫째갈비뼈까지 뻗어 있고, 들숨 기능에 관여한다. 이 근육은 세 개의 다른 근육, 곧 앞목갈비근, 중간목갈비근, 뒤목갈비근으로 이루어져 있다.

앞목갈비근(전사각근)

모양, 구조, 연결된 근육: 얇고 기다란 모양의 근육으로, 이는곳이 여러 갈래이지만, 첫째갈비뼈까지 아래와 약간 가쪽을 향하는 단일 힘살로 합쳐진다. 이 근육은 세 목갈비근 중 맨 앞에 있고 목 안에 깊숙이 자리한다. 이런 위치 때문에 다른 여러 근육들과 연결된다. 앞쪽은 빗장뼈와 더불어 어깨목뿔근, 목빗근과 연결되고, 뒤쪽은 중간목갈비근과, 아래는 목긴근과, 위는 머리긴근과 연결된다. 이 근육은 아예 없거나 변형되거나, 닿는곳의 정상적인 개수보다 많은 경우가 있다.

이는곳: 셋째·넷째·다섯째·여섯째목뼈 가로돌기의 앞쪽 결절.

닿는곳: 첫째갈비뼈(목갈비근결절과 위모서리, 빗장밑동맥의 고랑 앞쪽).

작용: 한쪽만 수축하면 척주의 목뼈 부분을 앞쪽과 가쪽으로 굽힌다(살짝 돌린다). 양쪽 다 수축하면 첫째갈비뼈를 올린다.

표면해부학: 이 근육은 깊숙이 자리해 있다.

중간목갈비근(중사각근)

모양, 구조, 연결된 근육: 목갈비근 중에서 가장 큰 근육이다. 긴 모양이고, 목뼈에서 일어나서 아래와 가쪽을 향하고, 하나의 힘살로 합쳐지고, 첫째갈비뼈에 닿는다. 앞가쪽면은 빗장뼈, 어깨목뿔근, 목빗근과 연결되고, 앞모서리는 앞목갈비근에 인접해 있고, 뒤가쪽은 뒤목갈비근, 어깨올림근과 연결된다. 이 근육이 아예 없는 경우도 있다.

이는곳: 축(가로돌기); 아래의 5개 목뼈(셋째목뼈에서 일곱째목뼈)의 가로돌기 뒤쪽 결절의 앞부분.

닿는곳: 첫째갈비뼈(위면, 갈비 결절과 빗장밑동맥 고랑 사이).

작용: 척주의 목뼈 부분을 가쪽으로 굽히고, 숨을 들이쉴 때 첫째갈비뼈를 올린다.

표면해부학: 이 근육은 깊숙이 자리해 있다.

뒤목갈비근(후사각근)

모양, 구조, 연결된 근육: 이 근육은 다른 목갈비근들과 모양과 구조가 비슷하다. 작으면서 가늘고, 아래와 가쪽을 향하고 둘째갈비뼈에 닿는다. 여기서 이는 갈래들이 하나의 힘살로 합쳐진다. 이 근육은 깊숙이 위치하므로 대부분 중간목갈비근에 덮이고, 뒤면은 척추의 다른 근육들(목가장긴근, 머리가장긴근 등)과 연결된다. 중간목갈비근과 융합되는 경우도 있다.

이는곳: 넷째·다섯째·여섯째목뼈 가로돌기의 뒤쪽 결절.

작용: 갈비뼈에 고정점이 있다면 척주의 목뼈 부분을 가쪽으로 굽힌다. 둘째갈비뼈를 살짝 올린다.

표면해부학: 이 근육은 깊숙이 자리해 있다.

목뿔아래근육(설골하근)

목뿔뼈와 팔이음뼈 사이 목 앞부분에 위치한 근육 무리를 가리킨다. 네 개의 근육, 곧 복장목뿔근, 복장방패근, 방패목뿔근, 어깨목뿔근으로 이루어져 있다. 전체적으로 목뿔위근육에 대항해서 목뿔뼈를 내리는 작용을 한다.

목뿔위근육(설골상근)

아래턱뼈와 목뿔뼈 사이에 자리 잡은 근육 무리를 가리키고, 대부분 입안 바닥을 형성한다. 턱두힘살근, 붓목뿔근, 턱목뿔근, 턱끝목뿔근으로 이루어져 있다.

턱목뿔근(악설골근)

모양, 구조, 연결된 근육: 편평한 삼각형 판 모양의 근육으로, 아래턱뼈 속면과 목뿔뼈 사이에 위치하고, 맞은편 목뿔근과 함께 입안의 근육 바닥을 이룬다. 이 두 근육은 턱뼈결합 사이와 목뿔뼈 사이에 뻗어 있는 중간 섬유 봉합선(목뿔 위 백색선)에 의해 합쳐진다. 길이가 다른 두 섬유 다발은 여기서 일어나 약간 아래, 뒤와 안쪽 방향으로 자리한다. 이 근육은 여러 가지 변형이 나타난다. 근육이 아예 없거나, 봉합선 없이 맞은편과 융합되거나 (이 경우에는 짝이 없는 별개의 안쪽 근육으로 생각됨), 둘레의 근육들과 연결되거나, 여러 개의 다발로 갈라지는 경우도 있다. 턱목뿔근 얕은(아래) 면은 가쪽부분에서 턱두힘살근의 앞 힘살에 덮인다. 반면 안쪽부분은 얕은 목근막과 넓은목근에 덮인다. 안쪽(위쪽)면은 혀몸통 근육, 혀밑 혈관과 혀밑샘과 함께 턱끝목뿔근과 연결된다.

이는곳: 아래턱뼈 몸통의 안쪽면, 턱끝목뿔근 선 둘레.

닿는곳: 목뿔뼈 몸통, 중간 섬유 봉합선.

작용: 무언가를 삼키는 초기 단계에서 입안 바닥을 들어 올리고, 아래턱뼈를 내린다. 목뿔뼈를 들어 올린다.

표면해부학: 턱목뿔근의 안쪽부분은 얕게 자리하고, 얕은 목근막과 피부에 덮여 있어서 머리를 크게 펴면 볼 수 있다. 이것은 턱두힘살근의 앞쪽 힘살에서 안쪽으로 자리하고 밧줄 같은 융기가 나타난다(두 턱목뿔근 사이, 안쪽 봉합선에 뒤쪽 융기가 약하게 있다). 목뿔위근육이 포함되는 입안 바닥은 위쪽으로 오목하므로 머리가 해부학자세를 취하고 옆면에 놓이면 목뿔뼈에서 시작되는 판처럼 보이고 살짝 위로 작용해서 아래턱뼈 밑면에 도달한다.

복장목뿔근(흉골설골근)

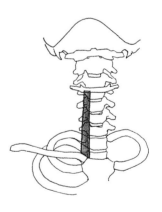

모양, 구조, 연결된 근육: 목뿔아래근육 무리 중 가장 얕은 곳에 자리하는 근육이다. 좁고 납작한 리본 모양이고, 위와 안쪽에서 복장뼈부터 목뿔뼈까지 뻗어 있다. 양쪽의 근육은 이는곳에서 갈라지고, 교차하는 부분의 안쪽 선에서 합쳐져서 세모 모양의 공간을 이룬다. 여기서 방패연골, 갑상샘, 복장방패근이 일어난다. 이 근육은 흔히 없거나, 근처 근육들과 융합되는 경우도 있다. 아래부분에 힘줄이 닿거나, 빗장뼈에서 갈래가 일어나기도 한다. 복장목뿔근은 복장방패근을 덮고, 가운데 목근막, 목빗근(아래부분), 그리고 얕은 목근막에 덮인다. 가쪽모서리는 어깨목뿔근의 위쪽 힘살에 붙는다.

이는곳: 빗장뼈 복장 끝의 뒤면, 뒤 복장빗장인대, 복장뼈자루의 위쪽 뒤면.

닿는곳: 목뿔뼈 몸통의 아래모서리.

작용: 목뿔뼈를 내린다. 삼키고, 말하고, 숨 쉬는 과정에 관여한다.

표면해부학: 이 근육은 피부밑층에 자리하지만 구분하기가 쉽지 않다. 이따금씩 수축할 때 목빗근 안쪽에서 밧줄 모양의 수직 융기로 드러난다. 이 근육은 더 얕은 곳에 가쪽으로 비스듬하게 위치하므로 넓은목근의 안쪽모서리와 분리되어 있다.

턱두힘살근(악이복근)

모양, 구조, 연결된 근육: 턱두힘살근은 길고 가는 앞힘살과 뒤힘살로 이루어져 있다. 이 두 힘살은 목뿔뼈와 연결된 커다란 중간 힘줄로 결합되고, 강력한 섬유 근막에 의해 고정된다. 턱두힘살근은 아래턱뼈 몸통 아래에 위치하고 아래로 오목한 활을 이루고, 그 끝은 관자뼈와 아래턱뼈에 닿는다. 턱두힘살근은 목뿔위근육 무리 중 가장 얕은 곳에 자리하고, 근육이 아예 없거나, 힘살이 하나만 있거나, 주위 근육들과 연결되는 등 다양한 변형이 나타난다. 앞힘살은 얕은 목근막, 넓은목근에 덮이고, 턱목뿔근을 덮는다. 앞힘살의 닿는곳 바로 옆에 있는 뒤힘살은 깊숙이 자리하고, 그 아래에 붓목뿔근이 있고 옆쪽으로는 가쪽곧은근이 있다. 뒤힘살은 머리긴근과 널판근, 목빗근에 덮여 있다. 한편 귀밑샘과 턱밑샘으로 덮이지 않은 뒤힘살 부분은 목뿔뼈에 얕게 자리한다.

이는곳: 관자뼈 꼭지돌기.

닿는곳: 아래턱뼈 밑면, 중간선의 두 힘살 패임.

작용: 아래턱뼈를 내리고 목뿔뼈를 올린다. 두 근육 힘살은 언제나 함께 작용하고, 삼키는 동작에 관여한다.

표면해부학: 앞힘살은 피부밑층에 있으므로 목을 펴면 쉽게 볼 수 있다. 아래턱뼈의 바닥이 드러나기 때문이다. 이 근육은 수축하지 않을 때에도 살짝 솟아 있는 듯 보인다. 이때 뒤와 약간 가쪽으로 거의 정중선에 있는 턱목뿔근 옆을 향한다.

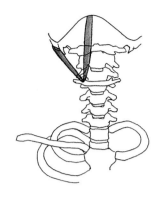

붓목뿔근(경돌설골근)

모양, 구조, 연결된 근육: 작고 가늘고 길며, 붓돌기에서 목뿔뼈까지 아래와 앞쪽으로 비스듬히 향하는 근육이다. 이 근육은 턱두힘살근의 중간 힘줄이 교차하는 부분에서 엇갈리고, 이는 부분에서 가쪽으로 턱두힘살근의 뒤힘살에 덮인다. 붓목뿔근은 여러 변형이 있을 수 있다. 근육이 아예 없거나, 두 개이거나, 아래턱뼈 각에 닿거나, 주위 근육(턱두힘살근, 어깨목뿔근, 붓혀근, 목뿔혀근, 턱끝혀근)과 연결되는 경우도 있다.

이는곳: 관자뼈 – 붓돌기 위부분의 가쪽 얕은 면.

닿는곳: 목뿔뼈 – 큰뿔이 이는곳에서 몸통의 가쪽면.

작용: 목뿔뼈를 들어 올리고 당긴다. 양쪽의 붓목뿔근이 동시에 작용하고 다른 목뿔위근육과 목뿔아래근육들과 협동한다. 이 근육은 목뿔뼈를 고정하고, 삼키고 말하는 과정에 관여한다.

표면해부학: 이 근육은 깊숙이 자리해 있다.

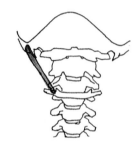

턱끝목뿔근(이설골근)

모양, 구조, 연결된 근육: 얇고 납작하며 약간 원뿔 모양이고, 아래턱뼈에서 목뿔뼈까지 뻗어 있는 근육으로, 정중선을 따라 턱목뿔근 깊숙이에 위치한다. 이 두 근육은 거의 나란히 흐른다. 양쪽의 턱끝목뿔근은 안쪽모서리를 따라 합쳐져서 턱목뿔근과 비슷한 기능을 하는 단일 근육을 형성하는 경우도 있다.

이는곳: 아래턱뼈 – 턱뼈결합의 뒤면에 위치한 아래턱끝가시(또는 턱 가시).

닿는곳: 목뿔뼈 – 뼈몸통 중간부분의 앞면.

작용: 목뿔뼈를 올리고 앞쪽으로 움직인다. 아래턱뼈를 내린다(목뿔뼈가 고정되어 있을 때).

표면해부학: 이 근육은 깊숙이 위치한다.

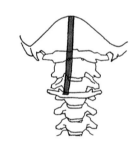

복장방패근(흉골갑상근)

모양, 구조, 연결된 근육: 복장방패근은 납작하고, 복장목뿔근보다 넓고 더 깊숙한 곳에 자리한다. 이 근육은 복장뼈에서 방패연골까지 수직으로 뻗어 있다. 또 기도를 덮으며, 갑상샘의 앞가쪽면은 피부밑에 남은 복장 부분을 빼고 복장목뿔근에 덮인다. 이 근육은 이는곳에서 맞은편 근육과 접하지만, 이후로 안쪽모서리가 살짝 분리되면서 틈이 생기고 그 밑으로 장기들이 들어간다. 이 근육은 공통적으로 나타나는 변화가 많다. 근육이 아예 없거나, 정중선을 따라 맞은편 근육 또는 주변 근육과 합쳐지거나, 힘줄에서 일어나는 경우가 있다.

이는곳: 복장뼈 – 자루의 뒤면, 복장목뿔근의 이는곳 아래, 첫째갈비연골의 모서리.

닿는곳: 방패연골 판의 빗선.

작용: 후두를 내린다(이것을 앞으로 움직이면 삼키거나 말할 때 관여한다).

표면해부학: 이 근육은 목정맥구멍패임의 피부밑층 부분조차 겉으로 드러나지 않는다.

방패목뿔근(갑상설골근)

모양, 구조, 연결된 근육: 작고 납작한 사각형 모양의 근육으로, 방패연골에서 목뿔뼈까지 수직으로 뻗어 있어서 복장방패근의 위쪽과 연결된다고 생각할 수 있다. 이 근육은 복장방패근과 가쪽모서리에서 어깨목뿔근의 위힘살에 덮인다.

이는곳: 방패연골판의 빗선.

닿는곳: 목뿔뼈 – 큰뿔 아래모서리와 뼈몸통.

작용: 목뿔뼈를 내린다. 후두를 올린다.

표면해부학: 이 근육은 깊숙이 자리해 있다.

어깨목뿔근(견갑설골근)

모양, 구조, 연결된 근육: 얇은 리본 모양의 근육으로, 위힘살과 아래힘살로 이루어져 있고 중간힘줄에 의해 결합된다. 전체적으로 이는곳에서 닿는곳까지 대각선으로 뻗어 있고, 위로 오목한 곡선을 이룬다. 아래힘살은 좁고 납작하며, 앞과 위쪽으로 비스듬히 향해 있다. 이 근육은 빗장뼈 뒤를 지나, 깊숙이 등세모근이 있는 목 아래부분(빗장위오목)을 가로지르고, 목빗근 뒤를 지나 중간힘줄에서 끝난다. 위힘살이 이 근육을 이어가는데, 힘줄에서 시작해 위쪽으로 거의 수직으로 목뿔뼈를 향한다. 이것은 복장목뿔근의 가쪽모서리와 나란히 뻗어 있고, 대부분 목빗근에 덮인다. 또한 짧은 부분은 가운데 목근막, 넓은목근과 피부로만 덮인다.

중간힘줄은 다발(가운데 목근막에 따라)로 묶여서 빗장뼈와 첫째갈비뼈에 고정되고, 근육의 각진 형태를 만든다. 이 근육은 아예 없거나, 아래힘살이 곧장 빗장뼈에서 일어나거나, 위힘살이 복장목뿔근과 합쳐지는 경우도 있다.

이는곳: 어깨뼈 – 위모서리, 부리돌기 위 어깨뼈패임. 어깨뼈의 위쪽 가로사이인대.

닿는곳: 목뿔뼈 – 뼈몸통의 아래모서리.

작용: 말하고 삼키고 숨 쉴 때 목뿔뼈를 내린다. 가운데 목근막을 긴장시킨다. 목 혈관의 혈류가 원활하도록 돕는다.

표면해부학: 특정 호흡을 하면서 머리를 돌리거나 목근육이 긴장했을 때 아래힘살은 등세모근의 뒤쪽 융기, 빗장뼈와 목빗근이 출현하는 것을 포함해 빗장위오목을 대각선으로 가로지르는 밧줄 모양의 융기부로 드러날 수 있다. 이 융기는 넓은목근에 의해 자주 가려지거나 누그러진다.

목긴근(경장근)

모양, 구조, 연결된 근육: 셋째등뼈와 고리뼈 사이. 척주의 배쪽 면에 위치하는 근육으로, 세 개의 가는 근섬유 무리가 삼각형 모양을 이룬다. 즉 수직 부분(목 곧은근이라고도 함)은 척주와 평행한 삼각형의 긴 밑면을 이루고, 짧고 위쪽을 향하는 아래 빗면과 길고 아래쪽을 향하는 위 빗면이 넷째목뼈와 다섯째목뼈 가시돌기에 모여 옆면을 이룬다.

이 근육은 그것을 이루는 가는 다발의 개수와 길이가 다양하고, 근처 목의 척추 옆 근육(목긴근, 앞머리곧은근, 가쪽머리곧은근 등), 앞목갈비근과 뒤목갈비근과 연결되는 경우도 있다. 목긴근의 뒤면은 척주의 뼈 표면과 연결되고, 가로사이 근육을 덮는다. 또 앞면은 작은앞머리곧은근과 목의 척추 옆 근막(깊은 목근막)에 덮인다.

이는곳: 아래 빗부분 – 첫째·둘째·셋째등뼈의 앞면.

위 빗부분 – 셋째·넷째·다섯째목뼈 가로돌기의 앞쪽 결절.

수직 부분 – 다섯째·여섯째·일곱째목뼈와 첫째·둘째·셋째등뼈 몸통의 앞면.

닿는곳: 아래 빗부분 – 다섯째·여섯째목뼈 가로돌기의 앞쪽 결절.

위 빗부분 – 고리뼈의 앞쪽 고리 위 결절의 앞쪽과 가쪽면.

수직 부분 – 둘째·셋째·넷째목뼈 몸통의 앞면.

작용: 양쪽 근육이 동시에 수축하면 머리를 앞과 아래쪽으로 움직이고 목을 가쪽으로 굽힌다. 한쪽만 수축하면(특히 비스듬한 근섬유와 함께) 목을 살짝 돌리면서 가쪽으로 굽히고 젖힌다. 위 빗부분은 양쪽 목뼈 부위를 돌리고, 아래 빗부분은 반대 방향으로 돌린다. 이는 목가장긴근에 대항해서 일어난다.

표면해부학: 이 근육은 깊숙이 자리해서 눈에 보이거나 두드러지지 않는다.

머리긴근(두장근)

모양, 구조, 연결된 근육: 쐐기 모양의 근육으로, 목뼈 돌기에서 나온 근섬유와 함께 네 개의 근육 다발로 이루어져 있다. 이 돌기에서 일어난 다발들이 위쪽으로 이어지다가 뒤통수뼈에 닿으면 넓어진다.

머리긴근 안쪽으로 목긴근이 흐르고, 일부는 앞머리곧은근과 더불어 목긴근을 덮는다. 또 얕은 면은 척추 옆 근막에 덮인다. 일부 다발은 고리뼈나 중쇠뼈, 맞은편 근육까지 뻗어 있어서 갈래의 수가 달라지기도 한다.

이는곳: 셋째목뼈에서 여섯째목뼈까지 가로돌기의 앞결절.

닿는곳: 뒤통수뼈 바닥부분의 아래 바깥면, 가쪽으로 인두결절.

작용: 양쪽 근육이 수축하면 머리와 목을 굽힌다. 한쪽만 수축하면 가쪽으로 살짝 기울이고 머리를 돌리는 데 가담한다.

표면해부학: 이 근육은 깊숙이 자리하므로 눈에 보이거나 두드러지지 않는다.

앞머리곧은근(전두직근)

모양, 구조, 연결된 근육: 짧고 납작한 판 모양의 근육으로, 근섬유는 고리뼈에서 뒤통수뼈까지 위쪽으로, 거의 수직으로 향한다. 또 깊숙이 자리하고, 뼈 표면과 고리뒤통수관절과 접하고, 머리긴근의 위부분에 덮인다.

이는곳: 고리뼈 가쪽 덩어리의 앞면, 고리뼈 가로돌기의 밑면.

닿는곳: 뒤통수근 바닥부분의 아래면, 관절융기의 앞쪽.

작용: 좌우대칭으로 수축하고, 가쪽머리곧은근과 협동해 머리를 굽힌다. 한쪽만 수축하면 머리를 가쪽으로 살짝 굽히고 돌린다.

표면해부학: 깊숙이 자리한 근육이므로 눈에 보이거나 두드러지지 않는다.

가쪽머리곧은근(외측두직근)

모양, 구조, 연결된 근육: 작고 짧고 납작하며, 고리뼈에서 뒤통수뼈까지 약간 대각선 위를 향해 있다. 이 근육은 아예 없거나, 기능적인 이유로 뒤 가로돌기사이근육에 흡수되는 경우가 있다.

이는곳: 고리뼈 가로돌기의 위부분.

닿는곳: 뒤통수뼈 목정맥구멍결절의 아래면.

작용: 한쪽만 수축하면 머리를 약간 굽히고 가쪽으로 기울인다. 하지만 보통 두 근육이 함께 작동하고 앞머리곧은근과 협동한다.

표면해부학: 깊숙이 자리한 근육이므로 눈에 보이거나 두드러지지 않는다.

목널판근(경판상근)

모양, 구조, 연결된 근육: 얇고 납작한 근육으로, 근섬유는 위쪽을 향하고 등뼈에서 목뼈까지 뻗어 있다. 이 근육은 척추세움근의 목뼈 부분을 덮고, 등세모근 그리고 일부는 위 톱니근, 마름근, 어깨올림근에 덮인다. 목널판근은 머리널판근과 융합되거나, 다발이 과다하거나 아예 없을 때도 있다.

이는곳: 셋째·넷째·다섯째·여섯째등뼈 가시돌기.

닿는곳: 첫째·둘째·셋째목뼈 가로돌기의 뒤결절.

작용: (대칭하는 두 근육이 동시에 작용하면) 목을 편다. (한쪽만 수축하면) 목을 약간 가쪽으로 돌린다. 이 근육은 머리널판근과 협동해서 작용하므로 두 근육 모두 폄근의 일부로 여기기도 한다. 머리가 척주의 목뼈 부분에서 균형을 유지하도록 돕는다.

표면해부학: 깊숙이 자리하므로 눈에 보이거나 두드러지지 않는다.

머리널판근(두판상근)

모양, 구조, 연결된 근육: 척주의 이는 부분과 머리뼈의 닿는 부분 모두에서 납작하고 다소 넓게 자리 잡은 근육으로, 비스듬히 배치되어 있다. 머리널판근은 목널판근과 어깨올림근을 덮으며, 등세모근과 일부는 목빗근에 덮인다. 이따금 목널판근과 융합되는 경우도 있다.

이는곳: 일곱째목뼈와 네 등뼈(첫째등뼈에서 넷째등뼈까지)의 가시돌기.

닿는곳: 관자뼈의 꼭지돌기. 뒤통수뼈, 위목덜미선의 가쪽부분 아래.

작용: 좌우대칭으로 수축하면 목과 머리를 편다. 한쪽만 수축하면 머리를 가쪽으로 기울인다. 목널판근과 협동해 기능을 수행한다.

표면해부학: 이 근육은 깊숙이 자리하고, 등세모근에 덮이고, 닿는곳은 목빗근에 덮여 있다. 뒤쪽으로 등세모근, 앞쪽으로 어깨올림근과 목빗근 사이 목의 작은 부분만 얕은 곳에 자리한다.

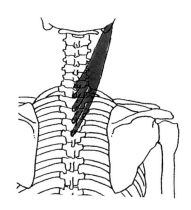

엉치꼬리 근육

엉치뼈와 꼬리뼈의 배쪽 면에 자리한 일련의 얇은 근육 다발이다. 이 근육들은 완전히 발달되지 않았고 기능적으로 중요하지 않다.

척추세움근(척추기립근)

이 근육 무리는 척주의 옆면과 나란히 배열된다. 세 개의 근육띠(가쪽의 엉덩갈비근, 중간의 가장긴근, 안쪽의 가시근)로 이루어져 있고 척주를 따라 같은 곳에서 일어난다. 그리고 각 띠는 짧은 부분, 곧 허리, 가슴, 목으로 구성된다. 척추세움근 무리는 척주의 폄근이고, 척추 고랑을 차지해 깊숙이에 자리한다. 허리부위와 가슴부위에서 이 근육은 등허리 널힘줄에 덮인다. 아래부분은 아래뒤톱니근에 덮인다. 위부분은 마름근과 널판근, 위뒤톱니근에 덮인다. 이 근육 덩어리는 허리부위에서 볼 수 있는데, 척주와 나란히 위치한 융기부처럼 보인다. 이것은 가쪽으로 갈비뼈를 가로지르는 가장자리와 경계를 이루고, 위쪽으로 향하고 안쪽이 늘어난다.

엉덩갈비근(장늑근)

척추세움근의 가쪽부분을 이루며, 다음의 세 근육으로 구분된다.

허리엉덩갈비근(요장늑근)

이는곳: 엉치뼈의 뒤면, 엉덩뼈능선 뒤부분의 바깥 모서리, 척추 널힘줄(등허리근막).

닿는곳: 열두째갈비뼈에서 다섯째갈비뼈까지 갈비뼈각의 아래모서리.

등엉덩갈비근(흉장늑근)

이는곳: 열두째갈비뼈에서 여섯째갈비뼈까지 갈비뼈각의 위모서리(안쪽은 허리엉덩갈비근의 닿는 힘줄까지).

닿는곳: 여섯째갈비뼈에서 첫째갈비뼈까지 갈비뼈각의 위모서리; 일곱째목뼈의 가로돌기 위면.

목엉덩갈비근(경장늑근)

이는곳: 셋째·넷째·다섯째·여섯째갈비뼈의 갈비뼈각(안쪽은 등엉덩갈비근의 닿는 힘줄까지).

닿는곳: 넷째·다섯째·여섯째목뼈 가로돌기의 뒤결절.

엉덩갈비근의 작용: 좌우대칭으로 수축하면 척주를 편다. 허리뼈와 가슴뼈 부분은 몸통을 펴고, 목뼈 부분은 목을 편다. 한쪽만 수축하면 다양한 부분에서 몸통을 약간 가쪽으로 굽힌다.

표면해부학: 깊숙이 자리한 근육이므로 직접 보이지 않는다. 허리부위에서만 척추세움근의 융기 형성에 관여한다.

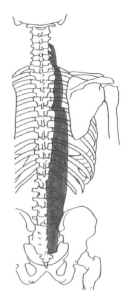

가장긴근(최장근)

척추세움근의 중간부분을 이루며, 다음의 세 근육으로 구성된다.

등가장긴근(흉최장근)

이는곳: 허리뼈 가로돌기(갈비뼈) 뒤면, 등허리근막의 중간층.

닿는곳: 전체 등뼈 가로돌기의 정점, 아래 아홉째갈비뼈나 열째갈비뼈의 결절과 갈비뼈각.

목가장긴근(경최장근)

이는곳: 첫째등뼈에서 다섯째등뼈까지의 가로돌기. 다발은 등가장긴근 다발에서 안쪽으로 배열된다.

닿는곳: 둘째목뼈에서 여섯째목뼈까지 가로돌기의 뒤결절.

머리가장긴근(두최장근)

이는곳: 둘째목뼈에서 일곱째목뼈까지 관절돌기. 이 근육은 목가장긴근과 머리반가시근 사이에 위치한다.

닿는곳: 관자뼈 꼭지돌기의 뒤면, 머리널판근과 목빗근 아래.

가장긴근의 작용: 척주, 가슴과 목을 펴고 굽힌다. 좌우대칭으로 수축하면 머리를 편다(특히 머리가장긴근). 한쪽만 수축하면 몸통을 약간 가쪽으로 굽히고 머리를 돌린다.

표면해부학: 이 근육은 깊숙이 자리해 있다(139쪽 '엉덩갈비근' 참조).

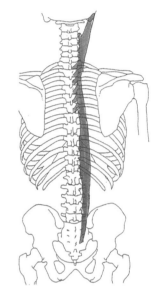

가시근(극근)

척추세움근의 안쪽 부분을 이루며, 다음의 세 근육으로 구분된다.

등가시근(흉극근)

이는곳: 첫째·둘째허리뼈와 열한째·열두째등뼈의 가시돌기.

닿는곳: 처음 네 개(어떤 경우에는 여덟 개) 등뼈의 가시돌기.

목가시근(경극근)

이는곳: 목덜미인대의 아래부분; 일곱째목뼈와 첫째·둘째등뼈의 가시돌기.

닿는곳: 처음 세 개 목뼈의 가시돌기.

머리가시근(두극근)

이는곳: 일곱째목뼈와 처음 일곱 개 등뼈 가로돌기의 정점, 다섯째·여섯째·일곱째목뼈의 관절돌기.

닿는곳: 뒤통수뼈, 위목덜미선과 아래목덜미선 사이, 머리반가시근 힘줄.

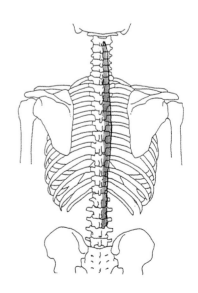

가시근의 작용: 가슴과 목, 머리를 편다. 수축은 주로 좌우대칭으로 일어난다.

표면해부학: 이 근육은 깊숙이 자리하고, 등세모근에 덮여 있다.

가로돌기가시근(횡돌기극근)

몸통 세움근으로, 엉치뼈에서 뒤통수뼈까지 뻗어 있다. 이것은 대각 방향과 안쪽으로 가로돌기에서 인근 척추뼈의 가시돌기까지 이어지는 근육 다발계로 구성되고, 척주 전체를 따라 배열된다. 이 근육은 깊숙이 자리하고, 뼈 표면에 붙고 척추세움근에 덮인다. 얕은층(반가시근에 의해 형성되고 등과 목, 머리로 구분됨), 중간층(뭇갈래근에 의해 형성됨), 깊은층(돌림근과 가로돌기근, 가시사이근으로 형성됨)이 있다.

반가시근(반극근)

가로돌기가시근의 얕은층에 위치하는 근육이다. 이 근육을 형성하는 가는 다발은 수직으로 흐르며 세 개 또는 네 개 척추뼈 길이만큼 뻗어 있고, 가시돌기와 가로돌기와 결합된다. 다음의 세 근육으로 이루어져 있다.

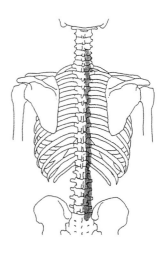

등반가시근(흉반극근)

이는곳: 여섯째등뼈에서 열째등뼈까지 가로돌기.

닿는곳: 처음 네 개 등뼈와 여섯째 · 일곱째목뼈의 가시돌기.

목반가시근(경반극근)

이는곳: 처음 여섯 개 등뼈의 가로돌기.

닿는곳: 처음 다섯 개 목뼈의 가시돌기.

머리반가시근(두반극근)

이는곳: 처음 여섯 개 등뼈와 첫째목뼈의 가로돌기 정점(이 근육은 목의 뒤부분에 자리하고, 널판근에 덮이고, 안쪽으로 목가장긴근과 머리가장긴근이 위치한다).

닿는곳: 뒤통수뼈, 위목덜미선과 아래목덜미선 사이의 안쪽부분.

반가시근의 작용: 좌우대칭으로 수축하면 가슴과 목, 머리를 편다. 한쪽만 수축하면 가슴과 목, 머리를 살짝 돌린다.

표면해부학: 이 근육은 깊숙이 자리하므로 눈에 보이지 않는다.

뭇갈래근(다열근)

모양, 구조, 연결된 근육: 가로돌기가시근의 중간층에 위치하는 근육이다. 짧고 대각선 모양의 근섬유가 있어서 부근 척추뼈의 가로돌기와 가시돌기를 결합하고, 둘 또는 세 개의 척추뼈를 따라 뻗어 엉치뼈에서 둘째목뼈까지(고리뼈를 빼고) 배열된다. 목부위는 반가시근에 덮이고, 등허리부위에서는 가장긴근으로 덮인다.

이는곳: 엉치뼈의 뒤면, 척추세움근 이는곳의 깊은근막, 위뒤엉덩뼈가시, 다섯째허리뼈에서 넷째목뼈까지의 가로돌기.

닿는곳: 척추뼈 이는곳 위에 있는 한 개에서 네 개 척추뼈의 가시돌기.

작용: 한쪽만 수축하면 몸통을 살짝 가쪽으로 굽히고 돌려서 편다. 균형과 선 자세를 유지한다.

표면해부학: 이 근육은 깊숙이 자리하므로 눈에 보이지 않는다.

돌림근(회전근)

모양, 구조, 연결된 근육: 가로돌기가시근 중 가장 깊은층에 있는 근육이다. 척추뼈 고랑의 뼈 표면과 접하고, 이웃한 척추뼈 사이에 비스듬히 배열된 얇은 근육 다발로 이루어져 있다. 여기에는 가슴(가장 발달됨), 목부위와 허리부위의 돌림근이 포함된다.

이는곳: 목뼈, 등뼈, 허리뼈의 가로돌기의 뒤쪽 위면.

닿는곳: 이는곳 위 척추판의 가쪽 아래면, 전체 척주 둘레.

작용: 몸통을 살짝 돌리고 선 자세를 유지한다.

표면해부학: 이 근육은 깊숙이 자리하므로 눈에 보이지 않는다.

가로돌기사이근육

모양, 구조, 연결된 근육: 작고 얇은 판 모양의 다발로, 근섬유는 척주와 거의 나란히 배열된다. 이 근육은 허리, 등, 목 세 부분으로 구분된다.

이는곳과 닿는곳: 전체 척주를 따라 이웃한 척추뼈의 가로돌기.

작용: 몸통을 가쪽으로 살짝 굽히고 선 자세를 조절한다.

표면해부학: 이 근육은 깊숙이 자리하므로 눈에 보이지 않는다.

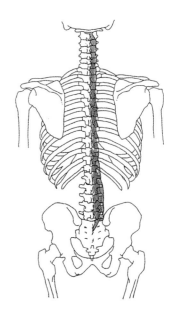

가시사이근육

모양, 구조, 연결된 근육: 척추 고랑 깊숙이 위치한 작은 근육 다발로, 이웃한 척추뼈 가시돌기와 결합된다. 가시사이인대의 양쪽에 좌우대칭으로 배열된다. 이것은 목부위와 허리부위에서 발달하는 반면, 등부위에는 거의 존재하지 않는다.

이는곳과 닿는곳: 이웃한 척추뼈의 가시돌기.

작용: 몸통을 편다.

표면해부학: 이 근육은 깊숙이 자리하므로 눈에 보이지 않는다.

뒤통수밑근육(후두하근)

뒤통수밑근육(또는 짧은목덜미근)은 대칭하는 근육 네 쌍으로 이루어지고, 깊숙이 배열되어 목의 뼈 표면과 접한다. 이 근육들은 고리뒤통수관절에 작용해서 머리 펴기를 보조하는 작은뒤머리곧은근과 큰뒤머리곧은근, 그리고 머리와 중쇠뼈 위에 놓인 고리뼈를 돌리는 아래머리빗근과 위머리빗근으로 이루어져 있다. 뒤통수밑근육들은 전체적으로 머리 폄근육과 돌림근육이고, 위쪽 목뼈를 연결하고 또 뒤통수뼈 비늘과 연결한다. 이 근육들은 머리반가시근에 덮이고, 표면과 가까운 부분은 등세모근에 덮인다.

작은뒤머리곧은근(소후두직근)

모양, 구조, 연결된 근육: 맞은편 근육 옆의 정중선을 따라 배치된 작은뒤머리곧은근은 납작한 삼각형 모양의 근육으로, 이는곳이 좁고 닿는곳으로 갈수록 넓어진다. 각 근육은 안쪽 다발과 가쪽 다발이 있고, 여기서 가쪽 모서리는 큰뒤머리곧은근과 잇닿아 있다.

이는곳: 뒤 고리뼈 활의 결절.

닿는곳: 뒤통수뼈 – 아래목덜미선 안쪽부분과 뒤통수 구멍까지 뻗어 있는 부분의 아래쪽.

작용: 좌우대칭으로 수축하면 머리를 편다. 한쪽만 수축하면 머리를 가쪽으로 살짝 굽힌다.

표면해부학: 이 근육은 깊숙이 자리하므로 눈에 보이지 않는다.

큰뒤머리곧은근(대후두직근)

모양, 구조, 연결된 근육: 납작한 판 모양으로, 가쪽에 작은 곧은근이 있다. 이는곳이 좁고 닿는곳으로 갈수록 넓어지면서 삼각형 모양을 이룬다. 근섬유는 위쪽과 가쪽을 향해 있다.

이는곳: 중쇠뼈(둘째목뼈)의 가시돌기, 결절.

닿는곳: 뒤통수뼈 – 아래목덜미선의 가쪽부분과 그 아래 뼈가 있는 부위.

작용: 좌우대칭으로 수축하면 머리를 편다. 한쪽만 수축하면 머리를 약간 돌린다.

표면해부학: 이 근육은 깊숙이 자리하므로 눈에 보이지 않는다.

아래머리빗근(하두사근)

모양, 구조, 연결된 근육: 점점 가늘어지는 다발로 위빗근보다 크다. 위쪽으로 이동하고, 이는곳에서 닿는곳까지 바깥쪽으로 대각선으로 뻗어 있고, 큰뒤머리곧은근 옆에 배열된다.

이는곳: 가시돌기의 가쪽면과 중쇠뼈 활판의 위부분과 이웃한 부위.

닿는곳: 고리뼈 가로돌기의 아래 뒤면.

작용: 머리를 돌린다. 좌우대칭으로 수축하면 머리를 편다.

표면해부학: 이 근육은 깊숙이 자리하므로 눈에 보이지 않는다.

위머리빗근(상두사근)

모양, 구조, 연결된 근육: 위머리빗근은 이는곳이 길며 좁고, 닿는곳이 넓다. 큰뒤머리곧은근의 닿는곳에 덮이기 전까지 위쪽과 약간 가쪽을 향한다.

이는곳: 고리뼈 가로돌기의 위면.

닿는곳: 뒤통수뼈, 위목덜미선과 아래목덜미선 사이.

작용: 머리를 펴고, 기울이고, 가쪽으로 돌린다. 좌우대칭으로 작용하면 다른 뒤통수밑근육들과 협동해 세운 머리 자세를 유지한다.

표면해부학: 이 근육은 깊숙이 자리하므로 눈에 보이지 않는다.

가로막 근육

가슴우리 옆쪽에서 일어나 가운데 막 부분(중간 가로막)까지 뻗어 있는 반구 모양의 근육이다. 가로막은 가슴 안과 배안을 분리하고, 호흡과 내부 복강 압력을 조절하는 기능을 한다.

위뒤톱니근(상후거근)

모양, 구조, 연결된 근육: 얇고 네모 모양에 가까운 근육이다. 위쪽 등뼈에 있는 넓은 힘줄에서 일어나 가쪽 아래를 향하고 둘째·셋째·넷째·다섯째갈비뼈에 닿는다. 이 근육은 가슴우리 바깥 뒤쪽 위부분에 자리하며, 목 널판근, 머리널판근 일부와 척추 고랑의 다른 근육들을 덮고, 마름근과 등세모근, 어깨올림근에 덮인다.

이는곳: 목덜미인대의 아래부분, 일곱째목뼈와 위쪽 세 등뼈의 가시돌기.

닿는곳: 둘째·셋째·넷째·다섯째갈비뼈의 바깥면, 갈비뼈 가쪽.

작용: 호흡을 위해 갈비뼈를 올린다. 양쪽의 근육이 협동해 작용한다.

표면해부학: 이 근육은 깊숙이 자리해 있다.

아래뒤톱니근(하후거근)

모양, 구조, 연결된 근육: 네모 판 모양의 근육으로, 척주의 넓은 힘줄과 더불어 일어나 비스듬히 위쪽과 가쪽으로 향하고, 몇 개의 가락돌기와 함께 맨 아래 네 개의 갈비뼈에 닿는다. 이 근육은 가슴우리 뒤쪽 아래 구역의 바깥벽에 위치하고, 바깥갈비사이근과 척추 고랑 근육들을 덮고, 넓은등근에 덮인다.

이는곳: 마지막 등뼈 두 개와 위쪽 허리뼈 두세 개의 가시돌기와 가시끝인대.

닿는곳: 마지막 갈비뼈 네 개의 바깥면, 가쪽은 갈비뼈각.

작용: 갈비뼈를 내리고, 협동해 날숨 기능에 관여한다. 양쪽 근육이 협동해 작용한다.

표면해부학: 이 근육은 깊숙이 자리해 있다.

작은가슴근(소흉근)

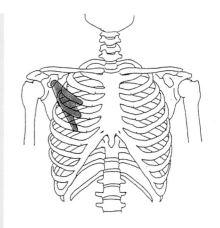

모양, 구조, 연결된 근육: 납작한 세모 모양의 근육으로, 큰가슴근에 완전히 덮여 있다. 이 근육 다발은 갈비 표면에서 세 개의 가락돌기와 함께 일어나고, 가쪽은 위로 향하며, 어깨뼈의 납작한 이는 힘줄에 합쳐진다. 이 근육은 다양한 변형을 보인다. 근육이 아예 없거나, 이는곳과 닿는곳이 비정형적이거나, 주위 근육들과 합쳐지거나, 새끼 가슴근 다발이 덧붙는 경우도 있다. 이 근육은 위쪽 갈비뼈에 붙으며 앞톱니근의 가락돌기 일부를 덮는다. 널힘줄(겨드랑걸이인대)은 이 근육의 가쪽 아래모서리에서 떨어져 나와 근육을 둘러싸고 겨드랑 안의 바닥까지 뻗어가서 피부밑면에 닿고 반구 모양으로 걸린 겨드랑의 피부를 지탱한다.

이는곳: 셋째·넷째·다섯째갈비뼈의 위모서리와 바깥면.

닿는곳: 어깨뼈 부리돌기의 안쪽모서리와 위면.

작용: 어깨관절을 내려서 어깨뼈를 아래로 당기고, 앞쪽으로 기울이고, 살짝 돌린다. 이 근육은 대체로 앞톱니근, 마름근, 어깨올림근과 협동해 갈비뼈를 들어 올리고 강제 들숨에 관여한다.

표면해부학: 이 근육은 깊숙이 자리해 있다.

가슴근육

가슴의 내재근은 가슴부위의 뼈, 곧 척추뼈와 가슴우리뼈 위로 닿는다. 주로 호흡과 관련해서 기계적으로 작용하고 갈비뼈를 효과적으로 움직이도록 설계되었는데 다른 가시 부속 근육, 가슴 부속 근육, 목근육의 보조를 받는다. 숨쉬기 활동에 관여하는 가슴근육은 몸의 바깥 형태에 아무런 영향을 주지 않는다(들숨과 날숨이 반복되는 동안 가슴의 부피가 변하는 것을 빼고). 여기서는 설명을 마무리하는 정도로만 언급될 것이다.

갈비사이근(늑간근)

모양, 구조, 연결된 근육: 바깥갈비사이근과 속갈비사이근으로 구분된다. 각 근육 무리는 이웃한 갈비뼈 사이의 근육판 열한 개로 이루어져 있고, 내부와 외부에서 갈비사이공간을 닫는다. 이 두 근육 무리의 근섬유는 향하는 방향이 다르고 맞은편에 위치한다.

이는곳: 갈비뼈의 아래모서리, 근육 무리에 따라 바깥쪽이나 안쪽모서리.

닿는곳: 일어나는 갈비뼈(바깥쪽이나 안쪽모서리)의 아래 갈비뼈 위모서리.

작용: 바깥갈비사이근은 갈비뼈를 위로 올리고, 속갈비사이근은 갈비뼈를 아래로 내린다. 전체적으로는 들숨과 날숨 기능에 관여한다.

표면해부학: 이 근육은 깊숙이 자리해 가슴과 배의 다른 근육들에 완전히 덮인다.

갈비밑근(늑하근)

모양, 구조, 연결된 근육: 갈비밑근은 가슴우리의 속면, 모든 갈비뼈의 모서리에 놓인 가느다란 다발이지만, 흔히 아래쪽에만 한정된다. 이 근육은 위치와 기능에서 속갈비사이근의 일부로 여겨진다.

이는곳: 갈비뼈의 속면, 모서리.

닿는곳: 이는곳 아래로 둘째갈비뼈나 셋째갈비뼈의 속면.

작용: 갈비뼈를 아래로 내린다.

표면해부학: 이 근육은 깊숙이 자리해 있다.

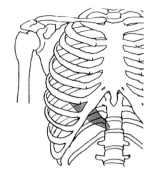

갈비올림근(늑골거근)

모양, 구조, 연결된 근육: 양쪽에 열두 쌍의 갈비올림근이 있다. 제법 강력한 근육으로 세모 모양이고, 척주와 갈비뼈의 바깥면 사이, 갈비뼈각에 배열되고, 대각선으로 아래와 가쪽 방향을 향한다.

이는곳: 일곱째목뼈와 위쪽 등뼈 열한 개의 가로돌기 정점.

닿는곳: 각 근육이 일어나는 척추뼈 아래 갈비뼈 모서리의 위모서리와 바깥면.

작용: 갈비뼈를 들어 올린다.

표면해부학: 이 근육은 깊숙이 자리해 있다.

가슴가로근(흉횡근)

모양, 구조, 연결된 근육: 가슴가로근은 여러 개의 가락돌기로 형성되며, 개수가 다양하고, 복장뼈의 안쪽면 이는곳부터 갈비연골까지 비스듬히 위쪽과 가쪽으로 이동한다. 따라서 이 근육은 앞쪽 가슴우리 벽의 안쪽면에 붙는다.

이는곳: 복장뼈 몸통의 아래부분, 안쪽면과 칼돌기 위.

닿는곳: 포개진 갈비뼈의 갈비연골, 둘째갈비뼈 위.

작용: 갈비연골을 아래로 내린다.

표면해부학: 이 근육은 깊숙이 자리해 있다.

큰가슴근(대흉근)

모양, 구조, 연결된 근육: 이 근육은 팔이 해부학자세를 취하면 큰 네모처럼 보이지만, 팔을 최대로 들어 올리면 세모 모양이 뚜렷해진다. 넓고 편평하지만 아래 가쪽모서리의 몇몇 지점에서는 두께가 3cm에 이른다. 가슴우리의 위부분 전부를 덮고, 빗장뼈의 이는곳에서 복장뼈와 갈비뼈 그리고 위팔뼈의 좁다란 닿는 모서리까지 뻗어 있다. 큰가슴근은 세 부분으로 이루어지는데, 이는곳과 근섬유의 방향에 따라 구분된다. 곧 가쪽 아래로 흐르는 빗장부분, 가쪽으로 흐르는 복장갈비부분, 가쪽 위로 흐르는 배부분이 있다. 이 다발은 매우 커서 이따금 표면에서 볼 수 있고, 그 부위가 볼록하게 보인다. 이 세 부분은 좁다란 닿는곳에서 합쳐지고 끝부분에서 겹쳐지면서 더 두툼해져 겨드랑 앞 기둥과 이 근육의 아래 바깥쪽 모서리를 이룬다. 큰가슴근은 전부 또는 일부가 없거나, 근처 근육들과 함께 이례적인 곳에 연결되거나 닿고, 갈비뼈와 작은가슴근을 덮는 경우도 있다. 위모서리는 어깨세모근과 연결되고 또한 그 근육에 살짝 덮인다. 따라서 이 근육은 전부 피부밑에 위치하고, 큰가슴근막에 덮이고, 여기에 젖샘이 붙는다. 그다음으로 넓은목근과 피부에 덮인다.

이는곳: 빗장부분 – 빗장뼈 앞모서리의 안쪽부분.

　　　복장갈비부분 – 복장뼈 앞면의 안쪽부분; 둘째갈비뼈에서 여섯째갈비뼈까지 갈비연골.

　　　배부분 – 배바깥빗근과 배곧은근의 널힘줄.

닿는곳: 위팔뼈의 두갈래근의 앞쪽 어귀, 큰 거친면 아래(강력하고 납작한 힘줄, 너비 5~6cm, 말단에서 근육 다발이 포개지면서 생긴 인접한 두 개의 판으로 구성된다).

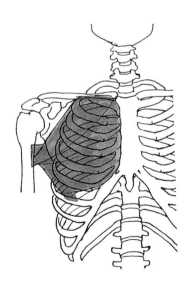

작용: 위팔을 벌리고(올라간 위팔을 내림) 안쪽으로 돌린다. 또 고정점이 팔에 있으면 몸통을 올려서 위팔뼈 가까이로 가져온다(예를 들어 기어오를 때 양쪽의 가슴근이 넓은등근, 등세모근, 위뒤톱니근의 보조를 받는다). 또한 빗장 다발만 수축하면 위팔뼈를 올리고 앞으로 당긴다. 그리고 아래 다발만 수축하면 위팔뼈와 팔이음부위를 내린다.

표면해부학: 큰가슴근은 닿는곳 힘줄 부분과 어깨세모근에 덮인 일부분을 빼고 대부분 피부밑층에 자리한다. 이 근육은 가슴의 앞쪽 위 사분면을 차지하고 표면이 살짝 도드라져 보인다. 이 표면은 바닥이 근육 모서리와 경계를 이루고 크기가 다양한 지방덩이가 분포해 두툼하고, 가쪽부분에 자리한다. 이 근육은 팔을 올리면 평평해지면서 잘 안 보이지만, 위팔을 정중면 쪽으로 높이 모으면 뚜렷하게 보인다. 이 경우 근육이 수축하고 튀어나오면서 확장되고, 피부 아래로 부채 모양의 다발이 드러난다. 복장뼈 안쪽모서리 또한 운동선수의 뼈 구조에서 올라간다.

젖꼭지 표면 아래에 위치하는 젖샘은 큰가슴근의 피부밑층 면에 붙고, 큰가슴근막과 지방조직에서 분리되고, 아래 근육 가장자리의 가쪽부분에 자리한다.

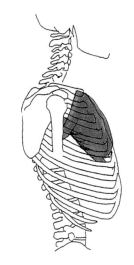

어깨밑근(견갑하근)

모양, 구조, 연결된 근육: 편평한 삼각형 모양의 근육으로, 대부분 어깨뼈의 갈비면에 붙고 가쪽에서 모여 위팔뼈의 위쪽 끝에 닿는다. 이 근육의 앞면은 앞톱니근과 연결되고, 닿는곳 옆부분에서 겨드랑 안의 뒤벽을 이루도록 돕는다. 이 힘줄의 앞쪽으로 부리위팔근과 위팔두갈래근이 가로지른다(긴갈래).

이는곳: 어깨뼈밑오목의 안쪽부분.

닿는곳: 위팔뼈의 작은 거친면과 어깨위팔 관절주머니의 앞부분. 힘줄과 뼈 사이에 윤활주머니가 있다.

작용: 위팔뼈를 안쪽으로 돌리고 살짝 모은다.

표면해부학: 이 근육은 깊숙이 자리하므로 표면에서 보이지 않는다.

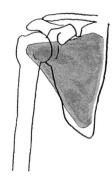

마름근(능형근)

모양, 구조, 연결된 근육: 위쪽이 얇고 납작하고 아래부분이 두툼한 근육이다. 이름에 나타났듯 마름모 모양을 하고 있다. 근섬유는 척주 위 이는 점에서 어깨뼈 안쪽모서리 위 닿는 점까지 아래 가쪽으로 뻗어 있다. 이 근육은 나란히 흐르는 위부분(작은마름근)과 아래부분(큰마름근)으로 구분된다. 하지만 이는 갈래가 더 많아지거나, 근처와 맞은편 근육과 합쳐지는 경우도 있다. 마름근은 위뒤톱니근과 목널판근, 갈비올림근을 덮고, 대부분 등세모근에 덮인다. 여기서 근막과 넓은등근에 의해 분리되지만, 어깨뼈 아래모서리는 일부분만 분리된다.

이는곳: 큰마름근 – 둘째등뼈에서 다섯째등뼈까지의 가시돌기와 연결된 가시인대.

　　　작은마름근 – 일곱째목뼈와 첫째등뼈의 가시돌기, 목덜미인대의 아래부분.

닿는곳: 큰마름근 – 어깨뼈 안쪽모서리의 아래부분.

　　　작은마름근 – 어깨뼈 안쪽모서리의 위부분.

작용: 어깨뼈를 척주 쪽으로 모은다. 이 근육은 가슴우리 위 어깨뼈를 안정시키고 위팔을 펴는 움직임에 관여한다.

표면해부학: 마름근은 대부분 등세모근에 덮여 있고, 함께 작용해서 척주와 어깨뼈 안쪽모서리 사이에 융기를 만든다. 어깨뼈가 벌어지면(예를 들어 등 뒤에 굽힌 위팔이 놓일 때), 등세모근 아래모서리와 넓은등근 위모서리 사이의 좁은 피부 아래서 이 근육의 작은 부분이 드러날 수도 있다. 근섬유는 위와 안쪽으로 흐르고 등세모근 근섬유와 직각을 이룬다.

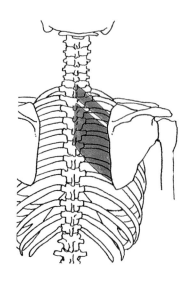

가시위근(극상근)

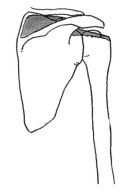

모양, 구조, 연결된 근육: 긴 삼각형 모양의 근육으로, 이는곳은 편평하지만 닿는곳에서 좁아지고 두꺼워진다 (2cm 정도). 이 근육은 어깨뼈 가시위오목에서 수평 방향으로 자리하는데, 여기서 이는곳을 빼고 결합조직에 의해 분리된다. 이 근육은 등세모근에 완전히 덮인다.

이는곳: 어깨뼈 가시위오목의 안쪽면.

닿는곳: 위팔뼈 큰결절의 위면. 힘줄은 어깨위팔 관절주머니에 붙는다.

작용: 위팔을 살짝 벌리고, 위팔뼈를 가쪽으로 돌린다. 관절 안에 든 위팔뼈머리를 안정시킨다.

표면해부학: 이 근육은 등세모근보다 깊숙이 자리한다. 하지만 수축하면(위팔을 벌리는 경우처럼) 어깨뼈가시 위로 눈에 띄는 융기가 생기기도 한다.

가시아래근(극하근)

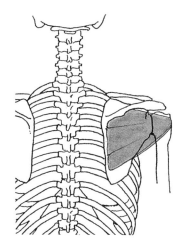

모양, 구조, 연결된 근육: 납작한 삼각형 모양의 이 근육은 어깨뼈의 가시아래오목 전체를 차지하고, 여기에서 일어나 위팔뼈에 닿기 전까지 가쪽과 위쪽을 향한다. 이 근육은 근섬유의 배열 상태에 따라 위부분, 아래부분, 중간부분으로 구분된다. 중간부분이 가장 크고, 깃털 모양이다. 이 근육의 바닥은 큰원근과 넓은등근에 잇닿아 있고, 깊은 면은 어깨뼈에 붙고, 얕은 면 대부분은 다른 근육에 덮인다. 곧 위쪽과 안쪽모서리는 등세모근, 가쪽과 위쪽은 어깨세모근에 덮인다. 나머지 부분은 피부밑에 위치하고, 이 근육의 널힘줄(가시아래근막)로만 덮인다.

이는곳: 어깨뼈의 가시아래오목, 가시아래근막, 큰원근에서 떨어져 나온 섬유 가로막.

닿는곳: 위팔뼈 큰결절의 중간 면.

작용: 위팔을 살짝 벌리고 위팔뼈를 가쪽으로 돌린다(돌리는 움직임은 가시위근, 작은원근과 협동한다).

표면해부학: 이 근육의 피부밑층 부분은 어깨뼈 부위 가운데에서 삼각형 모양의 융기로 보인다. 안쪽은 등세모근의 모서리가, 위 가쪽은 어깨세모근이, 아래는 큰원근과 작은원근이 경계가 된다. 위팔을 가쪽으로 최대한 돌리면 근육 부분이 두드러지는 반면, 위팔을 올리면 피부밑층 면은 더욱 퍼지면서 편평하게 보인다.

작은원근(소원근)

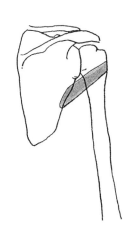

모양, 구조, 연결된 근육: 납작하고 가늘고 길며, 이는곳에서 위팔뼈 위 닿는곳까지 가쪽과 위로 흐른다. 이 근육은 가시아래근과 같은 근막에 있고, 때로는 합쳐진다. 작은원근 일부는 어깨세모근과 가시아래근에 덮이고, 아주 일부분만 피부밑에 위치한다. 닿는 부분은 위팔세갈래근 긴갈래 힘줄 뒤에 있고, 아래 모서리는 큰원근과 잇닿아 있다.

이는곳: 어깨뼈 가쪽모서리의 위부분과 인접한 등쪽 면, 가시아래근막의 섬유 가로막(위의 가시아래근과 바닥의 큰원근을 분리한다).

닿는곳: 위팔뼈 큰결절의 아래면, 어깨위팔 관절주머니의 뒤쪽 아래면.

작용: 위팔뼈를 가쪽으로 돌리고 모은다(돌리는 움직임은 가시아래근, 가시위근과 협동한다).

표면해부학: 이 근육은 극히 일부분만 피부밑에 위치하므로 표면에서 보기는 힘들다. 하지만 위팔을 수평으로 벌리고 가쪽으로 돌리면 가시아래근과 큰원근 사이, 어깨세모근의 뒤모서리 가까이에 가늘고 긴 융기로 드러나기도 한다.

넓은등근(광배근)

모양, 구조, 연결된 근육: 얇은 판 근육이다(평균 두께는 약 5mm이지만, 닿는곳 부근은 더 두껍다). 넓은 삼각형 모양이고 척주에서 위팔뼈까지 뻗어 있다. 이 근육은 허리부위에 해당되는 커다란 널힘줄 판에서 일어나고, 여기서 바닥이 볼록하고 가쪽과 아래를 향한 곡선을 그린다. 이 근육은 세 무리의 근육 다발로 이루어지고 전

부 위쪽과 가쪽을 향하지만 기울기는 다르다. 위 다발은 수평에 가깝고, 가운데 다발은 위로 대각선이고, 아래 다발은 위쪽으로 비스듬히 위치한다. 닿는곳은 좁고 편평하며 큰원근과 경계를 이루고, 큰원근과 함께 겨드랑 뒤쪽 기둥을 형성한다. 이 근육은 이는 다발과 닿는곳 둘 다 다양한 변형이 있을 수 있다. 이 근육은 피부 밑에 위치하고, 등근막과 피부에 덮이며, 위 앞의 일부분만 등세모근에 덮인다. 깊은 면은 갈비뼈, 척추 근육, 아래뒤톱니근, 배바깥빗근의 뒤부분에 덮인다. 위모서리는 어깨뼈의 아래각을 덮는다. 아래 가쪽모서리 일부가 앞톱니근을 덮는다.

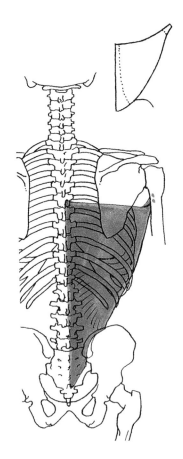

이는곳: 일곱째등뼈에서 열둘째등뼈까지의 가시돌기, 허리뼈 가시돌기와 엉치뼈의 등쪽 면, 엉덩뼈능선 뒤부분. 근섬유는 이 지점들에서 일어나서 등허리근막의 얇은 판에 붙는 널힘줄판을 거친다. 다발 일부는 마지막 서너 개의 갈비뼈에서 일어난다.

닿는곳: 위팔뼈 큰결절의 능선 – 힘줄이 움직일 때 큰원근의 힘줄을 덮고, 그 사이에 마찰을 줄여주는 힘줄밑 주머니가 있다.

작용: 위팔뼈가 안쪽으로 살짝 돌아가면서 위팔을 모은다(올라가 있을 때 내린다). 위팔과 어깨를 뒤로 당긴다(일부 등세모근 다발과 협동하고 큰가슴근에 대항함). 위팔이 고정되고 (기어오르는 움직임처럼) 두 근육이 좌우대칭으로 작용하면 몸통을 올린다. 이 근육은 또한 강제 들숨과 기침 동작에 관여한다.

표면해부학: 이 근육 대부분은 피부밑층에 위치하고 아주 얇으므로, 표면에 드러나는 형태는 이 근육을 덮은 근육들(척추세움근, 앞톱니근)과 등뼈 아래부분의 뼈 구조에 의해 결정된다. 특히 수축하고 팔을 벌리는 동안 근육의 가쪽모서리가 뚜렷하게 보이는데 앞톱니근을 대각선으로 가로지르는 융기의 모서리처럼 드러난다. 엉덩뼈능선 가장자리의 아래부분은 엉덩이 위 지방조직에 의해 가려진다. 넓은등근의 위모서리는 안쪽 일부분이 등세모근 아래로 흐르고 또 어깨뼈 바닥 모서리를 가로지른다.

어깨세모근(삼각근)

모양, 구조, 연결된 근육: 이 근육은 가장자리가 납작하지만 가운데는 2cm 가량으로 두껍다. 부피가 크고 강력하고, 세모 모양이고, 이는곳 밑면은 팔이음뼈 위에 위치하고 꼭지점은 아래로 향하며 위팔뼈로 닿는다. 그리스 문자 델타와 비슷한 세모 모양이라서 이름에 Deltoid가 붙었다. 어깨세모근은 이는곳이 다른 세 부분으로 이루어져 있다. 빗장부분(앞부분)은 빗장에서 일어나고 근섬유는 아래로 가쪽과 뒤쪽으로 흐른다. 어깨 부분(뒤부분)은 척추 가시에서 일어나고 아래로 가쪽과 앞쪽으로 흐른다. 봉우리부분(중간부분)은 아래로 흐른다. 봉우리부분이 가장 두껍고 크다. 이것은 네 개의 근육 내 힘줄 가로막처럼 뭇깃근육이다. 어깨뼈 봉우리 위 힘줄에서 일어나고 아래쪽으로 뻗어서 다른 세 가로막과 합쳐진다. 세 가로막은 위쪽으로 흐르고 위팔뼈 위 힘줄에서 나온다. 이런 구조는 기능적 이점이 있는데, 강력한 수축을 가능하게 하고 2차 다발을 형성한다. 또한 어깨세모근은 예술가의 관심을 끌 만큼 다양한 형태를 보인다. 곧 이는곳 갈래가 떨어져 독립되거나, 일부가 부근 근육들과 합쳐지거나, 몸쪽부분이나 먼쪽부분이 위팔뼈에 닿는 경우도 있다. 이 근육은 어깨위팔 관절, 위팔두갈래근 힘줄, 작은가슴근, 큰가슴근, 부리위팔근, 어깨밑근, 가시아래근, 작은원근, 위팔세갈래근을 덮는다. 또 얕은 면은 근막과 피부밑층, 피부에 덮인다. 안쪽으로 일부분이 넓은목근에 덮이는 경우도 있다. 어깨세모근의 앞모서리는 큰가슴근과 경계를 이루고, 여기서 노쪽 피부정맥이 흐르는 빗장아래오목에 의해 분리된다.

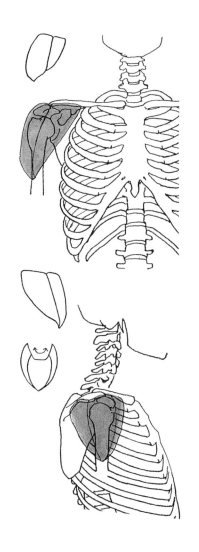

이는곳: 빗장부분 – 빗장뼈 가쪽부분의 앞모서리.

봉우리부분 – 어깨뼈 봉우리의 가쪽모서리.

어깨 부분 – 어깨뼈가시의 아래모서리.

닿는곳: 위팔뼈의 어깨세모근 거친면. 힘줄과 뼈 표면 사이에 윤활주머니가 자리한다.

작용: (근육 전체나 어깨뼈 봉우리부분이 수축하면) 위팔을 벌린다. (빗장부분이 수축하면) 위팔뼈를 안쪽으로 살짝 돌려서 앞쪽으로 당기고 굽힌다. (어깨 부분이 수축하면) 위팔뼈를 가쪽으로 살짝 돌려서 뒤쪽으로 당기고 편다.

표면해부학: 어깨세모근은 전체가 피부밑층에 위치하며, 어깨의 둥근 형태를 만든다. 해부학자세에서 위팔이 몸통을 따라 위치할 때 이 근육은 생리적 긴장도를 유지하고 각 근육의 다발 구조를 분리하면서 눈에 잘 띈다. 이런 구조는 수축이 진행될 때 한층 두드러진다. 피부층이 약간 함몰되면서 어깨세모근 앞모서리와 큰가슴근 사이의 고랑이 드러난다. 어깨뼈 봉우리의 위면은 전체가 피부밑층에 위치하고, 팔의 모든 움직임을 알

려주는 분명한 기준점이 된다. 이를테면 팔을 위로 펴면 어깨뼈 봉우리의 이는 모서리에 피부 주름이 잡히고 앞뒤로 고랑이 생긴다.

큰원근(대원근)

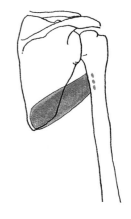

모양, 구조, 연결된 근육: 두껍고 납작하며 원통 모양의 근육으로, 더 깊숙이 자리하는 작은원근보다 크다. 이 근육 다발은 어깨뼈의 이는곳에서 위팔뼈의 닿는곳까지 가쪽과 위쪽으로 뻗어 있다. 이 근육은 아예 없는 경우도 있고, 넓은등근과 합쳐지면서 대부분 얕게 자리한다. 아래모서리는 넓은등근과 잇닿아 있고, 안쪽부분의 위모서리는 가시아래근과 작은원근 가까이에 있다. 납작하며 약 5cm인 닿는 힘줄은 넓은등근의 힘줄 뒤쪽에 있고(여기서 윤활주머니에 의해 분리된다), 등에서 위팔세갈래근의 긴갈래 힘줄이 가로지른다.

이는곳: 어깨뼈의 아래모서리, 뒤면의 좁은 지역.

닿는곳: 위팔뼈의 두갈래근힘줄고랑(결절사이고랑) 안쪽 어귀.

작용: 위팔을 모으고 아래로 당기고, 안쪽으로 돌리고 약간 편다(넓은등근과 협동하고, 돌리는 움직임은 위팔뼈를 가쪽으로 돌리는 작은원근과 대항한다).

표면해부학: 대부분 넓은등근과 함께 피부밑층에 자리하고, 겨드랑의 뒤모서리를 이룬다. 특히 위팔을 벌리거나 올리면 융기되어 보인다. 팔이 해부학자세일 때 가쪽으로 어깨뼈의 아래모서리에서 가로에 가까운 융기로 드러난다.

등세모근(승모근)

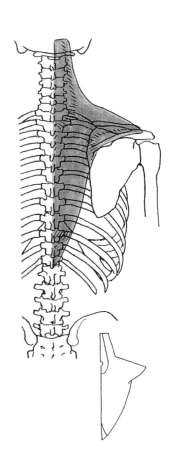

모양, 구조, 연결된 근육: 등세모근은 사다리꼴(Trapezium) 모양 때문에 이런 이름(Trapezius)이 붙었다. 긴 밑면은 척주를 따라 위치하고 빗면은 팔이음뼈에 놓인 짧은 밑면 쪽에서 모인다. 등세모근은 커다란 판 모양 근육으로 뒤통수뼈, 척주, 어깨뼈 사이에 뻗어 있다. 이 근육 다발은 가쪽으로 흐르지만, 이는곳이 각기 달라서 세 부분으로 구분된다. (내려가는) 얇은 위부분은 아래쪽으로 비스듬히 향하고, 두꺼운 가운데(가로) 부분은 거의 수평 방향을 향하고, (올라가는) 얇은 아래부분은 위로 비스듬히 향한다. 이로 인해 척추 힘줄은 위가 좁고 중간부분(여섯째목뼈와 첫째등뼈 부분)에서 상당히 넓어진다. 따라서 양쪽 근육이 달걀 모양이나 길고 가는 마름모꼴 힘줄 부분을 이루고, 여기서 척추 가시돌기가 나온다. 등세모근의 변화는 제한된다. 곧 별개의 이는 갈래나 이는곳이 위쪽 등뼈 열 개로 제한된다. 이 근육은 목의 깊은 근육들인 널판근과 마름근, 위쪽으로 가시위근, 아래쪽으로 넓은등근의 일부를 덮는다. 이 근육은 피부밑층에 위치하므로 등 널힘줄 근막과 피부로만 덮인다. 위모서리는 목빗근이 닿는 지점 가까이에 있고 빗장 위 공간 모서리의 일부가 된다.

이는곳: 위부분 – 뒤통수뼈(위목덜미선 안쪽부분과 바깥 돌기), 목덜미인대.

중간부분 – 첫째등뼈에서 다섯째등뼈까지 가시돌기와 가시위인대.

아래부분 – 여섯째등뼈에서 열두째등뼈까지 가시돌기와 가시위인대.

닿는곳: 위부분 – 빗장뼈(가쪽부분의 뒤모서리).

중간부분 – 어깨뼈(어깨뼈 봉우리 안쪽모서리와 가시의 삼각형 부분).

아래부분 – 어깨뼈(척추의 위쪽모서리 안쪽부분과 가시의 삼각형 부분).

작용: 어깨뼈를 안정시키고, 위팔을 벌리고 굽히는 동작에 관여한다. 위부분이 수축하면 어깨뼈를 들어 올리고, 가운데와 아래부분이 수축하면 어깨뼈를 모은다. 아래부분이 수축하면 어깨뼈를 누르고, 좌우대칭으로 수축하면 머리를 펴고 어깨뼈를 안쪽면 위 가까이로 움직인다.

표면해부학: 등세모근은 전체가 피부밑층에 위치한다. 위부분은 목의 뒤 가쪽 곡선을 결정하고(등세모근 라인), 두꺼운 중간부분은 마름근을 덮고 함께 척주와 어깨뼈가시 사이에 제법 큰 융기를 이룬다. 아래부분은 얇아서 피부 아래의 가쪽모서리를 쉽게 구별할 수 없다. 반면 끝부분은 아래쪽 등뼈와 평행한 날카로운 융기처럼 보일 수 있다. 긴 이는 힘줄의 모서리는 양쪽 근육 사이 목 뒤면(목덜미)에 약한 안쪽 고랑을 만든다. 그리고 일곱째 목뼈의 가시돌기가 나타나는 중간부분에 큰 마름모 모양의 융기(마름모꼴 널힘줄)를 이룬다.

어깨올림근(견갑거근)

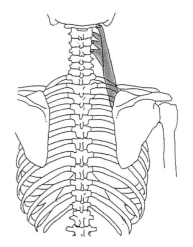

모양, 구조, 연결된 근육: 어깨올림근은 강력하고 길며 납작한 근육으로, 척추뼈의 이는곳에서 어깨뼈의 닿는 곳까지 거의 수직으로 내려간다. 이 근육은 아예 없거나, 이례적인 곳에 닿거나, 근처 근육들과 합쳐지는 경우가 있다. 긴 목근육, 널판근, 위뒤톱니근, 뒤목갈비근을 덮는다. 일부는 가쪽에서 목빗근에, 뒤쪽에서 등세모근에 덮인다.

이는곳: 위쪽의 목뼈 네 개의 가로돌기(별개의 다발 네 개와 함께).

닿는곳: 어깨뼈 안쪽모서리, 가시의 위각과 이는곳 사이 부분.

작용: 어깨뼈를 올리고 모으고, 가쪽각을 안쪽 아래로 돌린다.

표면해부학: 전체가 피부밑층에 자리한다. 저항을 받아 머리를 심하게 돌리거나 팔에 무게가 실리면, (뒤와 아래쪽에 자리하는) 등세모근의 모서리와 (앞과 위쪽에 위치하는) 목빗근 사이에서 짧은 대각선 모양의 융기처럼 보인다.

앞톱니근(전거근)

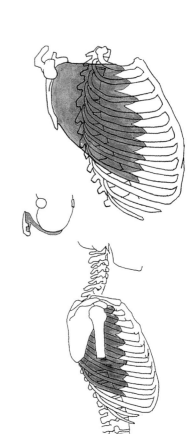

모양, 구조, 연결된 근육: 넓고 납작하며, 가쪽가슴 벽에 붙어 있는 근육이다. 여기서 아홉 개나 열 개의 가락돌기와 함께 근육이 일어나서 뒤와 안쪽으로 흐르다가 어깨뼈 안에 닿는다. 이 근육은 이는곳과 닿는곳에 따라 위, 중간, 아래 세 부분으로 구분된다. 위부분은 위쪽 가락돌기에서 일어난 다발로, 첫째·둘째갈비뼈에서 일어나고 거의 수평 방향을 이룬다. 중간부분은 둘째·셋째·넷째갈비뼈에서 일어난 다발로 이루어져 있고, 대각선 방향이며 닿는 점 쪽에서 모인다. 아래부분은 가장 크고, 나머지 가락돌기에서 일어난 강력한 다발로 이루어져 있다. 이 근육은 가락돌기의 개수가 많아지거나 적어질 수 있고, 그중 하나가 없는 경우도 있다. 깊은 면으로 갈비뼈와 갈비사이공간을 덮고 있으며, 일부분이 넓은등근과 큰가슴근에 덮이고 빗장밑근, 작은가슴근, 어깨밑근에 덮인다. 아래쪽 가락돌기 네 개만 피부밑층에 자리하고, 배바깥빗근에서 일어난 가락돌기와 더불어 넘어간다.

이는곳: 위부분 – 첫째·둘째갈비뼈.

중간부분 – 둘째·셋째·넷째·다섯째갈비뼈.

아래부분 – 여섯째·일곱째·여덟째·아홉째(그리고 가끔씩 열째)갈비뼈.

닿는곳: 위부분 – 어깨뼈 위각.

중간부분 – 어깨뼈 안쪽모서리.

아래부분 – 어깨뼈 아래각.

작용: 어깨뼈를 벌린다. 앞톱니근은 근섬유 다발의 방향에 따라 각기 다른 움직임에 관여한다. 근육 전체가 수축하면 갈비뼈(호흡 기능)를 약간 올리고 어깨뼈를 앞으로 당겨서 마름근의 작용에 대항해 팔을 앞안쪽으로 돌리는 데 도움을 준다. 위와 아래 다발이 수축하면 마름근과 함께 어깨뼈를 등뼈에 붙인다. 아래 다발이 수축하면 어깨뼈 아래각을 가쪽과 앞쪽으로 돌리고, 등세모근과 어깨세모근과 협동해 팔을 수평으로 올린다.

표면해부학: 아래쪽 가락돌기가 포함된 일부만 피부밑층에 위치한다. 뒤부분은 넓은등근에 덮이고, 위부분은 큰가슴근에 덮여 있다. 가장 크고 뚜렷한 가락돌기는 네 개 중 맨 위에 있고, 가쪽 뒤로 뻗어 있는 젖샘 아래에 주름이 생긴다. 한편 다른 세 가락돌기는 크기가 점차 작아진다. 가락돌기 융기는 갈비뼈의 가쪽면 위에서 배바깥빗근의 가락돌기와 비스듬히 교차한다.

빗장밑근(쇄골하근)

모양, 구조, 연결된 근육: 작고 얇고 가늘고 길며, 세모 모양의 근육이다. 근섬유는 일직선을 이루며 날카롭고 비스듬히 위쪽을 향하고, 가쪽으로는 첫째갈비뼈에서 빗장뼈까지 뻗어 있다. 이 근육은 없거나, 인대로 대체되거나, 둘째갈비뼈에서 일어나거나, 다발이 덧붙는 경우도 있다. 이 근육 대부분은 빗장뼈에 덮이고, 널힘줄막에 덮인다. 널힘줄막은 이 근육을 큰가슴근과 분리하고, 위로 목근막 쪽으로 뻗어 있고, 아래로는 작은가슴근을 덮은 막 쪽으로 뻗어 있다.

이는곳: 첫째갈비뼈의 아래면(갈비연골 부분. 가쪽과 뒤쪽으로 복장빗장관절)

닿는곳: 빗장뼈의 아래면, 빗장밑근고랑.

작용: 빗장뼈와 어깨를 내린다. 복장빗장관절을 안정시킨다.

표면해부학: 이 근육은 깊숙이 자리해 있다.

배곧은근(복직근)

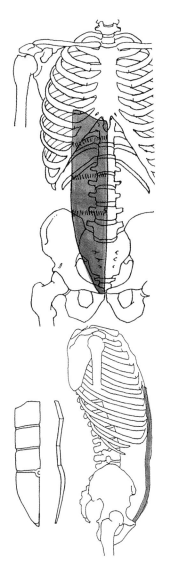

모양, 구조, 연결된 근육: 앞배벽 안, 정중선 바로 옆 양쪽으로 자리한 근육이다. 이 근육은 복합 섬유집에 싸여 있으며, 배 백색선이라고 불리는 두툼한 부위에 의해 분리된다. 리본 모양의 이 근육 다발은 길이가 40cm에 달한다. 위부분은 넓으면서 얇은 편이고 아래로 갈수록 좁아지면서 두꺼워지는데, 위부분의 너비는 약 7cm이고, 아래부분의 두께는 약 1cm이다. 이 근육은 두껍고 좁다란 이는곳 두덩뼈에서 닿는곳으로 수직으로 뻗어 있다. 닿는곳은 더 넓고 편평하며, 다섯째·여섯째·일곱째갈비연골에 닿는 여러 개의 가락돌기로 구분된다. 이 근육은 나눔힘줄이 삽입되는데 보통 세 군데가 그러하다. 배꼽 높이, 칼돌기 끝 높이의 갈비활 아래, 배꼽과 칼돌기 사이 중간이다. 나눔힘줄 삽입은 종종 불완전하고, 근육 전체를 완벽히 담아내지 못한다. 나눔힘줄이 약간 비스듬하고 양쪽 근육에서 높이가 다르게 삽입되기 때문이다. 때로는 두덩뼈와 배꼽 사이 부분에 네 번째 나눔힘줄이 붙는 경우도 있다.

배곧은근은 강력한 섬유집에 싸이고 얕게 위치한다. 앞면은 섬유집과 피부에 덮이고, 깊은 뒤면은 가로 근막에 덮이며 배안을 향한다. 안쪽모서리는 맞은편 근육 모서리와 인접하고, 가쪽모서리는 배의 넓은 근육(배속빗근, 배바깥빗근, 배가로근)과 접하면서 전체 근육을 덮고, 배곧은근집과 융합된다.

이는곳: 두덩뼈 – 위모서리, 결절과 결합 사이.

닿는곳: 다섯째·여섯째·일곱째갈비연골. 또한 다섯째·여섯째갈비뼈의 앞면과 칼돌기 위에 가지가 있다.

작용: 척추세움근 무리에 대항해 몸통을 굽힌다. 양쪽 모두 수축하고 고정점이 골반에 있으면 가슴우리를 골반에서 굽히고 등의 뒤굽음이 뚜렷해지고 허리의 앞굽음이 줄어든다. 고정점이 가슴우리에 있으면 골반을 올리고 등에서 굽힌다. 양쪽 배곧은근이 수축하면 몸통을 살짝 비틀고 가쪽을 향해 기울인다. 배곧은근의 긴장도가 정상이면 내부 장기를 담는다. 다른 배근육(특히 배가로근)과 협동해 수축하면 배안의 압력이 증가하면서 '복압'이 발생한다. 복압은 숨쉬기, 기침, 재채기, 배변, 출산 등 생리적으로 중요한 기능을 맡는다. 통념과 달리 배근육은 걷기와 선 자세 유지와 관련이 없다.

표면해부학: 전체가 피부밑층에 자리하므로 눈에 잘 보인다. 특히 신체 활동이 많거나 운동을 자주 하는 사람들에서 두드러진다. 백색선과 나눔힘줄이 위치한 곳은 근육 마디가 등장하는 사이고랑처럼 보인다. 세게 수축하면 근섬유가 짧아지고 가로 고랑 사이가 더 가까워지면서 배곧은근 다발을 두드러져 보이게 한다. 특히 가로 주름 몇 개가 배꼽 바로 위에 나타난다. 반대로, 근육을 완전히 펴면 가로 고랑은 약해지고 앞배벽은 매끈하고 납작하게 보인다.

배세모근(추체근)

모양, 구조, 연결된 근육: 작은 세모 모양의 근육으로, 배곧은근 섬유집에 싸인다. 근섬유는 안쪽을 향하고, 올라갈수록 너비가 줄어들다가 백색선의 뾰쪽한 끝에 닿는다. 두덩결합과 배꼽 사이 등거리에 있는 배세모근은 크기가 달라지거나 아예 없는 경우도 있다. 이 근육은 얕게 자리하고 배곧은근 이는곳을 덮는다.

이는곳: 두덩뼈, 결합과 결절 사이의 앞부분, 배곧은근 힘줄 앞.

닿는곳: 백색선.

작용: 백색선을 긴장시킨다.

표면해부학: 이 근육은 섬유집에 싸여 있으므로 직접 보이지 않는다.

허리네모근(요방형근)

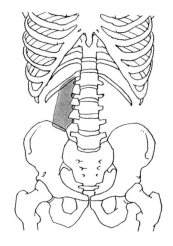

모양, 구조, 연결된 근육: 직사각형에 가까운 근육으로, 나란한 두 판근으로 이루어져 있다. 이는곳과 닿는곳이 짧고, 안쪽과 가쪽이 더 길고, 허리뼈와 평행하게 거의 수직으로 놓인다. 이 근육은 편평하지만 두꺼운데, 가장 두꺼운 곳이 약 2cm에 달한다. 주요 부분은 표면과 뒤쪽에 위치하고, 배부분은 주요 부분 앞에 자리하고 배안과 내부 장기들을 마주본다. 이 근육은 깊숙이 위치하고 등허리근막, 엉덩갈비근, 넓은등근에 덮인다. 안쪽모서리는 등허리근막을 가로지른다.

이는곳: 엉덩뼈능선의 속능선 중간부분, 엉덩허리인대.

닿는곳: 주요 부분 – 열두째갈비뼈의 아래모서리의 중간부분.

　　　배부분 – 처음 네 개 허리뼈의 가로돌기(갈비돌기) 정점.

작용: 한쪽에만 수축이 일어나면 골반을 들어 올리고 몸통을 가쪽으로 굽힌다. 양쪽 근육이 동시에 작용하면 가슴우리는 가시 위 허리부분을 고정해서 골반 위에서 안정시킨다. 이것은 선 자세를 유지하는 데 필수적이다.

표면해부학: 이 근육은 깊숙이 위치하므로 눈에 보이지 않는다. 하지만 가시근 옆에서 이는곳을 손으로 만질 수 있다.

배속빗근(내복사근)

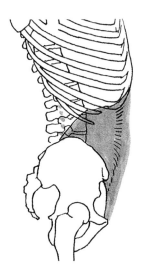

모양, 구조, 연결된 근육: '작은 빗근'으로도 불리는 이 근육은 배바깥빗근보다 깊숙이 자리하고, 더 얇고 덜 발달되어 있다. 근섬유는 위와 아래 대각선 방향으로 흐르고, 배곧은근집 위 넓은 닿는 모서리에서 부채 모양으로 넓어지고 배바깥빗근과 반대 방향에 있다. 이 근육은 여러 변형이 있을 수 있다(일부가 없거나, 이는 다발 일부가 없거나, 이는 다발이나 닿는 다발이 과다하거나, 고환 쪽을 향한 고환올림근이라는 가지가 있거나). 이 근육은 완전히 배가로근을 덮고, 배바깥빗근에 덮인다. 한편 짧은 뒤부분은 커다란 등근육에 덮인다.

이는곳: 고샅인대의 가쪽모서리, 앞 엉덩뼈능선, 등허리근막(넓은등근과 널힘줄막을 공유함).

닿는곳: 아래 서너 개 갈비뼈의 아래모서리, 배곧은근집과 고샅인대를 형성하고, 백색선과 두덩뼈와의 연결을 도와주는 널힘줄.

작용: 한쪽만 수축하면 등뼈를 가쪽으로 돌리고 몸통을 가쪽으로 굽힌다(이 경우에 같은 쪽에 있는 배바깥빗근과 협동해 작용한다). 좌우대칭으로 수축하면 등뼈를 골반 위로 굽힌다.

표면해부학: 이 근육은 깊숙이 위치한다. 사람에 따라 넓은등근 옆의 짧은 뒤부분이 드러나는 경우가 있다.

배가로근(복횡근)

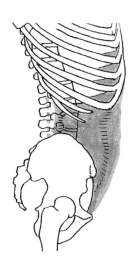

모양, 구조, 연결된 근육: 세 개의 넓은 배근육 중 가장 얇은 근육이다(두께가 5mm 안팎). 이 근육은 더 깊숙이 자리하고 섬유는 위쪽 수평으로 향하고, 넓은 널힘줄로 척주와 백색선에 연결된다. 이 근육 전체는 배속빗근과 배바깥빗근에 덮이고 배안을 마주보고, 깊은 면은 가로 근막과 배막에 싸여 있다.

이는곳: 아래 여섯 개 갈비뼈의 속면, 등허리 널힘줄, 엉덩뼈능선 앞부분의 안쪽모서리, 고샅인대의 가쪽모서리.

닿는곳: 배곧은근의 널힘줄. 널힘줄은 뒤쪽 판을 형성한다(힘줄의 닿는 모서리는 반달선이라는 넓은 곡선을 이룬다).

작용: 배안을 움츠러들게 한다. 수축은 보통 좌우대칭으로 일어나고, 배벽의 다른 근육들과 함께 내부 장기를 눌러서 여러 생리작용에 중요한 '복압'을 만들어낸다. 또한 가슴우리에 약한 함몰부를 만들어서 날숨 기능을 돕는다.

표면해부학: 이 근육은 깊숙이 있어서 눈에 보이지 않는다.

배바깥빗근(외복사근)

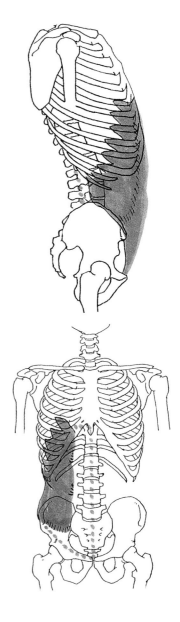

모양, 구조, 연결된 근육: '큰 빗근'이라고도 불리는 이 근육은 두께가 약 5～6mm인 넓은 판으로, 배의 앞 가쪽벽의 얕은 근육층을 이룬다. 이 근육은 가슴우리 사이(아래 여덟 개 갈비뼈에서 일어난 가락돌기 여덟 개와 함께), 그리고 긴 힘줄판을 거쳐 연결된 골반까지 뻗어 있다. 근섬유는 아래와 앞쪽으로 흐르지만, 이는곳에 따라 경로가 다르다. 곧 아래쪽 세 개 갈비뼈에서 일어난 근섬유는 거의 수직으로 엉덩뼈능선을 향하고 여기에 닿는다. 또 다른 근섬유는 대각선으로 흐르는데, 안쪽과 아래로 방향을 바꾸고 거의 수직선을 따라 흐르다 널힘줄판에서 끝난다. 여기서 여섯째갈비뼈와 그 연골 사이의 접합점을 가로질러서 아래 고샅인대로 이어진다. 이것은 위앞엉덩뼈가시와 두덩뼈를 연결해서 엉덩허리근과 샅고랑의 다른 혈관 신경들을 이어준다. 이 경로는 복잡한 구역의 경계가 되므로 수술의 관점에서 매우 중요하다.

배바깥빗근의 얕은 면은 자체의 널힘줄막에 싸여 있고, 뒤쪽으로 넓은등근의 널힘줄막으로 이어진다. 이 근육은 피부로 덮이고, 아래 뒤 일부분은 넓은등근에, 위부분은 큰가슴근에 싸여 있다. 깊은 면은 배속빗근을 덮고, 널힘줄 부분과 함께 배곧은근과 배세모근을 덮는다. 뒤모서리는 자유모서리로 넓은등근과 접하고, 함께 삼각형 공간의 모서리를 형성한다. 갈비 가락돌기는 각기 다른 곳에 연결된다. 곧 위쪽 다섯 개는 갈비뼈 위 이는선을 따라 앞톱니근 가락돌기와 맞물리고, 아래쪽 세 개는 넓은등근의 등쪽 가락돌기와 교차한다. 배바깥빗근은 부근 근육들(배속빗근, 앞톱니근, 넓은등근, 갈비사이근)과 연결되거나, 열째갈비뼈나 열한째갈비뼈에서 나온 가락돌기가 덧붙는 경우도 있다.

이는곳: 다섯째갈비뼈에서 열두째갈비뼈까지 바깥면과 아래모서리(위 가락돌기는 각 갈비뼈의 연골에서 일어나고, 맨 아래쪽 가락돌기는 맨 아래 갈비뼈의 정점에서 일어나고, 중간 가락돌기는 갈비뼈 위 연골 가까이에서 일어난다).

닿는곳: 엉덩뼈와 두덩뼈. 뒤 근육 다발은 엉덩뼈능선 바깥 어귀의 앞쪽 절반 위에 곧장 닿는다. 나머지 부분은 힘줄판에서 끝나고, 엉덩뼈능선 모서리, 두덩뼈(고샅인대를 거쳐), 백색선에 닿는다.

작용: 좌우대칭으로 수축하면 배곧은근과 협동해 몸통을 척주의 등뼈와 허리뼈 높이에서 굽힌다. 한쪽만 수축하면 몸통을 가쪽으로 굽히고, 척주 돌림근과 협동해 맞은쪽으로 몸통을 살짝 돌린다.

표면해부학: 대부분 피부밑층에 자리하고 배의 가쪽벽을 이룬다. 위 가락돌기는 앞톱니근에서 가장 눈에 띄는 바닥의 가로돌기 아래에서 시작되고 더 튀어 나와 보인다. 하지만 가락돌기는 근육이 작용할 때는 그리 뚜렷하지 않은데, 강력한 힘줄막에 싸여 있기 때문이다. 아래모서리는 바깥으로 엉덩뼈능선을 향해 튀어나와 있고, 일부는 지방층에 싸여 있다. 위앞엉덩뼈가시와 두덩뼈결절 사이에 뻗어 있는 고샅인대는 아래모서리를 이룬다. 또 아래로 오목하고 살짝 올라간 곡선을 이루는데, 이는 배와 넓적다리가 갈라지는 곳을 표시한다.

회음부의 근육들

샅부위(회음부)는 골반의 아래 구멍이 경계가 된다. 이 공간 안에 들어 있는 근육들은 일부 근막과 더불어 골반가로막을 형성한다. 골반가로막은 생식기관의 형태가 다르므로 남성과 여성에서 차이를 보인다. 이곳의 근육들은 배뇨와 배변 기능을 담당하지만, 내부 장기를 효과적으로 지탱하는 벽 역할도 한다. 회음부 근육은 바깥 형태에 영향을 미치지 않으므로 여기서는 간략히 설명한다.

꼬리근(미골근)

모양, 구조, 연결된 근육: 대칭으로 쌍을 이루는 납작한 삼각형 모양의 근육으로, 골반가로막의 위 뒤부분을 이룬다.

이는곳: 궁둥뼈결절의 속면.

닿는곳: 엉치뼈 가쪽모서리와 꼬리뼈.

작용: 골반안 벽을 긴장시키고 고정한다.

표면해부학: 이 근육은 깊숙이 위치한다.

항문올림근(항문거근)

모양, 구조, 연결된 근육: 항문올림근은 가쪽부분과 안쪽부분(엉덩꼬리근과 두덩꼬리근이라고도 함)으로 이루어져 있어 다소 복잡하다. 경로가 다른 근섬유들이 함께 닿아서 골반 바닥의 큰 부분을 형성한다.

이는곳: 엉덩꼬리근 – 궁둥뼈 가시, 골반근막.

두덩꼬리근 – 두덩뼈 뒤면, 속폐쇄근 근막.

작용: 곧창자와 자궁을 오므린다. 선 자세에서 배의 내부 장기들을 지탱한다.

표면해부학: 이 근육은 깊숙이 위치한다.

얕은샅가로근(천회음횡근)

모양, 구조, 연결된 근육: 얕은 샅부위에 있으며, 작고(여성보다 남성이 더 발달함), 원통 모양이고, 안쪽을 향한다.

이는곳: 궁둥뼈의 아래가지의 안쪽모서리.

닿는곳: 샅부위의 정중솔기, 맞은편 근육과 결합됨.

작용: 골반가로막을 보강한다.

표면해부학: 이 근육은 깊숙이 위치한다.

깊은샅가로근(심횡회음근)

모양, 구조, 연결된 근육: 이 근육은 길며 납작하고, 비뇨생식 가로막의 큰 부분을 이룬다.

이는곳: 궁둥뼈가지의 앞면과 두덩뼈의 아래가지.

닿는곳: 샅부위의 힘줄 가운데; 맞은편 근육과 결합해 요도와 자궁의 경계를 이룬다.

작용: 골반가로막을 강화한다.

표면해부학: 이 근육은 깊숙이 자리한다.

망울해면체근(구해면체근)

모양, 구조, 연결된 근육: 망울해면체근은 맞은편 근육과 함께 고려되고, 기능적으로 샅부위 안쪽에 짝이 없는 반원통 모양의 근육을 형성한다. 이 근육은 남성의 요도망울에 접하고, 여성의 자궁에 접한다(아래 자궁 수축근).

이는곳: 가운데 힘줄 지점에서 정중선의 샅솔기.

닿는곳: 음핵의 해면체(여성), 음경의 뒤면(남성).

작용: 자궁을 조인다(여성). 배뇨와 음경을 발기시킨다(남성).

표면해부학: 이 근육은 깊숙이 자리한다.

궁둥해면체근(좌골해면체근)

모양, 구조, 연결된 근육: 이 근육은 얇고 가늘며 길고, 궁둥뼈결절에서 앞쪽으로 흐르다가 해면체(남성)와 음핵(여성)의 뿌리에서 맞은편 근육과 합쳐진다.

이는곳: 궁둥뼈결절.

닿는곳: 음경과 음핵의 뿌리.

작용: 음경이나 음핵을 발기시킨다.

표면해부학: 이 근육은 표면과 상당히 근접하고, 얕은 샅근막과 피부에 싸여 있지만, 그 부위의 바깥 형태에 아무런 영향을 끼치지 않는다.

요도조임근(요도괄약근)

모양, 구조, 연결된 근육: 이 근육은 짝이 없는 고리 모양의 구조이고 남성과 여성 모두에서 요도를 둘러싼다. 하지만 여성의 경우 자궁도 둘러싸므로 길이가 다르다.

이는곳: 샅가로인대.

닿는곳: 요도 둘레(여성은 자궁 둘레).

작용: 요도를 조인다(배뇨하는 동안 근육이 이완된다).

표면해부학: 이 근육은 깊숙이 자리한다.

항문조임근(항문괄약근)

모양, 구조, 연결된 근육: 짝이 없고 정중앙에 자리하는 두꺼운 근육으로, 얕은 판과 깊은 판으로 분리되고, 곧창자 아래부분과 항문관 둘레에 고리를 이룬다.

이는곳과 닿는곳: 앞쪽은 샅 힘줄 솔기, 뒤쪽은 항문꼬리 솔기.

작용: 항문관을 조인다; 근육 긴장도가 충분하면 항문의 말단 부분을 닫는다.

표면해부학: 이 근육은 항문을 둘러싸고 있다.

작은허리근(소요근)

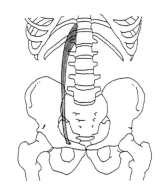

모양, 구조, 연결된 근육: 이 근육은 가늘고 길고 납작하며, 없을 수도 있다. 힘살은 큰허리근 앞에 놓이고, 척주의 이는곳에서 두덩뼈의 두덩근선의 닿는곳까지 가쪽 아래로 뻗어 있다. 얇고 납작한 힘줄을 경유한다.

이는곳: 열두째등뼈 몸통의 가쪽면, 첫째허리뼈, 척추사이원반.

닿는곳: 두덩뼈의 두덩근선, 엉덩두덩융기, 엉덩근 근막.

작용: 엉덩근 근막을 긴장시킨다. 큰허리근과 협동을 한다.

표면해부학: 깊숙이 자리하므로 바깥 형태에 영향을 미치지 않는다.

엉덩허리근(장요근)

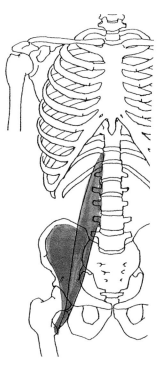

모양, 구조, 연결된 근육: 이 근육은 기능적인 면에서 큰허리근과 엉덩근에 의해 형성된 단일 근육으로 여겨진다. 큰허리근과 엉덩근은 원래 별개였지만 넙다리뼈의 단일한 닿는 힘줄로 합쳐진다. 큰허리근은 크고 길고 좁아지며 허리부위를 차지한다. 이것은 허리뼈에서 작은돌기까지 아래와 약간 가쪽으로 뻗어 있고, 허리뼈에서 다섯 개의 가락돌기와 함께 일어난다. 이 근육의 앞면은 배안의 장기 그리고 닿는곳 옆에 있고, 일부분은 넙다리빗근과 넙다리곧은근에 덮인다. 깊은 면은 허리뼈의 갈비돌기와 허리네모근 위에 놓인다. 엉덩근은 납작하고 세모 모양이고 엉덩뼈오목 안에 위치한다. 여기서 이는곳은 엉덩뼈에 의해 커진 후에 아래로 향하고 넙다리뼈의 닿는곳 쪽으로 갈수록 좁아진다. 이 근육의 뒤면 위부분은 엉덩뼈의 안쪽면에 붙고, 아래부분은 엉덩(엉덩넙다리)관절을 덮는다. 엉덩근막과 배막뒤 지방으로 덮인 앞면은 배안 장기들과 접하지만, 똑같은 근육이 큰허리근의 해당 부분과 연결되고, 닿는곳 가까이에서 합쳐진다.

이는곳: 큰허리근 – 허리뼈 갈비돌기의 앞면과 아래모서리, 허리뼈의 가쪽면과 관련된 척추사이원반.

　　　　엉덩근 – 엉덩뼈 안쪽면의 위 절반, 엉덩뼈능선의 안쪽선, 엉치뼈 가쪽부분의 위부분, 앞엉치엉덩인대.

닿는곳: 넙다리뼈 작은돌기, 힘줄밑 윤활주머니의 중간 가로막.

작용: (큰허리근과 엉덩근이 동시에 수축하면) 골반 위 넙적다리를 굽히고, 약간 모으고 가쪽으로 돌린다. 몸통(특히 엉덩뼈)을 굽히고 가쪽으로 기울인다. 엉덩허리근은 걷기 동작에 관여하고, 맞은편 근육과 함께 작용하면 몸통을 앞쪽으로 굽힌다.

표면해부학: 엉덩뼈오목 깊숙이에 자리하므로 바깥에서는 볼 수 없다. 넓적다리 뿌리와 만나는 곳 가까이의 일부만 피부밑층에 자리한다. 이 근육은 안쪽으로 넙다리빗근의 처음 부분, 고샅인대 아래, 가쪽으로 두덩근에서 드러난다.

속폐쇄근(내폐쇄근)

모양, 구조, 연결된 근육: 길고 납작한 근육으로, 근섬유는 거의 수평으로 뻗어 있다. 이 근육은 골반안, 폐쇄구멍 둘레에서 일어나 작은궁둥패임까지 가쪽과 뒤쪽을 향하다가 근섬유가 방향을 바꾸고, 직각으로 구부러지면서 넙다리뼈 위로 닿는곳까지 앞쪽과 가쪽에서 모인다. 골반안에서 이 근육은 폐쇄막의 안쪽면을 덮고, 다른 살근육들이 닿는 널힘줄막에 덮인다. 골반 바깥부분에서는 엉덩관절에 붙고, 큰볼기근에 덮이고, 대응되는 쌍동근이 그 위와 아래로 나란히 뻗어 있다.

이는곳: 폐쇄구멍의 가장자리(두덩뼈의 위가지와 아래가지, 궁둥뼈의 아래가지), 폐쇄막의 골반 쪽 면.

닿는곳: 넙다리뼈의 돌기오목.

작용: 넓적다리를 가쪽으로 돌린다. 골반 위로 굽히고 넓적다리를 살짝 벌린다.

표면해부학: 이 근육은 깊숙이 자리하므로 바깥 형태에 영향을 주지 않는다.

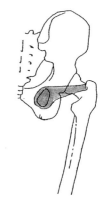

바깥폐쇄근(외폐쇄근)

모양, 구조, 연결된 근육: 납작한 삼각형 모양으로, 골반 바닥의 앞면에 자리하는 근육이다. 근섬유는 폐쇄구멍 바깥 가장자리의 넓은 면에서 일어나고, 가쪽에서 약간 뒤와 앞쪽을 향하고, 넙다리뼈의 얇은 닿는 힘줄과 합쳐진다. 이 근육은 폐쇄막과 엉덩관절을 덮고, 넙다리 모음근과 넙다리네모근에 덮인다.

이는곳: 두덩뼈 위가지와 아래가지, 궁둥뼈 아래가지.

닿는곳: 넙다리뼈의 돌기오목.

작용: 넙다리를 가쪽으로 돌린다.

표면해부학: 깊숙이 자리하므로 바깥 형태에 아무런 영향을 끼치지 않는다.

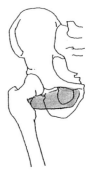

넙다리네모근(대퇴방형근)

모양, 구조, 연결된 근육: 납작한 사각형이고 두께는 2cm로 꽤 두꺼운 이 근육은 궁둥뼈의 이는곳에서 넙다리뼈의 닿는곳까지 가쪽과 약간 위쪽으로 뻗어 있다. 이 근육은 위로는 아래쌍동근과, 아래로는 모음근과, 깊숙이는 바깥폐쇄근과 잇닿아 있다. 이 근육은 큰볼기근에 덮인다.

이는곳: 궁둥뼈결절의 가쪽모서리.

닿는곳: 넙다리뼈의 돌기사이능선.

작용: 넙다리뼈를 가쪽으로 돌리고, 살짝 모은다.

표면해부학: 깊숙이 자리하므로 바깥 형태에 아무런 영향을 끼치지 않는다.

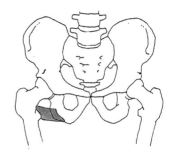

위쌍동근(상쌍자근)과 아래쌍동근(하쌍자근)

모양, 구조, 연결된 근육: 속폐쇄근 옆에 있는 작은 근육들로, 모양이 서로 비슷하다. 두 근육 모두 골반의 이는곳에서 넙다리뼈의 닿는곳까지 가쪽 아래로 뻗어 있다.

이는곳: 위쌍동근 – 궁둥뼈가시의 가쪽면.
　　　　아래쌍동근 – 궁둥뼈결절의 위면.

닿는곳: 넙다리뼈 큰돌기의 안쪽면.

작용: 속폐쇄근과 협동해 넓적다리를 가쪽으로 돌린다.

표면해부학: 깊숙이 자리하므로 바깥 형태에 아무런 영향을 끼치지 않는다.

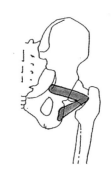

궁둥구멍근(이상근)

모양, 구조, 연결된 근육: 얇고, 시작 부분이 납작하지만 원통 모양을 이룬다. 근섬유는 골반면의 이는곳에서 넙다리뼈의 닿는곳까지 수평으로 뻗어 있고, 큰궁둥구멍을 가로지른다. 이 근육은 없거나, 두 개의 다발로 갈라지는 경우가 있다. 이것은 골반 사이 부분에서 골반 벽에 붙고, 내부 장기로 덮인다. 골반 바깥 부분에서는 작은볼기근(아래), 쌍동근, 속폐쇄근(위)과 접하고, 엉덩관절을 덮는다.

이는곳: 엉치뼈의 앞면, 둘째와 넷째 구멍 사이.

닿는곳: 큰돌기의 위모서리.

작용: 펼 때 넓적다리를 가쪽으로 돌린다. 굽힐 때는 넓적다리를 약간 벌리고 편다.

표면해부학: 깊숙이 자리하므로 바깥 형태에 아무런 영향을 끼치지 않는다.

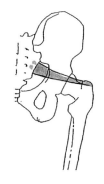

작은볼기근(소둔근)

모양, 구조, 연결된 근육: 이 근육은 작고 두껍고 삼각형 모양으로 중간볼기근과 형태와 위치가 비슷하지만, 크기가 작아서 중간볼기근에 완전히 덮인다. 이 근육은 엉덩뼈의 가쪽면에 위치하며, 여기서 넓은 모서리로 시작한다. 근섬유는 아래로 흘러 넙다리뼈의 짧고 작은 닿는 힘줄로 모인다. 이 근육은 근처 근육들과 융합되거나 여러 개의 다발로 갈라지는 경우가 있다. 이것은 엉덩뼈날개의 가쪽면에 붙고, 엉덩관절을 덮고 중간볼기근에 덮인다. 작은볼기근의 앞모서리를 따라 위치한 별개의 작은 다발은 앞볼기근이라고 불린다.

이는곳: 엉덩뼈날개의 가쪽면, 앞볼기근선과 아래볼기근선 사이.

닿는곳: 큰돌기의 정점.

작용: 중간볼기근과 함께 골반 넙다리뼈를 벌리고 안쪽으로 돌린다.

표면해부학: 깊숙이 자리하므로 바깥 형태에 영향을 주지 않는다.

중간볼기근(중둔근)

모양, 구조, 연결된 근육: 넓고 두꺼운 삼각형 모양의 근육으로, 엉덩뼈의 가쪽 바깥면에 자리한다. 이 근육 다발은 커다랗고 둥그런 위모서리에서 일어나 아래쪽으로 수직으로 뻗어 있고, 넙다리뼈의 넓고 편평한 닿는 힘줄에서 모인다. 일부분은 이전 다발과 포개지는데, 이는곳 앞뒤로 있는 두 다발은 때때로 알아볼 수 있다. 이 근육은 근처 근육들과 연결되는 경우도 있다. 대부분 피부밑에 위치하고, 볼기 근막과 지방조직, 피부에 덮인다. 이 근육 전체가 작은볼기근을 덮는다. 뒤모서리는 큰볼기근에 덮이고 앞모서리는 넙다리근막긴장근과 잇닿아 있다.

이는곳: 엉덩뼈날개의 가쪽면, 엉덩뼈능선의 바깥 가장자리(위앞엉덩뼈가시까지), 뒤볼기근선과 앞볼기근선 사이.

닿는곳: 큰돌기의 가쪽면.

작용: 넓적다리를 벌린다. 뒤부분이 수축하면 넓적다리를 펴고 가쪽으로 돌리고, 앞부분이 수축하면 살짝 안쪽으로 돌린다. 이 근육은 걷는 동안 골반을 수평으로 유지하도록 도와준다.

표면해부학: 대부분 피부밑층에 위치한다. 수축하는 동안에는 큰돌기와 큰볼기근(뒤쪽), 넙다리근막긴장근(앞쪽) 사이에서 엉덩뼈능선 아래의 융기처럼 드러난다.

큰볼기근(대둔근)

모양, 구조, 연결된 근육: 크고 두꺼운 근육으로(깊이가 최대 4cm), 네모 모양이고, 골반의 뒤 가쪽면에 자리한다. 그 부근에서 가장 크고 얇은 근육으로, 특히 인간의 몸통이 갖는 특징과 관련되어 발달한다. 근섬유는 골반의 이는곳에서 넙다리뼈의 닿는곳까지 가쪽 아래로 뻗어 있다. 이것은 세 다발로 묶이고 섬유 가로막과 지방질에 의해 분리된다. 따라서 이 근육은 다발의 형태를 띠고, 때로는 피부 아래서 볼 수 있다. 이는곳과 닿는곳 사이가 먼 점을 고려해서 세 부분(위, 중간, 아래)으로 구분된다. 당기는 선이 달라 맡는 기능도 다르다. 큰볼기근은 볼기근 근막에 덮이고 또한 피부밑조직과 피부에 덮인다. 위모서리는 지방조직에 덮이고, 아래모서리는 안쪽으로 커다란 지방덩이와 접한다. 이 지방덩이로 인해 볼기는 둥그스름한 모양을 한다. 근육 일부는 위에서 중간볼기근을 덮고, 엉덩뼈와 엉치뼈, 꼬리뼈에 붙고, 볼기 부위의 깊은 근육(쌍동근, 궁둥구멍근, 속폐쇄근, 넙다리네모근)을 덮는다.

이는곳: 위부분 – 엉덩뼈능선의 뒤 구역, 뒤볼기근선과 엉덩뼈능선 사이.

중간부분 – 등허리근막.

아래부분 – 엉치뼈 아래부분의 등쪽 면과 꼬리뼈의 가쪽모서리.

닿는곳: 위부분 – 넙다리근막의 엉덩정강 부분.

중간부분 – 넙다리뼈 큰돌기의 볼기근거친면(힘줄과 뼈 사이에 윤활주머니가 있음).

아래부분 – 볼기 주름에서 넙다리근막의 팽창 부분.

작용: 넓적다리를 펴고 골반 위에서 넓적다리를 살짝 벌리고(위부분), 살짝 모으고(아래부분), 가쪽으로 돌린다. 이 근육은 걷기 동작의 일부 단계에 관여하고, 선 자세를 유지하도록 돕는다.

표면해부학: 전부 피부밑층에 위치하고, 지방조직과 더불어 볼기의 모양을 결정한다. 이 근육의 밑면은 넓적다리 뒤면을 분리하는 가로 피부 주름(둔주름)과 경계를 이룬다. 이 수평 주름은 안쪽이 뚜렷하고 양옆은 뚜렷하지 않다. 이 부분에서 주름은 큰볼기근의 아래모서리와 일치하는 반면, 안쪽부분의 큰 지방층에 의해 형성된다. 선 자세에서 큰볼기근은 이완되어 부드럽고, 약간 편평하고, 가장자리가 둥그스름하다. 이 근육은 가쪽으로 편평하고, 더욱 둥글고 좁고 길고 가는 형태를 띠는 반면, 큰돌기 뒤쪽과 넙다리근막의 닿는곳에서 함몰된 부분이 뚜렷하게 보인다.

목

목은 머리와 등을 연결하는 부위로, 몸통의 맨 위부분을 이룬다. 목은 척추의 목뼈에 의해 지탱되고, 둘레에 여러 근육이 포개진다. 또한 이 근육은 이웃한 목뿔뼈, 방패연골과 연결되어 있다. 척추 관절은 목을 넓은 범위로 굽히고, 돌리고, 펼 수 있게 한다.

목은 끝이 잘린 원뿔 모양이고, 세로축이 척추굽이를 따라 약간 앞으로 기울어져 있다. 또 머리에서 가까운 부분은 원통형에 가깝고, 바닥은 가로가 더 넓다. 목의 길이는 척주의 목뼈 부분의 길이로 좌우되지만, 근육 발달의 정도와 운동량, 성별, 나이, 지방조직의 양에 따라 사람마다 판이하게 달라질 수 있다. 그리고 남성의 목이 보통 여성의 목보다 짧고 단단하다. 여성의 목은 남성의 목보다 길고 원통 모양에 더 가깝다. 아래턱뼈가 작고, 근육이 덜 발달하고, 복장뼈와 팔이음뼈의 위치가 낮기 때문이다.

목의 뒤쪽 부위(목덜미)는 납작하다. 이것은 등세모근의 목뼈 부분과 일치하고, 등세모근은 깊은 근육 위에 놓이고 목뼈 가시돌기를 가려서 여섯째목뼈와 가장 중요한 일곱째목뼈 가시돌기만 드러나게 한다. 목덜미는 뒤통수뼈 아래서 시작되고, 보통 머리카락으로 덮이는 바깥뒤통수뼈융기 아래에 작고 움푹한 공간이 생긴다. 그리고 두 개의 등세모근 사이에 뻗어 있는 널힘줄의 타원형 공간으로 이어진다. 일곱째목뼈의 융기는 목을 앞쪽으로 굽히면 가운데에서 드러난다. 하지만 일부 사

람들 그리고 여성들에게 이런 융기는 타원형 구멍을 채우는 지방조직이 곳곳에 배치되면서 가려지고, 목 윤곽을 곡선으로 만든다. 등세모근은 목의 양쪽으로 이어지다가 밑면에서 넓어지고, 가늘고 볼록한 가장자리와 함께 어깨 쪽으로 이어진다.

목의 앞 부위(목구멍)는 가쪽으로 목빗근의 앞부분, 위로 기울어진 아래턱 밑면과 경계를 이룬다. 목뿔뼈는 머리를 뒤로 젖힐 때를 빼고는 표면에서 보기가 어렵다. 목뿔뼈는 목의 가운데 영역을 목뿔 위부분과 목뿔 아래부분으로 가르고, 아래 깊숙이 자리하는 같은 이름의 목뿔근과 대응된다.

목구멍의 바깥 형태는 방패연골(목젖, 아담의 사과, 후두돌기)의 영향을 크게 받는다. 방패연골은 삼키고 말하는 동안 수직으로 움직인다. 방패연골은 두 개의 네모 판이 앞쪽에서 결합하면서 형성되는데, 이 판의 위모서리 전체가 둥그렇고 가운데 가장자리의 안쪽이 약간 비어 있다. 방패연골은 남성이 훨씬 두드러지고, 여성은 알아볼 수 없을 정도로 희미하다.

이 연골 아래 목의 표면은 이따금 갑상샘으로 인해 살짝 도드라져 있다. 갑상샘은 크기가 다양하고 보통 여성에게서 더 뚜렷하다. 이로 인해 여성의 목 밑면이 더 둥그스름하다. 짝이 있고 대칭적인 융기가 있는 목빗근 두 개가 목의 가쪽 기둥을 이룬다. 작은 구멍에 의해 아래턱 가지에서 분리된 꼭지돌기에서 일어난 이 근육들은 안쪽으로 복장뼈자루의 위모서리에서 모인다. 복장뼈자루에서 두 개의 얇고 융기된 힘줄이 목 아래패임 가장자리 형성에 도움을 준다. 패임과 방패연골 사이의 피부 아래에서 기도의 연골 고리의 가로 융기가 드러날 때도 있다.

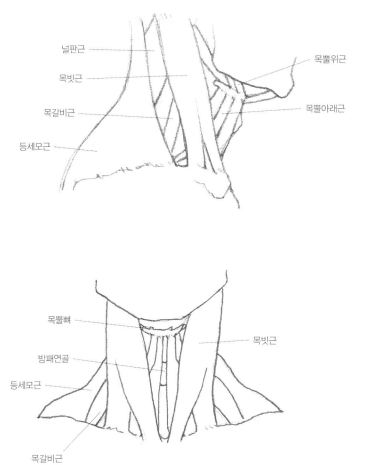

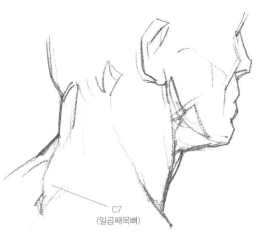

목의 얕은 곳에 자리한
주요 근육의 위치를 나타낸 도해

목의 가쪽면 대부분은 목빗근이 차지한다. 목빗근은 앞뒤 방향에서 대각선으로 목을 가로지르고, 꼭지돌기와 복장뼈를 이어준다. 복장과 빗장 두 부분에서 근육들이 일어나고 이 사이의 피부가 살짝 패이는데(삼각형 모양의 패임), 이 패임은 특히 목을 돌릴 때 쉽게 볼 수 있다.

목빗근의 뒤모서리는 빗장뼈와 등세모근 가장자리와 더불어 큰 세모 모양(빗장 위 패임)의 윤곽을 이룬다. 이 패임에는 목갈비근, 널판근, 어깨올림근이 들어 있다. 목빗근은 머리로 전하는 운동에 따라 각기 다른 융기를 이룬다. 여기에는 바깥목정맥이 수직으로 가로지르고 또 피부

바로 밑에서 목 양옆의 넓은 부분을 덮는 넓은목근이 있다.

목을 덮는 피부는 얇지만 뒤쪽 부위는 약간 두껍다. 목구멍에는 가로 고랑 두 개가 있는데, 반원 모양의 주름이 옅게 진다(위쪽으로 오목하다). 이것들은 여성에게서 더 잘 보인다.

아래턱 밑과 목 밑면에는 이따금 지방층이 쌓이는데, 노년기에는 영양 상태와 관련해 아래턱 밑면의 안쪽부분에 밧줄 모양과 비슷한 노인성 주름이 생긴다. 이 주름은 위로 목뿔뼈로 향하고 턱두힘살근의 융기로 인해 만들어진다.

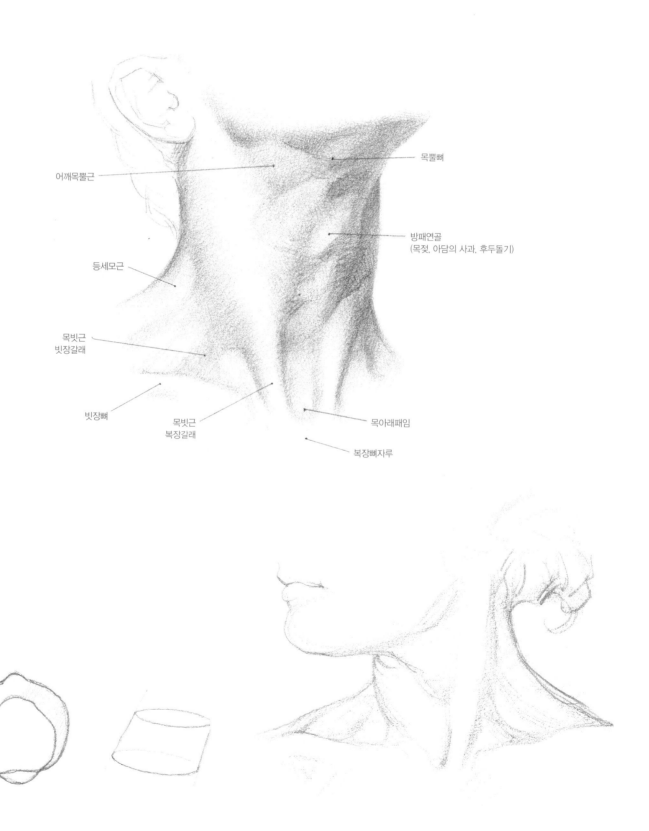

어깨목뿔근

등세모근

목빗근
빗장갈래

빗장뼈

목빗근
복장갈래

목뿔뼈

방패연골
(목젖. 아담의 사과. 후두돌기)

목아래패임

복장뼈자루

어깨

어깨는 몸통과 위팔을 연결하는 부위이고, 긴장한 (또한 가동성이 지극히 높은) 부속물로서 어깨 위팔 관절에 해당된다. 바깥 형태로 보면 어깨세모근 부위, 겨드랑 부위(162쪽 참조), 어깨 부위, 위팔과 팔이음뼈에 붙은 근육들이 포함된다.

어깨는 어깨세모근이 불쑥 솟아 있으면서 둥그스름한 모양을 이룬다. 어깨세모근은 팔이음뼈의 앞가쪽과 뒤쪽모서리에 놓이고 위팔뼈의 가까운 부분을 덮는다. 이것은 어깨뼈 전체를 차지하며, 앞쪽으로 깊은 세모가슴근 고랑이 큰가슴근과 경계를 이룬다. 뒤쪽으로는 끊임없이 어깨 부위로 접어든다. 그 결과로 어깨 전체가 앞 가쪽모서리에서 둥그렇게 솟아 있지만, 뒤모서리와 위팔뼈와 닿는 아래부분은 편평하다.

어깨세모근의 크기는 개인이 얼마나 규칙적으로 신체를 움직이는지에 달려 있다. 또한 근육이 다발로 묶이면 보통 피부 아래서도 구별되는데(148쪽 '어깨세모근' 참조), 이는 지방조직층이 바깥 형태를 매끈하게 만들기 때문이다. 이런 현상은 특히 여성에게 두드러진다. 어깨의 뒤면 곳곳에 위치한 지방층이 위팔의 위부분 위로 뻗고, 위팔세갈래근 일부분을 덮으면서 여성 위팔의 특징인 둥그런 형태를 만든다.

큰가슴근 아래모서리의 융기는 어깨의 앞면 위로 드러나며, 이것이 겨드랑과 연결되는 다리를 이룬다. 빗장뼈 가쪽부분의 융기 아래로 움푹 들어간 곳(빗장밑오목)이 있는데, 이 구멍은 팔의 위치와 개인의 뼈대 특징에 따라서 뚜렷하거나 희미할 수 있다. 예를 들어 어깨를 강하게 뒤로 젖히면 이 구멍은 보이지 않는다.

어깨의 위면에서는 어깨뼈 봉우리의 연속적인 융기를 볼 수 있는데, 이 부분에서 어깨뼈가 빗장뼈의 가쪽 끝과 결합한다. 봉우리는 어깨세모근에 둘러싸이고, 어깨세모근은 팔이 벌어질 때 수축되면서 부피를 늘리고 뼈 융기가 앞으로 오면서 다양한 깊이의 움푹 들어간 곳으로 가라앉는 것처럼 보인다.

어깨의 뒤면은 명확한 경계 없이 어깨뼈 부위의 일부가 되고, 정중면 쪽을 향해 약간 아래로 기울어지며 가로로 배열된 어깨뼈가시가 튀어나와 보인다. 어깨뼈가시는 그 부위를 등세모근에 덮인 위부분으로 구분한다. 등세모근 안에는 가시위근이 들어 있는데 큰 아래부분은 가시아래근, 원근 등이 차지하고 일부는 어깨세모근과 넓은등근에 덮여 있다.

어깨 부위는 위팔과 어깨의 움직임을 조절하는 근육에 의해 바깥 형태가 판이하게 달라질 수 있다. 어깨와 위팔을 한쪽만 또는 양쪽 다 움직이는 동안 빗장뼈와 어깨뼈의 움직임을 알아채는 것이 중요하다. 움직이는 동안 어깨뼈의 척추 쪽 모서리와 아래모서리는 정중면에 가까워지거나 멀어지고, 가쪽으로 돌고, 가슴우리의 둥그런 벽 위로 미끄러진다(123쪽 참조).

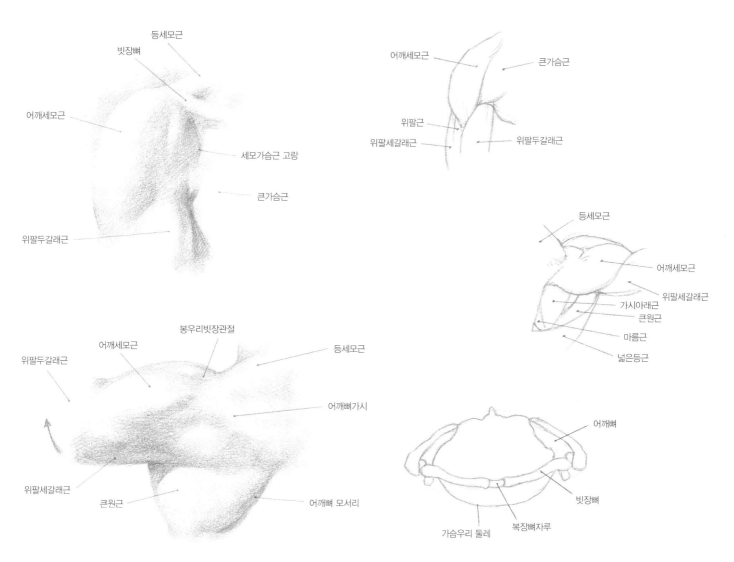

겨드랑

겨드랑은 가쪽 가슴벽의 위부분과 위팔 위와 안쪽부분 사이의 오목한 부위를 일컫는다.

위팔을 몸통 가까이로 모으면 겨드랑 공간이 앞뒤 방향으로 깊은 틈새로 줄어든다. 위팔을 벌리면, 다시 말해 수평으로 몸통에서 멀리 밀어내면 겨드랑의 최대 깊이가 드러난다. 따라서 돔모양(반구형)이나 잘린 피라미드 모양으로 보이며, 정점(겨드랑 밑면)은 부리돌기의 안쪽면에 해당되며, 목의 밑면을 향한다.

겨드랑 공간은 앞쪽과 가쪽이 열려 있고, 얇은 근막의 겨드랑 부분에 덮인 두 개의 근육 다리(기둥)가 경계를 이룬다. 판 모양에 가까운 앞부분은 앞벽을 이루고 큰가슴근과 작은가슴근에 의해 형성된다. 두껍고 큰 뒤부분은 뒤벽을 이루고 넓은등근과 큰원근에 의해 형성된다.

겨드랑 공간의 앞벽은 가쪽 흉벽의 위부분, 다시 말해 앞톱니근에 덮인 위쪽 네다섯 개 갈비뼈에 의해 드러난다. 가쪽벽은 위팔뼈 가장자리와 부리위팔근의 가까운 부분과 위팔두갈래근의 짧은 갈래로 줄어든다.

겨드랑 피부, 특히 공간 바닥쪽은 땀샘과 림프샘, 지방조직이 많고 털이 발달되어 있다. 겨드랑은 벌리고 돌리는 움직임에 의해 위팔을 위쪽 수직으로 가져가면 형태가 급격히 변한다. 이 자세에서 겨드랑 공간은 납작해지고 위팔뼈머리의 융기가 드러난다.

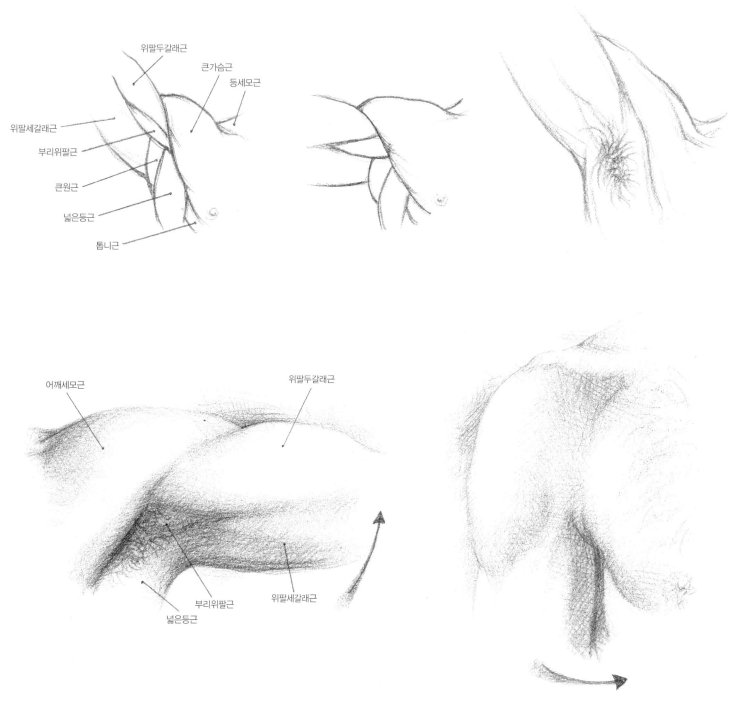

유방

유방은 외피 기관의 장기이고, 가슴부위에 균등하게 자리한다. 유방은 포유류의 특징으로 피부샘을 포함한다. 특히 암컷에게서 태어난 지 얼마 안 되는 후손에게 영양분이 되는 젖을 분비하기 위해 발달해 있다. 유방은 정점인 젖꼭지(유두)가 도드라지게 튀어나오고, 젖꼭지 둘레는 작은 피부 부위인 젖꽃판(유륜)에 둘러싸여 있다. 젖꼭지은 하나의 무리에 배열된 대략 스무 개의 젖샘소엽으로 구성된다. 이 배출관은 젖꼭지 쪽에 밀집되어 바깥쪽으로 퍼진다. 젖샘소엽은 기능에 따라 크기가 달라지고 지방조직에 싸여 있다. 지방조직의 양이 유방의 모양과 크기를 결정하는 동시에 젖몸통 전체가 깊은 면과 다르게 움직일 수 있게 한다. 지방조직은 가슴근의 앞면을 덮은 얇은 근막 위에 놓이고, 근육에 바싹 붙어 있지 않다. 유방은 가슴의 앞쪽에 위치하고, 보통 복장뼈의 가쪽 모서리에서 겨드랑의 앞쪽 기둥까지(때때로 끝자락이 가슴의 가쪽 벽에 닿기도 함), 그리고 셋째갈비뼈에서 일곱째갈비뼈까지 이어지는 공간을 차지한다. 따라서 유방의 밑면은 대부분 큰가슴근 위에 놓이고, 일부가 앞톱니근 위, 큰 빗근과 배곧은근의 위모서리에 있다.

양쪽 유방은 복장 부위의 정중선을 따라 나뉘고, 크기와 깊이가 다양하고, 유방이 놓인 가슴우리의 형태에 따라 달라진다.

양쪽 유방은 가슴 벽과 가장자리가 섞여 있지만, 성인 여성에게는 거의 언제나 유방 아래의 가장자리와 가슴 벽 피부 사이에 분명한 경계(젖샘 밑 주름)가 있다. 유방의 크기는 젖샘의 기능적 역량과 일치하지 않는다. 대부분은 지방층에 달려 있는데, 이는 몸 전체에 분포된 지방의 양과 관련이 없다. 예컨대, 마른 여성이 큰 유방을 가질 때도 있고, 반대로 과체중의 여성이 작은 유방을 갖는 경우도 있다.

또한 여성 유방의 형태는 나이와 생리적 조건에 따라 판이하게 다르고, 유전에 영향을 받기도 한다. 예를 들어, 밑면이 좁은 긴 유방을 가진 여성들이 있는 반면, 밑면이 넓은 작은 유방을 가진 여성이 있다. 한 여성의 양쪽 유방도 모양과 크기가 완전히 똑같다고 할 수 없다.

해부학자세에서 유방은 원뿔이나 반구 모양이고, 가로로 약간 넓고, 아래 절반이 위 절반보다 볼록하다가(중력의 영향) 거의 평편해진다. 젖꽃판은 가슴의 정점에 위치한다. 젖꽃판은 원형의 피부조직으로, 지름이 2~7cm이고 색깔이 다양하고(분홍색에서 갈색까지) 짧은 주름과 젖꼭지 돌기가 흩어져 있다. 이따금 젖꽃판이 함몰되기도 하며, 드물게 젖꽃판이 살짝 올라오고 볼록하며, 털 몇 가닥에 둘러싸이기도 한다. 주변 피부와 색채 경계가 분명하지 않고 약간 흐릿하다.

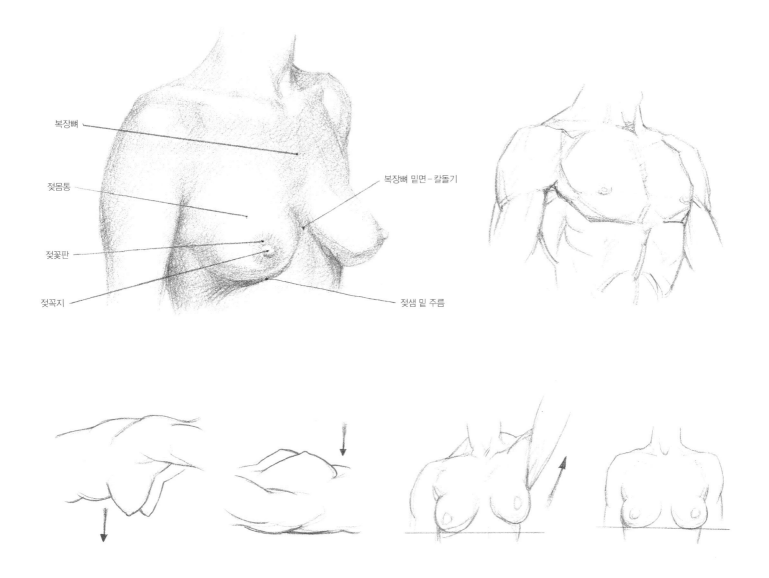

복장뼈

젖몸통

젖꽃판

젖꼭지

복장뼈 밑면 - 칼돌기

젖샘 밑 주름

젖꼭지는 젖꽃판 가운데에 위치한다. 젖꼭지는 원뿔이나 반구 모양의 돌기이고, 높이와 너비가 약 1cm이고 젖꽃판보다 표면이 거칠고 짙은 색깔을 띤다.

젖꼭지의 모양과 크기는 사람마다 다 다르다. 아예 없을 수도 있고(유두없음증), 약간 올라올 수도 있고, 함몰되거나 많이 튀어나오는 경우도 있다. 젖꽃판과 젖꼭지를 덮은 피부는 민무늬근 다발의 수축으로 인해 변형이 일어날 수도 있다. 예컨대 감정 상태나 기온의 변화에 영향을 받고, 문지르면 젖꼭지에 주름이 지거나 딱딱해지거나 부풀거나 때때로 창백하게 변하기도 한다.

평균 크기의 유방에서 젖꼭지는 넷째갈비뼈나 다섯째갈비뼈 사이 공간에서 솟아 있을 수 있다. 젖몸통은 같은 방향을 향하고, 볼록한 가슴우리에 놓인다. 그 결과로 여성의 가슴을 비스듬히 관찰하면 가까운 유방은 정면으로 보이고, 멀리 있는 유방은 거의 옆에 위치해 보인다. 나이와 지방량을 고려하면 여성의 가슴은 부드럽고 탄력이 있고, 특히 압박이나 늘리기에 의해 모양이 변하기 쉽다. 사실 유방의 바깥 형태는 중력뿐만 아니라 어깨와 위팔의 움직임에 따라 변화한다. 예를 들어, 위

팔을 올리면 유방은 반원 모양에 더 가까워지고 젖샘 밑 주름은 약화되고 젖꽃판은 타원 모양에 가까워진다. 또 몸통을 앞으로 굽히면 유방이 처지고 그 아래면은 가슴 벽에서 멀어진다. 예술가는 이런 인체 부위의 형태를 직접 관찰해야만 파악할 수 있다.

유방을 덮는 피부는 탄력이 크므로 장기의 형태와 크기 변화에 금방 적응하지만, 매우 얇아서 피부밑 정맥그물이 눈에 보이기도 한다.

남성의 유방은 보통 융기되지 않고, 대부분 젖꼭지만으로 이루어져 있다. 남성의 젖꼭지는 다섯째갈비뼈 또는 넷째갈비뼈 사이 공간에 배치되는데, 여성의 젖꼭지와 비교해 거의 움직이지 않는다. 남성의 젖꼭지는 작은 원이나 타원 모양의 젖꽃판 가운데에 위치하고, 겨드랑과 수평하거나 살짝 대각선으로 자리한다. 이것은 큰가슴근의 아래모서리에 위치하고 작고 얇은 지방층이 대응된다(145쪽 '큰가슴근' 참조). 남성의 젖꼭지는 정도의 차이는 있지만 여성처럼 위팔의 움직임과 열기, 감정 상태, 기계적 영향에 의해 변화를 겪는다. 해부학자세에서 젖꼭지는 보통 어깨뼈 봉우리와 배꼽을 잇는 사선에 위치한다.

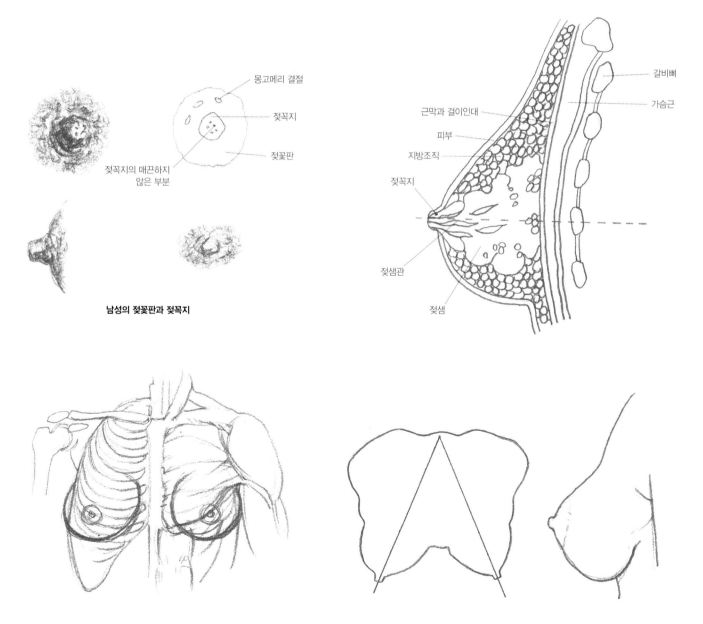

몽고메리 결절

젖꼭지

젖꽃판

젖꼭지의 매끈하지 않은 부분

남성의 젖꽃판과 젖꼭지

갈비뼈

가슴근

근막과 걸이인대

피부

지방조직

젖꼭지

젖샘관

젖샘

배꼽

배꼽은 출생 직후 태아와 자궁 속 태반을 이어주는 탯줄을 자르면서 생기는 상처로, 피부가 함몰된 부위를 가리킨다. 배꼽은 배벽의 정중면, 백색선 고랑 안쪽에 위치하고, 배곧은근 아래의 이는 힘줄 위로 가로지르는 지점과 일치한다. 배꼽은 두덩뼈에서 칼돌기까지 등거리에 있다. 남성의 배꼽은 두덩뼈에 더 가깝고, 여성은 약간 더 위에 자리한다.

해부학자세에서 배꼽은 셋째허리뼈와 넷째허리뼈 사이의 원반 위에 위치한다.

배꼽의 바깥 모양은 개인적 특징, 체형과 둘레 지방량에 따라 급격히 변화한다. 보통 너비 1cm에 깊이가 1cm인 둥근 구멍처럼 보이지만, 가로로 긴 타원형이 될 수도 있다. 특히 마른 사람과 여성의 배꼽은 세로로 긴 모양일 수 있다. 배꼽 위쪽은 피부 주름이 경계를 이루고, 바닥에는 울퉁불퉁한 표면이 있는 작은 융기가 있다.

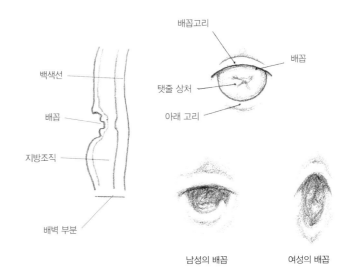

남성의 배꼽 여성의 배꼽

바깥생식기관

남성과 여성 모두 생식기관의 일부가 샅의 앞부분 표면, 배의 아래 끝부분에 놓여 있다. 그리고 바깥에서 어느 정도 보이기에 예술적 재현 대상으로서 관심을 끈다.

남성: 남성의 바깥생식기관은 고환과 음경이다. 정자를 생산하는 두 개의 생식샘인 고환은 정중면 가까이 대칭으로 자리하고 가로 방향으로 약간 납작한 타원 모양이다. 고환은 주머니처럼 생긴 음낭 안에 들어 있다. 보통 왼쪽 고환이 오른쪽 고환보다 아래에 위치한다. 음낭은 짙은색 피부로 덮여 있고, 사람마다 크기와 모양이 제각각이다. 또 나이와 생리적 조건에 따라 달라지고, 감정이나 환경의 영향을 받아서 (근육의 작용으로) 수축되는 경우도 있다. 음낭 피부는 정중솔기에서 일어나는 가로 주름과 밧줄 모양의 융기가 있지만, 음낭 뿌리 쪽으로 갈수록 희미해지고, 두덩 부위 쪽으로는 듬성하게 털이 나 있다.

음경은 남성의 발기 기관으로서 생식 기능을 담당하고 요도를 아우른다. 요도는 소변을 몸 바깥으로 배출하기 위한 관이다. 음경은 정중면에 위치하고, 휴식 상태일 때 음낭 안에 좌우대칭으로 놓인다. 보통 앞으로 돌출되고 끝부분 아래에 밑면이 있다.

음경의 형태와 밀도, 방향, 부피와 크기는 이완과 발기에 따라 엄청난 차이를 보인다. 발기의 단계는 음경의 기관 안쪽으로 흐르는 혈액에 달려 있다. 해면체는 음경의 길이와 너비를 대략 1/3쯤 늘인다. 털이 없고 피부가 짙은색을 띠는 음경은 얕은정맥으로 가득하고, 끝부분인 귀두를 빼고 원통 모양에 가깝다. 귀두는 커지면 원통 모양이 되고 대부분 음경꺼풀로 덮여 있다. 이것은 원형 테두리가 있는 피부 주름으로, 귀두의 끝부분을 덮지 않아서 중앙에서 약간 벗어난 위치에 있는 요도

뼈대 위에 배꼽을 포갠 모습

여성과 남성의 바깥생식기관의 모습

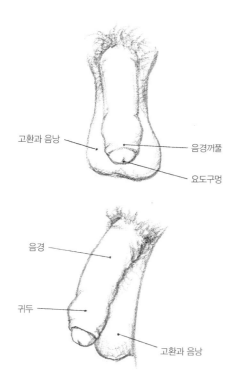

고환과 음낭
음경꺼풀
요도구멍

음경
귀두
고환과 음낭

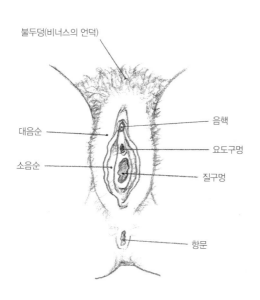

불두덩(비너스의 언덕)
음핵
대음순
요도구멍
소음순
질구멍
항문

구멍을 볼 수 있다. 음경꺼풀은 탄력이 크고, 귀두 위쪽으로 미끄러지면서 귀두의 일부를 드러낸다. 일부 인구집단에서는 종교와 위생상의 이유로 포경수술을 하는 관습이 널리 퍼져 있다. 포경수술은 음경꺼풀을 잘라서 음경의 (분홍색을 띤 피부인) 귀두부를 드러내는 수술이다.

여성: 여성의 바깥생식기관은 샅 안쪽에 위치하고 외음부로 이루어져 있다. 외음부는 타원 모양이고 그 안에 두 개의 관이 열려 있고, 요도와 질이 있다. 외음부는 앞쪽에서 '비너스 언덕'이라 불리는 둥근 돌출부로 시작된다. 비너스 언덕은 두덩결합 위 가장자리에 놓인 두꺼운 지방층에 의해 형성된다. 이것은 대칭적인 큰 피부 주름 두 개인 대음순으로 이어지고, 보통 정중면에 나란히 놓인다. 또한 항문에서 1cm 떨어진 샅의 가운데에 위치한 맞교차 안으로 모인다. 가쪽으로는 양쪽 넓적다리의 안쪽면과 분리하는 고랑이 있다.

비너스 언덕의 피부 부분과 대음순의 가쪽부분에는 털이 무성하게 나

있다. 여기서 남성과 여성의 털 배열 상태를 주목할 필요가 있다. 여성의 털은 대부분 두덩결합 위로 가로선을 이루며 나 있고 넓적다리 안쪽면까지 뻗어 있지 않다. 반면 남성의 털은 듬성하지만 정중선을 따라 배꼽과 넓적다리까지 뻗어 있는 경우도 있다.

대음순 안쪽 아래로 크기가 다른 두 개의 주름(소음순)이 있다. 소음순은 얇고 털이 없고 때때로 밝은 분홍색을 띤다. 이것들 일부는 질어귀와 요도구멍, 그것들의 자유모서리를 보호하기 위해 서로 포개져 있다. 이것은 대음순에서 튀어나올 수도 있다. 앞쪽에서 소음순은 복잡한 방식으로 함께 결합되어, 남성의 음경에 해당하는 작은 발기 기관(음핵)과 연결된다. 소음순의 안쪽면은 점차 질어귀에서 합쳐지고, 모양이 제각각이고 얇고 불완전한 처녀막에 의해 오므려진다.

| 볼기

볼기는 엉덩부위와 함께 세 개의 볼기근에 의해 형성되고 볼기부위를 이룬다. 볼기는 골반의 가쪽과 뒤쪽으로 배열되고, 엉덩뼈능선, 허리부위와 옆구리의 경계선부터 볼기의 아래쪽 경계를 이루는 가로 볼기 주름까지 뻗어 있다. 엉덩부위와 볼기는 명확히 구분되지 않는다. 엉덩부위는 가쪽 위부분을 가리키고, 볼기는 뒤쪽의 둥근 융기부를 가리킨다.

볼기의 바깥면은 큰볼기근(158쪽 참조)과, 크기가 다양하고 풍부한 지방층(여성이 더 풍부하다) 때문에 매우 볼록하다(위부분보다 아래부분이 훨씬 볼록하다). 여기서 볼기 주름은 얇은 근막의 섬유 가로막으로 구성되고, 궁둥뼈결절에 붙고, 지방이 쌓인 주머니 모양의 피부 주름을 만든다. 따라서 볼기 주름의 안쪽부분은 매우 선명한 반면, 특히 남성의 경우 가쪽부분으로 갈수록 점점 희미해진다. 이것은 두 개의 얕은 고랑으로 나눌 수 있다. 볼기 주름은 몸통과 비교해서 넓적다리의 움직임에 따라 두드러지나 희미해진다. 예를 들어, 펴는 동안 뚜렷해지고 굽히는 동안 사라지기 시작한다.

두 개의 볼기는 아래부분 정중면에서 깊은 수직 고랑에 의해 분리된다. 이 고랑은 꼬리뼈 높이에서 시작하고 회음부까지 이어진다.

엉치부위는 상당히 납작하고 두 개의 볼기를 위부분에서 분리한다. 고랑의 이는곳과 위뒤엉덩뼈가시와 대응하는 두 개의 가쪽 허리패임과 결합하는 선을 따른다. 이 선은 골반이 넓은 여성일수록 가로로 길다.

볼기의 굽이와 돌기는 인간 종의 특징으로, 서 있는 자세와 직립보행과 관련이 있다. 또한 피부지방은 위치와 양에서 유전적 특징과 성별에 따른 특징을 보인다. 여성이 더 풍부하고 골고루 분산되어서 볼기부위를 더 둥근 형태로 만들고, 이는 넓적다리 옆면까지 이어진다. 반면 남성의 볼기는 구 모양에 더 가깝고, 크기가 작고, 지방조직이 적고, 종종 큰돌기(운동선수에게 두드러진 부위) 가까이 가쪽으로 구멍이 있다. 이 구멍은 큰볼기근의 닿는 널힘줄과 일치하며, 넓적다리를 굽히면 사라진다.

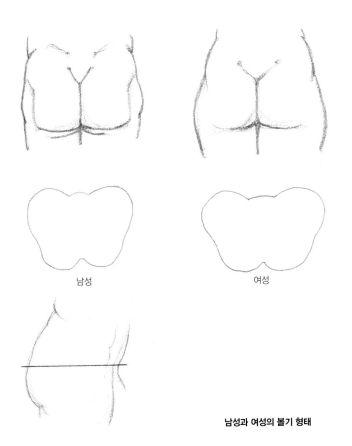

남성 여성

남성과 여성의 볼기 형태

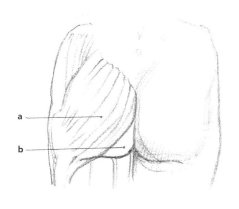

볼기 형태는 큰볼기근(a)과 지방조직(b) 둘 다에 영향을 받는다.

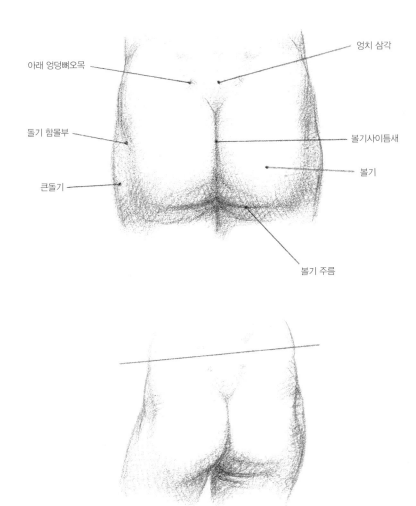

아래 엉덩뼈오목

엉치 삼각

돌기 함몰부

볼기사이틈새

볼기

큰돌기

볼기 주름

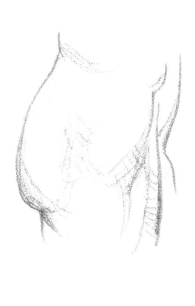

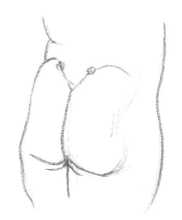

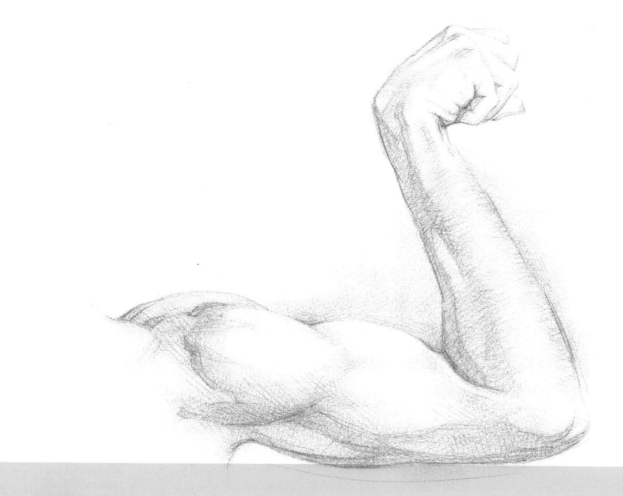

팔
THE UPPER LIMB

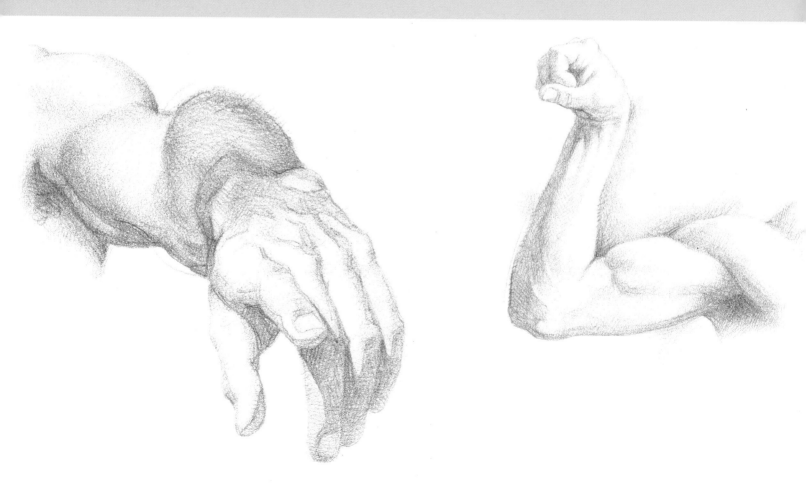

바깥 형태에 대한 개요

팔은 몸통의 양옆에 자리하며 좌우대칭으로 쌍을 이룬다. 각각 팔이음 뼈와 관절로 연결된 자유부(별개의 관절: 위팔, 아래팔, 손)가 있어 가동 범위가 넓다. 어깨에서 가슴과 연결되어 있어 형태 측면에서 몸통의 일부로 설명하기도 한다(161쪽 참조). 일부 큰 근육, 즉 앞쪽의 가슴근, 뒤쪽의 어깨 근육, 위의 어깨세모근이 위팔의 위쪽 뼈마디 쪽으로 흐르고, 어깨의 앞과 옆의 둥근 생김새를 만든다. 팔 뒤쪽은 약간 편평하다.

위팔은 살짝 눌린 원통 모양이다. 위팔은 어깨를 거쳐 가로로 몸통에 붙고, 가쪽 가슴벽과 더불어 겨드랑 공간의 윤곽을 만든다. 위팔의 근육들은 유일한 축인 위팔뼈 둘레에 앞 공간과 뒤 공간에 나뉘어서 배열된다.

아래팔은 팔꿈치 관절에서 위팔과 연결되고, 앞뒤 방향으로 납작하면서 밑이 잘린 원뿔 모양으로 몸쪽이 더 넓다. 아래팔 근육은 자뼈와 노뼈 주위에 배치되고 앞 공간과 뒤 공간으로 나뉜다.

손은 납작하며 손바닥 면이 약간 오목하고, 여러 가지 뼈들로 인해 구조가 복잡하다. 손목뼈와 손허리뼈는 손목과 손바닥에 해당하고, 손가락뼈는 손가락에 해당한다. 손은 손목관절로 아래팔과 연결되고 팔의 세로축을 이어받는다.

팔의 주요 부위 경계선

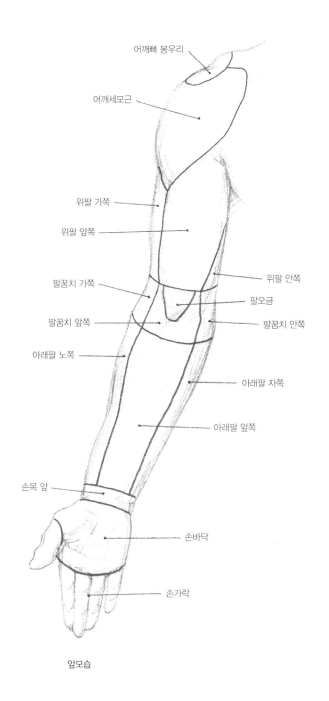

앞모습

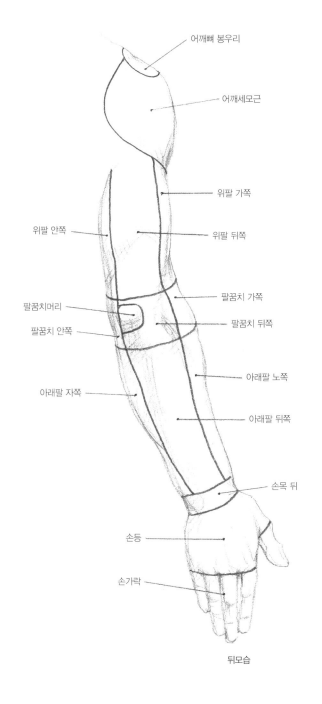

뒤모습

뼈대

팔(흉지)의 뼈대 기관은 (앞에서 설명한 대로) 빗장뼈와 어깨뼈로 이루어져 있고, 이 두 뼈가 연결되어 팔이음뼈를 형성한다. 팔이음뼈는 부속 뼈대의 일부로서 축을 이루는 뼈대와 상관없이 자유로이 작동하는 관절이다. 팔의 뼈대로는 위팔에 해당되는 위팔뼈, 아래팔에 해당되는 자뼈와 노뼈, 손목과 손에 해당되는 손목뼈, 손허리뼈, 손가락뼈가 포함된다. 이 뼈마디들은 해부학자세에서 두미축[1] 방향을 따르되 약간 어슷하게 배열되어 있다. 또한 바로누운자세를 하면 아래팔의 두 뼈가 종아리의 두 뼈와 마찬가지로 서로 평행한다. 위팔뼈는 전형적으로 긴 관 모양이며 다음처럼 구분된다. 뼈몸통은 표면이 약간 납작한 원통 모양이고 뼈끝으로 갈수록 넓어진다. 위팔뼈에는 얕은 구멍, 능선과 고랑이 있고 여기에 힘줄이 붙는다. 그리고 반구 모양의 위쪽 뼈끝은 안쪽을 향하고 연골에 싸여 있다. 이것은 접시오목에서 어깨뼈와 연결되는 위팔뼈머리로, 여기에는 결절이 있다.

결절은 큰결절과 작은결절이 있다. 가로로 넓고 납작한 아래쪽 뼈끝에는 반원통과 흡사한 형태들이 가로로 배치되어 있다. 가쪽에는 관절융기(노뼈와 결합함)가, 안쪽에는 도르래(자뼈와 결합함)가, 양옆으로는 결절 두 개가 있다. 이 중 바깥 결절은 관절융기 위에 있고 짧은 반면, 안쪽의 결절(위 도르래)은 형태가 뚜렷하다. 아래쪽 뼈끝은 납작하므로 앞

과 뒤 두 면이 있고, 각각 특별한 함몰부가 있다. 노오목과 갈고리오목(앞면), 팔꿈치오목(뒤면)이 그것이다.

노뼈는 해부학자세에서 아래팔 가쪽에 위치하는 긴뼈이다. 노뼈의 양 뼈끝은 모양이 대비된다. 곧 납작한 면을 가진 뼈몸통의 위쪽은 말단이 위팔뼈와 결합하는 삼각형 단면으로, 얇고 원통 모양이고 노뼈머리로 불린다. 아래쪽(먼쪽) 뼈끝은 손뼈와 결합하며 넓고 납작하다. 그 가쪽으로 붓돌기, 안쪽으로 자뼈의 관절면을 포함한다.

자뼈(또는 팔꿈치)는 아래팔 안쪽에 위치하는 긴뼈로, 전체적인 형태가 노뼈와 대비를 이룬다. 곧 뼈몸통에 삼각형 부분이 있고, 위부분은 튼튼하지만 아래부분은 점점 얇아지고 둥그스름해진다. 자뼈의 위쪽 뼈끝은 매우 크고 위팔뼈와 함께 관절의 주요 부분을 이룬다. 이곳은 두 개의 돌기로 구성되고, 그 결과로 반원 모양의 패임이 나타난다. 두 개의 돌기 중 팔꿈치머리는 둥글며 뒤쪽에 자리하고, 갈고리돌기는 짧은 피라미드 모양이며 앞쪽에 자리한다. 아래쪽 뼈끝은 매우 얇은 원통 모양이고, 앞쪽과 뒤쪽으로 짧고 도드라진 돌기가 있다(자뼈의 붓돌기).

손목은 8개의 짤막한 뼈로 이루어져 있다. 이 뼈들은 각각 형태적 특징이 있지만, 공통적으로 납작하고 앞으로 오목한 반달 모양을 이룬다.

손목뼈는 네 개씩 두 줄로 구성되지만, 불규칙하고 복잡한 방식으로 배열된다. 아래팔뼈와 결합되는 몸쪽 줄에는 손배뼈, 반달뼈, 세모뼈, 콩알뼈가 있다. 손허리뼈와 결합되는 또 다른 줄에는 큰마름뼈, 작은마름뼈, 알머리뼈, 갈고리뼈가 있다.

손허리뼈는 손마다 길이가 다르고 각기 특징을 지닌 다섯 개의 긴뼈이지만, 공통된 구조를 찾을 수 있다. 약간 구부러지고, 앞쪽이 오목한 원통 구조의 손바닥, 잘 발달된 반구형 머리, 손가락뼈와의 결합, 불규칙한 정육면체 면이 있는 좁은 바닥이다. 이 뼈마디들은 바닥부분에서 더 가까이에 배열되고, 갈래에서 갈라지고, 특히 첫째손허리뼈는 엄지손가락에 대응된다.

손가락뼈는 손가락의 작은 뼈들로, 손가락마다 세 개씩 배열된다. 다만 엄지손가락은 중간마디가 없이 두 마디로 이루어져 있다. 가장 큰 몸쪽 손가락뼈(첫마디뼈)는 관절 밑면이 손허리뼈와 접해 있고, 짧은 몸통과 관절머리는 이어진 손가락뼈와 접해 있어서 구별할 수 있다. 가운데에 있는 손가락뼈(중간마디뼈)는 첫마디뼈와 비슷하지만 크기가 더 작다. 먼쪽 손가락뼈(끝마디뼈)는 매우 짧고 손톱이 올라가는 끝부분이 숟가락처럼 넓다. 엄지손가락 안쪽과 가쪽에 있는 두 개의 반원형 종자뼈는 엄지 손허리뼈머리, 손가락뼈의 관절 옆에서 자주 발견된다.

팔을 벌리고 올리는 동작에서 어깨뼈와 빗장뼈의 움직임

어깨의 모양과 여기에 포함된 뼈(복장뼈, 빗장뼈, 어깨뼈)의 배열

1 좌우가 대칭인 동물의 몸에서 머리와 꼬리를 연결하는 가상의 축.

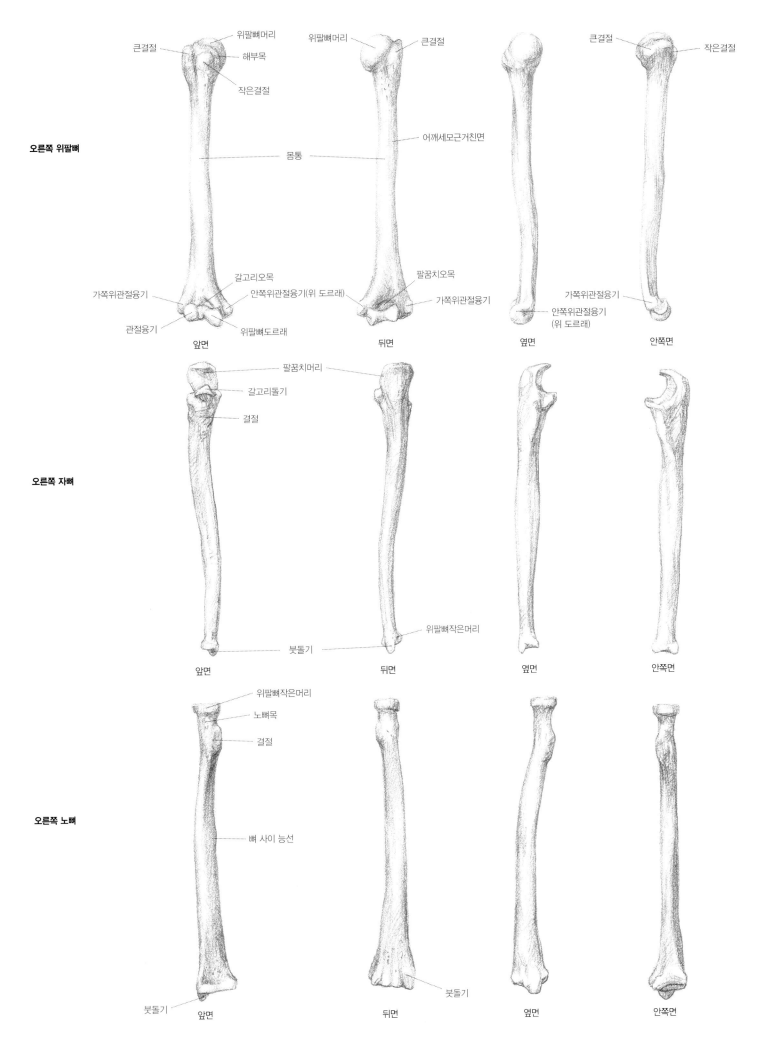

오른쪽 위팔뼈

큰결절
위팔뼈머리
해부목
작은결절

위팔뼈머리
큰결절

큰결절
작은결절

어깨세모근거친면

몸통

갈고리오목
안쪽위관절융기(위 도르래)
가쪽위관절융기
관절융기
위팔뼈도르래

팔꿈치오목
가쪽위관절융기

가쪽위관절융기
안쪽위관절융기
(위 도르래)

앞면
뒤면
옆면
안쪽면

오른쪽 자뼈

팔꿈치머리
갈고리돌기
결절

위팔뼈작은머리

붓돌기

앞면
뒤면
옆면
안쪽면

오른쪽 노뼈

위팔뼈작은머리
노뼈목
결절

뼈 사이 능선

붓돌기

붓돌기

붓돌기
앞면
뒤면
옆면
안쪽면

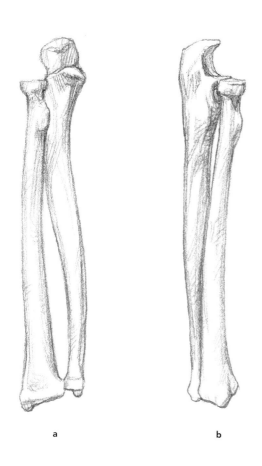

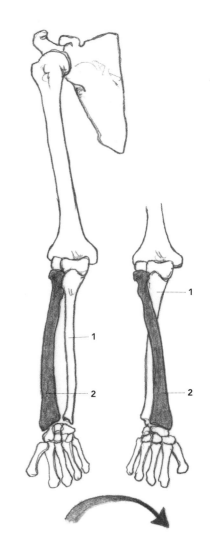

해부학자세에서 바로누운자세를 할 때 오른쪽 아래팔의 두 뼈: 앞면(a)과 옆면(b)

엎침 동작에서 노뼈와 자뼈의
역학 관계(오른팔을 앞에서 본 모습)

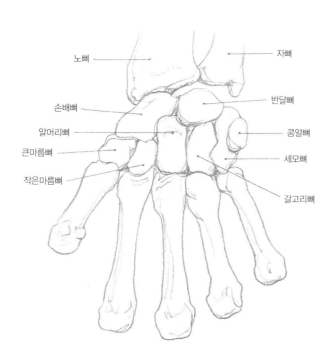

노뼈
자뼈
손배뼈
반달뼈
알머리뼈
콩알뼈
큰마름뼈
세모뼈
작은마름뼈
갈고리뼈

손목뼈의 위치를 나타낸 드로잉(오른손, 손바닥 면)

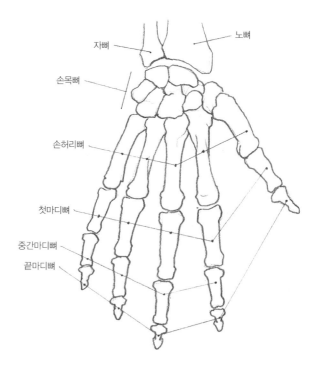

자뼈
노뼈
손목뼈
손허리뼈
첫마디뼈
중간마디뼈
끝마디뼈

손뼈

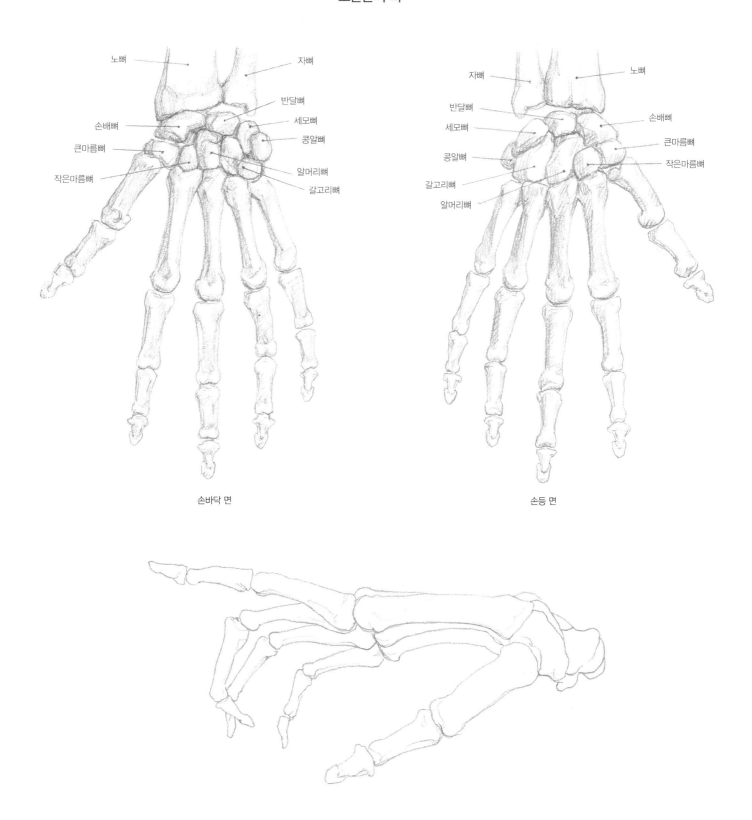

노뼈 자뼈

반달뼈
손배뼈 세모뼈
큰마름뼈 콩알뼈
작은마름뼈 알머리뼈
갈고리뼈

손바닥 면

자뼈 노뼈

반달뼈 손배뼈
세모뼈
콩알뼈 큰마름뼈
갈고리뼈 작은마름뼈
알머리뼈

손등 면

관절

위팔뼈에서 손까지 뼈마디 개수가 점차 늘어나 팔의 자유부에는 관절이 여럿 있다. 기능과 형태에 따라 이 관절을 세 무리, 곧 팔이음관절, 자유부의 관절, 손관절로 구분한다. 팔이음관절(봉우리빗장관절, 복장빗장

관절)은 팔을 축이 되는 뼈대에 연결하는 관절로, 앞의 지형적 위치에서 설명한 대로 가슴과 연결되어 있다. 자유부의 관절(어깨 위팔 관절, 팔꿈치 관절, 먼쪽노자관절과 몸쪽노자관절, 손목관절) 중에서 어깨 위팔 관절(어깨 관절)은 위팔뼈머리와 어깨뼈의 접시오목을 결합하는 기능을 한다. 위팔뼈머리는 반원 모양인 반면, 접시오목은 타원형이고 비어 있다. 특히 살아 있는 사람은 그것을 둘러싼 섬유연골 원반에 의해 크기가 커지므로 접촉면의 길이와 모양이 상당히 달라 보일 수 있고, 이것이 팔의 움

직임 범위를 좌우한다.

두 개의 관절면은 연골로 덮이고 부리돌기 융기에서 나오는 인대(부리위팔인대. 위팔뼈의 큰결절로 이어짐), 관절 테두리(위접시위팔인대, 중간접시위팔인대. 아래접시위팔인대)에서 나온 인대들에 의해 보강되는 주머니로 결합된다. 인대에 덧붙여 일부 근육(어깨밑근, 가시위근, 가시아래근, 작은원근)의 힘줄이 관절을 보강한다. 이 모든 장치는 함께 묶여 있지 않다. 따라서 구관절로서 넓은 범위의 운동인 벌림, 모음, 굽힘과 폄, 돌림과 휘돌림이 가능하다.

팔꿈치 관절은 위팔에 있는 위팔뼈를 아래팔의 자뼈, 노뼈와 연결하는 역할을 한다. 팔꿈치 관절은 세 개의 관절머리가 하나의 관절주머니에 들어가는 복합관절이다. 이 부분에는 관절머리의 형태가 다른 세 가지 유형의 관절이 있다. 곧 위팔뼈와 자뼈 사이에 있는 도르래관절, 몸쪽으로 노뼈와 자뼈 사이에 있는 중쇠관절, 위팔뼈와 자뼈 사이에 있는 타원관절이다. 타원관절은 기능적인 면에서 팔뚝의 움직임을 주도하는 관절이다. 관절의 유형 때문에 한 면은 각이 지므로 굽히고 펴는 움직임만 가능하다.

팔꿈치의 관절주머니는 다양한 인대에 의해 보강된다. 곧 자뼈(안쪽)곁인대는 위팔뼈 위 도르래에서 시작되고 팔꿈치와 관절주머니 가장자리 위 자뼈의 안쪽면 위로 넓은 다발로 뻗어나간다. 노쪽(가쪽)곁인대는 위팔뼈 위관절융기에서 시작되어 앞과 뒤 두 띠로 갈라진다. 그리고 노뼈머리띠인대는 관절주머니 안에 자리하고 노뼈작은머리를 둘러싸며 자뼈 위에 닿아서 아래팔을 엎치고 뒤치는 동안 관절을 보강한다.

먼쪽노자관절은 자뼈머리와 노뼈 자패임으로 이루어진 가쪽 경첩관절이다. 섬유연골 원반 사이에 놓인 관절머리는 관절주머니에 느슨하게 싸여 있다. 따라서 이 관절은 몸쪽노자관절과 더불어 아래팔(그리고 그에 따라 손)의 엎침과 뒤침을 가능하게 한다. 해부학자세에서 손바닥은 앞쪽을 향하므로 아래팔의 뼈들은 나란히 위치한다. 곧 자뼈가 안쪽에, 노뼈가 가쪽에 있고, 이것을 바로누운자세라고 부른다. 엎침 자세는 자뼈 위로 노뼈를 돌려서 가로지르게 배열하고, 그 결과로 손바닥이 뒤쪽을 향하는 것이다.

또한 이 움직임은 자뼈와 노뼈 사이에 뻗어 있는 뼈사이막 그리고 위팔뼈가 약하게 돌아가면서 도움을 받는다. 노자관절은 타원관절이고 아래팔을 손과 연결한다. 노자관절은 몸쪽 손목뼈와 노뼈 아래면으로 이루어지고, 관절주머니에 싸이고 원반에 붙어 있다. 이것을 보강하는 인대들이 배쪽, 등쪽, 가쪽에 위치한다. 손바닥과 손등의 인대, 자쪽과 노쪽곁인대가 그것이다. 노자관절은 굽힘, 폄, 모음, 벌림과 휘돌림과 이것들을 합친 복잡한 움직임을 가능케 한다.

펴고 굽히는 움직임의 범위가 가장 크기에 손은 그 축이 아래팔과 직각이 될 때까지 등쪽과 배쪽으로 가져올 수 있다.

손관절은 여러 개의 접촉면을 가진 뼈마디들이 인대그물로 연결되어 있어서 특히 복잡하다. 인대그물은 관절을 안정시키거나 관절운동을 발생시킨다(몸쪽 뼈사이인대, 손허리뼈사이-뼈사이인대, 가로 손허리뼈머리 인대). 손관절은 몸쪽 손목뼈사이에 형성되고, 관절주머니에 싸이고 여러 개의 인대(손바닥 인대, 손등 인대, 뼈사이인대)에 의해 연결된다.

손관절은 평면관절로서 약한 미끄럼 운동만 가능하고, 손목과 아래팔을 더욱 안정적으로 탄탄하게 지속적으로 이어준다.

손목손허리관절은 먼쪽 손목뼈와 손허리뼈 사이에 위치한다. 큰마름

뼈와 첫째손허리뼈 사이에는 안장관절이 있다. 이는 엄지손가락에 해당되며 상당한 범위로 굽힘, 폄, 벌림과 모음, 그 반대의 움직임까지 가능케 해서 인류의 특징을 이루는 아주 중요한 관절이다. 남은 네 손가락의 손목손허리관절은 평면관절이고 약한 미끄럼 운동만 가능하다.

손허리뼈사이관절은 손허리뼈 바닥 사이에 형성되는데, 손허리뼈는 관절주머니에 싸이고 손등쪽, 손바닥쪽, 뼈사이인대와 매우 강력한 가로인대에 의해 보강된다. 이 관절은 손허리뼈를 가까이에 붙여 유지하도록 맞춰져 있다. 움직임이 제한적이고, 전체가 손바닥을 더욱 오목하게 만든다.

손허리손가락관절은 다섯 손가락의 첫마디뼈 바닥과 손허리뼈머리를 연결한다. 이것은 타원관절이고 관절머리가 섬유 주머니와 곁인대에 의해 붙어 있다. 이 관절은 굽힘(직각까지) 동작을 가능케 하고, 매우 한정된 폄이 일어난다. 또 가쪽으로는 자뼈 쪽으로 움직이고 손을 펴는 정도만 가능하다. 휘돌림은 원칙적으로 집게손가락에 한정된다. 손가락 사이 관절은 손가락을 서로 연결하고, 앞 손가락뼈 머리와 다음 손가락뼈 바닥 사이에서 일어난다. 따라서 (중간마디뼈가 없는) 엄지는 손가락 사이 관절이 하나이고 나머지 네 손가락은 두 개씩 있다. 관절면은 관절주머니와 곁인대에 의해 붙어 있다. 이것은 도르래관절이므로 (직각에 가까이) 굽힐 수 있고, 새끼손가락만 살짝 펼 수 있다.

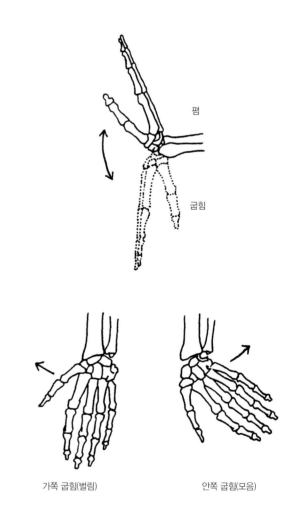

폄

굽힘

가쪽 굽힘(벌림)　　　　안쪽 굽힘(모음)

손목 움직임의 범위

• 팔의 기능적인 특징

팔은 인류를 위해 복잡한 기능을 맡고 있다. 인류가 똑바로 서서 걷고 해부학적으로 적응을 하는 과정에서 팔은 몸의 지탱과 관련 없는 활동들에 특화되어 발달했다.

팔이음관절과 자유부의 관절이 자유로이 움직이면서 팔을 굽히고 다양한 방향에 둘 수 있게 되었지만, 기본적인 기능은 손이 맡고 있다. 손은 엄지손가락이 나머지 네 손가락과 맞닿으면서 무언가를 집을 수 있고, 또 뒤침과 엎침이 가능하다. 사실 손의 뼈대 구조와 관절 덕분에 팔은 여러 움직임이 합쳐진 복합적인 움직임을 할 수 있다. 특히 엄지손가락과 아래팔의 근육은 함께 작용해서 강력하면서도 섬세한 움직임을 만들어낸다. 마지막으로, 팔은 팔이음관절을 통해 몸통과 연동되면서 움직임의 범위가 커진다는 사실을 기억해야 한다. 이는 몸이 정지해 있거나 움직일 때 자세의 균형에 영향을 미친다. 예를 들어, 걷고 뛸 때 팔은 교대로 그리고 리듬감 있게 움직인다.

| 근육

팔에는 많은 근육이 있고 몸쪽 – 먼쪽 방향, 손의 뼈와 특정한 기능과 관련해서 그 수가 늘어난다. 축이 되는 몸통과 팔을 연결하는 근육들은 팔이음뼈와 위팔뼈 가쪽부분에서 작용한다. 이 근육은 축과 부속 부분에 붙은 근육(가시-팔 근육과 가슴-팔 근육을 포함), 어깨 근육으로 구분된다.

이 근육들은 몸통 부분에서 이미 설명했으니(125~126쪽 참조) 여기서는 팔, 곧 위팔과 아래팔, 손의 근육들을 다룰 것이다. 위팔의 근육은 길고 위팔뼈와 나란히 배열되며 위팔뼈 대부분을 덮고 있다. 앞쪽 공간에 담긴 아래팔 굽힘근(위팔두갈래근, 부리위팔근, 위팔근, 팔꿈치근)과 뒤쪽 공간에 담긴 폄근인 위팔세갈래근을 구분할 수 있다.

아래팔에는 여러 개의 근육이 있다. 이 근육들은 얇은 힘줄 안으로 뻗은 힘살이므로 팔꿈치 부근의 근육이 손목 부근의 근육에 비해 지름이 넓다. 아래팔 근육은 손에 작용하는 두 무리로 나뉜다. 앞쪽 공간에 자리한 굽힘근과 뒤쪽 공간에 자리한 폄근이다. 손 근육은 손바닥 쪽에 있고, 손등 면에는 아래팔에서 나오고 폄 기능을 하는 힘줄들만 있다. 손 근육은 짧고 납작하고, 세 무리로 이루어진다. 가쪽에 위치한 엄지두덩근(짧은엄지벌림근, 짧은엄지굽힘근, 엄지맞섬근과 엄지모음근), 가운데에 위치한 새끼두덩근(새끼벌림근, 짧은새끼굽힘근, 새끼맞섬근), 손허리뼈 사이에 위치한 뼈사이근과 벌레근 무리다.

• 팔근육의 보조 기관

팔근육을 덮고 기능을 보조하는 부분들(근막, 힘줄집, 섬유 장치, 힘줄이 포함된 근막, 윤활주머니)을 가리킨다.

팔의 모든 근육은 피부밑에 자리한 얇은 근막에 덮여 있다. 이 근막은 팔 안쪽 깊이 들어가 근육 공간의 경계를 이루고, (어깨 근육을 덮고 있는) 어깨 근막으로 구분된다. 이것은 큰가슴근을 덮고 있는 근막에서

뻗어나가 어깨세모근, 등세모근, 넓은등근을 덮는다. 일부 가로막(조직벽)은 깊숙이 밀어내고, 나머지 부분은 겨드랑 안 모서리의 일부가 된다. 두 개의 팔근막은 원통 모양이고 막으로 된 판으로 이루어지고, 위팔 근육을 덮는다. 또한 비슷한 모양의 또 다른 판이 아래팔 근육을 덮는다. 근막은 공간 안에서 흩어져서 뼈 위 피부밑 지점에 붙는다. 손 근막은 손등과 손바닥의 뼈와 근육을 덮는다. 손바닥 쪽의 상당히 두꺼운 부분은 손바닥널힘줄이라고 부른다.

막으로 되어 있고 얇게 자리한 판 모양의 섬유가 포함된 구조는 긴 힘줄을 제자리에 유지하고, 특히 아래팔과 손의 깊은 면과 긴 힘줄에 붙는다. 이는 굽히고 펴는 동안 힘줄에 기계적 반사와 고정점으로 작용한다.

우리가 알 수 있는 것들: 아래팔근막이 두꺼워지고 손등 인대와 손바닥 인대로 갈라지는 손목 포함 장치는 손목을 감싸고 힘줄, 특히 굽힘근을 덮으며 손목의 가로인대에 의해 보강된다. 그리고 손가락에 힘줄이 포함된 장치가 있는데, 이것은 손바닥 면 위에만 있고 손허리뼈에서 셋째마디로 이어지는 섬유 관을 형성한다. 그 안에는 굽힘근이 흐른다(반면 손등 쪽에서 힘줄은 직접 뼈에 닿는다). 힘줄이나 윤활집은 이것들이 포함된 장치 안에 위치한 관으로, 힘줄의 미끄럼 운동을 돕고 마찰을 줄여준다. 이것들은 손바닥과 손등 쪽에 위치하고, 특히 손허리와 손가락 안에 있다. 윤활주머니는 근육, 힘줄이나 근막, 장기 사이의 기계적 마찰이 발생하는 지점에 위치해 충격을 완화하는 장치다. 윤활주머니는 사람마다 부피와 위치가 똑같지 않고, 개인적 특징이나 특정한 압박을 일으키는 작업, 운동 여부에 따라 달라진다.

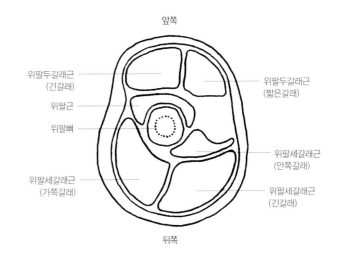

왼팔의 가로 단면: 3등분점 중앙에 해당

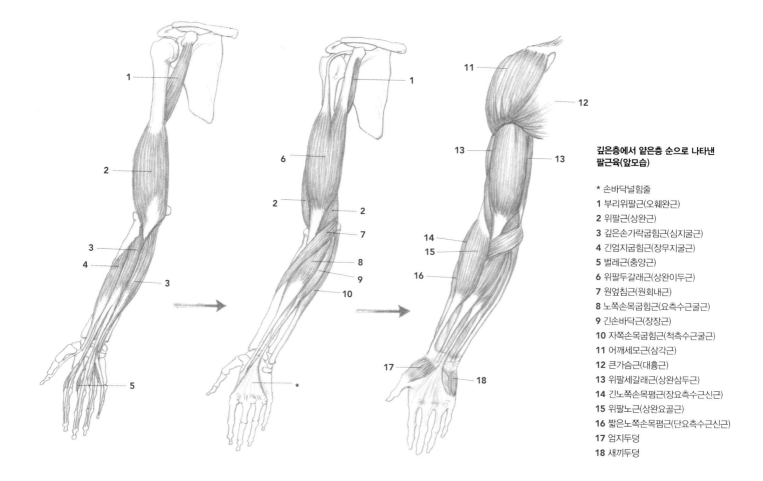

깊은층에서 얕은층 순으로 나타낸 팔근육(앞모습)

* 손바닥널힘줄
1 부리위팔근(오훼완근)
2 위팔근(상완근)
3 깊은손가락굽힘근(심지굴근)
4 긴엄지굽힘근(장무지굴근)
5 벌레근(충양근)
6 위팔두갈래근(상완이두근)
7 원엎침근(원회내근)
8 노쪽손목굽힘근(요측수근굴근)
9 긴손바닥근(장장근)
10 자쪽손목굽힘근(척측수근굴근)
11 어깨세모근(삼각근)
12 큰가슴근(대흉근)
13 위팔세갈래근(상완삼두근)
14 긴노쪽손목폄근(장요측수근신근)
15 위팔노근(상완요골근)
16 짧은노쪽손목폄근(단요측수근신근)
17 엄지두덩
18 새끼두덩

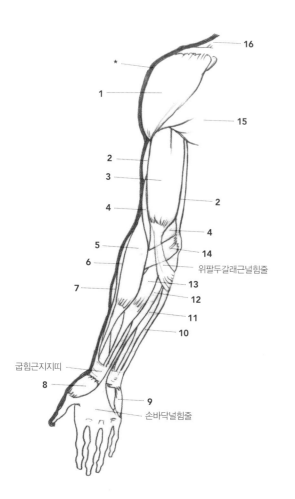

오른팔의 근육 도해(앞모습)

* 피부와 피부밑의 두께
1 어깨세모근(삼각근)
2 위팔세갈래근(상완삼두근)
3 위팔두갈래근(상완이두근)
4 위팔근(상완근)
5 위팔노근(상완요골근)
6 긴노쪽손목폄근(장요측수근신근)
7 짧은노쪽손목폄근(단요측수근신근)
8 엄지두덩근
9 짧은손바닥근(단장근)과 새끼두덩근
10 자쪽손목굽힘근(척측수근굴근)
11 얕은손가락굽힘근(천지굴근)
12 긴손바닥근(장장근)
13 노쪽손목굽힘근(요측수근굴근)
14 원엎침근(원회내근)
15 큰가슴근(대흉근)
16 등세모근(승모근)

위팔두갈래근널힘줄

굽힘근지지띠

손바닥널힘줄

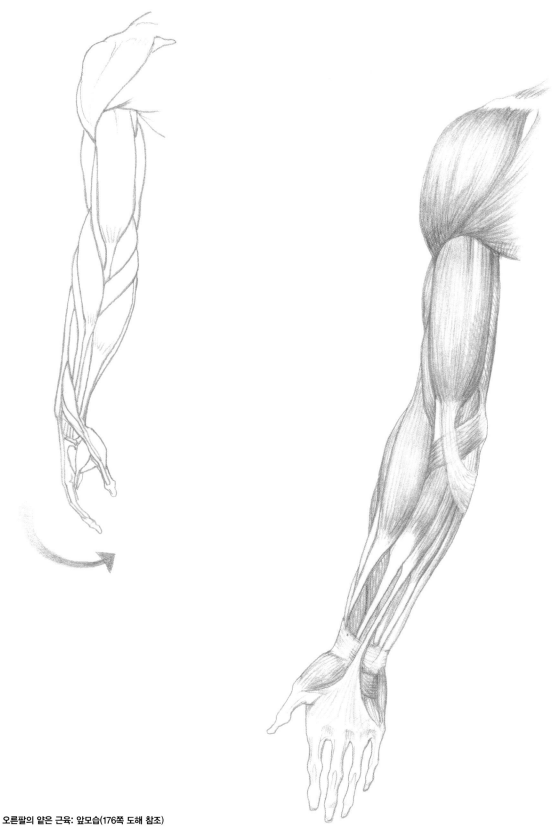

오른팔의 얕은 근육: 앞모습(176쪽 도해 참조)

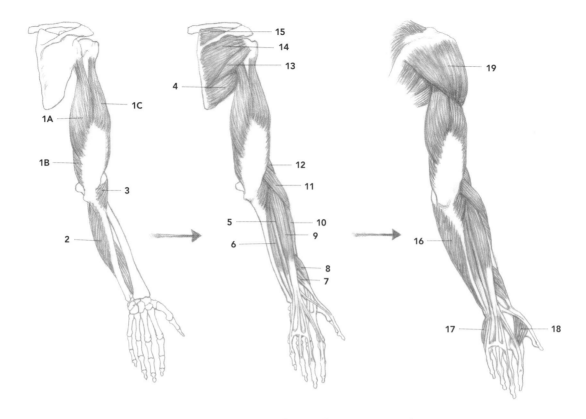

깊은층에서 얕은층 순으로 나타낸 팔근육(뒤모습)

1 위팔세갈래근(상완삼두근):
 긴갈래(A)
 안쪽갈래(B)
 가쪽갈래(C)
2 깊은손가락굽힘근(심지굴근)
3 팔꿈치근(주근)
4 큰원근(대원근)
5 새끼폄근(소지신근)
6 자쪽손목폄근(척측수근신근)
7 짧은엄지폄근(단무지신근)
8 긴엄지벌림근(장무지외전근)
9 손가락폄근(지신근)

10 짧은노쪽손목폄근(단요측수근신근)
11 긴노쪽손목폄근(장요측수근신근)
12 위팔노근(상완요골근)
13 작은원근(소원근)
14 가시아래근(극하근)
15 가시위근(극상근)
16 자쪽손목굽힘근
 (척측수근굴근, 깊은손가락굽힘근을 덮고 있음)
17 새끼두덩근
18 첫째 등쪽뼈사이근(배측골간근)
19 어깨세모근(삼각근)

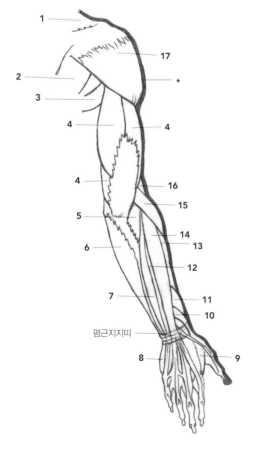

펌근지지띠

오른팔의 근육 도해(뒤모습)

* 피부와 피부밑층의 두께
1 등세모근(승모근)
2 가시아래근(극하근)
3 큰원근(대원근)
4 위팔세갈래근(상완삼두근)
5 팔꿈치근(주근)
6 자쪽손목굽힘근(척측수근굴근)
7 자쪽손목폄근(척측수근신근)
8 새끼두덩근
9 첫째 등쪽뼈사이근(배측골간근)
10 짧은엄지폄근(단무지신근)
11 긴엄지벌림근(장무지외전근)
12 새끼폄근(소지신근)
13 짧은노쪽손목폄근(단요측수근신근)
14 온손가락폄근
15 긴노쪽손목폄근(장요측수근신근)
16 위팔노근(상완요골근)
17 어깨세모근(삼각근)

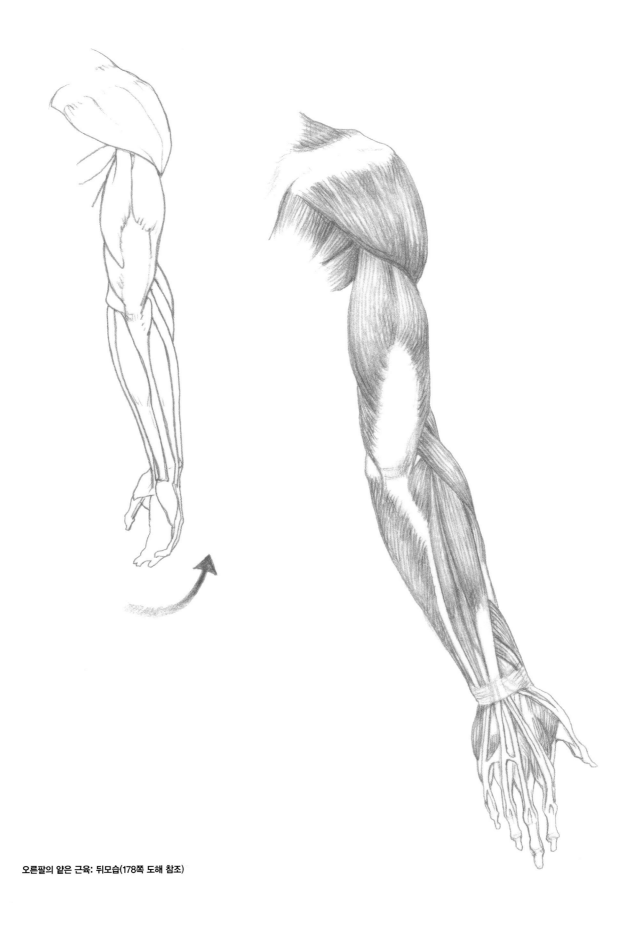

오른팔의 얕은 근육: 뒤모습(178쪽 도해 참조)

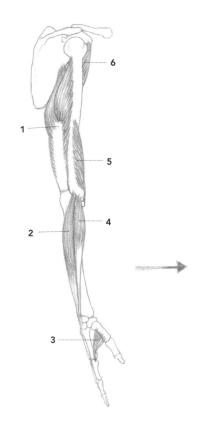

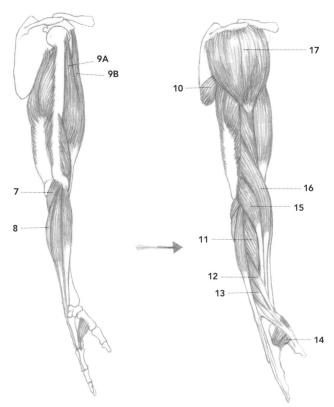

깊은층에서 얕은층 순으로 나타낸 팔근육(옆모습)

1 위팔세갈래근(상완삼두근)
2 온손가락폄근
3 첫째 등쪽뼈사이근(배측골간근)
4 짧은노쪽손목폄근(단요측수근신근)
5 위팔근(상완근)
6 부리위팔근(오훼완근)
7 팔꿈치근(주근)
8 자쪽손목폄근(척측수근신근)
9 위팔두갈래근(상완이두근):
　긴갈래(A)
　짧은갈래(B)

10 큰원근(대원근)
11 짧은노쪽손목폄근(단요측수근신근)
12 긴엄지벌림근(장무지외전근)
13 짧은엄지폄근(단무지신근)
14 엄지모음근(무지내전근)
15 긴노쪽손목폄근(장요측수근신근)
16 위팔노근(상완요골근)
17 어깨세모근(삼각근)

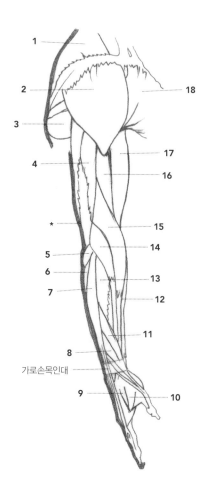

오른팔의 근육 도해(옆모습)

***** 피부와 피부밑층의 두께
1 등세모근(승모근)
2 어깨세모근(삼각근)
3 큰원근(대원근)
4 위팔세갈래근(상완삼두근)
5 팔꿈치근(주근)
6 새끼폄근(소지신근)
7 온손가락폄근
8 짧은엄지폄근(단무지신근)
9 첫째 등쪽뼈사이근(배측골간근)
10 엄지모음근(무지내전근)
11 긴엄지벌림근(장무지외전근)
12 노쪽손목굽힘근(요측수근굴근)
13 짧은노쪽손목폄근(단요측수근신근)
14 긴노쪽손목폄근(장요측수근신근)
15 위팔노근(상완요골근)
16 위팔근(상완근)
17 위팔두갈래근(상완이두근)
18 큰가슴근(대흉근)

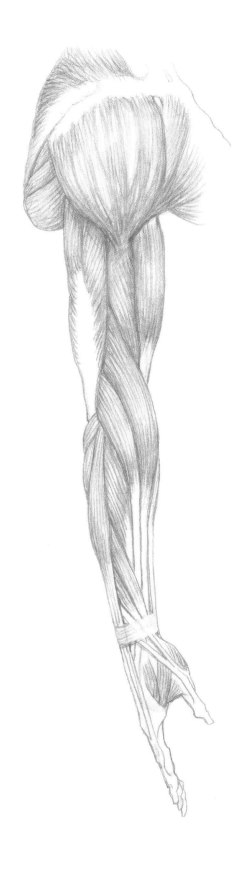

오른팔의 얕은 근육: 옆모습(180쪽 도해 참조)

예술가가 눈여겨볼 팔근육

위팔두갈래근(상완이두근)

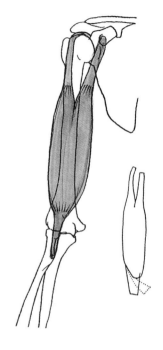

모양, 구조, 연결된 근육: 위팔의 앞쪽 공간에 자리하는 큰 근육으로, 어깨뼈 위의 두 지점에서 일어나 이런 명칭이 붙었다. 최대 너비 지점은 5cm에 이르고, 최대 두께는 3cm이다. 가쪽에 자리한 긴갈래는 접시위결절에서 나온 길고 가는 힘줄이다. 안쪽에 자리한 짧은갈래는 부리돌기에서 나온 짧고 강하고 납작한 힘줄이다. 이 두 갈래의 힘살은 나란히 흐르다 먼쪽부분에서 아주 튼튼하고 넓은 힘줄 하나로 합쳐져 노뼈에 닿는다. 널힘줄판(위팔두갈래근널힘줄)은 팔꿈치 피부 주름에서 힘줄의 안쪽모서리부터 넓어지고, 아래쪽과 안쪽으로 비스듬히 흐르고, 아래팔 굽힘근 무리를 덮은 근막 위로 확장된다. 이 근육(이례적인 곳에 닿거나, 두 갈래가 연결되거나 완전히 분리되거나, 둘 중 하나가 없는 경우도 있음)은 대부분 피부밑에 자리하고, 팔의 얕은 근막(위팔근막)과 피부로만 덮인다. 이 근육의 깊은 면은 위팔근을 덮고, 안쪽모서리는 부리위팔근과 연결되고, 가쪽모서리는 어깨세모근과 위팔노근과 연결되고, 이는곳에만 있는 얕은 면은 큰가슴근과 어깨세모근에 덮인다. 닿는 힘줄은 아래팔 굽힘근의 안쪽 무리와 가쪽 무리 사이에 자리한다.

이는곳: 긴갈래 – 접시위결절과 어깨뼈 관절 테두리. 이 힘줄은 어깨 위팔 관절의 섬유피막 안으로도 들어간다.

짧은갈래 – 어깨뼈 부리돌기의 정점.

닿는곳: 노뼈의 두갈래근 거친면의 뒤면, 아래팔의 근막(위팔두갈래근널힘줄을 경유함).

작용: 위팔 위로 아래팔을 굽히고, 아래팔을 가쪽으로 살짝 돌린다(뒤친다). (두갈래근이 위팔뼈에 닿지 않음을 알아두는 게 도움이 된다.)

표면해부학: 대부분 피부밑층에 자리한다. 이완된 상태에서는 위팔 앞부분에 있는 반원 모양의 표면처럼 보인다. 근육 힘살의 융기는 닿는 갈래에서 더욱 뚜렷한 반면, 이는 부분은 어깨세모근에 덮인다. 수축하면 종종 아래쪽 절반에서 길이가 짧아지고 두께가 늘어나면서 위쪽 절반보다 한층 뚜렷이 보인다. 또한 닿은 힘줄과 위팔두갈래근널힘줄도 분명하게 보인다. 아래팔을 뒤침 자세로 하고 위팔과 직각으로 굽히면 힘줄이 뚜렷이 드러난다. 반면 위팔두갈래근널힘줄은 굽힐 때 아래팔을 살짝 안쪽으로 돌리면 한층 분명히 보인다.

짧은갈래의 이는 힘줄은 겨드랑 앞쪽 기둥 뒤와 부리위팔근의 힘줄 앞쪽으로 흐른다. 두 이는 갈래의 분기점은 피부 아래서 드러나고, 이따금 노쪽피부정맥의 경로와 근육 힘살의 2차 다발도 드러난다.

위팔노근(상완요골근)

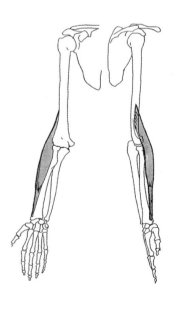

모양, 구조, 연결된 근육: 길고 약간 납작하고 부피가 큰 이 근육은 아래팔 안쪽에 얕게 자리하고, 위팔뼈와 노뼈 사이에 뻗어 있다. 근섬유가 넓은 면에서 일어나고 아래팔 절반 아래로 향하다가 길고 얇고 납작한 닿는 힘줄 안으로 모인다. 이 근육은 이례적인 곳에 닿거나 근처 근육들과 합쳐지는 경우도 있다. 이 근육 안쪽과 뒤쪽으로 긴노쪽손목폄근이 있고, 안쪽과 앞쪽으로는 원엎침근(일부를 덮고 있음)과 노쪽손목굽힘근과 연결되어 있다. 닿는 힘줄의 먼쪽부분은 긴엄지벌림근과 짧은엄지폄근의 힘줄이 가로지른다.

이는곳: 위팔뼈의 가쪽모서리(접시위결절), 가쪽근육사이막의 앞면.

닿는곳: 붓돌기의 위면.

작용: 위팔 위로 아래팔을 굽힌다(특히 아래팔이 엎침과 뒤침의 중간 자세에 있으면 굽히기 수월하다).

표면해부학: 거의 대부분 피부밑층에 뻗어 있다. 이완되면 이웃한 긴노쪽손목폄근과 구분할 수 없지만, 급격히 수축하면 굽힌 아래팔의 노쪽 위 2/3 부분에 분명한 융기(노쪽 밧줄)가 드러난다. 따라서 이것은 팔오금의 가쪽모서리를 이루고, 여기 위팔노근에서 안쪽으로 두갈래근 힘줄 융기가 자리한다.

위팔세갈래근(상완삼두근)

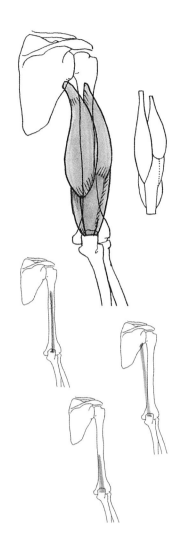

모양, 구조, 연결된 근육: 두께가 4cm인 큰 근육으로, 어깨뼈와 위팔뼈에서 자뼈까지 뻗어 있으면서 위팔의 뒤쪽 공간 전체를 차지한다. 이 근육은 갈라진 채 넓은 닿는 힘줄만 공유하는 세 근육 힘살로 이루어진다. 깊숙이 자리한 안쪽갈래, 가쪽갈래, 긴갈래가 있다. 안쪽갈래는 세모 모양에 얇고, 섬유가 위에서 아래로 그리고 가쪽으로 비스듬히 흐른다. 안쪽갈래는 대부분 긴갈래와 가쪽갈래, 공통 힘줄에 덮이고, 여기서 위팔 아래부분의 양쪽으로 살짝 삐져나간다. 긴갈래는 짧은 부분이 가쪽갈래와 포개진다. 두 갈래 모두 얕은 곳에서 나란히 흐르고, 위팔의 위부분을 차지한다. 긴갈래의 이는 힘줄은 안쪽으로 근육 힘살을 덮고 위팔의 안쪽면을 평평하게 하는 널힘줄판으로 이어지고, 이는 팔을 펴면 한층 뚜렷해진다. 위팔세갈래근은 대부분 피부밑에 자리하고, 위팔 널힘줄 근막과 피부에 덮인다. 긴갈래는 시작 부분이 작은원근 앞쪽과 큰원근 뒤쪽으로 흐르고, 어깨세모근에 덮인다. 가쪽갈래는 앞쪽으로 위팔근, 아래쪽으로 팔꿈치근과 연결된다. 안쪽갈래는 위팔뼈 뒤면에 붙고, 공통 힘줄에 덮인다.

이는곳: 긴갈래 – 어깨뼈의 관절 밑 거친면과 어깨위팔 관절의 섬유피막.

가쪽갈래 – 위팔뼈의 뒤쪽 가쪽면(노신경 사이, 어깨세모근 거친면, 작은원근이 닿는 부분), 가쪽 근육사이막.

안쪽갈래 – 위팔뼈의 뒤쪽 안쪽면(노신경 고랑 사이 좁은 구역, 작은원근이 닿는곳, 위팔뼈도르래), 안쪽 근육사이막과 가쪽 근육사이막.

닿는곳: 자뼈(팔꿈치머리의 뒤쪽 위면), 아래팔근막. 세 근육 힘살이 모여 길고 튼튼하고 납작한 힘줄을 경유해 닿고, 이 근육 아래 절반쯤에서 일어나는 두 개의 널힘줄판이 포개지면서 이루어진다. 하나는 깊숙이 있고 다른 하나는 얕은 데 자리한다. 자뼈 표면과 힘줄 사이에 미끄럼 윤활주머니와 힘줄밑주머니가 자리하고, 얕은 곳에는 팔꿈치의 피부밑주머니가 있다.

작용: 아래팔을 편다. 위팔세갈래근의 긴갈래는 팔과 팔꿈치 두 관절에 작용하고, 위팔을 살짝 모으고 등쪽으로 움직이는 데 도움을 준다. 한편 안쪽갈래와 가쪽갈래는 팔꿈치 관절에만 영향을 주고 펴는 움직임에 관여한다.

표면해부학: 대부분 피부밑층에 있고 위팔의 뒤부분을 차지한다. 긴갈래는 가장 분명하게 도드라지고, 위부분이 어깨세모근에 덮여 있다. 가쪽갈래는 긴갈래의 가쪽으로 위치하고 일부가 긴갈래에 덮여 있다. 안쪽갈래는 공통 힘줄에 덮이고, 위팔뼈의 위관절융기와 가까운 모서리들만 눈에 보인다. 공통 힘줄은 크고 납작하고 살짝 볼록한 부분을 이루고 네모 모양에 가깝다. 이것은 위팔의 세로축에 비해 비스듬히 아래쪽과 안쪽을 향한다. 가쪽갈래의 근섬유와 안쪽갈래에서 나온 일부 근섬유가 위쪽과 가쪽 위에 닿는다. 긴갈래의 근섬유는 안쪽과 아래부분 위로 닿는 안쪽갈래에서 나온 근섬유에 닿는다. 위팔세갈래근이 수축하면 힘살(무엇보다 긴갈래와 가쪽갈래)은 편평한 부분에 비해 위팔 아래쪽 절반에서 두드러진다. 이는 아래 절반을 차지하는 공통 힘줄과 대응된다. 근육이 이완되거나 아래팔을 위팔 위로 굽히면 세갈래근 융기는 분명히 드러나지 않고 위팔의 뒤쪽 전체가 둥그스름하거나 납작한 모습을 띠게 된다.

손뒤침근(회외근)

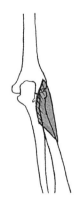

모양, 구조, 연결된 근육: 납작하고 짧고 세모 모양에 가까워 '짧은 뒤침근'이라고도 한다. 이 근육은 팔꿈관절의 뒤쪽 아래에 자리한다. 자뼈에서 노뼈까지 비스듬히 가쪽을 향하고, 몸쪽 1/3 부분에서 경계를 이룬다. 손뒤침근은 노뼈와 팔꿈치 관절주머니에 붙는다(얕은 판과 깊은 판으로 갈라져서 포개지거나, 이례적인 곳에 닿는 경우가 있음). 뒤쪽은 온손가락폄근과 자쪽손목폄근에 덮이고, 앞쪽은 위팔두갈래근 힘줄과 연결된다.

이는곳: 위팔뼈의 가쪽위관절융기, 팔꿈관절 인대, 자뼈의 가쪽모서리(뒤침근능선, 반달 모양의 패임 아래쪽에 위치하는 거친 부분).

닿는곳: 노뼈 거친면의 위 1/3 지점의 앞가쪽면.

작용: 아래팔을 뒤친다(자뼈 위 노뼈를 가쪽으로 돌린다).

표면해부학: 이 근육은 깊숙이 자리하므로 바깥에서는 보이지 않는다.

부리위팔근(오훼완근)

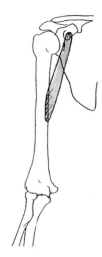

모양, 구조, 연결된 근육: 작고 가늘고 긴 근육으로 원통이나 원뿔 모양에 가깝다. 이 근육은 어깨뼈 이는곳에서 위팔뼈 닿는곳까지 비스듬히 아래 바깥쪽으로 뻗어 있다. 길이가 다양한 이 근육은 대부분 위팔두갈래근 짧은갈래에 덮여 있다. 한편 이는곳 힘줄의 앞쪽과 위쪽으로 큰가슴근과 어깨세모근이, 뒤쪽으로 넓은등근과 큰원근, 어깨밑근이 가로지른다.

이는곳: 어깨뼈 부리돌기의 정점(힘줄은 위팔두갈래근 짧은갈래의 힘줄 안쪽으로 위치한다).

닿는곳: 위팔뼈 몸통에서 중간 1/3 부분의 앞안쪽면.

작용: 위팔을 모으고, 살짝 앞쪽으로 굽히고 안쪽으로 움직이고, 어깨위팔 관절 안에 든 위팔뼈를 안정시킨다. (이 근육의 지형적 상황과 작용이 넓적다리의 모음근과 비슷하다는 사실에 주목할 필요가 있다.)

표면해부학: 이는곳 힘줄의 짧은 부분만 피부밑층에 자리한다. 곧 겨드랑의 앞모서리 뒤와 위팔두갈래근 짧은갈래 아래에서 밧줄 모양의 융기처럼 보인다. 근육의 얕은 부분은 위팔을 벌리고 아래팔을 직각으로 굽히면 대부분 눈에 보인다.

위팔근(상완근)

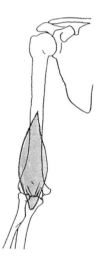

모양, 구조, 연결된 근육: '앞 위팔근'으로도 불리는 이 근육은 튼튼하고 납작하고 길고 꽤 넓은 근육이다. 팔꿈관절의 앞면에 위치하고, 위팔뼈와 자뼈 사이에 뻗어 있다. 이 근육은 여러 개의 다발로 갈라지는 경우가 있다. 위팔근은 위팔뼈의 배쪽 면에 붙고, 대부분 위팔두갈래근에 덮여 있다. 안쪽모서리는 원엎침근과 연결되고, 가쪽모서리는 위팔노근과 긴노쪽손목폄근과 연결된다. 여기서 신경혈관 다발에 의해 갈라진다. 안쪽과 가쪽모서리 일부가 얕은 데 자리한다.

이는곳: 위팔뼈 앞면의 아래 절반, 안쪽과 가쪽 근육사이막.

닿는곳: 자뼈 거친면, 갈고리돌기의 앞면 거친 부분.

작용: 위팔두갈래근과 협동해 아래팔을 굽히고, 아래팔 일부가 이미 굽혀 있다면 한층 효과적으로 작용한다.

표면해부학: 넓은 근육이므로 안쪽모서리와 가쪽모서리가 팔꿈관절의 위팔두갈래근에서 삐져나오고, 또 위팔 양쪽 피부밑층에 자리한다. 얕은 면 부분은 짧고 위팔두갈래근 힘줄에 편평한 부분을 만든다. 한편 가쪽 부분은 어깨세모근에 닿을 때까지 뻗어나가고, 위팔두갈래근과 위팔세갈래근 가쪽갈래 사이의 융기가 된다.

원엎침근(원회내근)

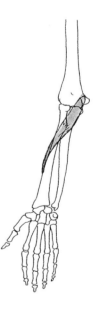

모양, 구조, 연결된 근육: 짧고 두툼한 근육으로, 위팔뼈에서 이는 부분은 원통 모양이고 노뼈 위 닿는 힘줄 쪽으로 갈수록 납작해진다. 이 근육은 위팔뼈의 안쪽위관절융기에서 일어나는 무리 중 맨 가쪽에 있고, 가쪽 아래로 향하면서 아래팔의 앞쪽 공간을 비스듬히 가로지른다. 원엎침근은 위팔뼈와 자뼈에서 나오는 별도의 두 갈래로 시작하고, 이내 합쳐져서 단일 힘살을 이룬다. 이 근육의 위부분은 얕게 자리하는 반면, 주로 힘줄로 이루어진 아래부분은 아래팔의 가쪽 부위에 있는 근육들에 덮인다. 깊은 면은 위팔근과 얕은손가락굽힘근의 힘줄을 덮는다. 가쪽모서리는 팔오금의 안쪽 경계가 된다. 팔오금은 팔꿈관절 앞에 삼각형 모양으로 오목 들어간 부분으로, 그 안에 위팔두갈래근 힘줄, 위팔근, 짧은 뒤침근이 널힘줄 아래로 깊숙이 위치한다.

이는곳: 위팔갈래 – 위팔뼈의 안쪽위관절융기(위 도르래)와 안쪽 근육사이막. 자쪽 갈래와 자뼈 갈고리돌기의 안쪽면.

닿는곳: 노뼈 중간부분의 가쪽면.

작용: 아래팔을 엎친다(다시 말해, 자뼈 위 노뼈를 팔의 축 쪽으로 돌린다. 네모엎침근과 동력하고 손뒤침근에 대항한다). 아래팔을 살짝 굽힌다.

표면해부학: 몸쪽 부분은 피부밑층에 있지만 근처 근육들과 쉽게 구분되지 않는다. 아래팔이 저항을 받으며 엎침 자세로 약간 굽히면 아래팔의 앞안쪽면 위, 팔꿈치 주름 아래, 위팔노근(가쪽으로 위치하고 고랑으로 분리됨)과 위팔뼈 안쪽위관절융기 사이에서 수축한 근육이 융기되면서 짧은 밧줄 모양처럼 보일 수 있다.

네모엎침근(방형회내근)

모양, 구조, 연결된 근육: 납작한 네모 판 모양에 가깝고, 손목관절에서 아래팔 앞쪽 공간의 먼쪽부분에 위치한다. 이 근육 다발은 가로로 또는 약간 비스듬히 배열되어 자뼈를 노뼈와 이어주는 두 개의 판층을 이룬다. 이 근육은 길이와 부피가 다양하거나, 여러 개의 다발로 갈라지는 경우가 있다. 네모엎침근은 깊숙이 위치하고 아래팔뼈와 뼈사이막에 붙는다. 또한 굽힘근 힘줄(자쪽손목굽힘근, 얕은손가락굽힘근과 깊은손가락굽힘근, 긴손바닥근과 짧은손바닥근, 엄지굽힘근)과 아래팔근막, 피부에 덮여 있다. 이 근육의 위모서리는 아주 얇은 반면, 아래모서리는 더 두꺼워서 아래팔의 먼쪽, 앞마디의 부피에 영향을 끼친다.

이는곳: 자뼈 앞면의 먼쪽부분.

닿는곳: 노뼈 앞면의 먼쪽부분, 자패임 위.

작용: 아래팔을 엎친다.

표면해부학: 깊숙이 위치하므로 눈에 보이거나 도드라지지 않는다.

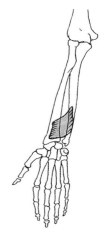

팔꿈치근(주근)

모양, 구조, 연결된 근육: 작고 편평한 세모 모양의 근육으로, 좁은 구역에서 일어나 닿는곳 쪽을 향해 부채처럼 펼쳐지면서 가쪽 아래로 흐른다. 이 근육은 위팔세갈래근의 가쪽갈래와 합쳐지는 경우도 있다. 팔꿈치근은 얕게 자리하고 아래팔근막과 피부에 덮인다. 그리고 깊은 면은 팔꿈관절의 뒤면에 붙는다. 위모서리는 위팔세갈래근 가쪽갈래와 연결되고, 가쪽 아래모서리는 자쪽손목폄근과 연결된다.

이는곳: 위팔뼈 가쪽위관절융기의 뒤면, 짧은 힘줄과 위팔세갈래근의 가쪽갈래의 연결부.

닿는곳: 자뼈의 뒤 가쪽면(팔꿈치머리 위와 아래).

작용: (위팔세갈래근과 협동해) 아래팔을 편다. 아래팔의 엎침과 뒤침 움직임에 관여한다.

표면해부학: 얕게 위치하고, (아래팔을 높이 들어) 수축되면 팔꿈치머리에서 가쪽으로 작고 가는 융기처럼 보인다. 위팔세갈래근 힘줄과 위팔뼈의 가쪽위관절융기에서 일어난 근육 무리 사이에 위치한다.

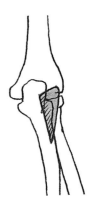

노쪽손목굽힘근(요측수근굴근)

모양, 구조, 연결된 근육: 이 근육은 큰 힘살이 점점 좁아지며 긴 부분, 곧 닿는 힘줄을 따라 흐르는데 이 부분이 약간 납작하다. 이 근육은 위팔뼈 안쪽위관절융기에서 둘째손허리뼈까지 아래쪽과 가쪽으로 뻗어 있고, 아래팔의 등쪽 면을 비스듬히 가로지른다. 이 근육은 아예 없거나, 이례적인 곳에 닿거나, 일부가 근처 근육들과 합쳐지는 경우도 있다. 근육 대부분 얕게 자리하고, 아래팔근막과 피부에 덮인다. 이것은 얕은손가락굽힘근을 덮고, 그 가쪽으로 원엎침근이 흐르는 한편, 안쪽으로 긴손바닥근이 흐른다.

이는곳: 위팔뼈의 안쪽위관절융기, 아래팔근막.

닿는곳: 손허리뼈 바닥의 앞면(윤활집으로 덮인 힘줄의 먼쪽부분은 손배뼈 안쪽에서 일어나고 손바닥쪽 손목인대에 덮여 있다).

작용: (자쪽손목굽힘근과 협동해) 아래팔 위로 손을 굽힌다. 손을 살짝 벌리고 엎친다.

표면해부학: 피부밑에 있지만, 그 힘살은 안쪽위관절융기에서 일어나는 다른 얕은 굽힘근(자쪽손목굽힘근, 긴손바닥근, 원엎침근)과 쉽사리 구분되지 않는다. 이것들이 전부 강력한 닿는 널힘줄에 덮여 있기 때문이고, 여기에 아래팔근막이 붙는다. 하지만 닿는 힘줄은 피부 아래서, 아래팔의 배쪽 면 위, 손목 가까이에서 쉽게 볼 수 있다. 특히 손을 약간 굽히고 노쪽으로 움직이면 밧줄 모양의 융기가 생기고 이것은 아래팔의 정중선에서 가쪽으로, 그리고 긴손바닥근 힘줄에서 가쪽으로 위치한다. 긴손바닥근 힘줄은 얇으면서 훨씬 두드러진다. 아래팔이 해부학자세로 있으면 힘줄의 축은 집게손가락 쪽을 향하는 반면, 아래팔을 엎치면 비스듬히 그리고 노쪽모서리 쪽에 가까워진다. 근육의 수축성이 있는 부분은 근섬유 일부를 닿는 힘줄 양쪽으로 뻗어내는데, 이는 함몰된 듯 보인다. 수축하는 동안 피부 표면에 세모 모양의 함몰부가 얕게 생기는 경우도 있다.

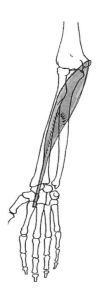

자쪽손목굽힘근(척측수근굴근)

모양, 구조, 연결된 근육: 길고 납작한 근육으로, 아래팔의 안쪽모서리에 자리하고 위팔뼈에서 손목뼈까지 수직으로 흐른다. 이 근육은 아래팔의 얕은 굽힘근 중에서 가장 크고 맨 안쪽에 있다. 두 개의 이는 갈래, 곧 위팔갈래와 자갈래는 하나의 힘살로 합쳐지고, 아래팔의 먼쪽 1/3 지점에서 얇고 편평한 힘줄 안으로 뻗는다. 이 근육은(자갈래가 없거나 이례적인 곳에 닿거나 주변 근육들과 연결되는 경우가 있음) 전체가 피부밑에 자리하고, 아래팔근막에 덮여 있다. 깊은 면은 얕은손가락굽힘근과 깊은손가락굽힘근, 네모엎침근과 연결된다.

이는곳: 위팔갈래 – 위팔뼈의 안쪽위관절융기.

　　　자갈래 – 자뼈의 안쪽모서리(팔꿈치머리), 널힘줄을 거쳐 자뼈 뒤 모서리의 위부분.

닿는곳: 콩알뼈, 갈고리뼈와 다섯째손허리뼈 밑면(닿는곳 가까이에서 힘줄은 널힘줄 부분에 의해 아래팔근막과 연결된다).

작용: (노쪽손목굽힘근, 긴손바닥근과 협동해) 아래팔 위로 손을 굽힌다. 손을 모은다(안쪽으로 이탈한다).

표면해부학: 피부밑층에 자리하지만, 그것을 덮고 있는 널힘줄 때문에 주변 근육들과 구분하기가 어렵다(185쪽의 '노쪽손목굽힘근' 참조). 때때로 수축된 근육 힘살로 인해 자뼈와 나란한 고랑이 생길 수도 있다. 이 고랑은 그 안으로 자쪽피부정맥이 흐르는 근육의 자쪽모서리와 접한다. 한편 자쪽손목굽힘근의 힘줄은 쉽게 볼 수 있다. 이 힘줄은 굽힘근들보다 더 안쪽에 있고 손목의 앞 안쪽모서리와 잇닿아 있다. 팔이 해부학자세로 있으면 힘줄은 살짝 융기되고 자뼈에 붙지 않고 옆으로 흐른다. 이 둘 사이에 지방층이 얇게 깔리면서 그 부위의 바깥 모양에 영향을 준다. 손을 굽히면 이 힘줄은 긴손바닥근 힘줄 안쪽에서 두드러지고, 여기서 얕은손가락굽힘근 힘줄의 깊은 경로와 대응되는 피부 고랑에 의해 갈라진다.

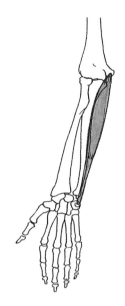

얕은손가락굽힘근(천지굴근)

모양, 구조, 연결된 근육: 넓고 납작한 근육으로, 아래팔 앞부분에 깊숙이 자리하고, 전체가 아래팔의 축을 따라 흐른다. 이는곳은 위팔자갈래와 노갈래다. 두 개의 힘살이 깊은 면과 얕은 면에 놓이고, 각기 두 갈래로 다시 나뉜다. 이 갈래들은 네 개의 긴 원통형 힘줄로 이어지고 엄지를 뺀 손가락에 닿는다. 얕은층에서 나온 두 개의 힘줄은 깊은층에서 나온 힘줄과 포개지고, 손목과 손에서 중간손가락(셋째 손가락)과 반지손가락(넷째 손가락) 쪽을 향한다. 한편 깊은층의 두 힘줄은 방향을 바꿔 집게손가락(둘째 손가락)과 새끼손가락(다섯째 손가락) 쪽을 향한다. 이 근육은 변화가 상당히 많다. 안쪽갈래가 없거나, 네 개의 별개 근육으로 갈라지거나, 새끼손가락 쪽 힘줄이 없을 수도 있다. 아래팔에서는 이 근육이 깊은손가락굽힘근을 덮고 긴손바닥근, 노쪽손목굽힘근, 원엎침근, 위팔노근에 덮인다. 손목에서 이 네 힘줄들은 깊은손가락굽힘근에서 나온 힘줄과 긴엄지굽힘근 힘줄을 덮고 윤활집에 싸이고 가로손목인대에 덮이고, 손에서는 손바닥널힘줄에 덮인다. 손가락에서는 각 힘줄이 깊은굽힘근에서 나온 힘줄을 덮는다. 둘째 마디(중간마디)에서 두 개로 갈라져서 그 둘레로 흐른다.

이는곳: 위팔자갈래 – 위팔뼈의 안쪽위관절융기, 자뼈 갈고리돌기의 안쪽면(원엎침근의 자갈래 위쪽), 자쪽곁인대.

　　　노갈래 – 노뼈의 앞모서리(1/3 부분).

닿는곳: 둘째 손가락에서 다섯째 손가락까지의 중간마디뼈 양옆 모서리.

작용: 엄지를 뺀 네 손가락의 첫마디뼈(몸쪽 마디뼈) 위로 중간마디뼈를 굽힌다. 손을 살짝 굽히고 자쪽으로 기울인다.

표면해부학: 깊숙이 자리하고 아래팔 위쪽 절반을 형성하는 데 도움을 준다. 앞부분과 안쪽모서리에는 힘살의 가는 부분만 피부밑층에 있고, 긴손바닥근(앞 가쪽으로 위치함)과 자쪽손목굽힘근(안쪽으로 위치함) 사이 아래팔의 안쪽모서리를 따라 위치한다. 따라서 네 개의 힘줄 다발(손목까지 함께 가까이에서 흐름)은 아래팔 먼쪽부분에 있는 긴손바닥근과 자쪽손목굽힘근 힘줄 사이에서 볼 수 있다. 특히 주먹을 쥐고 약간 굽히면 한층 잘 보인다. 손을 벌린 채 손가락을 굽히면 손바닥에서 손바닥널힘줄과 피부에 덮여 있던 네 힘줄의 갈라진 융기가 드러난다.

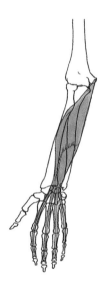

긴손바닥근(장장근)

모양, 구조, 연결된 근육: 이 근육은 아주 가느다란 근육으로, 가운데가 굵은 방추 모양이며 아래팔의 중간 지점에 다다르면 길고 가는 힘줄로 변한다. 이 근육은 얕게 자리하고, 팔의 축과 비교해 아래팔의 앞면에 비스듬히 배열되고, 위팔뼈의 이는곳에서 손바닥널힘줄의 닿는곳까지 가쪽 아래로 흐른다. 이 근육은 자주 없거나, 두 부분으로 나뉘거나, 거의 대부분 힘줄로 이루어진다. 이 근육 가쪽으로 노쪽손목굽힘근이 나란히 흐르고, 안쪽으로 자쪽손목굽힘근과 얕은손가락굽힘근이 흐르고 일부분은 그 위로 지나간다.

이는곳: 위팔뼈의 안쪽위관절융기, 아래팔근막, 부근의 근육들에서 갈라져 나온 섬유 가로막.

닿는곳: 손바닥널힘줄. 이 힘줄은 가로손목인대 위로, 그리고 손바닥쪽 손목인대 아래로 지나 부채처럼 펼쳐지면서 뻗어나간다. 깊은 가쪽 다발은 엄지두덩근의 닿는 힘줄에 놓인다.

작용: 손바닥널힘줄을 긴장시킨다. 아래팔 위로 손을 살짝 돌린다.

표면해부학: 피부밑층에 자리하지만, 힘살은 다른 굽힘근들의 힘살과 구별하기 어렵다(185쪽 '노쪽손목굽힘근' 참조). 이 근육의 힘줄은 아주 뚜렷한 밧줄 모양으로, 가쪽에서 나란히 흐르는 노쪽손목굽힘근의 힘줄보다 가늘다. 손목의 가로 피부 주름 옆에서는 모양과 닿는 방식 때문에 약간 넓어진다.

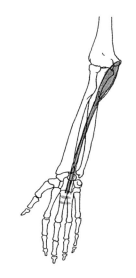

자쪽손목폄근(척측수근신근)

모양, 구조, 연결된 근육: 길고 가늘고 납작하며, 위팔뼈의 이는곳에서 손허리뼈의 닿는곳까지 아래팔의 등쪽 면을 대각선으로 가로지르는 근육이다. 아래팔의 먼쪽 1/3 부분에 있는 근육 힘살은 편평한 힘줄 양쪽으로 뻗어 있고, 안쪽으로 자뼈의 아래 끝부분과 손등쪽 손목인대 아래를 지나고 손허리뼈에 닿는다. 이 근육은 이례적인 곳에 닿거나 근처의 근육들과 결합되는 경우도 있다. 자쪽손목폄근은 얕게 위치하고, 아래팔근막과 피부에 덮여 있으며, 자뼈의 뒤모서리에 붙고, 긴엄지벌림근과 집게폄근을 덮는다. 이 근육 가쪽과 앞쪽으로 새끼폄근이 나란히 흐른다. 또 위쪽과 안쪽은 팔꿈치근과 연결되어 있다.

이는곳: 위팔뼈의 가쪽위관절융기, 자뼈의 뒤모서리.

닿는곳: 다섯째(새끼손가락)손허리뼈 밑면의 손등 면과 안쪽결절.

작용: 손을 편다(노쪽손목폄근과 협동함). 손을 모은다(자쪽손목굽힘근과 협동하고 긴엄지벌림근에 대항함).

표면해부학: 피부밑층에 자리하고, 근육 힘살은 자뼈의 뒤모서리를 따라 흐른다. 이는 뒤쪽에 위치하면서 융기된 자쪽손목폄근과 깊은손가락굽힘근 사이에 약간 들어간 상태로 유지된다. 이 근육은 수축되면 자뼈와 온손가락폄근 사이 아래팔 손등 면 위에 세로로 긴 융기처럼 드러난다. 이 근육의 힘줄은 특히 손가락을 펴고 모으면 손목 뒤쪽 위, 자뼈 붓돌기 안쪽에서 쉽게 볼 수 있다.

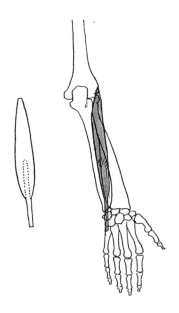

짧은노쪽손목폄근(단요측수근신근)

모양, 구조, 연결된 근육: 두 번째 노쪽 바깥근인 이 근육은 긴노쪽손목폄근(188쪽 참고)과 형태가 비슷하지만 더 짧고 더 두껍고, 손등 쪽으로 더 깊숙이 자리한다. 길고 가늘고 납작한 힘줄은 아래팔 아래로 중간쯤에서 시작해서 안쪽으로 긴 노쪽 근육 힘줄을 향해 흐른다. 긴엄지벌림근, 짧은엄지폄근, 손등쪽 손목인대가 먼쪽 부분에서 포개진다. 이 근육의 깊은 면은 노뼈의 가쪽면과 연결되는 반면, 얕은 면은 몸쪽부분에서 긴노쪽손목폄근에 덮인다.

이는곳: 위팔뼈의 가쪽위관절융기. 팔꿈관절의 곁인대와 노뼈머리띠인대.

닿는곳: 셋째손허리뼈 바닥의 손등 면.

작용: 아래팔과 무관하게 손을 펴고 벌린다.

표면해부학: 아래팔 가쪽모서리의 피부밑층에 있고, 힘살의 일부분은 긴노쪽손목폄근에 덮이지 않는다. 아래팔을 엎치면 수축이 일어나는 동안 긴노쪽손목폄근(앞쪽)과 온손가락폄근(안쪽) 사이에 밧줄 모양의 융기가 나타나는데, 이는 팔의 세로축과 나란하다. 닿는 힘줄의 먼쪽부분은 긴노쪽손목폄근 안쪽으로 지나지만, 쉽사리 보이지 않는다.

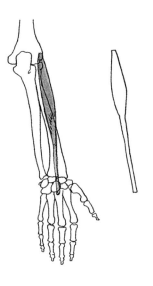

긴노쪽손목폄근(장요측수근신근)

모양, 구조, 연결된 근육: 첫째 노쪽 바깥근인 이 근육은 짧고 가늘어지는 힘살로 이루어져 있다. 힘살은 아래팔 가운데 1/3 부분에서 약간 편평해지다가 길고 납작한 힘줄로 이어진다. 이 근육은 아래팔의 가쪽 뒤모서리를 차지하고, 얕게 흐르고 위팔노근(위쪽과 앞쪽), 뒤침근(깊은 쪽)과 연결된다. 위부분 일부는 경로와 형태가 비슷한 짧은 자쪽 손목 근육을 덮지만, 뒤쪽으로는 깊숙이 자리한다. 힘줄의 먼쪽부분은 자뼈 붓돌기 지점에서 긴엄지벌림근, 짧은엄지폄근, 손등쪽 손목인대에 덮여 있다.

이는곳: 위팔뼈 가쪽관절융기, 가쪽위팔근육사이막.

닿는곳: 둘째손허리뼈 바닥의 손등 면.

작용: 손목에서 아래팔과 무관하게 손을 펴고 벌린다. 자쪽손목폄근과 짧은노쪽손목폄근(펼 때), 그리고 노쪽손목굽힘근(벌릴 때)과 협동해 작용한다. 아래팔을 살짝 굽혀서 주먹을 쥐는 동작을 돕고, 살짝 엎친다.

표면해부학: 대부분 피부밑층에 자리한다. 바로 옆에 있는 뒤침근과 짧은노쪽손목폄근과 더불어 위팔뼈관절융기부터 손목까지 아래팔 가쪽모서리를 차지한다. 이 세 근육은 이완되면 구분되지 않지만, 저항을 받아 아래팔을 굽히면 긴 노쪽 근육이 뚜렷하게 드러난다. 힘줄은 손목 등 표면의 가쪽모서리에 자리하고, 손을 펴면 볼 수 있다. 긴노쪽손목폄근은 정중선에서 그 안쪽으로 흐르며 덜 선명하게 드러난다.

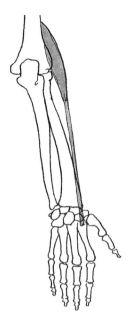

온손가락폄근

모양, 구조, 연결된 근육: 아래팔 뒤쪽 공간의 얕은층에 자리 잡은 폄근 무리 중에서 맨 가쪽에 있는 근육이다. 힘살은 방추 모양이고 길고 가늘며 약간 편평하다. 이 힘살은 아래팔 아래 중간쯤에 있는 근육 다발로 갈라져 네 개의 납작한 힘줄로 이어지고 엄지를 뺀 네 손가락의 등쪽으로 흐른다. 이 힘줄들은 공통 윤활집에 싸인 채 뒤쪽 손목뼈머리띠인대까지 함께 흐른다. 그리고 그 아래를 지나서 손가락까지 퍼지지만, 손허리뼈보다 한층 비스듬하다. 이 높이에서 얇은 가로 확장부에 의해 결합되고, 폄 동작을 하는 데 도움을 준다. 이 근육은 아래팔근막과 피부에 덮인다. 또 뒤침근, 긴엄지벌림근, 자쪽손목폄근, 집게폄근, 손목관절, 손허리뼈와 손가락뼈를 덮는다. 이 근육 안쪽으로는 새끼폄근이 안쪽모서리를 따라 나란히 흐른다.

이는곳: 위팔뼈의 가쪽위관절융기, 자쪽과 노쪽 인대, 아래팔근막.

닿는곳: 집게·가운데·반지·새끼손가락의 중간마디뼈 손등 면(끝마디뼈 바닥의 근섬유 부분과 함께).

작용: 손허리손가락관절에서 엄지를 뺀 네 손가락을 펴고, 집게와 새끼손가락을 살짝 벌린다. 각 손가락, 특히 반지손가락의 폄 움직임은 가로 섬유 연결부에 의해 제한된다. 이 근육은 첫마디뼈를 손허리뼈와 일직선에 배열하고, 등쪽으로 굽히지만 몇 도 정도만 가능하다. 또한 집게폄근과 새끼폄근이 작용하면서 집게와 새끼손가락은 가동 범위가 지극히 넓어진다. 이 두 근육은 온손가락폄근 둘레로 나란히 흐른다.

표면해부학: 피부밑층에 자리한다. 이 근육 힘살은 아래팔 손등 쪽 면 위, 위부분, 긴노쪽손목폄근, 짧은노쪽손목폄근(가쪽에 위치함)과 자쪽손목폄근(안쪽에 위치함) 사이의 길고 가는 부분에서 볼 수 있다. 튼튼한 손등쪽 손목인대가 힘줄을 덮고 있어서 손목 뒤쪽은 납작하다. 반면 손가락을 펴면 손목부터 중간마디뼈까지 갈라진 밧줄 모양의 융기가 드러나면서 손등과 첫마디뼈 위로 아주 뚜렷이 보인다. 이 근육은 대각선 방향으로 특히 둘째손허리뼈와 다섯째손허리뼈보다 크다. 집게손가락과 새끼손가락의 힘줄은 각각의 근육(집게폄근과 새끼폄근) 힘줄과 나란히 흐른다.

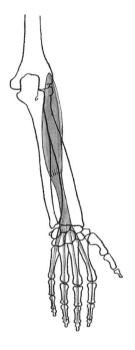

긴엄지폄근(장무지신근)

모양, 구조, 연결된 근육: 꽤 크고 길고 약간 납작하며, 아래팔의 뒤쪽 공간 깊숙이에 자리한 근육이다. 근육 힘살은 자뼈 중간부분에서 일어나서 대각선 아래로, 노뼈의 뒤면 위로 향하고 닿는곳까지 얇은 힘줄로 이어진다. 이 근육은 자뼈와 뼈사이막에 붙고, 그 안쪽으로 집게폄근, 가쪽으로 짧은엄지폄근, 위쪽으로 긴엄지벌림근이 있다. 이 근육은 새끼폄근과 자쪽손목폄근에 덮인다. 힘줄은 노뼈 아래쪽 끝의 뒤면 위 고랑과 접하고, 이것은 반사중추 역할을 한다. 이 힘줄은 손등쪽 손목인대에 덮여 있으며, 비스듬히 긴노쪽손목폄근과 짧은 힘줄을 가로지르고, 집게손가락 쪽을 향해 안쪽으로 흐르다가 짧은엄지폄근에 다다른다.

이는곳: 자뼈의 뒤 가쪽면의 가운데 1/3 부분, 뼈사이막.

닿는곳: 엄지손가락 끝마디뼈 바닥의 손등 면.

작용: 엄지손가락의 끝마디뼈를 펴고, 살짝 모으고, 가쪽으로 돌린다. 또한 짧은폄근, 긴벌림근과 협동해 첫마디뼈와 첫째손허리뼈를 편다.

표면해부학: 이 근육은 깊숙이 자리한다. 힘줄만 피부밑층에 있고, 근육이 수축하면 손목에서 엄지손가락 쪽 손등 방향으로 밧줄 모양의 융기가 뚜렷이 드러난다. 이 힘줄은 움푹 들어간 공간(해부학적 코담배갑)의 안쪽모서리를 이룬다. 이곳에서 짧은엄지폄근힘줄과 갈라지는데, 두 근육 중 더 도드라진다. 그리고 첫째손허리뼈의 손등 위, 손허리손가락관절 위쪽, 첫마디뼈의 손등 위로 흐르는데, 이는 정중선 위가 아니라 약간 안쪽으로 흐른다. 엄지손가락을 손바닥 위로 굽히면 손가락뼈의 표면 부근이 납작해지면서 힘줄은 보이지 않게 된다.

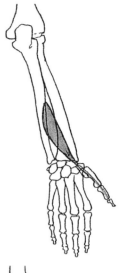

새끼폄근(소지신근)

모양, 구조, 연결된 근육: 매우 가는 힘살이 온손가락폄근 안쪽으로 위치하고, 따라서 아래팔의 손등 면에 얕게 자리한 근육이다. 힘살은 가늘고 납작한 힘줄로 변화되고 손목에서 갈라져서 새끼손가락 쪽을 향한다. 여기서 이는곳까지 온폄근힘줄 옆으로 흐른다. 이 근육은 온폄근과 합쳐지기도 한다. 이 근육 안쪽으로 자쪽손목폄근이 흐르고, 긴엄지폄근과 짧은엄지폄근을 덮는다. 윤활집에 싸인 힘줄은 손목에서 손등쪽 손목인대에 덮이고, 자뼈손목폄근과 더불어 자뼈머리의 뒤쪽 관 안으로 흐르다가 말단에서 두 다발로 갈라진다.

이는곳: 위팔뼈의 가쪽위관절융기.

닿는곳: 새끼손가락 중간마디뼈와 끝마디뼈의 손등 면.

작용: 새끼손가락을 펴고 살짝 벌린다(온폄근과 협동한다. 그리하여 새끼손가락은 다른 긴 손가락들과 무관하게 독립적으로 움직일 수 있다).

표면해부학: 새끼폄근의 힘살은 피부밑층에 자리하지만, 여간해서는 보이지 않는다. 아주 가끔 가쪽 손가락폄근과 안쪽 자뼈손목폄근 사이에서 가느다란 띠로 드러나는 경우가 있다. 한편 이 근육의 힘줄은 손등 자쪽모서리와 새끼손가락의 첫마디뼈의 등에서 아주 뚜렷이 드러난다. 사실 이 부분에서 새끼폄근의 힘줄이 드러나는 것은 새끼손가락 쪽으로 향하는 온폄근이 덜 두드러지기 때문이다.

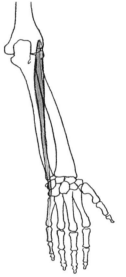

짧은엄지굽힘근(단무지굴근)

모양, 구조, 연결된 근육: 작고 가는 근육으로, 이 근육의 힘살은 손목뼈에서 엄지손가락까지 비스듬히 아래와 가쪽을 향하고, 이는곳에서 얕은갈래와 깊은갈래로 갈라진다. 엄지맞섬근과 합쳐지는 경우도 있으며, 이 근육 안쪽으로 나란히 흐르는 짧은 벌림근이 일부를 덮는다. 이 근육은 엄지맞섬근과 엄지모음근을 덮는다.

이는곳: 얕은 부분 – 큰마름뼈 결절의 아래면, 가로손목인대.

　　　　　깊은 부분 – 큰마름뼈, 알머리뼈, 손목 바닥쪽인대.

닿는곳: 엄지손가락 첫마디뼈 바닥의 앞면. 이 힘줄은 엄지의 손허리손가락관절의 가쪽 종자뼈를 포함한다.

작용: 엄지손가락의 첫마디뼈를 굽히고, 첫째손허리뼈를 약간 굽히고 안쪽으로 돌린다.

표면해부학: 이 근육은 엄지두덩을 형성하는 데 도움을 주고 일부는 짧은모음근에 덮여 있어서 안쪽모서리가 유일하게 자유롭다. 하지만 손바닥널힘줄과 피부밑 지방층에 덮여 있어서 바깥 형태에 별다른 영향을 끼치지 않는다.

짧은엄지폄근(단무지신근)

모양, 구조, 연결된 근육: 작고 납작하며, 아래팔 아래 1/3 부분의 등쪽 면에 자리한 근육이다. 이 근육의 힘살은 아래와 가쪽을 향하고 짧은 부분이 얕게 위치하며, 손등쪽 손목인대로 덮인 후에 엄지손가락으로 나아가고, 여기서 안쪽으로 긴엄지폄근과 결합한다. 이 근육은 아예 없거나 긴엄지벌림근과 합쳐지는 경우가 있다. 이 근육은 노뼈와 뼈사이막에 붙는데 그 가쪽으로 긴엄지벌림근, 안쪽으로 긴 폄근이 있고, 이는곳에는 둘 다 있다. 한편 나머지 부분은 온손가락폄근에 덮인다.

이는곳: 노뼈 뒤면의 먼쪽 1/3 지점, 뼈사이막.

닿는곳: 엄지손가락의 첫마디뼈 바닥의 손등 면(이 힘줄은 노뼈의 가쪽모서리를 지나 짧은노쪽손목폄근과 긴 손목 힘줄과 위팔노근이 닿는 부분을 가로지른다).

작용: 엄지손가락의 끝마디뼈와 첫째손허리뼈를 편다. 긴엄지벌림근과 짧은엄지벌림근과 협동해 약간 벌린다.

표면해부학: 짧은엄지폄근은 손목의 자뼈 가쪽모서리에 해당되는 부분의 피부밑층에만 자리한다. 여기서 긴엄지벌림근과 함께 볼록한 면을 만드는 데 도움을 준다. 이 근육은 긴엄지벌림근, 노쪽손목폄근(가쪽)과 온손가락폄근(안쪽) 사이 좁다란 구역의 피부 아래서만 드러난다. 손등쪽 손목인대로 덮이고, 얕게 자리하고 두드러진다. 이는 긴엄지폄근보다 두드러지지 않으면서 해부학적 코담배갑의 가쪽모서리를 이룬다.

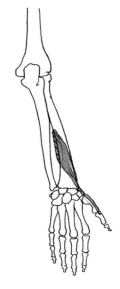

긴엄지굽힘근(장무지굴근)

모양, 구조, 연결된 근육: 얇고 둥그런 힘살이 있고, 이 힘살이 반깃 구조의 납작한 힘줄 안으로 뻗어 있는 근육이다. 이것은 깊은손가락굽힘근의 가쪽, 아래팔의 앞쪽 공간 깊숙이에 자리한다. 힘줄은 가로손목인대 아래를 지난 후에 엄지맞섬근(표면에 가까움)과 엄지모음근의 비스듬한 갈래(안쪽) 사이로 흐르다가 닿는곳에 이른다. 이 근육은 부근의 다른 근육들과 합쳐지거나 별개의 이는 갈래가 있는 경우도 있다. 이 근육은 얕은손가락굽힘근과 긴손바닥근에 덮인다. 또 노뼈와 뼈사이막에 붙고, 네모엎침근을 가로지른다.

이는곳: 노뼈의 가운데 1/3 부분 앞면과 뼈사이막, 작은 다발은 자뼈 갈고리돌기의 가쪽모서리나 위팔뼈의 안쪽위관절융기에서 일어나기도 한다.

닿는곳: 엄지손가락의 끝마디뼈 바닥의 앞면.

작용: 엄지손가락의 첫마디뼈 위로 끝마디뼈를 굽히고, 첫째손허리뼈 위로 나머지 손허리뼈를 굽히고 살짝 모은다.

표면해부학: 이 근육은 깊숙이 자리해 있다. 엄지를 반복적으로 굽히면 아래팔의 아래 손바닥 쪽, 가쪽모서리 가까이 피부밑층에서 박동이 느껴진다. 이 경우 엄지손가락 첫마디뼈의 손바닥 면에서 융기된 힘줄을 느낄 수 있다.

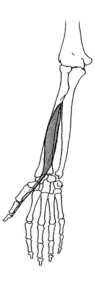

집게폄근(시지신근)

모양, 구조, 연결된 근육: 얇고 가늘며, 아래팔의 먼쪽 절반에서 자뼈의 뒤면 깊숙이에 자리한 근육이다. 이 근육은 아예 없거나 부근의 근육들과 연결되거나 이례적인 곳에 닿기도 한다. 이 근육은 온손가락폄근, 새끼폄근, 자쪽손목폄근에 덮여 있다. 힘살은 가는 힘줄로 바뀌고, 힘줄은 손등 손목관절 아래를 지나 안쪽으로 온손가락굽힘근에 이르고, 닿는곳을 공유한다.

이는곳: 자뼈 뒤면의 먼쪽 1/3 지점, 뼈사이막.

닿는곳: 집게손가락의 끝마디뼈 바닥과 등쪽 널힘줄.

작용: 집게손가락을 펴고 살짝 모은다(온손가락폄근과 협동한다. 힘줄 닿는곳이 이중으로 이루어져 집게손가락은 다른 손가락보다 가동 범위가 넓다).

표면해부학: 깊숙이 자리해 집게손가락을 펼 때에만 힘줄이 드러난다. 이 힘줄은 온폄근 안쪽에 위치해 온폄근과 나란히 흐르고, 손등 위와 둘째손허리뼈, 집게손가락의 첫마디뼈 위에 이중 밧줄 모양의 융기를 만든다.

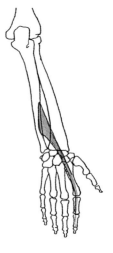

깊은손가락굽힘근(심지굴근)

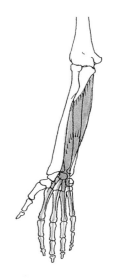

모양, 구조, 연결된 근육: 크고 납작하며 아래팔의 앞쪽과 안쪽에 위치한 근육이다. 이는곳이 하나인 근육 힘살은 네 다발로 갈라져 서로 나란히 같은 면 위로 흐른다. 즉 위팔 중간쯤에서 아래로 네 개의 길고 가는 힘줄로 뻗어나가 집게손가락에서 새끼손가락까지 네 손가락으로 이어진다. 이 근육은 별개의 이는 갈래가 있고 부근의 근육들과 연결되는 경우도 있다. 깊은손가락굽힘근은 자뼈, 뼈 사이판, 네모엎침근을 덮고, 얕은손가락굽힘근과 안쪽으로 자쪽손목굽힘근에 덮인다. 가쪽으로는 긴엄지굽힘근과 연결된다. 네 개의 닿는 힘줄은 그것을 덮은 얕은 굽힘근과 같은 경로를 따른다.

이는곳: 자뼈의 앞면과 안쪽면(몸쪽 2/3 부분), 뼈사이막.

닿는곳: 집게손가락에서 새끼손가락까지 바닥의 앞면 위 끝마디뼈.

작용: 중간마디뼈 위의 끝마디뼈를 굽히고, 또한 독립적으로 손허리손가락관절 위로 손가락들을 살짝 굽힌다 (얕은손가락굽힘근과 협동함).

표면해부학: 이 근육은 바깥에서 볼 수 없지만, 아래팔의 앞뒤 부피를 형성하는 데 도움을 준다. 예를 들어, 아래팔을 엎친 채 손가락을 반복적으로 굽히면 자뼈 뒤면과 자뼈손목굽힘근 힘살 사이의 얇은 피부 띠 옆에서 이 근육 힘살의 가장자리 융기가 가끔 드러나기도 한다.

긴엄지벌림근(장무지외전근)

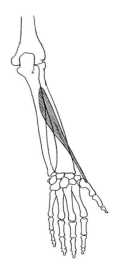

모양, 구조, 연결된 근육: 점점 좁아지는 약간 납작한 근육으로, 아래팔의 먼쪽 절반의 뒤쪽 공간에 자리하고, 자뼈에서 엄지까지 가쪽 아래로 이어진다. 근육 힘살은 손목과 가까운 부분에서 얇아지고, 노뼈의 먼쪽 끝 가쪽면 위로 흐르는 강하고 납작한 힘줄로 이어진다. 이 근육은 손등쪽 손목인대에 덮이고, 닿는 지점을 향한다. 때때로 두 갈래로 갈라지는데, 가쪽은 짧은엄지폄근 쪽으로 움직인다. 이 근육은 짧은 폄근과 합쳐지거나 두 갈래로 갈라지는 경우가 있다. 그리고 자뼈, 노뼈, 뼈사이막에 붙고, 아래와 안쪽으로 짧은엄지폄근과 잇닿아 있다. 이는곳에서는 뒤침근과 온손가락폄근에 덮인다. 손목에 다다르기 전에 더 깊숙이 자리한 긴노쪽손목폄근과 짧은노쪽손목폄근을 가로지른다.

이는곳: 노뼈 뒤면의 중간부분과 자뼈 뒤 가쪽면, 뼈사이막.

닿는곳: 첫째손허리뼈 밑면의 가쪽모서리, 큰마름근 쪽 팽창부.

작용: 첫째손허리뼈를 벌리고 편다(짧은엄지벌림근, 엄지폄근과 협동함).

표면해부학: 일부가 피부밑층에 있지만 표면에서 보기가 쉽지 않다. 이 근육은 짧은엄지폄근과 함께 손목 가까이 아래팔의 가쪽모서리에 약한 볼록면을 형성하는 데 도움을 준다. 엄지손가락이 저항을 받아 벌어지면 첫째손허리뼈 밑면, 짧은엄지폄근 옆에서 강력한 힘줄을 느낄 수 있다.

엄지맞섬근(무지대립근)

모양, 구조, 연결된 근육: 납작한 세모 모양의 근육으로, 엄지두덩 깊숙이에 자리하고, 손목뼈에서 첫째손허리뼈까지 비스듬히 아래와 가쪽으로 이어진다. 이 근육은 아예 없거나 별개의 두 다발로 갈라지는 경우가 있다. 이 근육은 짧은엄지굽힘근의 첫마디뼈 부분(안쪽으로 위치함)을 덮고, 손허리뼈 가장자리를 따라 가쪽모서리를 빼고 짧은엄지벌림근에 덮인다.

이는곳: 큰마름뼈의 결절, 가로손목인대.

닿는곳: 첫째손허리뼈 손바닥 면의 가쪽 얕은 모서리.

작용: 엄지를 맞닿게 하고, 굽히고 가쪽으로 돌린다. 이런 움직임의 결합을 통해 엄지손가락 끝부분과 나머지 손가락들의 끝부분이 맞닿는다.

표면해부학: 엄지두덩 깊숙이에 자리하고 두덩의 형태에 영향을 미친다. 표면에서는 피부밑층에 있는 모서리조차 보이지 않는다.

짧은엄지벌림근(단무지외전근)

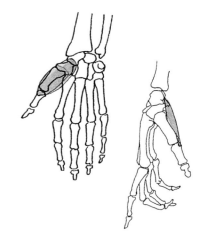

모양, 구조, 연결된 근육: 세모 모양의 납작한 판 근육으로, 손목뼈에서 엄지손가락 첫마디뼈까지 비스듬히 아래와 바깥을 향한다. 이 근육은 엄지두덩의 근육 중 가장 얕은 곳에 자리한다(손바닥 위 가쪽으로 한 무리의 근육이 자리하는데, 이것들은 엄지손가락에 작용한다). 따라서 손바닥 근막과 피부로만 덮여 있는 반면, 이 근육 일부가 가쪽으로 위치한 엄지맞섬근과 안쪽으로 자리한 짧은엄지굽힘근을 덮는다.

이는곳: 가로손목인대, 손배뼈, 큰마름뼈, 긴엄지벌림근.

닿는곳: 엄지손가락 첫마디뼈 밑면의 가쪽 가장자리, 가쪽 종자뼈와 첫마디뼈 위 힘줄 팽창부.

작용: 엄지를 벌리고, 살짝 안쪽으로 돌린다(첫째손허리뼈를 손바닥에서 앞쪽과 위쪽으로 멀리 떨어뜨린다).

표면해부학: 첫째손허리뼈 안쪽 피부밑층에 있고, 무리의 다른 근육들과 함께 엄지두덩에 둥근 형태를 부여한다. 이 근육은 세게 수축하면 세로 방향으로 근육을 따라 움푹 들어가는데, 이는 얕은 근막의 팽창에 의해 발생한다. 엄지손가락을 최대로 벌리면 가는 가로 주름 여러 개가 피부 위로 나타난다.

엄지모음근(무지내전근)

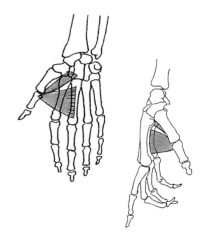

모양, 구조, 연결된 근육: 엄지두덩에서 가장 큰 근육으로, 세모 모양이다. 이는곳이 아주 넓고 납작하며 손허리뼈와 손목뼈에서 엄지손가락의 첫마디뼈까지 거의 수평하게 이어진다. 이것은 빗갈래와 가로갈래 두 부분으로 나뉘고, 분명한 공간으로 구분되어 있다. 이것들은 단일 팽창부로 흐르고, 이는 안쪽 종자뼈를 포함한다. 이 근육은 둘째손허리뼈와 셋째손허리뼈를 덮는다. 깊숙이는 첫째 등쪽뼈사이근과 연결되고, 그 위 얕은 곳으로 집게손가락 위 첫째벌레근과 온손가락굽힘근이 가로지른다.

이는곳: 빗갈래 – 알머리뼈, 둘째손허리뼈와 셋째손허리뼈의 밑면, 손바닥쪽 손목인대.
　　　　 가로갈래 – 셋째손허리뼈의 손바닥 면.

닿는곳: 엄지손가락 첫마디뼈 바닥의 안쪽면.

작용: 첫째손허리뼈를 모으고, 엄지손가락을 손바닥 쪽으로 가져가고, 첫마디뼈를 살짝 굽힌다. 맞은편 근육과 협력해 특히 새끼손가락과 맞닿도록 돕는다.

표면해부학: 깊숙이 자리하고, 엄지두덩의 얕은 근육들, 그리고 얕은 근막과 손바닥널힘줄에 덮인다. 가로갈래의 아래모서리는 피부 주름의 일부로 손바닥과 엄지 바닥을 결합한다.

새끼벌림근(소지외전근)

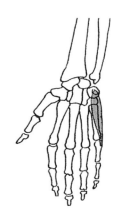

모양, 구조, 연결된 근육: 다섯째손허리뼈의 안쪽모서리에 위치한 근육으로, 새끼두덩 근육 무리 중 가장 크다. 이 근육은 점점 좁아지는데, 힘살은 손목뼈에서 새끼손가락의 첫마디뼈까지 수직으로 향하고, 크고 납작한 힘줄을 거쳐 새끼손가락 첫마디뼈에 닿는다. 이 근육은 얕게 자리하고 널힘줄막, 짧은손바닥근과 피부에 덮인다. 가쪽으로는 새끼맞섬근과 함께 닿는곳 가까운 부분을 덮는 짧은새끼굽힘근과 연결된다.

이는곳: 콩알뼈, 콩알갈고리인대, 자쪽손목굽힘근 힘줄.

닿는곳: 새끼손가락 첫마디뼈 바닥의 안쪽면, 새끼폄근 위로 손등 쪽 팽창부.

작용: 새끼손가락을 벌리고, 안쪽 그리고 반지손가락에서 멀리 움직인다.

표면해부학: 피부밑층에 자리하고, 수축하면 손의 안쪽모서리 위에서 가느다란 융기로 드러난다.

짧은손바닥근(단장근)

모양, 구조, 연결된 근육: 얕은 손바닥근인 이 근육은 얇은 네모 모양의 근육으로, 피부밑 지방층과 얕은 근막 사이에 자리한다. 이것은 다섯째손허리뼈 지점(새끼두덩)에서 손바닥의 안쪽모서리를 향해 배열된 근육들을 가로로 덮는다.

이는곳: 가로손목인대, 손바닥널힘줄의 안쪽모서리.

닿는곳: 손바닥 안쪽모서리의 피부와 피부밑조직.

작용: 새끼두덩 피부에 주름을 만드는데, 이것이 한층 두드러지면 움켜쥐기 동작을 돕는다.

표면해부학: 이 근육의 수축은 피부에 주름이 잡혀야 감지할 수 있다.

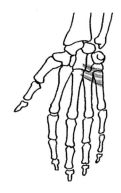

짧은새끼굽힘근(단소지굴근)

모양, 구조, 연결된 근육: 납작하고 얇고 가느다란 근육으로, 손의 안쪽 가장자리에 위치하고, 새끼두덩을 형성하는 데 관여한다. 이것은 손목뼈에서 새끼손가락의 첫마디뼈까지 아래와 안쪽으로 흐르고 벌림근 사이, 가쪽에서 더 얇은 데로 흐르고, 새끼맞섬근을 덮는다.

이는곳: 갈고리뼈 돌기, 가로손목인대의 손바닥 부분.

닿는곳: 새끼손가락 첫마디뼈 바닥의 안쪽면.

작용: 새끼손가락의 첫마디뼈를 굽히고, 안쪽으로 살짝 돌려서 맞닿는 동작을 돕는다.

표면해부학: 일부가 피부밑층에 있지만, 두꺼운 널힘줄막과 피부밑 지방층으로 인해 표면에 수축 부분이 드러나지 않는다. 이 근육은 새끼두덩의 둥그런 형태에 도움을 준다.

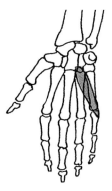

새끼맞섬근(소지대립근)

모양, 구조, 연결된 근육: 새끼두덩근 무리에서 가장 깊숙이 위치한 근육이다. 이 근육은 세모 모양이고 납작하고 짧으며, 손목뼈에서 새끼손가락까지 아래와 안쪽을 향한다. 이 근육은 손목뼈에서 좁게 일어나서 닿는곳에서 넓어진다. 새끼맞섬근은 짧은새끼굽힘근과 새끼벌림근에 덮인다.

이는곳: 갈고리뼈 돌기, 가로손목인대의 손바닥 부분.

닿는곳: 다섯째손허리뼈의 안쪽모서리.

작용: 다섯째손허리뼈를 살짝 굽히고 가쪽으로 돌려서 새끼손가락과 엄지가 맞닿도록 돕는다.

표면해부학: 깊숙이 자리하므로 바깥 형태에 아무런 영향을 끼치지 않는다.

벌레근(충양근)

모양, 구조, 연결된 근육: 네 개의 매우 얇고 가느다란 근육으로, 손허리뼈의 손바닥 면에 위치한다. 이 근육은 깊은손가락굽힘근에서 일어나서 가쪽모서리와 나란히 흐른다.

이는곳: 깊은손가락굽힘근.

닿는곳: 집게·가운데·반지·새끼손가락의 첫마디뼈 바닥의 가쪽면, 손가락 등과 온폄근 위 힘줄 팽창부.

작용: 네 손가락의 첫마디뼈를 굽히고 중간마디뼈와 끝마디뼈를 편다.

표면해부학: 이 근육은 손의 움푹 꺼진 형태에 기여하지만, 얕은 손바닥널힘줄에 덮여 있어서 수축할 때 표면에서 볼 수 없다.

바닥쪽뼈사이근(장측골간근)

모양, 구조, 연결된 근육: 작은 방추 모양의 근육 네 개로 이루어져 있고, 단일 손허리뼈에서 일어나(등쪽은 두 개의 인접한 손허리뼈에서 나온 두 갈래와 함께 일어난다) 손허리뼈 사이의 공간을 차지하고, 첫마디뼈 밑면에 닿는다. 첫째손바닥뼈 사이근은 첫째손허리뼈와 둘째손허리뼈 사이의 공간에 자리하고, 때로는 엄지모음근의 다발로 덧붙기도 한다. 반면 다른 바닥쪽사이근은 더 잘 구별할 수 있다. 이 근육의 깊은 면은 등쪽뼈사이근과 연결되고, 얕은 면은 깊은 손바닥 근막, 그리고 벌레근과 굽힘근 힘줄, 마지막으로 손바닥널힘줄에 덮여 있다.

이는곳: 첫째 · 둘째 · 넷째 · 다섯째손허리뼈의 손바닥 면의 가쪽모서리(한편 둘째손허리뼈 근육은 안쪽모서리에서 일어난다).

닿는곳: 엄지 · 집게 · 반지 · 새끼손가락의 첫마디뼈 뒤쪽 힘줄 팽창부와 밑면(가쪽모서리 위), 두 번째 근육은 안쪽모서리 위로 닿는다.

작용: 집게 · 반지 · 새끼손가락을 모으고, 손가락들을 손의 안쪽 뼈 가까이로 가져온다(엄지는 대부분 모음근과 짧은 굽힘근에 의해 모인다). 첫마디뼈를 살짝 굽히고 중간마디뼈와 끝마디뼈를 편다.

표면해부학: 깊숙이 자리하고, 손바닥널힘줄에 덮여 있다.

등쪽뼈사이근(배측골간근)

모양, 구조, 연결된 근육: 깃근육 네 개로 이루어져 있고(바닥쪽뼈사이근과 달리), 손허리뼈에 인접한 가장자리에서 두 갈래로 일어난다. 각 근육은 각 갈래의 근섬유가 손가락들의 긴 첫마디뼈 가운데 닿는 힘줄로 모인다. 가장 크고 가장 발단된 근육은 첫 번째 등쪽뼈사이근(집게벌림근이라고 불림)이다. 이 근육은 첫째손허리뼈의 안쪽모서리와 둘째손허리뼈의 가쪽모서리에서 일어나고, 집게손가락 첫마디뼈의 가쪽모서리 위로 닿는다. 이 근육은 세모 모양이고 얕게 자리한다. 등쪽뼈사이근은 집게손가락의 폄근 그리고 손등쪽 널힘줄막에 덮인다. 깊은 부분에서는 바닥쪽뼈사이근과 연결된다.

이는곳: 첫째에서 다섯째까지 인접한 손허리뼈의 안쪽과 가쪽모서리.

닿는곳: 가운데에 있는 세 개의 긴 손가락들의 첫마디뼈 밑면과 손등쪽 힘줄 팽창부. 근육마다 나름의 경로가 있다.

작용: 집게 · 가운데 · 반지손가락을 벌리고, 손의 축에서 멀리 떨어뜨린다(특히 첫 번째 등쪽뼈사이근은 집게손가락을 가운데손가락과 비교해 가쪽으로 움직이지만, 엄지손가락의 손허리뼈를 모으지 않는다). 벌레근과 바닥쪽뼈사이근과 협동해 첫마디뼈를 굽히고 중간마디뼈와 끝마디뼈를 편다.

표면해부학: 널힘줄막과 폄근에 덮여 있어서 여간해서는 손등에서 보이지 않는다. 다만 첫 번째 등쪽뼈사이근은 피부 아래서 볼 수 있고, 손등 위 엄지손가락 손허리뼈와 집게손가락 손허리뼈 사이의 공간을 차지한다. 수축하면 근육 힘살이 두드러지고, 집게손가락의 손허리손가락관절 사이를 막는 타원 모양의 융기가 생긴다.

위팔

위팔은 어깨와 팔꿈치 사이의 팔 위부분을 일컫는다. 원통 모양이고 위팔뼈 둘레에 근육 덩어리가 배치되어 있으며 양옆이 꽤 납작하다. 그 결과로 앞뒤 지름이 가로 지름보다 크다. 하지만 근육이 덜 발달된 경우, 그리고 대다수 여성들의 팔은 원통 모양이고 지름이 균일하다.

위팔의 앞부분은 위팔두갈래근이 대부분을 차지한다. 위팔의 형태는 근육이 이완된 상태에서는 아래로 살짝 좁아지는 원통 모양이고, 근육이 수축하거나 아래팔을 구부리면 더욱 원통 모양에 가까워지고 중간부분이 유독 도드라진다. 앞면은 그 위로 비스듬히 가로지르는 어깨세모근 가장자리와 접하고, 그 아래 가운데에 세로로 약간 움푹 들어간 곳이 있다. 여기서 위팔두갈래근의 긴갈래와 짧은갈래가 갈라진다.

위팔의 뒤부분은 위팔세갈래근이 차지하는데, 앞부분보다 매끈하지 않은 모양을 띤다. 위팔세갈래근은 이완된 상태에서조차 위팔두갈래근보다 크다. 이 근육을 구성하는 세 갈래(183쪽 '위팔세갈래근' 참조)는 팔의 위쪽, 안쪽, 가쪽 중간쯤에 자리하고, 수축해야 구별하기가 쉽다. 한편 위팔의 아래 절반은 자뼈의 닿는 쪽 힘줄의 형태에서 영향을 받아 납작해진다. 위팔의 양옆에서 두드러진 앞과 뒤 근육 무리는 안쪽과 가쪽에 자리 잡은 두 개의 얇은 수직 고랑에 의해 분리된다. 이는 위팔뼈 쪽으로 내려오는 얇은 근막 가로막의 경로와 일치하며, 두 개의 공간으로 나뉜다.

특히 안쪽 고랑은 얕고 신경혈관 다발이 그 둘레로 흐른다. 가쪽 고랑은 짧지만 한층 뚜렷하다. 이 고랑은 어깨세모근의 아래 가장자리와 잇닿은 두 고랑이 만나 생긴 함몰부에서 시작되지만, 살짝 바깥쪽으로 뻗은 두 가지로 갈라진다. 앞쪽 고랑은 위팔근과 두갈래근을 가르고, 뒤쪽 고랑은 위팔근과 세갈래근을 가르고, 가늘고 긴 삼각형 구역의 윤곽을 나타낸다. 이 융기는 위팔근의 가쪽모서리와 위팔노근의 몸쪽부분, 긴노쪽손목폄근에 해당된다.

위팔의 바깥 형태는 지방조직층에 좌우되는데, 이는 특히 여성에게 영향이 크다. 이것은 어깨와 가까운 위 뒤쪽 부분에서 발견된다.

두갈래근 양쪽의 피부 아래로는 얕은정맥이 흐른다. 안쪽으로 자쪽피부정맥이, 가쪽으로 노쪽피부정맥이 흐른다. 노쪽피부정맥은 어깨세모근과 큰가슴근 사이의 고랑 안으로 들어가면서 보이지 않는다. 경로가 다양한 또 다른 가지는 격렬한 운동을 반복하는 운동선수에게서 볼 수 있다.

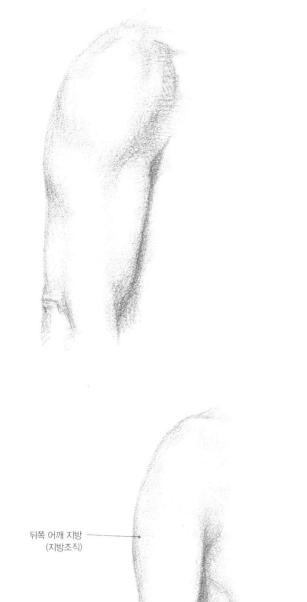

뒤쪽 어깨 지방
(지방조직)

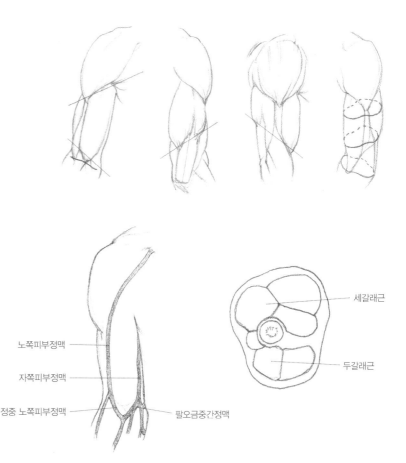

세갈래근

두갈래근

노쪽피부정맥

자쪽피부정맥

정중 노쪽피부정맥

팔오금중간정맥

팔꿈치

팔의 뼈대에서 팔꿈치는 위팔뼈, 자뼈, 노뼈 사이에 형성된 같은 이름의 관절에 해당한다. 팔꿈치는 앞뒤 방향으로 편평한 원통 모양을 한다.

해부학자세에서 팔 앞쪽 부위의 바깥 형태(팔꿈치 주름)는 세 개의 근육 융기에 의해 정해진다. 곧 안쪽융기는 위팔두갈래근 아래부분, 그 힘줄과 여기에 붙은 위팔두갈래근널힘줄, 그리고 위팔근의 아래부분에서 나온다. 둥그스름한 가쪽융기는 대부분 뒤 가쪽 공간(폄근)과 아래팔의 근육들에서 나오고, 이는 위팔뼈의 위관절융기와 가쪽모서리에서 일어난다(주로 위팔노근과 긴노쪽손목폄근). 안쪽융기는 아래팔의 안쪽 공간 안의 근육(굽힘근)으로 이루어지고, 이는 위팔뼈 위 도르래에서 일어난다(주로 원엎침근, 자쪽손목굽힘근, 노쪽 근육).

정중 근육 융기 아래로는 정점이 바닥에 있는 삼각형 함몰부(팔오금)가 있다. 그 아래로 깊숙이 동맥과 커다란 신경 다발이 놓인다. 따라서 이것은 무릎 뒤면에 위치한 다리오금과 구조가 비슷하다.

다른 두 근육 융기는 팔꿈치의 비대칭적인 윤곽을 결정한다. 가쪽 무리가 더 위쪽으로 위치하고 위팔뼈의 가쪽위관절융기를 덮으면서 넓고 뚜렷한 곡선을 형성한다. 반면 안쪽위관절융기(위 도르래)에서 일어나는 안쪽 무리는 아래로 놓이고 짧고 살짝 볼록한 곡선을 형성한다. 위 도르래는 근육 융기 위 피부밑층에 자리한다.

팔꿈치의 앞면에는 약간 비스듬한 가로 피부 주름이 몇 개 있는데, 살짝 위로 솟은 원뿔 모양을 한다. 이 주름은 두갈래근 힘줄 지점에 위치하고 아래팔을 직각으로 굽히면 두드러진다. 또한 그 사이로 두 개의 가장 큰 얕은정맥이 지나간다. 가쪽으로 자쪽피부정맥이, 안쪽으로 노쪽피부정맥이 두 작은 가지에 의해 정중 노쪽피부정맥, 정중 자쪽피부정맥과 연결되면서 M자와 비슷한 형태를 이룬다. 이 형태는 사람마다 다를 수 있다(70쪽 참조).

뒤쪽 부위는 자뼈의 팔꿈치에 의해 피부밑층이 융기되는데, 이는 아래팔을 최대로 굽히면 뚜렷해진다. 해부학자세에서 팔의 융기는 대부분 중앙에서 살짝 안쪽에 위치한다. 그 위로 커다란 피부 주름 몇 개가 서로 가까이 가로로 배열된다. 이것 때문에 그 부위의 표면에 주름이 지고, 이는 나이가 들면 더욱 많아진다. 하지만 아래팔을 굽히면 그 부위가 반반해지면서 주름은 사라진다. 팔꿈치머리에는 안쪽으로 작은 구멍이 있고, 팔꿈치근과 긴노쪽손목폄근이 경계가 된다. 이 구멍은 노뼈머리와 결합되는 위팔뼈관절융기와 일치하므로 타원관절이라고 부른다.

팔꿈치의 가쪽모서리는 위팔노근과 긴노쪽손목폄근의 융기에 의해 형태가 정해진다. 반면 안쪽모서리는 위팔뼈 위 도르래의 뼈돌기가 형태를 정하고, 그 아래로 굽힘근 무리가 있다.

팔꿈치의 바깥 형태, 특히 뒤쪽 부위는 굽히는 움직임에 의해 확연히 달라질 수 있다. 굽힌 다음에 안쪽위관절융기와 가쪽위관절융기가 생기면서 팔꿈치가 더욱 선명해진다. 반면 앞면에는 가운데에 두갈래근의 튼튼한 밧줄 모양의 힘줄이 있고, 약간 안쪽으로는 얇고 사선으로 튀어나온 섬유 띠가 있다(182쪽 '위팔두갈래근' 참조).

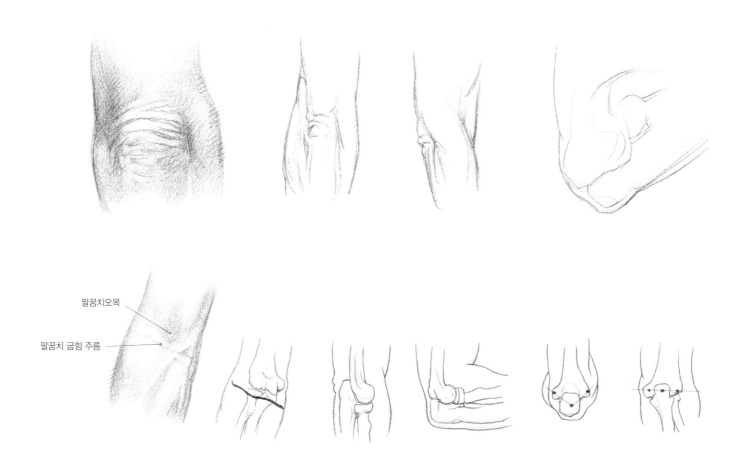

팔꿈치오목

팔꿈치 굽힘 주름

아래팔

아래팔은 팔꿈치와 손목 사이의 팔 부분을 일컫는다. 아래팔의 바깥 형태는 엎침과 뒤침 동작에 따라 상당한 변화가 일어난다. 이 동작들은 노뼈가 자뼈와 포개지고 가로지르며 근육들을 비틀고 윤곽을 바꾼다.

해부학자세에서 아래팔은 앞뒤로 편평한 원뿔 모양이 된다(반면 위팔은 가로로 편평해질 수 있음을 주의한다). 아래팔은 위쪽 절반이 더 넓은데, 여기에 근육들의 힘살이 자리한다. 아래쪽 절반은 더 가늘고, 여기서 단일 근육의 힘줄들만 자뼈와 노뼈 위로 흐른다. 아래팔의 앞면은 납작하고 그 위부분은 안쪽으로 살짝 우묵하다. 이는 세로로 배열된 두 근육 융기에 의한 것이다. 크고 넓은 가쪽 융기는 위팔노근과 긴노쪽손목폄근, 짧은노쪽손목폄근으로 구성된다.

안쪽의 작은 융기는 앞쪽 공간에 들어간 근육들로 구성되는데, 이 근육들은 위팔뼈 위 도르래에서 일어난다. 다시 말해 굽힘근들이 위부분의 원엎침근과 포개진다. 앞면의 아래 절반은 납작하며 좁고, 손목에서 가까운 굽힘근 힘줄에서 나온 얇고 세로로 긴 융기가 있다.

얇고 털이 없는 아래팔의 손등 쪽 피부는 얕은정맥그물의 경로를 드러낸다(70쪽 참조). 때때로 융기되는 이 부분은 사람마다 다양한 모습을 보인다. 아래팔의 뒤면(손등 면)은 납작하거나 살짝 볼록하고, 자뼈의 뒤모서리에 의해 두 부분으로 갈라진다. 이것은 피부밑층으로 비스듬히 가로지르며, 안쪽 근육 무리(자쪽손목굽힘근에 덮인 깊은손가락굽힘근)와 가쪽 근육 무리(뒤쪽 공간 안의 폄근들) 사이에 약한 고랑을 만든다. 특히 손가락을 완전히 펴면 자쪽손목폄근과 온손가락폄근이 눈에 잘 띈다(187~188쪽 참조).

아래팔의 안쪽모서리는 살짝 볼록한 윤곽에 표면이 고루 둥그스름하다. 이 부분은 앞면과 뒤면을 분리하는 근육 융기를 드러내지 않으며 결합하고, 그 부분 사이로 자쪽피부정맥이 지나간다.

가쪽모서리면도 마찬가지로 둥글지만 고른 정도가 덜한데, 일부 근육이 그 가장자리를 따라 세 군데를 바깥쪽으로 볼록하게 만들기 때문이다. 맨 위에는 긴노쪽손목폄근이 튀어나와 있고, 짧은노쪽손목폄근, 그리고 아래팔 아래부분에 긴 벌림근과 짧은엄지폄근이 있다. 노쪽피부정맥은 이 부분을 관통해 비스듬히 흐른다.

여성의 아래팔은 남성의 아래팔과 형태가 비슷하지만, 근육이 덜 두드러지고 표면이 더 둥글고 일반적인 원뿔 모양에 더 가깝다. 또한 아래팔의 세로축은 (해부학자세에서 위팔의 세로축과 더불어) 바깥으로 열린 둔각을 이룬다. 이런 모습은 여성에게서 한층 분명하게 보인다(팔꿈치 바깥 굽음이라고 부름). 아래팔을 쭉 폈을 때 남성보다 여성이 펴지는 범위가 넓은데, 이는 팔꿉관절인대의 길이 때문이다.

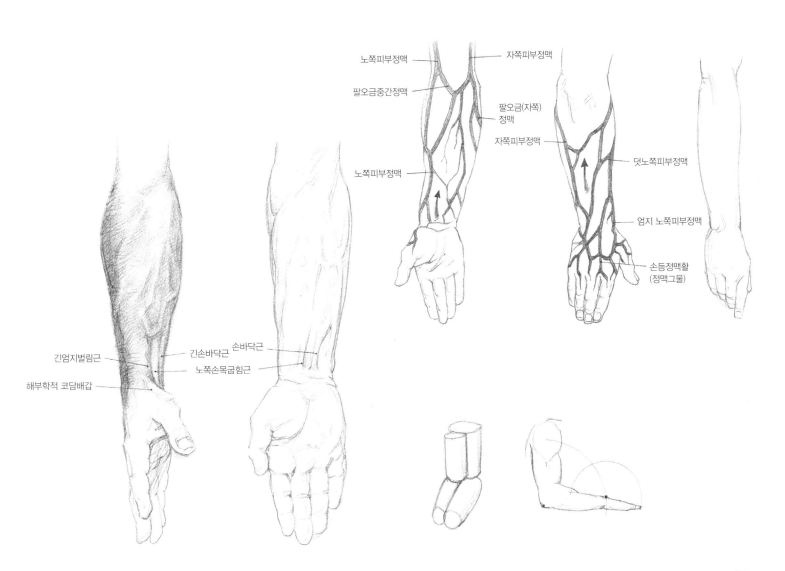

노쪽피부정맥
자쪽피부정맥
팔오금중간정맥
팔오금(자쪽)정맥
자쪽피부정맥
노쪽피부정맥
덧노쪽피부정맥
엄지 노쪽피부정맥
손등정맥활(정맥그물)

긴엄지벌림근
긴손바닥근
손바닥근
노쪽손목굽힘근
해부학적 코담배갑

손목

손목은 아래팔과 손 사이에 자리한 부위로 자뼈와 노뼈의 아래쪽 끝, 손목뼈의 첫마디와 그 위를 덮은 조직들로 이루어져 있다. 따라서 손목관절에 해당되고, 아래팔에서 이어지므로 똑같이 앞뒤로 납작한 원통 모양이다.

손목의 뒤면은 납작하고, 안쪽으로 자뼈의 붓돌기가 있다. 손가락폄근힘줄은 표면 가까이에서 흐르지만 손등쪽 손목인대에 덮이고 노뼈의 아래 끝부분에 견고히 붙어서 눈에 보이지 않는다. 손을 최대로 굽히면 노뼈와 손배뼈, 반달뼈가 솟으면서 손목의 손등 면이 살짝 볼록해진다.

안쪽모서리는 둥글지만, 이따금 앞의 자쪽손목굽힘근과 뒤에 위치한 자쪽손목폄근 사이에 약한 함몰부가 생긴다.

가쪽모서리는 앞쪽의 긴 벌림근과 짧은엄지폄근의 힘줄이 나란히 대각선으로 가로지르고, 손등쪽 위치에서 긴엄지폄근힘줄이 가로지른다. 해부학적 코담배갑이라는 공간은 움푹 꺼져 있고, 그 안의 피부 아래에 노뼈 붓돌기가 위치한다.

손목의 앞면에는 손의 굽힘 작용을 하는 세로로 긴 힘줄이 있다. 이 힘줄은 아래팔 축과 방향이 같지 않고 안쪽모서리 쪽으로 살짝 비스듬하다. 이 힘줄은 손을 살짝 굽히면 더욱 선명해진다. 손목의 정중선에 위치한 긴손바닥근 힘줄은 가장 가늘고 뚜렷하며, 피부밑으로 흐르면서 유일하게 가로손목인대에 덮이지 않는다. 노쪽손목굽힘근 힘줄은 가쪽모서리에서 볼 수 있다. 그리고 얕은손가락굽힘근과 자쪽손목굽힘근 힘줄은 안쪽모서리로 이어진다.

손목의 앞면에는 피부밑정맥과 더불어 피부 굽힘 주름이 몇 개 있다. 이 주름들은 수평에 가깝게 배열되고 위로 살짝 오목하다. 주름 두 개는 관절과 일치해 가까이 붙어서 손목과 손의 경계에 가깝다. 더 얇은 세 번째 주름은 1cm 더 높이 위치한다. 힘줄과 마찬가지로 이 주름들은 손을 살짝 굽히면 눈에 더 잘 보인다. 한편 손을 젖히면 손배뼈가 노쪽손목굽힘근 힘줄에서 눈에 보이는 끝부분과 엄지두덩 사이로 솟아오른다.

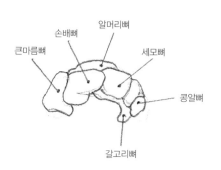

손목뼈의 배열

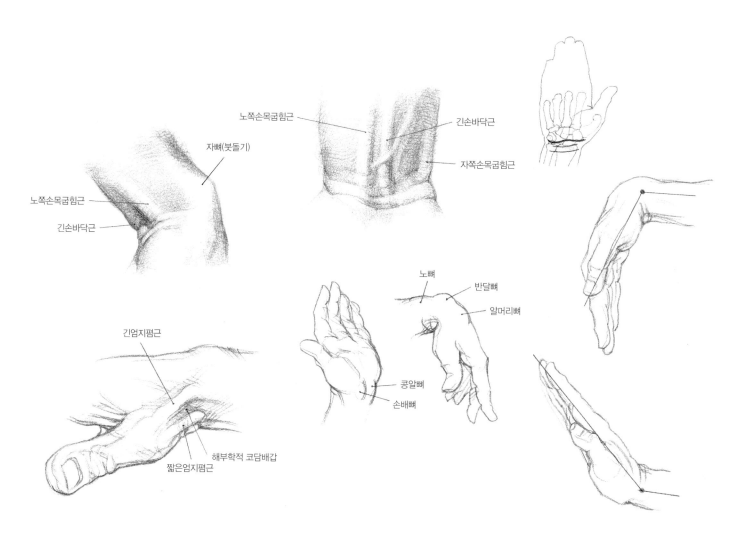

손

손은 손목 다음에 오는 팔의 끝부분이고, 무엇보다 손등 면과 관련된 바깥 형태는 골격 구조의 영향을 크게 받는다.[1] 손은 손 자체와 손가락으로 구분된다.

손의 앞면인 손바닥은 가운데가 살짝 오목하지만, 근육이나 지방층에 의해 가장자리를 따라 융기되어 있다.

엄지손가락 밑면에 어슷하게 위치한 가쪽 융기는 타원 모양이고 부피가 크며, 엄지두덩근으로 이루어져 있다(짧은굽힘근, 짧은벌림근, 엄지모음근과 엄지맞섬근).

안쪽 융기는 더 기다랗고 손목 근처의 가쪽 융기에 가깝지만, 새끼손가락 쪽 가장자리 위로 뻗어 있고, 새끼두덩근을 이룬다(새끼벌림근, 짧은새끼굽힘근과 새끼맞섬근).

먼쪽 가로 융기는 타원 모양의 지방덩이에 덮인 손허리뼈머리에서 나온다.

손의 가운데에는 이런 융기에 둘러싸여 움푹 들어간 부분이 있는데, 이곳은 손가락을 굽히면 뚜렷해지는, 영구적인 함몰부이다. 이 함몰부는 손가락의 굽힘근 힘줄을 완전히 덮은 손바닥널힘줄 피부에 의해 정해진다.

손바닥의 피부는 잘 움직이지 않으며, 털이 없고 눈에 보일 정도로 얇은정맥이 흐른다. 또 반복적으로 손가락을 굽히고 엄지손가락을 모으는 움직임 때문에 특유의 손금이 만들어진다.

손금의 모양은 사람마다 다르고, 손 움직임에 영향을 받는다. 하지만 가장 흔한 손금 네 개는 W자와 비슷하게 배열된다. 곧 엄지두덩의 윤곽이 되는 엄지 손금, 꺼진 곳과 가로 융기 사이에 위치하는 손가락 손금, 손의 함몰부 위쪽에 대각선으로 배열된 세로 손금과 어슷한 손금이 있다. 다른 고랑은 손가락의 움직임에 따라 생겼다가 사라진다.

손의 안쪽 가장자리는 손목 바로 옆에 자리하는 새끼두덩 근육들로 인해 둥그렇다. 새끼두덩은 새끼손가락 뿌리 쪽으로 갈수록 얇아진다. 가쪽 가장자리의 위부분은 엄지손가락의 바닥이 차지하고, 아래부분은 집게손가락의 손허리손가락관절에 해당된다. 엄지모음근 일부가 담긴 큰 피부 손금은 이 두 부분 사이에 뻗어 있다.

손의 등쪽, 곧 손등은 뼈구조가 위로 볼록한 모양이라 폄근힘줄이 지나가는 곳에서 손허리뼈머리의 융기를 감지할 수 있다(188쪽 '온손가락폄근' 참조). 이것들은 손가락을 최대로 펴면 특히 두드러진다. 온폄근힘줄은 가쪽에, 폄근힘줄은 안쪽에 위치하는데 두 힘줄이 집게손가락까지 나란히 흐른다는 사실에 주목해야 한다.

손등의 피부는 자리한 면 위로 쉽사리 미끄러지므로 손바닥 피부보다 잘 움직인다. 손등에는 지방조직이 거의 없고, 털이 약간 있고(대부분 남성), 얇은정맥그물이 뚜렷이 보인다. 이 그물의 모양은 사람마다 다르다(70쪽 참조).

다섯 개의 손가락은 얼추 원통 모양이고, 손의 가로경계에서 일어난다. 첫째 손가락인 엄지손가락은 두 개의 자유 마디가 있고, 다른 손가락들은 서로 연결된 세 개의 마디로 구성되면서 손가락뼈와 일치한다.

손가락의 손등 면은 손가락뼈의 구조를 따르므로 둥글고 살짝 볼록하

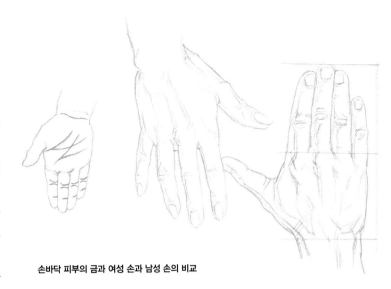

손바닥 피부의 금과 여성 손과 남성 손의 비교

며, 관절에 해당되는 피부의 많은 가로 주름에 의해 마디가 구분된다. 특히 남성의 첫마디뼈와 중간마디뼈 위에는 털이 듬성하게 있다. 끝마디뼈의 손등 쪽에는 보통 손톱이 있다. 손톱은 사각형이나 타원 모양의 각질판으로 뿔처럼 밀도가 높고, 가로로 살짝 볼록하다. 손톱은 자유부가 있는 손가락뼈의 먼쪽 절반을 차지하고, 세 면이 피부 융기에 의해 둘러싸인다. 이런 특징은 살아 있는 사람에게서 쉽게 볼 수 있다. 엄지손톱은 나머지 손톱보다 크고, 손톱의 크기는 소속된 손가락의 크기와 비례한다. 손발톱없음증, 곧 손발톱이 선천적으로 없는 모습이 그림이나 조각에 이따금 등장하면서 예술가의 개성적인 양식으로 해석되기도 했다. 하지만 이것은 사실 선천적이거나 후천적 질병의 증상이다. 두 마디뼈로 이루어진 엄지손가락을 빼고, 손가락 길이는 각 손가락 크기와 이는곳 높이에 따라 달라진다. 손허리뼈머리가 아래쪽으로 볼록한 곡선을 이루기 때문이다.

보통 셋째 손가락인 가운데손가락이 가장 길고, 넷째(반지손가락)·둘째(집게손가락)·다섯째(새끼손가락) 손가락 순서로 길다. 이 네 손가락은 전체적으로 손바닥 쪽보다 손등 쪽이 길어 보이고, 먼쪽 가로 융기가 첫마디뼈의 가운데에 도달해 손가락 사이에서 결합되면서 주름을 만든다.

손가락의 손바닥 면은 지방 덩이로 이루어지는데 볼록한 세 부분으로 구분되고, 각 손가락은 세 개의 가로 금으로 나뉜다. 먼쪽 주름(대부분 주름 하나)과 중간 주름(이중 주름)은 연결 관절에 정확히 대응되지만, 몸쪽(위쪽) 주름은 이중 주름이고 첫마디뼈의 절반 길이에 해당된다. 손가락 끝마디뼈의 융기 부분은 타원형이고, 피부에는 표피 능선이 만들어낸 특유의 고랑이 있다(손가락 무늬나 지문).

1 해부학자세에서는 손바닥은 앞쪽을 향하고 손가락을 편다. 사실 평상시의 자연스러운 자세라면(또는 사후경직에 의한 자세라면) 손가락 일부가 구부러진다. 이것이 정상적인 해부학 구조 사이의 공간 관계를 살짝 변경한다.

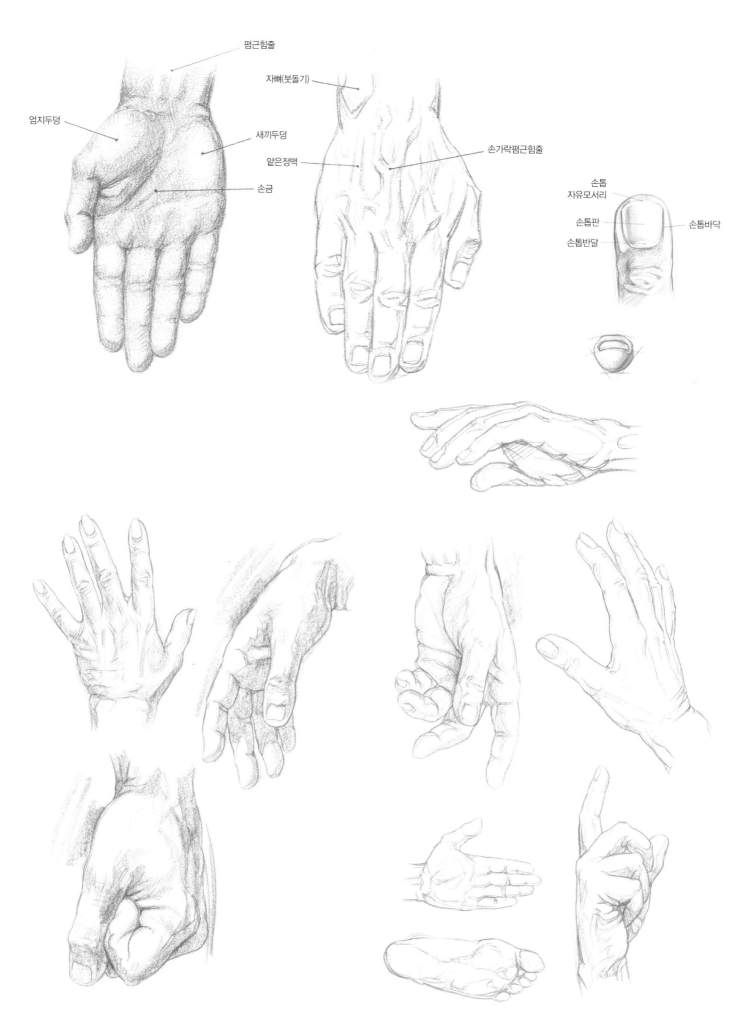

펌근힘줄

자뼈(붓돌기)

엄지두덩

새끼두덩

얕은정맥

손금

손가락펌근힘줄

손톱
자유모서리

손톱판

손톱바닥

손톱반달

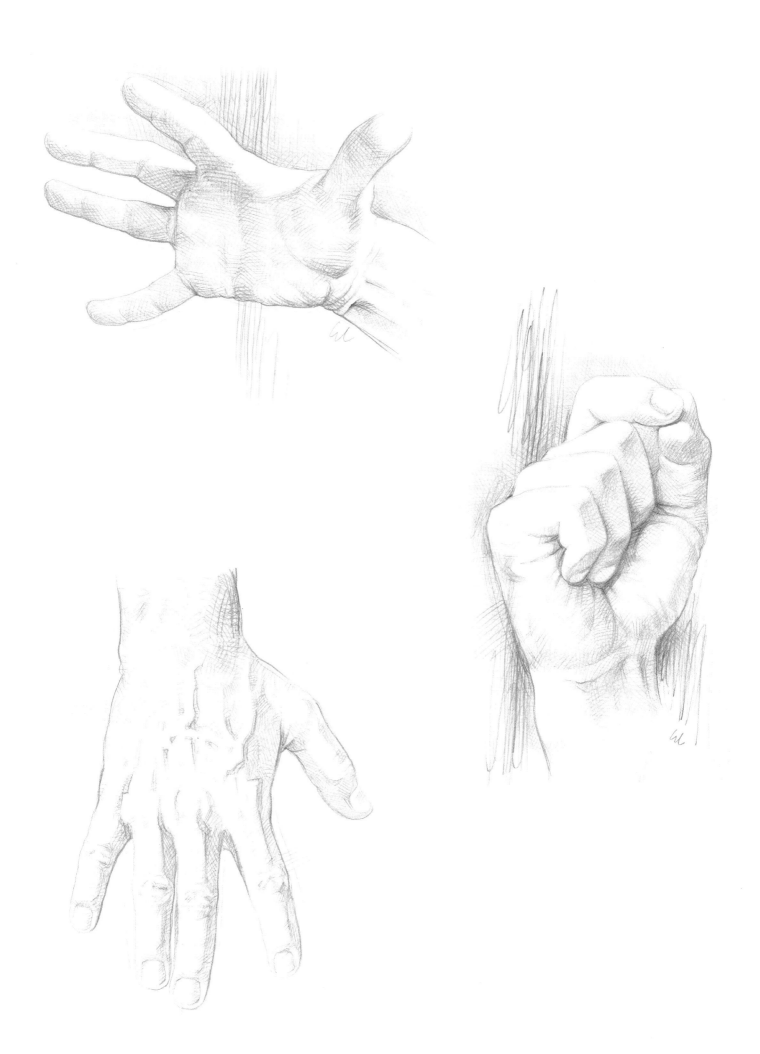

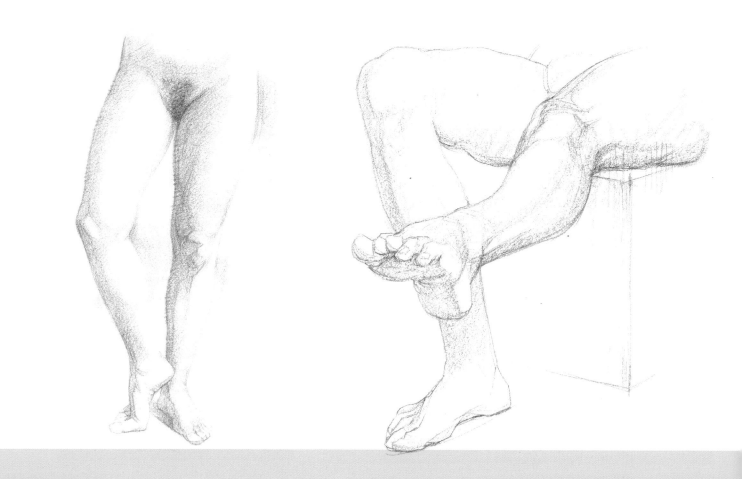

다리
THE LOWER LIMB

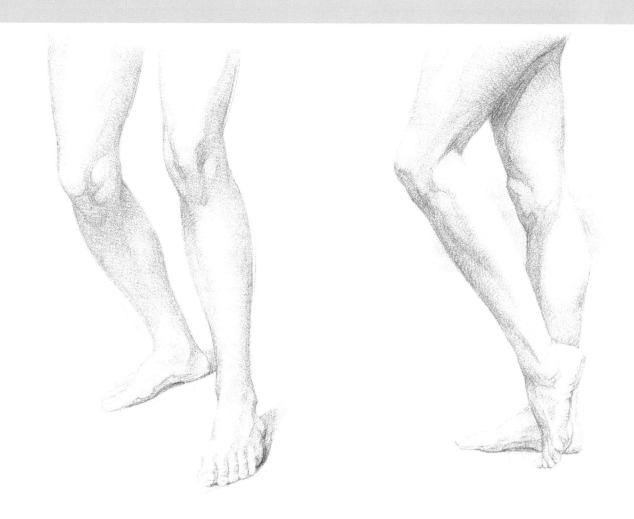

바깥 형태에 대한 개요

다리는 몸통의 아래부분에 좌우대칭으로 하나씩 붙어 있다. 다리 각각은 엉덩부위와 볼기부위 높이에서 다리이음뼈, 골반과 관절로 연결된 자유부(넓적다리, 종아리, 발)로 구성되는데, 이는 앞에서 몸통의 형태를 다룰 때 이미 설명했다.

다리의 전체 구조는 팔과 비슷하다. 몇 개의 큰 근육, 특히 볼기 근육이 있고 이것들은 자유부의 첫 번째 뼈마디인 넓적다리를 향하고 볼기의 형태에 영향을 끼친다.

넓적다리는 가쪽면이 살짝 납작하고 밑이 잘린 원뿔과 생김새가 비슷하다. 넓적다리 앞부분은 곧바로 몸통과 연결되면서 샅굴 주름이 형성된다. 다리근육은 넙다리뼈 둘레로 배열되고 앞쪽, 뒤쪽, 안쪽 무리로 갈라진다.

종아리는 무릎관절을 거쳐 넓적다리와 연결되고, 좁은 부분이 발쪽으로 놓이는 원뿔 모양을 한다. 근육은 나란한 정강뼈와 종아리뼈 둘레에 배열되고, 앞 가쪽 무리와 뒤쪽 무리로 갈라진다.

발은 다리의 끝부분이고 지면 위에 놓인다. 손과 달리 발은 다리의 세로축을 이어가지 않고 발목에서 직각으로 연결된다. 발은 활 모양이고, 발등 면이 볼록하고, 발바닥 안쪽 가장자리는 오목하다. 이 오목한 부분이 발목뼈와 발허리뼈에 해당된다. 발의 먼쪽부분은 발가락뼈로 구성되는데, 상당히 넓고 납작하다.

다리 주요 부위의 경계선

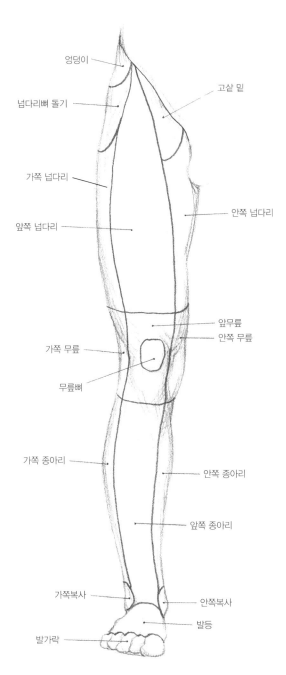

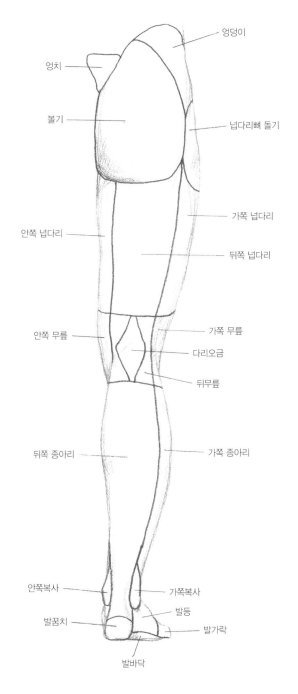

뼈대

다리(골반지)의 뼈대는 팔의 배열 구조를 그대로 따른다. 다리는 앞에서 설명한 대로 몸통뼈대(골반)에 자유부를 붙이는 이음뼈와, 자유부를 이루는 뼈대로 구성된다. 자유부는 넓적다리에서 무릎뼈로 연결되는 넙다리뼈, 종아리에 해당되는 정강뼈와 종아리뼈, 발에 해당하는 발목뼈, 발허리뼈와 발가락뼈로 이루어져 있다. 뼈 구성 요소들은 처음 두 뼈마디의 축이 약간 각을 이루며 수직 방향으로 배열된다. 발의 큰 축은 종아리 축과 거의 직각으로 놓인다. 다리는 몸 지탱하기와 걷기라는 주요 기능에 맞춰져 있다는 점에서 팔과 다르다.

요약하면, 다리의 뼈대에는 골반 이음 구조, 곧 다리이음뼈와 자유부의 뼈가 포함된다. 자유부에는 넙다리뼈와 무릎뼈, 정강뼈와 종아리뼈, 발목뼈와 발허리뼈, 발가락뼈가 있다. 이 뼈들은 각기 넓적다리, 종아리, 발 부위에 해당된다.

넙다리뼈는 인체에서 가장 튼실하고 가장 길며 가장 큰 뼈이다. 넙다리뼈몸통은 앞뒤로 둥그렇다. 여기에 둥근 앞면, 납작한 가쪽면, 뒤쪽으로 모이는 세로 능선(거친선) 면이 있다. 아래쪽 뼈끝은 매우 크며, 두 개의 융기(안쪽관절융기와 안쪽위관절융기, 가쪽관절융기와 가쪽위관절융기)가 깊은 융기사이오목에 의해 분리된다. 몸쪽 끝부분은 넙다리뼈머리(반구 모양), 넙다리뼈목(보통 넙다리뼈몸통의 축과 120도와 130도 사이의 둔각을 이룸), 그리고 두 개의 고르지 않은 돌기, 곧 가쪽을 향한 큰돌기와 안쪽과 뒤쪽을 향한 작은돌기로 이루어진다.

무릎뼈는 짧은 뼈로, 흔히 넙다리네갈래근의 종자뼈로 여겨진다. 무릎뼈에는 오돌토돌하고 두께가 제각각인 원반 모양이 있고, 힘줄이 닿는 곳의 바깥면은 거칠고, 내부의 관절면은 연골에 덮여서 아주 매끄럽다.

정강뼈는 종아리 안쪽에 위치한 긴 기둥 모양의 뼈이고, 위쪽 뼈끝이 아래쪽 뼈끝보다 크다. 정강뼈몸통은 가장자리가 꽤 뚜렷한 세 면으로 이루어진다. 앞안쪽면은 피부밑층에 얕게 자리하고, 근육으로 덮이지 않아서 매끈하다. 위쪽 뼈끝은 정강뼈에서 가장 큰 부분으로, 양옆과 뒤쪽으로 제법 팽창되고, 앞면 위 거친면이 뚜렷하다. 넙다리뼈와 연결된 위면은 두 개의 관절융기 면이 있고 융기 사이 능선에 의해 분리된다. 아래쪽 뼈끝은 원뿔 모양이고, 위 안쪽으로 돌기가 위치한다(정강쪽 복사 또는 안쪽복사). 목말뼈가 있는 관절면은 아주 오목하고 가로로 넓다. 그 가쪽으로 종아리뼈가 놓이는 패임이 있다.

종아리뼈는 길면서 가는 관 모양의 뼈다. 종아리뼈몸통에는 살짝 납작하고 뒤틀린 면이 있고, 위쪽 뼈끝(뼈머리)은 타원 모양이고 정강뼈의 관절면이 있다. 아래쪽 뼈끝(종아리쪽 복사 또는 가쪽복사)은 뼈몸통보다 약간 두툼하고, 길고 가늘며 뾰족한 정점이 있다.

발목뼈는 일곱 개의 뼈로 이루어져 있는데, 이 중 두 뼈는 아주 커서 발의 바깥 형태에 결정적인 영향을 끼친다. 목말뼈는 정강뼈와 관절로 연결되며, 발꿈치뼈는 주사위 모양이고 뒤쪽이 튀어나와 있다. 나머지 다섯 개의 뼈는 발배뼈, 입방뼈, 그리고 세 개의 쐐기뼈이다.

발허리뼈는 살짝 아치형인 다섯 개의 긴 뼈들로 구성되어 있다. 첫째 발허리뼈가 제일 크고 다섯째발허리뼈로 갈수록 조금씩 작아진다. 몸

오른쪽 넙다리뼈

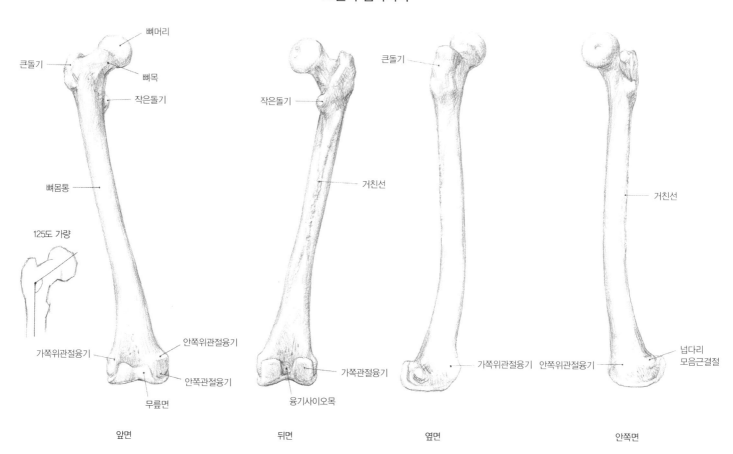

앞면 | 뒤면 | 옆면 | 안쪽면

뼈머리 / 큰돌기 / 뼈목 / 작은돌기 / 뼈몸통 / 125도 가량 / 가쪽위관절융기 / 안쪽위관절융기 / 안쪽관절융기 / 무릎면

작은돌기 / 거친선 / 가쪽관절융기 / 융기사이오목

큰돌기 / 가쪽위관절융기 / 안쪽위관절융기

거친선 / 넙다리 모음근결절

쪽 뼈끝(바닥)은 쐐기뼈와 연결되고, 먼쪽 뼈끝(머리)은 발가락뼈와 연결된다.

발가락뼈의 구조와 바깥 형태는 손과 비슷하다. 곧 첫째 발가락인 엄지발가락만 두 마디 뼈로 구성되고 나머지 발가락들은 세 마디 뼈로 이루어진다. 몸쪽과 가장 가까운 첫마디뼈, 중간마디뼈, 가장 먼쪽에 있는 끝마디뼈로 구분된다. 두 개의 종자뼈는 발가락뼈의 관절 부위에서 가까운, 첫째 발허리뼈머리의 발바닥쪽 모서리에서 자주 볼 수 있다.

오른쪽 정강뼈

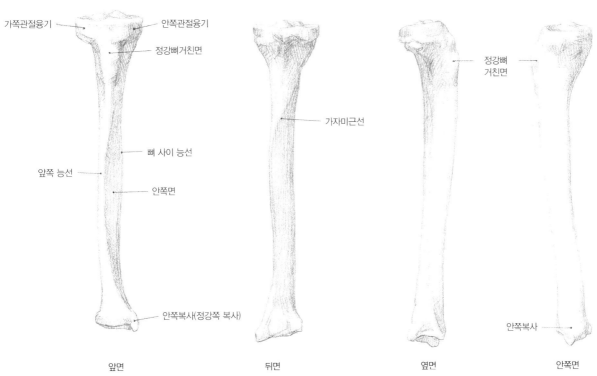

가쪽관절융기 · 안쪽관절융기 · 정강뼈거친면 · 뼈 사이 능선 · 앞쪽 능선 · 안쪽면 · 안쪽복사(정강쪽 복사) · 앞면

가자미근선 · 뒤면

정강뼈거친면 · 옆면

정강뼈거친면 · 안쪽복사 · 안쪽면

오른쪽 종아리뼈

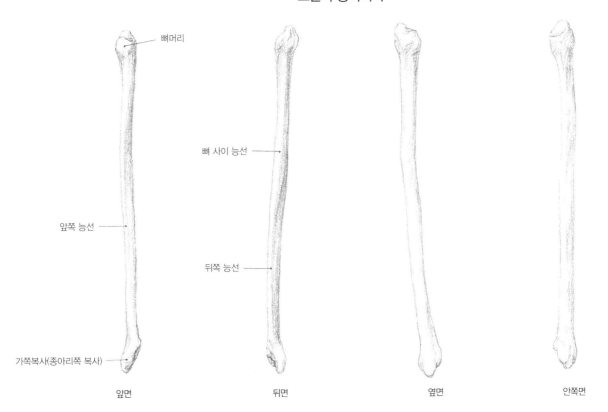

뼈머리 · 뼈 사이 능선 · 앞쪽 능선 · 뒤쪽 능선 · 가쪽복사(종아리쪽 복사) · 앞면

뒤면

옆면

안쪽면

오른발의 뼈

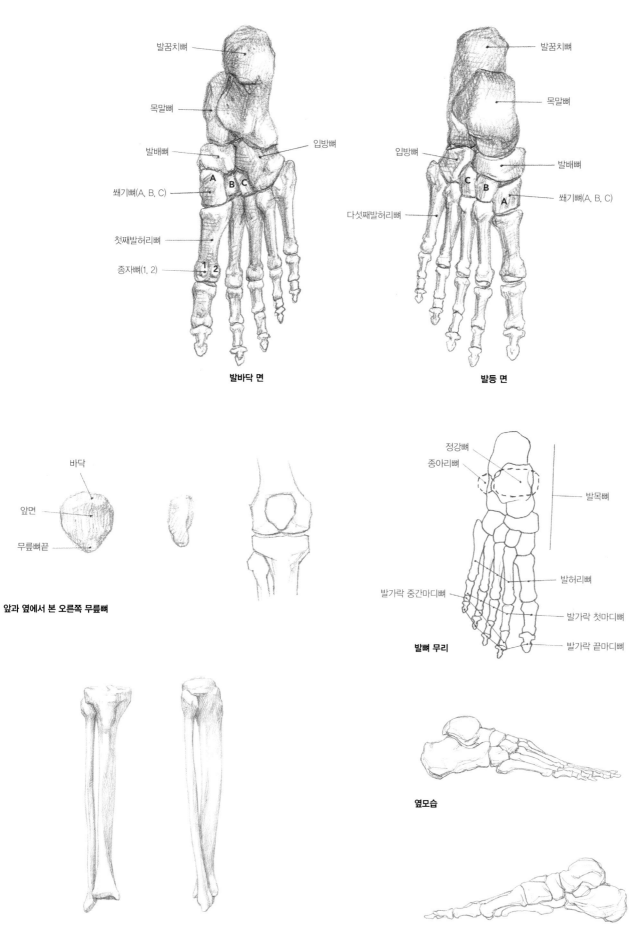

발꿈치뼈

목말뼈

발배뼈

입방뼈

쐐기뼈(A, B, C)

첫째발허리뼈

종자뼈(1, 2)

발바닥 면

발꿈치뼈

목말뼈

입방뼈

발배뼈

쐐기뼈(A, B, C)

다섯째발허리뼈

발등 면

바닥

앞면

무릎뼈끝

앞과 옆에서 본 오른쪽 무릎뼈

정강뼈

종아리뼈

발목뼈

발허리뼈

발가락 중간마디뼈

발가락 첫마디뼈

발가락 끝마디뼈

발뼈 무리

옆모습

오른쪽 종아리(정강뼈와 종아리뼈)의 정상 상태와 상호관계: 앞모습과 옆모습

안쪽 모습

관절

다리관절은 뼈대와 마찬가지로 팔관절과 주요 특징이 비슷하다. 다리관절은 세 관절 무리로 구분된다. 곧 다리이음관절은 기본적으로 골반 그 자체에 있다(엉치엉덩관절과 두덩결합). 그리고 자유부 관절로는 엉덩관절, 무릎관절, 정강발목관절, 정강종아리관절, 발관절이 있다.

엉덩관절은 인체에서 가장 큰 절구관절로, 여기를 통해 넙다리뼈머리가 절구의 오목한 표면과 접한다. 절구 둘레에는 섬유고리(절구 어귀)가 배열된다. 두 관절면 모두 대부분 연골에 싸이고 관절주머니로 단단히 묶이며, 그 가장자리가 절구를 둘러싸고, 넙다리뼈목에 닿는다. 관절주머니는 매우 강력하고, 또한 일부 섬유인대에 의해 보강된다. 엉덩넙다리인대(아래앞엉덩뼈가시에서 넙다리뼈까지 뻗어 있고, 돌기사이선에 있음), 두덩넙다리인대(두덩뼈와 궁둥뼈 절구의 앞쪽 아래모서리에서 일어나 넙다리뼈목의 뒤면까지 이어짐), 원형인대(짧은 주머니 사이 섬유판으로 넙다리뼈머리오목과 절구패임을 연결함)가 그것이다. 마지막으로, 관절주머니에 포개진 일부 근육 힘줄(궁둥구멍근, 속폐쇄근, 쌍동근)이 관절을 제약한다는 사실에 유의해야 한다. 골반 위 다리의 움직임, 즉 굽힘, 폄, 벌림, 모음, 돌림, 휘돌림은 엉덩관절에 달려 있다. 특히 척주 허리뼈의 움직임과 골반의 움직임이 합쳐지면 움직임의 범위가 상당히 넓어진다. 그리하여 걷기, 달리기, 심지어 한 발로 균형 잡고 똑바로 서기 등 몸 전체를 복합적으로 움직일 수 있다.

무릎관절은 넙다리뼈와 정강뼈 사이에 있고 서로 접하는 관절머리의 모양으로 인해 복잡하다. 무릎관절을 형성하는 데 도움을 주는 뼈대 부분은 넙다리뼈 관절융기, 정강뼈의 위쪽 끝부분, 무릎뼈의 깊은 면이다. 타원형 면이 있는 넙다리뼈 관절융기는 정강뼈머리의 관절 공간 안에 놓이고, 관절에 융기 관절의 특징을 부여한다. 관절면의 모양은 달라질 수 있고, 관절 공간은 두 개의 연골 반월판이 있어서 더 깊어진다. 반월판은 바깥쪽 가장자리가 더 두껍다. 가운데에는 그 사이로 관절 공간의 연골이 보이는 구멍이 있다. 무릎관절 안의 세 뼈는 관절주머니에 싸여 있고, 여기에 여러 개의 인대가 포개지는 불규칙한 닿는곳이 있다. 즉 앞쪽에 위치하고 표면에 가깝고 튼실한 무릎인대는 넙다리곧은근 힘줄이 펴지면서 무릎뼈의 아래모서리에서 정강뼈거친면까지 흐른다. 곁인대는 정강뼈머리의 위관절융기에서 뻗어 나오는데, 하나는 가쪽부분(종아리 인대)에, 다른 하나는 안쪽부분(정강이 인대)에 있다. 뒤쪽(다리오금 인대)은 다리오금의 바닥에서 넙다리뼈와 정강뼈 사이에서 교차하는 다발에 의해 만들어진다. 또 앞쪽과 뒤쪽 두 개의 섬유 띠로 이루어진 십자인대가 관절주머니 안에 위치해 관절의 폄을 막아주는 아주 중요한 역할을 한다. 이 인대 세트는 덮개 근막(특히 넙다리근막)뿐만 아니라 관절주머니 위 널힘줄이 팽창되면서 보강된다. 관절주머니는 넓적다리와 종아리의 근육 힘줄에서 일어난다. 종아리와 넓적다리 사이 무릎관절의 움직임은 관절머리의 모양으로 인해 상당한 제약을 받는다. 다만 관절머리는 넓적다리 위에서 다리를 굽히고 펼 수 있다(펴는 동작은 해부학자세에서 그 마디뼈의 복귀를 뜻한다). 굽히는 움직임에서는 넓적다리 위에서 다리를 돌리는 움직임도 가능하다.

정강발목관절은 종아리를 발과 연결한다. 이 관절은 정강뼈의 아래쪽 끝 표면, 목말뼈도르래, 종아리쪽 복사가 접하는 경첩관절이다. 느슨한 주머니가 이 관절을 덮고 일부 인대(세모인대, 곁인대와 발꿈치종아리인대)는 그것을 보강한다. 이 관절은 굽히고 펴는 움직임만 허용한다(발등굽힘과 발바닥굽힘).

두 개의 정강종아리관절이 있다. 위쪽의 몸쪽정강종아리관절은 종아리뼈머리에 해당되는 정강뼈 면 사이의 무릎관절에서 떨어져 있다. 아

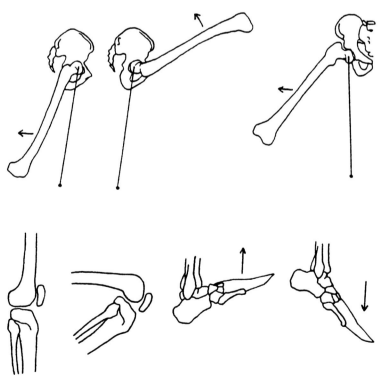

주요 다리관절의 움직임

래쪽의 먼쪽정강종아리관절은 종아리뼈 아래쪽 끝과 정강뼈 관절면 사이에 있다. 살짝 미끄러지는 움직임만 가능하다. 종아리는 아래팔과 달리 엎침과 뒤침이 불가능하고, 두 뼈는 아래팔보다 훨씬 튼튼한 뼈사이막으로 결합되어 있다. 이것으로 인해 굽힘근 무리와 폄근 무리가 구분된다. 기능적 관점에서 발관절은 손관절에 비해 중요성이 떨어진다. 몸의 무게를 지탱하고 균형을 유지하는 데 주로 사용되는 이 기관은 움직임이 몇 가지밖에 되지 않는다. 발관절로는 목말발꿈치관절, 발꿈치입방관절, 발목발허리관절, 발허리뼈사이관절 무리, 발허리발가락관절, 발가락뼈사이관절이 있다. 손보다 발은 인대그물이 더 많은데, 이는 뼈대를 안정시키고 발바닥 아치 위에서 수행하는 당김 선을 보강하는 기능을 한다. 이 관절 덕분에 발은 발등굽힘과 발바닥굽힘, 모음과 벌림이라는 제한된 움직임을 할 수 있다.

• 다리의 기능적 특징

선 자세에서 사람의 다리는 대부분 두 가지 기능을 수행한다. 몸의 무게를 지탱하고, 쉬는 부위로 무게를 분산해 걷기라는 움직임을 만들어낸다. 다리는 이런 안정적이고 강건한 형태 때문에 가동성이 크고 길이가 짧은 팔과는 다른 특징을 보인다. 다리에서 굽힘근과 폄근의 맞서는 작용은 커다란 관절(엉덩이와 무릎)과 근막의 메커니즘과 더불어 골반과 연결된 자유부를 견고하고 안정적으로 만든다. 이런 작용은 주로 달리기, 점프, 걷기처럼 역동적인 움직임이 이루어지는 동안 일어난다. 동시에 발뼈의 아치 구조는 중력의 충격을 완화하는 데 도움을 주고, 다리근육은 균형을 유지하기 위해 다른 부위(골반, 척주, 머리)와 협동하고 팔과 교대로 리드미컬하게 움직인다.

데 무리(짧은발가락굽힘근, 발바닥네모근, 벌레근, 뼈사이근)가 있다.

• 다리근육의 보조 기관

다리에는 근육을 덮고 힘줄의 기능을 보조하는 판들이 있다. 근육을 덮는 근막, 근육사이막, 인대 팽창부, 힘줄집과 윤활주머니가 그것이다. 다리의 근막은 큰 섬유판으로, 근육의 표면을 덮고 있으며, 여기서 개별 공간 안 분리 가로막의 뼈 표면까지 내려간다. 엉덩부위(볼기) 근막 (126쪽 참조), 형태가 여럿이고 무엇보다 넙다리근막이라고 알려진 가쪽 두꺼운 부위, 오금근막, 다리근막과 발근막, 두꺼운 발바닥널힘줄을 볼 수 있다.

힘줄을 포함하는 조직은 가로로 배열된 섬유판으로 만들어져 있다. 이 섬유판은 발목과 발가락 높이에 위치한다. 힘줄집은 발가락으로 향하는 힘줄의 미끄럼을 원활히 하는 수로 같은 역할을 하는 장치이다.

윤활주머니는 윤활액이 들어 있는 주머니 모양의 조직이고, 특히 마찰이나 기계적 부하가 일어나기 쉬운 곳에 위치한다. 이를테면 볼기와 돌기 부위, 넙다리곧은근과 절구 사이, 무릎뼈, 넙다리빗근의 끝, 발꿈치뼈 아래와 뒤쪽, 발꿈치힘줄의 닿는곳에 있다.

┃ 근육

다리의 큰 근육은 팔의 근육과 비슷하게 구성되어서 앞에서 이미 설명한 가시 부속 근육과 볼기부위 근육을 구별할 수 있다(125~126쪽 참조). 다리에는 또한 넙적다리 근육, 종아리 근육과 발 근육이 있다.

넓적다리 근육은 길고 튼실하며, 넙다리뼈 둘레에 세 무리로 배열되어 있다. 주로 종아리를 펴는 작용을 하는 앞쪽 무리(네갈래근 등), 종아리를 굽히는 작용을 하는 뒤쪽 무리(넙다리두갈래근, 반힘줄근, 반막근), 넓적다리를 벌리는 작용을 하는 안쪽 무리(두덩근, 긴모음근과 짧은모음근, 큰모음근과 작은모음근, 두덩정강근, 바깥폐쇄근 등)로 구분된다.

종아리 근육은 발과 발가락을 굽히는 뒤쪽 무리(장딴지세갈래근, 장딴지빗근, 오금근, 긴발가락굽힘근, 뒤정강근과 긴엄지굽힘근), 주로 발과 발가락을 펴는 작용을 하는 앞쪽 무리(앞정강근, 긴발가락폄근, 긴엄지폄근, 앞종아리근), 주로 발을 벌리는 작용을 하는 가쪽 무리(종아리근)로 구분된다.

발의 짧막한 근육들은 두 군데, 즉 발등 부위(짧은발가락폄근)와 발바닥 부위에 배열되고, 이것들은 세 무리로 구분된다. 안쪽 무리(엄지벌림근, 짧은엄지굽힘근, 엄지모음근), 가쪽 무리(새끼벌림근, 짧은굽힘근과 맞섬근), 가운

앞쪽

앞정강근
긴엄지폄근
긴종아리근
종아리뼈
긴엄지굽힘근
장딴지근 가쪽갈래

정강뼈
뒤정강근
긴발가락굽힘근
가자미근
장딴지근 안쪽갈래

뒤쪽

왼다리의 중간 1/3 부분의 가로 단면

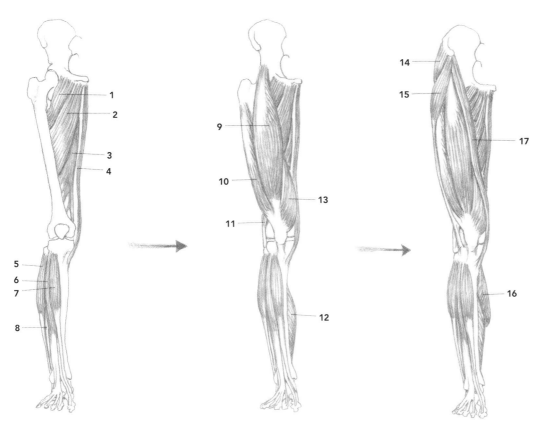

**깊은층에서 얕은층 순으로 나타낸
다리근육(앞모습)**

1 두덩근(치골근)
2 긴모음근(장내전근)
3 큰모음근(대내전근)
4 두덩정강근(박근)
5 긴종아리근(장비골근)
6 긴발가락폄근(장지신근)
7 앞정강근(전경골근)
8 짧은종아리근(단비골근)
9 넙다리네갈래근: 넙다리곧은근(대퇴직근)
10 넙다리네갈래근: 가쪽넓은근(외측광근)
11 넙다리두갈래근(대퇴이두근)
12 가자미근(넙치근)
13 넙다리네갈래근: 안쪽넓은근(내측광근)
14 중간볼기근(중둔근)
15 넙다리근막긴장근(대퇴근막긴장근)
16 장딴지근(비복근) 안쪽갈래
17 넙다리빗근(봉공근)

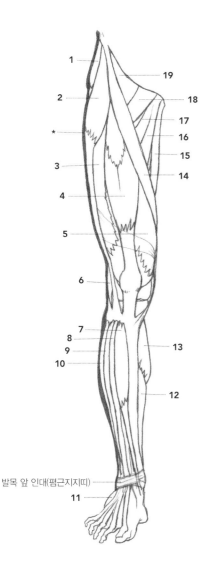

오른다리의 근육 도해(앞모습)

***** 피부와 피부밑층의 두께
1 중간볼기근(중둔근)
2 넙다리근막긴장근(대퇴근막긴장근)
3 넙다리네갈래근: 가쪽넓은근(외측광근)
4 넙다리네갈래근: 넙다리곧은근(대퇴직근)
5 넙다리네갈래근: 안쪽넓은근(내측광근)
6 넙다리두갈래근(대퇴이두근)
7 앞정강근(전경골근)
8 긴발가락폄근(장지신근)
9 긴종아리근(장비골근)
10 가자미근(넙치근)
11 짧은발가락폄근(단지신근)
12 가자미근(넙치근)
13 장딴지근(비복근) 안쪽갈래
14 넙다리빗근(봉공근)
15 두덩정강근(박근)
16 긴모음근(장내전근)
17 짧은모음근(단내전근)
18 두덩근(치골근)
19 엉덩허리근(장요근)

발목 앞 인대(폄근지지띠)

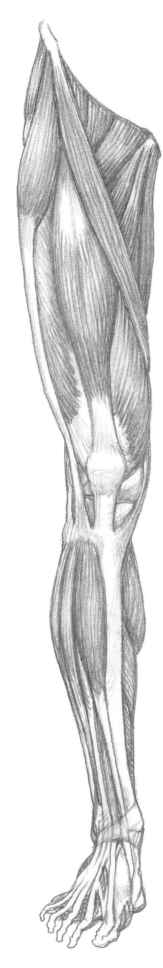

오른다리의 얕은 근육: 앞모습

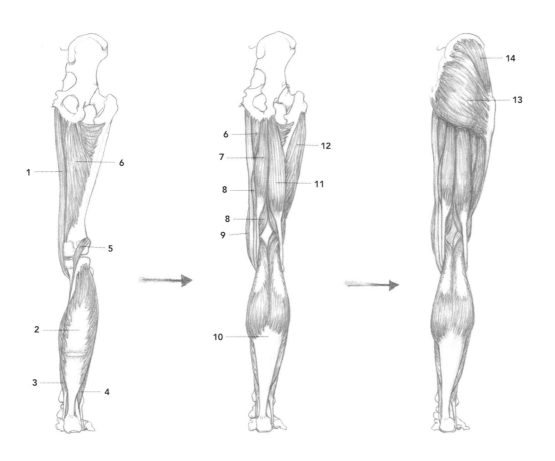

**깊은층에서 얕은층 순으로 나타낸
다리근육(뒤모습)**

1 두덩정강근(박근)
2 가자미근(넙치근)
3 긴발가락굽힘근(장지굴근)
4 짧은종아리근(단비골근)
5 장딴지빗근(족척근)
6 큰모음근(대내전근)
7 반힘줄근(반건양근)
8 반막근(반막양근)
9 넙다리빗근(봉공근)
10 장딴지근(비복근)
11 넙다리두갈래근(대퇴이두근)
12 가쪽넓은근(외측광근)
13 큰볼기근(대둔근)
14 중간볼기근(중둔근)

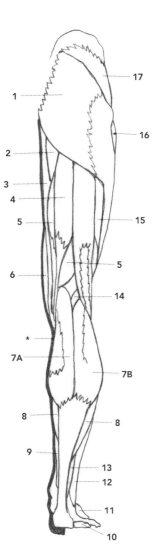

오른다리의 근육 도해(뒤모습)

***** 피부와 피부밑층의 두께
1 큰볼기근(대둔근)
2 큰모음근(대내전근)
3 두덩정강근(박근)
4 반힘줄근(반건양근)
5 반막근(반막양근)
6 넙다리빗근(봉공근)
7 장딴지근(비복근): 안쪽갈래(A), 가쪽갈래(B)
8 가자미근(넙치근)
9 긴발가락굽힘근(장지굴근)
10 새끼벌림근(소지외전근)
11 짧은발가락폄근(단지신근)
12 긴종아리근(장비골근)
13 짧은종아리근(단비골근)
14 장딴지빗근(족척근)
15 넙다리네갈래근: 가쪽넓은근(외측광근)
16 넙다리근막긴장근(대퇴근막긴장근)
17 중간볼기근(중둔근)

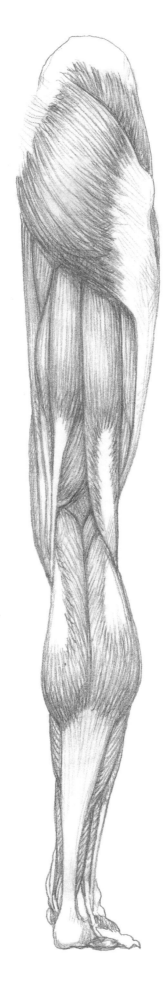

오른다리의 얕은 근육: 뒤모습

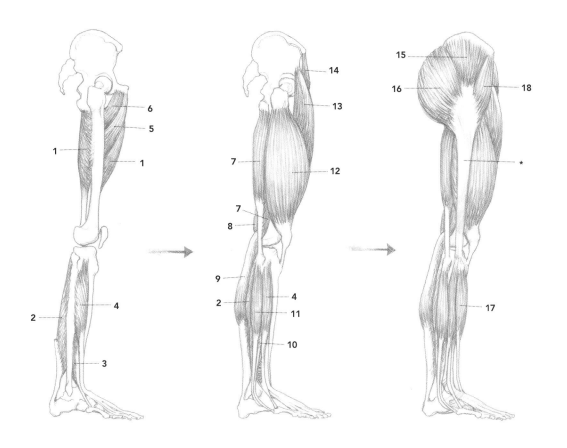

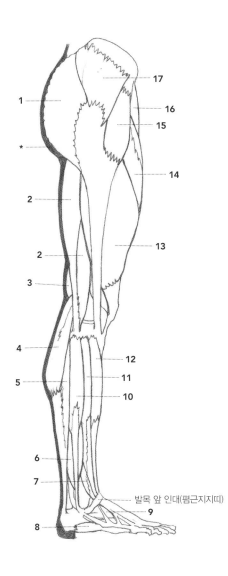

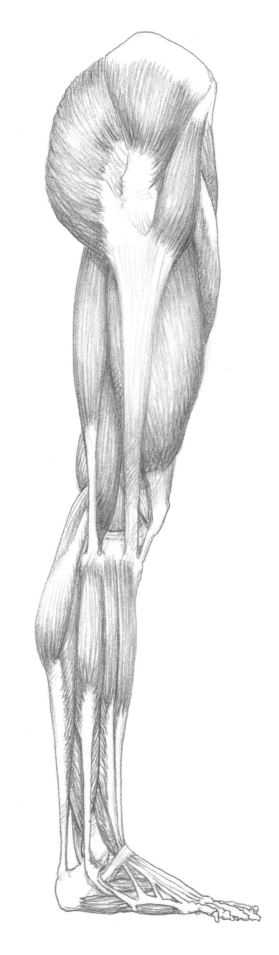

오른다리의 얕은 근육: 옆모습

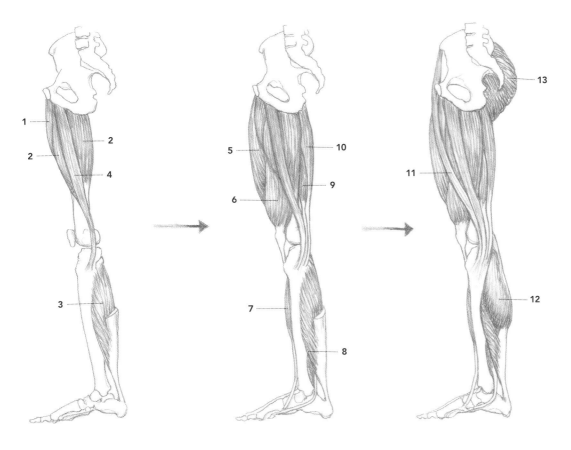

**깊은층에서 얕은층 순으로 나타낸
다리근육(안쪽 모습)**

1 긴모음근(장내전근)
2 큰모음근(대내전근)
3 가자미근(넙치근)
4 두덩정강근(박근)
5 넙다리곧은근(대퇴직근)
6 안쪽넓은근(내측광근)
7 앞정강근(전경골근)
8 긴발가락굽힘근(장지굴근)
9 반막근(반막양근)
10 반힘줄근(반건양근)
11 넙다리빗근(봉공근)
12 장딴지근(비복근)
13 큰볼기근(대둔근)

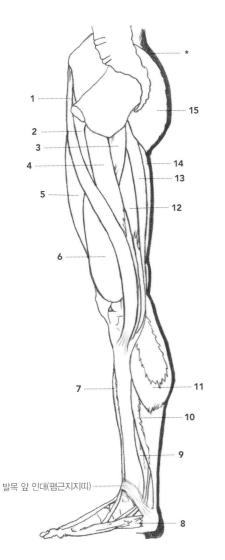

발목 앞 인대(폄근지지띠)

오른다리의 근육(안쪽 모습)

* 피부와 피부밑층의 두께
1 넙다리빗근(봉공근)
2 두덩근(치골근)
3 큰모음근(대내전근)
4 두덩정강근(박근)
5 넙다리네갈래근: 넙다리곧은근(대퇴직근)
6 넙다리네갈래근: 안쪽넓은근(내측광근)
7 앞정강근(전경골근)
8 엄지벌림근(무지외전근)
9 긴발가락굽힘근(장지굴근)
10 가자미근(넙치근)
11 장딴지근(비복근)안쪽갈래
12 반막근(반막양근)
13 반힘줄근(반건양근)
14 넙다리두갈래근(대퇴이두근)
15 큰볼기근(대둔근)

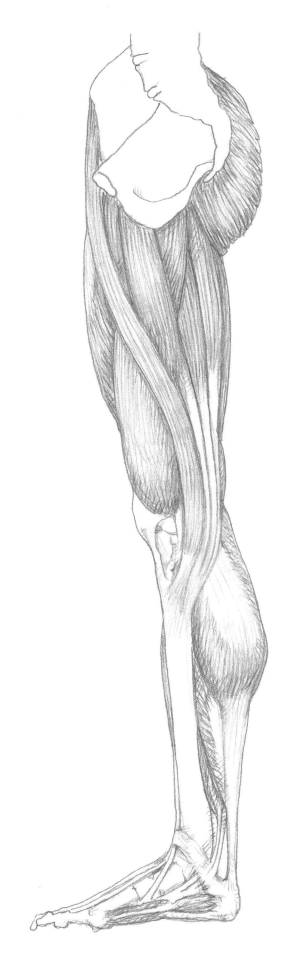

오른다리의 얕은 근육: 안쪽 모습

예술가가 눈여겨볼 다리근육

넙다리근막긴장근(대퇴근막긴장근)

모양, 구조, 연결된 근육: 두껍고 납작하고 삼각형 모양에 가까운 근육으로, 골반의 앞쪽 가장자리에 얕게 자리한다. 수축성이 있는 섬유는 엉덩뼈의 좁은 구역에 배열된 힘줄과 함께 일어나 수직으로 아래를 향하고 넙다리근막 위 닿는곳에서 넓어진다. 이 근육(아예 없거나, 큰볼기근과 연결되거나, 두 개의 다발로 분리되는 경우가 있음)은 넙다리근막과 피부에 덮이고, 일부는 작은볼기근과 넙다리곧은근을 덮는다. 그리고 안쪽으로 넙다리빗근과 연결되고, 가쪽 뒤로 중간볼기근과 연결된다.

이는곳: 엉덩뼈능선의 바깥 테두리 앞부분, 위앞엉덩뼈가시의 가쪽면.

닿는곳: 넙다리근막의 엉덩정강띠, 큰돌기 아래. (엉덩정강띠는 리본 모양의 두꺼운 넙다리근막이다. 이 근막은 넓적다리 가쪽면에 자리하고, 수직으로 배열된다. 엉덩뼈능선의 골반부터 위로 넙다리뼈 가쪽관절융기와 정강뼈 머리의 가쪽모서리까지 뻗어 있다. 엉덩뼈능선에서 볼기근을 덮은 다발들이 모여들면서 넓어지기 시작한다.)

작용: 넙다리근막을 긴장시키고, 다리를 펴고, 넓적다리를 살짝 벌린다. 선 자세에서 다리를 안정시킨다.

표면해부학: 피부밑층에 자리한다. 선 자세에서 넓적다리를 벌리면 수축성이 있는 근육 덩어리가 엉덩뼈능선 앞부분과 큰돌기 앞과 아래 구역 사이에 길고 가는 수직 융기로 나타난다. 이 근육은 뒤쪽에 자리한 중간볼기근과 더 안쪽에 자리한 넙다리빗근 사이로 흐른다. 넓적다리를 많이 굽히면 긴장근의 근육 힘살 위로 깊은 가로 피부 주름이 만들어진다. 엉덩정강띠는 넓적다리의 가쪽면을 납작하게 하고, 이는 선 자세에서 다리만 콘트라포스토 자세를 취했을 때 드러난다. 한편 정강뼈 위 닿는 지점은 약간 편평해지고, 밧줄 모양 같은 융기가 넙다리뼈의 가쪽관절융기 바로 위에 수직으로 배열된다.

넙다리빗근(봉공근)

모양, 구조, 연결된 근육: 길이가 약 50cm로 매우 길고 얇고 납작하고 폭이 좁은(약 4cm) 리본 모양의 근육이다. 넓적다리의 앞면과 안쪽면 위로 얕게 자리하고, 여기서 거의 나선형으로 흐른다. 사실 이 근육은 위에서 아래까지 그리고 가쪽에서 안쪽까지, 골반의 이는곳에서 정강뼈의 닿는곳까지 비스듬히 배열되어 있다. 이 근육은 넙다리뼈 위에 닿지 않지만 두 관절(엉덩관절과 무릎관절)에 작용하고, 넙다리근막과 피부로 덮인다. 이 근육은 넙다리곧은근, 엉덩허리근, 안쪽넓은근, 긴모음근과 짧은모음근을 덮고 대각선으로 가로지른다. 두덩정강근이 넙다리빗근 뒤쪽에서 흐른다.

이는곳: 위앞엉덩뼈가시와 그 밑에 있는 패임의 위 모서리.

닿는곳: 정강뼈거친면의 안쪽모서리. 넙다리빗근의 닿는 힘줄은 '거위발'로 불리는 힘줄 팽창부 위로 뻗어 나가고, 여기로 다른 근육의 힘줄들이 지나간다. 곧 넙다리빗근의 힘줄은 뒤쪽으로 자리하고, 두덩정강근과 반힘줄근의 힘줄이 뒤따른다. 팽창부는 정강뼈거친면의 안쪽면, 뼈몸통 일부, 그리고 종아리의 널힘줄 위로 부채처럼 퍼진다.

작용: 골반 위로 넓적다리를 굽히고, 살짝 벌리거나 가쪽으로 돌린다. 다리를 굽히고, 모은다.

표면해부학: 피부밑층에 자리한다. 선 자세에서 넓적다리가 이완되거나 살짝 수축되면 이 근육은 가쪽의 네갈래근과 안쪽의 모음근과 두덩정강근 사이 함몰부 안에서 움직인다. 따라서 여간해서는 이 근육을 볼 수 없다. 강하게 수축되고 넓적다리와 종아리를 굽히고 벌리면 넙다리빗근은 융기된 띠로 드러나고, 엉덩뼈가시 아래 시작 부분에서 특히 도드라진다. 여기서 대각선으로 넓적다리의 안쪽면 위로 나아간다. 넓적다리를 골반 위로 굽히면 더 가쪽에 자리한 넙다리빗근과 넙다리근막긴장근 사이, 엉덩뼈가시 바로 아래서 공간을 볼 수 있다. 이 공간의 바닥을 따라 넙다리곧은근의 닿는 힘줄이 흐른다.

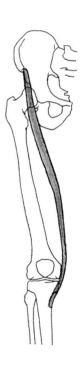

넙다리네갈래근(대퇴사두근)

모양, 구조, 연결된 근육: 넓적다리의 앞부분에 위치하며, 폄근으로 작용하고 네 갈래(넙다리곧은근, 가쪽넓은근, 안쪽넓은근, 중간넓은근)가 모인 근육 무리. 골반뼈와 넙다리뼈의 각기 다른 곳에서 일어나지만 정강뼈에 공통으로 닿는다. 네갈래근 중에서 넙다리곧은근은 엉덩관절과 무릎관절이 관여해 작용하는 이중 관절이고, 다른 근육들은 무릎관절에서만 작용한다.

넙다리곧은근은 정중선에 놓이고 네갈래근 중 가장 얕은 곳에 위치한다. 이 근육은 길고 살짝 납작한 방추 모양으로, 거의 수직으로 아래를 향하고 넙다리뼈의 축을 따른다. 강력한 힘줄이 있는 골반에서 일어나서 근육 절반 길이를 지날 때까지 근육 힘살 안에서 이어지고 표면에서는 약한 세로 피부 주름처럼 보인다. 근섬유는 안쪽과 가쪽 두 방향으로 나아가면서 깃 형태의 근육을 만든다. 길고 납작한 힘줄을 거쳐 정강뼈에 닿는데, 이 힘줄은 넙다리뼈 아래 1/3 지점에서 시작된다. 이 근육은 얕게 자리하고 넙다리근막과 피부에 덮인다(이곳만 엉덩허리근과 넙다리빗근에 덮인다). 넙다리곧은근은 중간넓은근을 덮고, 가쪽으로 넙다리근막긴장근과 가쪽넓은근, 안쪽으로 안쪽넓은근과 연결된다.

가쪽넓은근은 네갈래근 중에서 가장 크고 넓적다리의 가쪽부분 전체를 차지한다. 이 근육은 넓고 납작하고, 위가 얇고 바닥이 더 두껍다. 근섬유는 넙다리뼈 위 커다란 이는곳에서 네갈래근의 힘줄이 공통으로 닿는곳까지 아래로 가쪽과 앞쪽을 향한다. 이 근육의 아래쪽 얕은 부분은 넙다리근막과 피부에 덮인 반면, 위부분은 가쪽으로 넙다리근막의 엉덩정강 부분과 넙다리근막긴장근에 덮인다. 안쪽으로는 중간넓은근, 안쪽넓은근, 넙다리곧은근과 연결된다.

안쪽넓은근은 네갈래근의 일부로서 넓적다리의 안쪽 아래부분을 차지한다. 이 근육은 납작하고 점점 가늘어지며 위가 얇고 바닥이 더 두껍다. 근섬유는 넙다리뼈의 이는곳에서 네갈래근이 공통으로 닿는곳까지 아래쪽, 앞쪽과 가쪽으로 나아간다. 이 근육은 넙다리뼈의 앞면에 붙어 있으며 넙다리곧은근, 가쪽넓은근에 덮인다. 일부 근육 다발은 중간넓은근에서 떨어져 나와 무릎관절 근육을 형성하는데, 이것들은 넙다리뼈의 아래쪽 끝의 배쪽 면에서 일어나서 무릎의 관절주머니에 닿는다.

이는곳: 넙다리곧은근 – 아래앞엉덩뼈가시의 앞면, 절구의 위모서리 위로 힘줄 팽창부와 함께.

가쪽넓은근 – 넙다리뼈 큰돌기의 앞모서리와 아래모서리, 넙다리뼈 거친선 가쪽 가장자리의 위 절반.

안쪽넓은근 – 돌기사이선 아래부분과 거친선의 안쪽 가장자리.

중간넓은근 – 넙다리뼈몸통의 앞면과 가쪽면 위 2/3 부분.

닿는곳: (네 근육 힘살에서 나온 힘줄들이 모이고, 포개지고, 무릎뼈를 덮은 공통 힘줄을 거쳐) 정강뼈거친면.

작용: 다리를 편다. 협동해 골반에서 넓적다리를 굽히고 또한 반대로 작용한다(네갈래근 전체는 선 자세일 때 다리를 안정시키는 작용을 한다).

표면해부학: 넓적다리의 앞가쪽 전체를 차지하고, 중간부분을 빼고 피부밑층에 자리한다. 중간부분은 여전히 근육의 부피를 결정하는 데 관여한다. 넙다리곧은근은 정중선을 따라 넓적다리의 앞쪽 표면을 지나간다. 그것은 위부분에서 앞쪽의 아래앞엉덩뼈가시 아래, 넙다리근막긴장근의 가쪽융기와 넙다리빗근의 안쪽융기 사이에 나타난다. 선 자세에서는 이 부분이 두드러지지만, 넓적다리를 골반에서 굽히면 두 근육의 커다란 융기가 있는 구멍처럼 보인다. 안쪽넓은근은 넙다리곧은근 안쪽에서 보이지만, 넓적다리의 아래쪽 절반에서 이 근육은 무릎에 살짝 못 미치는 융기로 보인다. 가쪽넓은근은 넓적다리의 앞가쪽, 넙다리곧은근의 가쪽, 넙다리근막의 엉덩정강띠 앞쪽에서 보인다. 안쪽넓은근과 비교해 이 근육의 힘살은 멀리 무릎뼈와 넙다리뼈 관절융기에서 나온다. 무릎뼈 바로 위, 넓적다리의 아래 1/3 지점의 앞면 위로 두꺼운 널힘줄막이 대각선으로 가로지른다. 이것은 넙다리근막에 의존하고 네갈래근이 이완되면 표면에 약한 가로 고랑을 만든다.

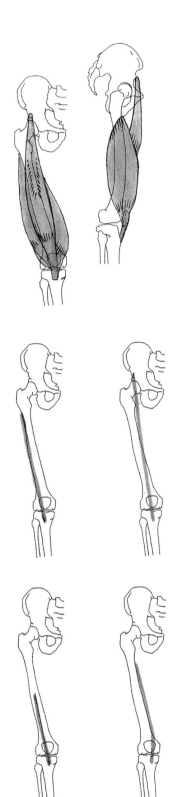

두덩정강근(박근)

모양, 구조, 연결된 근육: '안쪽 곧은근'으로도 불리는 이 근육은 넓적다리의 안쪽면 위에 자리하고 모음근 무리 중에서 가장 안쪽에 있는 얇은 근육이다. 이 근육의 힘살은 수직으로 아래쪽을 향하고, 골반의 이는 지점에서 얇고 길고 납작하며 넓다가 다음 부분에서 좁은 원뿔 모양으로 이어진다. 닿는 힘줄은 매우 길고 얇은 원통 모양이고, 넙다리 안쪽관절융기 뒤쪽을 지난 후 곧바로 확장되어 거위발로 들어가면서 편평해진다. 이 근육은 넙다리근막과 피부에 덮이고, 일부는 긴모음근과 큰모음근을 덮는다. 앞쪽으로 넙다리빗근, 뒤쪽으로 반막근이 지나가는 반면, 반힘줄근은 힘줄 부분이 바로 옆에 있다.

이는곳: 두덩뼈의 아래가지(안쪽모서리 둘레, 두덩결합과 궁둥뼈의 오름가지 사이).

닿는곳: 정강뼈의 안쪽면, 거친면 아래(이 힘줄은 거위발의 형성을 돕고, 앞쪽에 위치한 넙다리빗근과 뒤쪽에 위치한 반힘줄근 사이에 놓인다).

작용: 넓적다리를 모은다. 다리를 굽히고, 살짝 안쪽으로 돌린다(굽힘이나 모음은 넙다리빗근과 협동하고, 돌림은 대항해 작용된다).

표면해부학: 전체가 넓적다리의 안쪽면 피부밑층에 자리한다. 넓적다리를 벌리면 특히 위부분이 뚜렷이 튀어나온다. 이것은 궁둥뼈결절에서 일어난 얇은 융기로 앞쪽의 긴모음근과 뒤쪽의 큰모음근과 반막근 사이를 지나간다. 닿는 힘줄은 다리를 펴면 표면에서 보이지 않는다. 하지만 다리를 굽히면 무릎의 다리오금 안쪽 가장자리를 따라 반힘줄근 힘줄과 더불어 쉽게 볼 수 있다.

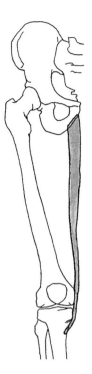

긴모음근(장내전근)

모양, 구조, 연결된 근육: 모음근 중 맨 앞에 있고 세모 모양의 근육이다. 근섬유는 골반에서 넙다리뼈 닿는곳까지 비스듬히 아래, 뒤쪽, 가쪽을 향한다. 이는곳에서 가까운 부분은 좁고 납작하고 두껍고, 이후로 넓어져서 판 모양처럼 되고, 널힘줄의 닿는곳에서 팽창한다. 근육의 시작 부분은 얕게 자리하고, 넙다리근막과 피부에 덮여 있다. 하지만 아래부분은 깊숙이 자리하고, 안쪽넓은근과 넙다리빗근과 연결되고 일부가 덮인다. 안쪽으로 두덩정강근과, 가쪽으로 두덩근과 연결된다. 이 근육은 짧은모음근과 큰모음근을 덮는다.

이는곳: 두덩뼈의 앞면(두덩뼈능선과 결합 사이, 위가지와 아래가지에 의해 직각이 된다).

닿는곳: 넙다리뼈 거친선의 가운데 1/3 부분의 안쪽모서리.

작용: 넓적다리를 모으고, 살짝 굽히고 가쪽으로 돌린다(다른 모음근과 협동함).

표면해부학: 위부분은 피부밑층에 자리하지만, 넓적다리의 앞안쪽면 위 다른 모음근들과 구별되지 않고 한 덩어리처럼 보인다. 세게 수축하면 넓적다리 뿌리에서 중간의 수직 융기로 드러나고, 고샅인대 아래서는 좁아지다가 넙다리빗근 쪽에서 넓어진다.

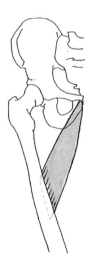

두덩근(치골근)

모양, 구조, 연결된 근육: 납작하고 꽤 두꺼운 네모 모양의 근육으로, 넓적다리 뿌리에 자리한다. 골반의 이는곳에서 넙다리뼈의 닿는곳까지 아래쪽과 가쪽, 뒤쪽으로 비스듬히 아래를 향한다. 이 근육은 두 갈래가 포개진 판이 되는 경우도 있다. 시작 부분은 얕게 자리하고 넙다리정맥과 넙다리근막, 피부에 덮인다. 이 근육은 엉덩관절을 덮고, 안쪽으로 짧은모음근과 바깥폐쇄근을 덮는다. 가쪽모서리는 큰허리근과 연결되고 안쪽모서리는 긴모음근과 연결된다. 두덩근은 엉덩허리근과 함께 넙다리뼈 오목의 깊은 부분을 형성한다. 넙다리뼈 오목은 피라미드 모양으로 가쪽으로 넙다리빗근, 안쪽으로 긴모음근, 위쪽으로 고샅인대와 경계를 이루고, 위앞엉덩뼈가시와 두덩뼈결절 사이에 뻗어 있다. 넙다리뼈 오목을 따라서 동맥과 정맥, 넙다리신경이 흐른다.

이는곳: 두덩뼈 수평 가지의 두덩뼈능선, 두덩뼈결절.

닿는곳: 넙다리뼈의 작은돌기와 거친선 사이에 위치한 두덩근선.

작용: 넓적다리를 모으고, 살짝 굽히고, 가쪽으로 돌린다.

표면해부학: 얕게 자리하지만, 일부가 넙다리정맥과 지방조직에 덮여서 바깥에서 보이지 않는다. 이 근육은 궁둥두덩가지 아래로 더 안쪽으로 자리하는 긴모음근의 돌출부와 섞여 있다.

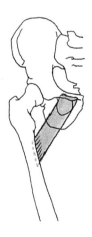

큰모음근(대내전근)

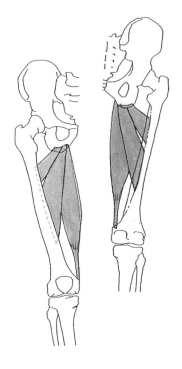

모양, 구조, 연결된 근육: 넓고 튼튼하고 아주 큰 판 근육으로, 넓적다리의 안쪽부분에 자리한다. 원뿔에 가까운 삼각형 모양이다. 근섬유는 아래와 가쪽으로 나아가는데, 기울기가 다르다. 곧 위쪽 섬유는 수평에 가깝게, 가운데 섬유는 비스듬하게, 아래쪽 섬유는 수직에 가깝게 나아간다. 이 근육은 골반에서 일어나고 닿는 방식에 따라 두 부분으로 나뉜다. 가운데 섬유로 구성된 도드라진 부분은 넓은 아치 모양의 힘줄과 함께 넙다리뼈몸통 위로 닿고, 한편 더 얇은 부분은 별도의 가는 원통 모양의 힘줄과 함께 안쪽관절융기 위로 닿는다. 위쪽 섬유는 흔히 근육의 나머지 부분과 분리되므로 작은모음근으로 불리기도 한다. 이 근육은 피부밑에 위치한 짧은 위쪽 이는 부분을 빼고 넙다리근막과 피부에 덮힌다. 앞쪽은 두덩근, 짧은모음근, 긴모음근과 연결되고, 뒤쪽은 큰볼기근, 넙다리두갈래근, 반힘줄근, 반막근과 연결되고, 안쪽으로는 두덩정강근, 넙다리빗근과 연결된다.

이는곳: 두덩뼈 아래가지의 앞모서리, 궁둥뼈의 아래가지, 궁둥뼈결절.

닿는곳: 넙다리뼈의 볼기근거친면, 거친선의 안쪽모서리, 넙다리뼈 안쪽관절융기 위 큰모음근 결절(닿는 쪽 널힘줄은 안쪽에서 넓적다리의 뒤쪽 굽힘근 무리와 앞쪽에 위치한 폄근 무리를 분리한다).

작용: 넓적다리를 모으고, 굽히고 가쪽으로 돌린다(돌리는 움직임은 관절융기에 닿은 다발에 대항해 나타나고, 넙다리뼈를 안쪽으로 돌리는 경향이 있다). 선 자세에서 벌어진 넓적다리를 모으는 동안 모음근이 작용하지 않을 수도 있다. 이 경우에 중력으로 이 움직임을 충분히 실현할 수 있다. 이 근육은 특히 다리 꼬기 등 다른 모든 자세에서 효과적으로 작용한다.

표면해부학: 대부분 깊숙이 자리하지만, 피부밑에 있는 짧은 위부분은 강하게 수축되면 이따금 볼 수 있다. 이 근육은 넓적다리 안쪽면 위 표면에 삼각형 모양의 융기로 나타난다. 이 융기는 궁둥뼈결절과 큰볼기근 옆쪽, 두덩정강근 뒤쪽, 반힘줄근 앞쪽에 위치한다.

넙다리두갈래근(대퇴이두근)

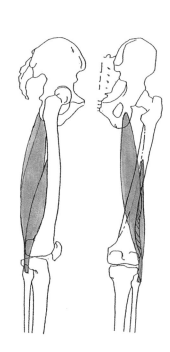

모양, 구조, 연결된 근육: 긴갈래와 짧은갈래로 구성된 이 근육은 넓적다리 뒤부분에 수직으로 자리하며, 골반과 넙다리뼈, 넓적다리 아래 1/3 부분에서 일어나고, 종아리뼈에서 닿는 힘줄로 합쳐진다. 긴갈래는 방추형으로 길고 가늘며 얕게 자리하고 약간 뒤쪽과 아래쪽, 가쪽으로 나아가고, 궁둥뼈의 이는곳에서 공통으로 닿는곳까지 약간 비스듬히 흐른다. 짧은갈래는 짧고 납작하며 대부분 긴갈래에 덮이고, 넙다리뼈의 이는곳에서 닿는곳까지 수직으로 아래쪽을 향한다. 넙다리두갈래근의 긴 부분은 짧은갈래가 아예 없거나 이례적인 곳에 닿는 경우도 있다. 이 근육은 피부밑에 자리하고, 넙다리근막과 피부에 덮인다. 이 근육 일부는 반막근을 덮고 안쪽으로 지나간다. 그리고 가쪽으로 가쪽넓은근, 큰모음근과 연결된다.

이는곳: 긴갈래 – 궁둥뼈결절 위면의 아래 안쪽면, 엉치결절인대의 아래부분.

　　　　짧은갈래 – 넙다리뼈 거친선의 가쪽 테두리 가운데 1/3 부분.

닿는곳: 종아리뼈머리, 종아리근막 위 팽창부와 정강뼈거친면의 가쪽면.

작용: (반막근과 반힘줄근과 협동해) 넓적다리를 편다. 다리를 굽히고 가쪽으로 약하게 돌린다. 걷기 동작을 할 때 협동한다.

표면해부학: 긴 부분은 피부밑층에 자리한다. 해부학자세에서 이 근육은 넓적다리의 뒤면 가쪽 절반을 따라 수직으로 흐르는 기다란 융기로 보인다. 그 안쪽에 있는 반막근과 완전히 분리되지 않지만, 가쪽넓은근과는 분명하게 구분된다. 이 자세에서 무릎 뒤 가쪽모서리를 이루는 닿는 힘줄은 다리오금의 한쪽 벽을 형성하고, 보통 표면에서는 잘 보이지 않는다. 반면 다리를 쭉 편 상태에서 넓적다리를 굽히면 뚜렷하게 보인다. 이때는 짧은 갈래의 짧은 부분도 힘줄과 가까운 가쪽에서 볼 수 있다.

반힘줄근(반건양근)

모양, 구조, 연결된 근육: 반힘줄근은 닿는 힘줄의 크기가 전체 길이의 절반에 해당되기에 이런 이름이 붙었다. 너비가 약 5cm에 두께가 약 3cm인 근육으로, 수축성이 있는 부분은 점점 가늘어지며, 넓적다리에서 아래로 절반쯤에서 가는 원통 모양의 닿는 힘줄로 뻗어나간다. 이 근육은 넓적다리의 뒤 안쪽부분에 수직으로 위치하

고, 골반의 이는곳에서 정강뼈의 닿는곳까지 아래쪽과 약간 뒤쪽을 향한다.

이 근육은 얕게 자리하고, 넙다리근막과 피부, 그리고 짧은 몸쪽부분에서는 큰볼기근에 덮인다. 가쪽으로 넙다리두갈래근 긴갈래가 위치하고, 안쪽으로 반막근이 위치하는데 그 일부가 덮인다.

이는곳: 궁둥뼈결절 위부분의 아래 안쪽면(넙다리두갈래근 긴갈래와 이는 힘줄을 공유한다).

닿는곳: 정강뼈거친면의 안쪽모서리(이 힘줄은 넙다리뼈 안쪽관절융기 뒤로 지나가고 거위발로 팽창되고, 두덩정강근 뒤에 놓인다).

작용: 골반에서 넓적다리를 편다. 다리를 굽힌다(넙다리두갈래근과 협동함). 다리를 안쪽으로 살짝 돌린다(넙다리두갈래근에 대항함).

표면해부학: 대부분 피부밑층에 자리하는데, 큰볼기근에 덮인 이는곳 부근의 짧은 부분은 예외다. 이 근육은 넓적다리 뒤면 안쪽 절반의 위부분에 위치하고, 가쪽으로는 두갈래근의 긴갈래와, 안쪽으로는 반막근 사이에 가늘고 긴 수직 융기로 드러난다. 다리가 해부학자세로 있다면 이 힘줄은 융기되지 않고 안쪽으로 오금 부위 가장자리에 수직 고랑을 만든다. 반면 넓적다리 위로 다리를 굽히면 밧줄 모양 같은 융기가 드러난다.

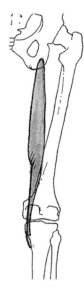

반막근(반막양근)

모양, 구조, 연결된 근육: 넓적다리의 뒤 안쪽에 자리한 크고 납작한 근육이다. 이 근육은 골반의 이는곳에서 정강뼈의 닿는곳까지 아래와 약간 뒤쪽으로 흐른다. 이 근육은 힘줄이 넓적다리 아래 절반가량까지 근육 힘살을 관통하는 넓은 판 안으로 팽창되면서 반막근이라는 이름이 붙었다. 여기서 수축성이 있는 다발들이 닿는 힘줄 앞의 또 다른 힘줄 팽창부 쪽으로 모인다. 이 근육의 아래부분은 얇은 근육이고, 넙다리근막과 피부에 덮인다. 위쪽은 큰볼기근과 반힘줄근에 덮인다. 또 이 근육은 큰모음근과 넙다리네모근을 덮고, 안쪽으로 그 옆에 두덩정강근이 위치한다.

이는곳: 궁둥뼈결절의 위가쪽면.

닿는곳: 정강뼈의 안쪽관절융기의 뒤면(넙다리뼈 관절융기 가까이에서 닿는 힘줄은 세 가지로 갈라진다. 정강뼈 안쪽 거친면을 향하는 가지, 종아리근막까지 뻗은 넙다리뼈 안쪽관절융기의 뒤모서리를 향하는 가지, 정강뼈 안쪽 거친면의 앞부분을 향하는 가지로 구분된다. 전체적으로 힘줄 팽창부는 거위발 아래에 자리하지만 닿는곳이 연결되지 않는다).

작용: 다리를 안쪽으로 살짝 돌리고, 다리를 굽힌다. 협동해 골반에서 넓적다리를 편다.

표면해부학: 힘살 안쪽이 대부분 큰모음근과 넙다리두갈래근 긴갈래에 덮여 있다. 또한 가쪽으로 반힘줄근이 위치하는데, 일부가 전체 길이를 가른다. 따라서 아래부분을 빼고 표면에서 직접 보이지 않지만, 넓적다리 안 뒤쪽 모서리의 바깥 형태를 결정하는 데 영향을 준다. 닿는 힘줄은 오금 부위의 안쪽모서리를 따라 흐르고, 뒤면 위 수직으로 넙다리뼈 안쪽관절융기를 가로지른다. 두덩정강근과 반힘줄근 힘줄 아래와 가쪽으로 위치한다. 다리가 해부학자세로 있으면 이 근육은 표면에서 보이지 않는다. 반면 다리 일부를 굽히면 주변의 다른 힘줄과 함께 나타난다.

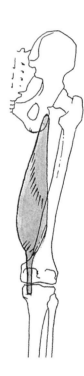

오금근(슬와근)

모양, 구조, 연결된 근육: 짧고 납작한 삼각형 모양의 이 근육은 다리오금의 밑면 무릎관절의 뒤면에 자리한다. 근섬유는 비스듬히 아래쪽과 안쪽을 향한다. 이 근육은 넙다리뼈 가쪽관절융기에서 일어나 정강뼈 닿는곳으로 갈수록 넓어진다. 오금근은 무릎관절을 덮고 장딴지빗근과 장딴지근 두 갈래에 덮인다. 그리고 밑면에서는 가자미근과 연결된다.

이는곳: 넙다리뼈 가쪽관절융기의 뒤면과 가쪽면, 무릎의 관절주머니.

닿는곳: 정강뼈 뒤면의 위 1/3 지점(오금 삼각지대).

작용: 다리를 굽힌다. 다리를 안쪽으로 돌린다.

표면해부학: 오금근은 깊숙이 자리하고 바깥 형태에 아무런 영향을 끼치지 않는다.

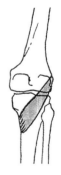

짧은모음근(단내전근)

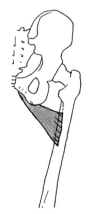

모양, 구조, 연결된 근육: 납작한 삼각형 판 모양의 이 근육은 근섬유가 골반의 좁은 구역에서 일어나 약간 비스듬히 아래쪽, 가쪽과 약간 뒤쪽을 향하고, 넙다리뼈의 닿는 널힘줄로 갈수록 넓어진다. 이 근육은 둘이나 세 부분으로 분리되거나 큰모음근과 합쳐지는 경우도 있다. 짧은모음근은 두덩근과 긴모음근에 덮여 있다. 위 가쪽모서리는 바깥폐쇄근과 큰허리근과 연결되고, 아래모서리는 두덩정강근과 큰모음근과 연결된다.

이는곳: 두덩뼈 아래가지의 가쪽면.

닿는곳: 넙다리뼈 거친선 안쪽 테두리의 위쪽 1/3 부분.

작용: 넓적다리를 모으고, 살짝 굽히고 가쪽으로 돌린다(긴모음근과 협동함).

표면해부학: 넓적다리 안쪽면의 위부분 안으로 깊숙이 자리하므로 바깥 형태에 직접적인 영향을 끼치지 않는다.

앞정강근(전경골근)

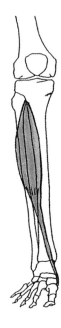

모양, 구조, 연결된 근육: 종아리의 앞면 전체, 정강뼈 가쪽으로 얕게 흐르는 근육이다. 근육 힘살은 크고 가늘다. 종아리 아래로 1/2 부분쯤부터 가늘어지고 길고 튼튼한 닿는 힘줄로 이어진다. 정강뼈 관절융기의 이는곳에서 수직으로 종아리의 축을 따라 흐르지만, 힘줄 부분은 안쪽을 향한 채 정강뼈 먼저 1/3 부분을 대각선으로 가로지르고 발목뼈로 닿는다. 앞정강근은 전체가 피부밑에 자리하고, 종아리의 얕은근막과 피부에 덮인다. 시작 부분의 힘줄은 윤활집과 발의 가로인대로 불리는 두꺼운 근막으로 싸인다. 앞정강근은 정강뼈와 뼈사이막에 붙고, 안쪽으로 긴발가락폄근, 긴엄지폄근과 연결된다.

이는곳: 정강뼈의 가쪽관절융기, 정강뼈몸통의 앞가쪽면의 위쪽 절반, 뼈사이막의 앞면.

닿는곳: 첫째(안쪽)쐐기뼈의 안쪽과 아래쪽 면, 첫째발허리뼈 바닥의 안쪽면.

작용: 발을 발등 쪽으로 굽히고, 살짝 모으고 뒤친다(발의 가쪽모서리를 들어올린다). 걷는 동작을 할 때 협동한다.

표면해부학: 전체가 피부밑층에 자리한다. 근육 힘살은 종아리 위쪽 절반에서 기다란 융기를 만들고, 정강뼈 앞모서리 가쪽을 덮지 않지만 약간 겹쳐진다. 힘줄은 시작 부분을 대각선으로 가로지르고 그 안쪽으로 위치하면서 가장 안쪽 힘줄이 된다. 선 자세에서 이 근육은 분명하지 않고 무릎 앞의 오목한 윤곽을 형성한다. 하지만 발을 발등 쪽으로 굽히면 밧줄 모양이 되면서 한층 뚜렷해진다.

긴엄지폄근(장무지신근)

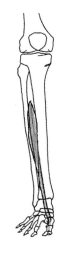

모양, 구조, 연결된 근육: 얇고 기다란 근육으로, 종아리 앞쪽의 가운데 1/3 부분 정강뼈와 종아리뼈 사이에 위치한다. 근육 힘살은 수직으로 아래를 향하고 엄지의 발가락뼈에 닿는 납작한 힘줄로 이어진다. 이는곳과 가까운 부분 안쪽으로 깊숙이 자리하고, 긴발가락폄근과 안쪽으로 앞정강근에 덮인다. 하지만 근육 힘살 이후 부분과 힘줄 전체 경로에서 얕게 자리한다.

이는곳: 종아리뼈 앞면의 중간부분과 뼈사이막.

닿는곳: 엄지발가락 중간마디뼈 바닥의 발등 면.

작용: 엄지발가락을 펴고, 발을 발등 쪽으로 굽힌다(앞정강근과 협동함).

표면해부학: 깊숙이 자리하므로 표면에서는 힘줄만 볼 수 있다. 발등 위를 대각선 방향으로 흐른다. 이 근육은 엄지발가락을 펴면 첫째발허리뼈를 따라 밧줄 모양의 융기로 뚜렷이 드러난다.

긴발가락폄근(장지신근)

모양, 구조, 연결된 근육: 길고 납작하고 쐐기 모양에 가까운 근육으로, 일부가 종아리뼈의 이는곳에서 발가락뼈의 닿는곳까지 종아리의 앞가쪽면 위로 얕게 자리한다. 근육 힘살은 수직으로 위치하고 종아리 아래 절반

쯤에서 강력한 닿는 힘줄로 이어져 근섬유 안에 박히고, 깃근육 형태를 부여한다. 일부에서 힘줄은 하나이지만(또는 같은 집에 싸인 두 가닥으로 분리됨), 정강발목관절에서 가로인대와 십자인대에 싸인 이후로는 (엄지발가락을 제외하고) 네 발가락을 향하는 네 힘줄로 갈라진다. 긴발가락폄근은 이는 다발이 별도로 있거나 주변의 근육들과 연결되는 경우가 있다. 이 근육은 가쪽으로 종아리근이 있고, 안쪽으로는 앞정강근이 있으며, 부분적으로 덮고 있는 엄지폄근의 끝부분이 있다.

이는곳: 정강뼈 가쪽관절융기, 정강뼈 가쪽 거친면, 종아리뼈 안쪽면의 위쪽 절반과 뼈사이막에 인접한 면.

닿는곳: 네 발가락 발가락뼈의 발등 면.

작용: 가쪽 네 발가락을 편다. 발을 발등 쪽으로 굽힌다(앞정강근, 긴엄지폄근과 협동함). 발을 가쪽으로 살짝 비틀어서 벌린다.

표면해부학: 종아리의 가쪽, 안쪽 앞정강근과 가쪽 긴종아리근 사이에 자리한다. 따라서 가쪽모서리 피부밑층에 놓이고 두 개의 근육 사이에 얇은 수직 융기로 드러나는 경우도 있다. 단일 힘줄은 발등의 앞 가쪽모서리를 따라 흐르고, 이것에서 갈라진 네 말단 부분은 발등에 빗줄 모양과 비슷한 융기로 드러난다. 이것은 긴엄지폄근 가쪽으로 배열된다. 긴발가락폄근은 네 발가락의 중간마디뼈 등쪽 면까지 흐르고, 여기서 닿는 힘줄까지 넓어지면서 많이 융기되지 않는다.

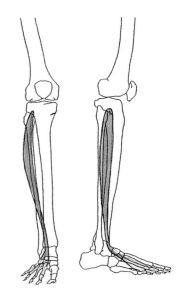

짧은종아리근(단비골근)

모양, 구조, 연결된 근육: 튼튼하고 납작한 근육으로, 일부는 긴종아리근에 덮이고, 일부가 종아리 가쪽부분의 아래 절반에 얕게 자리한다. 근섬유는 종아리뼈에서 일어나 아래로 흐르다가 납작한 힘줄에서 모인다. 이 힘줄은 앞부분에서 점점 깊어진다(깃근육 형태를 만든다). 그리고 가는 원통 모양으로 계속되어 다섯째발허리뼈 위에 닿고, 가쪽복사 뒤로 그리고 긴종아리근 뒤편으로 흐른다. 이 근육은 긴종아리근 아래에 위치하고, 뒤쪽으로 가자미근과 연결되고, 앞쪽으로 긴발가락폄근, 셋째종아리근과 연결된다.

이는곳: 종아리뼈 아래 절반의 가쪽면.

닿는곳: 다섯째발허리뼈 밑면의 거친면 가쪽면.

작용: 발을 벌리고 발바닥을 살짝 굽힌다(긴종아리근과 협동함). 발을 약하게 엎친다(가쪽 가장자리를 올린다).

표면해부학: 아래부분은 피부밑층에 자리하고, 수축하는 동안 바깥 복사 위쪽과 긴종아리근 양옆에 작은 융기로 드러난다. 힘줄은 복사 뒤쪽에서 빗줄 모양으로 드러나고, 발의 가쪽 표면 위 긴종아리근의 힘줄 뒤쪽으로 흐른다.

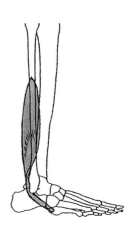

셋째종아리근(제삼비골근)

모양, 구조, 연결된 근육: '앞 종아리근'이라고도 하며, 때때로 일부가 온발가락폄근과 합쳐지면서 그 갈래로 분류되기도 한다. 셋째종아리근은 완전히 분리되면 작고 얇고 가는 원뿔 모양을 하고, 힘살은 아래쪽과 약간 앞쪽으로 흐른다. 이 근육은 종아리뼈와 정강발목관절에서 일어나고, 다섯째발허리뼈 위로 길고 납작한 힘줄이 닿고, 가쪽으로 긴발가락폄근 무리 둘레로 흐른다. 이 근육은 종아리 가쪽면 위, 셋째마디 안에 위치하고 발목 가까이에 있다. 셋째종아리근은 종아리뼈에 붙고 짧은발가락폄근을 덮는다. 이것은 안쪽으로 긴발가락폄근과, 가쪽으로 짧은종아리근과 연결되고, 이는곳에서 가까운 부분만 연결된다.

이는곳: 정강뼈의 안쪽면 아래 1/3 부분과, 뼈사이막과 인접한 부분.

닿는곳: 다섯째발허리뼈 밑면의 발등 면, 넷째발허리뼈의 작은 팽창부.

작용: 발을 발등 쪽으로 굽히고(앞정강근과 긴발가락폄근과 협동함), 발을 살짝 벌린다.

표면해부학: 피부밑층에 자리하지만, 힘살은 짧은종아리근의 힘살과 쉽게 구분되지 않는다. 반면 발을 발등 쪽으로 굽히는 동안 힘줄이 가쪽복사 앞쪽 그리고 긴 새끼폄근의 힘줄 가쪽으로 흐르는 가느다란 빗줄 모양의 융기로 나타난다.

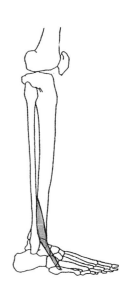

긴종아리근(장비골근)

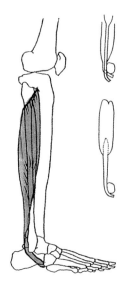

모양, 구조, 연결된 근육: 길고 납작하고 얕은 근육으로, 종아리뼈 대부분을 덮고 종아리의 바깥면을 따라 위치한다. 근섬유는 수직으로 아래쪽을 향하고 근섬유 안에 박힌 길고 납작한 힘줄로 모이는데, 이것이 깃근육 형태를 만든다. 가는 힘줄 또한 종아리의 아래 절반을 따라 뒤쪽으로 가쪽복사까지 흐르고, 발꿈치뼈와 입방뼈를 가로질러 마지막으로 발바닥을 비스듬히 앞쪽으로 가로지르고 첫째발허리뼈에 닿는다. 이 근육은 얕게 자리하며 종아리근막과 피부에 싸여 있다. 이 근육 일부는 짧은종아리근을 덮는다. 앞쪽에서는 긴 폄근과 셋째종아리근, 뒤쪽에서는 가자미근과 깊숙이 긴엄지굽힘근이 옆에 있다. 이따금 닿는곳 개수가 과도하거나, 짧은종아리근과 합쳐지는 경우가 있다. 한두 개의 종자뼈가 가쪽복사와 입방뼈 고랑 지점에 자리한 힘줄에 싸일 때도 있다.

이는곳: 종아리뼈머리의 가쪽면과 위쪽 2/3 부분, 정강뼈 가쪽관절융기.

닿는곳: 첫째발허리뼈 밑면의 가쪽면과 가쪽쐐기뼈.

작용: 발을 편다(발바닥 쪽으로 굽힌다). 협동해 걷기에 관여한다. 짧은종아리근과 협동해 작용한다.

표면해부학: 전체가 피부밑층에 있고, 종아리의 가쪽면에 위치한다. 여기서 바깥 복사 뒤쪽, 뒤쪽의 가자미근과 앞쪽의 긴발가락폄근과 앞정강근 사이에서 가늘고 긴 융기로 나타난다. 수축하는 동안 이 근육 힘살은 뚜렷이 드러나고, 깃근육 구조는 근섬유 사이에 박힌 힘줄 부분과 대응되는 종아리 위쪽 절반 표면에 납작한 공간을 만든다. 이어진 부분에서 힘줄은 밧줄 모양의 융기가 되어 가쪽복사 뒤에서 뒤쪽을 향하고 깊이 자리한 짧은종아리근의 힘살 가장자리 옆에 자리한다. 짧은종아리근의 힘줄은 복사 뒤부분에 있는 긴종아리근의 힘줄과 함께 흐른다. 하지만 그 직후로는 앞쪽에 위치하고 발의 가쪽면에서 한층 분명하게 보인다.

장딴지빗근(족척근)

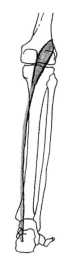

모양, 구조, 연결된 근육: 무릎관절 뒤쪽에 자리하는 근육으로, 길이가 약 8~10cm인 작고 짧은 방추형 힘살과 길고 가는 힘줄로 이루어져 있다. 힘줄은 비스듬히 아래쪽으로 그리고 장딴지근과 가자미근 사이 안쪽으로 향하고, 안쪽모서리를 따라가다가 발꿈치힘줄 둘레에 닿는다. 이 근육은 아예 없거나 이중으로 이루어지는 경우도 있다. 대부분 장딴지근 특히 가쪽갈래에 덮이고, 오금근과 가자미근을 덮는다.

이는곳: 넙다리뼈 가쪽위관절융기의 뒤면, 무릎의 관절주머니.

닿는곳: 발꿈치뼈결절(발꿈치힘줄의 안쪽).

작용: 발을 발바닥 쪽으로 굽히고, 무릎에서 다리를 굽힌다(장딴지근과 가자미근과 협동함).

표면해부학: 이 근육은 (앞 가쪽 가장자리의 일부를 이루는) 다리오금 안으로 깊숙이 자리하고, 대부분 장딴지근 가쪽갈래에 덮여 있다. 피부밑층에 있는 힘살의 작은 부분은 표면에서 보이지 않는다. 오금 공간을 채운 지방조직에 싸여 있기 때문이다. 장딴지빗근의 힘줄은 발꿈치힘줄의 안쪽 가장자리를 따라 흐르는데, 너무 가늘어서 표면에서는 보이지 않는다.

장딴지근(비복근)

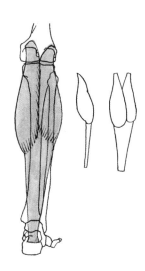

모양, 구조, 연결된 근육: 장딴지세갈래근의 일부분이다. 장딴지세갈래근은 종아리의 뒤부분을 차지하고 종아리를 이룬다. 더 깊숙이에는 또 다른 근육인 가자미근이 자리한다. 두 근육 모두 발꿈치뼈의 닿는 힘줄(발꿈치힘줄)로 합쳐진다. 장딴지근은 두(쌍둥이) 갈래, 곧 가쪽갈래와 안쪽갈래로 이루어지는데, 얕은 곳에 있고 분리되어서 서로 근처에 있다. 근섬유는 넙다리뼈 관절융기에서 시작해 근육의 깊은 표면에 위치한 넓은 널힘줄을 통해 종아리 중간쯤에 있는 공통 힘줄에서 닿는곳까지 수직으로 아래쪽을 향한다. 각 갈래는 강하고 납작한 이는 힘줄이 있고, 이것은 해당되는 힘살의 얕은 면에서 팽창한다. 그리하여 두 개의 넓은 힘줄판이 이루어지고, 이것이 바깥 형태를 점검할 때 보이는 두 편평한 구역을 이룬다. 안쪽갈래의 힘살은 조금 크고 길고 가쪽갈래보다 아래쪽 멀리까지 다다른다. 이 갈래는 종아리 절반의 뒤 안쪽 가장자리를 차지하고, 두껍고 둥근 모서리로 끝나고 이후 힘줄 안으로 뻗어간다. 가쪽갈래의 힘살은 안쪽보다 더 가늘고, 더 위쪽과 편평한 가장자리가 있는 힘줄 위로 닿는다. 장딴지근(아예 없거나, 발꿈치뼈의 닿는곳 직전까지 별개의 다발로 이루어진 경우도 있음)은 얕

게 자리하고, 다리근막과 피부에 덮여 있으며 오금근, 장딴지빗근, 가자미근을 덮는다. 두 근육 힘살의 이는곳이 다리오금의 아래가장자리를 이룬다.

이는곳: 안쪽갈래 – 넙다리뼈 안쪽관절융기의 뒤 위쪽 면(큰모음근 결절의 뒤쪽), 넙다리뼈 오금 위 팽창부.
　　　 가쪽갈래 – 넙다리뼈 가쪽관절융기의 가쪽 뒤면.

닿는곳: 발꿈치뼈결절의 위면. 장딴지근과 가자미근은 닿는곳을 공유한다. 이 힘줄은 매우 강하고 두껍고, 그 안에 담긴 다발의 배열로 인해 타원 모양을 이루고 살짝 탄력이 있다. 길이가 약 15cm이고 종아리 아래 중간에서 넓은 판 모양으로 일어나고, 원통형 밧줄로 모여 팽창하고 뒤꿈치 가까이서 편평해진다. 발꿈치뼈와 힘줄 사이에 윤활주머니가 있다.

작용: 가자미근과 협동해 발을 발바닥 쪽으로 굽힌다. 다리를 살짝 굽힌다. 협동해 걷기 동작에 관여한다. 발을 살짝 벌린다(힘줄의 당김 선이 발의 돌림 축 안쪽에 있다).

표면해부학: 전부 피부밑층에 자리하고 종아리의 두툼한 덩어리를 이룬다. 두 근육 힘살 사이의 세로 분리선은 표면에서 보이지 않지만, (해부학자세에서 그리고 수축하는 동안) 아래쪽에서 윤곽이 선명한 안쪽갈래의 길고 넓은 융기를 볼 수 있다. 하지만 가쪽갈래는 뚜렷하지 않고, 짧으며 좁다. 종아리 아래 절반에 있는 납작하고 넓은 발꿈치힘줄은 (양쪽이 살짝 넘치는) 가자미근을 덮고, 닿는곳 근처 마지막 부분에서 원통 모양에 가까워진다. 그 둘레에 두 개의 얕은 표면 함몰부, 가쪽과 안쪽복사 뒤 고랑이 있는데, 이것이 밧줄 모양의 융기를 두드러지게 한다.

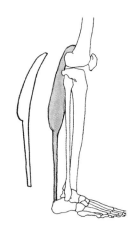

가자미근(넙치근)

모양, 구조, 연결된 근육: 장딴지세갈래근(224쪽 '장딴지근' 참조) 중 깊은 근육으로, 대부분 장딴지근에 덮여 있다. 형태는 넓고 납작하다. 근섬유는 기울기 정도와 방향을 달리하며 아래쪽을 향하는데, 근육 힘살에 박힌 힘줄판 양쪽 위에 배열되어 있어 깃근육 모양을 한다. 이 근육은 장딴지빗근과 장딴지근에 덮여 있으며, 가쪽모서리와 안쪽모서리가 얕게 자리하고, 긴발가락굽힘근과 긴엄지굽힘근, 뒤정강근을 덮는다.

이는곳: 종아리뼈머리의 뒤면과 종아리뼈몸통의 위부분, 정강뼈 안쪽모서리의 가운데 1/3 부분. 두 뼈의 이는곳 사이 섬유 활.

닿는곳: 발꿈치뼈결절의 뒤면(장딴지근과 공유하는 힘줄을 경유함).

작용: 발을 발바닥 쪽으로 굽힌다(장딴지근과 협동함). 가자미근은 닿는곳이 단일 관절이라서 넓적다리에서 다리 굽힘에 관여하지 않는다.

표면해부학: 가자미근은 장딴지근에 덮이고 피부밑층에 자리한 가쪽과 안쪽 가장자리는 튀어 나온다. 이 근육은 종아리 대부분을 수직으로 흐르는 세로로 긴 융기처럼 보이고, 발등과 발바닥을 크게 굽히면 선명하게 보인다. 가자미근의 가쪽모서리는 뒤쪽에 위치한 장딴지근 가쪽갈래와 앞쪽에 위치한 긴종아리근 사이에 포함된다. 매우 좁은 이 부분은 종아리뼈의 이는곳에서 공통 힘줄까지 표면에서 볼 수 있다. 반면 안쪽모서리는 더 넓고 뚜렷하고, 정강뼈의 앞 안쪽 표면 옆에 있지만 종아리 전체에 흐르지 않는다. 위쪽 절반이 장딴지근 안쪽갈래에 덮여 있기 때문이다.

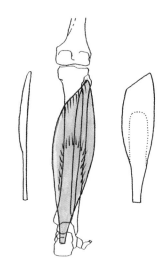

뒤정강근(후경골근)

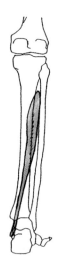

모양, 구조, 연결된 근육: 길고 납작한 근육으로, 종아리 뒤부분 깊숙한 안쪽으로 살짝 비스듬히 위치해 있다. 근섬유는 아래쪽을 향하고, 근육 사이에 박힌 힘줄로 닿고(깃근육 형태를 만든다), 가쪽복사 뒤에서 발목의 닿는 곳까지 흐른다. 이 근육은 정강뼈와 종아리뼈의 뼈사이막 부분에 붙는다. 또 뒤정강근은 가자미근과 긴엄지굽힘근에 싸이고, 안쪽으로 긴발가락굽힘근과 연결된다.

이는곳: 정강뼈와 종아리뼈에 인접한 띠, 뼈사이막의 뒤면 위쪽 2/3 부분.

닿는곳: 발배뼈거친면과 안쪽쐐기뼈의 발바닥 면(다른 쐐기뼈와 입방뼈로 가는 가지와 함께).

작용: 발을 모으고 안쪽으로 돌린다(앞정강근과 협동함). 발을 발바닥 쪽으로 굽힌다(앞정강근에 대항함). 협동해 걷기 움직임에 관여한다.

표면해부학: 깊숙이 자리해 바깥 형태에 아무런 영향을 끼치지 않는다. 다만 힘줄은 안쪽복사 뒤쪽과 아래쪽에서 짧은 밧줄 모양으로 표면에 드러난다.

긴발가락굽힘근(장지굴근)

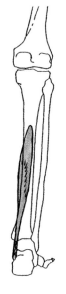

모양, 구조, 연결된 근육: 긴발가락굽힘근(정강쪽)은 납작하고 가늘고 기다랗고, 종아리의 뒤안쪽부분의 아래 절반 안쪽 깊숙이에 위치한다. 근육 힘살은 정강뼈의 이는곳에서 매우 뾰족하고 안쪽복사 위에서 가로로 넓어진다. 이는 닿는 힘줄로 바뀌는 곳과 가깝다. 이 힘줄은 근육 힘살에 들어가서 반깃 모양을 만들고, 안쪽복사 뒤와 발꿈치뼈 안쪽을 지난 후 마지막으로 발바닥을 따라 흘러 네 발가락 발가락뼈의 닿는 네 힘줄로 갈라진다. 복사에서 이 근육의 힘줄은 뒤정강근 힘줄 뒤쪽에 위치하는 반면, 발바닥에서는 긴엄지굽힘근, 엄지벌림근, 엄지모음근, 벌레근, 발바닥네모근과 연결된다.

이는곳: 정강뼈 뒤면의 중간부분, 뒤정강근의 근막.

닿는곳: 둘째에서 다섯째까지 가쪽 네 발가락의 발가락뼈 밑면의 발바닥 면.

작용: 네 발가락을 굽히고, 발을 발바닥 쪽으로 살짝 굽히고, 걷는 움직임에 협조한다.

표면해부학: 대부분 깊숙이 자리한다. 안쪽모서리의 아래부분만 피부밑층에 자리하고 안쪽복사 위, 가자미근과 정강뼈 사이에서 세로로 긴 융기를 이룬다. 발의 안쪽면을 따라 흐르는 부분은 피부밑층에 자리하지만, 힘줄이 뒤정강근 힘줄에 싸여서 보이지 않는다.

긴엄지굽힘근(장무지굴근)

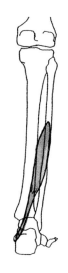

모양, 구조, 연결된 근육: 납작하고 가늘며 길고, 종아리의 뒤 가쪽부분에 깊숙이 자리한 근육이다. 근섬유는 종아리뼈의 이는곳에서 엄지발가락의 닿는곳까지 살짝 안쪽으로 비스듬히 거의 수직으로 아래쪽을 향해 흐른다. 이 힘줄은 안쪽으로 발꿈치까지 흐르고 첫째발허리뼈와 엄지발가락의 발바닥 면 위로 계속된다. 긴엄지굽힘근은 종아리뼈, 그리고 더 안쪽의 뒤정강근을 덮는다. 긴엄지굽힘근은 가자미근과 발꿈치힘줄에 덮이고, 가쪽으로는 종아리근과 연결된다.

이는곳: 종아리뼈 뒤면의 가운데 1/3 부분과 뼈사이막과 인접한 부분.

닿는곳: 엄지발가락의 끝마디뼈 바닥의 발바닥 면.

작용: 엄지발가락을 발바닥 쪽으로 굽히고, 다른 발가락을 살짝 굽히고, 협동해 발을 발바닥 쪽으로 굽힌다(긴발가락굽힘근과 협동함).

표면해부학: 깊숙이 자리하므로 표면에서 보이지 않는다. 하지만 안쪽복사뒤부위의 바깥 형태를 만드는 데 도움을 준다.

짧은발가락폄근(단지신근)

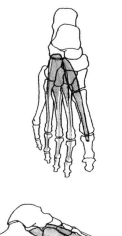

모양, 구조, 연결된 근육: 짧은발가락폄근은 얕은 근육이고 발의 위면에 가쪽으로 자리한다. 이 근육은 삼각형 모양으로, 이는곳 주변이 납작하며 중간부분에서 두꺼워지고 이후 네 개의 가늘고 납작한 힘살로 갈라진다. 힘살은 셋째발가락과 엄지발가락까지 이어진다. 근섬유는 앞쪽과 발의 정중선 쪽으로 약간 비스듬히 향한다. 맨 안쪽 다발은 짧은엄지폄근으로 불리고, 그 힘줄은 엄지발가락 쪽을 향한다. 짧은발가락폄근은 긴(온)발가락폄근과 셋째종아리근, 발의 근막과 피부에 덮여 있다. 이 근육은 발목뼈와 발허리뼈를 덮고, 이는곳의 가쪽으로 짧은종아리근이 위치한다.

이는곳: 발꿈치뼈 앞부분의 가쪽면과 위면.

닿는곳: 세 개의 힘줄에 닿는다(둘째·셋째·넷째발가락의 발등 쪽 널힘줄). 긴발가락폄근의 해당 부분의 가쪽면, 엄지발가락 첫마디뼈 바닥의 발등 쪽 면 위.

작용: (긴발가락폄근과 긴엄지폄근과 협동해) 가운데 세 발가락과 엄지발가락을 편다(발등 쪽으로 굽힌다). 그리고 발가락을 가쪽으로 살짝 기울인다.

표면해부학: 피부밑층에 자리하고, 수축하면 복사뼈의 앞쪽에 있는 발 뒤쪽의 위쪽 가쪽면에 타원형 융기로 나타난다. 네 발가락으로 이어지는 힘줄은 긴 폄근에 소속된 힘줄 아래로 흐르고, 때때로 긴 폄근 사이 틈새의 표면에서 볼 수 있다.

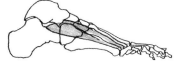

엄지모음근(무지내전근)

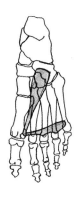

모양, 구조, 연결된 근육: 깊숙이 자리하는 근육으로, 이는곳과 방향은 다르지만 닿는곳이 같은 빗갈래와 가로갈래로 구성된다. 빗갈래는 크고 발목뼈와 발허리뼈의 이는곳에서 엄지발가락의 닿는곳까지 비스듬히 앞쪽과 안쪽을 향한다. 가로갈래는 얇고 발허리뼈의 이는곳에서 엄지발가락의 닿는곳까지 안쪽을 향한다. 엄지모음근은 발허리뼈의 발바닥 면과 뼈사이근에 놓여 벌레근, 긴발가락굽힘근 힘줄과 발바닥널힘줄에 싸인다. 안쪽으로는 짧은엄지굽힘근이 옆에 있다.

이는곳: 빗갈래 – 둘째·셋째·넷째발허리뼈의 바닥, 가쪽쐐기뼈와 입방뼈의 발바닥 면, 긴발바닥인대.

　　　　　가로갈래 – 셋째·넷째·다섯째발가락의 발허리발가락관절의 주머니와 인대.

닿는곳: 엄지발가락의 가쪽 종자뼈와 첫마디뼈 바닥.

작용: 엄지발가락을 모으고 살짝 굽힌다.

표면해부학: 깊숙이 자리하므로 바깥 형태에 아무런 영향을 끼치지 않는다.

짧은새끼굽힘근(단소지굴근)

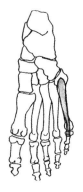

모양, 구조, 연결된 근육: 가는 근육으로, 발의 가쪽 가장자리를 따라 깊숙이 자리한다. 다섯째발허리뼈의 이는곳에서 납작한 힘줄을 거쳐 새끼발가락의 닿는곳까지 앞쪽을 향한다. 이 근육을 따라 가쪽으로 새끼벌림근이 흐른다.

이는곳: 다섯째발허리뼈 밑면의 발바닥 – 안쪽면, 긴발바닥인대, 긴종아리근 힘줄집.

닿는곳: 다섯째발가락 첫마디뼈 바닥의 가쪽부분.

작용: 새끼발가락을 발바닥 쪽으로 살짝 굽힌다.

표면해부학: 발바닥널힘줄과 피부에 덮여 있어서 바깥 형태에 직접 영향을 미치지 않는다.

엄지벌림근(무지외전근)

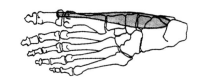

모양, 구조, 연결된 근육: 발의 안쪽 가장자리를 따라 얕게 자리하는 근육으로, 크지만 점점 좁아진다. 이 근육 다발은 발꿈치뼈에서 일어나고 발의 축을 따라 앞쪽을 향하고, 닿는 힘줄의 양쪽에서 모인다. 일부는 발바닥널힘줄과 피부에 싸여 있으며, 짧은엄지굽힘근을 덮는다. 안쪽으로는 짧은발가락굽힘근, 긴엄지굽힘근 힘줄과 연결된다.

이는곳: 발꿈치뼈결절의 안쪽 돌기, 발바닥널힘줄.

닿는곳: 엄지발가락 첫마디뼈 바닥의 안쪽면, 첫째발허리뼈의 안쪽 종자뼈.

작용: 엄지발가락을 벌리고(엄지발가락을 둘째발가락에서 멀리 떨어뜨림), 엄지발가락을 발바닥 쪽으로 살짝 굽힌다.

표면해부학: 피부밑층에 자리하고, 발의 안쪽 가장자리를 막는 기다란 융기처럼 보이며, 세로로 긴 발바닥 아치를 덮는다.

짧은엄지굽힘근(단무지굴근)

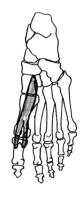

모양, 구조, 연결된 근육: 발의 안쪽모서리를 따라 자리하고, 대부분 엄지벌림근에 덮여 있다. 이 근육은 입방뼈에서 일어난 후에 안쪽과 가쪽으로 나란한 두 개의 힘살로 갈라지고, 엄지발가락 첫마디뼈의 양쪽에 닿는다. 그 사이로 긴엄지굽힘근이 지나간다. 짧은엄지굽힘근은 첫째발허리뼈와 긴종아리근을 덮는다.

이는곳: 입방뼈와 셋째쐐기뼈 아래면의 안쪽부분.

닿는곳: 엄지발가락 첫마디뼈 바닥의 안쪽면과 가쪽면.

작용: 엄지발가락의 첫마디뼈를 발바닥 쪽으로 굽히고, 첫째발허리뼈머리에 속한 종자뼈를 고정한다.

표면해부학: 두툼한 발바닥널힘줄에 덮여 있어서 바깥 형태에 직접 영향을 끼치지 않는다.

새끼벌림근(소지외전근)

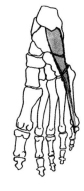

모양, 구조, 연결된 근육: 크고 기다란 근육으로, 발의 가쪽모서리로 얕게 자리한다. 근육 힘살은 발꿈치뼈머리에서 일어나고 새끼발가락의 긴 닿는 힘줄로 변화한다. 새끼벌림근은 발바닥널힘줄과 피부에 덮이고, 긴종아리근과 짧은새끼굽힘근 일부를 덮는다.

이는곳: 발꿈치뼈융기의 가쪽돌기, 아래면과 안쪽돌기, 발바닥널힘줄.

닿는곳: 새끼발가락의 첫마디뼈 바닥의 가쪽면.

작용: 넷째발가락에서 새끼발가락을 벌리고(떨어뜨리고), 살짝 굽힌다.

표면해부학: 피부밑층에 자리하지만, 넓은 발바닥널힘줄과 지방조직에 덮여 있어서 바깥 형태에는 약간의 영향을 끼칠 뿐이다.

짧은발가락굽힘근(단지굴근)

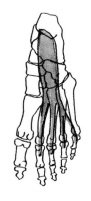

모양, 구조, 연결된 근육: 발바닥 중간부분에 얕게 자리한 커다란 근육으로, 발바닥널힘줄과 피부에 덮여 있다. 이 근육은 발꿈치뼈에서 일어나 넓어지고 납작해지면서 앞쪽을 향하다 네 개의 가는 힘살로 갈라진다. 짧은발가락굽힘근의 힘줄은 엄지발가락을 뺀 네 발가락에 닿는다. 이 근육은 엄지벌림근과 새끼벌림근이 옆에 있고 긴발가락굽힘근과 발바닥네모근, 벌레근을 덮는다.

이는곳: 발꿈치뼈결절의 안쪽돌기와 아래면; 발바닥널힘줄.

닿는곳: 엄지발가락을 뺀 네 발가락의 중간마디뼈 안쪽 가쪽 표면.

작용: 가쪽 네 발가락을 발바닥 쪽으로 굽힌다. 발바닥의 아치 곡면을 유지하도록 도움을 준다.

표면해부학: 두꺼운 발바닥널힘줄에 싸여 있어서 바깥에서는 볼 수 없다.

새끼맞섬근(소지대립근)

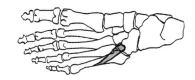

모양, 구조, 연결된 근육: 모음근인 이 근육은 작은 근육으로, 언제나 존재하지는 않는다. 짧은새끼굽힘근 가쪽으로 위치하며, 두 근육은 이따금 합쳐진다.

이는곳: 긴발바닥인대.

닿는곳: 다섯째발허리뼈의 가쪽모서리.

작용: 다섯째발허리뼈를 살짝 모은다(발의 축 쪽으로 움직인다).

표면해부학: 발바닥널힘줄에 덮여 있어서 바깥 형태에 아무런 영향을 끼치지 않는다.

발바닥네모근(족척방형근)

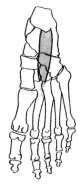

모양, 구조, 연결된 근육: 긴발가락굽힘근의 부속인 이 근육은 발바닥 중간부분에 깊숙이 자리하고, 짧은발가락굽힘근에 덮여 있다. 이 근육은 앞쪽을 향한 안쪽갈래와 가쪽갈래로 일어나 납작한 살덩이 안에서 모이고, 긴발가락굽힘근에 닿는다(네 개의 이차 힘줄로 갈라지기 직전).

이는곳: 발꿈치뼈의 안쪽면과 위면.

닿는곳: 긴발가락굽힘근 힘줄의 가쪽모서리.

작용: 엄지발가락을 뺀 네 발가락을 발바닥 쪽으로 굽힌다(긴발가락굽힘근과 협동함). 발바닥 아치의 곡면을 유지한다.

표면해부학: 깊숙이 자리하므로 바깥에서는 볼 수 없다. 하지만 주변 근육과 함께 발바닥의 형태를 만드는 데 관여한다.

벌레근(충양근)

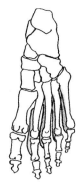

모양, 구조, 연결된 근육: 발에는 네 개의 벌레근이 긴 굽힘 힘줄 안쪽에 배열되고, 이는 엄지발가락을 뺀 네 발가락에 대응된다. 이 근육은 전부 또는 일부가 없는 경우도 있다. 이 근육은 짧은발가락굽힘근에 덮이고, 엄지벌림근과 발뼈 사이근을 덮는다.

이는곳: 긴발가락굽힘근 힘줄의 인접한 모서리에서 두 갈래로 일어난다. 첫째벌레근은 예외적으로 첫 번째 힘줄의 안쪽모서리 위 단일 갈래로 시작된다(둘째발가락의 힘줄).

닿는곳: 가쪽 네 발가락 첫마디뼈의 바닥.

작용: 가쪽 네 발가락을 약하게 굽히고 모은다.

표면해부학: 깊숙이 자리하므로 표면에서는 보이지 않는다.

발뼈 사이근

모양, 구조, 연결된 근육: 발허리뼈 사이의 공간에 자리하고 두 무리로 구분된다. 반깃 모양의 바닥쪽뼈사이근이 세 개가 있고, 깃 모양을 한 등쪽뼈사이근이 네 개가 있다. 이 근육은 발등 쪽으로 짧은발가락폄근, 짧은엄지폄근, 긴발가락폄근과 연결된다. 아래쪽으로는 긴발가락굽힘근, 짧은엄지굽힘근과 연결된다.

이는곳: 바닥쪽뼈사이근 – 셋째·넷째·다섯째발허리뼈의 바닥과 안쪽면.
 등쪽뼈사이근 – 발허리뼈의 인접한 부분.

닿는곳: 바닥쪽뼈사이근 – 셋째·넷째·다섯째발가락 첫마디뼈의 안쪽.
 등쪽뼈사이근 – 둘째·셋째·넷째·다섯째발가락 첫마디뼈의 바닥.

작용: 발가락을 모으고 살짝 굽힌다(바닥쪽뼈사이근). 발가락을 벌리고 살짝 편다(등쪽뼈사이근).

표면해부학: 바깥 형태에 직접적인 영향을 미치지 않는다.

넓적다리

넓적다리는 골반과 무릎 사이의 다리 부분을 일컫는다. 원뿔 모양이고, 커다란 근육 덩어리가 있는데, 위쪽이 더 넓고 아래쪽은 근육의 부피가 줄어들며 가늘어진다.

넓적다리의 세로축은 넙다리뼈의 축을 그대로 따라 가쪽에서 안쪽까지 기울어 있고, 앞뒤로도 약간 기울어져 있다. 여성은 골반이 더 넓어서 이 기울기가 더욱 두드러진다. 넓적다리는 표면이 둥글고 뚜렷한 경계 없이 근육들이 서로 합쳐지면서 둥그런 바깥 형태를 갖는다. 특히 운동선수의 경우 근육들이 세게 수축하면 근육의 돌기가 선명하고 또렷해진다.

넓적다리의 앞가쪽 부위는 넙다리네갈래근이 차지한다. 큰돌기의 피부밑부분에서 무릎까지 뻗어 있는 가쪽면은 가쪽넓은근으로 이루어진다. 이 근육의 뒤모서리에는 바깥 가쪽고랑의 얕고 세로로 긴 함몰부가 있고, 넙다리근막의 엉덩정강띠가 있어서 표면이 납작하다(218쪽 '넙다리네갈래근' 참조). 넙다리근막긴장근의 수직으로 기다란 융기는 큰돌기 앞쪽의 넓적다리 뿌리에서 나타난다.

넓적다리의 앞면은 크게 넙다리곧은근과 안쪽넓은근으로 이루어지고, 안쪽 가장자리에 넙다리빗근이 있다. 위앞엉덩뼈가시 바로 아래에는 거기서 일어난 두 근육(넙다리빗근과 넙다리근막긴장근)이 넙다리뼈 바닥쪽으로 긴 작은 삼각형 구멍을 둘러싸고, 이는 넙다리곧은근 힘줄 부분 안으로 사라진다.

넙다리곧은근의 힘살은 긴 힘줄과 깃털 구조로 인해 위쪽이 이중으로 보일 수도 있다(218쪽 '넙다리네갈래근' 참조). 이 힘살은 넓적다리 앞면의 중간부분에 위치하고, 넙다리뼈의 앞쪽 곡선을 따르고, 넓적다리의 볼록한 윤곽을 보여주고 가쪽면에서 합쳐진다.

넓적다리 앞면의 아래가쪽 부분은 안쪽넓은근이 차지한다. 타원형 융기는 위쪽 넙다리곧은근과 넙다리빗근과 경계를 이루고 넓은근의 바닥쪽 무릎까지 뻗어 있다. 한편 여기서 가쪽넓은근은 바닥쪽이 편평해지고 무릎 몇 센티미터 위에서 마무리된다.

넙다리빗근은 매우 긴 리본 모양의 근육이고, 적당히 수축하면 얕은 함몰부가 생기면서 넓적다리 앞면을 대각선으로 가로지른다. 이 근육은 위앞엉덩뼈가시에서 내려와 넓적다리의 아래 1/3 부분에서 안쪽으로 흐르고 뒤쪽으로 안쪽넓은근의 윤곽을 드러낸다.

넓적다리의 앞안쪽면의 위부분은 모음근의 융기로 구성되고, 정중선 쪽으로 튀어나오고 맞은쪽 무리와 접한다. 표면에서 모음근은 개별적으로 구별되지 않고, 넓적다리의 뒤면 위로 이어지는 치밀한 덩어리를 이룬다. 볼기 주름에 의해 위쪽과 경계를 이루는 이 덩어리는 안쪽면에서 가쪽고랑으로 뻗어가면서 양옆이 둥그스름하고 가운데 축이 살짝 납작해진다.

이 부분은 주로 넙다리두갈래근의 두 힘줄로 구성된다. 이 힘살은 부피가 줄어들다가 무릎의 뒤면 가장자리에서 마무리된다. 여기에는 오금 표면의 가장자리를 이루는, 살짝 벌어진 융기 두 개가 있다. 가쪽융기는 넙다리두갈래근의 말단 부분을 구성한다. 그리고 안쪽융기는 두덩정강근, 반막근, 반힘줄근의 힘줄에서 나온다.

피부밑층 지방조직은 넓적다리를 골고루 둥그스름하게 만들고, 특히 여성은 위부분 가쪽, 큰돌기 바로 위쪽, 아래부분 안쪽에 특유의 지방층이 배치된다. 남성의 넓적다리는 흔히 털에 의해 가려진다.

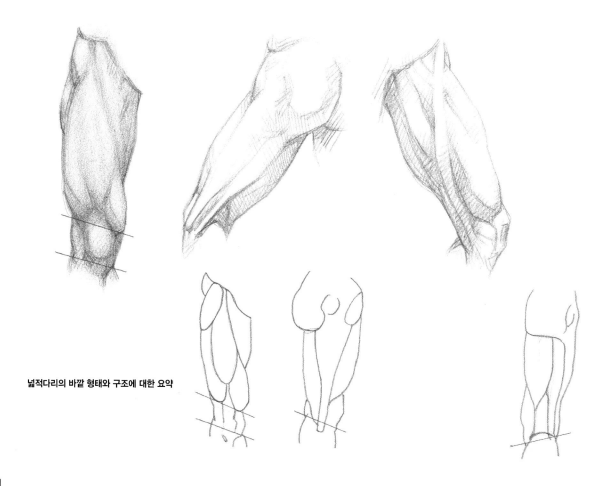

넓적다리의 바깥 형태와 구조에 대한 요약

무릎

무릎은 넓적다리와 종아리를 연결하는 다리 부분으로, 넙다리뼈와 정강뼈 사이에 같은 이름을 가진 관절에 대응된다. 정육면체에 가까운 형태는 뼈구조(넙다리뼈 관절융기와 정강뼈, 종아리뼈, 무릎뼈 머리), 힘줄과 근육으로 이루어진 물렁 조직, 널힘줄 대형과 그 위를 덮은 피부밑 지방조직에 의해 결정된다. 무릎의 바깥 형태는 굽히는 움직임에 의해 상당한 변형을 겪고, 앞쪽(무릎뼈 부위)과 뒤쪽(오금 부위)의 모양이 다르다.

해부학자세에서 무릎의 앞면에는 가운데가 돌출한 무릎뼈가 있고, 그 양쪽으로는 아래로 이어지며 커다란 무릎 힘줄을 따라 흐르는 두 개의 오목한 공간이 있다. 이것은 정강뼈거친면 위 네 갈래근 힘줄이 닿는 곳이고, 종아리를 적당히 굽혀 근육이 수축하면 볼 수 있다. 굽히지 않은 상태에서는 무릎뼈까지 올라가는 작은 지방덩이로 인해 옆에 두 개의 작은돌기가 있고, 비스듬하거나 가로 피부 주름이 생기는 경우도 있다. 무릎뼈 위쪽에는 넙다리네갈래근 힘줄에 해당되는 편평한 부분이 있다. 이 부분은 가쪽으로 가쪽넓은근과 넙다리근막의 엉덩정강 부분, 안쪽으로 안쪽넓은근과 접한다. 넙다리네갈래근의 두 힘살은 부피와 높이가 달라서 무릎의 윤곽을 비대칭적으로 만든다. 곧 가쪽모서리는 약간 볼록하고, 가쪽넓은근 아래부분과 그 힘줄로 이루어져 있다. 반면 안쪽모서리는 더 볼록하고, 거의 무릎뼈까지 뻗은 안쪽넓은근으로 이루어져 있다.

안쪽넓은근과 일치하는 바깥면은 근육들이 이완될 때 비스듬한 얕은 오목한 공간에 의해 교차된다. 이는 넓적다리를 덮은 널힘줄에서 일어나는 위팔두갈래근널힘줄이 피부밑에 있어서 발생한다.

종아리를 굽히면 무릎 앞면의 바깥 형태에 눈에 띨 만한 변화가 일어난다. 무릎뼈가 주로 넙다리뼈 관절융기와 그 돌기들 사이에서 움직이기 때문이다.

서 있는 자세에서 무릎의 뒤부분은 작은 세로 융기가 있어 살짝 볼록하다. 이것은 다리오금에 해당되고, 위로는 넙다리두갈래근과 반막근 힘줄로, 양옆으로는 각각의 힘줄로, 바닥으로는 장딴지근과 장딴지빗근 몸쪽 부분이 접하는 마름모꼴 부위로 경계를 이룬다. 신경혈관 다발이 이 공간을 통과해 흐르고, 이 부분의 바깥 돌기를 결정하는 사이 공간은 지방조직으로 채워진다. 융기 옆에는 두 개의 얕은 세로 고랑이 위치한다. 가쪽고랑이 가장 선명한데, 넙다리두갈래근을 따라 가쪽 넓적다리 고랑에 다다른다. 안쪽 고랑은 더 혼합되고 넙다리빗근 함몰부와 이어져 앞쪽으로 오목한 선을 그린다.

관절 사이선에 해당되는 피부의 굽힘 주름은 오금 돌기를 살짝 가쪽 아래와 안쪽모서리 쪽으로 가로지른다. 종아리를 굽히면 오금근 표면이 깊이가 제각각인 공간으로 변하고, 넙다리뼈에서 멀리로 움직이는 넓적다리 근육 힘줄의 돌기에 접한다. 가쪽으로 넙다리두갈래근 힘줄과 안쪽으로 두덩정강근, 반막근, 반힘줄근 힘줄이 있다.

무릎의 가쪽면은 위로 가쪽넓은근과 넙다리두갈래근 아래부분에 접하고, 무릎의 뼈구조를 본뜬다. 넙다리뼈의 가쪽관절융기와 종아리뼈 머리를 볼 수 있고, 그 위로 넙다리근막의 엉덩정강띠의 밧줄 모양 융기, 그리고 더 뒤쪽으로 넙다리두갈래근 힘줄이 흐르고, 가쪽 넓적다리 고랑의 아래부분에 의해 분리된다.

무릎의 안쪽면은 조금 둥글고 볼록하고, 안쪽넓은근, 넙다리빗근의 얕은 함몰부, 무릎뼈를 안쪽에서 에워싸는 오목한 공간, 거위발에 속한 힘줄(두덩정강근, 반막근, 반힘줄근)로 이루어진다. 이것은 계속 이어지다가 정강쪽 면 아래쪽에서 합쳐진다.

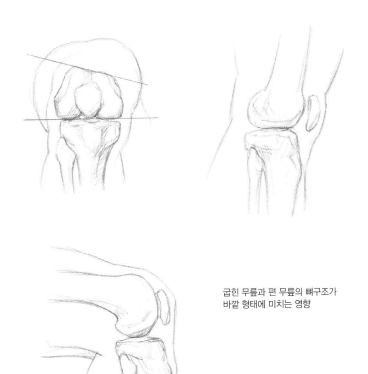

굽힌 무릎과 편 무릎의 뼈구조가
바깥 형태에 미치는 영향

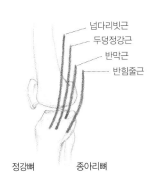

넙다리빗근
두덩정강근
반막근
반힘줄근

정강뼈 종아리뼈

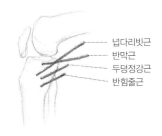

넙다리빗근
반막근
두덩정강근
반힘줄근

펼 때와 굽힐 때
거위발 힘줄의 배열

종아리

종아리는 무릎과 발목 사이의 다리 부분으로, 위면이 넓은 원뿔 혹은 피라미드 형태다. 넓은 위면에 근육 힘살이 위치하고, 좁은 아래쪽에 힘줄 대부분이 자리한다. 이것을 지탱하는 뼈대는 정강뼈와 종아리뼈로, 세 면만 근육으로 덮인다. 정강뼈의 안쪽면이 피부밑에 있고 그 형태로 인해 세로 함몰부가 만들어지면서 종아리의 앞안쪽면을 꽤 납작하게 만든다.

앞가쪽면은 정강뼈의 앞모서리에서 시작해 가쪽을 향한다. 이것은 둥글면서 상당히 볼록하고, 앞 공간의 근육 무리에 의해 전체적으로 융기되어 있다. 앞정강근이 앞에 있고, 좁아드는 힘살이 정강뼈의 앞모서리에서 약간 튀어나와 있다. 힘줄은 아래 1/3 부분에서 살짝 안쪽으로 흐른다. 그리고 엄지발가락과 다른 발가락들의 폄근이 있고(222~223쪽 참조), 마지막에 종아리근이 있다. 종아리근의 힘줄은 종아리쪽 복사를 둘러싸고, 특히 수축하면 그 둘레에 다양한 크기의 융기를 만든다.

갈래를 종아리쪽 복사에 결합하고, 가자미근의 가쪽모서리와 경계를 이루고, 가쪽면의 뒤쪽 경계를 나타내는 선이 있다. 이것은 전체가 장딴지세갈래근, 곧 가자미근과 포개지는 장딴지근 두 갈래(종아리를 형성함)로 구성되고 공통 발꿈치힘줄로 이어진다(224~225쪽 참조).

종아리 뒤면은 볼록하고, 위면에서 시작해 두 장딴지근의 가쪽 가장자리와 접한 다리오금의 아래부분은 약간 평평해진다. 그 뒤로 종아리의 강한 융기가 이어진다. 장딴지근 안쪽갈래는 장딴지근 가쪽갈래보다 더 크고 더 멀리 내려간다. 그리고 휴식 상태에서 두 장딴지근의 아래 끝부분은 가쪽과 위쪽을 향하는 빗선에 의해 붙는다. 또한 종아리의 양쪽에는 다른 윤곽이 나타난다. 가쪽은 골고루 둥글며 다소 볼록하고, 안쪽은 위쪽 절반이 볼록한 반면 아래 절반은 약간 오목하다. 많은 아프리카계 사람들은 두 장딴지근의 비례가 역전되어 나타나는데, 장딴지근이 지극히 가늘어지고 장딴지근 가쪽갈래가 장딴지근 안쪽갈래보다 길다.

이 근육이 수축하면 가자미근의 모서리는 장딴지근에서 삐져나와서 종아리의 양옆처럼 보이는 반면, 두 종아리근 끝부분 쪽으로 닿는 아래쪽 가장자리는 위로 볼록한 두 개의 아치를 그린다. 이 두 아치의 시작 부분은 결합되고 이후 비스듬히 하나는 가쪽을, 다른 하나는 안쪽을 향한다.

발꿈치힘줄의 삼각지대는 아래가 좁고 살짝 볼록하며, 두 갈래의 융기 아래로 뻗어 있다.

위면에는 가자미근의 닿는곳이 옆에 있고, 사람에 따라 가자미근은 복사 멀리에서 마무리된 뒤 복사 뒤 고랑과 밧줄 모양의 힘줄 융기를 강조하거나, 더 멀리 내려가 오목한 공간의 크기를 줄이고 힘줄이 덜 튀어나오게 한다.

종아리의 안쪽면은 장딴지근 안쪽갈래와 가자미근의 안쪽모서리로 이루어져 있고, 둘 다 두드러지고, 앞쪽의 볼록한 선을 거쳐 정강뼈와 앞안쪽면과 접한다.

종아리의 피부는 제법 무성한 털로 덮이는데, 특히 남성이 그러하다. 종아리의 피부를 따라 두 개의 얕은정맥이 흐른다. 곧 안쪽 표면 위로 큰두렁정맥이 흐르고, 짧은 작은두렁정맥이 가쪽복사에서 뒤면 쪽으로 흐르고, 두 장딴지근 사이 가자미근 안으로 닿는다(70쪽 참조).

이것들은 때때로 종아리 아래 절반에서 확연히 두드러진 곁가지에 의해 연결된다.

종아리의 바깥 모습에서 형태와 부피의 비슷한 점이나 차이를 보여주는 선들

발목

발목은 종아리를 발에 연결하는 다리 부분을 일컫는다. 불규칙한 원통 모양이고, 양옆이 편평하고 정강발목관절에 해당된다. 발목의 바깥 형태는 기본적으로 뼈구조(정강뼈와 종아리뼈의 아래 끝부분과 목말뼈)와 그것을 따라 흐르는 힘줄에 의해 정해진다. 곧 안쪽부분과 가쪽부분이 있고, 복사뼈와 연결된 구멍으로 이루어져 있다. 그리고 뒤부분은 발꿈치힘줄로 이루어져 있다.

발목의 앞면은 볼록하고 앞쪽으로 둥그스름하다. 폄근힘줄이 피부밑층으로 지나가지만, 근육이 수축하는 동안에만 일부가 밧줄 모양의 융기처럼 보인다(특히 앞정강근). 종아리의 인대와 근막으로 덮이고 뼈 표면에 붙기 때문이다(208쪽 참조). 뒤쪽 부위는 발꿈치힘줄로 이루어져

있는데, 발꿈치힘줄은 발꿈치뼈 위로 닿고 강력한 밧줄 모양의 융기처럼 보인다. 타원형 부분이 있고, 앞뒤로 약간 편평하고 닿는곳 직전까지 넓어진다.

발목의 윤곽은 다소 오목한 뒤쪽 선을 따라간다. 뒤쪽 부위의 피부 표면에는 가로 주름이 생기는데, 영구적인 주름이 있고 일시적인 주름이 있다. 이 주름들은 발을 발바닥 쪽으로 굽히면서 생겨난다. 가쪽면은 가쪽복사(종아리쪽)의 돌기가 주도하고, 뒤쪽으로 긴종아리근과 짧은종아리근 힘줄(223~224쪽 참조), 앞쪽으로 셋째종아리근과 접한다. 마찬가지로 안쪽면에서 안쪽복사(정강쪽)의 융기가 드러난다. 두 면의 뒤부분에는 복사 뒤 고랑이 있고, 이것은 사람에 따라 두드러질 수도 두드러지지 않을 수도 있다. 이것은 복사와 발꿈치힘줄 사이에 있는 두 오목 안에서 이어진다.

가쪽복사와 안쪽복사는 위치와 형태에서 다른 특징을 지닌다. 가쪽복사는 두드러지고 뾰족하고, 그 부위의 가운데에 자리하고 멀리로 내려간다. 안쪽복사는 덜 튀어나오고 더 둥글고 약간 위와 아래로 움직인다.

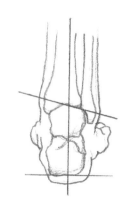
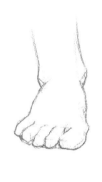
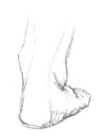
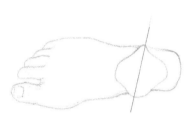

안쪽복사는 발목 안쪽에 돌출한 부위로, 가쪽복사보다 약간 더 높이 위치한다.
가쪽복사는 발목 바깥쪽에 돌출한 부위를 가리킨다.

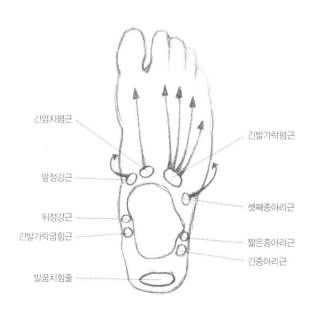

긴엄지폄근
앞정강근
뒤정강근
긴발가락굽힘근
발꿈치힘줄

긴발가락폄근
셋째종아리근
짧은종아리근
긴종아리근

발목에 있는 근육 힘줄의 배열. 이 위치에서 (그리고 손목과 구조가 비슷한) 힘줄은 튼튼한 근막(폄근, 종아리근의 지지띠 등)을 경유해 발목뼈의 표면에 견고히 붙는다.

▌발

발은 다리의 자유부 끝부분이고 종아리와 직각을 이루며 결합한다. 발은 실제 발(또는 발의 표면)과 발가락으로 분리된다. 발의 바깥 형태는 뼈대 구조를 그대로 따르고 발등 면, 안쪽면, 발바닥 면이 있다.

발등 면은 볼록한 곡선이고, 최대 높이는 중앙 높이이며(목말뼈에 해당됨) 점점 줄어들면서 안쪽과 가쪽으로 기울기가 생긴다. 여기를 통과한 폄근이 발목에서 발가락 쪽으로 갈라진다. 안쪽으로 앞정강근 힘줄이 위치하고, 가쪽으로 앞 종아리근이 위치한다. 발등 면의 피부는 얇아서 얕은정맥그물의 융기가 드러나고, 큰두렁정맥에서 일어나는 특유의 아치를 형성한다. 안쪽면은 삼각형 모양이다. 이것은 발꿈치뼈에서 시작되어 정강쪽 복사 부분이 가장 길고 앞쪽으로 가면서 가늘어진다.

아래모서리는 발바닥의 아치 형태를 따라 약간 오목해지고 발바닥쪽으로 움직이면서 기울어진 모서리를 형성한다.

발바닥 면은 일부가 뼈의 형태를 따라가는데, 풍부한 지방덩이와 발바닥널힘줄, 두꺼운 피부에 의해 모습이 바뀐다. 바깥 모양은 뒤쪽으로

발꿈치뼈 부분, 발가락에 가까운 앞부분, 가쪽모서리는 편평하고, 반면 안쪽면과 결합되는 모서리는 오목하다.

발허리뼈머리에서 가로 모서리는 융기된 지방덩이가 있고, 발가락의 발바닥 면 앞쪽에 있는 깊은 주름 모서리는 발가락 사이 공간에 의해 분리된다. 이것 때문에 발등 쪽보다 발바닥 쪽 발가락이 더 짧아 보인다.

발가락은 엄지발가락을 빼고는 따로 이름이 없다. 엄지발가락은 가장 크고, 깊은 발가락 사이 고랑에 의해 다른 발가락들과 분리된다. 엄지발가락에는 큰 발톱이 있고 살짝 가쪽으로 벗어난 축이 있다.

발가락의 길이는 엄지발가락에서 다섯째발가락까지 일정하게 줄어든다. 둘째발가락이 가장 긴 경우도 있지만, 보통 발의 앞 가장자리는 아치 선을 그린다.

발가락 끝, 발바닥 쪽 끝부분은 발의 앞쪽 가로 모서리와 접하는 지방덩이로 인해 타원 모양을 이룬다. 엄지발가락의 끝은 납작하며 넓고 확연한 피부 주름에 의해 분리된다.

한편 발가락의 등쪽은 발가락뼈의 큰 관절, 큰 가로 피부 주름(엄지발가락 위), 발톱판이 드러난다. 발톱판은 엄지발가락을 빼고 모두 작다. 보통 정상 성인의 발 길이는 키의 15%에 달하고, 발의 최대 너비는 키의 약 6%에 달한다.

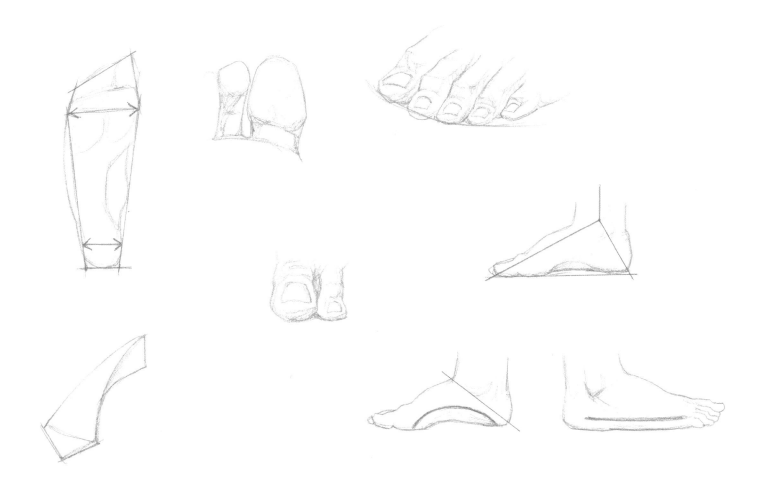

발의 구조와 발바닥 면의 굽이와 생체역학을 보여주는 도해

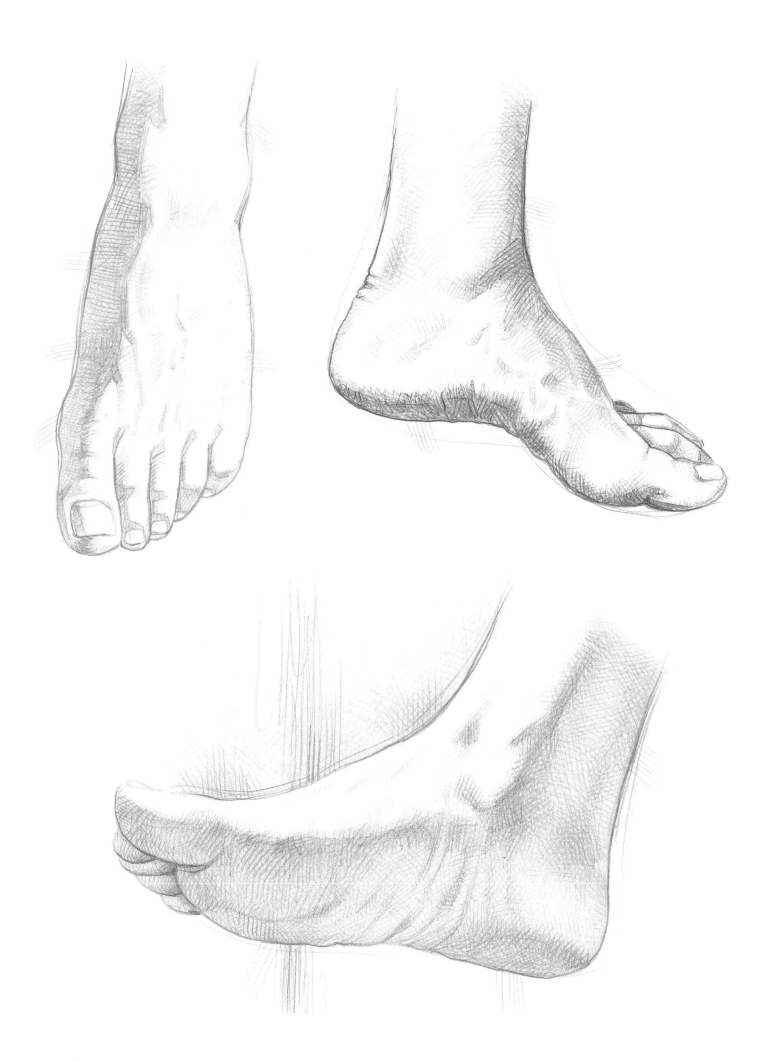

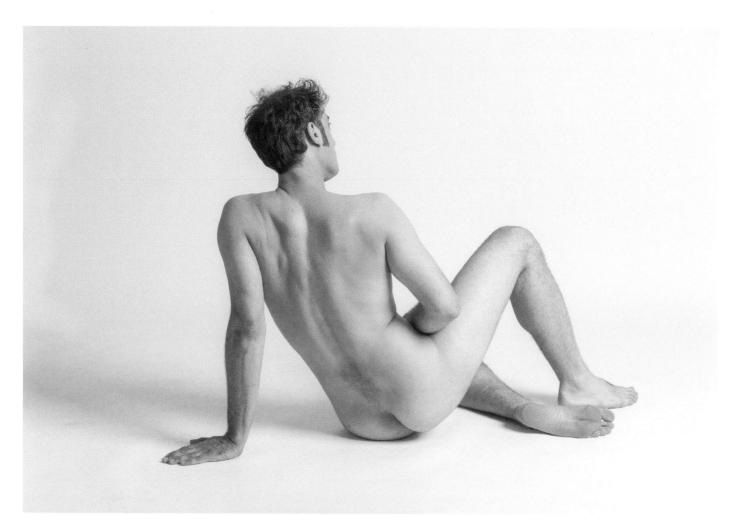

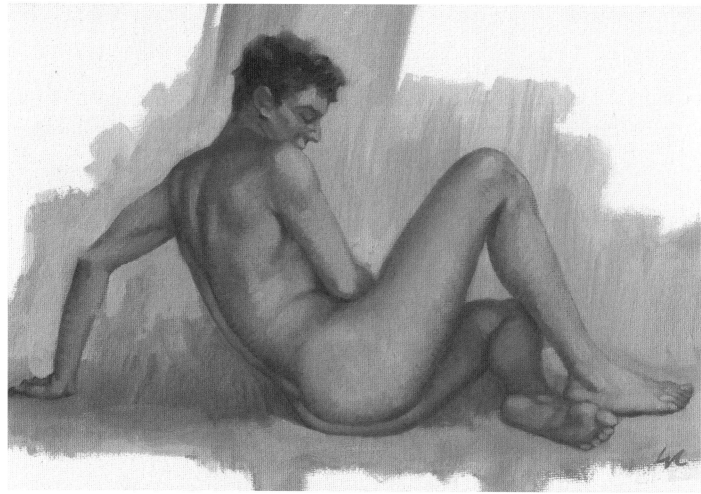

부록

해부학과 드로잉: 구조에서 형태까지

살아 있는 모델을 직접 보면서 재빨리 스케치한 후에 모델이나 모델 사진을 참고하지 않고 더 정교하고 사실적으로 드로잉하고자 한다면 해부학 지식은 필수다.

인체 스케치는 모델 관찰에 바탕을 둔다. 인체의 자연스러운 형태를 선호하고 드로잉, 회화, 조각의 관습(근래는 전자와 디지털 방식)에 따른다면 해부학(형태학) 공부는 지식의 토대가 되고 생물학적 가능성을 해석하거나 평가하는 데 중요한 도구가 된다. 즉 인체의 전형적 형태와 구조, 특징을 파악하고 해부학 지식을 종합해 예술적 표현에 도달할 수 있다. 살아 있는 모델에서 얻은 드로잉이 반드시 과학적인 '해부학' 묘사를 뜻하지는 않는다. 보통 이것은 두 가지 다른 단계를 따른다. 첫 번째 단계는 탐구 단계로, 인체를 이루는 구조(뼈대, 근육, 피부, 비례 따위)를 알고 객관적으로 확인하는 것이다. 이 단계를 통해 스케치와 습작 등으로 형태를 간략히 잡아낸다. 두 번째 단계는 이것에 기초해 주관적이고 감성적인 특성을 부여하는 것이다. 전체를 요약하고 중요한 세부 분석을 모두 되새기고, 미적으로 정교하게 표현한다. 이것이 드로잉에서 반드시 포착해야 할 부분이다.

이 주제에 대해 심화된 정보와 생각을 알고 싶다면 나의 책《여성 누드 그리기》(*Drawing the Female Nude*, 2017년),《남성 누드 그리기》(*Drawing the Male Nude*, 2017년),《인물 드로잉》(*Figure Drawing: A Complete Guide*, 2016년)을 추천한다. 참고문헌(247쪽)에 실린 다른 작가들의 책도 찾아보기를 권한다.

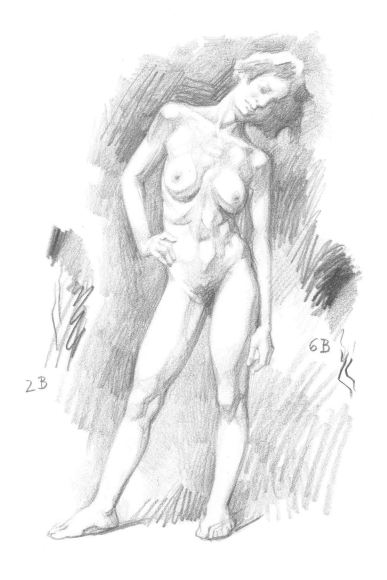

4 B

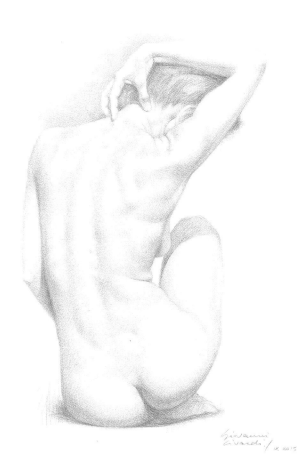

Giovanni
Civardi / IX 2013

인체의 정지 상태와
동적 상태에 대한 개요

움직임은 뼈대 구조의 가장 중요한 기능이다. 동작은 주로 뼈마디의 움직임에 의해 달성되고, 이는 근육조직이 수축하면서 (그리하여 보통 짧아지면서) 일어난다. 운동 장치의 이런 활동은 인체의 바깥 형태를 바꾸고, 때로는 중대한 변화를 일으켜 미적으로도 영향을 미친다. 이때 우리는 힘줄이나 근육이 일으키고, 부분적으로 피부 긴장, 접힘, 주름을 동반하는 융기나 함몰부의 형태를 알아채고, 이 부분들의 움직임에 따른 몸 전체의 변화를 포착하게 된다.

다양한 동작에는 몸이나 그 일부를 움직이거나, 무언가를 표현하거나, 활동을 조절하는 중요한 기능이 있다. 이 모든 경우에 취할 수 있는 자세나 움직임을 막아서는 다양한 힘(중력, 관성, 마찰력 등)을 극복하려면 근육조직에 에너지가 필요하다.

따라서 이런 주제는 다르면서도 밀접한 두 가지 연구 방향으로 나아간다. 그중 하나가 '정역학'이다. 정역학은 서거나 앉거나 누운 자세 등에서 몸의 무게중심을 찾고 균형 메커니즘을 분석하는 분야이다. 또 다른 하나는 '동역학'이다. 동역학은 걷거나 달리거나 뛰어오르거나 헤엄칠 때의 움직임을 분석한다. 인체의 역학 구조는 수동적 구성 요소인 뼈대 계통과 결합 요소인 관절, 활성 요소인 근육을 포함한다. 관절은 다양한 기능적 요구와 관련해 조직에 변화를 주며, 근육은 수축할 때 뼈대-관절 지렛대의 전체 시스템에 작용한다. 따라서 각 구성 요소의 특징을 대략적으로 살펴보는 게 도움이 된다.

• 뼈대

뼈대는 지지대로 작용하고 움직임에 수동적으로 관여하며, 몸통뼈대와 부속 뼈대로 이루어져 있다. 몸통뼈대는 머리뼈, 갈비뼈가 있는 척주와 복장뼈로 구성되고, 팔다리뼈대는 팔 뼈대와 다리 뼈대로 구성된다. 팔 뼈대에는 어깨뼈, 빗장뼈, 위팔뼈, 자뼈, 노뼈, 손목뼈, 손허리뼈, 손가락뼈가 포함된다. 다리 뼈대에는 골반뼈, 넙다리뼈, 정강뼈, 종아리뼈, 발목뼈, 발허리뼈, 발가락뼈가 포함된다.

골반뼈와 척주(115쪽 참조)는 정지 및 동적 자세 모두에서 인체의 공간 상황에 기초가 되는 요소이다. 이 뼈들은 형태가 제각각이다. 짧거나 납작하거나 불규칙하거나 길다. 뼈에는 기다란 부분인 뼈몸통과 접하는 두 끝부분(뼈끝은 관절머리를 이루기도 함)이 있다. 긴뼈는 뼈의 끝부분에 놓인 관절의 중심을 일직선으로 연결하는 기계적인 축(때로는 해부학 축과 다름)을 고려해야 한다.

뼈의 내부 구조는 가벼움과 더불어 견고함이 최고다. 사실 운동 기능과 가장 관련이 깊은 팔다리 부위의 긴뼈는 속이 빈 원통 모양이고, 팽창된 끝부분의 뼈잔기둥은 관절면을 기계적으로 보강하기 위해 배열되므로 최대의 압력을 견딜 만큼 견고하다.

• 관절

관절은 관절머리의 형태와 관절안에 따라 못움직관절(부동 관절)과 움직관절로 구분된다. 어떤 경우(예를 들어 무릎이나 어깨)에는 관절 무리로 결합된다.

- **못움직관절**은 두 개의 뼈 사이에 결합조직과 연골이 끼어서 이어주는 관절이다. 여기에는 세 가지 유형이 있다.
 - 인대결합: 관절머리를 섬유 결합조직으로 연결한다. 봉합에서 뼈마디는 가장자리(예를 들어 머리뼈)로 연결된다. 못박이관절에서 뼈마디는 뼈 공간(예를 들어 치아) 안에 끼워진다.
 - 연골결합: 관절마디를 유리연골로 연결한다(예를 들어 갈비뼈).
 - 섬유연골결합: 관절마디를 유리연골과 섬유조직(예를 들어 두덩뼈)으로 연결한다.
- **움직관절**은 유리연골에 덮인 관절머리를 관절 공간이 끼어들어 연결하는 관절이다. 때때로 섬유연골 원반이 붙는다. 이 관절은 관절주머니와 인대에 싸여 있다. 여기에는 네 가지 유형이 있다.
 - 평면관절: 관절머리가 편평한 표면을 지닌다(예를 들어 손목관절).
 - 절구관절: 관절머리가 오목하고 볼록해서 절구 속에서 공이가 움직이는 듯하다(예를 들어 엉덩관절).
 - 타원관절: 관절머리가 타원 형태이고 오목하고 볼록한 면이 있다(예를 들어 턱관절).
 - 경첩관절: 관절머리가 원통 마디 같은 모양이고, 오목하고 볼록한 면이 있다. 여기에는 두 종류가 있다. 각 경첩관절은 경첩과 비슷한 구조이고 무릎관절이 해당된다. 가족 경첩관절은 하나의 축을 따라 구부리고 펼 수 있는 관절이고, 몸쪽노자관절과 고리뼈-치아돌기 관절이 해당된다.

관절의 주요 기능은 뼈를 움직여서 신체를 가동하는 것이다. 하지만 이것을 제대로 수행하려면 관절면 간의 불안정성과 정상적인 연결의 손실을 방지하기 위해 어떤 식으로든 제약이 있어야 한다.

관절 가동성(또는 안정성)의 제약 요소는 뼈머리의 형태, 관절주머니 계통 및 상대 내부 압력, 인대 계통 및 인접한 근육의 당김과 연관이 있다. 해부학에서 기본적 움직임은 관례적으로 다음의 세 공간 면에 따라 서술된다.

- **시상면(앞뒤)**에서의 움직임은 굽힘(앞면을 향하고, 관절각이 줄어듦)과 폄(뒤면을 향하거나, 굽힘에서 단순히 회귀함)이 있다. 팔다리를 사용하면 가동 범위가 훨씬 넓어지고, 이는 과다굽힘과 과다젖힘으로 불린다.
- **이마면**에서의 움직임은 벌림(가쪽을 향함, 정중면에서 멀어짐)과 모음(안쪽을 향함, 정중면 가까이로 다가감), 가쪽굽힘이 있다. 머리와 몸통의 움직임이 해당된다.
- **수평면**에서의 움직임은 가쪽돌림과 안쪽돌림, 아래팔의 경우 엎침과 뒤침이 있다. 이 주요 움직임은 특히 팔다리와 관련해서 앞면과 가쪽면 사이 빗면과 중간면에서의 움직임이 추가된다. 또한 휘돌림은 여러 면에서의 움직임을 잇달아 수행하는 것이다.

• 근육

골격 근육(가로무늬근과 맘대로근)은 움직임에 가장 적극적으로 관여한다. 생체에서 근육은 근긴장도라는 약한 정도의 생리학적 수축을 유지하지만, 효과적인 움직임은 일반적으로 정해진 순서대로 일어난다. 곧 신경(맘대로)자극이 수축하기로 예정된 근육조직(근육 힘살)을 일으키고, 힘줄을 거쳐 작용하면서 뼈대 지렛대를 움직이는 것이다.

골격 근육의 기능적 측면 몇 가지를 알아두는 것이 우리 예술가들에게 도움이 될 수 있다.

우리 몸 전체 또는 일부 부위의 적극적인 움직임은 (노력이 필요하지 않고, 다른 부위에 의해 일어나는 수동적인 움직임과 달리) 대부분 그 움직임을 담당하는 근육뿐만 아니라 여러 다른 근육들이 개입한다. 근육들이 협동해 공간 안에서의 움직임, 범위나 강도를 조절하는 것이다. 이때 근육들은 움직임을 용이하게 하거나 막아서거나 둘 중 하나를 택한다.

다시 말해 근육은 때마다 다른 목적으로 기능을 수행한다. 따라서 지지근, 곧 고정근(관절머리를 가까이 가져오고 뼈의 축을 따라 당김)과 움직일 수 있는 뼈에 움직임을 각인시키는 움직임 근육을 알아볼 수 있다. 이것은 근섬유가 주로 붉은색(헤모글로빈이 풍부함)이고 천천히 오래 걸리는 수축을 선호하는지, 주로 흰색(헤모글로빈이 부족함)이고 빠르고 활기찬 수축을 선호하는지에 달려 있다. 운동 근육(주작용)은 하나의 움직임을 책임지는 근육이다. 못움직임, 고정근, 지지근은 정적인 수축이 신체 일부의 균형을 유지하거나 지지하는 근육으로 운동 근육이나 중력이 작용할 때 균형을 잡아준다. 중립근은 주동근이 일으키는 원하지 않는 이차 작용을 예방하는 근육이다. 대항근은 주동근이 하는 움직임과 반대되는 움직임을 일으키는 근육을 가리킨다.

근육 수축은 근육 힘살을 단축해서 근육이 소속된 뼈대 지렛대의 움직임을 결정한다. 근육은 점차 이완되면서 정지 상태의 길이로 돌아간다. 아니면 대항하는 두 근육 간 힘의 균형이 작용해서 정적인(등척성) 수축, 곧 무게가 실리고 근육 전체 또는 일부가 수축하지만 길이는 변하지 않게 된다.

• 부분 관절 움직임의 메커니즘

인체의 정지 자세와 전체 움직임은 잘 움직이는 부위에 있는 관절의 개별 움직임을 알면 더 쉽게 이해할 수 있다. 따라서 몇 가지 관절의 기계적 특성을 간략히 설명하고 다양한 움직임에 관여하는 주요 관절을 열거하는 게 도움이 될 것이다. 생리학과 해부학에서 척주의 중요성과 예술적 재현을 고려해 부위별로 설명하는 게 나을 듯하다(116쪽 '척주의 기능적 특징과 움직임' 참조).

• 팔

1. 어깨

어깨관절은 몸통에서 위팔을 움직이는 기능을 한다. 어깨위팔 관절과 팔이음관절이 협동한다.

어깨위팔 관절은 위팔갈래와 어깨뼈의 접시오목으로 구성된 절구관절이다. 두 관절면의 모양이 다른 것(한 면은 볼록하며 구 모양에 가깝고, 다른 하나는 오목하지만 얕다)은 움직임의 범위를 넓게 하지만 강력한 고정 장치를 필요로 한다. 따라서 관절에는 관절주머니와 윤활주머니(어깨세모근과 어깨뼈 봉우리 위), 인대(부리위팔인대, 접시위팔인대, 어깨위팔인대), 부위별 근육 힘줄(가시위근, 위팔두갈래근 긴갈래, 가시아래근 등)이 필수 구성 요소로 존재한다. 가능한 움직임과 이에 관여하는 주요 근육은 다음과 같다.

• 굽힘 또는 앞으로 밀어내기: 넓은등근, 큰원근, 어깨세모근 뒤부분이 관여한다.
• 벌림: 첫 단계에서 90도까지는 어깨세모근 안쪽부분, 가시위근이 관

여한다. 두 번째 단계는 90도를 넘어 팔이음부위에서 다른 관절이 개입한다(앞톱니근, 등세모근, 마름근).
• 모음: 큰가슴근, 넓은등근, 큰원근, 가시아래근, 어깨밑근이 관여한다. 팔다리가 자유로우면 중력이 충분하다.
• 위팔뼈의 가쪽돌림: 가시아래근, 작은원근, 등세모근, 마름근이 관여한다.
• 위팔뼈의 안쪽돌림: 큰가슴근의 빗장 부분, 넓은등근, 어깨밑근, 작은가슴근, 앞톱니근이 관여한다.

수평 굽힘, 수평 폄, 휘돌림처럼 복합적인 움직임은 많은 어깨 운동 근육이 관여하고 잇달아서 일어난다.

팔이음관절은 두 가지가 있다.

• **봉우리빗장관절:** 어깨뼈 봉우리와 빗장뼈 사이의 평면관절이고, 관절주머니와 인대(봉우리빗장인대와 부리빗장인대)에 의해 보강된다. 팔이음뼈는 위팔과 밀접하게 움직이고 대부분 몇 가지 움직임을 거친 어깨뼈의 움직임으로 구성된다.
 – 어깨뼈 들어올리기: 어깨뼈를 갈비뼈 면에서 멀리하기(등세모근의 오름 부분).
 – 벌림: 어깨뼈를 척주에서 멀리하고, 이것과 안쪽 어깨 모서리 사이 평행을 유지하기(작은톱니근).
 – 모음: 안쪽모서리를 척주 가까이로 가져오기(작은마름근, 큰마름근, 등세모근의 가로 부분).
 – 위쪽으로 돌리기(등세모근의 올림과 내림 부분).
• **복장빗장관절:** 절구관절로, 관절주머니와 인대에 의해 보강되고 몇 가지 제한적인 움직임이 가능하다.

2. 팔꿈치

팔꿈관절은 도르래관절로, 하나의 관절주머니 안에 세 개의 관절면(위팔뼈, 자뼈와 노뼈)이 담기고, 인대(자쪽곁인대, 노쪽곁인대, 노쪽고리인대)에 의해 보강된다. 이 관절은 세 개의 개별 관절(위팔노관절, 위팔자관절, 몸쪽노자관절)로 구성되고 두 가지 유형의 움직임, 곧 굽힘과 폄(세 관절 뼈를 모두 포함함), 엎침과 뒤침(아래팔의 뼈인 자뼈와 노뼈, 그 먼쪽 관절을 포함함)이 가능하다.

따라서 관절의 움직임은 다음과 같다.
• 폄: 위팔세갈래근, 팔꿈치근이 관여한다.
• 굽힘: 위팔두갈래근, 위팔근, 위팔노근이 관여한다.
• 엎침: 네모엎침근, 원엎침근이 관여한다.
• 뒤침: 속뒤침근, 위팔두갈래근이 관여한다.

3. 손목(과 아래팔)

관련된 뼈의 개수 때문에 손목관절은 여러 개다. 아래팔(그리고 손)을 엎치고 뒤칠 수 있는 먼쪽노자관절에 더해 손목관절과 손목뼈사이관절이 있다.
• 기능적으로 가장 중요한 관절은 노뼈와 몸쪽 줄의 손목뼈 관절면(손배뼈, 반달뼈, 세모뼈, 콩알뼈는 빠짐) 사이에 위치한 **손목관절**이다. 이 관절의 주머니는 여러 개의 인대에 의해 보강된다(손바닥과 등쪽노손목인대, 자쪽곁인대, 노쪽곁인대 등). 손을 엎치는지 뒤치는지에 따라 움직임의 범위가 달라진다.

- 굽힘: 90%까지는 노쪽손목굽힘근, 자쪽손목굽힘근, 긴손바닥근, 긴엄지벌림근이 관여한다.
- 폄: 70%까지는 짧은노쪽손목폄근, 긴노쪽손목폄근, 자쪽손목폄근이 관여한다.
- 벌림 또는 노쪽으로 기울이기: 긴엄지벌림근, 짧은엄지폄근, 노쪽손목굽힘근, 노쪽손목폄근, 짧은엄지폄근이 관여한다.
- 모음 또는 자쪽으로 기울이기: 자쪽손목폄근, 자쪽손목굽힘근이 관여한다.
- 휘돌림: 단순한 동작 여러 개가 순차적으로 일어나는 복합적인 움직임으로, 손 전체가 허공에 원뿔 모양을 그리는 것이다.
- **손목뼈사이관절**은 몸쪽 줄의 손목뼈와 먼쪽 줄의 손목뼈(큰마름뼈, 작은마름뼈, 알머리뼈, 갈고리뼈) 사이에 형성되고, 같은 줄의 뼈 사이에 작은 미끄럼 움직임이 가능하다. 손목뼈중간관절은 손목뼈 두 줄 사이에 형성되고, 넓은 범위의 움직임이 가능하다.

4. 손

손의 특정한 관절은 손목뼈, 손허리뼈, 손가락뼈 사이에서 작용하는데, 엄지손가락(첫째 손가락)과 나머지 네 손가락은 몇 가지 차이가 있다.

- **엄지손가락의 손목손허리관절**은 안장관절이고, 네 손가락과 달리 휘돌림 등 꽤 넓은 범위의 움직임이 가능하다.
 - 벌림: 긴엄지벌림근, 짧은엄지폄근, 짧은엄지벌림근, 엄지맞섬근이 관여한다.
 - 모음: 엄지모음근, 짧은엄지굽힘근, 긴엄지폄근이 관여한다.
 - 굽힘: 짧은엄지굽힘근, 엄지모음근이 관여한다.
 - 폄: 긴엄지벌림근, 긴손가락폄근, 짧은손가락폄근이 관여한다.
 - 맞섬: 엄지손가락이 네 손가락 각각의 끝과 닿는 움직임이다. 엄지맞섬근, 짧은엄지굽힘근이 관여한다.
- **손가락뼈사이관절**은 각 손가락의 손가락뼈 사이에서 일어난다. 이 관절은 도르래관절로 관절주머니에 싸이고 앞과 가쪽 인대에 의해 보강된다. 같은 근육을 통해 굽힘과 폄 움직임만 가능한데, 첫마디뼈와 끝마디뼈에만 작용한다. 제한적인 젖힘이 가능하지만, 관여된 손가락에 따라 그 정도가 달라진다.

• 다리

1. 엉덩이

엉덩(엉덩넙다리)관절은 몸통에서 다리를 움직이는 기능을 한다. 이 관절은 구 모양의 넙다리뼈머리와 (세 개의 골반뼈, 곧 엉덩뼈와 궁둥뼈, 두덩뼈에 의해 형성된) 절구안 사이에 위치하는 절구관절이다. 어깨위팔관절과 비교하면 훨씬 견고하다는 것을 쉽게 알 수 있다. 절구의 깊이와 복잡한 제약 체계 때문에 자유로운 움직임의 범위는 줄어들지만, 서거나 움직이는 동안 몸통의 무게를 지탱하는 데 필요한 안정성을 부여한다. 안정성은 관절면, 관절주머니, 인대(원형인대, 엉덩넙다리인대, 두덩넙다리인대, 궁둥넙다리인대, 절구가로인대), 근육 보강물, 넙다리뼈의 기계적 축과 수직 상태인 이는곳에서 나온다.

엉덩이 부분 넙다리뼈와 주요 근육은 다음의 움직임을 가능케 한다.
- **굽힘**: 넙다리근막긴장근, 두덩근, 엉덩허리근, 넙다리빗근, 넙다리곧은근 또는 넙다리네갈래근, 큰모음근 위부분, 두덩정강근이 관여

한다.
- **폄**: 반힘줄근, 반막근, 넙다리두갈래근, 큰볼기근이 관여한다.
- **벌림**: 작은볼기근, 중간볼기근, 넙다리근막긴장근, 큰볼기근 위부분이 관여한다.
- **모음**: 큰모음근, 긴모음근과 짧은모음근, 두덩정강근, 두덩근이 관여한다.
- **가쪽돌림**: 폐쇄근, 궁둥구멍근, 큰볼기근, 작은볼기근과 중간볼기근, 엉덩허리근이 관여한다.
- **안쪽돌림**: 작은볼기근과 중간볼기근의 앞부분, 두덩정강근이 관여한다.
- **휘돌림**: 세 축에서 순차적으로 움직임을 만들어낸다. 어깨관절과 비슷하지만 움직임의 범위는 한층 제한된다.

2. 무릎

무릎관절은 복합적이며, 각 경첩관절과 비슷하다. 굽힘과 폄에 더해 다리를 굽히면 약간의 돌림도 가능하다. 넙다리 관절융기 두 개는 크기가 다르고 아주 볼록한 타원 모양인 반면, 정강뼈 관절융기는 살짝 오목하므로 관절머리 면의 모양이 다르다. 관절의 안정성은 윤활주머니, 반월판, 복합적인 인대 체계(무릎인대, 정강쪽 곁인대, 종아리쪽 곁인대, 오금인대와 십자인대)가 붙은 튼튼한 관절주머니에 의해 보강된다. 또 근육 힘줄, 특히 무릎힘줄은 무릎뼈와 넙다리근막의 엉덩정강띠를 둘러싼다.

종아리의 주요 움직임에는 다음의 근육들이 관여한다.
- **굽힘**: 넙다리두갈래근, 반막근, 반힘줄근, 넙다리빗근, 두덩정강근, 장딴지근이 관여한다.
- **폄**: 넙다리곧은근, 안쪽넓은근, 가쪽넓은근, 중간넓은근으로 구성된 넙다리네갈래근이 관여한다.

이미 설명한 대로 무릎을 굽히면 제한된 범위에서 정강뼈를 바깥쪽으로 돌릴 수 있고(넙다리두갈래근), 안쪽돌림이 일어난다(반막근, 반힘줄근, 두덩정강근, 넙다리빗근, 오금근).

3. 발목과 발

발목관절, 곧 정강발목관절은 목말뼈 그리고 정강뼈와 종아리뼈의 먼쪽 끝부분으로 구성된 도르래관절이다. 이 관절은 관절주머니에 싸여 있고 강력한 인대(세모인대, 뒤목말종아리인대, 앞목말종아리인대, 발꿈치종아리인대 등)에 의해 보강된다. 굽힘(발등굽힘)과 폄(발바닥굽힘)만 가능하다.

발에는 여러 개의 관절이 있지만 전체적으로 손에 비해 움직임이 제한적이다. 목말발꿈치관절, 발목발허리관절, 발허리뼈사이관절, 발허리발가락관절, 발가락뼈사이관절을 확인할 수 있다. 이들 관절 전부 발에 필요한 견고성과 탄력성을 부여하는 강력한 인대에 의해 보강된다.

가능한 움직임은 발의 여러 부분이 비슷하다. 특히 발목관절은 발등쪽으로 굽히고(앞정강근, 앞종아리근, 긴발가락폄근, 긴엄지폄근), 발바닥 쪽으로 굽히거나 펼 수 있다(장딴지근, 가자미근, 긴종아리근, 뒤정강근, 짧은종아리근, 긴발가락굽힘근, 긴엄지굽힘근).

발목관절은 다음의 움직임을 가능케 한다.
- **발등굽힘**: 앞정강근, 앞종아리근, 긴발가락폄근, 긴엄지폄근이 관여한다.
- **발바닥굽힘**: 뒤정강근, 긴발가락굽힘근, 긴엄지굽힘근, 긴종아리근,

짧은종아리근이 관여한다.

- **안쪽돌림 혹은 모음**: 앞정강근, 뒤정강근, 긴발가락굽힘근, 긴엄지굽힘근이 관여한다.
- **가쪽돌림 혹은 벌림**: 긴종아리근, 짧은종아리근, 앞종아리근, 긴발가락폄근이 관여한다.

발가락 관절은 다음의 움직임을 가능케 한다.

- **굽힘**: 긴발가락굽힘근, 긴엄지굽힘근, 짧은발가락굽힘근, 짧은엄지굽힘근, 짧은새끼굽힘근이 관여한다.
- **폄**: 긴발가락폄근, 긴엄지폄근, 짧은발가락폄근이 관여한다.

균형과 정지 자세

· 균형

균형은 공간 안에서 자세를 바꾸는 동안 (인간의) 몸을 유지하려는 근육과 뇌의 적응 기능을 일컫는다. 몸은 전혀 움직이지 않을 때에도 끊임없이 기계적 힘(중력, 이동, 마찰 등)의 영향을 받는다. 따라서 이런 조건에서 서로를 상쇄하려 힘이 작용하면서 평형상태에 이른다. 이것은 정지 상태, 즉 몸이 주위 공간과 비교해서 '정상적인' 자세(특히 선 자세)를 유지하고, 인체 지지대 구역 안에서 중력선을 유지하려 한다. 아니면 동적 상태인 움직임, 특히 몸 전체에 관여하는 움직임을 제대로 수행하는 것과 관련된다. 이를테면 걷기, 달리기, 점프, 기어오르기, 헤엄치기 등이 해당된다. 기계적 균형은 무게중심과 밀접히 관련되어 있다. 무게중심은 몸의 부위와 양쪽에서 작용하는 힘이 균형을 찾는 지점을 일컫는다. 선 자세에서 사람의 무게중심은 골반 안, 다섯째허리뼈(L5)에서 둘째엉치뼈(S2)까지의 척추뼈 바로 앞에 위치한다.

중력선(지면과 수직이 되는 선)이 관통하는 무게중심은 위치가 바뀌지 않거나, 아주 작은 변동을 겪는다. 따라서 신체 형태와 공간 안에서 신체 부위의 배열이 변하지 않는다. 대신 선 자세를 취한 인체에서 무게중심의 위치는 형태, 유형, 나이와 성별에 따라 조금씩 변한다.

앞서 말한 대로 인체는 중력선이 기저면 범위에 속하면 균형을 유지한다(끊임없이 적응하면서). 선 자세에서 기저면은 양발의 발바닥 면과 그 사이에 위치한다. 이것은 발 사이의 거리에 따라 크기가 달라진다. 다른 정지 자세, 예컨대 앉거나 누운 자세에서 기저면은 지지대에 접한 부위의 표면과 일치하고 더 커져서 더욱 안정된 균형을 유지한다. 사람은 감각 계통, 즉 귀와 시각 등의 기계적 요소와 심리적·생리학적 자극에 대응해 뇌에서 반사작용을 조절해 균형을 유지한다. 두 가지 유형, 곧 수동적인 작용(뼈의 저항성, 인대와 관절주머니의 탄력성)과 적극적인 작용(예를 들어 머리와 몸통, 다리의 폄근이나 배벽 근육 같은 반중력 작용에 따르는 근육의 수축)이 있다.

· 똑바로 선 자세

양발을 가까이 붙여 몸의 무게를 지탱하고 선 자세(또는 정상 자세, 해부학자세, 두 발로 선 자세)는 인간의 고유한 정지 자세이다.

이 자세를 한 몸을 앞에서 바라보면 중력선이 관통하는 정중면이 몸을 앞뒤 방향으로 이등분한다는 사실을 알 수 있다. 몸을 옆에서 바라보면 중력선에 대응되는 앞면은 바깥귓구멍과 가쪽복사 앞을 지나가는 수직선에 의해 여러 부위가 비대칭적으로 나뉜다는 사실을 알 수 있다.

사실 여러 신체 부위(머리, 몸통, 다리 등)는 각각 무게중심과 고유의 축이 있다. 이것들이 포개지면서 앞뒤 방향으로 다양한 각을 지닌 부위들과 점선을 찾아낼 수 있다.

근육, 무엇보다 인대는 서로 평형상태를 유지하기 위해 끊임없이 적응한다. 이때 인체의 전체 중력선을 기준으로 무게를 이동해서 평형을 유지한다.

정상적인 선 자세에서, 예컨대 목덜미인대와 폄근육은 머리가 앞쪽으로 무너지지 않게 막는다. 또 척주의 척추 옆 폄근(엉덩갈비근, 가장긴근, 가로근 등)은 가슴부위가 앞쪽으로 무너지지 않게 막는다. 또한 엉덩허리근과 넙다리근막긴장근, 엉덩넙다리인대는 무릎이 구부러지지 않게 막는다. 장딴지근과 가자미근은 정강뼈가 앞쪽으로 구부러지지 않게 막는다.

정상적인 선 자세에서 몸의 바깥 형태는 목덜미 근육(널판근, 곧은근 등)의 수축, 배근육의 약한 긴장, 얕은 등근육의 수축(허리 지지띠), 넙다리근막긴장근, 뒤쪽 다리근육(장딴지근과 가자미근), 그리고 앞정강근에 의해 결정된다.

반면 강제된 선 자세(또는 '차렷 자세')에서는 넙다리네갈래근의 수축(그리고 무릎의 지속적인 고정), 큰볼기근과 등근육이 주목된다.

· 정상적인 선 자세의 변형

똑바로 선 자세는 정상이라 규정된 것과 다른 자세를 취할 수도 있다.

이 경우에 무게중심은 중력선에서 이탈한 신체와 관련해서 (기저면의 크기를 끊임없이 바꾸어서) 변경될 수 있다. 평형상태는 가정된 자세에 따라 달라지고, 또 관절이 끊임없이 적응하고 관련된 근육들이 작용해 유지된다.

정상적인 자세에서 파생된 여러 자세가 있지만, 두 발을 딛거나 한 발만 딛고 서는 경우는 늘 불안정하거나, 심지어 위태로운 균형이 특징이다.

- **다리를 벌리고 두 발로 선 자세**는 기저면이 가로로 넓어진다. 그러면 관상면의 중력선이 더 넓어지면서 균형을 잡을 수 있는 가능성이 커진다. 비록 허리 앞굽음은 약간 줄어들고 넙다리뼈는 엉덩이에서 벌어져도 척추와 골반의 관계는 동일한 상태로 유지된다. 이 자세에서 사용된 몸통과 다리근육은 정상적인 선 자세를 유지하는 데에도 관여한다.
- **한쪽 다리를 앞으로 내밀고 두 발로 선 자세**는 다리를 벌리고 선 자세의 특징과 비슷하다. 사실 기저면은 더 크지만, 앞뒤 방향으로 시상면에서 인체에 큰 안정성을 부여한다. 이 요소는 걸을 때도 유용하다. 뒤쪽의 다리는 엉덩이에 비해 과다하게 편 넙다리뼈가 보인다. 무릎은 펴지고 종아리 축과 발 축의 각은 90도에 못 미친다. 한편 앞쪽의 다리는 엉덩이에서 적당히 굽힌 넙다리뼈가 보이고, 무릎은 살짝 구부러지고, 발과 종아리가 이루는 각은 90도를 살짝 넘긴다. 이 자세를 유지할 때 큰볼기근과 넙다리네갈래근, 장딴지세갈래근, 앞

정강근이 주로 관여한다.

- **발허리발가락관절로 버티고 선 자세, 곧 발끝으로 선 자세**는 아주 흔하지만, 시상면에서 안정성을 상당히 감소시키고 몸의 균형을 다소 위태롭게 한다. 허리 앞굽음, 엉덩이 위 넙다리뼈 펴짐, 무릎 펴짐 모두가 뚜렷해진다. 이 자세를 유지하는 동안 다리의 모음근, 넙다리네갈래근, 장딴지근, 가자미근, 뒤정강근, 긴종아리근이 강력하게 작용한다. 볼기근은 관여하지 않는다.

- **발꿈치로 균형을 잡은 자세**는 지극히 불안정한데, 자발적으로 하는 경우가 드물고 아주 짧은 시간 동안 유지된다. 한편 걷기의 몇 가지 단계에서 이와 비슷한 모습이 보인다. 허리 척주 앞굽음이 감소하고, 넙다리뼈는 엉덩이 위로 약간 굽혀지고, 무릎은 펴진다. 넙다리네갈래근에 더해(특히 넙다리곧은근) 발과 종아리의 근육들이 강력히 작용한다(앞정강근, 긴종아리근 등).

- **비대칭으로 선 자세(S자, 콘트라포스토 자세)**는 몸의 수직 축을 비대칭으로 나눈다. 따라서 고대 그리스 조각상에서 보듯이 예술적 재현에 큰 관심을 불러일으킨다. 이 자세에서 몸의 무게는 완벽히 한쪽 다리(지탱하는 다리)에 실리고, 다른 쪽 다리는 대부분 균형을 잡는 데 활용된다. 이 자세는 또한 (어깨와 골반 축의 방향과 관련해서) 순응하거나 맞설 수도 있다. 이것은 튼튼한 엉덩이 인대(특히 엉덩넙다리인대)와 넙다리근막에 작용하는 대안적인 옆면 움직임을 허용하는 정지 자세이다.

버티는 다리는 젖혀지고 가쪽으로 기울고, 중력선에서 멀어진다. 종아리는 장딴지근과 가자미근, 다른 굽힘근(넙다리두갈래근, 반막근, 긴종아리근 등)이 수축하면서 자세를 유지한다. 다른 쪽 다리, 곧 굽힌 다리의 근육들은 대부분 느슨하다.

몸통의 뼈대 구조는 굽힌 다리 쪽 골반의 옆면이 맞은쪽보다 낮으므로 가쪽으로 기울어진다. 또한 살짝 돌리면 '무게가 실린' 엉덩이가 맞은쪽보다 살짝 더 앞으로 나온다. 골반의 기울기를 보완하고 몸의 균형을 유지하려면 맞은쪽 척주 허리 지점에서 가슴을 굽혀야 한다. 머리 또한 새로운 균형에 적응해 올라간 어깨의 가쪽으로 굽힌다.

비대칭으로 서 있는 인물을 앞이나 뒤에서 관찰하면 어깨와 골반에서 가로축에 대치되는 기울기를 쉽게 볼 수 있다. 사실 버티는 다리 쪽의 어깨는 내려가서 골반에 더 가까워진다. 그 결과 이쪽의 갈비 모서리는 엉덩뼈능선에서 짧은 거리에 있지만, 반대쪽은 옆면에서 벌어진다. 즉 골반은 어깨와 반대 방향으로 기울고 지지하는 다리보다 높고 다리가 굽혀진 쪽에서 낮다.

두 축의 각을 확인하려면 두 부위, 곧 어깨뼈 봉우리와 위앞엉덩뼈가시에서 피부밑층의 뼈 위치를 기준으로 삼는 게 도움이 된다. 굽혀진 다리는 전체적으로 둥그스름한 형태를 하고 특정한 근육이 도드라지지 않는다. 반면 버티는 다리는 넓적다리의 가쪽면이 (넙다리근막의 긴장이 안정화되면서) 편평해지고, 종아리 뒤쪽의 안쪽넓은근과 가쪽넓은근의 수축이 드러난다. 버티는 다리 쪽의 볼기는 맞은쪽 볼기보다 좁고 올라가 있다. 중간볼기근과 이따금 큰볼기근이 수축하고, 이것이 볼기 주름을 만들고 다른 쪽이 덜 뚜렷하게 보이게 한다.

등에서 허리의 가로 고랑은 버티는 다리 쪽이 더 뚜렷하다. 엉치허리 근육은 굽힌 다리 쪽이 살짝 수축되면서 척주의 가쪽 굽이와 대비를 이룬다. 여기서 굽힌 다리 쪽의 척추 고랑은 더 깊고 볼록하다.

- **한 발로 선 자세, 곧 한 발로 균형 잡기**는 비대칭 자세에서 시작하면 쉽게 이룰 수 있다. 이미 몸의 무게가 한쪽 다리에 실려 있기 때문이다. 이 자세에서는 지면에 닿는 면이 대폭 줄어들면서 몸의 균형은 매우 불안정해진다. 보통 이 자세는 자유롭지만, 단이나 지지대의 보조를 받을 수도 있다.

중력선이 관통하는 지점에 따라 이 자세는 단기간 수동적으로 유지될 수 있다. 아니면 지탱하는 다리의 볼기근, 모음근, 넙다리근막긴장근이 교대로 재빨리 수축해서 유지될 수도 있다. 올라간 다리는 다양한 정도와 방향으로 굽힐 수 있다. 예를 들어 가쪽이나 앞쪽, 뒤쪽으로 굽힐 수 있다.

- 마지막으로 **무거운 물건을 들 때** 무게중심이 받는 움직임의 정도와 몸의 축 이동에 비례해 다리나 몸통을 적응시키는 자세를 취해야만 한다. 몸이나 그 마디의 각은 들고 있는 짐의 크기와 무게와 관련해 앞, 뒤나 옆이 될 수도 있다. 몸과 짐 무게의 균형을 유지하는 데 필요한 근육의 노력은 움직임의 정도와 연관이 있다.

· 다른 정지 자세

여러 변형된 모습을 보이는 선 자세 외에도 앉기와 눕기처럼 더 안정된 정지 자세들이 있다.

이 문제를 다루면 해부학과 예술의 관점에서 흥미를 끌 만한 점이 있는 자세들을 다룰 수 있다.

- **앉은 자세**: 지지대 위에 앉으면 다리는 몸통을 지탱하는 역할을 잃는다. 지지대는 지면은 물론 다양한 높이의 지지대가 될 수 있다.

지지면은 볼기 부위와 넓적다리 뒤면에 맞춰 넓어지므로 몸의 균형은 매우 안정적이고, 몸통을 넓게 움직일 수 있다. 뒤쪽과 옆으로 움직일 수 있지만 무엇보다 앞쪽으로 움직일 수 있다. 이것이 팔다리, 손과 발의 움직임을 발생시키고 새로운 균형을 찾도록 도와준다.

등을 기대지 않고 앉은 자세는 척주의 생리학적 굽이, 특히 허리 쪽 굽이를 감소시킨다. 이는 몸통을 앞쪽으로 굽혀 팔꿈치로 기대면 상쇄할 수 있다. 앉은 자세에서 균형을 유지하면 척주 옆 근육들이 주 작용근이 된다. 특히 목덜미 근육들은 몸통과 머리를 똑바로 세우거나 앞쪽 중력과 대비를 이룬다.

몸의 바깥 형태는 앉은 자세의 영향을 받아 보통 배쪽 근육이 이완되고, 배 주름이 강조되고, 등쪽면의 굽이나 일직선 정도에 따라 배가 돌출된다. 또한 볼기 지방조직의 아래쪽이 편평해지고 뒤쪽 융기가 드러난다.

- **웅크린 자세**: 두 발로 딛는 동작을 포함하지만, 똑바로 선 자세와 달리 두 다리 관절을 동시에 굽히고 무게중심이 상당히 아래로 내려간다. 이때 몸을 발끝으로 지탱하면 안정성은 제공되지 않는다. 이 자세의 변형은 여러 가지다. 예를 들어 발꿈치 양쪽을 모두 들어 올리거나, 발바닥을 완전히 지면에 붙이거나, 앞에 있는 발을 다른 쪽 발보다 더 가쪽으로 두는 것 등이다. 하지만 이 경우 모두 기저면이 매우 작다. 몸의 무게를 앞쪽으로 옮겨 지면에 기댄 팔로 분산하면 안정성이 좀 더 커진다. 이 자세들 각각은 뼈대와 근육에 따라 다르고 복합적인 적응을 요구한다. 변형 자세가 너무나 많지만 해부학적으로 모두 설명하는 것은 지나친 감이 있다. 모델의 바깥 형태를 세심히 관찰하면 쉽게 발견할 수 있기 때문이다.

- **무릎을 꿇은 자세:** 이 자세에서 기저면은 무릎과 종아리의 앞면과 뻗은 발의 발등 쪽 면에서 나온다. 이 자세의 한 가지 변형은 무릎과 발가락만 지면에 닿는 것이다. 또 다른 변형은 앞선 두 자세 중 하나에서 다리 하나만 바닥에 놓고, 다른 다리는 넓적다리와 종아리가 직각이나 약한 예각이나 둔각을 이루게 굽히는 자세이다. 몸(머리와 몸통, 넓적다리와 팔)은 무릎 위로 똑바로 세우거나, 뒤쪽으로 기울이거나, 발꿈치 위 넓적다리와 종아리 뒤면으로 정지할 수 있다.
- **누운 자세나 기댄 자세:** 기저면이 매우 넓기 때문에 비교적 안정적인 균형을 이루는 자세이다. 설명을 줄이기 위해 형태를 고려할 만한 세 기본자세를 규정한다. 여러 변형 자세가 있으나 이는 예술적 재현에서 흔히 선택되는 자세이기 때문이다.
 - 바로 누운 자세: 이 자세는 해부학에서 부검 테이블 위에 놓인 시신의 자세와 일치한다. 몸은 뒤통수 부위, 등 위부분의 표면, 엉치 부위, 넓적다리의 뒤면, 종아리와 발꿈치의 뒤면이 기저면에 닿는다. 발은 약간 발바닥 쪽으로 굽혀지고, 척주는 생리학적 굽이를 유지하면서(빗장과 등부위에서 약간 작음) 허리 굽음이 뚜렷하다.

 몸의 무게중심은 엉치척추뼈 정도의 매우 낮은 곳에 있고, 기저면의 중심에 떨어지면서 훨씬 안정적이다.

 바깥 형태는 중력과 기저면의 압력 때문에 변화를 겪는다. 여기서 다른 자세들이 파생될 수 있다. 예를 들어, 한쪽 다리나 두 다리를 굽히거나, 발바닥을 바닥에 대거나, 목을 한쪽 팔로 받치거나 두 팔을 벌리거나 펴는 자세 등이다.
 - 엎드린 자세: 오랜 시간 유지하면 숨쉬기가 불편해지므로 자주 하지 않는 자세이다. 이 자세가 편해지려면 머리를 가쪽으로 돌려야 한다. 턱(또는 볼), 몸통과 넓적다리 앞면 거의 대부분, 발의 위면이 기저면에 닿는다.
 - 옆으로 누운 자세: 이 자세는 몸을 가쪽면으로 기대면서 폄이 제한되고 안정감이 낮아진다. 무게중심은 올라가고 몸통이 앞쪽과 뒤쪽으로 더 안정된 조건을 찾게 만든다. 이때 다리의 부분 굽힘과 팔의 움직임이 대비되면서 효과적으로 안정을 이룰 수 있다.

 골반이 앞쪽이나 뒤쪽으로 살짝 돌아가고 척주는 생리학적 굽이가 유지되거나 줄어들 수도 있지만, 앞면에서는 언제나 허리부위에서 아래쪽으로 볼록하고 가슴부위에서 위쪽으로 볼록한 면이 드러난다.

 이 자세에서는 중력의 형태가 지방조직과 이완된 근육 덩어리에 영향을 미치고, 일부 부위(배, 볼기, 가슴 등)의 바깥 형태에 특징적인 변형을 가져온다.

▌동적 자세

똑바로 선 자세처럼 몸 전체의 무게중심과 중력선의 위치와 이동은 운동(근육의 힘을 사용해 움직일 때)에서도 매우 중요하다.

인간의 운동은 두 발 걷기, 발바닥 걷기(두 발의 발바닥을 땅에 붙이는 자세), 직립자세(등을 세워 꼿꼿하게 선 자세)의 특징을 갖는다.

다리와 다른 부위를 조정해 리드미컬하게 이동하는 것은 몸의 중심과 그 기저면도 이동시킨다. 인간의 자연스러운 운동은 걷기와 뛰기이고, 이는 두 개의 요소에 달려 있다. 모든 사람에게 내재된 요소(성별, 나이, 건강 상태, 체격 등), 환경과 관련된 요소(기울거나 울퉁불퉁한 지면)가 그것이다.

이 요소들은 다양하게 영향을 주어서 사람들은 자신만의 방식으로 걷고 뛴다. 그럼에도 두 운동에서 특징적이고 기본적인 메커니즘을 규정할 수 있다.

태생적으로 인체는 움직임과 활동을 무제한적으로 할 수 있다(제조, 무용, 사교활동, 일 등을 생각해보라). 이는 신체운동학에서나 다룰 만큼 복잡한 분야이다.

• 걷기

걷기(또는 행진하기)는 인간의 특징으로 꼽히는 지면 운동의 유형이고, 몸은 공간 안에서 연속적으로 이동한다.

걷는 동안 몸은 결코 지면에서 떨어지지 않는다. 곧 두 다리는 한쪽씩 교대로 앞서면서 몸통과 머리, 팔을 옮긴다. 이것은 두 발 사이의 공간과 관련 있으며, 걷기는 연속적으로 이루어진다. 우선, 걷기는 두 발짝을 주기로 진행되며, 그렇게 한 주기가 끝나면 두 다리는 처음의 자세로 돌아온다. 정상적인 사람은 완전한 걷기 주기에서 전형적인 단계가 나타난다. 한쪽 다리와 관련해서 정지 단계와 변동 단계가, 두 다리(몸 전체)와 관련해서 이중 정지 단계 2회와 한쪽 정지 단계 2회다.

순차적인 움직임은 기본적인 측면을 고려해서 간략히 요약할 수 있다.
- 편평한 지면 위 걷기는 신체 양쪽의 정지된 선 자세에서 시작된다.
- 한쪽 다리를 굽혀서 엉덩이(엉덩허리근), 무릎(넙다리두갈래근, 넙다리빗근 등), 발목(발의 폄근, 특히 장딴지세갈래근)에서 굽힘과 더불어 변동 단계에 들어가면 몸무게는 정지하는 다리로 옮겨간다. 이것은 넙다리근막긴장근, 넙다리곧은근, 중간볼기근과 작은볼기근을 수축해서 굽히려는 힘에 맞선다.
- 변경 중인 다리는 넙다리네갈래근과 엉덩허리근을 수축시켜 종아리를 펴서 지면에 다다르게 한다.
- 정지한 다리는 발을 펴서 발 자체와 몸통을 앞쪽으로 옮기고, 변경 중인 다리가 중력에 의해 지면에 닿게 한다.
- 이중 정지 단계에서는 앞쪽으로 옮겨진 다리가 지탱하는 다리가 되지만, 다른 다리는 변경 중인 다리가 되려고 굽힘을 시작한다.

그리고 이 단계들은 다음과 같이 서로 이어진다.
- **이중 정지 단계:** 두 발이 지면에 닿은 순간.
- **한쪽이 정지하는 단계:** 뒤쪽에 위치한 다리를 앞으로 가져오면서 몸의 무게를 정지한 다리로 지탱하고, 앞으로 가져온 다리를 지면에 정지한다. 이때 먼저 발꿈치가, 그리고 발가락이 닿는다.
- **이중 정지 단계:** 앞쪽으로 간 발의 발꿈치뼈가 지면에 닿고 나서 다른 쪽 발의 끝이 닿는다.
- **한쪽이 정지하는 단계:** 이제 앞으로 나간 발에 적용된다.

걷는 동안 몸통은 살짝 비틀리면서 지속적인 앞뒤 그리고 가쪽 변경을 겪고, 무게중심이 옮겨지고, 중력선은 지속적으로 변하는 정지 구역 안에 있다.

팔은 다리의 움직임에 맞서 일상적으로 그리고 즉흥적으로 흔들린다. 한쪽 팔은 같은 쪽 종아리를 뒤쪽으로 옮길 때 앞쪽으로 밀려난다. 이 움직임은 몸통, 특히 어깨에서 확연한 비틀림을 일으킨다. 마지막으로, 걷는 방식은 우리가 걷는 지형의 특성(기운 쪽이 위쪽인지 아래쪽인지, 지면이 거친지 매끄러운지 등)이나, 기어오르기나 계단 내려오기, 끌기, 밀어내기, 무게 지탱하기 등 조건에 따라 달라진다.

걷기의 다양한 단계 동안 몸의 바깥 형태에 나타나는 몇 가지 변화를 볼 수 있다. 이 중 몇 가지는 모델을 보면서 쉽사리 알아볼 수 있다. 예를 들어

- 지탱하는 다리의 볼기부위가 수축하고 올라가는 반면 다른 쪽 볼기는 더 납작해진다.
- 지탱하는 다리에서 넙다리네갈래근의 융기는 정지 단계에서만 수축으로 인해 분명하고 뚜렷하게 보인다. 그 직후 근육들이 이완되고 융기는 매끄러워진다.
- 변경 중인 다리에서 이 단계의 첫 부분 동안 넙적다리의 굽힘근(넙다리빗근, 넙다리근막긴장근 등)과 종아리의 굽힘근(넙다리두갈래근, 반막근, 반힘줄근 등)이 수축되고 올라간다.
- 지탱하는 다리의 종아리 부분에서 가자미근과 장딴지근, 종아리근이 수축되면서 올라가는 반면, 종아리가 변경 단계에 접어들면 똑같은 근육이 정지한다.
- 목덜미 근육에 더해 변경 중인 다리 쪽 허리부위의 척추 근육들은 수축된다.

• 달리기

걷기와 마찬가지로 달리기는 인간이 자주 수행하는 움직임으로, 빠른 이동을 가능하게 한다. 하지만 한쪽이 정지하는 단계 뒤로 몸 전체가 공중에 뜨는 기간이 따라오므로 다리의 이중 정지 단계는 없다. 지면에 놓인 발을 작동하고, 장딴지세갈래근을 강하게 수축해 발꿈치를 올리면 몸이 앞쪽으로 튀어나온다.

빠른 속도 때문에 모델을 직접 관찰하기가 쉽지 않으므로 기술의 보조(사진, 영상 등)를 받는 것이 필수다. 예술적 재현에 유용한 몇 가지 관찰 내용을 열거하면 다음과 같다.

- 몸통이 약간 비틀리는데, 정상적으로 걸을 때보다 그 경사(정지 단계 초반에 앞으로, 속도가 늦춰질 때는 뒤로)가 훨씬 두드러진다. 이는 달릴 때의 속도 때문이다.
- 발은 지면에 닿고 발바닥 전체와 지면이 나란해지지만, 그 직후 걷기와 관련된 메커니즘이 발생한다. 바로 발꿈치가 먼저 올라가고, 점차 발에서 발가락이 올라간다. 발가락이 맨 나중에 지면에서 떨어진다.
- 달리기의 전체 단계에서 다리는 펴지지 않지만, 굽힘은 정도가 다르다.
- 팔은 걸을 때와 비슷하게 움직이지만, 반진폭이 더 넓고 일정한 정도의 굽힘을 유지한다.
- 달리는 동안 평형상태는 매우 불안정하다. 거의 모든 단계에서 무게중심이 기저면 바깥으로 향하고(특히 발끝에 의해 형성됨), 몸 전체가 중력뿐만 아니라 관성의 영향을 받기 때문이다.
- 달리는 동안 작용하는 근육은 종아리 굽힘근, 넙다리네갈래근, 장딴지세갈래근, 볼기 근육, 발의 발등쪽 굽힘근이다.

더 자세히는,

- 한쪽이 정지하는 단계 동안 발이 지면에 닿을 때 넙다리네갈래근과 다른 모든 근육이 세게 수축하면서 무릎과 정강발목관절이 주저앉지 않도록 예방한다. 발이 지면에서 떨어지기 시작하면 장딴지근과 가자미근은 더욱 수축해서 추진력을 얻는다. 그리고 넓적다리의 굽힘근(넙다리두갈래근, 반힘줄근, 반막근)이 작동을 시작한다.
- 몸 전체가 공중에 뜨는 공중부양 단계 동안 다리를 변경하면서 몸통에 있는 넓적다리 굽힘근(넙다리빗근, 넙다리곧은근, 넙다리근막긴장근)과 종아리의 굽힘근이 작용한다. 걷기에서 별로 중요하지 않은 볼기근이 달리는 도중 특히 공중부양 단계 동안 교대로 강력한 역할을 한다. 그동안 뒤로 밀려난 다리 쪽에 해당되는 큰볼기근은 세게 수축하고 융기가 뚜렷한 반면, 다른 쪽 다리의 큰볼기근은 이완되고 납작하다.

• 점프

점프는 공간 안에서 움직이는 방식 중 하나로 사람들이 운동으로 택하는 일은 드물다. 이것은 다양한 각도로 굽힌 다리를 재빨리 그리고 세게 펴는 움직임으로 이루어진다. 그로 인해 몸은 앞 위쪽으로 밀려난다.

점프는 여러 방식으로(수직으로, 위아래로, 도움닫기 등) 실행할 수 있지만, 여기서 각 유형의 형태 변화를 언급하는 것은 유용하거나 적합하지 않다. 이 자세는 예술적으로 자주 재현되지 않고 사진이나 영상으로 충분히 감상할 수 있기 때문이다. 따라서 점프의 모든 유형에 포함되는 세 단계를 알아두는 것으로 충분하다.

- **준비 단계**: 몸과 다리를 굽히거나 구부리고 도약을 실행한다.
- **공중부양 단계**: 상승과 하강 둘 다. 그 사이 몸은 지면에서 떨어지고, 또한 팔의 위치에서 도움을 받는다.
- **마무리 단계**: 발이 지면에 닿고 다리가 굽혀지면서 반동을 흡수한다.

운동과 움직임을 예술로 재현하는 것은 과학적 분석에 가까우므로, 이는 주의 깊은 관찰이 기본이다. 또한 연속된 움직임을 매우 표현적으로 해석하기도 한다. 예를 들어, 걷기는 거의 언제나 이중 정지 단계가 묘사된다. 발 뒤쪽의 일부가 지면에서 들려 있는데 몸통은 앞쪽으로 기울어진 채 정지한 다리에 의해 지탱되고, 무릎은 살짝 구부러진다. 달리기는 십중팔구 한쪽 다리가 정지한 단계를 그린다. 지탱하는 다리를 약간 굽히고 다른 쪽 다리를 뒤쪽으로 밀어내며, 몸통과 머리는 앞쪽으로 깊이 기울어지게 묘사한다.

이것은 과학적 사실과 그리 일치하지 않는다(몸통은 거의 똑바르고 중력선이 기저면 안에 떨어진다). 하지만 이런 모습이 근육 긴장과 불안정한 평형상태를 훨씬 역동적으로 표현한다.

참고문헌

책

ARISTIDES, Juliette, *Lessons in Classical Drawing*, Watson—Guptill Pub. Random House, New York, 2011

BACKHOUSE, Kenneth M. & HUTCHINGS, Ralph T., *A Colour Atlas of Surface Anatomy, Clinical and Applied*, Wolfe Medical Pub. Ltd, London, 1986

BARRINGTON, John S., *Anthropometry and Anatomy*, Encyclopaedic Press Ltd., London, 1953

BERGMAN, Ronald A. et al., *Atlas of Microscopic Anatomy*, W.B. Saunders Co., Philadelphia, 1974

BERGMAN, Ronald A. et al., *Catalog of Human Variation*, Urban—Schwarzenberg, Baltimore—Munich, 1984

BERRY, William, *Drawing the Human Form*, Van Nostrand—Reinhold, New York, 1977

BEVERLY HALE, Robert, *Master Class in Figure Drawing*, Watson Guptill Pub., New York, 1985

BEVERLY HALE, Robert & COYLE, Terence, *Anatomy Lessons from the Great Masters*, Watson—Guptill Pub., New York, 1977

BLOOM, William & FAWCETT, Don, *A Textbook of Histology*, Chapman and Hall (Twelfth ed.), New York, London, 1994

BRADBURY, Charles Earl, *Anatomy and Construction of the Human Figure*, McGraw Hill, New York, 1949

BRIDGMAN, George B., *Constructive Anatomy*, Dover, New York, 1973

CAVALLI SFORZA, Luigi Luca & MENOZZI Paolo, *The History and Geography of Human Genes*, Princeton University Press, Princeton, 1994

CAZORT, Mimi (ed.), *The Ingenious Machine of Nature: Four Centuries of Art and Anatomy*, National Gallery of Canada, Ottawa, 1996

CHUMBLEY, C.C. & HUTCHINGS, Ralph T., *A Colour Atlas of Human Dissection*, Wolfe Medical Pub. Ltd., London, 1988

CIVARDI, Giovanni, *Drawing Hands & Feet*, Search Press, Tunbridge Wells, 2005

CIVARDI, Giovanni, *Drawing Human Anatomy*, Search Press, Tunbridge Wells, 2018

CIVARDI, Giovanni, *Drawing Portraits: Faces & Figures*, Search Press, Tunbridge Wells, 2002

CIVARDI, Giovanni, *Drawing the Female Nude*, Search Press, Tunbridge Wells, 2017

CIVARDI, Giovanni, *Drawing the Male Nude*, Search Press, Tunbridge Wells, 2017

CIVARDI, Giovanni, *Figure Drawing: A Complete Guide*, Search Press, Tunbridge Wells, 2016

CIVARDI, Giovanni, *Portraits of Babies & Children*, Search Press, Tunbridge Wells, 2017

CIVARDI, Giovanni, *Understanding Human Form & Structure*, Search Press, Tunbridge Wells, 2015

CLARK, Kenneth, *The Nude—A Study in Ideal Form*, John Murray, London, 1956

CLARKSON, H.M. & GILEWICH, G.B., *Musculoskeletal Assessment*, Williams & Wilkins, Baltimore, 1989

CODY, John, *Visualizing Muscles*, The University Press of Kansas, Lawrence, 1990

COLE, J.H. et. al., *Muscles in Action: An Approach to Manual Muscle Testing*, Churchill—Livingstone, London—New York, 1988

CUNNINGHAM, D.J., *Manual of Pratical Anatomy*, Oxford University Press, London, 1893

EWING, William A., *The Body—Photoworks of the Human Form*, Thames & Hudson Ltd., London, 1994

FARRIS, Edmond J., *Art Student's Anatomy*, Dover, New York, 1961

FAU, Julien, *Anatomy of the External Forms of Man*, Baillière, London, 1849

FAWCETT, Robert, *On the Art of Drawing*, Watson—Guptill Pub., New York, 1958

FAWCETT, Robert & MUNCE, Howard, *Drawing the Nude*, Watson—Guptill Pub., New York, 1980

FRIPP, Alfred & THOMPSON, Ralph, *Human Anatomy for Art Students*, Sealey, Service and Co. Ltd., London, 1911 (recent ed. Dover, New York, 2006)

GOLDFINGER, Eliot, *Human Anatomy for Artists*, Oxford University Press, New York, 1991

GORDON, Louise, *The Figure in Action: Anatomy for the Artist*, Batsford Ltd., London, 1989

GOSLING, J.A. et. al., *Atlas of Human Anatomy*, Churchill—Livingstone, Edinburgh—London—New York, 1985

GUYTON, Arthur G., *Texbook of Medical Physiology* (Fourth Ed.), W.B. Saunders Co., Philadelphia, 1971

VON HAGENS, Gunther (ed.), *Body Worlds: The Anatomical Exhibition of Real Human Bodies*, Institut für Plastination, Heidelberg, 2002

HARARI, Yuval Noah, *Sapiens: A Brief History of Mankind*, Harville Secker & Random House Inc., London, 2014

HATTON, Richard G., *Figure Drawing*, Chapman and Hall Ltd., London, 1904

KEMP, Martin & WALLACE, Marina, *Spectacular Bodies: The Art and Science of the Human Body from Leonardo to Now*, University of California Press, London, 2000

KRAMER, Jack N., *Human Anatomy and Figure Drawing* (Second Ed.), Van Nostrand—Reinhold Co., New York, 1984

LANTERI, Edouard, *Modelling and Sculpture*, Vol. I, Chapman and Hall, New York, 1902

LARSEN, Claus, *Anatomia Artistica*, Zanichelli, Bologna, 2007

LOCKHART, R.D.et. al., *Living Anatomy*, Faber & Faber, London, 1963

LOOMIS, Andrew W., *Figure Drawing For All It's Worth*, Viking Press, New York, 1946

LUCCHESI, Bruno, *Modeling the Figure in Clay: A Sculptor's Guide to Anatomy*, Watson—Guptill Pub., New York, 1980

LUMLEY, John S., *Surface Anatomy: The Anatomical Basis of Clinical Examination*, Churchill—Livingstone, London, 1990

MARSHALL, John, *Anatomy for Artists*, Smith, Elder and Co., London, 1890

McHELHINNEY, James L. (ed.), *Classical Life Drawing Studio*, Sterling Pub. Inc., New York, 2010

MCMINN, R.M.H. & HUTCHINGS, R.T., *A Colour Atlas of Human Anatomy*, Wolfe Medical Pub. Ltd., London, 1988

MORRIS, Desmond, *Bodywatching: A Field Guide to the Human Species*, Compilation Ltd., London, 1985

MUYBRIDGE, Eadweard, *The Human Figure in Motion*, Dover, New York, 1955

PECK, Stephen R., *Atlas of Human Anatomy for the Artist*, Oxford University Press, New York, 1951

PERARD, Victor, *Anatomy and Drawing*, Dover, New York, 2004

PETHERBRIDGE, Deanna (ed.), *The Quick and the Dead: Artists and Anatomy*, Hayward Gallery Catalogue, London, 1997

POLLIER-GREEN, Pascale et. al. (ed.), *Confronting Mortality with Art and Science*, Brussels University Press, Brussels, 2007

QUIGLEY, Christine, *The Corpse: A History*, McFarland and Co. Inc., Jefferson, 1996

RAYNES, John, *Anatomy for the Artist*, Crescent, New York, 1979

RAYNES, John, *Complete Anatomy and Figure Drawing*, Batsford, London, 2007

REED, Walt, *The Figure: An Approach to Drawing and Construction*, North Light Pub., Westsport, 1976

RIFKIN, Benjamin A. et al., *Human Anatomy - Depicting the Body from the Renaissance to Today*, Thames & Hudson, London, 2006

ROBERTS, K.B. & TOMLINSON, J.D.W., *The Fabric of the Body*, Clarendon Press-Oxford University Press, Oxford, 1992

RÖHRL, Boris, *History and Bibliography of Artistic Anatomy*, Georg Olms Verlag, Hildesheim, 2000

RUBINS, David, *The Human Figure: An Anatomy for Artists*, The Studio Pub. Inc., New York, 1953

RUBY, Erik A., *The Human Figure: A Photographic Reference for Artists*, John Wiley & Sons Inc., New York, 1974

RYDER, Anthony, *The Artist's Complete Guide to Figure Drawing*, Watson-Guptill Pub., New York, 2001

SAUERLAND, Eberhhardt K., *Grant's Dissector*, Williams & Wilkins, Baltimore, 1991 (1940)

SAUNDERS, Gill, *The Nude: A New Perspective*, Harper & Row Pub. Inc., New York, 1989

SEELEY, Rod et. al., *Anatomy and Physiology* (Second Ed.), Mosby Inc., St. Louis, 1992

SIMBLET, Sarah, *Anatomy for the Artist*, Dorling Kindersley, London, 2001

SHEPPARD, Joseph, *Anatomy: A Complete Guide for Artists*, Watson- Guptill Pub., New York, 1975

SHEPPARD, Joseph, *Drawing the Living Figure*, Watson-Guptill Pub., New York, 1984

SPARKES, John C. L., *A Manual of Artistic Anatomy for the Use of Students of Art, Baillière* (Third Ed.), Tindall and Cox, London, 1922 (recent ed. Dover, Mineola, 2010)

TATTERSALL, Ian, *Becoming Human: Evolution and Human Uniqueness*, Harcourt Brace, New York, 1998

THOMSON, Arthur, *A Handbook of Anatomy for Art Students*, Oxford University Press, London, 1896

TOMPSETT, D.H., *Anatomical Techniques*, Livingstone Ltd., Edinburgh- London, 1956

VIDIC, Branislav & SUAREZ, F., *Photographic Atlas of the Human Body*, Mosby Co., St Louis, 1984

WELLS, Katherine & LUTTGENS, K., *Kinesiology: Scientific Basis of Human Motion*, W.B. Saunders Co., Philadelphia, 1982

WINSLOW, Valerie L., *Classic Human Anatomy: The Artist's Guide to Form, Function and Movement*, Watson-Guptill Pub.- Random House Inc., New York, 2009

WOLFF, Eugene, *Anatomy for Artists*, Lewis and Co. (Fourth Ed.), London, 1958 (recent ed. Dover Mineola, 2005)

ZUCKERMAN, Solly, *A New System of Anatomy*, Oxford University Press, London, 1961

웹사이트

- Artnatomy/Artnatomia
 ⟨www.artnatomia.net/uk/index.html⟩
- Fine Art: Anatomy References for Artists
 ⟨www.fineart.sk/⟩
- 3D.SK - Human photo references for 3D artists and game developers
 ⟨www.3d.sk⟩
- Human Anatomy Table of Contents
 ⟨act.downstate.edu/courseware/haonline/toc.htm⟩
- Human Anatomy for the Artist
 ⟨www.artistanatomy.com/index.html⟩
- PoseSpace - models for the artist
 ⟨www.posespace.com⟩
- A.D.A.M. Education
 ⟨www.adameducation.com/⟩
- AnatomyTools.com
 ⟨www.anatomytools.com⟩

찾아보기

감사의 말

누락, 결점, 실수, 불분명한 내용과 어쩌면 몇 가지 장점에 대한 책임은 전적으로 저자에게 있습니다.
하지만 복잡한 일인지라 많은 이와 공동 작업을 하고 각종 출처에서 영감을 구해야 했습니다. 이 중에 공개적으로 감사드리고
싶은 분들이 있습니다. 일카스텔로 출판사의 관리팀과 편집팀. 모델 모니카 칼라브레세(Monica Calabrese)와 마르코 마차로
(Marco Mazzaro), 사진가 조르조 우첼리니(Giorgio Uccellini), 제랄드 쿠아트레옴므(Gerald Quatrehomme) 교수, 크리스티나
카타네오(Cristina Cattaneo) 교수, 일러스트레이터 알라리코 가티아(Alarico Gattia), 화가 움베르토 파이니(Umberto Faini)는
우정으로 도움을 주었습니다. 그리고 나의 육체에 영혼을 불어넣어준 바네사(Vanessa), 무엇보다 하느님께 감사드립니다.

나의 어머니 안셀마 마르키(Anselma Marchi)와
나의 아버지 리노 치바르디(Lino Civardi)를 기리며
이 책을 바칩니다.

자연을 아는 사람이라면 신앙을 갖지 않을 수 없다.

"호모사피엔스가 소멸할지 아니면 생존할지 그 누구도 예측할 수 없지만,
인간의 생존을 위해 우리는 싸워야 할 의무가 있다."
— 콘라트 로렌츠